拜德雅
Paideia

U0139506

艺　文　志

FLASH-FORWARD

●

闪速前进

后电影文论选

[荷] 帕特里夏·皮斯特斯 等著

陈瑜 主编

陈瑜 等译

上海文艺出版社

目　录

总　序

　　丛书以"新迷影"为题，缘于"电影之爱"，迎向"电影之死"。

　　"迷影"（Cinéphilie）即"电影之爱"。从电影诞生时起，就有人对电影产生了超乎寻常的狂热，他们迷影成痴，从观众变成影评人、电影保护者、电影策展人、理论家，甚至成为导演。他们积极的实践构成了西方电影文化史的主要内容：电影批评的诞生、电影杂志的出现、电影术语的厘清、电影资料馆的创立、电影节的兴起与电影学科的确立，都与"电影之爱"密切相关。从某种角度看，电影的历史就是迷影的历史。"迷影"建立了一系列发现、评价、言说、保护和修复电影的机制，推动电影从市集杂耍变成最具影响力的大众艺术。

　　电影史也是一部电影的死亡史。从电影诞生起，就有人不断咒骂电影"败德""渎神"，诅咒电影会夭折、衰落，甚至死亡。安德烈·戈德罗曾说电影经历过八次"死亡"，而事实上要远超过这个数字。1917 年，法国社会评论家爱德

华·布兰出版了图书《反对电影》，公开贬斥电影沦为"教唆犯罪的学校"。1927年有声电影出现后，卓别林在《反对白片宣言》（1931）中，宣称声音技术会埋葬电影艺术。1933年，先锋戏剧理论家安托南·阿尔托在《电影83》杂志发表文章，题目就叫《电影未老先衰》，认为电影让"千万双眼睛陷入影像的白痴世界"。而德国包豪斯艺术家拉斯洛·莫霍利－纳吉在1934年的《视与听》杂志上也发表文章，宣布电影工业因为把艺术隔绝在外而必定走向"崩溃"。到了1959年，居伊·德波在《情境主义国际》的创刊号上公开发表了《在电影中反对电影》，认为电影沦为"反动景观力量所使用的原始材料"和艺术的消极替代品……到了21世纪，"电影终结论"更是在技术革新浪潮中不绝于耳，英国导演彼得·格林纳威和美国导演昆汀·塔伦蒂诺分别在2007年和2014年先后宣布"电影已死"。数字电影的诞生杀死了胶片，而胶片——"迷影人"虔诚膜拜的电影物质载体，则正在消亡。

　　电影史上，两个相隔一百年的事件在描绘"电影之爱"与"电影之死"的关系上最有代表性。1895年12月28日，魔术师乔治·梅里爱看完了卢米埃尔兄弟的电影放映，决心买下这个专利，但卢米埃尔兄弟的父亲安托万·卢米埃尔却对梅里爱说，电影的成本太高、风险很大，是"一个没有前途的技术"。这可看作"电影终结论"在历史中的第一次出场，而这一天却是电影的生日，预言电影会消亡的人恰恰是"电影之父"的父亲。这个悖论在一百年后重演，1995年，美国批评家苏珊·桑塔格应《法兰克福评论报》邀请撰写一篇庆祝电影诞生百年的文章，但在这篇庆祝文章中，桑塔格却认

为电影正"不可救药地衰退",因为"迷影精神"已经衰退,唯一能让电影起死回生的就是"新迷影","一种新型的对电影的爱"。所以,电影的历史不仅是民族国家电影工业的竞争与兴衰史,也不仅是导演、类型与风格的兴替史,更是"迷影文化"与"电影终结"互相映照的历史。"电影之爱"与"电影之死"构成了电影史的两面,它们看上去彼此分离、相互矛盾,实则相反相成、相互纠缠。

与亨利·朗格卢瓦、安德烈·巴赞那个"迷影"运动风起云涌的时代不同,今天的电影生存境遇已发生翻天覆地的变化。电影不再是大众艺术的"国王",数字技术、移动互联网和虚拟现实等新技术缔造了多元的视听景观,电影院被风起云涌的新媒体卸载了神圣的光环,人们可以在大大小小各种屏幕上观看电影,并根据意志而任意地快进、倒退、中止或评论。在视频节目的聚合中,电影与非电影的边界日益模糊,屏幕的裂变,观影文化的变化,内容的混杂与文体的解放,电影的定义和地位,承受着前所未有的挑战。因此,恪守特吕弗与苏珊·桑塔格倡导的"迷影精神",可能无法让电影在下一次"死亡诅咒"中幸存下来,相反,保守主义"迷影"或许还会催生加速电影衰亡的文化基因。一方面,"迷影"所倡导的"电影中心主义"建构了对电影及其至高无上的艺术身份近乎专断的独裁式想象,这种精英主义的"圈子文化"缔造了"大电影意识",或者"电影原教旨主义",它推崇"电影院崇拜论",强调清教徒般的观影礼仪,传播对胶片化学成像美感的迷恋。另一方面,"迷影文化"在公共场域提高电影评论的专业门槛,在学术研究中形成封闭的领地意识,

让电影创作和电影批评都拘囿在密不透风的"历史–行话"的系统中。因此，捍卫电影尊严及其神圣性的文化，开始阻碍电影通过主动的进化去抵抗更大、更快的衰退，"电影迷恋"与"电影终结"在今天比在历史上的任何时候都显现出强烈的张力。

电影的本质正在发生变化，"迷影"在流行娱乐中拯救了电影的艺术身份与荣耀，这条历史弧线已越过了峰值而下坠，电影正面临痛苦的重生，它不再是彼岸的艺术，不再是一个对象或者平行的现实，它必须突破藩篱，成为包容所有语言的形式，浩瀚汹涌的视听世界从内到外冲刷我们的生活和认知，电影可以成为一切，或一切都将成为电影。正因如此，"新迷影丛书"力求用主动的寻找回应来自未来的诉求，向外钩沉被电影学所忽视的来自哲学、史学、社会学、艺术史、人类学等人文学科的思想资源，向下在电影史的深处开掘新的边缘文献。只有以激进的姿态迎接外部的思想和历史的声音，吸纳威胁电影本体、仪式和艺术的质素，主动拓宽边界，才能建构一种新的、开放的、可对话的"新迷影"，而不是用悲壮而傲慢的感伤主义在不可预知的未来鱼死网破，这就是本套丛书的立意。我们庆幸在寻找"新迷影"的路上得到了学界前辈的支持，相识了许多志同道合的伙伴，汇聚了一批充满激情的青年学者，向这些参与者致敬，也向热爱电影的读者致敬，并恳请同行专家们批评指正。

（李洋）

编者导言

重建电影研究：从"后理论"到"后电影"

21世纪之交，西方电影研究学界先后出现了两次以"重建电影研究"为目标的学术努力。一次是1990年代开始的以大卫·波德维尔（David Bordwell）和诺埃尔·卡罗尔（Noël Carroll）为代表的"后理论"思潮，一次是21世纪之初开始的以罗伯特·斯塔姆（Robert Stam）和史蒂文·沙维罗（Steven Shaviro）为代表的"后电影"思潮。

1996年，波德维尔和卡罗尔推出《后理论：重建电影研究》（*Post-Theory: Reconstructing Film Studies*），举起批判以主体–位置理论和文化主义为代表的"宏大理论"（Grand Theory）的旗帜，主张用"中间层面研究"取而代之。[1]2001年，斯拉沃热·齐泽克（Slavoj Žižek）出版《真实眼泪之可怖：基耶斯洛夫斯基的电影》（*The Fright of Real Tears: Krzysztof Kieślowski between Theory and Post-Theory*）一书，加上克林·麦

[1] 大卫·鲍德韦尔，《当代电影研究与宏大理论的嬗变》，载于大卫·鲍德韦尔、诺埃尔·卡罗尔主编，《后理论：重建电影研究》，麦永雄、柏敬泽等译，麦永雄校，北京：中国社会科学出版社，2000年，第5页。（笔者按：此文献中的"大卫·鲍德韦尔"为旧译名，本文行文采用现行的新译法"大卫·波德维尔"。）

凯布（Colin MacCabe）充满火药味的前言，成为来自文化研究阵营的学者对波德维尔的正面回击。波德维尔亦不甘示弱，在 2005 年出版的《聚光灯下：论电影调度》（*Figures Traced in Light: On Cinematic Staging*）和博客"齐泽克：说点儿什么"（*Slavoj Žižek: Say Anything*）中予以了回应。[1] 早在齐泽克着手准备反击波德维尔的时刻，罗伯特·斯塔姆于 2000 年出版了《电影理论解读》（*Film Theory: An Introduction*）一书。书中设专章讨论数字技术对电影制作和电影理论的影响，并以"后电影"（Post Cinema）命名。2010 年，史蒂文·沙维罗出版《后电影情动》（*Post Cinematic Affect*）一书，展示了"后电影"的理论可能性。2016 年，由马尔特·哈格纳（Malter Hagener）、文森特·赫迪格（Vinzenz Hediger）和阿莱娜·斯特罗迈尔（Alena Strohmaier）共同主编的《后电影状况：数字传播时代运动影像寻踪》（*The State of Post-Cinema: Tracing the Moving Image in the Age of Digital Dissemination*）和由肖恩·丹森（Shane Denson）和朱莉娅·莱达（Julia Leyda）共同主编的文集《后电影：21 世纪电影理论研究》（*Post-Cinema: Theorizing 21st-Century Film*）则将"后电影"进一步发展成一个相对完整的理论范式。

　　鉴于这两次电影研究的"后"思潮都致力于积极回应 21 世纪之交电影研究所面临的新情况、新问题，我们将"后电影"置于与"后理论"的比较视野之下，主要透视"后电影"的理论建构及其视域局限，进而为探索数字时代中国电影理论研究提出解决方案。

1　http://www.davidbordwell.net/essays/zizek.php

"后理论"与"后电影"

要想认清"后电影"的贡献与局限，"后理论"是最好的参照。由波德维尔和卡罗尔举起的"后理论"大旗在多大程度上实现了重建电影研究的目标？来自齐泽克的批判以及由此带来的波德维尔的反击在多大程度上有助于"后理论"的理论建构？这是我们反思这场"理论与后理论"之争的问题意识。

从"后理论"的缘起来看，波德维尔和卡罗尔的思路其实是开放多元的。他们不满意于文化研究影响之下形成的由拉康的精神分析、结构主义符号学、后结构主义文论以及变异了的阿尔都塞式的马克思主义聚合而成的"宏大理论"范式，认为无论是"主体－位置理论"还是"文化主义"都使得"对电影的研讨被纳入一些追求对社会、历史、语言和心理加以描述或解释的性质宽泛的条条框框之内"[1]，形成电影研究的教条主义倾向；他们主张具体问题具体分析、特殊问题特殊处理，在一种更为广阔的"中间范围"（a middle-range）中展开电影研究。他们主张的"复数的理论和理论化的行为"强调逻辑反思和经验主义的重要性，强调通过"最严密的哲学理性、历史论据的标准和社会经济学评析的标准"来完成电影研究的理论化。[2]《后理论：重建电影研究》一书即是由"电影艺术的状况""电影理论与美学""电影心理学"和

1　大卫·鲍德韦尔，《当代电影研究与宏大理论的嬗变》，载于大卫·鲍德韦尔、诺埃尔·卡罗尔主编，《后理论：重建电影研究》，麦永雄、柏敬泽等译，麦永雄校，北京：中国社会科学出版社，2000年，第4页。

2　大卫·鲍德韦尔、诺埃尔·卡罗尔，"前言"，大卫·鲍德韦尔、诺埃尔·卡罗尔主编，《后理论：重建电影研究》，麦永雄、柏敬泽等译，麦永雄校，北京：中国社会科学出版社，2000年，第6页。

"历史与分析"四部分组成，涉及形式与风格的电影内部研究、认知与情感和叙事与修辞的电影美学研究、聚焦观众心理的电影主体研究，并涉及新媒体经济、电影大公司体制、电影全球化与地方性等电影外部研究的多个维度。不难发现，他们理想的重建电影研究的方式并非彻底否定"宏大理论"的有效性，而是挑战独尊"宏大理论"的唯一性，并强调恢复电影研究的具体性和特殊性，将"宏大理论"降格为"之一"，实现从"大写的单数的"电影研究向"小写的复数的"电影研究的转变。

不过，波德维尔与齐泽克之间展开的"理论与后理论"之争，使得"后理论"改变了重建电影理论的初衷，沦为一场片面的、极端的"电影中的阶级斗争"。[1]波德维尔标榜的"电影理论的终结""大理论的终结"被刻意地放大为对电影研究中文化研究范式的否定；波德维尔个人的学术兴趣（基于认知理论的对电影形式、风格和叙事的分析）被等同于"中层理论"的全部；卡罗尔对"理论死了，理论万岁"的欢呼、对"认识论与精神分析的对峙"的夸大以及对"碎片式的理论化"的强调，也助长了"理论与后理论"之间的分野。[2]所有这些都忽略了《后理论：重建电影研究》的初衷中对电影的社会、历史、政治、经济等维度的包容。[3]因此，"后理论"

1　斯拉沃热·齐泽克，《真实眼泪之可怖：基耶斯洛夫斯基的电影》，穆青译，武汉：武汉大学出版社，2018年，第1页。

2　诺埃尔·卡罗尔，《电影理论的前景：个人的蠡测》，载于大卫·鲍德韦尔、诺埃尔·卡罗尔主编，《后理论：重建电影研究》，麦永雄、柏敬泽等译，麦永雄校，北京：中国社会科学出版社，2000年，第53-100页。

3　陈瑜，《"后理论"的洞见与局限——以波德维尔中国电影诗学为中心的讨论》，载于《探索与争鸣》2019年第12期，第74-83，158页。

从"重建电影研究"蜕化为"理论与后理论"之争，逐步丧失了电影理论重建的活力。

不仅如此，这场被简化为主张"中层－碎片理论"的"后理论"与主张主体－位置和文化主义的"宏大理论"之争的论战，看上去势不两立、界限分明，但在双方充满火药味的论战背后，掩盖了在 1990 年代之后，尤其是进入 21 世纪以来西方电影研究理论思潮内部的复杂性。从争论的双方来看：一边是美国的波德维尔，另一边则是斯洛文尼亚的齐泽克；参与者一边是美国的美学家卡罗尔，另一边则是身为《银幕》（Screen）精神领袖的英国学者克林·麦凯布。这两组对手之中，波德维尔和麦凯布同属电影研究领域，而卡罗尔和齐泽克则分属美学和哲学领域。尽管卡罗尔从美学角度思考了诸多电影问题，齐泽克也写了大量的电影批评的著作，但他俩终究只能算是电影研究的"票友"。因此，当波德维尔邀请卡罗尔作为"后理论"的同道时，意在丰富"后理论"所追求的"中间范围"的研究领域；而当麦凯布邀请齐泽克来英国国家影剧院做系列讲座时，则有着"引狼入室"的企图。这就是麦凯布所说的："这本书介入了最当代的知识论争——关于'后理论'和认知主义，但又从未放弃阶级斗争和无意识的问题。齐泽克与后理论的辩论，赤裸裸地暴露了后者显眼的谬误和隐匿的空虚。"[1] 因此，表面上是齐泽克与波德维尔之争，包含着"精神分析"与"认知心理"之间的思想分歧，实则背后还包含着更为广泛的理论思潮的碰撞：英语世界中"经验主义"与"理性主义"、"新批评"与"法国理论"、

1 克林·麦凯布，"前言"，斯拉沃热·齐泽克，《真实眼泪之可怖：基耶斯洛夫斯基的电影》，穆青译，武汉：武汉大学出版社，2018 年，第 iv 页。

电影研究与文化研究之间的冲突。其实，英语学界对文化研究的不满由来已久。从1980年代以来，英语学界已陆续有不少的"反抗理论"（米切尔）、"对理论的抵制"（保罗·德曼）、"拒绝阐释"（苏珊·桑塔格）的呼声。早在1980年代，弗雷德里克·詹姆逊（Fredric Jameson）就发出了与伊格尔顿2003年《理论之后》的开头（"文化理论的黄金时代一去不复返了"）极为类似的感叹："但今天在理论上有所发现的英雄时代似乎已经结束了，其标志是下述的事件：巴特、拉康和雅各布森的死；马尔库塞的去世；阿尔都塞的沉默；以尼柯、布朗特日和贝歇的自杀为标志的'第一代'法兰克福学派的甚至还有更老一代的学者如萨特的谢世等。"[1] 因此，波德维尔和卡罗尔所倡导的"后理论"其实是在电影研究领域展开的对文化研究发展到1990年代之后思想激情的消退、理论创新的枯竭、批评方法的刻板的反抗。

但是，由于波德维尔个人研究视野的局限以及与齐泽克之间的学术论辩带来的意气之争，"后理论"所推进的重建电影研究的方向出现了明显的偏狭。波德维尔拥有超乎常人的电影观影经验，对世界各国的导演和影片如数家珍。同时，他还拥有极为敏锐、细腻的影片分析能力，常常能从影片的形式、技术与风格上把握不同国家及区域、不同导演的影片的差异，并展开细密的分析。这一侧重于电影的形式与风格的特点，使得波德维尔自觉接续了俄国形式主义、英美新批评以来的形式主义研究路径，并自许为"新形式主义"。因

1　詹明信，《德国批评传统》，载于张旭东主编，《晚期资本主义的文化逻辑》，陈清侨等译，北京：生活·读书·新知三联书店，1997年，第303页。（笔者按：此文献中的"詹明信"为旧译名，本行文文采用现行的新译法"弗雷德里克·詹姆逊"。）

此，当波德维尔发现深受德法传统影响的电影研究中的文化研究范式渐陷窘境之时，他选择的是重启电影研究的形式主义传统，采取了"向后看"和"向内转"的策略。可见，"后理论"经由"理论与后理论"之争偏离了倡导之初所预设的开放、多元、包容的重建之路，回到了"理论之前"（before theory）的"前理论"（pre-theory）状态。值得注意的还有，波德维尔和卡罗尔的"后理论"所针对的其实是已被英美文化理论庸俗化之后的"法国理论"（"法国理论"并非法国的理论本身，而是在英语学界被接受和变形之后的有着法国思想资源的文化理论）。齐泽克虽然拥有拉康精神分析的思想背景，但他的问题意识仍然是在文化研究脉络下激进左翼思潮中的一种表现形式。齐泽克虽然张口闭口拉康，但拉康精神分析学派并未看重这位"满口跑火车"的神经质传人；即便是在法国的左翼思想界，更受重视的也是巴迪欧和朗西埃。因此，这场后理论之争实质上仍然是英语学界内部的电影研究路线之争。

如果说后理论之争虽然看上去水火不容、针尖对麦芒，实则鸡同鸭讲、无疾而终的话，那么，"后电影"在重建电影研究方面则显得目标明确、众志成城。与"后理论"倡导者明显的"向后－向内"的学术撤退不同的是，"后电影"研究者更多地表现出"向前－内外兼顾"的理论建构。

"后电影"的理论建构者人数众多，且表达出几乎完全相同的问题意识。罗伯特·斯塔姆在《电影理论解读》中专设"后电影：数字理论与新媒体"一章，明确将"后电影"的问题意识界定为数字时代对电影的挑战。在他看来，"电

影失去了它长久以来作为流行艺术'龙头老大'的特殊身份，如今必须和电视、电动游戏、计算机以及虚拟现实竞争"。面对电影的这一时代剧变，有一批研究者已经对此作出了理论反应，"变迁中的视听科技戏剧性地影响着电影理论长久以来专注的议题，包括电影的特性、作者论、电影装置理论、观众身份等"。[1] 紧随其后的是史蒂文·沙维罗。他在《后电影情动》中也明确提出，"为何叫'后电影'？电影已经在20世纪中叶将'文化主导'的位子转让给电视很长一段时间了。最近电视也让位给计算机、网络以及基于数字技术的'新媒体'。当然，电影并没有消失；但在过去的20多年时间里，电影制作已经从模拟过程转变成高度数字化过程"。[2] 马尔特·哈格纳等人也在《后电影状况》中宣称"运动影像文化和技术的新近转变"就是"'后电影'时代"的典型特征，而"后电影这个概念围绕着媒介的特殊性和本体论而展开"。[3] 肖恩·丹森和朱莉娅·莱达也在《后电影：21世纪电影理论研究》中认为，"如果说电影和电视作为20世纪的主导媒体塑造和反映了那一时代的文化情感，那么，21世纪的媒体如何帮助塑造和反映新的情感形式？""然而，要说21世纪的媒体是后电影媒体，并非否定这一景观中所包含的异质性元素。相反，后电影是一种特殊的总括性或概观性观念。它允许内部变化，

1　罗伯特·斯塔姆，《电影理论解读》，陈儒修、郭幼龙译，北京：北京大学出版社，2017年，第376，381页。

2　Steven Shaviro, *Post Cinematic Affect* (Alresford: Zero Books, 2010), p. 1.

3　Malter Hagener, Vinzenz Hediger & Alena Strohmaier, "Introduction: Like Water: On the Re-Configurations of the Cinema in the Age of Digital Networks", in *The State of Post-Cinema: Tracing the Moving Image in the Age of Digital Dissemination*, ed. Malter Hagener, Vinzenz Hediger & Alena Strohmaier (London: Palgrave Macmillan, 2016), p. 3.

聚焦于更新媒体的累积性影响。"[1]数字时代、视听技术的升级、视听媒体的消长、各类新媒体的冲击与影响成为大家共同关心的问题。相比而言,波德维尔虽然不满于文化研究式的电影研究,但他没有形成"数字时代"的问题意识,仍然执着于电影"文本"(影片技术分析)的形式与风格本身。因此,波德维尔只能看出文化研究观念先行、强制阐释的教条主义问题;而"后电影"面向未来,立足于数字新媒体对电影的影响,尝试建构数字时代的电影理论。

相对于电视、网络、手机等而言,电影已经是视听媒体中的"旧媒体",自身受到了诸多因素的局限;这就是研究者经常说的"电影之死"问题。[2]但电影从未真正地死过,它为适应新的媒体技术不断做出调整。电影如何适应数字新媒体的发展,并创造出电影新的艺术形式与风格?新媒体在推动电影"升级/转换"的过程中,引发了哪些新情况、新问题?这就成了"后电影"理论要解决的关键问题。因此,"后电影"突显的是电影研究中的媒介之维,尤其是数字新媒体兴起之后引发的电影领域的"变革/革命"。

"后电影"的理论建构及其知识图谱

"后电影"是一批西方电影研究学者对 21 世纪电影新形

1　Shane Denson and Julia Leyda, "Perspectives on Post-Cinema: An Introduction", in *Post-Cinema: Theorizing 21st-Century Film*, ed. Shane Denson and Julia Leyda (Falmer: REFRAME Books, 2016), pp. 1-2.

2　如姜宇辉等人的文章,都特别注意到了围绕"电影之死"所展开的各种讨论。不过,他们的讨论更多转向了"艺术终结"的哲思,而相对弱化了"后电影"讨论"电影之死"的语境——数字新媒体对电影的影响。(姜宇辉,《后电影状态:一份哲学的报告》,载于《文艺研究》2017 年第 5 期,第 109-117 页。)

态、新发展、新问题进行理论化的一种命名。它既不同于20世纪下半叶侧重于关注电影表征及其电影生产 – 传播机制中的阶级、种族、性别的文化研究范式，也不同于片面强调电影的镜头、画面、剪辑、调度等形式和风格的形式主义范式，而且还有意弱化这两种研究范式之间基于二元对立思维的片面和偏激（即所谓的"后理论"之争）。因此，"后电影"开启的是一条立足现实、综合对话的重建电影研究思路。它一方面积极回应数字新媒介对经典电影形态及其理论框架的革命性影响所带来的各种问题，另一方面也不寻求与20世纪电影研究范式的断裂，在聚焦"后电影参数""后电影经验""后电影技术""后电影政治""后电影考古""后电影生态""后电影对话"[1]等问题的同时，继续征用来自20世纪电影研究的媒介 – 传播理论、认知 – 审美理论、文化 – 政治理论的思想资源，试图建构一个开放、包容，并指向未来的电影理论范式。"后电影"研究以数字时代对电影的影响作为问题意识，积极回应现在发生和即将发生的电影业态的转变及其对电影研究的挑战，初步形成了数字时代电影研究的理论建构。综观西方学者围绕"后电影"的讨论和研究，大体可以概括为以下几个比较重要的方面：

其一，数字媒体形态与电影状况变迁。尽管电影这一艺术类型本身就是工业革命视听技术发展的产物，但是数字技术的兴起带来的影响超过了以往各种技术变革。如果说电影是本雅明所说的"机械复制时代"创造出的艺术类型的话，那么，数字技术的兴起则意味着一个全新时代的来

1　此为 *Post-Cinema: Theorizing 21st-Century Film*, ed. Shane Denson and Julia Leyda (Falmer: REFRAME Books, 2016) 一书各编的标题。

临。"数字时代"也被命名为"数字转型时代"（the age of digital transformation）、"数字传播时代"（the age of digital dissemination）、"数字复制时代"（the age of digital reproduction）等等，都强调了有别于"机械复制时代"的特征。数字时代建立在电子信息技术的发展基础之上，它的本质就是将各种事物转换成以二进制为单位处理后的电子信号流，进而完成相关数据的采样、量化、编码及解码等过程。站在数字时代的角度，以前的机械复制时代还可以被命名为"模拟时代"（即以模拟信号传递的时代），相应地，处于机械复制时代、模拟时代的电影发展阶段还被命名为"胶片电影时代"。

数字时代打破了以往主要依据物质材料的差异而进行的媒介区分标准，无论是语言文字，还是声音影像，甚至触觉、味觉等各种有形之物和可感之觉，都能够被转化成数据信息并被加工处理。因此，数字技术所创造出来的媒介不是一种"**新媒介**"，更准确地说，应该是"**一种**"新媒介。数字新媒介具有超强的媒介整合能力，能够灵活自由地转换、快速便捷地传播、有机无缝地整合。正因如此，"多媒介""跨媒介""混合媒介""媒体杂交"成为数字新媒介时代必须要面对和研究的理论问题。电影发展置身于数字时代这一特殊的情境，被命名为"后电影状况"（The State of Post-Cinema）。之所以用"状况"一词，是为了强调承接于"历史"、立足于"当下"，同时又面向"未来"的一种研究取向。用《后电影状况》导言中作者们的表述："它建议将这段历史延伸并投射到未来……在这个过程中，我们必须抓住现在这一将过去的确定

性打开到未来的可能性的时刻。"[1] 正因如此，"后电影"所描述的数字媒介形态转变是历史性的，也是正在发生的现实，同时，还是具有未完成性的未来。我们还处于数字新媒体这一媒介形态仍然拥有无限可能的未来的时期之中。

相对于机械复制时代、模拟时代的电影，数字时代的电影形态已经发生了根本性的变化："数字电影"（digital film）替代了"胶片电影"（celluloid film）。从技术实现的角度来看，数字电影只是电影拍摄、后期制作以及放映、传播等各环节中数字处理技术对传统的光学处理技术的替代，但它所带来的影响是革命性的。从电影"物性"的方面来看，电影的制作、传播、保存等环节采用了数字技术，而使电影成本降低、品质稳定，且易存储、易传播、不会磨损和老化等等。更重要的是，数字技术使得电影制作深入到微观世界，能够将影像分解为像素进行重组，给创作者提供了极大的艺术想象和创造的空间。不过，当数字电影被用以强调其与胶片电影的区别时，这其实是建立在其与早期电影的区别基础之上的。也正因如此，研究者才会特别强调其参照系是"早期电影的晚期"（the late age of early cinema）或"胶片电影的晚期"（the late age of celluloid film）[2]、"早期胶片时代"（early celluloid times）[3]，而将"数字电影"也称为"非胶片电影"

1　Malter Hagener, Vinzenz Hediger & Alena Strohmaier, "Introduction: Like Water: On the Re-Configurations of the Cinema in the Age of Digital Networks", in *The State of Post-Cinema: Tracing the Moving Image in the Age of Digital Dissemination*, ed. Malter Hagener, Vinzenz Hediger & Alena Strohmaier (London: Palgrave Macmillan, 2016), p. 4.

2　Richard Grusin, "DVDs, Video Games, and the Cinema of Interactions", in *Post-Cinema: Theorizing 21st-Century Film*, ed. Shane Denson and Julia Leyda (Falmer: REFRAME Books, 2016), p. 66.

3　Sergi Sánchez, "Towards a Non-Time Image: Notes on Deleuze in the Digital Era", in *Post-Cinema: Theorizing 21st-Century Film*, ed. Shane Denson and Julia Leyda (Falmer: REFRAME Books, 2016), p. 187.

（not-celluloid film）[1]。

不仅如此，"数字电影"不只是电影这一艺术形态内部的形态变迁，更重要的是，它还包括整个视听媒体形态关系的调整。换言之，从电影到数字新媒体并非简单的线性的媒介更迭过程，而是"新媒介"出现，不断改变"旧媒介"形态、取代"旧媒介"地位的过程。在"数字电影"出现之前，电视的出现已使电影的地位受到了挑战，出现了"从银幕到荧幕"的发展趋势；数字技术出现之后，尤其是以电脑为载体的互联网快速发展起来之后，再度发生"从屏幕到桌面（desktop）"的转变（中文语境中的"银幕""荧幕"等也统称"屏幕"，电脑桌面也称"电脑屏幕"，在英语中都是"screen"），期间还包括从"大屏幕"（big screen）到"小屏幕"（little screen）再到各类"次级屏幕"（secondary screens）的转变过程。[2] 电影形态的变迁既可以被视为电影的一种延伸（可被命名为"延伸电影"[expanded cinema]），也可以被理解为电影的碎片化（已被命名为"碎片电影"[fragmented cinema]）。[3] 无论如何描述和定义，有一点是形成共识的，即进入数字时代后（或者说更早之前，在电视被发明之后即已经开始了），电影的文化主导地位已不复存在。这也正是许多"后电影"研究者以一种悲观主义的态度来讨论"电影的终结"这一问题的原因。[4]

1　André Gaudreault and Philippe Marion, *The End of Cinema? A Medium in Crisis in the Digital Age*, trans. Timothy Barnard (New York: Columbia University Press, 2015), p. 133.

2　André Gaudreault and Philippe Marion, *The End of Cinema? A Medium in Crisis in the Digital Age*, trans. Timothy Barnard (New York: Columbia University Press, 2015), p. 130.

3　André Gaudreault and Philippe Marion, *The End of Cinema? A Medium in Crisis in the Digital Age*, trans. Timothy Barnard (New York: Columbia University Press, 2015), p. 11.

4　*The End of Cinema?* 有一个副标题"数字时代的媒介危机"（A Medium in Crisis in the Digital Age）。

其二，数字媒体技术与电影艺术创新。如果说从媒介形态变迁的角度引出的更多是对数字时代电影的悲观主义看法的话，那么，"后电影"学者还从数字媒体技术的角度探讨了数字电影艺术创新的可能性，显示出电影作为一种高科技产物对新媒体、新技术以及新艺术的乐观主义拥抱。

首先，"电影设计"（cinema designed）成为后电影的典型特征。这里的"电影设计"并非一般意义上的电影人物形象设计、布景设计、情节设计等，而是特指计算机自动化设计（computer-automated design）工具的使用及实践已成为后电影作品及其叙事的中心特征。"CAD 程序的兴起及其在电影制作中的中心性地位，提升了设计在当代 VFX 电影的实践现实、思想建构和修辞原则中的地位。"[1] 它使得"视觉效果"不仅仅成为电影的一种艺术特效，更重要的是成为电影的一种新形式。相应地出现的电影类型被称为"视觉特效电影"（visual effects cinema，简称 VFX 电影），也即我们经常讨论的"奇观电影"（spectacle film）。从皮克斯电影到漫威影片，从《星球大战》到《黑客帝国》，各种计算机辅助设计（computer-aided design，简称 CAD）越来越成为电影制作的核心功能。

其次，基于 CAD 技术，形成了一系列全新的电影表现手法。如"自动计算机视角"（automated computer perspective）成为一种更加灵活自由的虚拟视角，可以创造出随心所欲的视觉影像呈现方式和观看方式。再比如影视制作

1　Leon Gurevitch, "Cinema Designed: Visual Effects Software and the Emergence of the Engineered Spectacle", in *Post-Cinema: Theorizing 21st-Century Film*, ed. Shane Denson and Julia Leyda (Falmer: REFRAME Books, 2016), p. 272.

者能够利用视频转换器自如地实现对银幕画面的切割，"以'划变'和'插入'等方式，横向或纵向分割画面。关键帧、色度抠像、遮罩以及淡入／淡出，加上计算机绘图，大大增加了在影像构成上打破常规的可能性"。[1] 这种视觉模拟技术通过 CAD 技术在运动影像领域中的广泛运用，催生了"计算机动画"（computer animation）及"计算机图形电影"（Computer Graphics film，简称 CG 电影）的发展。如果说《阿甘正传》片头那根徐徐飘荡的羽毛还只是 CG 技术的小试身手的话，那么《指环王》《阿凡达》以及以《复仇者联盟》为代表的漫威电影则成为 CG 技术大展拳脚的舞台。[2] 这种 CAD 技术不仅能够完美模拟传统胶片电影和普通观众眼中的视觉效果，更重要的是能够创造出传统的电影拍摄手段所无法实现的全新的视觉效果。这里最典型的就是"子弹时间"（bullet time）。作为一种电影特效手段，"子弹时间"能够让观众看到一个不可能的高速移动的虚拟相机环绕在角色和物体（如子弹）周围，就像它们以极慢的速度在移动一样。这一表现手段在《黑客帝国》中被运用得出神入化，并被赋予"慢动作暴力美学"（the aesthetics of slow-motion violence）之名。"子弹时间"之所以特别，一方面是因为这一表现手段只能通过数字技术才得以实现，因此可以被视为数字时代电影表现方式的代表；另一方面，"子弹时间"也实现了电影表现自由的极致——"凭借数字技术，电影终于到达了它的历史时刻，

1 罗伯特·斯塔姆，《电影理论解读》，陈儒修、郭幼龙译，北京：北京大学出版社，2017 年，第 385 页。

2 Leon Gurevitch, "Cinema Designed: Visual Effects Software and the Emergence of the Engineered Spectacle", in *Post-Cinema: Theorizing 21st-Century Film*, ed. Shane Denson and Julia Leyda (Falmer: REFRAME Books, 2016), p. 277.

几乎任何可以想象的东西都可以用真实的方式描绘。因此，不再可能将计算机生成的（或数字处理的）影像与传统胶片影像进行光学区分"。[1] "子弹时间"也由此成为"后电影"时间影像的显著标志，丰富了后电影的艺术表现力。

再次，数字技术还带来电影叙事的新变。"后连续性"（post-continuity）和"遍历叙事"（ergodic narrative）是"后电影"中被不断强化的叙事风格。先来看"后连续性"问题。传统的电影叙事是以叙事性为中心展开的，它要求线性时间的支配性地位以及事件与事件之间的逻辑关联。但同时，电影艺术的发展也在不断寻求对叙事性的突破，如以意大利新现实主义电影为代表的日常叙事通过"日常性"来实现对"戏剧性"的反叛，以法国新浪潮电影为代表的先锋叙事则致力于探索"非叙事性"的艺术可能性，而以好莱坞大片为代表的奇观叙事则致力于用"动作–动作"模式局部替代"感知–动作"模式，将支撑叙事动力的可能性功能减少到最小。[2] 这里的好莱坞奇观电影的"动作–动作"模式也即波德维尔所说的"强化连续性"（intensified continuity）的叙事风格，他将之概括为"快速剪辑、透镜焦长的两个极端、对近景镜头的依赖，以及广泛的摄影机运动"四个维度。[3] 不过，史蒂文·沙维罗并不完全认同波德维尔的看法。在他看来，"连续性剪

1 Andreas Sudmann, "Bullet Time and the Mediation of Post-Cinematic Temporality", in *Post-Cinema: Theorizing 21st-Century Film*, ed. Shane Denson and Julia Leyda (Falmer: REFRAME Books, 2016), p. 299.

2 陈瑜，《感知钝化·功能弱化·行动强化——重新理解现代电影"突破叙事性"问题》，载于《学术月刊》2011年第12期，第113-121页。

3 大卫·波德维尔，《好莱坞的叙事方法》，白可译，南京：南京大学出版社，2009年，第148页。

辑是好莱坞叙事电影的基本定位结构",但是在晚近的电影中,连续性规则已不再居于重要且中心的地位。比如说在许多动作片中,人们不再关心动作的空间位置,各种紧张的枪战、激烈的打斗以及玩命的追逐,都是通过一系列镜头来呈现的。这些镜头包括诸如不稳定的手持摄影机、极端的摄影机角度,还包括各种看似不相干的镜头的组合,进而使这些动作场面变成由各种爆炸、撞车、物理撞击及加速运动等影像构成的碎片式拼贴。沙维罗所描述的观影经验其实与波德维尔的并无二致,但是沙维罗的阐释方向与波德维尔截然相反。在波德维尔看来,这些看上去破碎的拼贴画面正是由快速剪辑、极端化拍摄等手段实现的"强化连续性"效果;而在沙维罗看来,这正表明"连续性已停止,或者说至少不再像过去那么重要","今天,使用连续性规则和违反连续性规则都不再是观众体验的中心"。因此,沙维罗将之命名为"后连续性",并认为其是对波德维尔"强化连续性"风格的超越。[1] 再来看"遍历叙事"问题。所谓"遍历叙事"是指有这么一种符号系列,能够让读者以不同的方式反复阅读。世界上公认的最早的遍历性文本之一就是中国的《易经》。它由 64 个文本片段组成,可以根据随机数字产生的文本片段来阅读。[2] 晚近的后现代文学中有所谓的"扑克牌小说",其原理也是"遍历叙事"。数字时代的遍历叙事更多地体现为数字技术逻辑对文学艺术形式与风格的渗透与影响,是"算法和数据库逻辑向文化领

1 Steven Shaviro, "Post-Continuity: An Introduction", in *Post-Cinema: Theorizing 21st-Century Film*, ed. Shane Denson and Julia Leyda (Falmer: REFRAME Books, 2016), pp. 51-64.

2 David Herman, Manfred Jahn, Marie-Laure Ryan (ed.), *Routledge Encyclopedia of Narrative Theory* (London and New York: Routledge, 2005), p. 141.

域的投射"。[1] 进入数字时代之后，以计算机程序为代表的数字新媒体"所具有的计算性、遍历性和过程性在一定程度上超出了感知、透视或意向性范围"，[2] 这也使得电影主动向更容易符合数字新媒体的媒介属性的、具有遍历性的电脑游戏和网络文学学习借鉴，并强化观众互动性和参与性。如前面提到的"子弹时间"现象，即是以中断线性叙事时间为代价，暂停（定格）某一特定的动作，并通过运动镜头实现从不同角度对这一动作的"遍历"。《劳拉快跑》《恐怖游轮》《源代码》《蝴蝶效应》《明日边缘》和《盗梦空间》等影片，都具有类似"遍历性"的叙事因素。尽管"遍历"叙事的机制起源极早，但真正将"遍历"建立在严密的叙事逻辑上，则是人类进入现代文明之后依托科幻叙事和电脑游戏获得的发展。

其三，数字媒体制度与电影文化变革。"后电影"要处理的是数字时代中电影的新变问题。它要面对的不只是单纯的数字技术问题，还有数字技术对视听媒介的升级改造以及对整个媒体制度的渗透重建问题。同样，电影也不只是投射在银幕上的光影影像，而且还是由投资方、制片公司、经纪公司、院线、各类视频平台、娱乐新闻以及相关的演职人员、观众等组成的"电影工业／产业"。因此，波德维尔一厢情愿地将"后理论"撤回基于观影经验的"影片分析"层面，显然是削足

1　Felix Brinker, "On the Political Economy of the Contemporary (Superhero) Blockbuster Series", in *Post-Cinema: Theorizing 21st-Century Film*, ed. Shane Denson and Julia Leyda (Falmer: REFRAME Books, 2016), p. 455.

2　Shane Denson, "Crazy Cameras, Discorrelated Images, and the Post-Perceptual Mediation of Post-Cinematic Affect", in *Post-Cinema: Theorizing 21st-Century Film*, ed. Shane Denson and Julia Leyda (Falmer: REFRAME Books, 2016), p. 199.

适履的举措。正如安德烈·戈德罗（André Gaudreault）和菲利普·马里翁（Philippe Marion）所说的："电影是一种复杂的社会文化现象，不能被简化为仅仅投射摄影影像来给人运动的错觉。电影，很简单，不是一个'发明'：没有什么电影专利，因为电影不是一种技术，而是一种社会、文化和经济体系。电影必须被建构（constituted），进而必须被确立（instituted），最后必须被制度化（institutionalized）。"[1] 这也正是电影研究必然会接受从外部视角关注电影的政治、经济、社会和文化问题的文化研究范式影响的根本原因。关注数字时代对"媒体制度"（media regime）的重构，进而密切关注数字时代出现的电影文化新现象、新问题，也自然而然成为"后电影"的关注焦点。对此，《后电影：21世纪电影理论研究》一书的编者有着明确的理论自觉："后电影一词不是假定与过去彻底决裂，而是要求我们比'新媒体'概念更有力地思考旧媒体制度与新媒体制度之间的关系（而不仅仅是区别）。"这里的"旧媒体制度"就是"胶片电影时代的媒体制度"，而"新媒体制度"就是"数字电影时代的媒体制度"。"后电影要求我们不仅从新奇的角度来思考新媒体，而且还要从一个持续的、不平衡的和不确定的历史角度来思考。后电影视角要求我们思考新兴媒体制度的有效性（和局限性），不仅仅是根本上的和前所未有的变化，而且还包括后电影媒体与我们交流的方式，以及对我们的文化传承形式、主体性确立形式和所表达的情感的积极重塑。"[2] 具体而言，"后

[1] André Gaudreault and Philippe Marion, *The End of Cinema? A Medium in Crisis in the Digital Age*, trans. Timothy Barnard (New York: Columbia University Press, 2015), p. 11.

[2] Shane Denson and Julia Leyda, "Perspectives on Post-Cinema: An Introduction", in *Post-Cinema: Theorizing 21st-Century Film*, ed. Shane Denson and Julia Leyda (Falmer: REFRAME Books, 2016), p. 2.

电影"研究者分别从数字时代电影媒介"视听合约"的解构、数字时代电影状况导致的观影方式的转变以及由此而催生的各种电影文化的新变三个方面展开。

首先看"视听合约"的解构。所谓"视听合约"（the audiovisual contract）是声音理论家米歇尔·希翁（Michel Chion）在《视听：银幕中的声音》（*Audio-Vision: Sound on Screen*）一书中提出并在其随后十多年的学术生涯中反复讨论的问题。这里的"视听"（audio-vision）不只是"声音"和"影像"之间的关系，更重要的是包括了其背后的主体、媒介以及所形成的机制等综合体。在希翁看来："我使用视听合约（audiovisual contract）作为一种提示，即视听关系是非自然的，但是一种听觉 – 观者（audio-viewer）所遵守的象征性的合约，同意将声音和影像组成一个单一的整体。"[1] 他对电影理论对声音问题的有意回避提出了尖锐的批评，认为无论电影、电视还是其他视听媒体都不仅仅指向眼睛。"这些媒体将它们的观众（spectator）——它们的听觉 – 观众（audio-spectator）——置于一个接受的特别感知模式之中。"[2] 希翁所做的工作是首先将声音彻底从画面中独立出来，进而提出三种聆听模式，然后再将经过重新定义的声音重新纳入视听关系之中，最后得出结论认为，"声音对电影最大的影响就显露在影像的中心……我们应将很多当前电影中过于紧张的节奏和速度归功于声音的影响，我们敢说，它已经渗入了现代电影结构的中

1　米歇尔·希翁：《视听：幻觉的构建》，黄英侠译，北京：北京联合出版公司，2014年，第9页。

2　米歇尔·希翁：《视听：幻觉的构建》，黄英侠译，北京：北京联合出版公司，2014年，前言第26页。

心"。[1]不过沙维罗并没有沿着希翁的视听技术路线向前推进。他挪用了希翁的"视听合约"概念，从电影发展史的角度，赋予了其新的含义。在他看来，无论是经典电影还是现代电影时期，视听关系共同的特点都是"声音给影像带来了'附加值'"。[2]尽管法国新浪潮的让－吕克·戈达尔、玛格丽特·杜拉斯、让－马里·斯特劳布等导演尝试将声音与影像分开，并赋予声音以感知和信源的自主权，但在沙维罗看来，他们的电影"仍然属于传统的电影制度，其中影像是主要的，声音只是提供了补充的附加值"。但是近年来的"后电影媒体改变了熟悉的视听合约的条款"——"它们改变了影像与声音之间的平衡，并建立了一种新的感官经济"。这种新的视听关系就是声音不再只作为影像的附加值而存在，电子媒体发展出一种全新的麦克卢汉所说的"听觉触觉感知"（audile-tactile perception），这是"一种互动的多式的情感形式，不再以眼睛为中心"。理解这种变化最简单的方式就是在数字时代，人们观影方式的改变：经典的观影方式是"在电影院看电影"，而在数字时代，人们可以在电视上、在电脑上、在手机上看电影。在数字时代，电影是以视频的方式存在的。"视频和电视往往使声音变得更加突出。"沙维罗还征用希翁对电视的看法，认为电视本质上就是"插图广播"，"电视影像'只不过是一个额外的影像'，提供附加值，补充声音"。[3]

1　米歇尔·希翁：《视听：幻觉的构建》，黄英侠译，北京：北京联合出版公司，2014年，第131页。

2　沙维罗的这一看法是直接承袭希翁的观点而来。不过，他曲解了希翁的意思。希翁提出这个声音增加影像的"附加值"的观点时，是指人们对视听关系的一般性理解，并非特指视听媒介在不同发展阶段上的不同特点。

3　Steven Shaviro, "Splitting the Atom: Post-Cinematic Articulations of Sound and Vision", in *Post-Cinema: Theorizing 21st-Century Film*, ed. Shane Denson and Julia Leyda (Falmer: REFRAME Books, 2016), pp. 363-366.

由此可见，在数字时代，视听关系被彻底颠倒过来。

接下来看观影方式的改变。视听关系的解构与观影方式的改变密不可分。在传统和现代电影时期，人们遵循的是"经典电影程序模型"（classical model of cinematic proceedings）。其标准模式就是"在电影院看电影"。柏拉图的"洞穴隐喻"成为这一经典模型的生动写照。无论是本雅明的《机械复制时代的艺术作品》、麦茨的《想象的能指》，还是劳拉·穆尔维的《视觉快感与叙事性电影》，他们对观众观影心理机制的分析都建立在这一经典模式的基础之上。身处黑箱的观众只能被动接受放映机投射光线的强烈刺激，并产生群体性的心理反应。但是当电影以视频的方式，转化成录像带、光盘以及网络上可供点击下载的视频形式时，观影方式就发生了非常大的变化。不少"后电影"研究者都以民族志的方式描述了这些变化。自从有了遥控器，观众对电影视频的快慢进退就有了操纵权，这被定义为"控制权转移"；传统的电影观众也转变为"用户"；因为不再必须去电影院看电影，"集体观众"转变为个体的纯粹的读者，"观众不再是受蒙骗的影像的主人，而是影像的栖居者"；观影/阅读方式也从"虚构阅读""篡改阅读"发展为"归档阅读"。安德烈·戈德罗和菲利普·马里翁将之命名为"当代电影程序模式"（contemporary model of cinematic proceedings）。[1] 罗伯特·斯塔姆也注意到了数字新媒体对观众观影行为的影响，以及传统"电影装置理论"面临的挑战。在他看来，"当代

[1] André Gaudreault and Philippe Marion, *The End of Cinema? A Medium in Crisis in the Digital Age*, trans. Timothy Barnard (New York: Columbia University Press, 2015).

的理论需要考虑新的视听和计算机技术，不仅因为新媒体将不可避免地产生新形态的视听互文性，而且因为一些理论家已经在当代理论自身和新媒体科技之间假定了一种'匹配'"。这种互动性、互文性，使得传统的"银幕变成一个'活动中心'，一个'计算机控制的时空体'"；这种"后电影"的意义阐释场域实现了"从'作者－作品－传统'的三合一组合，到'文本－话语－文化'的三合一组合的转变，以及数字理论家对于混合和混合科技的包容"。[1] 由此也不难理解，为何《后电影：21世纪电影理论研究》一书会将对1970年代和1980年代的电影记忆作为非常重要的部分放在全书的导论之中了。

最后来看电影文化的新变。电影文化的变化是由数字技术对电影制作和产业形态的重组以及数字新媒介对观众观影方式的改变带来的。数字技术的发展加快了电影制作"奇观化"的速度，使得科幻片、魔幻片、动作片等能够带来前所未见的宏大场面的电影类型获得更为充分的发展，因为只有这些类型的"大片"才能充分满足电影制作者"炫技"的需求。与此同时，"大制作"需要"大投资"，"大投资"需要"大回报"，"大回报"就需要"大票房"。因此，对观众口味的极大而持续的满足就成为"后电影"的发展逻辑。这就是所谓"大片电影的系列化实践"（serialization practices in blockbuster cinema）问题。费利克斯·布林克（Felix Brinker）从政治经济学的角度分析了当代超级英雄系列电影频频出现的原因。他从21世纪初这十多年的电影市场的票房

1 罗伯特·斯塔姆，《电影理论解读》，陈儒修、郭幼龙译，北京：北京大学出版社，2017年，第383-387页。

统计中发现"系列化实践在当代电影制作中取得新的中心地位"。系列电影"一方面表现了当代数字化和媒体融合时代流行文化所遵循的经济和内在逻辑，另一方面也表明文化活动在资本需求下的转变——这一转变需要将休闲时间和娱乐媒体的消费重新塑造成经济价值的来源"。虽然有不少人在抱怨，电影系列化是一种文化倒退的症状，但是也有学者认为这也正是"情感经济学"和"加速式"电影美学的成功实践，系列电影正是通过"参与生产和消费的纠缠，模糊劳动和自由时间的界限，实现了与新自由主义资本主义社会经济趋势的共鸣"。[1]"大片系列化"只是"后电影"关注的电影文化的一个例子。在《后电影状况》中，作者聚焦了"威尼斯电影节""网络戏剧""女性电影制作人""数字复制""非正式翻译""盗版"等与电影有关的文化问题，并调用文化研究中与文化政治、文化经济相关的思想资源展开了分析。

"后电影"的视域局限

如果说"后理论"是出于对电影研究的文化研究范式日益教条化、庸俗化的不满而提出的解决方案的话，那么，"后电影"则是针对电影研究如何应对数字时代出现的新情况、新问题而提出的研究重心上的调整。"后理论"并没有自觉的数字时代电影发展问题的问题意识，因此更多的只是在电影研究方法上寻求理论突破；而"后电影"对电影研究方法本身并未自觉形成反思意识，因此更多是从电影研究对象的

1　Felix Brinker, "On the Political Economy of the Contemporary (Superhero) Blockbuster Series", in *Post-Cinema: Theorizing 21st-Century Film*, ed. Shane Denson and Julia Leyda (Falmer: REFRAME Books, 2016), pp. 433, 458.

角度探索理论创新的可能。这两者之间的显著差异，也使得我们能够更好地把握"后电影"在理论建构中存在的视域局限。

从研究方法的角度来看，"后电影"理论其实是沿袭电影研究的文化研究范式而来的。发端于 1960 年代的以伯明翰学派为代表的文化研究思潮有几个鲜明的特点：其一是深受西方"六十年代"反文化思潮的影响。文化研究的阶级、种族、性别这几个非常核心的研究领域，也正是针对西方发达资本主义国家阶级对立、种族矛盾、性别歧视现象展开文化批判所形成的。其二是深受雷蒙·威廉斯从社会学角度重新定义"文化"的影响，威廉斯将文化视为"一种物质、知识与精神构成的整个生活方式"[1]，将研究的对象聚焦于正在发生的、普通日常的文化现象。其三是广泛征用欧陆各类思想资源，推进研究方法的创新。无论是罗兰·巴特，还是阿尔都塞，无论是福柯，还是布尔迪厄，只要是他们觉得有启发、有价值的理论，都以"拿来主义"的方式加以接受。虽然文化研究思潮有某种大体相近的主题和方法的共识，但"反学科"的内部张力一直存在。这就是斯图尔特·霍尔用"不作保证的马克思主义"（Marxism without Guarantees）对其加以描述的重要原因。[2] "后电影"基本承袭了文化研究范式的主要特点，在此基础上展开对数字技术广泛全面的渗透及其改造人类的生活方式这一问题的理论回应。正如《后电影：21 世纪电影

1 雷蒙德·威廉斯，《文化与社会》，吴松江、张文定译，北京：北京大学出版社，1991 年，第 19 页。（笔者按：此文献中的"雷蒙德·威廉斯"为旧译名，本文行文采用现行的新译法"雷蒙·威廉斯"。）

2 Stuart Hall, "The Problem of Ideology: Marxism without Guarantees", in *Stuart Hall: Critical Dialogues in Cultural Studies,* ed. David Morley and Kuan-Hsing Chen (London and New York: Routledge, 1996), pp. 25-46.

理论研究》导言中所声明的："后电影被束缚在资本主义的永久扩张和包容的新自由主义运动中；通过对后电影美学的开启，我们还希望培育新的和发展中的分析模式，以关注资本主义的最新阶段。"[1] 早期的伯明翰学派也有从媒介视角展开的研究，如雷蒙·威廉斯的《论电视》、戴维·莫利的《电视、受众与文化研究》、保罗·杜盖伊等人的《做文化研究——索尼随身听的故事》等等。"后电影"只是将研究对象置换成了"数字时代"下的"数字技术""数字新媒体"以及出现的"数字媒介文化"现象。

也正因如此，"后电影"没能摆脱波德维尔和卡罗尔所批判的电影研究的文化研究范式的"主体－位置"和"文化主义"的"宏大理论"的局限。基于文化研究对主流文化的批判和对边缘、少数文化的褒扬的"政治正确"立场，在《后电影情动》中，沙维罗主要征用了雷蒙·威廉斯的"情感结构"、詹明信的"情感的衰退"以及德勒兹的"情动聚合体"（blocs of effect）的理论，[2] 提出"后电影情动"概念，进而以四部作品为个案，分别探讨了德勒兹的"控制社会"（control society）、爱德华·李普曼（Edward LiPuma）和本雅明·李（Benjamin Lee）的"疯狂的资金流"（the delirious financial flows）、马修·福勒（Matthew Fuller）的"媒介生态"（Media Ecologies）和麦肯齐·沃克（McKenzie Wark）的"游戏空间"

1 Malter Hagener, Vinzenz Hediger & Alena Strohmaier, "Introduction: Like Water: On the Re-Configurations of the Cinema in the Age of Digital Networks", in *The State of Post-Cinema: Tracing the Moving Image in the Age of Digital Dissemination*, ed. Malter Hagener, Vinzenz Hediger & Alena Strohmaier (London: Palgrave Macmillan, 2016), p. 5.

2 沙维罗在此对德勒兹的概念做了变形处理。德勒兹和伽塔利的原词是"a bloc of sensations"（一种感觉的聚合体）。

（game space）理论，依次聚焦的正是文化研究范式经典的权力、资本、媒介和空间问题。《后电影状况》将目光过多地集中到了第三世界、少数族裔、边缘人群、亚文化社群、非正式翻译、电影癖、字幕、八卦、盗版、违禁等电影工业中的"非主流""不正常""不合法"领域，并将批判视角权力化、政治化、意识形态化，矛头指向对第三世界国家政权和政府的反抗。书中各章所涉及的国家包括阿拉伯、摩洛哥、伊朗等多个非西方国家，并明确将以美国好莱坞电影为代表的"第一电影"、以欧洲电影为代表的"第二电影"和以亚非拉等第三世界国家的电影为代表的"第三电影"（third cinema）作为全书的观察视角。[1] 全书的导论即是从伊朗导演贾法·帕纳西（Jafar Panahi）无视德黑兰政权对他实施的20年电影拍摄禁令而拍摄的《出租车》（Taxi）开始的。通过这一个案，作者想要传达的是数码相机在普通人手上能够成为一种"（自我）监视和自我的公共舞台的奇观无处不在"的奇特效果，并表现出数字时代"媒体饱和"的问题。[2] 同时，数字技术在进入非西方国家和地区，尤其是进入第三世界文化现实的过程中，常常也被"后电影"的研究者不自觉地赋予"现代性"的意义，研究者们不自觉地带着"西方中心主义"的眼光，以冲击–反应的模式来探讨对第三世界文化的影响。于是，"观看被禁止的电影，无论是伊朗的还是外国的，都构成了抵制

1　Malter Hagener, Vinzenz Hediger & Alena Strohmaier, "Introduction: Like Water: On the Re-Configurations of the Cinema in the Age of Digital Networks", in *The State of Post-Cinema:Tracing the Moving Image in the Age of Digital Dissemination*, ed. Malter Hagener, Vinzenz Hediger & Alena Strohmaier (London: Palgrave Macmillan, 2016), p. 5.

2　Malter Hagener, Vinzenz Hediger & Alena Strohmaier, "Introduction: Like Water: On the Re-Configurations of the Cinema in the Age of Digital Networks", in *The State of Post-Cinema: Tracing the Moving Image in the Age of Digital Dissemination*, ed. Malter Hagener, Vinzenz Hediger & Alena Strohmaier (London: Palgrave Macmillan, 2016), pp. 1-2.

伊朗政权的'文化力量'，也构成了伊朗人对伊朗政权建立的严格文化界限的反击"。[1] 所谓"盗版"和"观看禁片"（包括私自接收卫星信号）便被"后电影"研究者美化为渴望启蒙、追求现代性的解放力量。

当然，"后电影"为了更好地回应数字时代的新情况、新问题，也同时在调整、修正既有文化研究范式中的思想资源和工具方法。如同样是对法国理论的征用，"后电影"研究者似乎并不特别看重诸如罗兰·巴特、德里达、福柯、拉康等曾经在文化研究的伯明翰学派学者中极为重要的思想资源，而更倾向于吸收德勒兹的"时间－影像""运动－影像"等更适合阐释数字时代后电影文化现象的理论观点。他们也并不特别在意波德维尔和齐泽克之间的"理论与后理论"之争，相反也很注意吸收波德维尔关注风格与形式的方法，出现了将波德维尔和沙维罗相结合的研究方向。此外，"后电影"还直接受到数字时代"计算社会科学""数字人文"研究方法的影响，探索"从'作为研究的搜索'到数字批评"（from "search as research" to digital criticism）的可能性。[2]《后电影状况》中即有凯文·李（Kevin B. Lee）的一篇《去编码还是重新再编码？》（De-coding or Re-Encoding?），介绍了他制作《变形金刚：幕前制作》的思考。[3]

1 Saeed Zeydabadi-Nejad, "Watching the Forbidden: Reception of Banned Films in Iran", in *The State of Post-Cinema: Tracing the Moving Image in the Age of Digital Dissemination*, ed. Malter Hagener, Vinzenz Hediger & Alena Strohmaier (London: Palgrave Macmillan, 2016), p. 100.

2 Malter Hagener, Vinzenz Hediger & Alena Strohmaier, "Introduction: Like Water: On the Re-Configurations of the Cinema in the Age of Digital Networks", in *The State of Post-Cinema: Tracing the Moving Image in the Age of Digital Dissemination*, ed. Malter Hagener, Vinzenz Hediger & Alena Strohmaier (London: Palgrave Macmillan, 2016), p. 4.

3 相关视频参见："Transformers: The Premake", https://www.bilibili.com/video/av3226568/。

从研究对象的角度来看，"后电影"正是为应对数字时代对电影的挑战而产生的。因此，数字技术、数字新媒体的媒介技术在"后电影"的理论建构中起到了至关重要的作用。不过，纵观现有的这一系列西方"后电影"研究著述，媒介形态变化的视角在研究中未能得到贯彻。这表现在两个问题上：

其一，"后电影"所依据的"数字时代的电影"在电影史分期上的合法性问题并未得到充分论证。第一个问题，"后电影"从何时开始？沙维罗认为从 20 世纪中叶，电影将"文化主导"权让位于电视就已经开始了；[1]《后电影状况》则一方面强调"后"的后现代哲学背景，另一方面强调与电影技术中的数字 3D、4K 密切关联；[2] 而《后电影：21 世纪电影理论研究》则干脆直接将 21 世纪作为"后电影"的时期。从西方电影史研究的角度来看，目前尚无对"数字电影"作为一个电影发展史上独立阶段的共识。因此，"后电影"究竟是电影发展史中的一种状态，还是一个阶段？这个问题还有待论证。第二个问题，"后电影"与"电影""前电影"的关系究竟是一刀两断，还是藕断丝连？这个问题目前尚无定论，而且"后电影"还面临着来自传统电影研究的质疑。如汤姆·冈宁（Tom Gunning）就认为，"将数字技术称为'后摄影的'似乎不是一种描述性的行为，它不仅是有争议的，而且更像是在故弄玄虚……数字革命会改变相片的制作方法、制作者

1　Steven Shaviro, *Post Cinematic Affect* (Alresford: Zero Books, 2010), p. 1.

2　Malter Hagener, Vinzenz Hediger & Alena Strohmaier, "Introduction: Like Water: On the Re-Configurations of the Cinema in the Age of Digital Networks", in *The State of Post-Cinema: Tracing the Moving Image in the Age of Digital Dissemination*, ed. Malter Hagener, Vinzenz Hediger & Alena Strohmaier (London: Palgrave Macmillan, 2016), p. 9.

和应用方式——但它们仍然是照片"。[1]第三个问题，"后电影"仍然是"电影"吗？正如安德烈·戈德罗和菲利普·马里翁所说的，电影发展史上其实已经发生了7～8次"电影之死"，"后电影"只是其中之一。虽然"后电影"巧妙地用"电影性"（cinematicity）的概念转换了"电影"来作为电影不死的证明，[2]但它仍然无法回避一个基本的事实：电影已非"文化主导"；数字视听技术带来的是可移动的、分众的、碎片化的、互动的新特点，而这些与传统的基于"电影院"的不可移动的、聚众的、整体性的、被动观看的特点是相抵牾的。

其二，"数字时代"历史的具体性、形态的丰富性和问题的复杂性，还没有得到充分展开。尽管"后电影"回应的是数字时代数字新媒体技术对电影的影响问题，但数字技术从诞生到现在也已近半个世纪，而且还处于不断升级换代的加速发展阶段。如何看待数字新媒体技术的发展问题？从电影工业的现实来看，电影技术发展到了哪个阶段？这些技术对电影工业体制带来了哪些冲击和影响？重组或再造？这些问题其实都还处于发展和探索之中。因此，即使是"数字时代"，也面临着内部的"新旧之争"。用保罗·莱文森（Paul Levinson）的话说，没有永远的"新媒介"，只有不断更新的"新新新……媒介"。在他眼里，那些由少数专业人士控制的报刊、广播、电视等大众媒介也已经成为"旧媒介"；"互联网上的第一代媒介"可以算成"新媒介"（即

1　汤姆·冈宁，《论摄影的本质》，马楚天、孙红云译，载于《世界电影》2018年第5期，第33页。原文标题为："What's the Point of an Index? or, Faking Photographs"（*Nordicom Review*, 2004）。

2　André Gaudreault and Philippe Marion, *The End of Cinema? A Medium in Crisis in the Digital Age*, trans. Timothy Barnard (New York: Columbia University Press, 2015), p. 128.

上网、共享、自由取用）；而"互联网上的第二代媒介"（如Blogging、Wikipedia、Second Life、Myspace、Facebook、Podcast、Digg、YouTube、Twitter 等）就应该算成"新新媒介"（new new media）了。[1] 比如说，《后电影状况》多次讨论到DVD、电视接收器等等现象。它们其实都是互联网兴起之前的数字技术，这些技术受到非常多的限制；但是互联网兴起之后，数字信息的储存和传输方式发生了根本性变化。再比如，数字技术的最新发展就是人工智能。现有的"后电影"研究还只是将人工智能放在科幻电影这一类型中进行审视，如《后电影情动》分析的三部影片中有两部都是科幻电影（分别是《真人游戏》[Gamer] 和《南方传奇》[Southland Tales]），《后电影：21世纪电影理论研究》对《黑客帝国》的分析，等等。研究者还没有明确"对人工智能的艺术想象"与"人工智能的技术现实"的区别：从后者视角来看，人类才处于专家人工智能阶段，离通用人工智能和超级人工智能还相去甚远。[2] 因此，"后电影"也面临着区分数字时代的文化想象与数字时代的技术现实的问题。

综上所述，"后电影"理论积极应对数字时代的电影发展，具有立足现实、面向未来的重建电影研究的可能；同时，其并未展开对电影研究的文化研究范式的反思，使得理论建构中也面临一些视域的局限。因此，我们有必要在此基础上，一方面充分提炼和总结数字时代电影发展中的中国问题，并

1　何道宽，"第一版序"，保罗·莱文森，《新新媒介》，何道宽译，上海：复旦大学出版社，2014年，第3页。

2　陈瑜，《对人工智能电影几个关键问题的再思考》，载于《文艺争鸣》2019年第7期，第87-93页。

加以理论化；另一方面也要在充分吸收文化研究的外部研究视角的同时，广泛借鉴形式与风格的分析方法，处理好媒介、政治、经济、社会及艺术审美的关系。"后电影"研究已经形成多学科共同参与的特点，开启了很多新的研究领域，也留下了很多研究空白。我们关注西方电影研究从"后理论"到"后电影"的转变，重要的不是介绍他们已经得出的结论，而是尽可能去吸取他们重建电影研究的经验和教训，继续拓展电影研究的理论空间。

后电影时代的电影存续

弗朗西斯科·卡塞蒂 文　庄沐杨 译

《后电影时代的电影存续》（The Persistence of Cinema in a Post-Cinematic Age）是弗朗西斯科·卡塞蒂（Francesco Casetti）的著作《卢米埃尔星系：未来电影的七个关键词》（*The Lumière Galaxy: Seven Key Words for the Cinema to Come*）中的第八章。作者弗朗西斯科·卡塞蒂是美国耶鲁大学电影与媒介研究专业教授。本文讨论了电影在"后电影时代"所面临的濒死危机和再造机遇。卡塞蒂认为电影在今天已经面临甚至完成了"氛围"的转变，后电影时代的电影，在不断的再定位中展示着它的死亡，但同时也借助濒死和再定位，不断地更新着自己的身份，在濒死中完成再造。

黑暗的消失

安东内洛·杰尔比（Antonello Gerbi）写于 1926 年的《开启电影的愉悦》（Iniziazione alle delizie del cinema）是一篇极为杰出的文章。[1] 杰尔比旁征博引，加上精妙的讽刺，从各个方面描述了在电影院的观影体验。文章讨论的主题是黑暗，从一开始我们就能看到这个词——杰尔比和那些买票进电影院的人们一样，穿过影院大堂，慢慢接近被天鹅绒幕布遮盖住入口的黑暗中的放映厅："既谨慎又警觉，[工作人员]一来就立即准备开启阴影中的狭窄入口；而他开启它们时，动作又是如此轻缓——也不知道是不是担心外面的光亮会打扰或伤害到那神圣的黑暗，又或者说，这些在暗室里聚集着的黑暗会从缝隙中窜出并布满整个大堂，会打扰到仔细有序的检票工作，会在大街上一泻千里并淹没整个城市。"[2] 在这段文字中，"神圣的黑暗"（sacred darkness）这一说法，既不是对白昼的擦拭，也不是自然光的缺席。相反，它明确地描绘出了电影的特征，一种与我们习惯了的世界截然相反的环境的基本特征。

当写到那些聚集在银幕前的观众时，杰尔比的这篇文章对黑暗的描述又更深入了一些："观众们被黑暗控制住了，显得枯燥、无力、沉重，待在没有一点光亮的影厅里，他们身边没有可以伸展的空间，他们身后也没有明亮的背景，他们只是坐在那儿，安静又得体，一个挨着一个，和其他人并

1　Antonello Gerbi, "Iniziazione alle delizie del cinema", *Il Convegno*, 7.11–12 (November 25, 1926), pp. 836-848. [译按：安东内洛·杰尔比是意大利历史学家和经济学家。]

2　Antonello Gerbi, "Iniziazione alle delizie del cinema", *Il Convegno*, 7.11–12 (November 25, 1926), p. 837.

无二致。"[1] 黑暗创造了一种悬置的状态：环境失去了它的一致性，变成一个模糊的容器；个体失去了自身所有的想法，并进入一种催眠状态。正是这种悬置状态让观众得以整合为单一的个体，成为构建共同体的关键之所在；并且，这种悬置状态将使观众成为他们所正在看的对象，使他们能够沉浸到在银幕上看到的种种事件之中。

最后，杰尔比将黑暗和那个栩栩如生的银幕世界相提并论。银幕世界掌握着光亮，而光似乎来自电影："光最先散布在大堂中，并在那里迅速消失殆尽，伴随着放映机那扇小窗投射出的快捷律动，它又投向帆布做的银幕大窗口，让自己变成一种被崇拜的光明。"[2] 因此，在电影和银幕之间，存在着一种循环——如果说电影是黑暗的，那是因为它将自身所拥有的一点光亮送给了银幕；作为交换，银幕会让一个光芒万丈的崭新现实喷薄而出。

杰尔比带给我们如此多的思考，不过，我们也可以在其他作者更早以前写下的、为数众多的电影文章中，看到关于黑暗这一主题的讨论。朱尔·罗曼（Jules Romains）把黑暗和电影观众身上典型的睡梦状态联系在一起。[3] 吉奥瓦尼·帕皮尼（Giovanni Papini）谈论了"电影的瓦格纳式黑暗"（Wagnerian darkness），这一"瓦格纳式黑暗"阻止了注意力的涣散，强

1　Antonello Gerbi, "Iniziazione alle delizie del cinema", *Il Convegno*, 7.11–12 (November 25, 1926), p. 838.

2　Antonello Gerbi, "Iniziazione alle delizie del cinema", *Il Convegno*, 7.11–12 (November 25, 1926), p. 840.

3　Jules Romains, "The Crowd at the Cinematograph", in *French Film Theory and Criticism: A History/Anthology, 1907–1939*, vol. 1, ed. and trans. Richard Abel (Princeton, N.J.: Princeton University Press, 1993), pp. 53-54. [译按：朱尔·罗曼是法国作家、诗人。]

化了视觉感受。[1] 瓦尔特·泽尔纳（Walter Serner）写过黑暗的"甜美"，这与黑暗在银幕上经常代表的残忍（以及我们窥探恐怖的欲望）正好相反。[2] 埃米利奥·斯卡利奥尼（Emilio Scaglione）则称，黑暗使得观众的身体能够彼此触碰，并保持近距离的亲密状态，这使得电影院变成充满亲密行为的性场所。[3] 一如上文列举的例子，在电影面临着激进的、将其塑造为今天这副模样的变革时，罗兰·巴特也在一篇文章中讨论了电影院里的黑暗所具有的色情特质，讨论了其创造出的独特氛围，还谈及沉浸在电影之中的愉悦，这也反映为将某人完美地投映在银幕上的愉悦。[4] 在1968年一场讲座的开场白里，荷利斯·法朗普顿（Hollis Frampton）也提出过类似的观点："请关上灯。只要我们准备讨论电影，我们就需要在黑暗中进行。"[5]

看来黑暗似乎是观影体验的必要元素。不过，有时候一些人会尝试淡化黑暗的作用。在20世纪最初的十年里，一些意大利的神职人员提议在教堂里放映电影。为了防止观众过

1　Giovanni Papini, "La filosofia del cinematografo" ("Philosophical observations on the motion picture"), *La Stampa* (May 18, 1907), pp. 1-2. [译按：吉奥瓦尼·帕皮尼是意大利新闻记者、散文家、文学评论家、诗人。]

2　Walter Serner, "Cinema and the Desire to Watch", in *German Essays on Film*, ed. Richard W. McCormick and Alison Guenther-Pal (New York: Continuum, 2004), pp. 17-20. [译按：瓦尔特·泽尔纳生于捷克，是用德语写作的作家。]

3　"通过向女性表明她们可以在黑暗中坐在一个并不熟识的男性边上，彼此相隔不过几厘米，而且不必因恐惧而眩晕，电影院给地方上的小城镇带去一种道德教育，以增强行为得体的意识，修正个人品性与举止。电影院的黑暗环境终结了嫉妒带来的问题。" Emilio Scaglione, "Il cinematografo in provincia", *L'Arte Muta* (Naples), no. 6–7 (December 15, 1916–January 15, 1917), pp. 14-16.

4　Roland Barthes, "Leaving the Movie Theater", in *The Rustle of Language*, trans. Richard Howard (Berkeley: University of California Press, 1986), pp. 345-349.

5　Hollis Frampton, "A Lecture", in *On Camera Arts and Consecutive Matters*, ed. Bruce Jenkins (Cambridge, Mass.: MIT Press, 2009), p. 125. [译按：荷利斯·法朗普顿是美国前卫电影工作者、摄影师、理论家和数码艺术的先驱。]

分沉迷在电影之中，更不必说为了防止潜在的滥交行为出现，神职人员们试着去弄清如何在电影放映时保持照明，他们尝试使用功能更强大的放映机以及投影效果更好的银幕。[1] 他们并非唯一尝试驱散黑暗的人士[2]——如果这些努力和尝试被证明是失败的，那并非因为技术阻碍了他们，而是因为黑暗本来就是电影构成中不可或缺的一部分。黑暗强调了摄影机位置的分离与诱惑，它使得一部分个体得以摇身一变成为观众，还提供了一种可能性，使得被投映的影像能够成为属于它自身的真正的世界。

面对崭新的环境与设备，如果说在电影的再定位（relocation）这一过程中，有什么因素是尤为引人注目的，那无疑是黑暗的缺席。[3] 影像越来越多地出现在光天化日之下，在交通工具上，在城市的广场上，甚至在家中。当我们准备在电脑上、平板电脑上、电视上欣赏动态影像（和声音）时，

1 Francesco Casetti and Silvio Alovisio, "Il contributo della Chiesa alla moralizzazione degli spazi pubblici", in *Attraverso lo schermo. Cinema e cultura cattolica in Italia*, vol. 1, ed. Dario Viganò and Ruggero Eugeni (Rome: Ente dello Spettacolo, 2006), pp. 97-127, and pp. 108-110 in particular.

2 在意大利，有很多人尝试在完全照明的情况下进行电影放映，要么采用金属质感的银幕或在银幕上涂抹"掺有赛璐珞的白色清漆"来反射放映机射出的光线（参见 Stanislao Pecci, "A proposito di schermi", *La Cine-Fono e la Rivista Fono-cinematografica*, 5.180 [December 16, 1911], p. 7），要么尝试在一层羊皮纸质地的屏幕上进行投影（参见 "La cinematografia in piena luce", *La Cine-Fono e la Rivista Fono-cinematografica*, 8.284 [June 13, 1914], p. 71）。一家米兰的公司（M. Ganzini & C.）则发明了像蜂巢一样由六边形拼接在一起的电影银幕（参见 "La cinematografia in piena luce", La Cinematografia Italiana ed Estera, 2.55-56 [June 15-31, 1909], p. 322）。在美国，从 1910 年开始，罗瑟费尔（"Roxy" Rothafel）发明了一种"日光电影"，这一发明在辛辛那提、底特律、纽约和加州等地的电影院被广泛使用。对这一发明的详细讨论可参见 Ross Melnick, *American Showman: Samuel "Roxy" Rothafel and the Birth of the Entertainment Industry, 1908–1935* (New York: Columbia, 2012), pp. 60-64.

3 加布里埃尔·佩杜拉（Gabriele Pedullà）专门写过一部讲述电影如何从黑暗的影厅中脱离出来的著作，参见 *In Broad Daylight* (London: Verso, 2012)。

我们并不需要一个黑暗的环境。

我们应该将这些当作当前时代的重要征兆，而不仅仅是一个可以无视掉的细节。事实上，黑暗的消失所强调的，是电影对于上文讨论的三个基础支柱日益严重的拒斥。我们不再依赖于一个封闭的空间，相反，影像所依附之处常常是开放的、暴露的，并没有预设的门槛。电影影像不再渴求创造世界，相对地，出现在银幕上的物料常常是不确定的、复合的，由多种多样的物质构成，且各有各的指向。最后，观众沉浸在观看行为中也不再是理所当然的现象，与此相反，观影这一行为已经越发孤独、越发肤浅了。稍微夸张一点说，我们可以认为，黑暗的消失标志着观影体验的消亡。

媒介的眩晕

然而，电影还活着。它的终结，正如雷蒙·贝卢尔（Raymond Bellour）提醒我们的那样，是"从未停止终结的终结"[1]。不仅仍然存在黑暗的剧院，聚集在一起看电影的观众，以及在大银幕上栩栩如生的世界；而且借助 DVD、平板电脑等设备或者多媒体景墙（media façade），在我们的起居室里，或以装置的形式在博物馆或艺术画廊里，或在城市广场上，也有一些电影般的体验被重新创造出来，尽管也许有些困难。电影也在白天继续存在——或者说，更理想的情况下，存在于不同于它自身的光体制之下。

在上文中，我们详细探讨了电影的存续以及它如何受到更广泛的媒体世界中发生的变化的影响。这些变革指向了一

1　"Un fin qui n'en finit pas de ne pas finir." Raymond Bellour, *La querelle des dispositifs*, p. 13. [译按：雷蒙·贝卢尔是法国著名批评家、电影理论家。]

个新的、不同的领域，我们将不可避免地朝着这个领域前进；然而，它们经常为一种根植于过去的电影体验模式提供新的机会，那些电影体验模式通过融合新的事物，可能会继续保持自己的身份。因此，尽管我们理应在"不再是电影的电影"（no-longer-cinema）之前寻觅到自身何为，但在变革的过程中，我们也无疑常常会看到一种"静态电影"（still-cinema）或者一种"重现的电影"（cinema-once-again）的浮现。本书的七章内容试图追寻能使电影在变革中维持自身特性的不同进路，作为其基础的几个关键词也尝试勾勒出有助于我们更好地理解这一现象的观念范式。

是什么使得这种差异的存续得以出现？我们已经分析了主要的关键元素：例如，体验不仅可以重复，而且可以重新定位；电影机器不再是一个装置，而是一种组合；电影不再由某一标准所定义，而是开放的、扩充性的；等等。在这些元素之下，至少有两个因素可以让电影继续保持自身的个性，它们并非用相同的方式重复自身，而是作为差异的一部分，或者作为差异的结果。这两者显然都参考了电影的历史，在历史和当下之间架起了一座桥梁。然而，两者都没有把现在视为相同事物的简单回归，而是将其视为本质上统一的距离。我们把这两个因素称为媒介的眩晕和认知的悖论。

我们先来讨论第一个因素。瓦尔特·本雅明在 1920 年写的一段文字中称："使得艺术品能够继续影响后世的媒介，往往和那些在自身所处的时代就具备影响力的媒介有所不同。而且在后世，这种媒介施加在旧有艺术品上的影响，也一直在变化着。不过，较之那些在自身所处的时代就具备影响力

的媒介，这类媒介相对而言总是显得更加模糊。"[1] 正如安东尼奥·索马伊尼（Antonio Somaini）所指出的[2]，本雅明在使用媒介一词时，所指的并非一种技术效用（他称之为机械 [Apparat] 或装置 [Apparatur]），而更多是指一种方式，借此方式，艺术品、语言或者技术能够发挥其媒介功能。从这一点来说，这一定义不仅准确地指出了知觉的环境和条件，而且——如果你愿意这么说的话——包括一种体验的构造。类似的定义也在本雅明的这段文字中被提及，它表明，由同时代人和后来人创造的、围绕艺术品而产生的、决定其接受程度的"氛围"（atmosphere），渐渐地随着时间流逝而变得稀薄。这并非艺术品本身的改变，而是接触艺术品的方式发生了变化。它们从标志着它们诞生的纽带与必然性中慢慢挣脱（在同一段文字中，本雅明还观察到，媒介被反复涂抹覆盖，以至于创作者无法充分地洞悉自己的作品）。[3] 作品需要变得更加清晰，即使脱离了先前的语境，它们也能更加轻易地被发现[4]；通过回避作品对创作者架起的屏障，它们还能更加直

1 Walter Benjamin, *Selected Writings, vol. I, 1913–26*, (Cambridge, Mass.: The Belknap Press of Harvard University Press, 1996), p. 235.

2 Antonio Somaini, "'L'oggetto attualmente più importante dell'estetica'. Benjamin, il cinema come *Apparat*, e il '*Medium* della percezione'", *Fata Morgana*, 20 (2013), pp. 117-146. [译按：安东尼奥·索马伊尼是巴黎索邦大学电影、媒介和视觉文化理论教授。]

3 "对创作者而言，围绕在其作品周围的媒介是如此绵密，以至于他无法从作品向观众要求的同一位置上穿过它。他只能用一种间接的方式来穿过作品。" Walter Benjamin, "Fragment 96", *Gesammelte Schriften, VI*, p. 127. 英文版《文选》（*Selected Writings*）并未收入这段文字。

4 本雅明在其《机械复制时代的艺术作品》中继续阐明这一观点，关于此文的第二个版本，参见 *Work of Art in the Age of Its Technological Reproducibility, and Other Writings on Media*, ed. Michael W. Jennings, Brigid Doherty, and Thomas Y. Levin, trans. Edmund Jephcott (Cambridge, Mass.: Belknap Press of Harvard University Press, 2008), pp. 19-54.

截了当地被理解[1]。这种可触性与即时性具备积极的效用：作品不仅会变成更加平易近人的存在，还能展示出它们真正的个性。原先藏匿在十分模糊的氛围之下的事物，现在能够极为清晰地出现在人们面前。作品终于能够告诉我们关于它们自身的情况。[2]

再把我们的目光放回到将自己暴露在光天化日之下的电影身上。在我看来，似乎本雅明那段简明扼要的文字能够帮助我们理解电影的独特个性。当电影史发展到这一阶段，电影变得越发轻薄。与古典时代的工作室和电影院相比，"氛围"变了：观看电影不再需要遵从井然有序的规范、限制和指示，这一行为变得更加简单和直接。我们可以在不同环境下观看电影，现如今，电影已经被再定位，出现在新的环境和设备里。电影占据了新的空间，比如家庭；电影能够在我们外出时被我们随身携带；电影进入了灰色地带，游走在传统与新潮之间，比如说美术馆里；电影也能够继续出现在电影院里。在上述例子中，电影都已经渗透了我们的日常生活，我们能在触手可及的范围内发现电影的存在。我们能够同时捕捉到电影过去是什么模样，以及电影如今依旧是什么模样。围绕着电影的氛围逐渐淡去，这使得电影的真正本质变得清晰可见。我们越发清楚地察觉到，电影是什么？电影想成为什么？

1 本雅明强调了艺术作品对其创作者的抗拒，因为围绕在其周围的氛围过于浓厚。这就引发了一个悖论，即我们需要通过其他感受才能接触到艺术作品："作曲家或许会看见他的音乐，画家会听到他的画作，诗人能触摸他的诗篇，如果他尝试靠得离作品足够近的话。"Walter Benjamin, "Fragment 96".（这段表述同样未被收入英文版《文选》。）
2 借助本雅明的说法，我们可以说是媒介的眩晕使得音乐能够被聆听、诗歌能够被阅读、绘画能够被观看。

电影本可成为什么？电影不再受制于模糊的机制，它坦然地告诉我们关于它的一切。

我们和任何关乎衰退和消亡的概念都相隔甚远。[1] 重新定位后的电影再现了媒介眩晕的时刻，使我们的体验对象具有可用性与穿透性。电影存在于成千上万种不同的境况之中：透过它所呈现出的诸多面孔，我们最终得以理解它。

认知的悖论

第二个使得电影具备存续地位的因素，将带着我们重新回到认知策略上。在前文中，我多次强调了认知行为的重要性，它不仅使得我们能够分辨站在我们眼前的是什么人、什么物——哪怕其呈现为另一副模样（例如尤利西斯的狗阿尔戈斯 [Argos]，它就认出了打扮成乞丐的主人），而且能使我们接受任何人或事物的新身份（例如一个政府承认新成立的国家或地区的合法地位）。认知是一种察觉或认可，通过这两方面的结合，它赋予某物以其存在的意义。

安德烈·戈德罗（André Gaudreault）和菲利普·马里翁（Philippe Marion）在重新回溯电影诞生的过程时，更加强调社会认知的作用，而非沿着技术发展的趋势进行考察，这一点也不意外。[2] 一种技术的出现，无非是为一系列的可能性开启新的大门。在这一原初的改变出现之后，势必会有一个新

1　Susan Sontag, "The Decay of Cinema", *New York Times*, February 25, 1996. 可登录：www.nytimes.com/books/00/03/12/specials/sontag-cinema.html。

2　André Gaudreault and Philippe Marion, "A Medium is always born twice...", *Early Popular Visual Culture*, 3.1 (May 2005), pp. 3-15. [译按：安德烈·戈德罗是加拿大蒙特利尔大学艺术史和电影研究系教授，《多屏电影》杂志主编。菲利普·马里翁是比利时鲁汶天主教大学媒介文化研究教授。]

的阶段，在此过程中，相应的步骤不断发展，可能性被加以引导，实践惯例也反复出现。由此也引向第三个阶段，在此阶段出现了新的认知，即认识到电影所具备的特质，以及察觉到电影作为一种表达方式所蕴含的潜能[1]。正是在最后这个阶段，电影获得了一种感知汇聚的身份，并成为一种机制。[2]

今天，我们发现自己正处在一个类似的拐点上，电影在此也受到多重变革的影响，企图寻求认同。电影希望被认可为电影，无论身披何种装扮。那么，我们如何让这种认知行为得以发挥效用？广义上讲，我们从作为文化遗产之一的电影概念那里抽身而出，将其同与我们息息相关的境况相比较，小心翼翼地阐释电影（定义）的典型特征，然后确认我们面前的事物就是电影，不管它以何种面貌（或接收方式）出现。多亏这一双重举措，我们得以解决在电影的再定位中产生出来的假象，还能够分清何为观影体验，包括在家、在旅途中、在候车室、在 DVD 放映机或者电脑上看电影，并讨论我们在社交网络上看到的内容。

这一行为的代价是不容忽视的。为了将上述这些情况放置到电影概念的范畴中进行讨论，我们不得不强制提出纲要，并忽略掉一些既定的元素。我们接受这些情况的出现，并且出于对权威定义的支持，轻视了其中出现的失真。我们把自

1　"一方面，这意味着接受，即承认媒介的"个性"及越发常见的特定用途，另一方面则是生产，即对其某种潜能的意识，这种潜能在于能用原初的、媒介限定的表达方式把一种媒介与其他媒介，与其他已被辨识出来的或已被实行的通用的'可表达性'（expressibles）分离开来。"André Gaudreault and Philippe Marion, "A Medium", p. 3。

2　戈德罗讨论"重生"时写道："我更倾向于认为这是一次'洗礼'，一个在未定名状态下存在着的事物，借此得以获得其名字，并因此获得其意义。"

己并未处在电影院中这一事实撂在一旁，我们可能并没有坐着，可能正处在容易分散注意力的环境中，银幕也并非投影银幕，而是荧光屏，电影的放映也并非像传统放映那样连续不断，甚至我们正在看的东西根本就不是电影。实际上，如之前一样，我们反复强调，自己是在观看机械复制的影像，这些影像必须涉及现实，同时实现我们的幻想。我们依然受制于脑子里固有的模式，并且在面对眼前的事物时，我们悄悄地篡改了它的面貌，只为了把它粉饰得和我们已知的事物更加兼容。我们会这么说，或者这么想："不管怎么样那就是电影，哪怕它看上去不像。"

不过，打着兼容性的旗号，我们也会悄悄地篡改概念。我们强迫这些概念与我们身处的境况发生关联，以使我们所处的环境看上去不像粉饰过度的。我们捏造参照物的特性，要么过度吹捧，要么添油加醋。在我们的设想中，电影必须能反映我们当前所处的现实。

我们这么做是出于对当前现实的考虑，也是出于对历史的尊重。我们不仅把电影的个性归因于它当前所表现出的种种，而且也会将这些特性与过往的历史联系在一起，以使我们的参照物看上去具有历史厚度。但是，这么做却让我们"创造"出一种极为工具化的连续感：它将规避作为整体的旧有观念，并为当代电影奠定基础，不论电影以何种面貌出现。

当我说"我们"时，我指的不仅仅是观众，还有学者、批评家，甚至电影工业本身——也许它最有可能让处在变革的风口浪尖而危在旦夕的电影存活下来。

我还在思考那些提供技术支持的人们，他们致力于发展家

庭影院，追求沙发、屏幕、音响的质量和效果，同时他们也认为电影始终需要一种独特的观看环境。[1] 从历史的角度来看，他们忽略掉了其他关键部分，但反过来，他们又确保了一种符合长期存在的规范的、在家里就能感受到的体验模式。

相似地，我们也发现了这样一些电影导演，他们声称前人使得他们的电影与传统紧密联系在一起。今天的电影和漫画小说、电子游戏或主题公园有着越来越多的相似之处，不过，如果它们要忠实于历史，尤其是要忠实于所谓第六艺术或第七艺术之父的话（我想到了马丁·斯科塞斯 [Martin Scorsese] 的《雨果》[Hugo]），您瞧，它们就会成为电影的"良心"（heart）。[2]

另外，有些批评家重新拾起了一些边边角角的影响因素，把新的特征转化为旧有机制的发展结果。[3] 有的历史学家会用

1　此处可参考家庭影院模块公司（Home Cinema Modules）用来宣传其产品的文章《终极家庭影院体验》（The Ultimate Home Cinema Experience）："从时髦的现代风格到 1950 年代古色古香的电影宫，家庭影院模块公司为您提供您想要的一切，用您希望在家里再现的氛围效果，将您的家庭影院打造成您所要的风格。"可登录：http://homecinemamodules.nl/english/。

2　可以看一下这则评论是如何采用这种方法的："借助从原著小说作者布莱恩·塞尔兹尼克（Brian Selznick）那里得到的启发，斯科塞斯和编剧约翰·洛根（John Logan）将目光聚焦在了因 1902 年的默片《月球旅行记》（A Trip to the Moon）而广为人知的法国导演乔治·梅里爱（Georges Méliès）身上。作为早期电影视觉骗术大师的梅里爱为很多现代的电影幻想家们开辟了一条道路，从雷·哈里豪森（Ray Harryhausen）到特瑞·吉列姆（Terry Gilliam），再到拍摄《阿凡达》（Avatar）的詹姆斯·卡梅隆（James Cameron）。斯科塞斯提醒我们，梅里爱在音乐厅里表演的魔术和在电影镜头前的戏法，两者的搭配曾经是且直到今天依然是造梦之物。"参见 Glenn Lovell, "Hugo: A Clockwork Fantasy", Cinemadope。可登录：http://cinema-dope.com/reviews/hugo-%E2%9C%AE%E2%9C % AE%E2%9C%AE/。

3　一个例子是英国《电讯报》（Telegraph）对拍完《阿凡达》的詹姆斯·卡梅隆的一次采访，访谈中卡梅隆称他是受到库布里克《2001：太空漫游》的启发才走上创作道路的。"青少年时期的卡梅隆被库布里克的《2001：太空漫游》惊呆了，他为此看了十遍，并在该片的启发下开始尝试用 16 毫米胶片拍电影和制作模型。从他最早的电影拍摄经历开始——他在 1984 年因为创作并拍摄了《终结者》（The Terminator）而首次受到外界认可——卡梅隆就一直是一位领先的科幻作者和特效大师。"参见 John Hiscock, "James Cameron Interview for Avatar", Telegraph, December 3, 2009。可登录：www.telegraph.co.uk/culture/film/6720156/James-Cameron-interview-for-Avatar.html。

当前的视角回顾历史，然后发现——也理所当然地发现——电影总是要么在室外，要么在博物馆里，要么在家里放映。[1] 也有一些历史学家尝试再现关于电影的一些假想，这些假想从未被注意到，或者从未被广泛了解，但在当前又经历着一次复苏。[2] 正是靠着这样的方式，当代电影寻觅到了它的根基。

我想澄清一下：这些直接或不直接的回溯都具备其自身的合理性。它们尝试利用电影的历史。特别是当下，有许多历史编写工作都在持之以恒地致力于发掘工作，用托马斯·埃尔塞瑟（Thomas Elsaesser）的说法，那就是"众多支流汇聚成我们今天称为电影的这条长河"[3]。但我的观点与此不同。电影的重新定位触发了一种旨在使过去和现在在工具上兼容的话语策略。在根据电影的现状来解读当前的情况时，我们不仅以一种有些强制性的方式来解释我们面前的发现，而且解读我们所比较的问题本身。通过这种方式，我们似乎"创造"了一种连续性。这是我们要付出的代价。

不过，作为交换，电影的存续找到了动力，并且采取了正确的方式。通过"创造"连续性，我们不可避免地接受当代电影与其过去的差异。我们不再声称它是一样的；我们知道它是不和谐的。即便如此，我们还是扩充了我们的参考体系，以包

1　参见 Haidee Wasson, *Museum Movies: The Museum of Modern Art and the Birth of Art Cinema* (Berkeley: University of California Press, 2005)，Alison Griffiths, *Shivers Down Your Spine* (New York: Columbia University Press, 2008)。

2　参见莱昂纳多·夸雷西马（Leonardo Quaresima）编辑的关于"绝路／僵局"（Dead Ends/Impasses）的特刊文献（*Cinema & Cie, 2* [Spring 2003]）。在其中，撰文者们追溯了关于电影与3D特性或电影与催眠的早期讨论，同时还分析了关于回溯前电影（pre-cinema）的最新认知。

3　Thomas Elsaesser, "The New Film History as Media Archaeology", *Cinémas*, 14.2-3 (2004), pp. 85-86. [译按：托马斯·埃尔塞瑟是德国电影史学家、电影理论家。]

含新的可能性，然后试着看看这些是否已经实现。通过这种方式，我们赋予电影一种身份，但是这一身份不是把它和固定的模式联系起来，注定要永远重复自己（或最终消亡），而是使其基础处在一个持续的转变过程中。总之，我们基于差异来识别身份。通过这种方式，我们让电影继续存在。电影之所以是电影，正是因为它要求我们根据它与过去的不同来认识它。

从电影后果看电影的历史

我们已经谈论了过去与现在以及它们之间的联系。近年来，电影史越来越成为一个问题。如今许多人倾向于把电影史视为更广泛历史中的一种"插入语"[1]，而另一些则试图以电影新的存在条件为出发点，重新构建电影的谱系，正如安妮·弗莱伯格（Anne Friedberg）早在 2000 年就已经呼吁的那样[2]。

媒介的眩晕和我们那满是悖论的认知，共同构建出一幅有趣的图景。在对于前者的讨论里，我们发现了一个关于电影的真理，只有当围绕在其四周的氛围最终消散之后，这一真理才能被清晰地认识到。而在对后者的讨论中，我们发现另一个关于电影的真理，它早在历史中就已经出现，但只有在当下才会接受拷问。而在对于这两者的讨论中，我们构建出了彼此相联系的"历史"和"当下"。

1　Lev Manovich, *The Language of New Media* (Cambridge, Mass.: MIT Press, 2001), pp. 293-333; Siegfried Zielinski, *Cinema and Television as entr'actes in History* (Amsterdam: Amsterdam University Press, 1999).

2　Anne Friedberg, "The End of Cinema: Multimedia and Technological Change", in *Reinventing Film Studies*, ed. Christine Gledhill and Linda Williams (London: Arnold, 2000), pp. 438-452. [译按：安妮·弗莱伯格是美国南加州大学电影艺术学院的教授。]

这样一种历史观念又把我们带回到本雅明那里去了。在《机械复制时代的艺术作品》的附录里，本雅明说："艺术史是一部预言史。它只能在当前时代的视角下被写就，因为每个时代都有其自身新颖的（尽管是非继承性的）特定方式，以阐明旧时代的艺术品都包含在其自身之中这一预言。"[1] 也就是说，历史提供了例证以阐明当下，但只有当下才会关注到这些例证。而且，只有当下能够对这些例证做出预言，因为它们自身不表明任何清晰的立场——这些例证本就不是预言。本雅明清楚地指出："事实上，[这些预言] 没有任何一个能够完全决定未来，哪怕是最近在眼前的未来。相反，在长达数世纪里，预言（从不单独出现，而是成群结队而至，无论未来有多么迫近）把未来昭示于众，而在艺术作品中，没有什么比捕捉和未来之间细微又模糊的关联更加困难了。"[2] 如果这些因素成为预言，并且顺理成章地成为今天发生的一切的先例，那也只是因为当前特定的状况使得历史的某种典型得以成为可能。实际上，本雅明还写道："为了让这些预言变得容易理解，艺术作品在好几个世纪或好几年前就已经牵涉到的客观条件，必须最先变得成熟起来。"[3]

这个"成熟"的概念，和"一方面是改变艺术的功能的

1　Walter Benjamin, "Paralipomena und Varia zur zweiten Fassung von Das Kunstwerk im Zeitalter seiner technischen Reproduzierbarkeit", in *Gesammelte Schriften*, vol. 1, bk. 3, p. 1046.

2　Walter Benjamin, "Paralipomena und Varia zur zweiten Fassung von Das Kunstwerk im Zeitalter seiner technischen Reproduzierbarkeit", in *Gesammelte Schriften*, vol. 1, bk. 3, p. 1046. 这个句子的结尾还有这些字眼："采用一些方式，以清楚地区分令人有所启发的作品和那些不太成功的作品。"

3　Walter Benjamin, "Paralipomena und Varia zur zweiten Fassung von Das Kunstwerk im Zeitalter seiner technischen Reproduzierbarkeit", in *Gesammelte Schriften*, vol. 1, bk. 3, p. 1046.

社会变革，另一方面则是机械发明"[1]这一说法是一致的。但能让我们从当下的视角出发，从而明确地重审历史，以及让我们从历史的视角出发，从而深入地思考当下的内在的，其实是本雅明在他关于巴黎拱廊街的文字中所定义的"辩证的"影像。它们是一种"闪光的影像"[2]，不论昨天或者今天，都能让自己变得"清晰可读"，并把自身和外界的变量与必然性联系在一起。靠着这些影像，昨天被传递到今天的意识里："有关这些影像的历史索引，不仅表明它们是属于某个特定时代的，最为重要的是表明，这些影像只有在特定时代才会获得其可读性。"[3]而靠着这些影像，今天能为自己所理解："当前的每一天都是由那些与其保持同步的影像所决定的。每一个'现在'都是特定的可读性下的'现在'。"[4]辩证的影像让我们在回顾它们的同时也环视着它们，并赋予被观看的事物以意义。它们同时提供了视野与视角。但辩证的影像所引发的历史和当下之间的相互映照，其实破坏了重要的发展概念：昨天对今天的决定性，和今天对昨天的决定性

1　Walter Benjamin, "Paralipomena und Varia zur zweiten Fassung von Das Kunstwerk im Zeitalter seiner technischen Reproduzierbarkeit", in *Gesammelte Schriften*, vol. 1, bk. 3, p. 1046.

2　"辩证的图像是一个在一瞬间之内突然出现的图像。既存之物要被迅速捕捉——一如图像在其可辨识（recognizability）的当下闪现。"Walter Benjamin, *The Arcades Project,* trans. Howard Eiland and Kevin McLaughlin (Cambridge, Mass.: Belknap Press of Harvard University Press, 1999), p. 473 (N9, 7). 德文原版文献为："Das Passagenwerk", in *Gesammelte Schriften*, vol. 5, bks. 1-2 (Frankfurt am Main: Suhrkamp, 1982)。关于辩证图像，参见 Susan Buck-Morss, *The Dialectics of Seeing: Walter Benjamin and the Arcades Project* (Cambridge, Mass.: MIT Press, 1989)。

3　Walter Benjamin, *The Arcades Project*, trans. Howard Eiland and Kevin McLaughlin (Cambridge, Mass.: Belknap Press of Harvard University Press, 1999), p. 462 (N3, 1).

4　Walter Benjamin, *The Arcades Project*, trans. Howard Eiland and Kevin McLaughlin (Cambridge, Mass.: Belknap Press of Harvard University Press, 1999), pp. 462-463 (N3, 1).

之间其实相差无几。比起时间线，我们更应该讨论的是星丛（constellation）："并非所谓的历史照亮了所谓的当下，也非所谓的当下照亮了所谓的历史。不如说，是影像，无处不在并与现在汇聚成为一道亮光，从而形成星丛。"[1]

这里所讨论的问题是：只在回顾中才被认可的预言，确保昨天与今天的可读性的因素，以及并非由时间线编织而成，而是呈现为星丛构造的历史与当下之间的联系。本雅明的教诲非常清楚，并且在我们发现自身被卷入再定位这一进程之中时，很好地解释了我们脑中的电影史概念。当一种新境况希望被承认为"电影的"之时，我们用历史来观照它，同时阅读历史对这一新境况的阐释；我们在这一境况中代入成熟的先决条件，同时又构建出它的前提。我们用昨天来定义今天，同时因为今天需要被定义，我们又创造出一个昨天。我们也由此打破了对编年史的熟悉感——尽管我们假装尊重它——并把每个时刻都当作另外一个时刻的结果。从本质上讲，再定位为我们提供了发挥"辩证的境况"功效的争议事件。多亏了这些事件，我们得以反思电影和它的历史。我们创造出了一种"星丛式"的暂时性，尽管与进步式的因果逻辑相去甚远，反过来却带着我们在许许多多不同的路径上，朝着不同方向和不同入口反复移动。借此，我们不仅不必过多关注一种更加微妙的时间感[2]，而且也能够更好地捕捉到潜藏在身

1　Walter Benjamin, *The Arcades Project*, trans. Howard Eiland and Kevin McLaughlin (Cambridge, Mass.: Belknap Press of Harvard University Press, 1999), p. 473 (N2a, 3).

2　对这一"时间感"的描述也可在米克·巴尔（Mieke Bal）的著作中得到佐证，参见 Mieke Bal, *Quoting Caravaggio: Contemporary Art, Preposterous History* (Chicago: University of Chicago Press, 1999)。在分析一系列征引卡拉瓦乔和巴洛克风格的当代作品时，巴尔指出，源头之所以是源头，在于作品赋予其以许可。这就导致时间顺

份之下的辩证法。

在生存和再造之间

电影依然在我们之间，在黑漆漆的放映厅外重新定位自己。一方面，它需要细碎的一面，使它能够藏身于我们社会的缝隙中：它变得更加轻便，更易于接触，更易于获得，也更多样化，并且仍保留着它自身的部分历史。另一方面，电影重新定义了它的身份：它要求我们接受它所经历的改变，甚至把它们投映到它们往昔的时光中，只有这样，我们才能在历史和当下之间架起一座桥梁，以保证我们事实上仍在面对电影。简而言之，电影的存续一方面基于更大的灵活度，另一方面则基于一种持续的自我再造，这种自我再造被托付给了我们，并使我们承认，无论它被修正成什么模样，出现在我们面前的就是电影，是"（和之前）一样的"电影。轻便性和再造——如果说电影仍要留在我们身边，那么这两者就是决定这一切的条件。

这将为我们带来最后一个观点，我将用它来总结这本书。从 1946 年开始，直到 1948 年去世，谢尔盖·爱森斯坦（Sergei

序的颠倒，"即让在时间顺序上的先到之物（'pre'）变成了一种效应，被放置在其后的再利用之后（'post'）"（p. 7）。在此我想补充的是，这一进程不仅与本雅明的相关著述有所呼应，也让人回想起对一些传统概念的深刻反思，如谱系学、因果关系、起源和重复等标注了 20 世纪的概念。以弗洛伊德的"后遗性"（Nachträglichkeit，英文译为 afterwardness 或 deferred action）这一概念为例：该概念强调了创伤的原因是如何被揭示出来的，是如何由它所创造的假定效果构成的（Sigmund Freud, "From the History of an Infantile Neurosis", in *Standard Edition of the Complete Psychological Works of Sigmund Freud*, vol. 17 [London: Hogarth Press, 1953-1974], pp. 1-122）。或者让我们采用德里达用以清空起源这一概念的方式，它在一种持续的——也是生成的——延迟的干预下被抹去（Jacques Derrida, *Of Grammatology*, trans. Gayatri Spivak [Baltimore, Md.: Johns Hopkins University Press, 1976]）。

M. Eisenstein）着手于一个野心勃勃的计划：书写电影史。[1] 他的设想是把电影史放置在艺术史框架中——不是把电影当作艺术的最终形式，而正相反，是把电影作为一种手段，它能描述其他无法展现自身的艺术形式，尤其是捕捉人类学需求下的短暂现象。在这个计划里，电影被认为是一种活跃的、充满活力的力量，它能瓦解统一且稳固的境况，并从中描绘出崭新的面貌。我认为，电影再次定位了过去的艺术，帮它们摆脱了可能导致其消亡的瓶颈状态。

如果我们把爱森斯坦的设想和当前发生的事情相比较的话，那就需要多多少少地反转一下概念：今天，是电影在新的设备和新的社会环境之中被再定位；是电影在寻求对瓶颈的突破。是电影出现在了疑问之中，它必须找到新的领域，并在那里维持自身的规范。电影不再能够帮助其他门类的艺术，它本身就亟需援助。

普遍认为，如今电影已经身处危险的境遇中，而且恰恰是为了面对这一危险，我们又召唤出了作为概念的电影，并用这一概念来把所谓的"电影性"（cinematicity）放置在一个模糊地带，哪怕付出的代价是带有偏见地重读历史。我们这么做是因为我们坚信，这一概念的持久性——一种体验方式的持久性——能够保证电影依然存活着。换句话说，是电影面临死亡的可能性和迫切性，驱使和引领着我们。不过，这又多少带来了一些悲剧色彩：我们所熟悉和依赖的电影概念，

1　有关爱森斯坦的电影史计划，参见 Naum Kleiman and Antonio Somaini (ed.), *Notes for a General History of Cinema* (Amsterdam: Amsterdam University Press, 2014)。也可参见 Antonio Somaini, *Ejženstejn. Il cinema, le arti, il montaggio* (Turin: Einaudi, 2011), pp. 383-408。

其作为药物或驱魔仪式的功效最终消失了。它本是针对——但愿不是晚期的——病人的治疗手段。它本是当我们企图抵挡即将到来的灾难时所举行的仪式。无论如何，它都像是能存活最久的事物。

没错，当前的境况弥漫着一种悲怆感；同样，它也保有一种强大的生命力。事实上，就着爱森斯坦的想法，我们可以认为，今天电影对自己所做的一切，就像它过去对其他艺术门类所做的那样——为了能够审视自我而寻觅一个新的领域，并寻找到一种崭新的、不必言明的姿态。在起居室里，在公共广场上，在电脑里，伴随着其他媒体，和其他语言混杂在一起，电影能够试着成为它过去从未成为过，但本能够成为的模样。从这个意义上来说，它的变化将为其带来真正的复兴，而不是单纯的生存。

从中我们也许能得到两个完美对应的结论——这是两个我打算用于了结这段对电影未来的探索的结论。一方面，电影持续不断地在其他事件和环境中进行再定位，这让人嗅到了电影死亡的气息。电影的持久性无非是其面对死亡时绝望的挣扎。为了创造出一种持续感，我们重新书写的电影史读起来就像一份遗嘱。电影是已死之物。另一方面，事实上电影之所以对自身进行再定位，最终是为了发现它的身份，它的全部可能。为了更好地了解自身，它变成了其他模样。通过承认崭新面貌下的电影存续——或者更准确地说，通过再造电影的历史，我们会更加接近电影的真理。电影，依然是有待发掘的对象。

离心电影导论

珍妮特·哈伯德 文　丁艺淳 译

　　《离心电影导论》（ Introduction to Ex-centric Cinema ）选自珍妮特·哈伯德（ Janet Harbord ）2016 年出版的《离心电影：吉奥乔·阿甘本与电影考古学》（ Ex-centric Cinema: Giorgio Agamben and Film Archaeology ）的导论部分，有删节。作者珍妮特·哈伯德是伦敦玛丽皇后大学电影学教授，代表作品有《电影文化》（ Film Cultures，2002 ）和《电影的演化：反思电影研究》（ The Evolution of Film: Rethinking Film Studies，2007 ）等。在本文中，作者运用意大利哲学家吉奥乔·阿甘本（ Giorgio Agamben ）的哲学考古学方法，从他的纯粹可能性、潜能、现代权力以及姿势等重要哲学概念切入，分析其思想方法在电影、视觉文化、历史和人类中心主义等领域的重要作用，探讨了电影研究中的一种未经思考的电影范式，即作者提出的处于电影边缘的、未被触及的"离心电影"。

当艺术家瑞秋·怀特里德（Rachel Whiteread）在学生时期完成第一件雕塑作品《壁橱》（Closet，1988）时，她在衣柜内塑造了一个空间，试图捕捉围墙的空气和氛围。当把壁橱的侧面、架子、底部和顶部用作模具时，其中的空间被呈现为一个物体。可以说，怀特里德将一件事物转化成了另外一件事物，将空气的特性转化成了雕塑的具体特征。这种转化行为的效果是，通过形成传统上不属于当前表现体系的品质，比如氛围，改变可见事物的语域。在《壁橱》之后，怀特里德继续进行实验。她的下一部作品《浅呼吸》（Shallow Breath，1988）描绘的是她出生时的那张床底部的空间，随后的作品则是在楼梯下、在一排书后、在桌底的空间，它们赋予一个由看似毫无生产力和充满惰性的空间组成的领域以生命。仿佛一旦被瞥见，无对象的世界开始出现在任何地方，产生的效果是，一种熟悉的环境被颠倒过来，事物被从内到外翻转过来，什么都没有事实上就是某种事物。在接下来的书中，一种类似的冲动正在发挥作用，它试图抓住那可能被称为未经历过的电影史的东西，一种直到其否定的形式被塑造为一组对象、网络、实践和迭代时才可见的电影。这正是我所要谈及的离心电影，它不仅存在于电影的边缘和转瞬即逝中，而且作为一种否定形式，作为一种未被铸造的空间，存在于日常生活的直接光线中。

本书采用了一种由哲学驱动的考古学方法，来引出离心电影的形式、细节、痕迹和阴影，因为离心电影就存在于我们所拥有的电影的周围和内部空间。为此，本书还借用了意大利政治哲学家吉奥乔·阿甘本的作品。从1970年代开始，

考古（因素）在阿甘本的作品中一直是一种持续而温和的存在，然而，只有在《万物的签名：论方法》（*The Signature of All Things: On Method*，2008）[1]——这本书于 2008 年在意大利出版，次年被翻译成英文—— 一书出版之后，他哲学性的考古实践才得到充分的阐述。阿甘本描述了这种铸造在经验上难以辨认的物质的实践。也就是说，在每一个活着的时刻，都有一些潜在体验是没有生命的，是存在于我们所主导的生活周围的一个空间中的生命的可能迭代。阿甘本这样描述道：

> 因此，每一个当下都包含了一部分无生命的经验。事实上，正是这有限地留在每一个生命中的无生命的经验，因其创伤性特质和过度亲近在每一次经验中留下了未经验的部分。[2]

然而，无生命并不意味着没有影响力。它作为缺席的负面存在影响了当下并塑造了它的形式。也就是说，一段被遗忘的历史，并不局限于一段平行的轨迹或者存在的离散边缘，而是有力地表现为描绘已生活过的生活，以及已经存在的电影的轮廓。在这种描述中固有着一种福柯式的前提：被排除的（尽管身份、性别和学识不同）比积极展示的更能正确地揭示思想系统的基础。然而，阿甘本的考古学最终受到了本雅明理论的更深刻影响，即世俗不仅仅是被排除在外的物质，而是潜藏在我们所拥有的被忽略的生活或电影细节中的物质。他关于"隐藏在这些事物中的'氛围'的巨大力量"的描述，可能很好地揭示了怀特里德的雕塑作品或电影中被忽

1　Giorgio Agamben, *The Signature of All Things: On Method*, trans. Luca D'Isanto and Kevin Attell (New York: Zone Books, 2009).

2　Giorgio Agamben, *The Signature of All Things*, p. 101.

视的细节，这些细节可能会破坏我们通常认为的现实。[1]

如果离心电影是我们所拥有的电影周围事物的名称（与希腊语中的介词ἐξ有关，意思是"脱离"或"来自"），那么，它采取什么形式，我们如何才能理解它？这个问题的答案指引我们观察众多网站的调查。第一个也是最明显的目的地是档案室，它是过时的媒介和技术形式的仓库，被高高堆放在标有"大型对象存储"和"小型对象存储"的房间里，至少在我的研究地点是这样。此后的分类就不那么确定了：一个华丽的装饰艺术餐具柜（展示了一个木制滚轮桌面后面的电视屏幕）旁边是一个真人大小的纸板标牌，上面有一位身穿比基尼的女郎为宝丽来摄影做广告，旁边是一组不锈钢摄影室灯。这种汇聚没有明显的集体名词或分类系统，无论是谁在这里劳作，都注定要吸入相隔数十年的尘埃。显然，它对在媒体形式和时间上寻找着随机联系的考古学家们具有吸引力，他们的动力在于发现新的谱系，书写新的家族相似性和事物之间的亲缘关系模式，这实际上是用分形的演化对称性取代了谱系的实证主义话语。

然而，离心电影的领域不能被档案的结构所界定，也不能沿着一个询问主体（enquiring subject）和兼容对象（compliant objects）的轴线进行排列。档案的外部是日常生活的潮起潮落，以及纷乱的事物和联系，它们吸引我们去做、去思考、去梦想和去实验。像媒介理论家们所声称的那样，我们越来越多地成为业余的汇编者和探究者，我们所发现的是电影尚

1　Walter Benjamin, "Surrealism", in *One-Way Street and Other Writings*, trans. Edmund Jephcott and Kingsley Shorter, (London and New York: Verso, 1979), p. 229.

未诞生的无限可能性，而它的位置很难从空间的角度来确定。当代业余爱好者的实践是一个主体，而不是一个探究的场所，这反过来又唤起了过去未经授权或经济上无法生存的从业者的劳动并引起他们的共鸣。然而，虽然专利法的分类账见证了一段未实现的想法的历史，但它坚持将创造中的行动者（agency）作为主体–发明者的起源，发明者的意志在客体出现之初就影响了它的发展。通过在生产事物的网络中作为协作者和发展者的非人类世界的物质形态，离心电影的概念使主体与客体之间的划分产生了争议。也许与之相关的补充是，在这一中介的概念中，作为一种分散的形式，电影本身的概念在技术与欲望的无休止的转换过程中被写成一个阶段，经济动机在很大程度上决定了它在不同时刻的稳定性。

离心电影形式的一个例子是立体的火花鼓轮摄像机，它是卢西安·布尔（Lucien Bull）[1]——运动摄影发明家艾蒂安–朱尔·马雷（Étienne-Jules Marey）的门徒——在1904年创造的一项稳定装配的发明。摄影机本身是一种多重组合，它是一系列合作的稳定点，包括帐顶、感光乳剂、微型旋转引擎、旋转接触鼓、刷子、木头、发电系统和在科学上感兴趣的观众。布尔的机器设计是对一个关于昆虫的翅膀能够拍打得多快的问题的回应，一个生物运动的特征，类似于一只奔腾的马蹄，速度超越了人类主体的感知能力。在没有快门的情况下，电影胶片的框架是被瞬间的火花照亮的运动记录。在我们对分

1　卢西安·布尔（1876年1月5日—1972年8月25日）是连续摄影术的先驱，这里的连续摄影术是指"一组运动物体的照片，以记录和显示连续的运动阶段为目的"。他发表了众多有关火花照明、高速运动影像摄影、昆虫和鸟类飞行的原始研究以及心电图、肌肉和心脏功能等各种领域的文章。——译者注

散式机构的理解中，拍摄短序列的飞行过程是由昆虫在起飞过程中触发的。火花鼓轮摄影机的结果是通过内部行动产生的一种知识形式，这种知识形式将人类时间与昆虫时间的差异联系起来，用卡伦·芭拉德（Karen Barad）的描述来说，就是具有关联的多重系统的形式。[1] 远不止对昆虫飞行及其科学价值的展示，电影序列揭示的是慢动作所具有的吸引人的情感力量。作为一个偶然的实验副产品，电影的这种情感力在叙事电影的发展中，将随着情感的放大而变得更加人性化。但是它促进动物形态（包括人类动物和昆虫）之间有关的内部动作的潜力，仍然是一个完整的离心电影。

就像立体火花鼓轮摄影机的出现的最后一个注脚所说明的，我们思考电影历史的方式可能会发生逆转。这种逆转是指，描述昆虫共同进化的电影的实验室的条件不是为了研究这些生物而保留的，而是为了使实验室为人类主体在更大的范围内配置出可转移的技术。换言之，电影可能被视作对人类感官能力的遏制和控制，通过各种类型的剥夺：黑暗的礼堂，固定安排的座位，禁止食物和饮料，所有这些都规范和限定了身体的体验。人类这种生物似乎主导了移动影像系统的中心，表现得像感觉控制的网络中的昆虫状生物，头部受到强制的控制，而其面前的荧幕上展示着自由的自我。昆虫与人类之间，自由与迷惑之间，以及迷惑与无聊之间的这种界限突然变得不那么清晰了。

在这个意义上，我们有可能理解一部离心电影是如何成

1 Karen Barad, *Meeting the Universe Halfway: Quantum Physics and the Entanglement of Matter and Meaning* (Durham and London: Duke University Press, 2007).

为一种方法论，而不仅仅是一组平行的可能性的，它是允许使用新的阅读方式来阅读当下和过去的一个切口、一个细节或一个信号。这是一种阿甘本在他的文章《什么是当代？》（What Is the Contemporary?）中描绘轮廓的方法，当我们阅读过去的作品（如图片、书面文字或其他）时，我们有义务成为它们的当代。[1]用尼采的观点来说就是，"当代是不合时宜的"，[2]那些与当代有关的人，永远不能完全与他们的时代一致，他们通过一种疏离的衡量标准或一种不合时宜而与时代脱节。相反地，古时是在场的，而且对我们来说它出现在当下时间的细节之中，但并不是作为一个真实或权威的场所的起源。这个起源"是与历史的形成同时代的，而它并不会停止它在其中进行的操作，就像胚胎在成熟的有机体的组织之中会继续保持活跃，在孩童和成人的精神生活中也是如此"。[3]在阅读离心电影时，这并不是一种来回反复的跨越时间的运动，而是将过去作为有效的当下，最终消除当时和现在的区别，消除这一过程中进步的论述。

通过哲学考古学进行的离心阅读方法的另一个特征是对二元思想施加压力。回到划分的时刻，例如电影变成了一种与传播行为分离的记录模式，这种划分的裂痕会被重新加工并产生问题。所谓的"官方电影史"主要赋予它见证和记录的能力，而不是传播的能力。在经典电影理论中，电影的价

1　吉奥乔·阿甘本的《什么是当代？》是一篇用意大利文发表的文章："Che cos'è il contemporaneo?"（2008），英译文收录于《〈什么是装置？〉及其他文章》（*"What Is an Apparatus?" and Other Essays*, trans. David Kishik and Stefan Pedatella [Stanford, CA: Stanford University Press, 2009], pp. 39-54.）。

2　Giorgio Agamben, "What Is the Contemporary?", p. 40.

3　Giorgio Agamben, "What Is the Contemporary?", p. 50.

值在于它的启示性潜力和保存能力，从而使电影在确保过去的过程中成为一种记录，而这为尼采的不朽历史作出了贡献。然而，在通过手势的动作（接下来的几页会提及）阅读电影信号的转变时，人们会看到这幅影像在时间中多方面地传播，它根据影像的质量和透明程度如何与这一环境中的其他特征产生共鸣而进行改变。改写起源的故事，实际上是磨去了差异的接缝，揭示了记录和传输是同一活动的两个部分。这也是本书要处理的一个重要的二元划分，除了（过去和现在）之间的分离。我们可以补充一点，这种划分是将电影作为一种自动的特殊媒介与其他媒介区分开来，而不是将其视作一种由多重属性组成的聚合形式，而最终，它分离了现实与潜在。如果在其最著名的作品《神圣人》（*Homo Sacer*）中，阿甘本着手于在政治学和本体论领域中战胜"现实之于潜能的优先性"，那么一个离心项目的任务就是在电影领域中取消现实之于潜能的优先性。[1]

如果以一种离心的方法将哲学考古学与电影考古学联系起来，那么在这两者及其丰富的对话之间就会出现关系紧张的问题。接下来将说明阿甘本的作品是如何被电影学者接纳的，然后再讨论他的哲学考古学与媒介考古学（电影考古学所属之处）之间的界限。

吉奥乔·阿甘本：当哲学考古学进入电影考古学

虽然身为一个语文学家，阿甘本在不同的地方和学科领域创作了大量的作品，但最为人熟知的是仍在进行中的《神

1　Giorgio Agamben, *Homo Sacer: Sovereign Power and Bare Life*, trans. Daniel Heller-Roazen (Stanford, CA: Stanford University Press, 1998), p. 44.

圣人》系列项目。[1] 他在当代政治生活的概念方面具有很大的影响力，并有力地宣称，法律的悬置远非一种临时举措，而是作为永恒危机和例外状态构成了现代权力的基础。然而，正如杜兰塔（Leland de la Durantaye）所指出的那样，《神圣人》系列的名气所带来的影响是，人们一直把重点放在精选的文本上，从而模糊了阿甘本在过去的 45 年间创作的大量作品的范围、深度和维度。[2] 这种选择性的关注也限制了对"政治"一词的理解，因为它在阿甘本的作品中有各种各样的表现，这种关注把它缩减为可以直接应用于当前事件以便"理解"当代的概念；例外状态及其对暂行关塔那摩湾[3]权利的适用只是一个例子。其结果是，植根于语文学，并以在古老的过去和现在之间的耐心移动为特征的阿甘本方法的一些最精细的读法和微妙的推论，都半途而废了。阿甘本作为政治哲学家

1　《神圣人》系列是一个正在进行的项目，开始于第一部分的出版：*Homo Sacer: Sovereign Power and Bare Life* (1995)。随后更多的部分是按时间顺序出版的。第二部分包括：*State of Exception*, trans. Kevin Attell (Chicago: University of Chicago Press, 2003); *The Kingdom and the Glory: For a Theological Genealogy of Economy and Government*, trans. Lorenzo Chiesa and Matteo Mandarini (Stanford, CA: Stanford University Press, 2011); *The Sacrament of Language: An Archaeology of the Oath*, trans. Adam Kotsko (London, New York and Delhi: Polity, 2010); *Opus Day: An Archaeology of Duty*, trans. Adam Kotsko (Stanford, CA: Stanford University Press, 2013)。第三部分是：*Remnants of Auschwitz: The Witness and the Archive*, trans. Daniel Heller-Roazen (New York: Zone Books, 1999)。第四部分是：*The Highest Poverty: Monastic Rules and Forms-of-Life*, trans. Adam Kotsko (Stanford: Stanford University Press, 2013)。

2　Leland de la Durantaye, "Introduction", in *Giorgio Agamben: A Critical Introduction* (Stanford, CA: Stanford University Press, 2009), pp. 1-25.

3　关塔那摩监狱是美军 2002 年 1 月在关塔那摩基地建立的一座监狱，最初的目的是临时关押拘留者，但美国军方逐渐将这处场所改建成了一个长期使用的监狱。据美方的说法，该拘留营内关的都是被俘获的敌方战斗人员，而负责营区运作的是关塔那摩联合特遣部队。由于平均每名在押人员每年耗资大约 90 万美元，关塔那摩监狱被称作"全球最昂贵的监狱"。——译者注

的卓越地位的另一个深远影响在于政治和法律学科对他的接受，同时他与电影艺术、视觉文化、文学和历史学科，以及末世论、伦理学、生物政治学、人类中心主义和时间等重大话题所产生的相关性，也正在浮现。

越来越多致力于电影和视觉文化发展的阿甘本研究者已经开始关注阿甘本的更多作品，从而引发了一场"从根本上重新思考电影理论和实践"的对话。[1] 亨利克·古斯塔夫松（Henrik Gustafsson）和阿斯比约恩·格朗斯塔德（Asbjørn Grønstad）把电影哲学视作电影研究中的一个独特领域，并对阿甘本所明确提出的电影文本的选择数量作出回应[2]，而最近又超越文本，提出了更多的概念和想法，其中每篇文章的特点都是克里斯蒂安·麦克雷（Christian McCrea）所巧妙命名的阿甘本"对频谱分析的爱"[3]。也许阿甘本对电影研究最具影响力的文章是《关于姿势的笔记》（Notes on Gesture），它最早出现在《幼年与历史：经验的毁灭》（*Infancy and History: Essays on the Destruction of Experience*）一书中，这本书于1978年在意大利出版，1993年在英国出版。[4] 在书中，阿甘

1　Henrik Gustafsson and Asbjørn Grønstad (ed.), *Cinema and Agamben: Ethics, Biopolitics and the Moving Image* (New York, London, New Delhi and Sydney: Bloomsbury Academic, 2014), p. 2.

2　最近有两篇阿甘本谈论电影的短文由古斯塔夫松和格朗斯塔德翻译，并出版在他们编辑的文集中。两篇短文即《为了电影的伦理》（For an Ethics of the Cinema）和《电影与历史：谈论－吕克·戈达尔》（Cinema and History: On Jean-Luc Godard），可在以下文献中找到：*Cinema and Agamben: Ethics, Biopolitics and the Moving Image* (New York, London, New Delhi and Sydney: Bloomsbury Academic, 2014)。

3　Christian McCrea, "Giorgio Agamben", in *Film, Theory and Philosophy: The Key Thinkers*, ed. Felicity Colman (Durham: Acumen, 2009), p. 354.

4　Giorgio Agamben, "Notes on Gesture", in *Infancy and History: Essays on the Destruction of Experience*, trans. Liz Heron (London and New York: Verso, 1993), pp. 133-140.

本把电影定位在生物政治关系转变的最前沿，在这个转变过程中，人们的沟通能力（与人沟通的开放性）作为一种姿势被捕捉了。也就是说，在电影的最早表现形式中，人类主体的沟通能力被发现在减弱，而它的残留形式被困在一种病态的姿势中。

阿甘本对姿势之祸的分析被帕西·瓦利亚霍（Pasi Väliaho）解读为人体进入一个"新的感觉和参照体系……使其在功能和实质上发生变化"[1]，黛博拉·莱维特（Deborah Levitt）则认为其是"现代生物政治学和新媒体技术的产物"[2]。这篇关于姿势的文章，尽管有它的格言形式，却是阿甘本灵光闪现的一段新形象的历史文本，在其中，电影拥有一个特权，但同时也从其内部被重写。对于阿甘本来说，电影可以使人们长时间地凝视影像，因为它随着时间的推移而发生变化。[3]在这里，他采用了居伊·德波（Guy Debord）对电影的诊断，电影是分离我们的欲望和以商品化形式回放的机器的一部分，并且保留了一种救赎的可能性。本杰明·诺伊斯（Benjamin Noys）与阿甘本电影论文的交锋是该领域的重要标志，他写道："对于阿甘本和德波而言，每一个影像都是由姿势的致命的物化和抹杀之间的两极化构成的力场……而动态的保存是完

1　Pasi Väliaho, *Mapping the Moving Image: Gesture, Thought and Image circa 1900* (Amsterdam: Amsterdam University Press, 2010), p. 31. [译按：帕西·瓦利亚霍是伦敦大学金斯密斯学院电影与银幕研究的高级教授。]

2　Deborah Levitt, "Notes on Media and Biopolitics: 'Notes on Gesture'", in *The Work of Giorgio Agamben: Law, Literature and Life*, ed. Justin Clemens, Nicholas Heron and Alex Murray (Edinburgh: Edinburgh University Press, 2008), p. 193.

3　Giorgio Agamben, "Difference and Repetition: On Guy Debord's Films", in *Guy Debord and the Situationist International: Texts and Documents*, ed. Tom McDonough (Cambridge, MA and Cambridge, UK: an October Book for MIT Press, 2002), pp. 313-320.

好的。"[1]而电影兼而有之，在一篇描述电影通过堂吉诃德对着银幕的挥砍而毁灭的短文《电影史上最美的六分钟》（The Six Most Beautiful Minutes in the History of Cinema）中，[2]电影的毁灭产生了与其积极表现一样多甚至更多的成果。

电影学者也批评阿甘本对电影的参与，因为他选择性地一直借用让-吕克·戈达尔和德波等前卫电影人，而忽略了电影作为叙事形式的实质。加勒特·斯图尔特（Garrett Stewart）评论说，当阿甘本撰写关于电影蒙太奇及其阐明差异的能力时，"他的先锋性预设缩小了词汇的应用范围，即使这可能会使他的审美眼光更加尖锐"。[3]阿甘本对叙事电影的回避，对斯图尔特来说，标志着对蒙太奇理论和重复理论作为电影的两个卓越特征的不必要的限制。从另一个方向来看，詹姆斯·S. 威廉姆斯（James S. Williams）发现，在阿甘本关于电影的文章《微弱但紧迫》（Small but Urgent）中，一种不必要的、被忽视的美感是有利于道德的。[4]当提到阿甘本在关于姿势的文章——这篇文章在道德和政治领域重新定位

1　Benjamin Noys, "Film-of-Life: Agamben's Profanation of the Image", in *Cinema and Agamben: Ethics, Biopolitics and the Moving Image*, ed. H. Gustafsson and A. Grønstad (New York, London, New Delhi and Sydney: Bloomsbury Academic, 2014), pp. 89-102, p. 92.

2　Giorgio Agamben, "The Six Most Beautiful Minutes in the History of Cinema", *Profanations*, trans. Jeff Fort (New York: Zone Books), pp. 93-94.

3　Garrett Stewart, "Counterfactual, Potential, Virtual: Toward a Philosophical Cinematics", in *Cinema and Agamben: Ethics, Biopolitics and the Moving Image*, ed. H. Gustafsson and A. Grønstad (New York, London, New Delhi and Sydney: Bloomsbury Academic, 2014), p. 261.

4　James S. Williams, "Silence, Gesture, Revelation: The Ethics and Aesthetics of Montage in Godard and Agamben", in *Cinema and Agamben: Ethics, Biopolitics and the Moving Image*, ed. H. Gustafsson and A. Grønstad (New York, London, New Delhi and Sydney: Bloomsbury Academic, 2014), pp. 27-54, p. 29.

了电影——中对审美的摒弃时，威廉姆斯认为，伦理学提供了一种安全的选择，将美学拉回它的领地。当提出"审美是否具有真正的作用或功能？"这一问题时，阿甘本已经有效地保留了这个范畴。[1]然而在亚历克斯·穆雷（Alex Murray）的批判性介绍中，我们发现，阿甘本对美学的介入描绘了美学的失败，对此有另一种不同的解读。他写道："姿势是遏止主观性和美学坍塌的名称，而电影是最有可能的美学空间。"[2]电影美学被视为错误的，呈现出了一种可以作为差别而被掌握的毁灭形式。

电影学者也突破了电影文章的局限，与阿甘本的思想产生了联系。他关于集中营的范式的研究工作——在《神圣人》（1995）中作为现代的一般意义上的"法"（nomos）被阐明，并在《奥斯维辛的残余》（*Remnants of Auschwitz*，1998）中作为诸如犹太人大屠杀（Holocaust）的集中营的特别表达得到发展——与各种治疗类电影产生了共鸣。在电影分析中，阿甘本将集中营作为一个典型的现代形象，来重新审视有着记录（或者"见证"）以及注册和传输能力的电影媒介。利比·萨克斯顿（Libby Saxton）对有关见证概念的伦理关系，以及电影与这一观点的复杂关系的令人信服的讨论，都批评了阿甘本对典型的苦难形象"穆斯林"（der Muselmann，即集中营里饥饿和瘦弱的囚犯的形象）的描述。这一主题在特朗德·伦

1　James S. Williams, "Silence, Gesture, Revelation: The Ethics and Aesthetics of Montage in Godard and Agamben", in *Cinema and Agamben: Ethics, Biopolitics and the Moving Image*, ed. H. Gustafsson and A. Grønstad (New York, London, New Delhi and Sydney: Bloomsbury Academic, 2014), p. 29.

2　Alex Murray, *Giorgio Agamben* (London and New York: Routledge, 2010), p. 90.

德莫（Trond Lundemo）对档案室作为死亡地点的分析[1]以及亨利克·古斯塔夫松对巴勒斯坦"残余"概念的应用的分析[2]中得到了重新审视。此外，还有一种增长的趋势，即从阿甘本的想法中获取一个概念，用来阅读单独的电影。卡罗琳·奥文贝（Carolyn Ownbey）对《卢旺达酒店》（*Hotel Rwanda*）中赤裸生命的分析等证据表明了这一点。[3]从其出处可以看出，阿甘本的作品被有选择地编辑为视觉文化的专辑。[4]

阿甘本的哲学考古学虽然与一系列以媒介考古学为导向的跨学科辩论产生了共鸣，但它的目标是寻找分散的瞬间及事件和本质上不同的对象之间的联系，并且阐明过去的事物在当今的潜能。在阿甘本的考古学中，这一本雅明式的音调变化，在西格弗里德·齐林斯基（Siegfried Zielinski）关于媒介的深层时间的作品中找到了一种对应的时间模型。这里的描述借用了地质学家约翰·麦克菲（John McPhee）的表述，麦克菲用它来区分宇宙中时间的规模和日常生活中的短暂时间。齐林斯基的考古学为媒介研究提供了与之相关且受到奇异启发的发明家的描述，他们的方法是博学（例如 17 世纪的

1 Trond Lundemo, "Montage and the Dark Margin of the Archive", in *Cinema and Agamben: Ethics, Biopolitics and the Moving Image*, ed. H. Gustafsson and A. Grønstad (New York, London, New Delhi and Sydney: Bloomsbury Academic, 2014), pp. 191-206.

2 Henrik Gustafsson, "Remnants of Palestine, or, Archaeology after Auschwitz", in *Cinema and Agamben: Ethics, Biopolitics and the Moving Image*, ed. H. Gustafsson and A. Grønstad (New York, London, New Delhi and Sydney: Bloomsbury Academic, 2014), pp. 207-230.

3 Carolyn Ownbey, "The Abandonment of Modernity: Bare Life and the Camp in *Homo Sacer* and *Hotel Rwanda*", *disClosure: A Journal of Social Theory*, 22:1/5 (2013), pp. 17-22, Special Edition "Security".

4 例如，阿甘本的文本《纽菲墨》（Nymphs）被选入以下文献：*Releasing the Image: From Literature to New Media*, ed. Jacques Khalip and Robert Mitchell (Stanford, CA: Stanford University Press, 2011), pp. 60-80。

德国耶稣会士学者亚塔那修·基歇尔 [Athanasius Kircher]），将思想从一个领域带入另一个领域。齐林斯基的方法的目标之一是"对时间的逆转"，其中技术进步的通顺叙述被许多戏剧性的、毫无规律的事件所颠覆，这些事件使"过去"的潜力倍增。他写道："我们的目标是发现媒体和考古学记录中充满异域风情的动态时刻，并以此与当下的各个时刻形成紧张的关系，使它们相互关联起来，并且更加具有决定性的意义。"[1] 这种对过去和现在的精辟解读，其政治含义可以在劳拉·U. 马克斯（Laura U. Marks）的《折叠和无限》（*Enfoldment and Infinity*，2010）一书中找到，她通过阿拉伯－伊斯兰的艺术和科学撰写了一篇媒介考古学作品，一部在当代媒体实践中定位伊斯兰思想的作品。从概念性作品的尺寸、节奏、矢量、象征主义以及无限性等方面，可以发现当代数字艺术与历史上的伊斯兰艺术之间有着密切的联系——它们对虚拟和现实层面的理解是一致的。她对于伊斯兰艺术的切入，展示了波斯地毯的模式是如何预示了当代数字美学中的算法美学的，用齐林斯基的话来说就是，使伊斯兰神学与当下之间的关系更具决定性。[2]

媒介考古实践的特点可以归纳为以下几个方面：无视传统的学科界限，在这些界限上反复处理其相关性以达到消除它们的目的。接纳一种时间性的深层时间模型，其中协同进化与变化的模式被映射到一个截然不同的尺度上。一种对过

1 Siegfried Zielinski, *The Deep Time of the Media: Toward an Archaeology of Hearing and Seeing by Technical Means*, trans. Gloria Custance (Amsterdam: Amsterdam University Press, 1999), p. 11.

2 Laura U. Marks, *Enfoldment and Infinity: An Islamic Genealogy of New Media Art* (Cambridge, MA and London: MIT Press, 2010), p. 180.

去和现在的交叉干涉的设置，以创造"超越时间"的连接，以及对边缘、短暂和难以辨认的东西的偏好。虽然阿甘本的考古学通过签名和范式的概念（我们将在第一章中提到）对"切割"及其处理进行了更精确的识别，但它与媒介考古学有着一个共同的目标，就是改变时间的经验，这是一个具有政治紧迫性的目标。[1] 威廉·沃特金斯（William Watkins）将阿甘本考古学的特点阐述为"通过建立与当代可理解的结构中被确定为'过去'的东西的关键联系，来改变现在的激进意图"。[2] 然而，媒介考古学还有两个更加相关的方面，它所引用的话语与阿甘本的重点不太相符。第一个是对人类中心主义的激进批判，它是媒介的历史和哲学描述的主导方向（这种解释在人类世界、批判性动物研究和后人道主义中有不同的描述）。第二个相关的方法则拒绝把意识与文本作为研究媒介的场所，取而代之的是一个不可简化的唯物主义挑战，一套被命名为物质转向、思辨转向以及大陆现实主义的方法。显然，媒介考古学的这两个方面都使得西方形而上学中人类的中心地位面临危机，并且指出了它对探究领域的激进的界定，也就是说，它把所有"真实"的概念都放在了人类主体的知觉器官和可感范

1　阿甘本在《幼年与历史》的《时间与历史：瞬间与连续性的批判》（*Time and History: Critique of the Instant and the Continuum*）一文中提出了对政治紧迫性最明确的描述，他写道："……每一种文化首先是一个特定的时间经验，而新的文化都会在这一经验中变更。因此，真正的革命的最初任务，绝不仅仅是'改变世界'，而是首先要'改变时间'。"（p. 91）阿甘本在他的作品中回归了这一想法，这尤其体现为其最新发表的对保罗《罗马书》（*Letter to the Romans*）和本雅明晚期作品《历史哲学论纲》（*Theses on the Philosophy of History*）中的弥赛亚时间的相关研究：*The Time That Remains: A Commentary on the Letter to the Romans*, trans. Patricia Dailey (Stanford, CA: Stanford University Press, 2005)。

2　William Watkins, *Agamben and Indifference: A Critical Overview* (London and New York: Rowman and Littlefield International, 2014), p. 4.

围之外。我认为，在这些方法与阿甘本的哲学探究之间存在一道鸿沟，它反复地回溯到身为人类意味着什么的问题上。

阿甘本当然直接讨论了人类中心主义。动物的问题在《敞开》（The Open，2004）中作为人类学机器被重点处理，人类与动物之间的任意的、不稳定的界限被重新描述为悬置其相互间的动物性或生物性的分离的标记。这一划分更加广泛地支持了阿甘本这位讨论例外状态的政治哲学家的项目，并在《神圣人》系列中有着极好的阐述。在亚里士多德对生命的定义中，作为 bios（城邦人的生命）和 zoe（赤裸生命的身体）之间的分离形式，生命不仅仅是一件事，还是生物性的实在和政治性的言行。由于主权者有权力中止城邦的规则，就有效地排除了集中营中某些缺乏人性的、位于政治领域之外的生命形式，而这又产生了一个矛盾：主权者授权中止的是一项支持其统治权力的法律。在排除某些生活形式的情况下，例外状态有效地区分了赤裸生命和公民生命；例外状态似乎是人类学机器起作用的又一个证明。然而，尽管对机器的分析永久性地切断了人类和非人类动物之间的关键区别，但在他对集中营的描述中，非人类动物仍然是人类的一种异常。正如约翰·穆拉基（John Mullarkey）所说，"当阿甘本说他认为的赤裸生命'既不是动物，也不是人的生命'时，他是虚伪的，因为这种说法更接近前者的价值"。[1] 在阿甘本的作品中，非人类的动物并不常见，而当其出现的时候，它就像是一个来自寓言或圣经的生物，比如掷金币的驴或者会说话

1 John Mullarkey, "Animal Spirits: Philosomorphism and the Background Revolts of Cinema", *Angelaki: Journal of the Theoretical Humanities*, 18:1 (2013), p. 18.

的母鸡，[1] 是具有人类的或者魔法的特性的动物。因此，它们被划掉或者删去。阿甘本哲学的中心，是人类在暗示着自己是一个人，而其存在可以求助于（海德格尔）关于人类拥有语言的意义的问题，以及（本雅明）在末世论模式中提出的关于人类救赎形式的问题。然而，应该指出的是，马修·卡拉科（Matthew Calarco）在总结性描述中提到，本雅明认为世界是"无法解决的"和"无法挽回的"，即不需要人类的救赎，这为阿甘本提供了一种"让存在离开存在"的可能性。[2]

齐林斯基认为媒介本质上是不人道的，这在媒介考古学中引起了明显不同的共鸣，在媒介考古学中，人类既不是媒介的本源，也不是自然的行为者，毫不意外，许多媒介考古作品的背景都是弗里德里希·尼采，他对人类和人类意识的批判似乎是另一种思考的灵感。媒介理论家尤西·帕里卡（Jussi Parikka）在这方面具有启发性，他的著作《昆虫媒介》（*Insect Media*，2010）研究了19世纪至今昆虫与媒介技术之间的转换。他写道，昆虫隐含在各种媒介的概念和设计中，作为工程师、编织者和传播者，它们进行系统化、集体化和群集化，而所有这些都不受人类世界的影响，也不被人类世界认可。帕里卡避开了可能从昆虫身上学到什么的演绎模式（如美国军方试图进行量化），相反，如果我们将媒介（受到德勒兹式的影响）理解为世界上产生特殊共鸣的力量的收缩，那么昆虫本身就是媒介。他写道：

1　Giorgio Agamben, "Fable and History", in *Infancy and History: Essays on the Destruction of Experience* (London: Verso, 1993), p. 128.

2　Matthew Calarco, *Zoographies: The Question of the Animal from Heidegger to Derrida* (New York: Columbia University Press, 2008), p. 101.

换句话说，当下对像昆虫和病毒这样的简单生命形式的迷恋，已经与媒介的设想和理论衔接多年。但 19 世纪的昆虫学以及从那时以来的其他各种文化理论和实践，将昆虫的力量视作其自身的媒介，它能够创造奇妙的情感世界、奇特的感觉和神秘的潜能，而这些无法立刻通过已知的可能性记录得到准确定位。[1]

昆虫提供了模拟社会组织的模式，对由多种生命形式组成的环境的感知反应的策略，以及生物学与技术之间关系的隐喻，但是它们也是人类媒介世界内部的不可缺少的生物。

关键的动物研究也注意到了生物在调节身体和技术之间的关系中的重要地位，并且注意到了标志着 19 世纪晚期工业文化和 20 世纪现代主义的转变。阿基拉·利皮特（Akira Lippit）的历史分析——《电力动物》（*Electric Animal*，2000）——回到了现代主义的视野，即动物从城市生活的仪式和模式中撤离出来的时刻，这使动物重新出现在精神分析学、生物政治学和技术话语中，尤其是作为痕迹出现在电影领域中。利皮特写道，19 世纪晚期人类日常生活中（非人类）动物的消失，使它们在其他地方作为忧郁的反思形象重新出现。因为非人类动物的消失也总是人类动物的消失，所以必须不惜一切代价否认这种潜能。电影是一个墓穴，除了人类之外，其他动物壮观地居住在其中并进入无限（电影的防腐性），在这一死气沉沉之处，动物被技术、电力和生物政治循环的

1 Jussi Parikka, *Insect Media: An Archaeology of Animals and Technology* (Minneapolis and London: University of Minnesota Press, 2010), p. xiii.

新电路不断地激活。[1]动物把我们带到死亡和现实主义的问题中心，这两个电影史上复杂而重叠的术语，在阿娜特·皮克（Anat Pick）对生物电影的暗示性描述中得到了修改。通过在身体和必要性领域中重新定义电影现实主义，生物电影"以现实主义之名拒绝人文主义的改造"。[2]在长达一个世纪的电影写作中，人们对电影特殊性的（通常是强制性的）关注在此与其阴暗面，也就是它在物种分化或者皮克所提出的术语物种形成（speciation）中产生的含义联系在一起。

对于结束人类中心主义的认识论的关注是另一个思想家群体的特征，他们的工作并没有明确地涉及电影，但其从电影的角度进行思考又同电影产生了关联。格雷厄姆·哈曼（Graham Harman）、雷·布拉西耶（Ray Brassier）和伊恩·汉密尔顿·格兰特（Iain Hamilton Grant）的客体导向哲学，与昆汀·梅亚苏（Quentin Meillassoux）的《有限性之后》（*After Finitude*，2008）进行着对话，通过思辨地阅读并不依赖于人类意识也并未被降至文本的现实主义概念，以非常不同的方式挑战后康德主义和后结构主义思想。[3]在这种思辨实体论的形式中，如果我们采用一种不将现实限制于知觉或者意识的术语定义方式，那么世界是由"真实"的事物构成的。有人认为，认识非人类世界并不依赖于人类的存在能力，这种方

1　Akira Mizuta Lippit, *Electric Animal: Toward a Rhetoric of Wildlife* (Minneapolis and London: University of Minnesota Press, 2000), p. 189.

2　Anat Pick, *Creaturely Poetics: Animality and Vulnerability in Literature and Film* (New York: Colombia University Press, 2011), p. 116.

3　格雷厄姆·哈曼的《四重物》（*The Quadruple Object* [Winchester and Washington, DC: Zone Books, 2011]）的最后一章题为"思辨实体论"（Speculative Realism），列举了这里提到的哲学家们的不同立场，关于这一问题的进一步阐述收录于以下文献：Levi Bryant, Nick Smicek and Graham Harman (ed.), *The Speculative Turn: Continental Materialism and Realism* (Melbourne: re.press, 2011)。

法不仅使人类变得低级，而且减少了他与观察者的联系。物体与其他的非人类之间存在着相互的诱惑力，哈曼在《四重物》（*The Quadruple Object*，2011）的开头描述了这种模糊性，他写道："棉花和火之间的相互作用与人和火之间的相互作用是一样的。"[1]这一声明与海德格尔在本体论方面的散文式声明形成了鲜明的对比，在后者中，石头是没有属于自己的世界的，而动物在世界中只是可怜之物，只有人类可以建构世界。尽管阿甘本对海德格尔论述中动物与人之间的区分进行了一些修正，但他并没有关注石头的降级（正如我们在第四章中所发现的那样）。

在对安德烈·巴赞关于现实主义和电影的著作重新产生兴趣的对话中，欧洲大陆的唯物主义方法对电影哲学领域产生了影响，而其中约翰·穆拉基的著作堪称典范。[2]然而，对现实主义概念的回归却与此前的迭代顺序明显不同。穆拉基以本体论的形式示意了它们之间的差异："从本体论的角度来说，对于唯物主义体系而言，在其体系外并没有根本不同种类的存在（物质、过程、性能等）。事实上，这里的表征或生物学都是与物质相同的基本原料。"[3]思辨实体论也与曼纽尔·德兰达（Manuel DeLanda）的过程性思想有着重要关联，

1 Harman, *The Quadruple Object*, p. 6.

2 John Mullarkey, "The Tragedy of the Object: Democracy of Vision and the Terrorism of Things in Bazin's Cinematic Realism", *Angelaki: Journal of the Theoretical Humanities*, 17:4 (December 2012), pp. 39-59. 阿娜特·皮克也对巴赞的现实主义进行了重写，参见 *Creaturely Poetics: Animality and Vulnerability in Literature and Film* (New York: Colombia University Press, 2011)。另参见 George Kouvaros, "'We Do Not Die Twice': Realism and Cinema", in *The Sage Handbook of Film Studies*, ed. James Donald and Michael Renov (London, New York and Delhi: Sage Publications, 2008), pp. 376-390。

3 John Mullarkey, *Post-continental Philosophy: An Outline* (London and New York: Continuum, 2006), p. 7.

他的考古学转向了最为激进的跨学科领域，并在《千年的非线性历史》（*A Thousand Years of Nonlinear History*）一书中与地质学、生物学和语言学的历史关联起来。[1] 这种分析追求的是物质和能量构造的变化，它表现为石头和水、玉米种植和氮气、村庄和高速公路等多种不同的形式，在一个深层时间的褶皱里写下了一个关于停滞和不稳定的动态模型。在这些思潮中，人类生命与其他非人类的形式是相同的，并没有更加伟大的意义。其随时间变化的模式与其他形式的物质相同，但它的变化速度受制于不同的速率。德兰达将这些不同的本体描述为不断（但带不同电荷的）转换过程中的系统，它假设人类语言的逐渐变化类似于石头在河流中的成分变化。

1　Manuel DeLanda, *A Thousand Years of Nonlinear History* (New York: Swerve Editions, 2000).

后连续性

史蒂文·沙维罗 文　张斯迪 译

　　《后连续性》（Post-Continuity）选自肖恩·丹森（Shane Denson）和朱莉娅·莱达（Julia Leyda）主编的文集《后电影：21 世纪电影理论研究》（*Post-Cinema: Theorizing 21st-Century Film*）。本文最初是史蒂文·沙维罗（Steven Shaviro）2012 年在美国电影与媒体研究学会（Society for Cinema and Media Studies）年会上发表的论文，随后发表于史蒂文·沙维罗 2012 年 3 月 26 日的博客"皮诺曹理论"（The Pinocchio Theory），博文标题为"Post-Continuity: Full Text of My Talk"。作者史蒂文·沙维罗是美国韦恩州立大学教授，代表作品有《后电影情动》（*Post-Cinematic Affect*）、《电影身体》（*The Cinematic Body*）等。作者用"后连续性"概念指代过去十年左右美国动作片中非常普遍的一种电影制作风格。一组镜头通常由爆炸、撞车等运动镜头拼接而成，动作的时空定位和连续性不再重要，重要的是要给观众带来一系列持续的冲击。后连续性风格既表现了数字媒体的技术变革，也表现了更普遍的社会、经济和政治状况，即全球化的新自由主义资本主义，以及与之相关的加剧的金融化。最后，作者还指出"后连续性"的概念可以运用于更广泛的文化范围，并列出了几种可能的后连续性电影类型。

在 2010 年出版的《后电影情动》中，我创造了"后连续性"（post-continuity）一词。我用这个术语来描述一种电影制作风格，此风格在过去十年左右的动作片中已经变得相当普遍。在我所谓的后连续性风格中，"对即时效果的关注胜过对更广泛连续性的任何关注——无论是在即时的逐个镜头层面，还是在整体叙事层面"。[1]

在最近由迈克尔·贝（Michael Bay）和托尼·斯科特（Tony Scott）等人制作的动作大片中，似乎不再需要明确地将动作固定在时间和空间中来描述其地理位置。取而代之的是，枪战、武打和汽车追逐场景，都是通过摇晃的手持摄影机、极端甚至不可能的摄影机角度以及大量合成的数字材料镜头进行呈现的——所有这些都使用快速剪切拼接在一起，常常有意包含一些不匹配的镜头。这组镜头变成了锯齿状的拼贴画，由爆炸、碰撞、物理冲击和剧烈加速运动的碎片组成。没有时空连续性的感觉；重要的是给观众带来一系列持续的冲击。

影评人和理论家并没有忽视这种新的动作电影风格。据我所知，第一个认真讨论这种新风格的作家是西雅图周报《陌生人》（The Stranger）上的布鲁斯·里德（Bruce Reid）。十多年前（2000 年），里德用不像开玩笑的口吻写出了迈克尔·贝"站不住脚"的图景（vision）：

> "我必须训练人们以我的方式看待世界"，贝在《世界末日》（Armageddon）的 DVD 评论中声明。显然，那个世界充斥着混乱的剪辑、盲目的快速摇摄和为了凸显枪管而使背景模糊的变焦效果（rack focuses）。色彩被同样夸张地处理：

1　Steven Shaviro, *Post-Cinematic Affect* (Winchester: Zero, 2010), p. 123.

整个场景都用深蓝色或绿色照明，没有明显的反射源。尽管有大男子气概、爱国的空头许诺，但这是一种无秩序的、不负责任的图景。[1]

里德接着狡黠地表示，尽管贝是一个"毫无才华"的黑客，但他和斯坦·布拉哈格（Stan Brakhage）、布鲁斯·康纳（Bruce Conner）等先锋电影制作人共享了"同样的冲动快感，同样的对在素材上浪费时间或对组织素材的拒绝"。

更近一些（2008 年），大卫·波德维尔（David Bordwell）在他的博客上抱怨道，近年来，

> 好莱坞的动作场景变得"印象主义"，把战斗或追逐呈现为一种模糊的混乱。我们得到的一系列剪辑不是根据彼此或动作来调整的，而是暗示着一种巨大的忙碌。在这里，摄影和剪辑并没有服务于具体的动作，反而让它不堪重负，甚至埋葬了它。[2]

2011 年夏天，马蒂亚斯·斯托克（Matthias Stork）在他包含两部分内容的视频文章《混沌电影》（Chaos Cinema）[3] 中，对这些动作剪辑方面的变化给出了一个非常确切的描述，这在互联网上引发了一场评论风暴（该视频文章的第三部分 [4]

1 Bruce Reid, "Defending the Indefensible: The Abstract, Annoying Action of Michael Bay", *The Stranger*, 6 July 2000. 可登录：http://www.thestranger.com/seattle/defending-the-indefensible/Content?oid=4366。

2 David Bordwell, "A Glance at Blows", *Observations on Film Art*, 28 Dec. 2008. 可登录：http://www.davidbordwell.net/blog/2008/12/28/a-glance-atblows/。

3 Matthias Stork, "Chaos Cinema [Parts 1 and 2]: The Decline and Fall of Action Filmmaking", *Press Play*, 22 Aug. 2011. 可登录：http://blogs.indiewire.com/pressplay/video_essay_matthias_stork_calls_out_the_chaos_cinema。

4 Matthias Stork, "Chaos Cinema, Part 3", *Press Play*, 9 Dec. 2011. 可登录：http://blogs.indiewire.com/pressplay/matthias-stork-chaos-cinema-part-3。

已被添加，斯托克在其中回应了许多批评他的人）。斯托克直接讨论了动作场面（像萨姆·佩金帕 [Sam Peckinpah]、吴宇森和约翰·弗兰克海默 [John Frankenheimer] 的动作场面）从为观众提供时间和空间上的连贯动作感，直到最近的动作片中不再这样做的转变。斯托克说：

> 混沌电影模仿了无知的现代电影预告片。它由一连串的高压场景组成。每一帧都依靠肾上腺素。每一个镜头都让人感觉像是一个歇斯底里的高潮，而在之前的电影中，这个场景可能会花上几分钟来营造。混沌电影是一种永不停息的才华和奇观的高潮。这是一种霰弹枪式的美学，用一种哗众取宠的手法，将旧的经典电影制作风格撕成碎片。在这种模式下工作的导演对空间清晰度不感兴趣。你在哪里并不重要，你是否知道银幕上正在发生什么也不重要。新的动作片是快速、华丽、多变的视听战区。

斯托克的视频文章非常有趣和有用。他真的让你看见了动作剪辑在过去十年里发生了怎样的变化。我一直在向我的学生展示它，以解释剪辑风格是如何改变的。

但我总觉得斯托克的关注点太过狭隘了，他对"混沌电影"的恶劣或"无知"的判断——与萨姆·佩金帕、吴宇森等人的老式动作剪辑风格相比——过于简单和明确。为了让别人理解他的观点，斯托克故意采用挑衅和争论的语气。但他只谈论这种新风格的负面影响；他指出了它的失败之处，却没有对它实际上所做的积极事情给予足够的赞扬。在我看来，简单地说这些新的动作片只是索然无味和哗众取宠是不够的。

具有讽刺意味的是，斯托克今天对动作片的否定听起来很像在过去的几年里，好莱坞的大片与自觉的艺术电影相比，总体上被贬低了一样。

当我在这学期早些时候的电影导论课上展示《混沌电影》第一部分时，学生们一致认为他们确实看到了视频所展示的风格差异。但其中许多人也说，在"混沌电影"的环境中长大的他们很喜欢它，并且不会因为斯托克指责它的失败而感到困扰。新的形式和新的技术手段意味着新的表达可能性；我有兴趣尝试弄清楚这些新的可能性是什么。这将需要接受布鲁斯·里德并不完全是开玩笑的关于最近粗俗商业电影制作与先锋派历史项目之间联系的建议。

在《混沌电影》视频文章的第三部分，作为对斯科特·奈（Scott Nye）批评的回应，斯托克勉强承认托尼·斯科特的《多米诺》（Domino，2005）无疑是后连续性风格最极端的例子之一，其并不缺乏审美价值。但是斯托克抱怨道，由于其极端的"抽象"，《多米诺》在类型语境中不起作用——它并不是一部真正的动作片。然而，我注意到，布鲁斯·里德已经称赞迈克尔·贝将电影制作推向了"抽象的边缘"，而且还制作出了大众喜爱的电影。斯托克抱怨《多米诺》是一个先锋的实验；他说，先锋电影是"一个封闭的环境"，与商业类型电影相比，它拥有"不同的观众、不同的接受范围和不同的野心"。但我更倾向于同意里德的观点。大众和先锋的区别已经不复存在。毕竟，让－吕克·戈达尔使用的技术无一例外都已成为电视和互联网广告的支柱。

我们可以通过观察后连续性风格的谱系来研究其可能性。

正如我在书中所写，斯托克指出，他所谓的"混沌电影"是大卫·波德维尔所称的强化连续性（intensified continuity）的一个分支或一种极端发展。波德维尔论证了从 1970 年代的新好莱坞开始，美国和其他地方的商业电影制作是如何越来越多地涉及"更快速的剪辑……镜头长度的两极极端……对话场景中更多的近景……[和]自由移动的摄影机"。[1] 不过，尽管这与经典好莱坞风格大不相同，但波德维尔并不认为这是一个真正的根本性改变："远非以碎片化和不连贯的名义拒绝传统的连续性，"他说，"新风格相当于对现有技术的强化。"[2] 它仍然以经典的方式讲述故事——只是更甚，带有复仇的意味。

我想斯托克和我都认为，随着 21 世纪动作片的发展，这种情况已不复存在（波德维尔本人甚至可能同意这一点，我之前引用的博客文章可作为见证[3]）。在我的书中，我认为强化连续性已经"穷途末路"，然后完全变成了其他东西。[4] 在旧的黑格尔–马克思主义风格中，我们可以称之为由量变到质变的辩证逆转。或者，我们可以将其视为马歇尔·麦克卢汉（Marshall McLuhan）观察到的一个例子，即每种新媒介都会恢复一种更早的、所谓"过时的"媒介；然后，在其极限处，它就会反转为自身的对立面。在 21 世纪，强化连

1　David Bordwell, "Intensified Continuity: Visual Style in Contemporary American Film", *Film Quarterly* 55.3 (2002), pp. 16-21.

2　David Bordwell, "Intensified Continuity: Visual Style in Contemporary American Film", *Film Quarterly* 55.3 (2002), p. 21.

3　David Bordwell, "A Glance at Blows", *Observations on Film Art*, 28 Dec. 2008. 可登录：http://www.davidbordwell.net/blog/2008/12/28/a-glance-atblows/。

4　Steven Shaviro, *Post-Cinematic Affect* (Winchester: Zero, 2010), p. 123.

续性技术的扩展，尤其是在动作片和动作场景中，导致了连续性本身已经断裂、贬值、碎片化，乃至出现不连贯的情况。

也就是说，那些为了"强化"电影连续性而发展起来的技术，最终却破坏了连续性。在使用连续性一词时，我首先将连续性剪辑称为好莱坞叙事电影的基本定位结构。但我也指出了这个词更广泛的意义，它暗示着空间和时间的同质性，以及连贯的叙事组织。这是广义上的连续性，也有狭义上的连续性，而在"混沌电影"中，这种连续性已经被打破。

在这一点上可以引用迈克尔·贝本人的话："当你执着于连续性时，"他说，"你无法保持节奏的稳定和价格的下降。大多数人只是消费一部电影，他们甚至没有意识到这些错误。"[1] 值得注意的是，迈克尔·贝似乎同样关注"节奏"和"价格"，他将自己的电影视为观众"简单消费"的对象。在贝看来，充满敌意的影评人在他的电影中发现的频繁违反连续性的现象，根本不是"错误"；它们只是一些吹毛求疵的细节，只对我们这些以分析电影为生的少数人有意义。当然，嘲笑这种态度是很容易的；我和其他人一样也这么做过。但除了嘲笑之外，关键的一点是，对于某些当代电影制作人来说，连续性的经典价值已经不再重要。

这就是为什么我更喜欢自己提出的术语后连续性，而不是斯托克的"混沌电影"。今天的电影是后连续性的，就像我们的文化总体上是后现代的——或者，更好的表述是，后文字的（post-literate）。即使我们今天发现"我们从来没有现代过"，这个发现本身就是现代化的产物。这并不是说我们

1　Steven Shaviro, *Post-Cinematic Affect* (Winchester: Zero, 2010), p. 119.

不再阅读了，而是阅读本身已经被重新语境化了，并被包含在一个更广泛的多媒体／视听环境中。同样地，连续性规则并非总是被违反或忽视；在它们缺席的情况下制作的电影也并非仅仅是混乱的。相反，当连续性不再重要——或者至少不再像过去那样重要时，我们就处于"后连续性"状态。

你仍然可以在许多后连续性电影中找到许多连续性剪辑规则被认真遵循的时刻，以及它们被扔出窗外的时刻。而且，正如斯托克所指出的那样，视觉上没被呈现的连续性线索，反而会通过声轨（soundtrack）潜意识地被呈现（声音在后连续性电影中的作用是我需要在其他地方讨论的问题）。然而，在任何情况下，对于后连续性电影来说，最关键的一点是，它对连续性规则的违反并不突出，而且本身也不重要。与之形成鲜明对比的是，跳切、方向不匹配以及其他违反连续性规则的方式，在半个多世纪前是戈达尔的《精疲力尽》（Breathless）这类电影的中心。今天，无论是连续性规则的使用还是违反，都不再是观众体验的中心。

换句话说，并不是连续性规则——无论是经典形式还是"强化"形式——都被抛弃了，甚至也不是它们遭到了一致违反。相反，尽管这些规则或多或少仍在发挥作用，但它们已经失去了系统性；更重要的是，它们已经失去了中心地位和重要性。这标志着波德维尔在其文章《强化连续性》（Intensified Continuity）中声称的局限性，他认为即使是华丽的摄影机运动、夸张的剪辑和"强化"风格的特殊效果，也仍然与经典叙事具有相同的最终目标：将观众置于"理解

故事"和"屈服于故事表现力"的位置。[1]

然而，连续性结构不仅仅能够阐明叙事。也许更重要的是，它们能够提供一定的空间方向感，并使时间的流动井然有序。波德维尔认为时空关系的建立对叙事的表达至关重要，而我倾向于认为实际情况恰恰相反。即使在经典的叙事电影中，跟随故事本身也并不重要。它只是我们进入电影时空矩阵的另一种方式；因为正是通过这个矩阵，我们才能在感官和情感的多个层面上体验一部电影。

我在这里提出了一个相当大的理论主张，这是我需要在其他地方证明并进一步发展的主张。但我认为这对我们理解后连续性的方式有重大影响。

与经典电影不同，在后连续性电影中，连续性规则被适时地、偶然地使用，而不是被结构性地、普遍地使用。叙事并没有被抛弃，而是在不再经典的时间和空间中被表达出来。因为空间和时间本身已经变得相对化或错乱。从这个意义上说，波德维尔声称"在展现空间、时间和叙事关系（如因果关系和平行关系）方面，今天的电影通常遵循经典电影制作的原则"[2]，是错误的。

这里的关键是风格和意义之间的关系。当然，我们知道，不可能简单地把特定的技术或风格技巧与固定的意义联系起来。这就是为什么波德维尔拒绝了我在此追求的那种理论化；我认为，这也是为什么斯托克只能说"混沌电影"风格是糟

1 David Bordwell, "Intensified Continuity: Visual Style in Contemporary American Film", *Film Quarterly* 55.3 (2002), p. 25.

2 David Bordwell, "Intensified Continuity: Visual Style in Contemporary American Film", *Film Quarterly* 55.3 (2002), p. 16.

糕的制作。但与此相反，我想引用阿德里安·马丁（Adrian Martin）的一些评论。马丁一开始就给了波德维尔恰当的评价：

> 美国学者大卫·波德维尔在其 1989 年的著作《构建电影的意义》（*Making Meaning*）中，嘲笑了讨论电影的标准程序。波德维尔提议，让我们采用镜头 / 反拍镜头剪辑。评论家喜欢说：如果我们在同一个场景中看到一个人单独出现在一个镜头中，然后另一个人单独出现在另一个镜头中，这意味着这部电影有意让我们把他们视为在情感上遥远的、分离的、无交流的。但是（波德维尔继续说）它也可以被理解为完全相反的意思：剪辑的节奏、画面中人物位置的相似性——所有这些都标志着这两个人之间的一种结合、合一和深刻的联系！波德维尔用摄影机运动重复了相同的模拟演示：如果一个摇摄或跟踪镜头把我们从一个角色，穿过一片广阔的空间，带到另一个角色，批评者总是会说，这要么意味着他们之间有秘密的联系，要么（恰恰相反）他们之间存在鸿沟。[1]

然而，马丁认为，它比波德维尔能够正确认识到的还要多；在这一点上，他从波德维尔转向了德勒兹：

> 也许我们问的不是正确的问题。指出这些相互关联或无关的意义都不仅仅是评论家们随手拈来的幻觉，就足以回答波德维尔了；而且每部电影在创造自己的戏剧性情境时，都会巧妙地或拙劣地指导我们如何解读其风格技巧的情感和主题意义。好吧，争论解决了，至少在本质上古典的有机美学

1　Adrian Martin, "Tsai-Fi", *Tren de Sobras* 7 (2007). 网址（已失效）：http://www.trendesombras.com/articulos/?i=57。

的框架内。但是，还有另一种方法可以解决这个问题，而且这更具有哲学意义。让我们来看看吉尔·德勒兹在他的《电影1：运动－影像》（*Cinema 1: The Movement-Image*）中对沟口健二（Kenji Mizoguchi）电影的思考："在我们看来，这是沟口健二所谓的夸张摄影机运动的基本要素：连续镜头可确保不同方向的矢量具有某种并行性，因此构成了空间异质片段的连接，从而为由此构成的空间提供了非常特殊的同质性……它不是统一成一个整体的线，而是将异质元素连接或链接在一起，同时又使它们保持异质性的那条线……宇宙中的线条既具有物理原理——在连续镜头和跟踪镜头中达到顶峰——又具有沟口健二的电影主题构成的形而上学。"[1] 这是一个让波德维尔多么难以想象的概念：摄影机的运动（沿用德勒兹的解释）是一条线，一条连接断开的物体，同时保持其断开状态的线！但这正是我们作为观众，在沟口健二或许多其他电影制作人的电影中所看到的复杂性：将世界上的人、物和元素连接或断开，链接或解除的东西的这种模棱两可或矛盾的相互作用。

我不一定赞同德勒兹的特殊分析模式，我认为马丁给了我们一种方法，让我们能够将更广泛的意义赋予众多的后连续性现象：看看它连接了什么，断开了什么。在经典的连续性风格中，空间是一个固定而刻板的容器，无论叙事中发生什么，其都保持不变；即使影片的时间顺序被闪回打乱，时间也会以均匀的速率线性地流动。在后连续性电影中，情况

1　Gilles Deleuze, *Cinema 1: The Movement-Image*, trans. Hugh Tomlinson and Barbara Habberjam (Minneapolis: University of Minnesota Press, 1986), p. 194.

却并非如此。我们进入了现代物理学的时空；或更好地说，进入了"流动的空间"，以及微间距和光速转换的时间，这是全球化、高科技金融资本的特征。因此，在《后电影情动》中反思马克·耐沃尔代（Mark Neveldine）和布莱恩·泰勒（Brian Taylor）的《真人游戏》（*Gamer*）时，我力图探讨后连续性动作电影风格如何表达并植根于全球化金融资本主义的谵妄，以及其不断的积累过程、其对旧形式主体性的分化、其在最亲密的层面上对知觉和感觉进行控制的技术增长、其所发挥的具身化（embodiment）和离身化（disembodiment）双重作用。[1]

然而，我认为，关于后连续性风格的审美感性（aesthetic sensibility），以及这种感性与其他社会、心理和技术力量的联系方式，还有很多要探讨的。后连续性风格既表现了技术变化（即数字媒体和基于互联网的媒体的兴起），也表现了更普遍的社会、经济和政治状况（即全球化的新自由主义资本主义，以及与之相关的加剧的金融化）。像任何其他风格规范一样，后连续性涉及电影在其利益、承诺和审美价值方面的最大多样性。然而，将它们结合在一起的不仅仅是一堆技术和形式上的技巧，而且是一种共享的*知识*（米歇尔·福柯）或*情感结构*（雷蒙·威廉斯）。我想进一步阐明的正是这个更大的结构：弄清楚当代电影风格如何既表达又有效地促进了这些新形式的发展。通过对后连续性风格的持续关注，我至少正在努力向当代文化的批判美学（critical aesthetics）迈进。

最后，我想指出，"后连续性"的概念可以运用于更广泛的文化范围，而不仅仅局限于斯托克所说的"当代 [动作]

1　Steven Shaviro, *Post-Cinematic Affect* (Winchester: Zero, 2010), pp. 93-130.

电影中模糊的镜头和 ADD[1] 剪辑模式"（《混沌电影》第二部分）。例如，下述情况：

· 电影摄影师约翰·贝利（John Bailey）在他的博客上采访了斯托克，并对他的视频文章的观点发表了广泛的评论。[2] 贝利提出，"混沌电影"的真正特征是"空间混乱"，即使这是在没有"爆发式剪辑"的情况下完成的。因此，他建议，即使是那些"接受长镜头"、模仿第一人称电脑游戏的超连续性电影，也可能具有我所谓的后连续性特点。例如，格斯·范·桑特（Gus van Sant）的《盖瑞》（Gerry，2002）创造了"一种完全的空间错位，以至于它缓慢地、无情地成为电影的核心"。贝利的观察结果与我一直在做的关于时空关系以及视听关系如何被新的数字技术彻底改变的工作非常一致。[3]

· 受道格玛 95（Dogme95）影响的手持式电影摄影也产生了一种后连续性风格。过度的摄影机运动、没有功能说明的重帧以及粗糙跳跃的剪辑导致了令人眩晕的错位感。阿德里安·马丁在推特上提到拉斯·冯·提尔（Lars Von Trier）的《忧郁症》（Melancholia）时抱怨道："我往往不喜欢拉斯·冯·提尔做出的几乎每一个风格上的决定。

1 ADD（Attention Deficit Disorder），医学上指注意力不足过动症。这里指的是频繁地、过度地剪辑。——译者注

2 John Bailey, "Matthias Stork: Chaos Cinema/Classical Cinema, Part 3", *John's Bailiwick*, 5 Dec. 2011. 可登录：http://www.theasc.com/blog/2011/12/05/matthais-stork-chaos-cinemaclassical-cinema-part-three/。

3 Steven Shaviro, "Splitting the Atom: Post-Cinematic Articulations of Sound and Vision", in *Post-Cinema: Theorizing 21st-Century Film*, ed. Shane Denson and Julia Leyda (Falmer: REFRAME Books, 2016), pp.362-397.

其他的东西可以很有趣，除了风格！《忧郁症》的技巧在哪里呢？有些演员很棒，但没有得到指导，这是一部业余爱好者拍的电影！！"我现在非常重视这部电影，而马丁显然没有。但我认为，他的不适证明了电影中真实的东西：它对传统的连续性美学以及这种美学所产生的各种意义的漠视。我自己的观点是，这完全适合一部拒绝现代性并设想世界末日的电影（在我的文章《〈忧郁症〉，或浪漫的反崇高》[*Melancholia*, or the Romantic Anti-Sublime][1] 中，我尝试讨论冯·提尔的后连续性风格的积极影响）。

· 我认为后连续性也在近期低成本恐怖电影如《灵动：鬼影实录》（*Paranormal Activity*）系列的极简主义的静止风格中发挥作用。这些电影显然没有错位，因为它们是在单一地点拍摄和发生的。在每部电影中，视角都局限于一处独栋住宅的房间和地面。但这些电影完全是用家庭录像和家庭电脑设备拍摄的；而捕捉所有影像的机器本身也出现在叙事中。这意味着所有的东西要么来自不稳定的手持摄像机，要么来自固定位置的笔记本电脑摄像头和监控摄像头。因此，传统的连续性剪辑模式完全消失了：没有反拍镜头模式，也没有定位镜头和特写之间的切换。相反，我们获得了一种不知来自何方的客观的、机械化的、有效的视点。尼古拉斯·罗姆布（Nicholas Rombes）认为，《灵动：鬼影实录》系列电影实际上是

1　Steven Shaviro, "*Melancholia,* or the Romantic Anti-Sublime", *Sequence* 1.1(2012). 可登录：http://reframe.sussex.ac.uk/sequence1/1-1-melancholia-or-the-romantic-anti-sublime/。

先锋作品，因为它们使用了固定或机械控制的摄影机。[1]

虽然我还没有对其中任何一项进行更充分的探讨，但我感到下列情况也可能被视为后连续性的例子：

· "呢喃核"[2] 生活片段电影随意的、一次性的风格。

· 我们在《歪小子斯科特》（Scott Pilgrim）之类的电影中发现的图形、音效，以及模仿视频游戏的混合镜头的广泛融合。

· 我们在奥利弗·斯通（Oliver Stone）的《天生杀人狂》（Natural Born Killers）和布莱恩·德·帕尔玛（Brian De Palma）的《节选修订》（Redacted）等影片中发现的不同风格的镜头混杂。

在所列举的实例中，这些电影并没有完全摈弃对经典连续性的关注；但它们会"超越"或远离它，以使它们的精力和投资指向其他地方。所有这些风格的共同点是它们不再以经典连续性为中心，甚至不再以波德维尔所确定的强化连续性为中心。我们需要发展新的思维方式，来思考所有这些不同类型的后连续性电影的形式策略和语义内容。

1　关于这一点的进一步讨论，参见 Therese Grisham, Julia Leyda, Nicholas Rombes and Steven Shaviro, "Roundtable Discussion on the Post-Cinematic in *Paranormal Activity* and *Paranormal Activity 2*", *La Furia Umana* 11 (2011). 可登录：http://www.academia. edu/966735/Roundtable_Discussion_about_the_PostCinematic_in_Paranormal_Activity _and_Paranormal_Activity_2。

2　呢喃核（Mumblecore）是美国独立电影界在 2000 年后获得关注的一项运动。这个电影流派的特点是自然主义的对话和表演、非专业演员、大量使用即兴创作、低预算、实地拍摄、数字拍摄、情节通常围绕 20 岁左右年轻人的情感生活展开。安德鲁·布加尔斯基（Andrew Bujalski）被广泛认作"呢喃核教父"，呢喃核运动的其他杰出人物还包括格蕾塔·葛韦格（Greta Gerwig）、琳·谢尔顿（Lynn Shelton）、亚伦·卡茨（Aaron Katz）、莱·拉索 – 扬（Ry Russo-Young）和杰夫·拜纳（Jeff Baena）。——译者注

后电影情动

史蒂文·沙维罗 文　陈　瑜 译

　　《后电影情动》（Post-Cinematic Affect）是史蒂文·沙维罗 2010 年出版的《后电影情动》一书的导言，该书收录了 2007—2009 年史蒂文·沙维罗发表在博客"皮诺曹理论"上的一系列文章。本文概述了该书关注的主要问题及研究方法，并以美国近年来的四部媒体作品为例，阐述了何谓后电影情动。在作者看来，"后电影"是一种新的媒体制度和生产模式，是新自由主义的经济关系和数字技术所产生的一种全新的生活体验制造方式和表达方式。作者沿用布莱恩·马苏米（Brian Massumi）关于"情动"的理解，提出电影和音乐视频可被视为后电影情动的地图，并结合当代社会领域的四个"图表"，绘制了情动流动的四个维度：一是德勒兹的"控制社会"；二是当代资本主义疯狂的资金流动；三是当代数字和后电影"媒体生态"；四是麦肯齐·沃克（Mckenzie Wark）所谓的"游戏空间"。作者还分析了作为后电影情动的重要组成部分的明星，是如何吸引普通观众的。

在《后电影情动》一书中，我分析了四部近期的媒体作品——三部电影和一个音乐视频——它们以特别激进和令人信服的方式反映了我们今天生活的世界。奥利维耶·阿萨亚斯（Olivier Assayas）的《登机门》（*Boarding Gate*）、理查德·凯利（Richard Kelly）的《南方传奇》（*Southland Tales*）都上映于2007年。尼克·胡克（Nick Hooker）为葛蕾丝·琼斯（Grace Jones）的歌曲《公司食人族》（*Corporate Cannibal*）制作的音乐视频于2008年发布（歌曲本身也是如此）。马克·耐沃尔代和布莱恩·泰勒的《真人游戏》上映于2009年。这些作品在内容和形式上都有很大的不同。《公司食人族》是一部与传统电影几乎没有共同之处的数字作品。另一方面，《登机门》不是一部数字作品；无论是在技术方面，还是在叙事发展和角色表现方面，它都是完全电影化的。《南方传奇》在某种程度上介于二者之间。它基于电视、视频和数字媒体的形式技术，而不是电影的技术。但其宏伟目标在很大程度上是成为大银幕电影。就《真人游戏》而言，它是模仿计算机游戏制作的数字电影。尽管这四部作品之间存在明显的差异，但它们都表达并体现了我所说的（因缺乏更好的词语）后电影情动的"情感结构"（structure of feeling）。

为何叫"后电影"（post-cinematic）？在很久以前的20世纪中叶，作为"文化主导"的电影已经让位于电视了。近年来，电视又逐渐被以计算机和网络为基础的、数字生成的"新媒体"所取代。当然，电影本身并没有消失；但在过去二十年里，电影制作已经从模拟过程转变成高度数字化过程。在此我的目标不是提供任何一种精确的分期，也不是重新讨论关于后

现代和新媒体形式的争论，这些争论已经持续了超过四分之一个世纪。不管细节如何，我认为可以肯定地说，这些变化已经足够巨大，持续的时间也足够长，我们现在正在目睹一种新的媒体体制甚至生产方式的出现，它不同于主宰 20 世纪的媒体体制和生产方式。数字技术和新自由主义经济关系一起，催生了全新的制造和表达生活经验的方式。我想使用我提到的四部作品来更好地理解这些变化：研究那些如此之新又陌生，以至于我们几乎没有词汇来描述的发展，但是它们已经变得如此普遍，而且无处不在，以至于我们熟视无睹。我的更大目标是对生活在 21 世纪初是什么感受进行阐释。

因此，在下文中，我更关注的是结果而不是原因，更关心的是启发而不是解释。也就是说，我考虑更多的不是福柯的谱系，而是雷蒙·威廉斯所谓的"情感结构"（尽管我用该词的方式并不完全符合威廉斯的意图）。我对近期电影和视频作品的表达（expressive）方式很感兴趣：也就是说，它们如何赋予声音（或更好地，赋予声音和影像）一种弥漫在我们当今社会环境中的、自由浮动的感性（sensibility），虽然其不能被归于任何特定的主体（subject）。表达一词既是症候性的（symptomatic），又是生产性的（productive）。这些作品是症候性的，因为它们提供了复杂的社会进程索引，并通过德勒兹和瓜塔里之后可以被称为"情动聚合体"（blocs of affect）[1] 的形式，进行转换、浓缩和重新表达。但它们也是生产性的，因为与其说它们再现（represent）社会进程，不如

1 严格地说，德勒兹和瓜塔里认为艺术作品"是一个感觉聚合体，也就是说，是感知和情动的复合"（*What is Philosophy?* 164）。

说它们积极参与并有助于形成这些进程。电影和音乐视频，就像其他媒体作品一样，是产生情动的机器，也是利用或从这种情动中获取价值的机器。因此，它们不是旧的马克思主义批评所谓的意识形态上层建筑。相反，它们恰恰处于社会生产、流通和分配的核心。它们生产主体性，并在资本增值中起着至关重要的作用。正如旧的好莱坞连续性剪辑系统是福特主义生产模式不可分割的组成部分一样，数字视频和电影的剪辑方法与形式技巧直接属于当代新自由主义金融的计算和信息技术基础设施。社会技术，或生产和积累的过程，在不同程度和不同的抽象层次上重复或"迭代"自己，这是一种分形模式。[1]

从情动的角度来描述这种过程意味着什么？我在这里沿用布莱恩·马苏米对情动（affect）和情绪（emotion）的区分。[2] 对于马苏米来说，情动是原始的、无意识的、非主体的（asubjective）或前主体性的、非意指性的、非限定性的和强烈的；而情绪是衍生的、自觉的、限定性的和有意义的，是可以归于已经建构的主体的"内容"。情绪是被主体所捕获到的，或者被驯服并减少到与主体相适应的情动。主体被情动淹没和穿越，但主体具有（have）或拥有（possess）自

[1] 我含蓄地借鉴了乔纳森·贝勒（Jonathan Beller）关于他所谓的"电影生产模式"的论述，即电影及其后继媒体"是无地域化的工厂，观众在其中工作，也就是说，我们在其中进行有价值的生产劳动"（1）。电影机器以我们注意力的形式从我们身上榨取剩余劳动力，而商品的流通和消费在很大程度上是通过电影及其后继媒体提供的动态影像的流通和消费来实现的。贝勒非常具体地阐明了媒体形式和文化产业是如何成为当今全球化资本主义的生产制度或经济"基础"的核心的。然而，我认为他低估了电影媒体和后电影媒体之间的差异：正是这些差异推动了我在这里的讨论。

[2] Brian Massumi, *Parables for the Virtual: Movement, Affect, Sensation* (Durham: Duke University Press, 2002), pp. 23-45.

己的情绪。今天，在新自由主义资本主义制度下，我们将自己视为主体，正是因为我们是自主的经济单位。正如福柯所言，新自由主义定义了一种新的变异，即"经济人（Homo oeconomicus）是自己的企业家，为自己创造资本，为自己创造生产者，为自己创造收入的来源"。[1] 对于这样的主体而言，情绪是投资的资源，希望获得尽可能多的回报。我们今天所称的"情感劳动"（affective labor）根本不是真正具有情感性的，因为它涉及的是以预先定义和预先包装的情绪形式出售劳动力。[2]

然而，这样的情绪从来不是封闭的或完整的。它也仍然证明了它的形成源于情动以及它对情动的捕获、减少和压抑。在每一种情绪背后，总是有一定的情动剩余"逃脱束缚"，它"仍未实现，与任何特定的、功能锚定的角度不可分割但又无法同化"[3]。私人化的情绪永远无法完全脱离派生出它的

1 Michel Foucault, *The Birth of Biopolitics: Lectures at the College de France, 1978-1979*, trans. Graham Burchell (New York: Palgrave Macmillan, 2008), p. 226.

2 我在这里的术语与迈克尔·哈特（Michael Hardt）和安东尼·内格利（Antonio Negri）有所不同，他们为发展情感劳动（affective labor）概念做了最大的努力。对于哈特和内格利来说，"与作为一种精神现象的情绪（emotions）不同，情动平等地涉及身体和心灵，事实上，情动，如喜悦和悲伤，揭示了整个有机体生命的当前状态"（108）。在我看来，这似乎是错误的，恰恰是因为没有所谓的不平等地涉及身体的"精神现象"。情动和情绪之间的区别应该在别处寻求。这就是为什么我更喜欢马苏米对情绪的定义，他认为它是情动的捕获和减少到可通约性。除其他外，正是这种减少允许了情绪作为商品的买卖。在某种意义上，情绪之于情动，就如马克思主义理论中的劳动力之于劳动。因为劳动本身是一种无法量化的能力，而劳动力是劳动者拥有并可以出售的可量化商品。哈特和内格利自己对情动劳动的定义实际上在我所谓的劳动力和客观化的情绪领域中是有意义的："情动劳动，是一种产生或操纵诸如轻松、幸福、满足、兴奋或激情的劳动。例如，我们可以在法律助理、空乘人员和快餐员工（微笑服务）的工作中识别情动劳动。"（108）

3 Brian Massumi, *Parables for the Virtual: Movement, Affect, Sensation* (Durham: Duke University Press, 2002), p. 35.

情动。情绪是可表征的和具有表征性的，但它也超越了自身，指向了一种超个人的和横向的情动，这种情动既是单一的，又是普遍的，[1] 而且无法被简化为任何一种表征。我们的存在总是与情动和审美的流动联系在一起，而这些情动和审美流动逃避了认知定义或捕获。[2]

基于对情动和情绪的区分，马苏米反驳了弗雷德里克·詹姆逊（Fredric Jameson）关于后现代文化中"情感的消逝"（waning of affect）[3] 的著名论断。对马苏米来说，消逝的恰恰是主体的情绪，而不是情动。"如果说有什么不同的话，那就是我们的情况具有过度的 [情动] 特征……如果有些人觉得情动已经消逝，那是因为它是非限定性的，就其本身而言，它是不可拥有的，也是不可识别的，因此是对批判的抵抗。"[4] 詹姆逊所关注的"个体主体的消逝"[5] 恰恰导致了情动的放大，

1　Michael Hardt and Antonio Negri, *Multitude: War and Democracy in the Age of Empire* (New York: Penguin, 2004), pp. 128-129.

2　在 20 世纪上半叶，法西斯主义和纳粹主义尤其因其对电影情动的动员而引人注目，尽管可以说苏联共产主义和自由资本主义也以自己的方式调动了这种情动。在过去的半个世纪里，关于纳粹对电影的使用、戈培尔（Goebbels）对媒体的操纵，以及莱妮·里芬斯塔尔（Leni Riefenstahl）的《意志的胜利》（*Triumph of the Will*）这样的电影的情动结构，已经有大量的书写。但早在 1930 年代，乔治·巴塔耶（Georges Bataille）就在他对《法西斯主义的心理结构》（The Psychological Structure of Fascism）的分析中指出了情动政治的中心地位（137-160）。瓦尔特·本雅明在他的《机械复制时代的艺术作品》（251-283）中明确地将这种法西斯主义的情动动员与电影装置的使用联系起来，特别是当他分析法西斯主义的"政治审美化"（270）时。在此，我的部分目标是弄清楚我们今天所经历的后电影对情动的操纵和调节，与 20 世纪早期和中期的大规模电影情动动员有何不同。

3　Fredric Jameson, *Postmodernism, Or, The Cultural Logic of Late Capitalism* (Durham: Duke University Press, 1991), pp. 10-12.

4　Brian Massumi, *Parables for the Virtual: Movement, Affect, Sensation* (Durham: Duke University Press, 2002), pp. 27-28.

5　Fredric Jameson, *Postmodernism, Or, The Cultural Logic of Late Capitalism* (Durham: Duke University Press, 1991), p. 16.

情动的流动淹没了我们，并不断地将我们带离自我，超越自我。对马苏米来说，正是通过这样的情动流动，主体才得以向更广泛的社会、政治、经济进程开放，并因此通过这些进程得以建构。[1]

事实上，尽管他们有明确的分歧，但实际上，马苏米关于总是逃避主观表征的超个人情动的讨论，与詹姆逊关于"跨国资本的世界空间"如何"不可表征"或不可还原为"存在经验"的阐释[2]之间，存在着密切的联系。密集的情感流和密集的资金流都投入和构成了主体性，同时又逃避了任何一种主观的把握。这不是一个松散的类比，而是一个斯宾诺莎意义上的平行论（parallelism）的情况。情动和劳动是同一种斯宾诺莎式物质的两种属性；它们都是人体的力量或潜能，表达了人体的"生命力""活力感"和"可变性"[3]。但正如情动以情绪的形式被捕获、减少和"限定"一样，劳动（或非限定性的

1　情动理论，或"非表象理论"（参见本书参考文献中思里夫特 [Thrift 2008] 的作品），通常被两种方法的倡导者置于与马克思主义理论的尖锐对立之中。相反，我认为我们需要把它们联结在一起。这正是德勒兹和瓜塔里在《反俄狄浦斯》中尝试做的。这种尝试并不完全成功，但从随后情动经济和政治经济的"新自由主义"发展来看，这似乎是有先见之明的。

换句话说，我非常赞同布鲁诺·拉图尔（Bruno Latour）的坚持，即网络社会进程不能用"资本"或"社会"这样的全球性分类来解释——因为这些类别本身是最迫切需要解释的。正如怀特海（Whitehead）所说，哲学的任务是"从更具体的事物中解释更抽象的事物的出现"，而不是相反（Whitehead 20）。解释"资本"和"社会"这类类别的唯一方法，正是通过这个网络，映射出这些类别发挥作用的多种方式，它们构建的过程，以及它们在转化和反而被它们所接触的其他力量转化的过程中遇到的各种情况。但解释像"资本"和"社会"这样的类别是如何构建的（在许多情况下，是自动构建的），并不等同于否认这些类别的有效性——正如拉图尔和他的信徒们在更不谨慎的时候常常做的那样。

2　Fredric Jameson, *Postmodernism, Or, The Cultural Logic of Late Capitalism* (Durham: Duke University Press, 1991), pp. 53-54.

3　Brian Massumi, *Parables for the Virtual: Movement, Affect, Sensation* (Durham: Duke University Press, 2002), p. 36.

人类能量和创造力）也会被捕获、减少、商品化，并以"劳动力"的形式投入工作。在这两种情况下，一些强烈且本质上不可测量的东西——德勒兹称之为自在差异[1]——被赋予了同一性和尺度。情动和情绪之间的区别，就像劳动和劳动力之间的区别一样，实际上是一种根本的不可通约性：过剩或者盈余。情动和创造性的劳动都植根于佳亚特里·斯皮瓦克（Gayatri Spivak）所描述的"不可减少的可能性，即主体对自身而言是充分的——超级充分的"。[2]

这种超级充分性，正是资本和情动的变形都无法直观地被把握或表现的原因。但詹姆逊很快指出，虽然"全球世界体系"是"不可表征的"，但这并不意味着它是"不可知的"。[3]他呼吁一种"认知映射美学"，这将寻求以一种非表象和非现象学的方式精确地"认识"这个系统。[4]这一提议，再次比人们普遍认为的更接近于马苏米继承自德勒兹和瓜塔里的制图项目（cartographic project），为了实现我自己的目的，并跟随乔纳森·弗拉特利（Jonathan Flatley）[5]，我想将其称为情动映射美学[6]。对詹姆逊、德勒兹和瓜塔里来说，地图不是静

1　Gilles Deleuze, *Difference and Repetition*, trans. Paul Patton (New York: Columbia University Press, 1994), pp. 28-69.

2　Gayatri Chakravorty Spivak, "Scattered Speculations on the Question of Value", *Diacritics* 15.4 (1985), p. 73.

3　Fredric Jameson, *Postmodernism, Or, The Cultural Logic of Late Capitalism* (Durham: Duke University Press, 1991), p. 53.

4　Fredric Jameson, *Postmodernism, Or, The Cultural Logic of Late Capitalism* (Durham: Duke University Press, 1991), p. 54.

5　Jonathan Flatley, *Affective Mapping: Melancholia and the Politics of Modernism* (Cambridge: Harvard University Press, 2008).

6　詹姆逊通过引用阿尔都塞众所周知的"科学"和"意识形态"的区别来解释知识和表征之间的区别（Jameson 53）。但不管他的术语多么不恰当，阿尔都塞实际上只是在重申斯宾诺莎对不同类型知识的区别。斯宾诺莎的第一种不充分的知识对应

态的表征，而是协商和干预社会空间的工具。地图不只是复制领土的形状；相反，它积极地影响并在这一领域发挥作用。[1]像我在此讨论的那样，电影和音乐视频最好被视为情动地图，它们不仅被动描绘或再现，而且积极建构和表演与它们表面上"有关"的社会关系、流动和感觉。

在《后电影情动》一书中，我结合当代社会领域的四个"关系图"，绘制了四个维度的情动流动图。[2]这四种图解或多或少都与我正在讨论的四部作品相关。但出于启发式的目的，我会优先将每部作品链接到一幅单独的示意图上。第一幅图是德勒兹的"控制社会"，一种取代了福柯的全景监狱或规训社会的构造。[3]控制社会的特点是永恒的调节、分散和"灵活"的权威模式、无处不在的网络，以及对甚至主观体验最"内在"（inner）方面的不断的品牌创建和营销。这种控制和调节过程在《公司食人族》视频中尤其明显。第二幅图指出了

于阿尔都塞的意识形态，也对应于整个存在问题的表征。而他的第三种知识，即根据事物的内在原因，从永恒的观点来看每一件事情（sub specie aeternitatis），则与阿尔都塞的科学相一致。同样的斯宾诺莎式的区别是德勒兹和瓜塔里的"制图学与贴花"或测绘与追踪之间对比的基础，后者仍停留在表征层面，而前者则直接"与现实接触"（*A Thousand Plateaus* 12-14）。

　　关于情动映射的实践，以及它们与詹姆逊的"认知映射"的差异，参见 Giuliana Bruno, *Atlas of Emotion: Journeys in Art, Architecture, and Film* (New York: Verso, 2002).

1　正如埃莉诺·考夫曼（Eleanor Kaufman）在评论德勒兹和瓜塔里时所说的那样："地图不是一个包含模型，也不是对更大的东西的追踪，但它在所有方面总是不断地改变那个更大的东西，这样地图就不能清楚地与映射的东西区分开来。"（5）

2　我在这里使用的"图表"是福柯和德勒兹概述的意义。福柯将图表定义为"一种可推广的功能模型；一种根据人们的日常生活来定义权力关系的方法……圆形监狱是一种简化为理想形式的权力机制的图解。它的功能，从任何障碍、阻力或摩擦中抽象出来，必须表现为一个纯粹的建筑和光学系统。事实上，它是一个政治技术形象，可以而且必须与任何具体用途分离"（Foucault, *Discipline* 205）。德勒兹在他论福柯的书和其他论著中引用了这个定义，并进一步阐述了它（Deleuze, *Foucault*）。

3　Gilles Deleuze, *Negotiations 1972-1990*, trans. Martin Joughin (New York: Columbia University Press, 1995), pp. 177-182.

推动全球化经济的疯狂的资金流动，通常以衍生品和其他神秘工具的形式出现。[1]这些流动既难以察觉，又即时发生。它们是看不见的抽象概念，只存在于全球数字网络中的计算里，并且与任何实际的生产活动无关。然而，它们在其"功效"或对我们生活的影响方面是残酷的物质——当前的金融危机使这一切变得太明显了。在《登机门》中，资金流动是主观性的动力，是最关键的。第三幅图是我们当代数字和后电影"媒体生态"[2]的示意图，其中所有活动都在摄像机和麦克风的监视之下进行，而作为回报，视频屏幕和扬声器、移动影像和合成的声音，几乎散布在各处。在这种环境中，所有的现象都要经过一个以数字代码形式进行处理的阶段，我们无法有意义地区分"现实"（reality）及其多重模拟；它们都是用同一种织物编织在一起的。《南方传奇》特别关注这种新媒体生态所造成的混乱。最后，第四幅图是麦肯齐·沃克所谓的"游戏空间"，在这个空间中，电脑游戏"已经在文化领域（从奇观电影到仿真电视）征服了它的竞争对手"。[3]《真人游戏》设定了一个游戏无处不在的社交空间。

在我对四部作品中的三部进行讨论时，我主要关注的是媒体明星或名人的形象。葛蕾丝·琼斯一直既是一名歌手，也是一名表演艺术家。她的音乐只是她自我建构的形象或角色的一个方面。《公司食人族》使这个角色有了新的变化。《登机门》是艾莎·阿基多（Asia Argento）的明星车。它

1 Edward LiPuma and Benjamin Lee, *Financial Derivatives and the Globalization of Risk* (Durham: Duke University Press, 2004).

2 Matthew Fuller, *Media Ecologies: Materialist Energies in Art and Technoculture* (Cambridge: MIT Press, 2005).

3 McKenzie Wark, *Gamer Theory* (Cambridge: Harvard University Press, 2007), p. 7.

所关注的问题与阿萨亚斯的早期电影，尤其是《魔鬼情人》（*Demonlover*）非常相似。但这些问题通过阿基多内在的、自觉的银幕表演而被过滤和重新表达。《南方传奇》剧情庞杂，情节丰富，演员阵容强大。但包括贾斯汀·汀布莱克（Justin Timberlake）在内的几乎所有演员都是流行文化人物，他们都在积极与自己熟悉的角色对峙。凯利因此创造了一种情感上（以及认知上）的不协调，一种在很大程度上驱动了这部电影的幻觉位移感。

琼斯、阿基多和汀布莱克的存在令人不安，他们堪称后电影名人的典范。他们在多种媒体平台（电影、电视脱口秀和真人秀、音乐视频、唱片和表演、慈善活动、广告和赞助、基于网络和印刷的八卦专栏等）之间无休止地轮番出现，所以他们似乎无处不在，又到处都无。他们矛盾的表演既充满情感，又具有讽刺意味的距离感。他们上演复杂的情感剧，却表现出根本的冷漠和无动于衷。我觉得自己参与了他们生活的方方面面，但我知道他们并没有参与我的生活。虽然他们很熟悉，但总是离我太远，我无法到达。甚至当我看到布兰妮（Britney）的崩溃或麦当娜（Madonna）的离婚时，我所感受到的幸灾乐祸也证明了这些明星的难以接近。我着迷于他们太过于人性的失败、不幸和弱点，这正是因为他们本质上是不人道的、刀枪不入的。他们使我着迷，正是因为他们完全不可能承认，更不用说回报我的迷恋。

简而言之，后电影流行明星吸引了我。哲学家格雷厄姆·哈曼将诱惑（allure）描述为"一种特殊的、断断续续的体验，其中事物的统一性与其多个音符之间的亲密纽带在某种程度

上瓦解了"。[1] 对于哈曼来说，本体论的基本条件是，物体总是从我们身边、从彼此身边撤退。我们永远无法完全理解它们。它们总是保留着它们的存在，这是一个我们无法期望探究的谜。一个物体总是比它向我展示的特定品质或"多个音符"更多。这种情况是普遍的，但大多数时候我并不担心。我用刀切葡萄柚，而不去想刀或葡萄柚的内部凹处。通常我也会以同样肤浅的方式与其他人交流。一般来说，这是件好事。如果我沉迷于我遇到的每个人的内心，普通的社交将变得不可能。只有在极少数情况下，例如，当我强烈地爱着或强烈地恨着某人时——我才会尝试（永远不成功）去探索他们神秘的深处，去找到一个真实的存在，超越他们向我展示的特殊品质。亲密就是我们所说的那种人们试图探索彼此隐藏的深度的情况。[2]

哈曼所谓的诱惑是指一个物体不仅向我展示了某些特定的品质，而且还暗示了一种隐藏的、更深层次的存在。诱人的物体明确地唤起我们关注这样一个事实：它不仅仅是向我呈现的一系列品质，而且还有别的。每当我和某人亲密的时候，

1　Graham Harman, *Guerilla Metaphysics: Phenomenology and the Carpentry of Things* (Peru, IL: Open Court, 2005), p. 143.

2　这里还需要注意三件事。首先，哈曼的讨论没有以任何方式赋予人类主体性特权。他对物体在任何遭遇中如何超越彼此的掌握（grasp）的描述，同样适用于"当大风摇击海边的悬崖"或"当恒星的光线穿透报纸"，就像人类主体接近物体时一样（Harman 83）。当我用刀切葡萄柚时，刀和葡萄柚也隔着一段距离相遇，无法触及彼此的内心。第二，我没有任何特权进入我自己存在的深处。我对自己的感知和与自己的交流，就像我对任何其他实体的感知和交流一样，是片面和有限的。最后，尽管在这方面，我反对哈曼，他主张更新某种东西，比如神秘物质的形而上学——从另一个物体中撤退，并不意味着任何这样撤退的物体实际上都拥有某种深层的内在本质。他的论点是，所有实体都比它们向其他实体展示的特质更多；他的论点没有说明这种更多的地位或组织结构。

或者当我痴迷于某人或某事的时候，我都会经历诱惑。但诱惑并不只是我自己的投射。因为我所遇到的任何事物，确实都比我所能理解的更深刻。而这个物体变得诱人，在某种程度上，正是它迫使我承认这种隐藏的深度，而不是忽视它。事实上，当我间接地体验它时，诱惑力可能是最强的：这与我实际上不知道或不关心的物体、人或事物相关。替代诱惑是美学的基础：一种参与的模式，它在被强化的同时又（如康德所说）"无涉利害"。诱人的物体内在的、剩余的存在是我无法触及的——但我也无法忘记或忽视，就像我在日常生活中所做的，功利地与物体和其他人互动。这个诱人的物体不断地显示出这样一个事实，即它与它的品质是分离的，甚至超过了它的品质——这意味着它超越了我对它的感觉和了解。这就是为什么康德认为对美的判断是非概念的、非认知的。诱人的物体吸引着我，超越了我实际能够体验到的任何东西。然而，这种"超越"在任何意义上都不是超凡脱俗或超验的；它就在此时此地，就在日常生活的流动和相遇中。

流行文化人物具有替代性的诱惑力，这就是他们如此富有情动的原因。我们只能通过一系列悖论来理解他们。当一个流行明星或名人吸引我时，这意味着他或她是我以亲密方式回应的人，即使我没有也永远不可能与他或她真正亲密。因此，我痴迷地意识到这个人物与我的距离，以及它阻碍我努力与之建立任何关系的方式。这样的人物永远可望而不可即。流行明星都很狡猾，他们表现出独特的品质，同时又退缩到这些品质之外的地方，从而逃避任何最终的定义。这使他们成为理想的商品：他们给我们的总是比他们提供的要多，

用一种从未兑现的"幸福承诺"引诱我们，因此永远不会让我们感到疲惫或失望。在情动和认知映射的项目中，流行明星充当锚点，特别是作为强度和相互作用的密集节点。他们是汇聚了许多强烈情感的人物；他们引导着多重情感流动。与此同时，他们总是比他们所吸引并聚集的所有力量的总和还要多。他们的魅力把我们引向别处，使他们似乎奇怪地离开了自己。流行文化人物是偶像，这意味着他们展示，或至少渴望，一种理想化的静止、稳固和完美的形式。但同时，他们是易变和流动的，总是在替换自己。而这种静止和运动之间的对比不仅是名人自身的生成原则，也适用于贯穿整个社会领域的媒体流、资金流以及对其进行展示的调节控制方式。

分裂原子：后电影声音和视觉的表达

史蒂文·沙维罗 文　黄奕昀 译

　　《分裂原子：后电影声音和视觉的表达》（Splitting the Atom: Post-Cinematic Articulations of Sound and Vision）选自肖恩·丹森和朱莉娅·莱达主编的文集《后电影：21世纪电影理论研究》。本文指出，随着数字技术的发展，传统的"视听合约"已经解体，一种新的视听美学正在形成，数字化破坏了传统的视高于听的感官等级秩序，视听关系完全颠倒。在电影中，声音使影像时间化；但在后电影、电子化和日益数字化的形式中，声音将影像从线性叙事时间性的需求中解放出来。作者以音乐视频《分裂原子》和电影《黑客帝国》的"子弹时间"为例，阐释了影像已经离开时间进入空间的后电影本体论。

在过去的几十年里，我们处理声音和影像的方式发生了一些变化。视听媒体发生了变化。电子技术取代了机械技术，而编码、存储和传输的模拟形式也让位于数字技术。这些发展与新的视听方式以及视听结合的新方法有关。我们养成了新的习惯，有了新的期待。一种新的视听美学正在出现。在接下来的文章中，我试图描述这种新美学，推测其出现的可能原因，并研究其潜在的影响。

视听合约

在 20 世纪中叶，有声电影建立了米歇尔·希翁（Michel Chion）所谓的"视听合约"：声音和运动影像之间关系的基本范式。在古典电影和现代电影中，声音皆为影像增添"附加值"："声音丰富了既定的影像"，在我们看来，附加的"信息或表达"似乎"已经包含在影像本身当中"。[1] 换言之，电影的声音是补充性的。这正是雅克·德里达对这个词的理解："一种补充，来弥补缺陷……以补偿原始的非自我存在。"[2] 我们很少关注电影声音本身；我们始终认为它是次于电影影像的。然而事实证明，声音屡次赋予这些影像以力量、意义和看似自给自足的能力，而这是影像自己永远无法建立的。希翁说，"附加价值给人一种（非常不正确的）印象，即声音是不必要的，声音只是重复了它在现实中附带的意义"。[3]

有理由认为，即使在默片时代，由于某种期待这种情况

1　Michel Chion, *Audio-Vision: Sound on Screen*, trans. Claudia Gorbman (New York: Columbia University Press, 1994), p. 5.

2　Jacques Derrida, *Of Grammatology*, trans. Gayatri Chakravorty Spivak (Baltimore: Johns Hopkins University Press, 1998), p. lxxi.

3　Michel Chion, *Audio-Vision: Sound on Screen*, trans. Claudia Gorbman (New York: Columbia University Press, 1994), p. 5.

已经存在。正如玛丽·安·多恩（Mary Ann Doane）所暗示的，默片即便在当时也被认为是"不完整的，缺乏言语的"。[1] 缺失的声音在默片中起着关键作用；因为，虽然没有任何直接的表达，但它"在姿势和面部的扭曲中重新出现——它遍布演员的身体"。[2] 如此，言语从一开始就在电影中起到了补充作用；正是由于它的缺席，其保证了运动视觉影像貌似的自主性。此外，大多数默片都有现场音乐伴奏。希翁详细讨论了配乐和环境噪声将有声电影时间化的方式，使其具有向前移动和绵延的感觉。[3] 而音乐伴奏已经为默片提供了这项服务（事实上，大多数"默"片很难在真正的无声中被观看）。综上我们可以得出结论，即便在默片时代，视听合约在很大程度上已经生效。当有声电影终于来临时，声音已经被指定了一个位置。它注定是补充性的。它立即发挥了作用——德勒兹引用并延伸了希翁的观点——不是作为一个独立的感官来源，而是"作为视觉影像的一个新维度，一个新的组成部分"[4]。

有声电影问世以来的主流电影声画一般都是同步的——正如许多电影理论家所指出和哀叹的那样。尽管声音和影像是在不同的设备上录制的，并且许多声音是在后期制作中添加的，但主流趋势始终是制造出影像轨道和声音轨道自然重合的错觉。"声音必须被既定的身体锚定"和"身体必须被

1 Mary Ann Doane, "The Voice in the Cinema: The Articulation of Body and Space", *Yale French Studies* 60 (1980), p. 33.

2 Mary Ann Doane, "The Voice in the Cinema: The Articulation of Body and Space", *Yale French Studies* 60 (1980), p. 33.

3 Michel Chion, *Audio-Vision: Sound on Screen*, trans. Claudia Gorbman (New York: Columbia University Press, 1994), pp. 13-21.

4 Gilles Deleuze, *Cinema 2: The Time-Image*, trans. Hugh Tomlinson and Robert Galeta (Minneapolis: University of Minnesota Press, 1989), p. 226.

锚定在既定的空间里"。[1] 即使非叙事性的配乐也被归化了；因为配乐"闻所未闻的旋律"的作用无缝融入视觉活动，从而潜移默化地指导我们如何理解和感受影像。[2] 这种对自然主义的需求是电影中的声音在传统上起到补充作用的基础。

当然，每一种主流实践都会激发反实践。长期以来，声画同步的错觉一直遭到激进的电影制片人和电影理论家的反对。早在 1928 年，爱森斯坦就谴责了好莱坞电影中声音与影像的"粘连"（adhesion），并要求"声音的对位运用……沿着与视觉影像明显不同步的方向"。[3] 爱森斯坦始终无法将他关于声音蒙太奇的想法付诸实践；但 1960 年代伊始，让-吕克·戈达尔、玛格丽特·杜拉斯、让-马里·斯特劳布（Jean-Marie Straub）和达尼埃尔·于伊耶（Danièle Huillet）等导演尝试将声音与画面分离，并赋予声音作为感知和信息的来源的自主权。他们展示了声画同步的随意性，并探索了将声音和画面彼此分离甚至直接对立的可能性。正如德勒兹所说，在这些导演的电影中，"对白和声音不再是视觉影像的构成元素；视觉和听觉已成为一个视听影像的两个自主的构成元素，或者说，两种异质影像"。[4]

1　Mary Ann Doane, "The Voice in the Cinema: The Articulation of Body and Space", *Yale French Studies* 60 (1980), p. 36.

2　Claudia Gorbman, *Unheard Melodies: Narrative Film Music* (Bloomington: Indiana University Press, 1987).

3　Sergei Eisenstein, *Film Form: Essays in Film Theory*, trans. Jay Leyda (New York: Harcourt, 1949), p. 258.

4　Gilles Deleuze, *Cinema 2: The Time-Image*, trans. Hugh Tomlinson and Robert Galeta (Minneapolis: University of Minnesota Press, 1989), p. 259. 正如大卫·罗德维克（David Rodowick）所解释的那样，"异质"一词取自康德的"三大批判"，"意味着影像和声音是截然不同且不可比拟的，却是相辅相成的"（*Gilles Deleuze's Time Machine* 45）。异质部分并非彼此完全独立，但它们也不是由不可分割的彼此确定的。

我不想贬低这些辩证探索的重要性。但我们也不应夸大它们的新颖性。从根本上讲，戈达尔、杜拉斯和斯特劳布 / 于伊耶的电影仍然属于传统的电影体制，在这种体制中影像是主要的，而声音仅提供补充的附加价值。现代主义电影很可能唤起人们对声画关系任意性的关注，而不是掩饰这种任意性。然而这些电影实际上并没有改变基本的视听合约条款。它们将声音定位为独立的"影像"，并使声音的作用（好像）"可见"，从而指出了电影运作的某种方式——但实际上并未改变这种运作模式。

这是现代主义的通病之一。20世纪的美学严重高估了间离效果、自我反思解构及其他类似的祛魅姿态的功效和重要性。从美学上讲，这些姿态没有任何问题；它们通常非常漂亮和有力。我对《我略知她一二》（*Two or Three Things I Know About Her*）和《印度之歌》（*India Song*）的钦佩不亚于任何人。但我们不应自欺欺人地认为，这些电影在某种程度上逃脱了它们揭示和反思其机制的范式。它们仍然在很大程度上遵守视听合约——正如希翁在《印度之歌》的例子中明确指出的那样，"电影的声音聚集在它们不栖息的影像周围，就像苍蝇停在窗玻璃上"。[1] 视听合约允许声音和画面的无缝结合，也允许它们或多或少的暴力分离。声音可以增加视觉表现的价值，希翁表示，"要么完全依靠声音，要么依靠声音与影像之间的差异"。[2] 声音以任一方式履行补充功能，在

1　Michel Chion, *Audio-Vision: Sound on Screen*, trans. Claudia Gorbman (New York: Columbia University Press, 1994), p. 158.

2　Michel Chion, *Audio-Vision: Sound on Screen*, trans. Claudia Gorbman (New York: Columbia University Press, 1994), p. 5.

激活影像的同时保持其次要地位。

从电影到视频

然而近年来，后电影媒体改变了熟悉的视听合约条款。[1]今天，视听形式不再像过去那样运作。"在电影中，"希翁表示，"一切都通过影像传递"；但是电视和视频通过"使视觉短路"来运作。[2]从机械复制模式到电子复制模式，以及从模拟媒体到数字媒体的技术变革，实现了先锋电影实践无法做到的事情：它们改变了影像与声音之间的平衡，并建立了一种新的感官经济。新媒体形式影响了马歇尔·麦克卢汉（采用威廉·布莱克 [William Blake] 的术语）所称的"感官比例"（ratio of the senses）。对于麦克卢汉而言，新媒体总是"改变感官比例或感知模式"。[3]事实上，"任何发明或技术都是我们身体的延伸或自我截肢，而这种延伸也要求身体的其他器官与延伸部分建立新的比例或新的平衡"。[4]当媒体改变时，我们的感官体验也随之改变。甚至我们的身体也会改变——延伸或"截肢"——因为我们激活了新的潜能，并使旧的潜能衰退。

具体来说，麦克卢汉声称，随着机械和工业技术让位于电子技术，我们将从"细分和碎片化"[5]定义的世界过渡到"一

1　我在《后电影情动》一书中更广泛地讨论了"后电影"的问题。

2　Michel Chion, *Audio-Vision: Sound on Screen*, trans. Claudia Gorbman (New York: Columbia University Press, 1994), p. 158.

3　Marshall McLuhan, *Understanding Media: The Extensions of Man* (Cambridge: MIT Press, 1994), p. 18.

4　Marshall McLuhan, *Understanding Media: The Extensions of Man* (Cambridge: MIT Press, 1994), p. 45.

5　Marshall McLuhan, *Understanding Media: The Extensions of Man* (Cambridge: MIT Press, 1994), p. 176.

个全新的一体（allatonceness）世界"[1]。从古登堡（Gutenberg）的印刷机到福特（Ford）的装配线，机械技术将所有流程分解成最小的组件，并按照严格的线性和序列的顺序排列这些组件。但电子技术扭转了这一趋势，创造了过程及其要素共同发生的模式和领域。

这种转变还需要对感官进行重新排序。当我们将机械技术抛在身后，我们就离开了只靠肉眼观察的世界，一个根据文艺复兴时期的法则组织起来的世界。[2] 相反，我们进入了不再享有视觉特权的世界："一个听觉的、无边的、无界的、嗅觉的空间"，在这个空间里"不再可能使用纯粹的视觉手段来理解世界"。[3] 当然，这并不意味着我们将停止阅读文字和观看影像。[4] 但是，无论我们今天花多少时间观看多个屏幕，我们都无法再享有无实体的眼睛模型的特权，脱离并支配它所看到的一切。电子媒体培养了"听觉－触觉感知"，这是一种互动的、多模态的感知形式，不再以眼睛为中心。[5] 这就是视频和电影截然不同的原因之一，即使我们在视频设备上看电影也是如此。瓦尔特·本雅明有句名言："与眼睛相比，

1 Marshall McLuhan and Quentin Fiore, T*he Medium is the Massage* (New York: Bantam, 1967), p. 63.

2 Marshall McLuhan and Quentin Fiore, *The Medium is the Massage* (New York: Bantam, 1967), p. 53.

3 Marshall McLuhan and Quentin Fiore, *The Medium is the Massage* (New York: Bantam, 1967), p. 57, p. 63.

4 也不一定意味着我们即将进入嗅觉电影和嗅觉计算的时代。然而，我们不应该完全否定嗅觉媒介的概念。例如，请回想一下约翰·沃特斯（John Waters）1981年的电影《菠萝脂》（*Polyester*）中的模拟气味技术（Odorama*）。近期，至少出现了一些对数字气味合成的可能性的研究，参见 Charles Platt, "You've Got Smell!", *Wired*, 1999.

5 Marshall McLuhan, *Understanding Media: The Extensions of Man* (Cambridge: MIT Press, 1994), p. 45.

对摄影机说话是另一种天性……正是通过摄影机我们首次发现了视觉无意识。"[1] 但是，当电影的机械复制被基于视频的电子复制所取代时，这种视觉中心主义就不再有效。录音机变得和摄影机同等重要。我们发现的不是视觉的无意识，而是彻底的视听无意识。

当然，这种变化不是彻底或完全的。一方面，媒体形式的转换仍在进行中。另一方面，新媒体和新的感官习惯通常不会抹杀旧有的，而是倾向于叠加在它们之上。例如，很少有人再使用打字机；但电脑键盘会继续模仿打字机的键盘。同样，很多人仍然去看电影；许多较新的视频和数字运动 – 影像作品继续模仿电影。传统电影仍被继续制作，尽管它们在制作、发行和放映上越来越依赖于后电影（电子和数字）技术。在当代好莱坞电影和当代艺术电影中，声音仍照常发挥作用，为运动影像提供附加价值。

然而，电子媒体的工作方式与电影截然不同。视频和电视往往使声音更加突出。希翁甚至认为电视基本上是"配有插图的广播"，其中"声音，主要是说话的声音，总是最重要的。永不离屏，声音始终在那里，有它的地方，影像不需要被识别"。[2] 在这些电子媒体中，音轨发挥主动性，建立了意义和连续性。另一方面，电视影像"只不过是额外的影像"，提供附加价值并补充声音。[3] 如今影像提供了不可思议的过剩，

1　Walter Benjamin, *Selected Writings, Volume 4, 1938-1940*, ed. Howard Eiland and Michael W. Jennings, trans. Edmund Jephcott et al. (Cambridge: Belknap-Harvard University Press, 2003), p. 266.

2　Michel Chion, *Audio-Vision: Sound on Screen*, trans. Claudia Gorbman (New York: Columbia University Press, 1994), p. 157.

3　Michel Chion, *Audio-Vision: Sound on Screen*, trans. Claudia Gorbman (New York: Columbia University Press, 1994), p. 158.

潜意识地指导我们解读前景音轨的方式。因此，在从电影到电视和视频的过渡中，视听关系完全被颠倒了。

希翁还认为，作为电视和视频的技术基础的电子扫描，改变了视觉影像本身的性质。电影"很少涉及改变速度和停止动作"，视频则频繁而轻松地做到这一点。"电影在影像中可能有运动"；但是"来自扫描的视频影像是纯粹的运动"。[1]视频设备固有的"轻便"取代了电影设备的"沉重"。[2]所有这些导致了更多自相矛盾的倒置。因为"视频影像快速和不稳定"的工作"使[它]更接近文本这一极其快速的元素"。[3]视频中存在某种特定的"视觉颤动"，加速使其变成"可听、可解码的可见物，就像话语一样"。[4]这意味着"电影中所有涉及声音的内容——最小的振动、流动性、永久的移动性——都已经存在于视频影像中"。[5]换言之，古典电影使声音服从于影像，而现代电影将声音变成了一种新的影像，电视和视频中的视觉影像则倾向于接近声音的状态。

从模拟到数字

在过去的二十年里，感官比例——眼睛和耳朵之间的平衡，或影像和声音之间的平衡——随着模拟媒体到数字媒体

1 Michel Chion, *Audio-Vision: Sound on Screen*, trans. Claudia Gorbman (New York: Columbia University Press, 1994), p. 162.

2 Michel Chion, *Audio-Vision: Sound on Screen*, trans. Claudia Gorbman (New York: Columbia University Press, 1994), p. 163.

3 Michel Chion, *Audio-Vision: Sound on Screen*, trans. Claudia Gorbman (New York: Columbia University Press, 1994), p. 163.

4 Michel Chion, *Audio-Vision: Sound on Screen*, trans. Claudia Gorbman (New York: Columbia University Press, 1994), p. 163.

5 Michel Chion, *Audio-Vision: Sound on Screen*, trans. Claudia Gorbman (New York: Columbia University Press, 1994), p. 163.

的巨大转变也发生了变化。数字化破坏了视高于听的传统感官等级秩序。在基础的本体论层面上，数字视频由多个输入组成，所有的输入，无论来源是什么，都被翻译和存储为相同的二进制代码。这意味着在原始数据的层面上，转码后的视觉影像和转码后的声音之间不存在本质区别。数字处理以同样的方式对待它们。数字化声源和数字化像源现在构成了一个没有内在层次的多元体。它们可以通过多种方式进行修改、表达和组合。多种影像和声音的混合或合成允许出现新的并置和有节奏的组织：这是在前数字电影和电视时代不可能达成的效果。这些组合甚至可能以新颖的方式作用于人类的感官系统，唤起联觉和多模态的感官体验。因此，数字技术吸引——并激发、操纵和利用——我们大脑的基本可塑性。[1]它们之所以能做到这一点是因为，正如麦克卢汉所说，它们不仅将人的一种或另一种能力外化，而且构成了超出我们自身的整个"中枢神经系统"的"延伸"。[2]

数字化将声音和影像简化为类似于数据或信息的状态。影像和声音被捕捉和采样，从它们原始的语境中被剥离出来，并以离散的、原子化的形式被呈现出来。完全没有模拟源的其他附加成分也可以被随意合成。所有这些被编码为信息位的组成部分，可以用新的和意想不到的方式被处理和重组，然后被重新呈现给我们的感官。在其数字形式中，任何来源或组成部分均不能享有任何特权。数字数据符合曼纽尔·德

1　Catherine Malabou, *What Should We Do with Our Brain?*, trans. Sebastian Rand (New York: Fordham University Press, 2008).

2　Marshall McLuhan and Quentin Fiore, *The Medium is the Massage* (New York: Bantam, 1967), p. 40.

兰达所说的平本体论（flat ontology）：一个没有层级结构的本体，"完全由独特的、单一的个体组成，在时空尺度上不同，但在本体论的地位上没有差异"。[1]

数字信息按照列夫·马诺维奇（Lev Manovich）所称的数据库逻辑来组织："新媒体对象不讲述故事；它们没有开端或结尾；事实上，它们没有任何发展，在主题、形式或其他方面都没有将其元素组织成一个序列。相反，它们是单个项目的集合，每个项目都具有与其他任何项目相同的意义。"[2]

严格来讲，马诺维奇的观点并不是叙事在数字媒体中已经不复存在，而是其作用是次要的和衍生的。在叙述过程中部署的所有元素必须首先同时存在于数据库中。因此，数据库预定义了一个可能性领域，所有可能的叙述元素都已被包含在内。这就是为什么，"无论新媒体对象是以线性叙事、互动叙事、数据库，还是以其他形式在物质组织层面上呈现，它们都是数据库"。[3]叙事的时间展开服从于共时结构中元素的排列和重组。

数据库的这种结构逻辑有几个关键的结果。首先，数字采样和编码优先于感官存在。不仅所有的声音和影像都具有平等的地位；它们也都从属于存储它们的信息结构。影像和声音被剥除了它们的感官特殊性，并被抽象为每个像素或声音片段的定量参数列表。这些参数并不"代表"它们所参照的声音和影像，只是再现它们的指令或方法。因此，声音和

1　Manuel DeLanda, *Intensive Science and Virtual Philosophy* (New York: Continuum, 2002), p. 47.

2　Lev Manovich, *The Language of New Media* (Cambridge: MIT Press, 2001), p. 218.

3　Lev Manovich, *The Language of New Media* (Cambridge: MIT Press, 2001), p. 228.

影像不是一劳永逸地固定下来的，而是相反，我们可以对其进行无限期的调整和调制处理。此外，可以按照任意顺序或组合随意检索声音和影像。即使是经典电影这样的旧媒体形式，数字技术也允许我们加快或减慢它们的播放速度，不连续地从时间流的一个点跳到另一个点，甚至——正如劳拉·穆尔维（Laura Mulvey）最近强调的那样——完全停止它们，以便停留在单个电影帧。数据库允许我们以这种方式进行随机访问，因为它们的基础顺序是同时的和空间的。在数字媒体中，时间变得具有延展性和可管理性；柏格森会说时间已经被空间化了。

离开时间，进入空间

从叙事组织到数据库逻辑的转变只是更广泛的文化转变的一个方面。随着从电影到视频、从模拟技术到数字技术的转变，我们已经（用威廉·巴勒斯 [William Burroughs] 的话说）"离开时间，进入空间"[1]。持续性和长期的历史记忆的现代主义精神，已经让位于短期记忆和"实时"即时性的精神。这一转变已被社会和文化理论家广泛注意到。早在 1970 年代，丹尼尔·贝尔（Daniel Bell）就提出"空间的组织……已成为20世纪中期文化的主要美学问题，至于时间的问题……是本世纪头几十年主要的美学关注"。[2]

弗雷德里克·詹姆逊在 1980 年代早期对"晚期资本主义的文化逻辑"的解读中，认为我们的文化"越来越受到空间和空间逻辑的支配"；因此，"真正的历史性"变得难以想象，

1　William S. Burroughs, *The Soft Machine* (New York: Grove, 1966), p. 158.

2　Daniel Bell, *The Cultural Contradictions of Capitalism* (New York: Basic, 1996), p. 107.

我们必须转向"认知图绘"（cognitive mapping）的研究，以把握"晚期或跨国资本令人困惑的新世界空间"。[1]最近，曼纽尔·卡斯特（Manuel Castells）在其对世纪之交全球化的调查中指出，"在网络社会中空间组织时间"。[2]

任何视听美学都必须适应这种新的空间化社会逻辑。当我们离开时间并进入空间时，声音和影像之间的关系如何变化？首先，显然影像主要是空间性的，而声音是不可约化的时间。你可以冻结运动影像流以提取静帧，但你无法提取声音的"静帧"。因为即使是最短的声音片段也有一定的时间厚度。希翁说："耳朵……聆听简短的片段，它感知或记住的内容已经包含了声音发展过程中两到三秒钟的简短合成。"[3]这些合成与威廉·詹姆斯（William James）著名的似是而非的现在（specious present）相对应：

> 实际上认识到的现在并不是刀刃，而是具有一定宽度的马鞍，我们坐在上面，从两个方向观察时间。我们对时间感知的组成单位是绵延（duration）……我们似乎感觉到时间间隔是一个整体，它的两端嵌入其中。[4]

这种"长度可能从几秒到不超过一分钟不等"的绵延的

1　Fredric Jameson, *Postmodernism, Or, The Cultural Logic of Late Capitalism* (Durham: Duke University Press, 1991), p. 25, p. 19, p. 52, p. 6.

2　Manuel Castells, *The Rise of the Network Society*, 2nd ed, vol. 1, *The Information Age: Economy, Society, and Culture* (Cambridge: Blackwell, 2000), p. 407.

3　Michel Chion, *Audio-Vision: Sound on Screen*, trans. Claudia Gorbman (New York: Columbia University Press, 1994), p. 12.

4　William James, *The Principles of Psychology* (Cambridge: Harvard University Press, 1983), p. 574.

块（duration-block），构成了我们的"原始时间直觉"。[1]

沿着这些思路，希翁提出，"电影中所有空间性的事物，无论是影像还是声音，最终都会被编码成所谓的视觉印象，而所有时间性的事物，包括通过眼睛到达我们的元素，都被记录为听觉印象"。[2] 声音能够使电影影像的静态流动时间化，恰恰是因为"声音的本质必然意味着位移或搅动，无论多么微小"。[3] 因此，空间化的逻辑似乎暗示了一种影像凌驾于声音之上的媒体制度。

然而，根据希翁的说法，听觉被组织成"简短的片段"（brief slices）或离散的绵延的块这一事实意味着，听觉实际上是原子化的，而不是连续的。[4] 威廉·詹姆斯同样阐述了我们对时间感知的"离散流"（discrete flow），或我们对似是而非的现在"间断连续"的感知。[5] 在每一段时间内许多不同的声音可能会重叠。相反，影像不能以这种方式叠加或加厚。我们可以很容易地听到层层叠加的多种声音，而影像叠加在一起则模糊到难以辨认。此外，电影影像隐含一定的线性关系，因此是连续的，因为它们在位置和距离上都是局部的。你必须朝指定的方向看才能看到特定的影像。正如希翁所说，电

1　William James, *The Principles of Psychology* (Cambridge: Harvard University Press, 1983), p. 603.

2　Michel Chion, *Audio-Vision: Sound on Screen*, trans. Claudia Gorbman (New York: Columbia University Press, 1994), p. 136. 希翁警告说，这种表述"可能过于简化"；但他仍然坚持认为这通常是有效的。

3　Michel Chion, *Audio-Vision: Sound on Screen*, trans. Claudia Gorbman (New York: Columbia University Press, 1994), pp. 9-10.

4　Michel Chion, *Audio-Vision: Sound on Screen*, trans. Claudia Gorbman (New York: Columbia University Press, 1994), p. 12.

5　William James, *The Principles of Psychology* (Cambridge: Harvard University Press, 1983), p. 585, p. 599.

影"只有一个存放影像的地方"，影像总是被限制在取景框内。[1]
然而，声音使我们摆脱了这种限制；"因为声音既没有取景框，
也没有预先存放的容器"。[2]尽管声音可以有来源，但它没有
位置。它可能来自一个特定的地方，但它完全填满了能听到
它的那个空间。[3]

通过完全填充空间，声音颠覆了视觉叙事的线性连贯顺
序，并赋予自身空间化数据库美学的多样性。麦克卢汉总是
将声音的优势与同时性、整体模式和"信息"联系起来，而"信
息"是"意识的技术延伸"。[4]在声学空间中，麦克卢汉表示，"存
在是多维的和环境的，不允许有任何视点"。[5]希翁同样指出，
在后电影媒体中声音促进了同时性和多样性的效果。[6]例如，
在音乐视频中，"……影像彻底从通常由声音强加的线性中
解放出来"。[7]这意味着音乐视频的"快速蒙太奇"或"单个
影像的快速连续"，以"非常类似于声音或音乐的复调同时性"

1　Michel Chion, *Audio-Vision: Sound on Screen*, trans. Claudia Gorbman (New York: Columbia University Press, 1994), p. 67.

2　Michel Chion, *Audio-Vision: Sound on Screen*, trans. Claudia Gorbman (New York: Columbia University Press, 1994), p. 67.

3　Michel Chion, *Audio-Vision: Sound on Screen*, trans. Claudia Gorbman (New York: Columbia University Press, 1994), p. 69.

4　Marshall McLuhan, *Understanding Media: The Extensions of Man* (Cambridge: MIT Press, 1994), p. 57.

5　Marshall McLuhan and Eric McLuhan, *Laws of Media: The New Science* (Toronto: University of Toronto Press, 1988), p. 59.

6　一些理论家主张存在"听觉点"，作为视点的声音类似物。但希翁告诫我们，"听觉点是一个特别棘手且模棱两可的概念……通常不可能依据空间中的精确位置来谈论听觉点，而是谈论听觉的方位甚至听觉的区域"（89-91）。此外，为了让我们将声音与特定的屏幕旁听者联系起来，我们需要"特写人物的视觉表现"，以强化这种识别（91）。由于这些原因，声音不允许特定的听觉点，就像视觉影像为视点所做的那样。

7　Michel Chion, *Audio-Vision: Sound on Screen*, trans. Claudia Gorbman (New York: Columbia University Press, 1994), p. 167.

的方式发挥着作用。[1] 正是因为音乐视频的配乐已经预先准备好了，所以我们得到了"解放眼睛"的"欢愉的影像修辞"。[2] 在电影中，声音使影像时间化；但在后电影、电子化以及音乐视频等日益数字化的形式中，声音将影像从线性叙事时间性的需求中解放出来。

电影之死

从时间到空间的迁移对于作为一种有时间限制的艺术的电影有着至关重要的影响。大卫·罗德维克在他最近的一本精美挽歌书《电影的虚拟生命》（*The Virtual Life of Film*）中，哀悼了他所看到的电影在电子和数字技术领域的消亡。罗德维克认为，电影体验是建立在（巴赞的）索引性和（柏格森的）绵延的密切相关的"自动性"（automatisms）基础之上的。[3] 在古典主义和现代主义电影中，每个电影空间都"表达了与过去的因果关系和反事实依赖关系，而过去就是独特且不可重复的绵延"。[4] 也就是说，电影的空间索引性地根植于过去某个特定的时间段，并对其进行保存和还原。模拟电影"总是让我们回到过去的世界，一个物质和存在的世界"；从而使我们感受到"绵延的体验"。[5] 此外，通过镜头运动和蒙太

1 Michel Chion, *Audio-Vision: Sound on Screen*, trans. Claudia Gorbman (New York: Columbia University Press, 1994), p. 167.

2 Michel Chion, *Audio-Vision: Sound on Screen*, trans. Claudia Gorbman (New York: Columbia University Press, 1994), p. 166.

3 David Rodowick, *The Virtual Life of Film* (Cambridge: Harvard University Press, 2007), p. 41.

4 David Rodowick, *The Virtual Life of Film* (Cambridge: Harvard University Press, 2007), p. 67.

5 David Rodowick, *The Virtual Life of Film* (Cambridge: Harvard University Press, 2007), p. 121.

奇的时间依赖性过程，电影空间被积极地组装起来。基于以上两个原因，电影向我们呈现了现实事物的过去和时间的恒久性。

但据罗德维克称，数字媒体不再这样做了。模拟摄影和电影摄影保留了先前存在的前电影现实的痕迹，而数字媒体则通过将它们转换成任意的代码来消除这些痕迹。[1]罗德维克表示，如果没有模拟电影索引基础的保证，数字运动影像媒体就无法表达绵延。[2]它们只能传输"当前变化的表达而非过去绵延的当前见证"。[3]事实上，在数字作品中不仅时间被取消了，甚至"空间不再具有连续性和绵延性"，因为"影像的任何可定义参数都可以根据值和坐标改变"。[4]总之，对于罗德维克而言，"在一个数字合成的世界里，没有东西会运动，没有东西会持续。运动的印象真的只是一种印象……作为绵延（la durée）的时间感让位于简单的绵延或连续现在的'实时时间'"。[5]

罗德维克认为时间在电子和数字媒体中扮演的角色和在电影中扮演的角色不同，我不认为这是错的。我认为这是一种病灶，然而罗德维克只把电影当作一种视觉媒介来讨论；

1　罗德维克强调数字媒体"输入和输出的基本分离"，以及"数字采集将世界量化为可操作的数字系列"的方式（113; 116）。作为对罗德维克部分观点的反驳，我在《情感捕捉：数字电影情动》（Emotion Capture: Affect in Digital Film）一文中更详细地讨论了数字媒体的索引性问题。

2　罗德维克三次引用了芭贝特·曼格尔特（Babette Mangolte）的问题"为什么数字影像难以传达绵延？"（53; 163; 164）。

3　David Rodowick, *The Virtual Life of Film* (Cambridge: Harvard University Press, 2007), p. 136.

4　David Rodowick, *The Virtual Life of Film* (Cambridge: Harvard University Press, 2007), p. 169.

5　David Rodowick, *The Virtual Life of Film* (Cambridge: Harvard University Press, 2007), p. 171.

他的书几乎没有提到声音。这是个问题；因为即使在巴赞、卡维尔（Cavell）和罗德维克所推崇的索引性的现实主义电影中，声音的作用也与影像大不相同。影像可以被理解为索引痕迹，或者先前存在的知觉证据，[1]但是声音不能以这种方式被构想。[2]这是因为声音无法被控制。即使最简单、最清晰的声音也会引起远远超出产生它们的身体或物体的共鸣，因此它们很容易与它们的源头分离。同样，正如希翁提醒我们的那样，即使最直接或最自然的电影声音也是被渲染的，而不是被复制的。[3]基于以上原因，电影声音永远不能像模拟影像那样，成为索引痕迹和前电影现实的保证。

希翁指出，即使是经典的有声电影也充满了"无形的声音"，或他所谓的盲听（acousmêtre）：一种"既不在影像内部，也不在影像外部"的声源，既不在屏幕里，也不在屏幕外，而是萦绕在影像周围且不在其中显现。[4]即使声音仅作为"附加价值"，它的幻象效果也使罗德维克的"表达持久的独特绵延的影像"的感觉复杂化。[5]随着声音在电子和数字媒体中的日益突出，视听时间性问题变得更加错综复杂。后电影媒体可能无法表达柏格森式的或普鲁斯特式的绵延，就像它们不主张索引式现实主义一样；但它们的"空间化"时间性可能比罗德维克愿意考虑的更加多样化和丰富。

1　罗德维克在这里引用了罗兰·巴特的话。

2　David Rodowick, *The Virtual Life of Film* (Cambridge: Harvard University Press, 2007), p. 116.

3　Michel Chion, *Audio-Vision: Sound on Screen*, trans. Claudia Gorbman (New York: Columbia University Press, 1994), pp. 109-117.

4　Michel Chion, *Audio-Vision: Sound on Screen*, trans. Claudia Gorbman (New York: Columbia University Press, 1994), p. 127, p. 129.

5　David Rodowick, *The Virtual Life of Film* (Cambridge: Harvard University Press, 2007), p. 117.

分裂原子

考虑到所有这些因素，我现在要研究一个特定的近期媒体对象中的视听和时空关系：爱德华·萨里尔（Edouard Salier）为大举进攻乐队（Massive Attack）的歌曲《分裂原子》（Splitting the Atom）制作的音乐视频，这首歌来自乐队2010年的专辑《黑尔戈兰岛》（Heligoland）。《分裂原子》是一首迷幻而悲伤的歌曲，带有强烈的雷鬼变调的节拍，不过节奏有点慢，不适合跳舞。这首简洁的、大部分合成的乐曲被一种类似风琴的键盘声主导，其重复的小调和弦加强了打击乐器的拍击声。其次，更不和谐的合成器旋律在较高的音域演奏。骨骼般的旋律由几乎不高于耳语的男声演唱。大举进攻乐队的联合领队Daddy G用他非凡的深沉低音演唱了前两段歌词；贺拉斯·安迪（Horace Andy）用颤抖的男中音演唱后面的歌词。这首歌的歌词是动情的、晦涩的，整体是阴郁的："你没发觉夏天已经走了 / 低沉的鼓声无情流逝 / 你仰望着让你眩晕的星空 / 太阳仍在燃烧，尘土终会吹散……"

总的来说，《分裂原子》是一部沉思、忧郁的作品。它稳定的节拍意味着停滞，尽管不和谐的高音域合成器的混乱在不断增加。这首歌既拒绝了节奏多变的舞曲的剧烈波动，也拒绝了任何有叙事意味的东西的向前移动。声音飘忽不定；它从未达到高潮，也永远不会真正到达高潮。事实上，一位评论家抱怨道，"这首歌没有任何变化；它只是缓慢地唱了五分钟"。[1] 我认为，虽然这种描述是正确的，但它不是一个缺陷，而是一种特性。《分裂原子》是深刻的秋天。它处于

1　Tom Breihan, "Album Review: Massive Attack, Splitting the Atom", 2009. *Pitchfork.*

初期变化的边缘，但实际上并未屈服于后者。它似乎在即将到来的死亡时刻泰然自若，在遗忘面前勉力坚持。"很简单，别让它离开"，歌手们在合唱中告诫我们；"不要失去它"。但尽管有这种抵制的暗示，这首歌的整体声音似乎也已经迷失了。《分裂原子》强调面对痛苦时的忍耐力，或者仅仅维持现有状态——仿佛这就是我们所能盼望的最好结果。

萨里尔的视频并没有试图以任何直接的方式来阐释这首歌的歌词，甚至没有尝试追踪它的音乐流向。但它以自己的方式回应了这首歌压抑的情感、黯淡的愿景以及灾难前的停滞感。该视频完全由计算机生成，而且几乎完全是灰色的。它暗示了一种叙述，但没有明确地表现出来。虽然视频模拟了摄影机的运动，但虚拟摄影机移动的空间本身被冻结在时间里，静止不动。一些可怕的事情刚刚发生，或者即将发生；但我们不能确切地表达出它是什么。导演自己对这段视频的描述非常隐晦：

> 灾难的固定时刻。原子在野兽身上爆炸的那一刻，世界就凝固成了玻璃化的混沌。我们经历了苦难中人类的耀眼灾难。人还是野兽？这场混乱的责任还悬而未决。[1]

该视频由一个长镜头组成：一个缓慢的虚拟升降镜头，掠过黯淡和密集的景观。（模拟）摄影机在三维空间中自由移动。有时它会向前追踪；在其他时候，它绕轴旋转，或者缓慢旋转。首先，我们穿越光滑表面上的断裂线，平面上反

1　Harm van Zon, "Edouard Salier: Massive Attack 'Splitting the Atom'", 2010. *Motionographer*.

射出模糊的形状。然后摄影机上升，俯掠一系列抽象的几何形状：多面矿物晶体，或者可能是 3D 建模的基础多边形。但很快，摄影机进入了城市场景；多面晶体现在凝结成建筑物的形状。我们看到摩天大楼林立的街道上的车水马龙。人们被安置在公寓楼的窗户边，他们正在做爱或观看楼下的交通状况。然后摄影机穿过一系列购物广场和露天广场。这里有更多的人影在游荡；通常，他们的形态并未完全被渲染，而是呈现为大量的多面体。还有一些机器人似乎在用巨大的激光枪射击。

随着歌曲的继续，摄影机所经过的城市空间变得越来越密集；高楼林立，立交桥纵横交错。还有很多残骸静止地悬在半空中：坠落的尸体和车辆，以及碎片。除了摄影机本身，没有东西在移动，它在残骸周围摇摆和旋转。偶尔有几缕光线穿透黑暗。最终，摄影机接近一个看起来巨大的有机形体。摄影机围绕着这个形体旋转和移动，然后远离它。从远处看，这个形体看起来有点像猫，它有着圆润的躯体，模糊的四肢，胡须位于长满巨齿的、大张着的嘴巴正上方。它显然已经死了，周围尽是废墟。这就是导演所说的"野兽"吗？也许怪物袭击了这座城市，虽然我们还不确定。无论如何，视频似乎已经取得了一些进展，从惰性的发展到机械的，再到有机的，从尖锐的角度发展到曲线，从抽象的形式发展到更具体的形式。

在视频中出现了两次明亮的红光。这种红色是《分裂原子》中唯一的色彩，其余部分全是灰色的。红色第一次出现在 3 分 56 秒左右，它似乎是从死去的怪物的眼睛里反射并从中闪烁出来的。但视频以第二次红色闪光结束；这一次它来自一

个遥远的人类骨骼形象的眼睛或头部。它在那里闪闪发光，然后向外爆炸，填满了屏幕。除了片尾演职员表的黑底白字外，我们最后看到的是这一红色脉冲。严格来说，红光的爆炸是视频中的唯一事件，是唯一需要时间并且实际发生的事件。它在屏幕上的短暂闪烁是整个视频中唯一不能被归因于虚拟摄影机的隐式运动的活动。闪光似乎是核爆炸；它摧毁了之前发生的一切。也许这就是导演所说的"灾难"（catastrophe），即"原子爆炸的瞬间"。无论如何，视频被限制在爆炸来临的"固定时刻"，即"玻璃化的混沌"。我们看到了毁灭，但看不到导致毁灭的原因，也不知道之后会发生什么。正如这首歌拒绝让我们有任何进展感一样，这段视频暂停了时间，以探索即将到来的灾难空间。

电影与3D建模

《分裂原子》的视频像它所依据的歌曲一样，时长为5分19秒。但是，视频在特定时间段内流逝的时间接近于零。《分裂原子》探索了在单一时间点被固定、冻结的景观。所有的运动停止。人们在行动中泰然自若。东西都被炸成碎片；但碎片在半空中盘旋，从未落到地面。视频中的每个对象都遭受着芝诺悖论的命运之箭：在飞行途中被捕，无法达成目标。这里的灾难，就像莫里斯·布朗肖（Maurice Blanchot）引发的灾难一样，永远不会发生。但这也意味着，正如布朗肖所说，"灾难迫在眉睫"。[1] 它总是迫在眉睫，总是即将到来：也就是说它永远不会停止到来。这也意味着灾难永远不会结束。

1 Maurice Blanchot, *The Writing of the Disaster*, trans. Ann Smock (Lincoln: University of Nebraska Press, 1995), p. 1.

它就像一种创伤：我们永远不能摆脱它，然后继续前进。《分裂原子》将我们置于当下的一刻：然而这个当下似乎空洞得令人不安——恰恰是因为它没有，也不能逝去。

但是，《分裂原子》中挥之不去的、内爆的时间性还有更多。萨里尔的电脑生成景观——在单一时间点的瞬间被全部呈现出来——不是独一无二的。在最近的电影、视频和电脑游戏中，类似的停滞时间和慢时效果已经变得越来越普遍。值得注意的是，这些效果不再通过慢动作和定格镜头等传统电影技术制作。相反，它们依靠基于计算机的三维建模。这使得在缓慢或静态画面的空间内移动和自由探索成为可能。其中最著名和最有影响力的例子是《黑客帝国》（*The Matrix*，1999）中的"子弹时间"（Bullet Time）。从枪膛射出的子弹的飞行被减慢到了一定程度，以至于我们实际上可以将子弹轨迹的每个时刻定位在空间的特定点上，就像芝诺的箭一样。与此同时，当尼奥（Neo，基努·里维斯 [Keanu Reeves] 饰演）躲避子弹时，镜头围绕着他旋转。在该片段中，子弹时间体现了尼奥的超能力。但对于观众而言，该效果破坏了连续运动的"电影幻觉"。[1] 时间停滞，个别时刻被孤立出来。子弹或箭在飞行途中停止。

实际上，子弹时间是通过多个摄影机完成的，这些摄影机被部署成围绕动作的环形。这些摄影机拍摄的静止影像被转换成单独的电影帧；通过选择这些同时发生的画面，正如亚历山大·加洛韦（Alexander Galloway）所说，电影制作人

1 Gilles Deleuze, *Cinema 1: The Movement-Image*, trans. Hugh Tomlinson and Barbara Habberjam (Minneapolis: University of Minnesota Press, 1986), p. 1.

方能"在时间流中定格和旋转一个场景",并在每个时刻从任何所需角度观看场景。[1] 通过这种方式,子弹时间将时间空间化。它消除了柏格森的"绵延的具体流动"[2],将其分解为一系列瞬时静止影像。与柏格森的偏见相反,德勒兹认为,"电影并没有给我们提供一个添加运动的影像,而是立即给我们提供了一种运动–影像"[3] 换言之,电影本质上是柏格森式的,尽管柏格森本人没能意识到这一点。然而,像子弹时间这样的建模技术,与传统的电影技术相比,确实成功地将绵延缩短为"一个静止的部分 + 抽象的运动",正如柏格森担忧的那样。[4] 现实被分解成一系列空间化的快照,这些快照只是被顺带地恢复成运动。

全计算机生成的三维建模系统——如用于制作《分裂原子》视频的系统——甚至比子弹时间更进一步,因为它们允许我们在渲染的空间内往任意方向移动,并从其中的任何一点获取视图。这意味着,不仅空间性不受绵延的束缚,而且空间的呈现不再受任何特定视点的支配,也不再锚定于任何特定视点。不再有任何隐含的理想观察者,就像文艺复兴时期的透视和暗箱照相机开启的整个传统一样。再也没有康德的先验主体,对他来说,空间是"外在感觉的形式",正如

1 Alexander R. Galloway, "On a Tripartite Fork in Nineteenth-Century Media, or an Answer to the Question 'Why Does Cinema Precede 3D Modeling?'", Wayne State University, 2010, p. 14. Lecture.

2 Henri Bergson, *An Introduction to Metaphysics*, trans. T. E. Hulme (New York: Putnam, 1912), p. 62.

3 Gilles Deleuze, *Cinema 1: The Movement-Image*, trans. Hugh Tomlinson and Barbara Habberjam (Minneapolis: University of Minnesota Press, 1986), p. 2.

4 Gilles Deleuze, *Cinema 1: The Movement-Image*, trans. Hugh Tomlinson and Barbara Habberjam (Minneapolis: University of Minnesota Press, 1986), p. 2.

时间是"内在感觉的形式"。[1]更普遍地说，在它所观察到的"视野"之外，不存在被定义为"世界限度"的"形而上学的主体"（metaphysical subject）。[2]正如加洛韦所说，三维渲染从根本上说是"反现象学的"，因为它不是基于"中心凝视主体或技术之眼的单一体验"。[3]

后电影本体论

加洛韦认为电影和三维建模代表了对立的"本体论系统"（ontological systems），它们在起源、预设和效果上完全不同。[4]电影主要是时间性的，而建模主要是空间性的："时间成为电影影像的自然基础，而空间表现和视觉表达成为变量。但在'子弹时间'中，时间成了变量，空间则被同步保留了。"[5]在这两个系统中，观察者（或摄影机）与被观察的场景之间的关系是不同的："要创造运动，就必须移动世界并固定摄影机，而要创造三维空间，就必须移动摄影机并固定世界……在电影院里，场景围绕着你转，但是在电脑里，你围绕着场

1 Immanuel Kant, *Critique of Pure Reason*, trans. Werner Pluhar (Indianapolis: Hackett, 1996), p. 80.

2 Ludwig Wittgenstein, *Tractatus Logico-Philosophicus*, trans. D. F. Pears and B. F. McGuinness (New York: Routledge, 2001), p. 57.

3 Alexander R. Galloway, "On a Tripartite Fork in Nineteenth-Century Media, or an Answer to the Question 'Why Does Cinema Precede 3D Modeling?'", Wayne State University, 2010, p. 11. Lecture.

4 Alexander R. Galloway, "On a Tripartite Fork in Nineteenth-Century Media, or an Answer to the Question 'Why Does Cinema Precede 3D Modeling?'", Wayne State University, 2010, p. 15. Lecture.

5 Alexander R. Galloway, "On a Tripartite Fork in Nineteenth-Century Media, or an Answer to the Question 'Why Does Cinema Precede 3D Modeling?'", Wayne State University, 2010, p. 13. Lecture.

景转。"[1] 简言之，这两种技术有着截然相反的目标："如果电影旨在呈现一个世界，计算机则旨在呈现一个模型。前者主要对运动感兴趣，而后者主要对维度感兴趣。"[2] 电影追求的是捕捉和保存绵延，从而保持外观的持久性和可变性；计算机建模则试图掌握和再现产生并界定所有可能的外观的潜在结构条件。

尽管三维建模在最近的好莱坞电影中变得越来越普遍，但它在其他后电影媒体中得到了最充分的发展，尤其是在电脑游戏中。在《黑客帝国》中，子弹时间被整合到电影动作中，并最终为电影动作服务。正如加洛韦所指出的，即使"动作的时间减慢或停止……电影的时间还在继续"。[3] 这意味着无论子弹时间场景如何通过"吸引力"或壮观的特效唤起人们对它们自身的关注，它们最终都会将我们带回向前推进的叙事当中。但电脑游戏中的三维建模并非如此。对于游戏来说，随着时间的推移，它们能够清晰地表达空间并赋予空间特权，这是电影所做不到的。电影的时长是预先设定好的。但是大多数电脑游戏都没有固定的时长。相反，它们是围绕着一系列需要完成的任务或需要探索的空间来组织的。它们通常包含可选元素，玩家可以自由选择使用或忽略这些元素。在某种程度上，电脑游戏仍然有线性叙事，它们可能有多个结局；

1　Alexander R. Galloway, "On a Tripartite Fork in Nineteenth-Century Media, or an Answer to the Question 'Why Does Cinema Precede 3D Modeling?'", Wayne State University, 2010, p. 14. Lecture.

2　Alexander R. Galloway, "On a Tripartite Fork in Nineteenth-Century Media, or an Answer to the Question 'Why Does Cinema Precede 3D Modeling?'", Wayne State University, 2010, p. 14. Lecture.

3　Alexander R. Galloway, *Gaming: Essays on Algorithmic Culture* (Minneapolis: University of Minnesota Press, 2006), p. 66.

即使只有一个结局，到达那里也取决于玩家输入的变化。因此，玩一款游戏所花费的时间因回合而异，也因玩家而异。

换言之，游戏在加洛韦所称的"完全渲染的、可操作的空间"中进行，它在玩家进入该空间之前必须已经存在。[1] 对于加洛韦来说，"游戏设计明确要求预先构建一个完整的空间，然后在没有蒙太奇的情况下进行彻底的探索"。[2] 游戏空间实际上可能由许多异质元素组成；但这些元素被融合在一起，没有空隙或切口。正如列夫·马诺维奇所称，数字空间的生产涉及

> 将众多元素组合在一起以创造一个单一的无缝对象……在旧媒体依靠蒙太奇之处，新媒体取代了连续性美学。电影剪辑被数字变形或数字合成所代替。[3]

游戏空间需要使用数字合成以实现连续性；正如加洛韦所说，"因为游戏设计者无法限制玩家的移动，所以必须提前对完整的游戏空间进行三维渲染"。[4] 游戏空间因此被抽象、建模和渲染，而不是——像通常的电影那样——通过蒙太奇和索引片段并置被构建或展示。

这一切与《分裂原子》有什么关系？这个视频更像电影而不是游戏，因为它不允许任何形式的用户输入或主动参与；

1 Alexander R. Galloway, *Gaming: Essays on Algorithmic Culture* (Minneapolis: University of Minnesota Press, 2006), p. 63.

2 Alexander R. Galloway, *Gaming: Essays on Algorithmic Culture* (Minneapolis: University of Minnesota Press, 2006), p. 64.

3 Lev Manovich, *The Language of New Media* (Cambridge: MIT Press, 2001), p. 139, p. 143.

4 Alexander R. Galloway, *Gaming: Essays on Algorithmic Culture* (Minneapolis: University of Minnesota Press, 2006), p. 64.

它的假定观众仍然是传统的被动的电影观众。[1]尽管如此，《分裂原子》并未参与电影叙事，也没有使用蒙太奇。相反，它呈现并探索了一个抽象的、无缝的、预先完全渲染的虚拟空间。在它冻结时间的范围内，根据加洛韦的后电影本体论精神，该视频通过移动摄影机和固定世界来运作。在《分裂原子》中，时间既不是通过动作来表达的（如德勒兹的运动－影像电影），也不直接呈现为纯粹的绵延（如德勒兹的时间－影像电影）。相反，时间被设置为因变量。在这个意义上，《分裂原子》符合加洛韦的后电影本体论。

然而，这个结论只适用于《分裂原子》的影像，而忽略了音乐。与马诺维奇和罗德维克一样，加洛韦主要以视觉术语来论证他的观点，对声音的关注却很少。加洛韦声称"渲染的、可操作的空间"是完全可逆的，这一点至关重要：你可以随意移动它，或者让摄影机在任何方向"旋转场景"。但即使由视频影像定义的空间情况仍然如此，它也不适用于填充该空间或与之一起播放的音频。希翁提醒我们，除纯粹正弦波之外，所有的声音和噪声都"以精确和不可逆的方式在时间上被定向……声音是矢量化的"，而视觉影像则不必如此。[2]我注意到《分裂原子》这首歌基本上是静态的，没有叙事或高潮；但它仍然具有单一的、线性的时间方向。这首歌在旋律、和声、节奏等宏观层面上没有进展；但是它的音

1　该陈述需要稍加限定，因为《分裂原子》不是给人们在电影院观看的，而且大多数情况下也不适于观看。大多数人在家庭视频显示器或电脑屏幕上看到它。然而，现在我们经常倾向于在家庭视频显示器或电脑屏幕上看电影。重要的一点是，《分裂原子》和大多数电影一样，是非交互式的，除了DVD播放机或计算机视频程序内置的基本功能之外，没有任何其他用户控件。

2　Michel Chion, *Audio-Vision: Sound on Screen*, trans. Claudia Gorbman (New York: Columbia University Press, 1994), p. 19.

符通过起音、衰减、共振和混响的单向模式，每时每刻都在微观层面上被定向。

因此，后电影视听媒体的本体论比加洛韦的模型所考虑的更为复杂。在《分裂原子》的剧情世界中，时间确实是被悬浮的或空间化的。我们面对的是一个"完全渲染的、可操作的空间"，它必须被假定为同时存在。但尽管时间在这个空间中暂停，虚拟摄影机仍然需要时间来探索该空间。矛盾的是，它仍然需要时间来向观影者展示一个在时间上被冻结的空间。这段展示时间是次要的外部时间，不是由视觉效果定义的，而是由"矢量化"的配乐来定义的。正如在视频的剧情世界里听不到歌曲一样，虚拟摄影机的运动不会在这个世界里"发生"或占有一席之地。现在我们不再需要时间作为"内在感觉"，而是有了外部时间，它与视频渲染空间中无法消逝的时间完全分离。这表明（正如我已经指出的），在视频中唯一的实际事件是结尾处的爆炸。因为这种强烈的红色闪光并没有发生在视频的渲染空间中；相反，它完全消除了该空间。时间的缺乏即灾难的迫在眉睫。时间从视频世界——更广泛地说，从三维建模的世界，即"晚期资本主义"或网络的世界中消失了。[1] 但无论如何，某种不可逆转的时间性又回来了，从听觉上萦绕在它被驱逐的空间里。我们可以从寓言的角度来理解它，这是时间对空间的报复，也是声音对影像的报复。

1　这些是笼统的概括，在这里我显然缺乏解释的空间，更不用说论证了。请读者参考我在《连接》（Connected）和《后电影情动》中对这些事项进行的更广泛的讨论。

结语

《分裂原子》在音乐视频中有些不同寻常，它有着成熟的三维模型。但目前在电子和数字媒体中使用的许多其他方法和特殊效果也可以产生新的视听关系。[1] 例如，试想一下狭缝扫描技术[2]，在这种技术中连续帧的片段被组合到一起，并同时显示在屏幕上。结果是视频的"时间轴从左到右分布在一个空间平面上"。[3] 狭缝扫描的视频序列看起来有点像划变（wipe），除了它不是从一个镜头转换到另一个镜头，而是从同一个镜头的早期片段过渡到后期片段。这样，时间就被完全地空间化了，被涂抹在屏幕的整个空间中。影像起伏不定，声音被分割并叠加成一系列颤动的回声和先现音，彼此之间的相位稍有偏差。[4] 结果几乎是联觉的，好像眼睛以某种方式听到了前面的影像。

更普遍的是，新的视听关系甚至是由使用更常见技术的音乐视频生成的，例如希翁所描述的"快速编辑的频闪效应"[5]，以及马诺维奇所描述的疯狂的合成影像的方式，即"公开地

1　事实上，这些效果中的许多效果，连同旋转镜头和三维建模这样的技术，都出现于数字技术发展之前。但是数字处理使它们更容易实现，以至于在过去 20 年左右的时间里，它们已经从操作困难且不常使用的罕见物变成了任何数字编辑工具箱中的可访问选项。

2　维基百科的词条"狭缝扫描摄影"（Slit-scan Photography）对此技术进行了详细描述。另请参见本书参考文献中列维（Levi 2010）的作品。

3　Blankfist, "Dancing on the Timeline: Slitscan Effect", 2010, Videosift. 此页面还链接到视频，该视频通过狭缝扫描技术转换了《雨中曲》（Singin' in the Rain）中的场景。

4　严格地说，狭缝扫描是一种影像处理技术。但是，如果声音被分解成小单元，每个单元对应一个"似是而非的当下"或注意力的原子，然后这些单元与狭缝扫描处理的影像流相协调，这将导致我所描述的听觉结果。

5　Michel Chion, *Audio-Vision: Sound on Screen*, trans. Claudia Gorbman (New York: Columbia University Press, 1994), p. 166.

向观众呈现不同空间的视觉冲突"[1]。例如，试想一下梅丽娜·马苏卡斯（Melina Matsoukas）为蕾哈娜（Rihanna）的《坏孩子》（Rude Boy，2010）拍摄的视频，其明显的二维性、快速剪切效果，以及在色彩鲜艳的抽象图案和涂鸦的背景下部署了歌手的多个剪切影像。在这个音乐视频中，与在其他许多视频中一样，我们发现了希翁所说的"欢愉的影像修辞"，它"创造了一种视觉复调，甚至是同时性"。[2] 当时间通过歌曲的歌词合唱结构以及不断重复的节拍被空间化时，影像本身不再是线性的，而是进入了麦克卢汉的声觉空间的典型配置，其"不连续且共振的动态马赛克图形 / 背景关系"。[3]

除了德勒兹归入古典电影的运动－影像，以及他归入现代主义电影的时间－影像（或纯粹的绵延）以外，我们现在遇到了第三种时间影像（如果我们可以称之为"影像"的话）：后电影视听媒体的延伸时间（extensive time）或幽灵时间（hauntological time）。[4] 在过去的几十年里，我们超越了麦克卢汉所说的"断裂界限"（break boundary）：当一种媒介转变为另一种媒介时，这是"逆转和一去不回"的临界点。[5] 我们已经离开了时间，进入了空间，但随后的时间空间化不

1　Lev Manovich, *The Language of New Media* (Cambridge: MIT Press, 2001), p. 150.

2　Michel Chion, *Audio-Vision: Sound on Screen*, trans. Claudia Gorbman (New York: Columbia University Press, 1994), p. 166.

3　Marshall McLuhan and Eric McLuhan, *Laws of Media: The New Science* (Toronto: University of Toronto Press, 1988), p. 40.

4　我提议这些名称只是权宜之计；也许可以找到更好的。延伸时间指时间空间化的方式，只是返回到空间新配置的核心位置。幽灵时间指其他被暂时撤销的时间性在当前的暂停中恢复的方式。这两个名称都与雅克·德里达的作品，特别是马丁·黑格伦德（Martin Hägglund）最近对德里达的时间性的解读产生了共鸣。

5　Marshall McLuhan, *Understanding Media: The Extensions of Man* (Cambridge: MIT Press, 1994), p. 38.

一定会产生柏格森和德勒兹所担心的，以及罗德维克这样的电影理论家至今仍然担心的可怕后果（同质化、机械化、物化）。相反，后现代空间化很可能使一种"名副其实"的完全视听媒体前所未有地蓬勃发展。[1]

1　Marshall McLuhan, *Understanding Media: The Extensions of Man* (Cambridge: MIT Press, 1994), pp. 141-156.

疯狂摄影机、不相关影像和后电影情动的后感知中介

肖恩·丹森 文　　张斯迪 译

《疯狂摄影机、不相关影像和后电影情动的后感知中介》（Crazy Cameras, Discorrelated Images, and the Post-Perceptual Mediation of Post-Cinematic Affect）最初发表于肖恩·丹森和朱莉娅·莱达主编的文集《后电影：21世纪电影理论研究》，肖恩·丹森于2020年出版的《不相关影像》（Discorrelated Images）一书收录了本文的修改版。作者肖恩·丹森是美国斯坦福大学艺术和艺术史系副教授。本文首先指出后电影摄影机不再服从人类的具身感知，超越了机械性而获得了某种程度的自主性。其次指出，后电影摄影机中介化了一种根本上非人类的影像本体。这些影像与人类感知能力的不相关性，标志着物质情动领域的扩大，超越了视觉甚至感知的范围，在所谓新陈代谢的层面上影响和控制我们。最终，这些技术 – 有机过程指向了更大的生态系统和人类世的不平衡。

随着向数字化和更广泛的后电影媒体环境的转变，活动影像经历了我所说的来自人类具身主体性和（现象学、叙事学及视觉）视角 [1] 的"不相关"（discorrelation）。显然，我们仍然在观看——也仍然在感知——在许多方面都类似于电影时代影像的影像；然而，许多这样的影像是以微妙地（或不知不觉地）破坏透视距离（即现象学主体与其感知对象之间的空间或准空间距离和关系）的方式进行中介的。这些转换的中心是一组异常不稳定的转义者（mediator）：首先是后电影的屏幕和摄影机，它们不只充当"传义者"（intermediary），在相对固定的主客体之间中立地传递影像，还充当主客体关系自身变革性、传导性的"转义者"。[2] 换句话说，数字和后电影媒体技术不仅产生了一种新型影像；它们还建立了全新

1　视角（perspective）在现象学中是感知活动的一种特征。胡塞尔认为意识活动具有第一人称视角的特征，感觉是主体的第一人称视角的感觉活动。叙事学的视角则是指叙述者的视角或聚焦。——译者注

2　"传义者"和"转义者"之间的区别，正如我在这里使用的，源自布鲁诺·拉图尔，他在《我们从未现代过》（*We Have Never Been Modern*）中写道：

> 一个传义者——虽然被认为是必要的——只是从现代制度（即现代性将所有实体分为文化或自然、主体或客体的体系，模糊了混合准客体的作用）的一个极点简单地运输、转移、传递能量。它本身是空的，只能是不那么忠实或者多或少不透明的。然而，一个转义者是一个原始事件，它创建它所转换的内容以及它在其中扮演中介角色的实体。（78）

因此，转义者实例化了吉尔伯特·西蒙顿（Gilbert Simondon）对"转导"关系的理解，即相关术语不先于或不存在于这些关系之外的关系：

> 转导（transduction）与辩证法走的是同一条道路，它保存和整合了对立的方面。与辩证法不同的是，转导并没有预设前一时期的存在来作为起源展开的框架，时间本身就是被发现的系统的解决方案和维度：时间来自前个体，就像其他决定个性化的维度一样。（"The Genesis of the Individual" 315）

阿德里安·麦肯齐（Adrian Mackenzie）的《转导：身体和机器的速度》（*Transductions: Bodies and Machines at Speed*）为西蒙顿的概念提供了一个有用的介绍和有趣的探索。

的感知和代理的结构与参数，使观众与影像及其中介的基础结构有了前所未有的关系。

　　这个关键的转换涉及一个存在的层次，因此在逻辑上先于感知，因为这涉及建立新的物质基础，在此基础上产生影像并将其提供给感知。[1] 因此，对后电影影像及其中介摄影机的现象学和后现象学分析指出，人类的可感知性本身已经出现了突破，并兴起了一种根本上后感知的媒介制度。在计算影像制作和网络化分销渠道的时代，媒介"内容"和我们对它们的"看法"成为算法功能的辅助，并陷入一个扩展的、无差别表达的影像集合，其超越了摄影或感知"客体"形式的捕获。[2] 也就是说，后电影影像本质上是完全过程性的，

1　更一般地说，这里的关键是我在别处称为"人类技术界面"（anthropotechnical interface）的层次上的转变："一个扩散物质的领域……一种关系基础，它是人类用技术维持的社会的、心理的和其他主体性或话语性组织关系的基础。"（*Postnaturalism* 26）人类技术界面是

　　在历史变化的领域中的一个物质支点，它超越并基于我们的感知、概念和语言能力来记录变化或书写历史。因此，具身——被构想为区别于并在本体论上先于基于具身建立的话语和社会主体性——在历史上是可变的，并随着技术的变化而变化；情动身体本身被添加到新的技术环境中时被分解和重构。由此看来，具身（更确切地说，主体性）不是从这些环境中分离出来，而是从这些环境中诞生（并重生）；技术和人的具身是共同构成的，因为前者重新定义了后者的形状，它打开了作为环境与世界接触的新途径，而另一方面，没有这样一个"环绕的"和情动的身体，技术环境就没有意义或无效。我们在此正在探讨一种传递性理论，即人类技术身体在特定的物质环境和另一种物质环境之间的运动中的可怕的（再）诞生。（*Postnaturalism* 182-183）

2　在哲学家贝尔纳·斯蒂格勒（Bernard Stiegler）关于电影作为新胡塞尔式"时间客体"的讨论的框架下，马克·汉森（Mark B. N. Hansen）在他的《与技术时间共存》（Living [with] Technical Time）中提出了关于"客体"媒介形式的当代瓦解的重要论点。汉森说，媒介和艺术从客体到更彻底的加工形式的转变，带来了对时间本身的一种改变的体验——最终是一种与人类感知的时间尺度分离（或"不相关"，用我的话来说）的体验。[译按：时间客体（temporal object）是胡塞尔提出的概念，胡塞尔认为意识具有时间性的结构，只有通过分析一个本身具有时间性的客体，对意识的时间性分析才有可能实现。1905 年，胡塞尔找到了这样的客体——音乐旋律。斯蒂格勒在他的《技术与时间》第三卷《电影的时间与存在之痛的问题》（*La technique et le temps: 3. Le temps du cinéma et la question du mal-être*）中进一步认为，电影才是真正的时间客体。]

这表现为从它们的数字接收和传递到它们在计算播放设备中的实时处理；此外，更重要的是，这种基本过程性推翻了影像作为离散包装单元的本体地位，并将其自身影射到——正如我将在下面几页中论证的那样——我们自己对感知信息的微时间处理中，从而扰乱感知人类主体的相对固定性。因此，后电影摄影机中介化了一种根本上非人类的影像本体，其中的这些影像与人类感知能力的不相关性标志着物质情动（affect）领域的扩大：超越视觉甚至感知的范围，后电影媒介的影像在所谓"代谢"的层面上控制和影响我们。

在下文中，我将讨论后电影的疯狂摄影机，它的不相关影像，以及从根本上讲，作为后电影情动中间本体的互联部分或方面的后感知中介。我将把我的观察与围绕当代影像生产和接受的一些经验主义发展和现象学发展联系起来，但我的主要兴趣在于当今对情动及其中介的更基本的确定性（determination）。在柏格森之后，情动属于物质和"精神"存在的领域，其恰好构成了经验决定的行为和反应之间（或者，经过一些修改，影像的生产和接收之间）的缝隙；此外，情动存在于意识经验和现象学主体（包括媒介影像的生产者和观看者）的意向性[1]的阈限之下。[2]我的论点是，在我们事实上

[1] 意向性（intentionality）：现象学术语，指有所意指，即有所指向的意识的性质。意向原是经院哲学术语，指认知过程中心灵所形成的特殊的形象和表象。1871年，布伦塔诺为区分心理现象与非心理现象而使用了该术语，他认为心理现象的共同特征在于具有意向性，即意识对某种东西的指向作用。胡塞尔改造并发展了布伦塔诺的意向性理论，使意向性成为现象学的一个基本概念，他认为意识总是一种关于什么的意识，意识的规定就是对某种事物的趋向，它是构成意识，特别是纯意识的唯一的本质性结构。参见金炳华等编，《哲学大辞典》，上海：上海辞书出版社，2001年，第1819页。——译者注

[2] 亨利·柏格森将情动定义为"与外部身体的影像混合的我们身体内部的那部分或方面"（*Matter and Memory* 60）；与身体作为"不确定性的中心"的柏格森式影

的后电影时代，生活的基础结构已经在这种"分子的"[1]或前个人情动的层面上发生了根本性的转变，跟随史蒂文·沙维罗，我认为可以在我们当代的运动–影像媒体中瞥见这些转变的本质和关键所在。[2]最终，这些媒介要求我们重新思考摄影机、影像和生活自身中介的物质的与经验的形式和功能。

I

紧随特蕾丝·格里沙姆（Therese Grisham）在我们发表于《人类之怒》（*La Furia Umana*）的圆桌讨论中的评论，[3]我的观点围绕着我所谓的后电影媒介的"疯狂摄影机"展开。格

像有关，情动因此描述了内在和外在的混合，以及在"悬置"状态下经历的强度，后者在线性时间和前导行为的经验决定之外。这与电影理论在所谓"情动转向"之后的研究重点相一致——也就是说，关注特权性的但转瞬即逝的时刻，当叙事的连续性被打破，屏幕上的影像与观众的自我情感产生实质性的、不加思考的或预先反思的共鸣时。当然，这些时刻是德勒兹"时间–影像"概念的核心（参见 *Cinema 2*），它标志着与"二战"前"运动–影像"现象学的决裂（参见 *Cinema 1*）。我关于后电影的不相关影像的论点试图想在人类–技术互动的情动地带上的一个进一步转变。

1　德勒兹将主体分成分子的（molecular）和克分子的（mole）。克分子是非固定、解辖域化、游牧式的，出现于生产性欲望的微观生理平面上；分子是等级制、阶层化、结构化的，与宏观结构松散地联系在一起。——译者注

2　我说到"事实上的"后电影时代，是因为认识到这样一个事实，即伴随着电视的兴起和古典电影风格的衰落，可能会有一些理由声称 20 世纪后半叶已经是后电影时代。然而，似乎有理由确定一个过渡时期，它直到最近才让位给一个更完整或更真实的后电影时代。在《后电影情动》中，史蒂文·沙维罗也朝着类似的方向发展：认识到自 20 世纪中叶以来媒体–技术和其他方面的变化，沙维罗拒绝"精确的周期划分"（1），但坚持认为"这些变化已经足够巨大，持续的时间也足够长，我们现在正在目睹一种新的媒体体制甚至生产方式的出现，它不同于主宰 20 世纪的媒体体制和生产方式。数字技术和新自由主义经济关系一起，催生了全新的制造和表达生活经验的方式"（2）。

3　"后电影情动：后连续性、非理性摄影机、关于 3D 的思考"（Post-Cinematic Affect: Post-Continuity, the Irrational Camera, Thoughts on 3D）是第二次圆桌讨论（特蕾丝·格里沙姆、朱莉娅·莱达和我本人参与）的主题，发表在《人类之怒》上。接下来的讨论主题是"《灵动：鬼影实录》与《灵动：鬼影实录 2》中的后电影性"（The Post-Cinematic in *Paranormal Activity* and *Paranormal Activity 2*）。

里沙姆力图阐释发生改变的"摄影机功能……在后电影知识中",指出尽管"在经典和后经典电影中,摄影机具有主观性、客观性或者功能性,以使我们与可能存在于电影之外的主体性保持一致",但在最近的电影中似乎有"完全不同的东西"。

例如,可以确定的是,在《第九区》(District 9)中,数字摄影机拍摄了作为新闻报道播出的影像。类似的摄影机断断续续地以"角色"的身份"出现"在影片中。在它出现的场景中,很显然,剧情中的任何人都不可能在那里拍摄。但是,我们通过溅在其上的鲜血看到了摄影机,或者我们意识到我们在通过一个手持摄影机观看情节,此摄影机突然闯入,而没有任何叙事或美学上的理由。相似,但又有所不同,在《忧郁症》中,我们突然开始通过一个"疯狂"的手持摄影机来观看情节,这不仅是迟来的道格玛95美学的一种干扰性练习,也超出了任何角色的视点……

确切地说,是什么让这些摄影机"疯狂",或者让理性思维变得模糊?简而言之,我的答案是后电影摄影机——我指的是一系列影像装置,包括物理的和虚拟的——似乎不知道它们在分割现实中剧情层面和非剧情层面时的位置;因此这些摄影机不能将观众安置在一个一致和连贯的指定观看-位置上。更普遍地说,它们偏离了人类具身建立的感知准则——基本物理引擎,如果你不介意我这么说,它根源于经典连续性规则,这项准则为了将心理主体整合或缝合到剧情/叙事结构中,必须首先尊重具身定向和运动的空间参数(即使它们采用抽象的、规范化的形式,后者不同于具体的身体实例的真实多样性)。

基于不相关（discorrelation）的概念，我旨在描述一个首先以负面方式宣布自己的事件，即观看主体和他们所看到的客体－影像之间的现象学分离。薇薇安·索布切克（Vivian Sobchack）在她的经典著作《眼目所及》（*The Address of the Eye*）中，从理论上论证了一种相关性——或结构一致性——存在于观众的具身感知能力和那些电影自己的装置"身体"之间，这让观众参与到感知交换的对话式探索中；相应地，电影的表达或交流被认为建立在一个类比的基础上，根据这个类比，电影和观众的主体－位置和客体－位置本质上是可逆的和可辩证调换的。但是，根据索布切克的说法，这种基本的感知关联被新的——或者说"后电影的"——媒介（她在 1992 年已经提到过）所威胁，它破坏了电影经验赖以产生意义的视角互换。[1] 通过索布切克借用的技术哲学家唐·伊德（Don Ihde）的工具，我们可以第一次接近后电影摄影机的"疯

1　索布切克对"后电影"媒介的引用出现在《眼目所及》的最后几页，她写道：

> 后电影化将电影融入自己的技术－逻辑，我们的电子文化剥夺了人体的权利，构建了一种存在主义"存在"的新感觉。电视、录像机/播放器、电子游戏和个人电脑都构成了一个包罗万象的电子系统，其各种形式的"界面"构成了一种可供选择的虚拟世界，独特地把观众/用户结合在一种空间离心、弱时间化和半脱离实体的状态中。（300）

索布切克曾在 1987 年举办于杜布罗夫尼克的"共产主义唯物主义"会议上更详细地阐述了这些观点，这些观点多年来出现在许多版本中：德语版本可参考 "The Scene of the Screen: Beitrag zu einer Phänomenologie der 'Gegenwärtigkeit' im Film und in den elektronischen Medien", trans. H. U. Gumbrecht, in *Materialität der Kommunikation*, ed. H. U. Gumbrecht and K. Ludwig Pfeiffer (Frankfurt am Main: Suhrkamp, 1988), pp. 416-428；英语版本可参考 "Toward a Phenomenology of Cinematic and Electronic Presence: The Scene of the Screen", *Post-Script* 10 (1990), pp. 50-59；"The Scene of the Screen: Envisioning Photographic, Cinematic, and Electronic Presence", *Carnal Thoughts: Embodiment and Moving Image Culture* (Berkeley: University of California Press, 2004), pp. 135-162；最后，重印于 Shane Denson and Julia Leyda (ed.), *Post-Cinema: Theorizing 21st-Century Film* (Falmer: REFRAME Books, 2016), pp. 88-128。

狂"性质及其影像的不相关性。

以数字模拟镜头光晕为例，它在最近的超级英雄电影中被大肆渲染，比如《绿灯侠》（ *Green Lantern*，2011 ）或者由马克·耐沃尔代和布莱恩·泰勒执导的《灵魂战车2：复仇时刻》（ *Ghost Rider: Spirit of Vengeance*，2011 ），二人吹嘘说他们对 3D 的大量使用打破了 3D 中"你能做什么，不能做什么"的所有规则。[1] 除了这种过度的风格问题，现象学分析揭示了在 CGI 镜头光晕中心的重要悖论。一方面，镜头光晕鼓励了伊德所称的和虚拟摄影机的"具身关系"（ embodiment relation ）：通过模拟一个镜头和一个光源之间的物质相互作用，镜头光晕强调了"专业电影"CGI 对象的虚假现实；虚拟摄影机使我们能够看到这些对象，在这个意义上，它本身被嫁接到意向关系的主观极点上，在一种将感知引向我们的视觉

1　对于一位采访者提出的《灵魂战车2：复仇时刻》"看起来比你通常的运动过度风格的剪辑更传统"，马克·耐沃尔代回应说，"电影中有很多地方，如果我们有标志风格，我想你会看到的。当然，动作非常快，我们经常移动摄影机，我们打破了所有关于 3D 的规则，以及你能做什么和不能做什么"。采访者随后在同样的讨论中继续说道："3D 的一个假定规则是，一个镜头必须保持一定的长度才能在 3D 中被感知。这是你们在《灵魂战车》中打破的规则之一，并 / 或想要在 3D 版《怒火攻心》（ *Crank* ）续集中打破的？"耐沃尔代回答说："是的，我们没有发现任何所谓的 3D 规则是真正的规则。通过测试和尝试不同的东西以及寻找变通方法，我们差不多发现我们可以正好拍摄我们喜欢的那一类东西，而且它在 3D 上非常好用。我们还没有看到有人抱怨说看 3D 电影会头疼，或者会呕吐。我们希望能在《怒火攻心3》（ *Crank 3* ）中实现这一点，但不是因为 3D。"布莱恩·泰勒自豪地补充道："是的，但是我们的电影有比大多数 2D 电影更多的镜头光晕，所以我们很满意。"然而，许多评论家却不那么热心，他们抱怨过度使用的镜头光晕，因为它通常是毫无意义的，有时甚至是荒谬的，而且它是唯一偶尔会在 3D 空间中出现在基本是平面的图片前的东西。一般来说，这种镜头光晕的使用符合我理论中的非理性的后电影摄影机：耐沃尔代和泰勒的镜头光晕积极坚持摄影机的物质性，而被用于预测所谓的（因为"违反规则"）作为 3D 的 3D 的坚定潜力；换言之，3D 的技术基础是前瞻性的，而不是变成不可见的或自然的，更重要的是镜头光晕占据了一个不同于其他影像的平面。

关注对象的现象学共生关系中被"具身化"或"合并"。[1]然而，另一方面，镜头光晕将观众的注意力吸引到自己身上，并通过模拟（实际上突出了模拟）一个（非剧情的）摄影机的物质存在来突出影像的人工性。在这种意义上，摄影机变成了准客体的，它实例化了伊德所说的"解释关系"（hermeneutic relation）：我们是在看向摄影机，而不是仅仅通过摄影机看，并且我们通过将它作为一个逼真或"逼真性"的符号或标志来解释它。[2]这里的悖论是，虚拟摄影机与剧情的关系的现实主义－构成的和现实主义－问题化的不可判定性——这种现实主义的"现实"被构想为彻底中介化的，它是模拟物理摄影机的产品，而没有被定义为具身感知直接性的标志——指向了一个更基本的问题：后电影时代中介本身的转变。它是

1 伊德用符号表现具身关系：（人—技术）→世界。箭头所指的是胡塞尔所称的基本意向（noetic）关系，即感知主体对世界的某一对象或某一方面有意向地进行联系。在具身关系中，主体和中介技术被括在箭头的左边，表示它们在建立关系时的合作。中介技术在意向行为中或多或少变得透明。经典的例子包括海德格尔的《存在与时间》中著名的锤子和梅洛－庞蒂的《知觉现象学》中略显逊色的盲人手杖。伊德在《技术和生活世界》（*Technology and the Lifeworld*）中详细讨论了具身关系（72-80）。[译按：noetic 是 noesis 的形容词，诺耶思（noesis）和诺耶玛（noema）是胡塞尔现象学中的两个重要概念，这对概念都源自希腊文 nous（心灵），分别指意向行为（即意识行为）中的真实内容（诺耶思）和观念内容（诺耶玛）。诺耶思是意识行为的一部分，它给予意识内容以具体的意义或特征（就像对某物的判断或设想中，爱或恨它、接受或拒绝它等等）。]

2 相对于具身关系，伊德用来表现解释关系的符号是：人→（技术—世界）。在这里，中介技术失去了它的透明度，成为一种解释的对象，尽管它仍然不是通过中介装置指向世界上某个对象的意向行为意向性的最终点。因此，尽管光学望远镜趋向于实例化一种从视野中消失的具身关系，而射电望远镜实例化一种解释关系，作为一种技术，它必须被积极地查询，以便了解天空。伊德在《技术和生活世界》中详细探讨了解释关系（80-97）。关于与"逼真性"（realisticness）相对的"现实主义"（realism）概念，参见 Alexander Galloway, "Social Realism", *Gaming: Essays on Algorithmic Culture* (Minneapolis: University of Minnesota Press, 2006), pp. 70-84. [译按：逼真性是指以视觉模仿的方式来表现世界。]

中介装置的不可判定的位置，是摄影机在观众和电影的意向关系中对主体和客体位置表面上的同时占据，是现象学的主体－位置和客体－位置更普遍的不稳定的征兆，与扩展的后电影中介的情动领域有关。本质上，这种模式下的媒介是计算性、遍历性和过程性的，它们在一个绝对超越了知觉、视角或意向性范围的层次上运行。[1] 因此，现象学分析只能提供一个"来自外部"的消极确定性：它可以帮助我们识别功能障碍或断开连接的时刻，但它无法对引发这些变化的"分子"变化进行积极的描述。因此，比如，CGI 和数字摄影机不仅切断了以模拟电影摄影术为特征的索引性的纽带（一个经验的或认识论－现象学的主张）；它们还使影像本身从根本上变成过程性的——与计算过程立刻密不可分地联系在一起，同时也在这些影像和观众之间启动一个不稳定的反馈循环。这种后电影的影像，无法被"安放"或合并到一个固定的、遥远的位置上，因此就取代了作为感知客体的电影，并根除了作为感知主体的观众——实际上，将两者包裹在一个认识论上不确定，但在物质上相当真实和具体的情动关系领域内。我认为，中介不再能巧妙地位于主体与客体的两极之间，因为它会因情动过程的膨胀而吞没两者。

1　我采用了埃斯彭·阿尔塞斯（Espen Aarseth）的"遍历"（ergodic）一词，他用它来描述数字游戏和电子文学的互动空间；结合希腊语中的 ergon（工作）和 hodos（路径），与其他文本形式相比，遍历性的概念将数字游戏描述为一种话语类型，"其符号作为一条由工作的非琐碎元素产生的路径出现"（32）。因此，游戏的叙事"脚本"并不是预先存在的，不仅仅是让我们像读小说一样阅读的"那里"，而是在互动的瞬间生成的，是动态的，是对用户输入的响应。在这里，我希望扩展遍历性的概念来概念化后电影影像的基本过程，包括像 CGI 镜头光晕这样明显非交互的影像。换言之，公开的交互性可能被视为根源于后电影影像的一个潜在的不稳定的唯一可能表现。

在这方面，可以比较影评人吉姆·爱默生（Jim Emerson）对所谓的"混沌电影"[1]争论的回应：

在我看来，这些电影是在尝试一条通向观众的自主神经系统的捷径，提供直接的刺激来产生兴奋，而不是模拟任何可理解的经验。从这个意义上说，它们更像是（表面上）触发肾上腺素或多巴胺释放的药物，同时绕过了中间人，即大脑解释真实或想象的情况，然后对它们形成适当的情感/生理反应。它们对我们很多人不起作用的原因是，实际上，它们没有向我们提供可以回应的东西——只有一种难以理解的影像和声音的模糊，没有空间背景，也不允许情感投入。[2]

现在，我想将自己与一个似乎对这种刺激全盘否定的东西拉开距离，但这里我引用爱默生的声明，是因为我认为它正确和恰好地指出了直接的情动诉求与本质上的后现象学的感知客体的消解和绕过感知本身之间的联系。不过，如果我们认真对待的话，这种联系标志着媒介本体论转变的核心，即从电影媒介到后电影媒介的转折点。前者在知觉意向性的"克分子"尺度上运作，而后者则在亚感知和前个人具身的"分子"尺度上运作，以一种无法用传统现象学术语解释的方式潜在地改变主体的物质基础。[3] 但我们如何解释后电影媒

1 关于混沌电影，参见本书参考文献中马蒂亚斯·斯托克的同名视频文章。

2 Jim Emerson, "Agents of Chaos", *Scanners*, 23 Aug. 2011. 可登录：http:// www. rogerebert.com/scanners/agents-of-chaos.

3 "克分子"和"分子"水平的区别源于德勒兹和瓜塔里。与德勒兹和瓜塔里合作的许多概念一样，布莱恩·马苏米的《资本主义和精神分裂的读者指南》（*A User's Guide to Capitalism and Schizophrenia*）有助于理解克分子/分子的区别。马苏米写道：

介的这种变革力量，而不是浅显地将其简化为关于生理学作用的狭隘的实证主义概念（就像爱默生所做的那样）？为了回答这个问题，我们可以看看毛里齐奥·拉扎拉托（Maurizio Lazzarato）对视频的情动维度的思考，以及马克·汉森关于计算机性和他所说的"大气的"（atmospheric）媒介的相关阐释。

II

根据拉扎拉托的说法，摄像机（video camera）捕捉时间本身，即每一刻的时间分裂，因此打开了情动（在柏格森的形而上学中）所在的感知和行动之间的间隙。[1] 因为它不再仅仅机械地追踪物体和将它们固定为离散的摄影实体，而是相

　　这对于理解德勒兹和瓜塔里是至关重要的……记住分子和克分子之间的区别与尺度无关。分子和克分子并不对应于"小"和"大"，"部分"和"整体"，"器官"和"有机体"，"个人"和"社会"。有各种大小的克分子浓度（最小的是原子核）。这种区别不是尺度上的，而是构成方式上的：它是质的区别，而不是量的区别。在分子群体（质量）中，离散粒子之间只有局部连接。在克分子群体（个体或人）的情况下，局部连接的离散粒子在一定距离内变得相关。我们的淤泥颗粒[在前面介绍的一个例子中]是一个渗出的分群体，但是当它们的局部连接僵化为岩石时，它们变得稳定和均匀化，增加了沉积物（相关）中不同区域的组织一致性。克分子浓度意味着创造或先前存在一个明确的边界，使粒子群体作为一个整体被抓住。我们跳过了一些东西：淤泥本身。一个易弯曲的个体存在于分子和克分子之间，在时间和组成方式上。它的粒子是相关的，但不是严格相关的。它有边界，但有起伏。它是从一种状态到另一种状态的阈限（threshold）。（*User's Guide* 54-55）

同样地，如果真的有一个媒介本体论的转变与后电影媒介体制的转变有关，它必须位于一个人–非人之间的相互作用的"中观层次"，处于以 a 为中心的分子流和（新形式和旧形式的）现象学主体性的位置中心。

1　拉扎拉托的观点可在以下文献中被找到：*Videophilosophie: Zeitwahrnehmung im Postfordismus*（Berlin: b_books, 2002）。该书尚未有英语版本，但第一章"结晶时间的机器：柏格森"（Machines to Crystallize Time: Bergson）已被翻译成英文并发表，我的引用也出自此处，参见 Maurizio Lazzarato, "Machines to Crystallize Time: Bergson", *Theory, Culture and Society* 24.6 (2007), pp. 93-122.

反地直接从亚感知物质的流动中产生影像，它在一个微时间绵延（duration）的空间里进行动态处理，摄像机标志着时间的技术组织的革命转型。拉扎拉托写道，摄像机"调节电磁波的流动。摄像机影像是光的收缩和膨胀，光的'振动和震颤'，而不是'跟踪'与现实的复制。摄像机的拍摄是时间－物质的结晶"。[1]中介技术本身成为一个分子变化的活跃的地点：一个作为"不确定性的中心"的柏格森式的身体，一个在被动接受和付诸行动之间的情动间隙。摄像机因此模仿了过程，通过这个过程我们自己的前个人身体会合成分子到克分子的通道，摄像机还复制这一过程，通过这个过程信号模式从流量中被选择出来，并被整合成特定的影像，这些影像可以被纳入一个新兴的主体性。

这种情动的膨胀不仅是视频的特征，也是计算过程的特征，诸如数字影像的渲染（总是在动态中完成），标志着后电影摄影机的基本情况；因此，这正是后电影摄影机的积极一面，它在外部以一种关于克分子感知的消极的、不相关的不可通约性来表现自身。正如马克·汉森在《无处不在的感觉》（Ubiquitous Sensation）[2]中所说的，计算媒体运作的微时间尺度使它们能够调节生活的时间和情动流，并在我们前个人具身的层面上直接影响我们。绝对不可见的计算机操作

在不知不觉中影响着感官体验——简言之，是在一个低于注意力和意识的阈限的水平上。它影响感官体验，也就是说，

1　Maurizio Lazzarato, "Machines to Crystallize Time: Bergson", *Theory, Culture and Society* 24.6 (2007), p. 111.

2　Mark B. N. Hansen, "Ubiquitous Sensation: Toward an Atmospheric, Collective, and Microtemporal Model of Media", in *Throughout: Art and Culture Emerging with Ubiquitous Computing*, ed. Ulrik Ekman (Cambridge: MIT Press, 2012), pp. 63-88.

通过对感知大脑的微时间影响，在自主的子过程或微观意识
的水平上……构建无缝和完整的宏观意识（或克分子）体验
的基础结构。[1]

在这方面，恰当的后电影摄影机，包括各种各样的摄像
机和数字成像设备，与我们最内在的时间里的生成过程有着
直接的联系，因此它们能够通过流入位于非物质或情动劳动
的核心的"一般智力"来告知集体的政治生活。根据拉扎拉
托的说法，"通过保持和积累绵延，结晶时间的机器可能有
助于发展或中和'感觉的力量'和'行动的力量'；它们可
能有助于我们'变得活跃'或使我们处于被动状态"。[2]简言之，
这种政治维度依据后电影摄影机扩张和改变分子情动的前个
人空间的能力而定。

《灵动：鬼影实录》系列通过对后感知、情动中介的各
种模式和维度的实验，使这些主张更加明显。[3]该系列的第一
部使用了手持式摄像机，《灵动：鬼影实录2》（*Paranormal
Activity 2*）使用了闭路家庭监视摄像机，在第三部中通过旧的
VHS磁带进行了闪回之后，《灵动：鬼影实录4》（*Paranormal
Activity 4*）加剧了前作中摄影机对电影的和基本的人类感知
规范的疏远，并通过实施计算成像过程来实现对观众情动的
战略性操纵。特别是《灵动：鬼影实录4》使用笔记本电脑及
智能手机的视频聊天和Xbox的Kinect[4]运动控制系统，在故

1 Mark B. N. Hansen, "Media Theory", *Theory, Culture and Society* 23.2-3 (2006), p. 70.

2 Mark B. N. Hansen, "Media Theory", *Theory, Culture and Society* 23.2-3 (2006), p. 96.

3 关于这一系列的更全面的解读，参见朱莉娅·莱达等人就《灵动：鬼影实录》与《灵
动：鬼影实录2》中的后电影性"这一主题进行的圆桌讨论，也发表于《人类之怒》。

4 Xbox是由美国微软公司开发并于2001年发售的一款家用电视游戏机。Kinect是
微软公司开发的Xbox360体感周边外设。——译者注

事冲击和观众冲击之间进行调解，并调节悬念收缩和释放的身体节奏与强度，这些都决定了电影的时间/情动质量。尤其是 Kinect 技术本身就是一个疯狂的双目摄像机，它发射红外点矩阵来绘制身体和空间，并通过算法将它们整合到计算机/遍历游戏空间中，这标志着计算与人类感知的脱节：在影片中大量出现的点阵，人眼是看不见的；只有通过摄像机的夜视模式才有可能实现渲染的矩阵可见的效果——这是（数字）摄像机区别于电影摄影机的后感知灵敏度的一部分。因此这部电影（和更普遍的《灵动：鬼影实录》系列）通过摄像机和计算成像设备为情动冲击和避开认知（及叙事）兴趣提供了一个完美的例子。在一次采访中，联合导演亨利·乔斯特（Henry Joost）表示，对 Kinect 的使用——恰好被一个YouTube 视频展示效果启发——是该系列的一个合理选择："我认为它非常契合《灵动：鬼影实录》，因为它就像房子里发生了一些你看不见的事情。"[1] 事实上，这种效果突出了我们周围无时无刻不在进行的所有的计算和视频 – 感官活动，它

1 参见凯文·P. 沙利文（Kevin P. Sullivan）与导演亨利·乔斯特和阿里尔·舒尔曼（Ariel Schulman）的讨论：

> Xbox Kinect 和它看不见的跟踪点区域让乔斯特和舒尔曼大吃一惊，却为一种新的恐慌提供了机会。"[Xbox Kinect 恐慌]开始是因为我们环顾四周，并考虑你家周围有多少摄像头。我的笔记本电脑内置了一个摄像头。他的也是。Kinect 实际上是两个摄像头。"乔斯特说。"我们在想也许有些拍摄可以用 Kinect 完成，然后我们开始研究它能干什么，并在 YouTube 上发现了这段视频，有人说：'你真的知道这个东西是怎么工作的吗？它是如何在房间里投射出肉眼看不见的网格点的？但是如果你正好有摄像机，你能看到吗？'我们就说，'天哪，这一定是在电影里。看起来太疯狂了'。"以一种奇怪的方式，新技术很好地符合了这个系列的传统。"我认为它非常契合《灵动：鬼影实录》，因为它就像房子里发生了一些你看不见的事情。"乔斯特说。"现在我们有了一个观察这些东西的窗口。"舒尔曼同意这一点。"幽灵维度。"

们与人类的感知完全不相关，但是，通过我们周围的摄像机和屏幕，它们大量参与了我们日常生活中的时间和情动的变化，也参与到我们工作和娱乐中逐渐模糊的领域的每一个方面。最终，《灵动：鬼影实录4》指向了当代媒介的不可思议的品质，继马克·汉森之后，这些特质不再包含在分离的装置包裹中，已经变得"如大气般"广泛扩散。[1]

这尤其适用于后电影摄影机，它摆脱了感知上相称的"身体"，确保了基于索布切克的模式的电影交流，而且，除了视频之外，它甚至不再需要有一个物质镜头。当然，这并不意味着摄影机已经变得无关紧要，但今天摄影机的概念或许应该扩展一下：考虑一下数字影像渲染的所有过程，无论是在数字电影制作中还是在简单的基于计算机的回放中，它们都是如何参与到相同的动态分子过程中的，通过这个过程，能看到摄像机从流量中跟踪影像的情动合成。脱离了传统的概念和实例，后电影摄影机通过记录、渲染和放映设备的混乱或模糊被精确定义。在这方面，"智能电视"成为典型的后电影摄影机（一个由平滑的计算空间组成的、平坦得不可思议的家用金属匣或"房间"）：它执行压缩/解压、伪影的

1　汉森认为，无处不在的计算"标志着技术和感觉辩证法中某条轨迹的终点"——这条轨迹包含了从电影到视频再到数字技术的转变。媒体-技术发展的最新阶段

　　放弃了对象-中心的媒介模式，转而采用环境模式。媒体不再是我们通过例如屏幕这样的界面集中接触的限定时间客体，而是成为一种我们只需在空间和时间中存在和行动的环境——也就是说，在大多数情况下，我们没有明确地意识到它，没有把它作为我们时间意识的意向客体或目标。为了预测一下，我们可以说，普适计算（ubicomp）标志着我们与技术的接口发生了根本性的改变：不再是客体-中心的、坚定个人的、单独框架的、属于意识知觉的秩序的，感知的技术中介在普适计算的环境中是大气般的、非个人的、集体可及的，并且在它的感官地址中是微时间的。（"Ubiquitous Sensation" 73）

生成和抑制、分辨率提升、纵横比变换、运动－平滑影像插值和动态 2D 向 3D 转换的微时态处理。作为摄像机人工情动－间隙进一步扩大的标志，智能电视及其所执行的影像调制计算过程将电影院的感知和行动能力——它的接收摄影机和投影设备——带回到了一个与早期电影摄影术相对应的后电影时代，而现在它的情动密度却与我们自己的惊人地相似。

尤其是在 100Hz/200Hz 运动－平滑处理中，电视在源信号的帧之间插入全新的计算机生成的影像，智能电视作为一种与人类感知和感知技术（包括模拟摄像机，其透视 [lens] 与人眼的晶状体相关）完全不相关的影像设备，展示了其后电影的品质；计算过程的插入破坏了先前通过摄影机中介化的感知回路——这个事实首先在情动层面上向观众宣告了自身，在一个情动的层面上，这就是所谓的"肥皂剧效应"：这些影像似乎矛盾地显得太真实，太近，太不自然；它们有一种关于它们的不可思议的特质，有些东西不一定正确——虽然很难确定这种品质并用语言表达出来。这类图片被描述为"可笑的'尖锐'"，"就像一集老的《神秘博士》（*Dr. Who*）中的情节，屏幕上的动作比背景更流畅，在看有很多动作的电影时会创造一种不和谐的差异"，或者"你基本上看到'移动'的物体在不同于背景的平面上，就好像它们是切割出来的，在画好的背景上移动"。[1] 这些影像包含一些色情内容，有些色情——用 35 毫米胶卷拍摄的电影突然看起来像是一部基于视频的电视小说或低成本真人秀。表面很突出，在这种情况下我们可以求助于伊德的术语"解释关系"：作为知觉

1　John Biggs, "Help Key: Why 120Hz Looks 'Weird'", *TechCrunch*, 12 Aug. 2009. 可登录：http://techcrunch.com/2009/08/12/help-key-why-hd-video-looks-weird/。

意向性的客体或准客体的媒介，开始打扰意向行为箭头的客体一边。但事实上，情况更为极端，因为这只是感知（或认知）与技术基础结构非关联的情动方面，它会动态地渲染影像，在亚感知上"丰富"影像，通过将影像倍增两倍、四倍甚至更多。我认为这是一个很重要的例子，因为它展示了一个关于后电影时代的更普遍的事实：现在到处都是摄影机这一事实已被广泛接受，即便如此，这种普遍存在也是我们今天历史和技术状况的一个重要标志——但我们通常会想到监控摄像头以及智能手机等手持设备中摄像头的激增。我们通常不会把我们的屏幕当作摄影机，但这正是智能电视和各种计算显示设备的实际情况：任何一部（数字或数字化）"电影"的每次放映实际上都是对它的重新拍摄，就像智能电视会产生数百万的原始影像，比原片本身多得多——那是电影制作者意料之外的、不包含在原始资料中的影像。计算机式"渲染"电影实际上是在提供一个它以前从未执行过的原始再现（rendition），进而通过一个确定的后电影摄影机重新制作电影。

这些意想不到的、无法预测的影像的制作使得这些设备异常地充满活力、不可思议——就像《灵动：鬼影实录》所揭示的那样。情动的膨胀，在感知（或记录）和动作（或回放）之间引入了一个犹豫或延迟的时间间隙，相当于身体情动不确定性的建模或设定，通过这种不确定性产生时间，并（在柏格森的系统中）定义生命。消极的观点只看到影像与世界的索引关系被切断，因此将所有的数字影像制作和放映变成动画，这与前面讨论的虚拟镜头光晕没有绝对不同。[1]但最后，

1 事实上，对于数字成像过程从根本上拉平了真人电影和动画电影之间的区别这一观点，还有很多话要说。关于这一观点的早期陈述，参见列夫·马诺维奇（Lev Manovich）的《什么是数字电影？》（What is Digital Cinema？）。

通过数字渲染过程引入的"动画"的普遍性也许更应该从字面上去理解，作为（类似）生命的人工创造，这本身就相当于——跟随拉扎拉托和柏格森——情动的间隙，或者因果－机制[1]的刺激－反应电路的延迟导致的绵延的产生；通过数字处理来中断摄影索引，从而引入了绵延＝情动＝生命。在这方面，不相关的影像在柏格森的意义上是自主的、准生活的影像，已经超越了机制性并从中获得了某种程度的自主性，这种机制性之前（在电影的光化学过程中）使它们服从于人类的感知。就像《第九区》和《忧郁症》中的无动力摄影机，或者《灵动：鬼影实录》中的不可思议的环境摄影机一样，后电影的摄影机通常已经变成了"完全不同的东西"，正如特蕾丝·格里沙姆所说：它们显然是疯狂的，因为与现象学的主体和客体的克分子视角不相关，现在，摄影机中介化了后感知的流动，并用它们自己的情动不确定性到处对抗着我们。

III

另一种说法是，后电影的摄影机和影像是新陈代谢过程或代理，它们对环境的插入改变了定义我们自身物质、生物和生态存在形式的互动路径，在很大程度上绕过了我们的认知过程，在我们自己的绵延的代谢过程的层次上冲击我们。新陈代谢是一个既不受我的主体控制，也不局限于我的身体（作为客体）的过程，但它从前个体化代理的角度将有机体和环境联系在一起。新陈代谢是没有感觉或情绪的情动——情动是"激情"的变革性力量，就像布莱恩·马苏米提醒我

1　因果－机制模型（causal-mechanical model）是一种援引重要的因果过程和导致事件的交互作用的解释模型。——译者注

们的那样，斯宾诺莎认为它是一种既不完全主动，也不完全被动的具身的未知力量。[1] 代谢过程是一种零度的转化代理，既熟悉，又陌生得可怕，作为传递性的基本力量，它结合了内/外、我/非我、生/死、旧/新——不仅标志着生物过程，而且标志着包括生命及其环境的全球变化。[2] 马克·汉森通常将"媒介"定义为"生命的环境"，以突出媒介在感知、行动和思维等物质力量方面的基础性作用；[3] 因此，新陈代谢既

1 马苏米将情动定义为"在所谓的'激情'的下沉中，一种行动 – 反应回路和线性暂时性的暂停，以区别于被动性和活动性"（28）。也可参见我在《后自然主义》（Postnaturalism）中的讨论，特别是第 186-193 页。

2 在《后自然主义》的第 5 章中，我借鉴了荷兰现象学心理学家 J. H. 范·登·伯格（J. H. van den Berg, The Two Principal Laws of Thermodynamics）对工业革命古怪的"新陈代谢的"处理，以便将新陈代谢理论化为人类 – 技术共同进化的基础和模型：

> 就像一个动物吞食死的或活的有机物，通过不受其控制的过程，将其整合成一个在不断变化的生态参数下生长、维持自身、繁殖和死亡的身体，人类技术的身体也会发生非确定性的突变，通过吸收各种各样的环境物质，通过将它们合成新的结构和功能路径，从上面看，这些结构和功能路径在装置创新、细胞和有机变化以及其他内部和外部紧急状态之间不断演变的关系网络中构成了节点。作为一个代谢过程，人类技术进化是一个以 a 为中心的、非等级的转化过程，它不仅与意识无关，也不能说有利于有机物或自然物。它在空间上是有限的，在时间上是过渡的，总是处于人类经验和经验本质的克分子"状态"之外和之间。（259）

3 参见汉森的《媒介理论》（Media Theory），他解释道：

> 这种概念化[即生命环境这样的媒介]明确地借鉴了最近在生物自生方面的研究成果（除其他突出的主张外，它证明了具身生命必然涉及有机体和环境的"结构耦合"），但它确实如此，重要的是，在某种程度上，它打开了技术之门，事实上，这污染了生活的逻辑与独特的、始终具体的技术操作。从这个角度来看，媒介从一开始就是一个概念，它不可撤销地纠缠在生命中，在人类的后种系生成中，在它作为具体效果的历史而导致的历史中。因此，早在"媒介"一词出现在英语中之前，也早在它的词根即拉丁语媒介（medium，意思是中间、中心、在……中间、中间路线，因此是意味着中介或传义者的东西）出现之前，媒介作为一种基本上与生活和技术联系在一起的活动而存在。我们可以说，媒介与生活有着本质上的技术性联系，我在别处称之为"技术生活"；它是一个中介化的操作——或许也是对始终具体的中介化的支持——处在生命体和环境之间。从这个意义上说，媒介也许把

是媒介转化的过程，也是身体变化的过程。正如埃琳娜·德尔·里奥（Elena del Río）所描述的那样，从电影环境到后电影环境的转变是一个贯穿始终的新陈代谢过程：

> 就像一个与污垢混合的逝去的身体形成新的分子和生命有机体一样，电影身体在合成/分解过程中继续与其他影像/声音技术融合，以新的速度和新的分布强度培育影像。[1]

在某种程度上，新陈代谢，如我所说，是内在的情动(或"激情"，在马苏米－斯宾诺莎的脉络里)，对后电影情动的思考必须与感觉（feeling）分开，当然也要和主观情绪（emotion）分开。我一直试图做的是把我们定位在这样一个位置上，从中我们可以理解后电影的影像本身，它不是一个客观的实体或过程，而是一个新陈代谢的代理，它被卷入并定义了更大的变革的媒介－生态过程，这个过程在向后电影的过渡中（未）表达主体和客体、观众和影像、生命和它的环境。我认为，这个代谢影像是变化的典型影像，它反映了一个观点，即新陈代谢本身的沉浸式、无差别的（非）视角——一种物质情动，作为过渡的媒介分布在身体和环境中。

正如我在这里所概述的，这个观点是建立在视频，尤其是作为微时间处理和调制技术的计算机的观点之上的。但是，

构成生命的有机体和环境之间的转换称为本质上的技术性；因此，它完全就是一种媒介，用于生命的外在化，以及与之相关的环境的选择性实现，它创造了弗朗西斯科·瓦雷拉（Francisco Varela）所称的"意义的过剩"，这是从没有标记的环境中划分出的一个世界，一个存在领域。（299-300）

1　Elena del Río, "Cinema's Exhaustion and the Vitality of Affect", *In Media Res*, 29 Aug. 2011. 可登录：http://mediacommons.futureofthebook.org/imr/2011/08/29/cinemas-exhaustion-and-vitality-affect。

强调这种物质－技术功能的层次，包括任何可识别的中介的"内容"，指向了许多更狭义的"技术性"确定性向后电影制度过渡的不足。因此，许多讨论集中在今天的剪辑风格是否过于混乱，或它们是否仅仅体现了一种强化形式的连续性。但正如史蒂文·沙维罗在关于他所说的"后连续性"的讨论中所指出的那样，遵守或不遵守经典连续性的规则在后电影中往往是无关紧要的。[1]迈克尔·贝的《变形金刚》(*Transformers*)系列的中心奇观——这个系列显然充满了忙乱的、非连续性的剪辑模式——证明了形式剪辑在本质上的次要作用。这些转变本身体现了人类感知能力的某种超越，不相关是以连续的方式进行的，而不需要明确违反连续性。这些转变提供了一个"超信息"(hyperinformatic)电影的简明例子：它们使我们的能力过载，给我们提供了太多的视觉信息，呈现的速度太快，以至于我们无法在认知上接受和处理——信息本身产生并体现在信息技术中，其运行速度远远超出了我们的主观把握。因此，这种转变的形象化并不仅仅是在制造影像，给男孩和男人提供童年幻想和游戏时间想象的客观形式；相反，正是它们未能凝聚成连贯客体的失败，才将这些影像定义为新陈代谢的"视角之外的奇观"——作为一种炫耀的展示，它断然否定了我们可能把它们视为感知客体的距离。在这里显示的是算法处理的处理流和速度，当影像在我们的计算机设备上回放时，它确实起到了作用。

但是，只要我们低估了影像动画的意义，只要我们将其

1　参见沙维罗的《后连续性》，在这篇文章中他将自己的观点与大卫·波德维尔和马蒂亚斯·斯托克的观点进行了区分和定位。

简化为 CGI 切断摄影索引的技术效果，我们就无法理解后电影情动的重要性，它是一个更全球性的事件，一个在我们越来越活跃的机器中，由于情动的凝结和流动而引起的环境变化或"气候变化"。通过后电影摄影机在意向关系上的不相关效果，我们作为客体有效地被情动所消耗/充满，并随着算法影像的潜在对象而改变；从某种意义上说，这些影像只不过是在吞噬和代谢我们。我们被数字中介的过程体验所束缚和改变，与经典电影的理想封闭不同，数字中介对我们的计算性生活世界而言是可接近和开放的（而不是远离的）。换言之，电影体验与我们日常生活中的数字化基础结构没有明显的区别。[1] 有接触，有参与——总是一种不可避免的参与，这标志着融合时代的"参与文化"远没有一些批评家所希望的那么友好。[2] 买游戏，买玩具，下载应用程序，在网飞（Netflix）上观看流媒体视频，在家里、在工作中、在火车上看：关键的是我们注意力的字面上的资本化，而观点的超信息分解是这项工作的核心。后电影的装置在一个微观时间具身的分子的、亚感知的层面上使我们情动，但将我们覆盖在一个由模糊的代理和交易组成的扩张、扩散的网络中，它通过代谢主 – 客体关系来运作，通过将我们和我们的情动机器置于彼此之间的新颖关系中，置于比特、身体与其他交换的物质单位的

1　我曾在关于"后电影情动：后连续性、非理性摄影机、关于 3D 的思考"的圆桌讨论会上讨论过缺乏封闭性的问题。

2　亨利·詹金斯（Henry Jenkins）在他的《融合文化》（*Convergence Culture*）一书中探讨了跨媒介叙事的流行文化现象与当代媒体消费者对参与和创造力的明显民主化冲动之间的交叉点。费利克斯·布林克提供了对这些事态发展的另一种更悲观的看法，参见 Felix Brinker, "On the Political Economy of the Contemporary (Superhero) Blockbuster Series", in *Post-Cinema: Theorizing 21st-Century Film*, ed. Shane Denson and Julia Leyda (Falmer: REFRAME Books, 2016), pp. 433-473。

更大的新兴流量之间的新颖关系中，来转变和重新创造它们。

IV

在一个完全不同的脉络中，谢恩·卡鲁斯（Shane Carruth）最近的一部电影《逆流的色彩》（*Upstream Color*, 2013）展现了后电影新陈代谢的气氛和环境，包括亚个人和超个人动态、微观和宏观层面以及内部和外部的混乱，在视听和叙事结构上，同时从两个方向取代中心人类感知。《逆流的色彩》是关于渗透到身体中，但仍在生态上分布在宿主和环境传输机制的网络中的代理：一条河流、植物、猪、人、电线、音乐和钱——所有这些都携带寄生蛆虫并反过来在故事的中心被其传染，这个故事表面上是讲一对夫妇在职业上、经济上，也许在心理上都被摧毁了，因为他们找到了通往彼此的道路，最终与世界建立了更深的联系。我说它"表面上"讲述了这些，但它肯定远不止于此。然而，我不愿意提供一种"解释"本身，因为叙事和象征功能与电影所传播的不可分割的和多向的链接的经验相比似乎是次要的，无论在故事上还是在媒介上——简而言之，一种作为生长和衰败的亚感知关系的新陈代谢的体验。（我想说的是，这部电影给我们提供了新陈代谢本身的体验，而不是新陈代谢的隐喻。[1]）

1　参考 J. H. 范·登·伯格的"代谢学"（metabletics）概念，伯纳德·贾格（Bernd Jager）将"新陈代谢"和"隐喻"作为两种转换的类型进行了重要区分。今天的隐喻，就像古希腊的 metapherein 一样，指的是连接两个领域并保持相似性的可逆通道；另一方面，代谢来自 metaballein，指的是突然和彻底的变化，抹去、消化或吸收早期状态的所有痕迹（van den Berg 4-9）。新陈代谢的变化不会发生在人类的尺度上，与人类的感知或话语不相称，因此不受社会或文化建构（或解构）的影响；隐喻变化留下了一个人类可以理解的环境，在这个环境中，这些变化可以被认知和识别，与隐喻变化不同，代谢过程完全是次概念、次现象和字面意义上的物质。我的论点

影片的情感基调时而阴暗，时而充满希望，但它似乎根本无关于人物（甚至我们）的希望或恐惧。更准确地说，电影仅仅关乎它所描绘的物质流，在电影的早期，这些物质流被明确地标记为后电影的。在没有任何上下文的情况下，我们看到的是一系列数字合成影像，包括六角形镜头光晕和一些看起来还未完成的 CGI 生物。然后展示的这些画面来自剧情内的女主角克里斯（Kris）的屏幕，她以逐步的方式推进和颠倒影像，点击画面，寻找显然被效果团队忽略的一个影子或一个小丑的脚。如果你看过这部电影，你就会知道这个简短的场景——如果这些画面真的可以被称为构成了一个"场景"——在许多方面是相当边缘的。我们永远也不会知道克里斯在这里正进行的这个项目，而且当一个男人给她喂寄生虫，让她处于一种不确定持续了多少天的催眠状态，并清理她所有的资产时，她无论如何都会被解雇。然而，在计算机劳动和影像制作的背景下，这一场景对电影的定位仍然具有重要意义，克里斯（和我们）给这些影像带来的人类视角不是中心和聚焦的，不是经典电影中定义了连贯性的聚焦画面，而是一种分散的"扫描"形式的凝视。影像迫使我们以这种扫描的方式同样地审问它们，因为我们无法在给我们的短暂时间内识别出任何有意义的东西。无论如何，克里斯的视角不是一种熟练的凝视，甚至不是直接的凝视，而更多的是一个为了在后电影视觉机器上扫荡而设计的权宜之计；在她的

是《逆流的色彩》的代谢影像不仅仅是关于代谢过程的，它们还确实扮演了这样的物质过程；虽然观看卡鲁斯的电影的经历与观看比如说迈克尔·贝的电影完全不同，但正是基于这种忽略了认知过程或"隐喻"的亚概念情动冲击，我会声称两者都是真正的后电影。

工作中，克里斯自己仅仅在算法功能的服务中体现了生物能力。

　　她感染了寄生虫，在一定程度上会把她从这个集合中解救出来，但这只能通过进一步分裂和分散代理来实现。事实上，随着克里斯和男主角杰夫（Jeff）关系的发展，他们或多或少将不再是个体，杰夫以某种未知的力量吸引了她，而且显然也经历了和她一样的磨难。他们童年的记忆融合在一起，不清楚谁的过去属于谁。此外，这种对个人身份的抹杀，这种德勒兹所说的"分体"（dividuality）的公开出现，是以自由流动的对话为中介的，这些对话将他们连接到不同的地点和不同的时间，不可能弥合任何具身的说话人所能跨越的时空距离。[1] 因此，有时类似泰伦斯·马利克（Terrence Malick）

1　德勒兹在《控制社会后记》（Postscript on the Societies of Control）中描述了从18世纪和19世纪福柯的"规训社会"到新的"控制社会"的转变，即在各自的政治－经济制度下对机构进行重组：

　　　　工厂[在规训社会中]把个人组成一个整体，这对老板和工会有双重好处，老板负责调查群众中的每一个因素，工会则发动群众的抵抗；而工会[在控制社会中]则不断地把最激烈的竞争当作一种健康的模仿形式，一种优秀的激励力量，它反对个体之间的对立，并贯穿于每个个体之中，使个体内部分裂。（4-5）

因此，在控制的社会中："我们不再发现自己在处理群体／个体的配对。个体（individuals）变成了'分体'（dividuals），变成了大众、样本、数据、市场或'银行'。"（5）克里斯和杰夫是控制社会的典范人物：我已经指出，克里斯最初的职业生涯（在一家匿名的新自由主义媒体公司）将她定位为"为算法功能服务的生物动力"，但即使在她转型之后，她仍继续从事数字影像制作工作，为企业客户印刷大幅面海报和标牌。另一方面，杰夫最初在高级金融界工作，目前还不清楚盗用公款是他工作的一部分，还是他失去工作的原因。很有可能，杰夫是在神秘的"小偷"（电影演职员表上的名字）的催眠作用下犯罪的，小偷用寄生虫感染了他和克里斯，并让克里斯把她所有的资产都签给了他。无论如何，杰夫对自己的行为负责，就像新自由主义社会期望我们所有人对超出我们控制或理解范围的事件承担责任（或接受这些"自然事件"）：例如，我们不能将金融危机归咎于银行或企业，因为因果机制（在设计上）太复杂，我们大多数人都无法理解。即使在他倒台（或遭遇危机）

风格的画外音实际上是完全不同的，因为它偶尔被锚定在一个角色在一个地方说话的影像中，但说话的角色可以消失并在一个遥远的位置重新出现，在一个单独的持续对话的空间内，它本身显然是实时呈现的。看上去，我们处在虚拟的领域，而不是真实的世界，并且影像和声音的流动有效地让观看者参与到剧情所描述的分散的行动者中。[1]

而且最重要的是音乐把一切联系在一起。电影的合成音乐本质上是半叙事的，是自由间接话语的音乐对应物，也许，它在背景音乐和源音乐之间来回波动；取样器在电影的演职员名单中被称为无名角色，它将自然和科技的声音（流水、排水管、电线的嗡嗡声）合成电子音乐，对环境物质进行某种新陈代谢的重组。他用 CD 出售他的音乐，但他也用自己的声音合成物来把寄生虫的人类宿主吸引到一片土地上，在那里他从人身上提取虫子并将其移植到猪身上。在放大的扩音器上播放模拟的"雨"声，采样的声音绕过了宿主的主体，通过对他们进行亚感知处理，并利用寄生虫冲击他们的身体，强迫它们的宿主行动。通过把我们的注意力分散在有机来源和技术调制之间、现实与模拟之间、剧情与媒介之间，音乐也对我们起了作用。因此，它在不同的寄存器里继续行动，

之后，杰夫仍然在金融资本的灰暗地带继续工作，不停地工作。因此，克里斯和杰夫的职业活动都不可避免地、典型地与控制我们生活的后电影宇宙的数据联系在一起。他们的困境、他们的转变，与我们作为新自由主义社会居民的处境密切相关。我们永远不知道为什么，为了什么目的，小偷会想方设法骗取受害者的存款。作为观众，我们被设定为无法理解如此复杂的情节，它涉及如此分散和明显不协调的机构，就像信贷违约互换过于复杂，以至于我们大多数人都无法理解，并因此在金融危机之前没有提早发出足够的危险信号。

1 　对德勒兹来说，在柏格森之后，"虚拟是完全真实的"——因此不要与虚拟性概念混淆，根据虚拟性概念，"虚拟现实"与"现实生活"是有区别的；虚拟性涉及潜力领域（以及绵延和记忆的生成性经验），是德勒兹在《差异与重复》（*Difference and Repetition*）中指出的"真实而非实际，理想而非抽象，象征而非虚构"（208）。

弧光与 CGI 影像一同开始，我们和克里斯一起浏览它以获取信息，这些影像模糊地指向后电影中介时代的生活状况。采样器的音乐从本质上推动了电影的叙事和更广泛的体验，巧妙地为角色和观众总结或召唤、汇集了代谢行为的环境和媒介、亚个人和超个人的层面。采样器的音乐强调和连接了细胞分解的影像，影像制作的计算机化劳动的影像，蠕虫穿过人体和非人体的影像，身体屈服于衰败的影像，个体自我让位给各种形式的控制的影像，以及物种间转移的微观过程的影像，标志着环境及其相互联系的时间。声音和影像一起中介化了一种扩大的情动领域的体验，这种体验在后电影生态圈的空间里吞没、瓦解和代谢主观感知与视角。

V

归根结底，《逆流的色彩》指向的是生物、技术、现象学和经济现实在今天的整个媒介环境中相互叠加的方式——后电影的媒介环境不是通过认知，而是通过决定性的后感知手段实现统一和传播的。摄影机是非理性的，既不是主观的，也不是客观的，而是极端模糊和易变的。影像是不相关的，不符合人类的主体性和视角。媒介通常是后感知的，通过调制新陈代谢过程来中介化生活的新形式，如我们自己这样的有机体通过这种代谢过程在结构上与我们的（生物的、技术的、物质的、象征性的）生态圈耦合。在感知和行动的可能性之前，通过暗示它们自己进入情动的分子流，后电影的新陈代谢影像直接影响了"我们的行事方式"——时间与时间经验的物质具身生产与调制。换言之，这些影像从根本上阐明了当代技术领域中的生活状况本身：它们不仅"表达"了这些状况

和我们对它们的体验，而且首先在一定程度上促成了我们的体验；通过将有机物（人类主体性形成的物质基础）和技术（特别是计算过程）在明确的微观时间生成的前个人和非认知水平上结合起来，代谢影像参与到后电影世界中生成克分子体验的环境中。最终，这些技术 – 有机过程超越了我们个人的经验，指向更大的生态系统和人类世的不平衡。[1]最后，我们可以推测，后电影通过其不相关影像的方式要求我们学会对自己情动的不和谐负责——这种不和谐是指我们面对网络化的分体性，发展出一种伦理的、激进的后个体敏感性，由此，计算机的、内分泌学的、社会 – 政治的、气象的、亚原子的和经济的代理在今天生命的新陈代谢过程和中介化中都相互交织在一起。

1 参见以下文献：Selmin Kara,"Anthropocenema: Cinema in the Age of Mass Extinctions", and Adrian Ivakhiv, "The Art of Morphogenesis: Cinema in and Beyond the Capitalocene", in Post-Cinema: Theorizing 21st-Century Film, ed. Shane Denson and Julia Leyda (Falmer: REFRAME Books, 2016)。

闪速前进：未来就是现在

帕特里夏·皮斯特斯 文　王　蕾 译

　　《闪速前进：未来就是现在》（Flash-Forward: The Future is Now）最初刊发于《德勒兹研究》（*Deleuze Studies*）2011 年第 5 卷增刊，后收录于肖恩·丹森和朱莉娅·莱达主编的文集《后电影：21 世纪电影理论研究》。作者帕特里夏·皮斯特斯（Patricia Pisters）是荷兰阿姆斯特丹大学教授，主要从事媒体研究。本文基于德勒兹和朗西埃的理论研究数字时代的未来影像，未来影像即除了时间－影像与运动－影像之外的第三类影像，可概念化为神经－影像。作者运用德勒兹的三种时间综合形式，指明未来影像是基于过去的变体，未来是时间的第三种综合。神经－影像的数据库逻辑在时间尺度上与第三种时间综合的特征相匹配，即未来是永恒的回归。因此，未来影像即神经－影像，它是一种非纯粹影像，代表着未来，也表明未来是现在。

影像的终结一直伴随我们

雅克·朗西埃（Jacques Rancière）从观察"某种命运观念和某种影像观念与当今文化思潮的世界末日话语息息相关"开始，研究了"影像性"（imageness）的可能性或影像的未来，这可以替代当代文化中经常听到的抱怨，即影像之外别无他物，影像缺乏内容或意义。[1] 在讨论数字时代电影的命运时，这种论述尤为强烈。人们普遍认为，电影影像消亡，要么是因为影像文化已经充满了互动影像，像彼得·格林纳威在无数场合所论证的那样，要么是因为数字技术削弱了影像本体论的力量，但电影具有虚拟的来世，它或是信息，或是艺术。[2] 为了寻找影像的艺术力量，朗西埃以自己的方式为"影像终结"论提供了另一种选择。据他说，影像的终结说伴随我们很久了。它是在 1880 年代至 1920 年代象征主义和建构主义之间产生的现代主义艺术话语中被宣告的。朗西埃认为，现代主义对纯粹影像的追求现在已被一种对当代媒体文化而言典型的非纯粹影像体系所取代。

朗西埃认为没有任何"媒介化"（mediatic）或"媒质性"（mediumistic）灾难（如数字时代到来时化学性印记的失去）标志着影像的终结，他的这一立场不受任何技术决定论的影响。[3] 影像的性质并不取决于它们是在画布、电影银幕、电视机还是电脑窗口上被看见的。对朗西埃来说，某种影像性（甚

1　Jacques Rancière, *The Future of the Image*, trans. Gregory Elliott (London: Verso, 2007), p. 1.

2　David N. Rodowick, *The Virtual Life of Film* (Cambridge: Harvard University Press, 2007), p. 143.

3　Jacques Rancière, *The Future of the Image*, trans. Gregory Elliott (London: Verso, 2007), p. 18.

至可以被言语唤起）持续影响着我们的感知和理解。朗西埃特别将电影影像定义为"将可见的事物及其含义或言语及其效果进行聚合或拆解的运作，这些运作会产生期望并挫败期望"。[1]一方面，影像指的是现实，不必是现实忠实的副本，但它们足以代表现实。然后，在可见和不可见、可说和不可说之间也有运作的相互作用，即相似和相异（dissemblance）的改变，这是艺术构建具有感情性和干扰性力量的影像的方式。朗西埃认为，根据主导的操作类型，可以将今天我们的博物馆和艺术馆中的（电影）影像分为三个主要的（辩证相关的）类别：裸像（naked image）、显像（ostensive image）和蜕像（metaphorical image）[2]。

裸像是指那些不构成艺术但可以证明现实和追溯历史的影像；它们是主要的见证和作证的影像。显像是指那些指代现实的影像，但是用一种更加钝化的、不那么直接的方式，以艺术的名义通过操控现实的假象（例如在展览环境中或在某种美学风格中对影像的构图取舍）去指代现实。最后一类影像，即蜕像，遵循一种逻辑，即"不可能划定一个特定的存在范围，将艺术运作和产品与社会和商业意象的传播形式以及解释这些意象的工作隔离开来"[3]。这些影像采用各种策略（播放、讽刺、变形、重新合成）批判性地或机智地打断和加入媒体流。综上所述，这些影像类型构成了影像在当代

1 Jacques Rancière, *The Future of the Image*, trans. Gregory Elliott (London: Verso, 2007), pp. 4-5.

2 此处术语沿用了李洋的译法，参见李洋，《电影的政治诗学——雅克·朗西埃电影美学评述》，载于《文艺研究》2012 年第 6 期，第 98-109 页。——译者注

3 Jacques Rancière, *The Future of the Image*, trans. Gregory Elliott (London: Verso, 2007), p. 24.

文化中的运行能力，而最后一类似乎特别表明了新影像体系的主要非纯粹性。正是最后一类影像，与讨论影像的未来作为德勒兹意义上的第三类影像有关。在本文所属的更大研究项目中，我更充分地解释了为什么将第三类影像称为神经－影像。[1] 简而言之，这种新表述直接参考了德勒兹的观点"大脑即屏幕"（the brain is the screen），以及他呼吁的通过研究大脑的生物学来评估视听影像。在这里，我只想强调一下，神经－影像的出现是电影中的一种变化，我们缓慢但肯定地移动着，从跟随角色的动作（运动－影像），到通过他们的眼睛看被过滤的世界（时间－影像），再到直接体验他们的精神景观（神经－影像）。这实际上是对本文后面内容的一个闪前。

首先，我想探讨一个似乎隐藏在朗西埃关于电影影像之未来的分类中的问题。虽然他指的是当代文化的新影像体制，但他的电影例子几乎总是指向 1960 年代的现代电影，或者用德勒兹的术语来说，指向与更经典的电影或"运动－影像"（movement-images）相背离的"时间－影像"（time-images），即角色似乎不再是目标导向的，而是在时间和空间上更加漫无目的（甚至迷失）。当朗西埃在《电影的间距》（*Les Écarts du cinéma*）[2] 中谈到更现代的电影如佩德罗·科斯塔（Pedro Costa）的电影时，这些电影也遵循了时间－影像的非理性和晶体的（crystalline）逻辑。[3] 但人们可能会怀疑，今

1 皮斯特斯（Pisters 2012）对神经－影像进行了更全面的论述。

2 Jacques Rancière, *Les Écarts du cinéma* (Paris: La Fabrique Éditions, 2011).

3 Jacques Rancière, *The Future of the Image*, trans. Gregory Elliott (London: Verso, 2007), pp. 137-153.

天电影的核心是否仍然停留在现代的时间－影像中。当然，时间－影像存在于当代电影中。但是朗西埃所描述的对于新影像体制来说典型的非纯粹性真的是时间－影像的一种形式吗？或者我们已经转向了第三种类型的电影，超越了运动－影像和时间－影像？比较两部"灾难性影像"（apocalyptic images）——一部来自1960年代，一部来自当代媒体文化——有助于进一步研究这个问题。

闪回：根植于过去的时间－影像

首先回想一下阿伦·雷乃（Alain Resnais）的《广岛之恋》（*Hiroshima Mon Amour*，1959）：不仅是德勒兹意义上经典的现代时间－影像，而且是一部探讨影像力量（极限）的电影。电影中著名的台词"我在广岛看到了一切"和"你在广岛什么都没看到"表明了朗西埃理论中可见的事物与其意义之间的斗争。根据他对裸像、显像和蜕像的分类，我们可以看到，在某种程度上，这部电影是一幅裸像，它追溯了1945年原子弹袭击广岛的灾难性事件。最初，雷乃被要求制作一部关于这一毁灭性事件的纪录片。有一些影像，比如在广岛纪念博物馆拍摄的影像，在那种见证意义上是"赤裸的"。然而，《广岛之恋》并不是一部纯粹的、赤裸的纪录影像。正如雷乃在电影DVD版上的一次采访中所讲述的那样，他很快就发现自己无法制作一部关于历史上的这个创伤时刻的纪录片。他没有找到任何办法来将这场灾难转化为影像，去丰富现有的日本纪录片和新闻影片，于是他请玛格丽特·杜拉斯写一个剧本。在他们长时间的交谈中，电影制作人和作家都在思考一个奇

怪的事实：当他们谈论广岛时，生活就像往常一样，而新的炸弹在世界各地飞来飞去。他们就是这样产生了关注一个小规模个人事件的想法，一个日本男人和一个法国女人的爱情故事，它始终以这次大灾难为背景。

因此，我们看到了雷乃和杜拉斯如何使裸像成为钝化、见证的影像，并通过碰撞词语（广岛——爱）、身体（著名的落满灰烬的身体的开场镜头）、看见和看不见（"你在广岛什么也没看见"）、地点（法国的讷维尔、日本的广岛）和时间（开始相互重叠的过去和现在）实现影像的诗意化转变。我将回到雷乃电影的这些时间维度，但在这一点上，重要的是要看到这种时间混乱作为"伪装"技术是如何成为典型的艺术显像的。然而，就朗西埃的最后一个影像类别蜕像而言，更难看出雷乃的电影在媒体影像的流动中模糊地介入了哪里。尽管影片开头"灰烬拥抱"的令人痛苦／喜爱的身体影像本身就是允许隐喻（或寓言）阅读的影像，但它们并不属于朗西埃归在这一类别下的具有戏谑批判性的艺术和商业影像（从这个意义上来说，隐喻这个术语可能不是最恰当的选择）。因此，公平地说，《广岛之恋》在裸像和显像之间移动，但不能被归类于朗西埃的最后一类影像，即在今天的视听文化中如此典型的非纯粹的蜕像。时间–影像（以雷乃的电影为例）是理解影像未来性的最佳方式吗？我并不想暗示朗西埃和德勒兹对影像有相似的观点。朗西埃更关注可见与可说、可见与不可见之间的政治美学辩证法。德勒兹探讨了关于电影复杂的时间维度、虚拟和现实的本体论问题（这不同于可见和不可见之间的作用关系）。尽管如此，在下文中，我将建议

为影像的未来性研制出一种时间本体论，它可能会在朗西埃和德勒兹之间和之外制造相遇。

《广岛之恋》是德勒兹意义上的时间－影像。众所周知，阿伦·雷乃在他所有的作品中都专注于时间。实际上，他所有的电影都在与时间的毁灭性作斗争，在其中，过去的回声仍与现在产生共鸣。《广岛之恋》从视听上诠释了柏格森的论点，即过去与现在共存。在1950年代的广岛发生的法国女人和日本男人之间的爱情故事，让女人重温了第二次世界大战期间她和一名德国士兵的初恋。日本男人变成了过去的德国情人。她身处法国的讷维尔。《广岛之恋》是时间晶体，总体来说，这给了我们理解时间－影像的关键。[1] 正如德勒兹所说，"晶体所揭示或使之可见的是时间的隐藏之地，也就是说，它分为两种流动，即流逝的现在和保存的过去"。[2]《广岛之恋》将灾难的不可译性和过去（集体和个人）创伤的不可想象性转化为显像，这些影像基本上是柏格森式的非时间观念，即过去的普遍先存性，过去所有层面的共存及其最简约程度的存在：现在。[3] 为了理解时间－影像的这些时间维度（及其与未来的关系），将德勒兹的《电影1：运动－影像》一方面与《电影2：时间－影像》联系起来，另一方面与他在《差异与重复》中发展起来的时间哲学联系起来是有益的。

1　Gilles Deleuze, *Cinema 2: The Time-Image*, trans. Hugh Tomlinson and Robert Galeta (London: Athlone, 1989), p. 69.

2　Gilles Deleuze, *Cinema 2: The Time-Image*, trans. Hugh Tomlinson and Robert Galeta (London: Athlone, 1989), p. 98.

3　Gilles Deleuze, *Cinema 2: The Time-Image*, trans. Hugh Tomlinson and Robert Galeta (London: Athlone, 1989), p. 82.

时间被动综合中的时间维度

在《差异与重复》的第二章中，德勒兹提出了时间被动综合的概念。像在德勒兹的电影著作中一样，柏格森在此也是主要的参考对象，尽管德勒兹反思的开始是休谟的论点："重复不会给被重复的对象带来任何改变，它所改变的是思考者大脑中的某些东西。"[1] 重复没有"自身"，但它确实改变了重复观察者的思想：基于我们在现实生活中反复感知的东西，我们在时间的综合中回忆、预测或调整我们的预期，德勒兹用柏格森的术语称之为"绵延"（duration）。这种综合是一种被动的综合，因为"它不是由头脑执行的，而是发生在头脑中的"。[2] 理解和回忆这些主动的（有意识的）综合是以这些发生在无意识层面的被动综合为基础的。德勒兹区分了不同类型的时间被动综合，这些时间必须相互关联，并与主动的（有意识的）综合相结合。时间综合的概念是非常复杂难懂的，詹姆斯·威廉姆斯（James Williams）最近已经出色地论证了这一点。[3] 在这里，我只提到德勒兹的时间概念的基本要素，因为它提供了设想"未来影像"（future-image）的可能性。

德勒兹在《差异与重复》中区分的第一种综合方式是习惯，是时间的真正基础，它被鲜活的现在所占据。但是，这一转瞬即逝的现在是以记忆的第二种综合为基础的："习惯是时间的最初综合，它构成了逝去的现在的生命。记忆是时间的

1 Gilles Deleuze, *Difference and Repetition*, trans. Paul Patton (London: Athlone, 1994), p. 70.

2 Gilles Deleuze, *Difference and Repetition*, trans. Paul Patton (London: Athlone, 1994), p. 71.

3 James Williams, *Gilles Deleuze's Philosophy of Time: A Critical Introduction and Guide* (Edinburgh: Edinburgh University Press, 2011).

基本综合，它构成了过去的存在（导致了现在的流逝）。"[1]
谈到德勒兹的电影著作，可以说，时间的第一种综合，即习惯性收缩，找到了其作为运动－影像的美学表达方式，即电影的大脑屏幕的感觉－运动表现形式。时间的第二种综合对应于时间－影像中占主导地位的时间形式，在这里，过去变得更加重要，并作为时间的基础更直接地显示自己。第一种和第二种时间综合曾被视为两类"时间基调"，它们在运动－影像（主要基于现在）和时间－影像（基于过去）中是不同的。第二种综合可以包含第一种综合的瞬间，因此时间基调是可渗透的系统。每一种综合都有它自己的过去、现在和未来的组成方式。

　　基于第一种时间综合的现在是一种收缩的综合，是现在的一种特殊时间，就像《广岛之恋》中恋人的拥抱一样，在漫长的开场后的第一个场景中，当我们终于在酒店房间里看到这对恋人时，这个女人对这个男人说："你的皮肤好柔软，这真不可思议。"这一场景是鲜活的现在的时间，恋人们正处于他们恋爱的真实时刻。相比之下，现在作为过去的一个维度（基于时间的第二种综合）是所有过去中收缩程度最高的，这是《广岛之恋》中更占主导地位的时间维度。现在的这个日本男人成为过去所有层面的凝聚点：他成了过去的德国情人，他成为（发生在）广岛（的事件）。现在是过去的一个维度，是过去的结晶点。

　　但过去也有自己的时间表现方式：作为现在的一个维度（在第一种综合中），过去总是作为一个与现在不同的清晰

1　Gilles Deleuze, *Difference and Repetition*, trans. Paul Patton (London: Athlone, 1994), p. 80.

参考点与现在相关。例如运动－影像电影《卡萨布兰卡》（*Casablanca*），在这最著名的不可能的爱情故事中的闪回，构成了里克（Rick）和伊尔莎（Ilsa）的共同记忆：对他们巴黎恋情的回忆解释了卡萨布兰卡当前局势的戏剧性。

但在第二种时间综合中，过去作为所有开始漂浮和移动的往事而存在，比如《广岛之恋》中混合在一起的集体和个人的过去。或者是雷乃其他电影中记忆片段的拼贴，如《莫里埃尔，或归来的时光》（*Muriel, or the Time of Return*，1963），其中关于阿尔及利亚独立战争的记忆与人物的个人记忆以支离破碎和模糊的方式联系在一起。

然后就是未来的问题。如果从第一种和第二种综合的维度来看，未来要么从现在的某个点被预测，要么从过去被预测。通常，在第一种时间综合中，未来作为现在的一个维度是一种背离现在的期待、一种在运动－影像中激励目标导向行为的期望，例如情节剧中对幸福的追求或作战英雄的各种目标。也可以说，运动－影像的未来始于电影结束之后，比如经典好莱坞叙事电影结尾的"从此幸福"时刻。未来是在电影的现在结束之后的未来；我们通常通过形成我们期望的类型惯例来预期运动－影像中的结局，而这些惯例也限定了我们对未来的预期。

未来作为过去的维度

另一方面，在时间－影像中，未来成为过去的一个维度。它在此不再是对一个行动的预期，而是对一个事件的重复的预期，这个事件的结果是建立在过去的基础上的。共存的过

去的每一层都暗示着它自己可能的未来。德勒兹提到雷乃的《我爱你，我爱你》（*Je t'aime, Je t'aime*，1968）是少数几部展示我们如何生活在时间中的电影之一。正如电影海报所宣告的那样："在阿伦·雷乃的新时间机器里，过去就是现在和未来。"换句话说，现在和未来是第二种时间综合的维度。《我爱你，我爱你》是一个奇怪的科幻故事，讲述了一个男人在他女朋友死后试图自杀。他自杀未遂，却陷入了焦虑性抑郁症，并被招募为一个科学实验的小白鼠。他被带到一个偏远的研究中心，那里的科学家告诉他，他们的研究课题是时间。他们建了一台看起来像巨型大脑的机器。这个实验想法是科学家们将用这台机器把他送回正好一年前（1966年9月5日下午4点），时间持续一分钟。在进入大脑机器之前这名男子被深深地麻醉，科学家解释说，这使他"完全被动，但仍有能力接收记忆"。就好像他们已经读到过《差异与重复》，科学家们似乎已经创造了一台机器，可以真正进入时间的第二种被动综合。

这台机器的内部是柔软的，叶状的。这个人躺下，沉在大脑机器的鹅绒褶皱里，等待记忆向他袭来。他回到的场景是在法国南部和他的女朋友在海边度假。他正在浮潜，然后浮出水面。他的女朋友在水边的岩石上晒日光浴，问他："怎么样？"这个场景重复了几次，但总是有细微的差异和细微的变化，包括镜头的拍摄顺序，它有变化的开头和结尾，以及稍有不同的镜头角度和拍摄长度。可以说，这就好像他的大脑在通过万花筒观察由记忆拼成片段的所有可能的组合，大脑可能在寻找一个新的结果，一个新的未来。另一个反复

出现的过去的重要场景发生在格拉斯哥的一个酒店房间里，这个男人和他的女朋友正在那里度假。这是她因煤气加热器泄漏而死亡的时刻。到底是不是意外？是她自杀还是他（意外）杀了她？记忆不清晰，每次都有轻微变化。第一次，我们看到记忆中的这个酒店房间的场景，加热器的火焰在燃烧。他的记忆被负罪感所改变，在最后一次返回那里时，我们看到火焰熄灭了。他的未来也随之改变：当这种记忆（尽管可能是错误的记忆）到来时，他从过去的层层漂泊中回到现在，崩溃，最终死亡。所以在这部影片中，未来是过去的一个维度。

《广岛之恋》也代表了与过去相关的未来。影片中有几处暗示了战争和其他灾难的创伤将在未来重演，这是基于这样一种想法，即我们什么也没有看到，我们将会忘记，一切将重新开始："在9秒内，2000人死于非命，8万人受伤。这些数字是官方公布的。此类惨剧还会重演。"这位妇女在广岛重建的画外音中说。同样在爱情故事中，未来视记忆和遗忘而定，就像那个男人说的，"几年后，当我淡忘你的时候，我会缅怀你，就像怀念那些被遗忘的爱情，把你当作遗忘的恐惧"。当这个女人回忆起她的初恋时，她也为这样一个事实而颤抖，那就是这种令人震惊的爱情可以被忘记，而新的爱情可以再次发生。

值得注意的是，在《广岛之恋》中一切都是第二次发生的。在历史上，不可想象的灾难已经在三天后的长崎重演了。"二战"中法国女人不可能的恋情，在战后日本的另一场激情爱恋中重演。就连电影历史也随着电影在主题和风格上回忆起电影中其他不可能的爱情故事而回归，如上文提到的《卡萨

布兰卡》的典故，以及希区柯克的《迷魂记》（*Vertigo*）。希区柯克和雷乃在主题上都表现了被过去纠缠的爱情，而且《广岛之恋》中一些场景的构成方式，竟与《迷魂记》惊人地相似。在各个层面上，我们可以在《广岛之恋》中看到一种基于过去的未来理念的变体：我会忘记你。我们会忘记（爱情，战争）。而它（爱情，战争）还会再次发生。重复和差异，根植于过去的未来：这是《广岛之恋》的循环时间性。

作为永恒回归的未来

在《差异与重复》中，德勒兹还假设了未来的另一个概念，即未来是时间的第三种综合："第三次重复，这次是过剩重复，[是]作为永恒回归的未来的重复。"[1]在第三种综合中，习惯在现在和过去的根据被"一种毫无根据、毫无根基的现象取代，这种现象会自动发生，并且引发的仅是即将到来但尚未到来的回归"[2]。在这第三种综合中，现在和过去是未来的维度。第三种综合将时间从过去和现在中切割出来，并进行组合和（重新）排序，以选择差异的永恒回归。第三种综合是时间的（无尽的）系列变化与过去和现在的再混合。我的观点是当代电影可以被理解为第三种类型的影像，我提议称之为"神经-影像"（neuro-image）[3]，它是一种主要基于时间的第三种综合的电影模式，与未来有着特殊的关系。只有第三种综合可以包括时间的第一种和第二种综合。正如我希望展示的，这可以解释一

1　Gilles Deleuze, *Difference and Repetition*, trans. Paul Patton (London: Athlone, 1994), p. 90.

2　Gilles Deleuze, *Difference and Repetition*, trans. Paul Patton (London: Athlone, 1994), p. 91.

3　Patricia Pisters, *The Neuro-Image: A Deleuzian Film-Philosophy of Digital Screen Culture* (Stanford: Stanford University Press, 2012).

些神经－影像的非纯粹性和当代电影制作模式的表现。但让我们先回到德勒兹关于时间的第三种综合的讨论。

对于《差异与重复》中时间的第三种综合的发展，德勒兹不再参考柏格森；尼采现在成了主要参照对象。在《时间－影像》中，柏格森似乎也在某一点上消失了，为尼采的出现让路，尽管在德勒兹的电影著作中，尼采没有明确地与时间问题相关联（无论如何，也没有与时间的第三种综合相关联）。在关于奥逊·威尔斯（Orson Welles）和虚假的力量的一章中（《时间－影像》第六章），尼采是理解虚假的操纵性和创造性力量的重要参考。[1]然而，这被认为是时间直接呈现的结果，但在《时间－影像》中，时间的直接呈现主要是根据第二种时间综合的纯粹过去（所有的过去）来阐述的。在对威尔斯电影的讨论结束时，虚假的强力与艺术家的创造力和新作品的产生相关联（尽管没有明确地与永恒的回归和未来相关联）。时间系列（第三种综合的特征）也在《时间－影像》中被提到，尤其是在关于躯体、大脑和思维的一章（第八章）中。在这里，安东尼奥尼和戈达尔电影中的躯体与时间相关联。在该书的结论中，德勒兹将这种时间－影像解释为"一系列的连现"：这里的时间－影像"不出现在并存或共时的序列中，而是出现在一种作为潜在化、作为一系列力量的生成中"。[2]

但是，在坚持运动－影像、时间－影像的柏格森式时间

1　"时间总是让真理的概念陷入危机……它是一种虚假的力量，取代和接替了真实的形式，因为它带来了不可能的存在的同时性，或不一定真实的过去的共存。" Gilles Deleuze, *Cinema 2: The Time-Image*, trans. Hugh Tomlinson and Robert Galeta (London: Athlone, 1989), pp. 130-131.

2　Gilles Deleuze, *Cinema 2: The Time-Image*, trans. Hugh Tomlinson and Robert Galeta (London: Athlone, 1989), p. 275.

维度，以及德勒兹对柏格森的扩展评论之后，这种作为系列的时间形式在《时间－影像》的理论层面上仍然相当落后。参考《差异与重复》，我们可以推断出在某些时间－影像中所能识别的虚假强力和时间系列可能属于时间的第三种综合。我们可以看出阿伦·雷乃的电影（尤其是《广岛之恋》）牢牢扎根于时间的第二种综合，甚至当他们谈到未来时也是如此。有没有可能在雷乃的电影中发现第三种时间综合的片段，其中的影像代表着未来？正如德勒兹在《大脑即屏幕》（The Brain is the Screen）的结尾所暗示的，电影只是在探索视听关系，即时间关系。[1] 这暗示了影像中时间的新维度的可能性，或许为时间的第三种综合提供了更清晰的开端。

在《我的美国舅舅》（My American Uncle，1980）中，雷乃将虚构与关于大脑的科学研究相结合。在这里，这种类型不是像《我爱你，我爱你》一样的"科幻小说"，即科学家们发明奇怪的实验来揭示关于时间和记忆本质的真相，而是一种"纪实小说"，法国神经生物学家亨利·拉博里（Henri Laborit）（在画外音中和他坐在办公桌后的直接讲话中）讨论了关于人类大脑运作的发现，这些发现大体上与当代认知神经科学一致。拉博里从进化的角度讨论大脑，从这个角度可以区分大脑中的三个层面（第一层是存活大脑，是原始爬行动物的核心；第二层是情感和记忆大脑；第三层大脑是外皮层或新皮层，使联想、想象和有意识的思考成为可能）。在整部电影中，拉博里解释了这三个层面是如何一起（在相

1　Gilles Deleuze, "The Brain is the Screen", trans. Marie Therese Guirgis, in *The Brain is the Screen: Deleuze and the Philosophy of Cinema*, ed. Gregory Flaxman (Minneapolis: University of Minnesota Press, 2000), p. 372.

互之间的动态交换中，不断地受到他人和我们的环境的影响）解释人类行为的。这些科学的穿插情节与三个不同角色的故事紧密相连，角色讲述并演绎着自己的故事，他们的生活在某些时刻交织在一起。这些虚构的故事非常真实地翻译了神经生物学家的科学论述，有时对当代观众来说太直白化了。然而，《我的美国舅舅》也对电影制作人、哲学家和科学家的最终动机给出了感人的见解：更深刻地理解我们为什么做我们所做的事情，并致力于找到改善个人命运甚至改善人类命运的方法。

《我的美国舅舅》的最后影像为之前的揭露和戏剧化提供了一个特别的政治结尾。这一幕紧接在我们听到拉博里的话之后，他在画外音中用未来条件时态说，只有我们了解大脑是如何工作的，了解我们的大脑被用于支配他人，事情才有可能开始发生改变。接下来是一段在一片废墟中穿行的影像，画外音在影像之前出现并与影像产生共鸣，我们认为这一被摧毁的景观可能被理解为来自未来的影像：一系列战争和灾难的永恒回归。这些影像实际上是 1970 年代布朗克斯区（Bronx）骚乱的后果。但这些影像也立即让我们想起了波斯尼亚的萨拉热窝和车臣的格罗兹尼的那些被轰炸的、荒凉的城市景观，以及拍摄时其他战争即发的城市战区，在第二次世界大战期间遭受重创的法国城市布洛涅（Boulogne），还有他的电影《莫里埃尔，或归来的时光》的背景。所以过去、现在和未来都是未来的维度。然后，在《我的美国舅舅》的最后一幕结束时，镜头突然发现了一线希望，并停留在空荡街道中唯一的彩色影像上：在其中一面阴暗的墙上，有美国

艺术家艾伦·索菲斯（Alan Sonfist）创作的一幅森林壁画———一种城市屏幕，象征着一个可能的未来，一个新的开始。镜头拉近时，森林变成了纯粹的绿，墙壁砖块和颜色不再连接成为一个具体的形象；一切仍对未来开放。因此，电影这些最后的影像，成为死亡和重新开始的标志，也许属于时间的第三种综合，即未来。这个影像与死亡的必然性和死亡的重复有关，但也和创造新的可能性有关。

神经–影像的数据库逻辑

所以，雷乃的电影尽管主要基于时间的第二种综合（有其特定的未来），似乎也对从未来开始的时间的第三种综合持开放态度。此外，并非巧合的是，正如我将要展示的，他的电影也表达了一种前卫的"数据库逻辑"（digital logic），这预示了一些挑战未来影像的电影转换。德勒兹在《时间–影像》中提出了一个重要观点，即电影内部定位数字化的必要性："电影的生或死取决于它与信息学的内部斗争。"[1] 把雷乃想象成一个 Web 2.0 的电影制作人似乎有些夸张。但在雷乃的作品中有一种非常现代的"数据库逻辑"。列夫·马诺维奇在《新媒体的语言》（*The Language of New Media*）中把数据库逻辑定义为数字文化的典型特征。[2] 当代文化是由数据库驱动的，数据库一次又一次地在无尽的系列中产生新的选择、构建新的叙事。正如马诺维奇解释的那样，这并不意味着数据库只是我们这个时代的特征：百科全书甚至 17 世纪的

1　Gilles Deleuze, *Cinema 2: The Time-Image*, trans. Hugh Tomlinson and Robert Galeta (London: Athlone, 1989), p. 270.

2　Lev Manovich, *The Language of New Media* (Cambridge: MIT Press, 2001), pp. 212-281.

荷兰静物画都遵循一种数据库逻辑。只是随着数字技术似乎无穷无尽的存储和检索可能性，数据库已经成为21世纪的一种主导文化形式。具体来说，它允许创造无穷无尽的新组合、秩序以及它基本源材料的再混合，这在时间层次上与第三种时间综合的特征相匹配，未来是永恒的回归。

雷乃的数据库逻辑通常是从时间的第二种综合中发展而来的：例如，过去以不同的形式出现在《广岛之恋》、《去年在马里昂巴德》（*Last Year in Marienbad*）、《莫里埃尔，或归来的时光》和《我爱你，我爱你》中。但也有一些时刻，未来作为时间的第三种综合似乎会在不扎实的基础上隐约出现，例如在上面讨论过的《我的美国舅舅》的最后影像中。或者例如，在《战争终了了》（*The War is Over*，1966）的一个场景中，主角在一种"数据库闪前"（database flashforward）中想象了一个在西班牙边境帮助他逃离警察的未知女孩（他只在电话中听过她的声音）：一个充满女性面孔的闪前蒙太奇为这个女孩的样子提供了各种可能的选择。这些各种未来的数据库选择在电影的其他时刻也会回归。《我的美国舅舅》也像数据库一样，当电影开始时，被放映的几个物体之间没有任何明确的含义或联系。在影片的后面，这些物体中的一些将被暗示与不同的故事和人物相关联，并获得（象征性的）意义，只在片尾的由许多不同物体和人构成的马赛克片段中出现。在这里，雷乃的电影银幕真的很像一个典型的网页，它提供了多个入口，每个入口都通向其他可能的未来故事。

这个数据库逻辑推进一步，我认为时间–影像中出现的第三种时间综合（或多或少是一种伪装的形式）是时间的主

要标志，在这个标志下，数字时代的电影影像更明确地运作，并允许第三种影像类型的概念化，即神经－影像。数据库的连续和再混合逻辑如今已成为主导逻辑，对应于神经－影像构建所依据的第三种综合的时间逻辑。当然，仍然有运动－影像以第一次被动时间综合为基础，它们在理性切割、连续性剪辑和全体化系列组合的逻辑下运行。[1] 显然，时间－影像也发现了新的导演，这些导演的作品是建立在第二种时间综合的基础上的，而第二种时间综合是由纯粹过去的共存层面的那不可比较或不合理的切割所统治的。[2] 但是，可以说，电影的核心现在已经进入了与时间的第三种综合相联系的数据库逻辑。它是一个非纯粹的影像体系，因为它以其特定的时间顺序重复和混合了所有先前的影像体系（运动－影像和时间－影像），但由于第三种综合的主导地位和未来的思辨性质，它瓦解了所有这些体系。

闪前：来自未来的神经－影像

在一些当代流行的神经－影像的例子中，我们已经相当真实地进入了角色的大脑世界，包括《源代码》（*Source Code*，2011），该影片的标语巧妙地称之为"烧脑的动作片"，以及《盗梦空间》（*Inception*，2010），影片中一队梦境入侵者试图在某人的脑海中植入（或开启）一个可能改变未来的小想法。《阿凡达》（2009）是电影中"脑力"的另一个例

1 Gilles Deleuze, *Cinema 2: The Time-Image*, trans. Hugh Tomlinson and Robert Galeta (London: Athlone, 1989), p. 277.

2 Gilles Deleuze, *Cinema 2: The Time-Image*, trans. Hugh Tomlinson and Robert Galeta (London: Athlone, 1989), p. 277.

子，其中阿凡达们由大脑活动操纵。当然，在《少数派报告》（*Minority Report*，2002）中，触觉屏幕上出现了预知未来犯罪的预言世界。在这些电影中，人们通常被连接到一种大脑扫描机器上。即使这一点没有被如此强调，当代电影也已经成为一种精神电影，在主要方面不同于以前占主导地位的电影模式。[1]

从这个论点出发，只关注这些影像的时间维度，可以看出未来很明显扮演了一个重要的角色，可以在许多不同的层面上得到表达。在《少数派报告》中，具有预测未来能力的学者通过预测，来预防即将发生的犯罪行为；这样，未来确实就成了故事的一部分。《源代码》中的主角对未来的认识越来越多，他在一种永恒的回归中重温不同的过去。如果我们想到《盗梦空间》，整个故事实际上是从未来的角度讲述的。在电影的开始，主角们在年老时相遇。在叙事的最后，我们回到这一点，表明实际上一切都是从未来老年的时刻甚至他们死亡的时刻开始讲述的。这里，未来再次构成了叙事。以不同的方式，《阿凡达》是从地球未来的角度讲述的，故事发生在地球崩塌之后。这些都是当代好莱坞的例子，它们大体上仍然以运动－影像为特征（因此我们仍然具有第一种时间综合的时间维度的典型特征，例如感觉运动取向和类型期望）。但是随着传统的延续，一种不同的时间顺序最终出现

1　显然，神经－影像并不是一夜之间出现的。在《神经－影像》（*The Neuro-Image*）的结论中，我将这种新电影模式的出现和巩固置于 11/9（1989 年柏林墙的倒塌）和 9/11（2001 年双子塔的倒塌）之间。我还讨论了先驱电影，如阿伦·雷乃的电影和彭特克沃（Pontecorvo）的《阿尔及尔之战》（*The Battle of Algiers*）。与这些早期影像的主要区别在于，大脑空间的开放要么局限于先锋派，要么局限于科幻或恐怖类型。当代流行电影更普遍地将影像移入头骨内部。

在电影银幕上，这种时序是重复和差异的时间顺序，永恒的回归和系列化的时间顺序，并拥有数字时代典型的更高程度的复杂性。

美国电视连续剧《未来闪影》（*Flash Forward*）是另一个关于神经－影像（具有运动－影像趋势）的当代的有趣例子，它是从未来的角度讲述的。《未来闪影》是根据罗伯特·索耶（Robert Sawyer）1999 年的同名科幻小说改编的。小说的主角是一位在欧洲核子研究中心（CERN）工作的科学家，研究中心的大型强子对撞机（Large Hadron Collider）正在进行搜寻希格斯玻色子（Higgs boson）的工作，其副作用是全球大停电，地球上的所有人都经历了 22 年的未来闪影。这部电视剧增加了其他角色，将时间上的闪前改为六个月，但基本前提保持不变：世界上的每个人都面临着一个来自未来的影像。该剧提出了一个问题：如何基于未来愿景去生活和行动？由于未来本身总是推测性的（我们根本无法确定未来会发生什么，所以这不是决定论的问题，尽管命运成了一个重要的问题），一些人担心他们在未来的所见会实现，另一些人担心它们不会实现；但是所有人都必须按照他们的未来闪影行事。就像在《广岛之恋》中一样，在未来闪影中集体和个人的命运发生了冲突，但是这部电视连续剧向我们展示了一个更马赛克式的故事，一个典型的神经－影像数据库叙事（展示了未来无数可能的变化）。非常确切地说，我们在这里看到了未来的概念是如何影响我们现在的影像文化的。在当代文化中，我们也可以从未来视角出发，看到更广阔的现在和过去："9·11"和反恐战争标志着预防性战争的时刻，测量

DNA 中的端粒的实验可以预测一个人的死亡年龄，以及地球的生态未来比以往任何时候都更加不确定。显然，关于神经－影像与当代文化的进一步发展产生共鸣的方式，还有很多要说的。

在这一点上，我将对《未来闪影》中的未来（或者更普遍地说，神经－影像中第三种时间综合的未来），以及《广岛之恋》中的未来（或者基于第二种时间综合的未来）进行更多的比较观察。在《广岛之恋》和《未来闪影》中，这场灾难实际上是由一项科学发明引起的：原子弹和大型强子对撞机。然而，在《广岛之恋》中，正如我们所看到的，未来的灾难是从这个过去的事件的角度想象出来的：它已经发生了；它会再次发生。《未来闪影》实际上处理的是对未来灾难的预测：我们不知道大型强子对撞机是否会产生所描述的效果。大多数科学家向我们保证，它绝对不会提供任何类似停电的东西，更不用说意识跳跃到未来了。然而，该系列明确地将整个叙事作为未来的一个维度。从更个人的角度来看，《广岛之恋》讲述了一场激烈的、看似难忘的、将被遗忘的爱情的恐惧。在《未来闪影》中，恐惧（或惊奇）发生在未来。比如，有些角色看到了未来的自己处在另一段恋情中，这在现在看来是无法想象的事情。无论如何，在《未来闪影》中未来会影响现在，就像《广岛之恋》中过去会影响现在一样。

现在，人们可能会反对说《广岛之恋》和《未来闪影》是绝对不可比拟的。当然，这在某些方面是正确的。《广岛之恋》绝对是现代艺术电影的杰作，是德勒兹式的纯时间－影像，按照朗西埃的标准来看，它是一个显像。正如我所指

出的，《广岛之恋》并不完全符合朗西埃对现代电影的分类和讨论，因为它具有戏谑的批判性，并且在商业和艺术影像混合的意义上是非纯粹的。我试图证明朗西埃非常有用的分类与他自己引用的电影拍摄例子不太匹配，这些例子都是基于时间的第二种综合的时间－影像。朗西埃定义的影像的未来，是寻求超越时间－影像，进入一个崭新和非纯粹的影像体制，该体制中商业和艺术日益混杂。我在这里提出的神经－影像——按照德勒兹在《大脑即屏幕》中提出的，探索作为当代好莱坞机器组成部分的电影时间维度 [1]——就是这样一种非纯粹的影像。但是神经－影像也能以一种更艺术的方式来表现自己，这或许更接近于时间－影像，但这在博物馆、画廊中或互联网上都能找到。

《广岛之恋之后》（*After Hiroshima Mon Amour*）是一部以博物馆装置形式展示的数字电影，也可以在网上观看。这部电影是一个对影像进行批判性与艺术性混合和操作的例子，这个影像更接近朗西埃的第三类未来影像。但是，就像上面描述的当代好莱坞的经典电影一样，这部电影在时间维度上是一个神经－影像。西尔维娅·科尔博夫斯基（Silvia Kolbowski）的电影从不同的未来灾难的角度重复了《广岛之恋》（这次是伊拉克的战争和新奥尔良的卡特里娜 [Katrina] 灾难）；法国女人和日本男人的爱情寓言由十个不同种族、民族和性别的演员接续和演绎。著名的"灰烬拥抱"的开场场景被放慢速度，变得断断续续，并被加上有色滤镜；原影片的各种

1　Gilles Deleuze, "The Brain is the Screen", trans. Marie Therese Guirgis, in *The Brain is the Screen: Deleuze and the Philosophy of Cinema*, ed. Gregory Flaxman (Minneapolis: University of Minnesota Press, 2000), p. 372.

场景被黑白再现；添加了从互联网上下载的当代素材，并重新混合了原版电影的配乐和声音设计。这样，视听关系变成了时间关系：而文本通过回忆《广岛之恋》确切的对话来讲述过去（"你在广岛什么也没看到"），这些影像讲述了未来战争和爱情故事的倍增在永恒回归中的不断重复（伊拉克战争期间士兵的视频日记影像）。

通过神经－影像的概念（它既能适应时间－影像的艺术特征，又能适应运动－影像的经典好莱坞特征，但它以新的方式对这些影像进行混合、重组和系列化），我们可以看到我们是如何进入第三种时间综合的影像类型的，它代表着未来，但它本身也表明未来是现在。

子弹时间与后电影时间性的中介

安德烈亚斯·苏德曼 文　陈天宇 译

《子弹时间与后电影时间性的中介》（Bullet Time and the Mediation of Post-Cinematic Temporality）选自肖恩·丹森和朱莉娅·莱达主编的文集《后电影：21世纪电影理论研究》。作者安德烈亚斯·苏德曼（Andreas Sudmann）是德国媒体学者，现任雷根斯堡大学客座教授。在本文中，作者将电影《黑客帝国》中的"子弹时间"作为研究点，引用了德勒兹和马苏米等人的理论研究，对子弹时间的时间性进行溯源分析，试图探索子弹时间的使用是如何突出时间性的中介转化以及数字时代的到来所产生的影响的——它如何建立一种不同的感知和行为方式。子弹时间作为一种后电影的时间-影像，建立了一种新的情动时间，子弹时间效果的自主性指向的正是"情动的自主性"。

我观察过你，尼奥。你不会把计算机当作工具来使用。

你用它就像它是你的一部分。

——墨菲斯（《黑客帝国》）

数字计算机，这些通用机器围绕在我们身边，几乎无处不在，而且一直如此。它们变得如此熟悉，并与我们建立了深深的联系，以至于我们似乎不再意识到它们的存在（除了偶尔的中断、系统故障，或者简单地说，事件）。毫无疑问，计算机已经成为决定我们处境的关键因素。但即使我们有意识地关注它们，我们也必然会忽略对计算而言最重要的程序（和时间）操作，而这些操作都是以我们无法认知的速度发生的。

那么，我们该如何描述关于数字媒体的情感和时间体验？其算法过程无法引起有意识的思考，却形成了当今我们生活中的众多（非）物质条件。为了解决这个问题，本文研究了数个数字媒体作品（电影、游戏）的示例，这些作品可以作为真正向后电影制度转变的主要媒介，本文尤其关注大众美学维度和跨媒体的"子弹时间"效应。我主要关注 1999 年的第一部《黑客帝国》（*The Matrix*），以及诸如《马克思·佩恩》（*Max Payne*）系列的数字游戏，并试图探索子弹时间的使用是如何突出时间性的中介转化以及数字时代的到来所产生的影响的——它如何建立一种不同的感知和行为方式，在德勒兹所谓的"运动－影像"主导的电影时代，这或许是前所未有的。[1]

1　本文扩展了与肖恩·丹森合著的论文《数字系列性：关于数字游戏的系列美学和实践》（Digital Seriality: On the Serial Aesthetics and Practice of Digital Games）中的思考。

（后）电影的子弹时间

作为一种美学技巧或特殊效果，子弹时间通过其在沃卓斯基（Wachowski）兄弟的《黑客帝国》三部曲里的初次使用而广受关注，其让我们能够目睹不可能快速移动的（虚拟）摄影机围绕着人类演员和非人类物体（例如子弹）以极慢的速度运动（或以静止影像的形式被冻结，其视角可以被操控）。

基于其壮观和创新的外观，这种效果本身已在各种媒体上被复制和传播，包括《黑客帝国》的电子游戏产品和跨媒体宇宙，以及与故事完全无关的游戏和游戏系列，如《马克思·佩恩》等。[1]然而，尽管当时在文化上大肆宣传其新颖性[2]，但《黑客帝国》对子弹时间的使用并非没有概念上和技术上的先例，包括为这种效果的当代制作做铺垫的媒体技术程序，和为其接受奠定了基础的媒体美学形式。这种效果汲取了散布在历史上的类似或相关的美学效果和技法，从埃德沃德·迈布里奇（Eadweard Muybridge）和艾蒂安－朱尔·马雷的连续摄影技术，到保罗·德贝维奇（Paul Debevec）的短片《钟楼电影》（*The Campanile Movie*，1997），视觉效果设计师约翰·盖塔（John Gaeta）都将其作为《黑客帝国》中子弹时间概念的主要参考。此外，《黑客帝国》里的子弹时间也使人联想起慢动作暴力美学，即"子弹的芭蕾"，后者出

1　要了解更多运用子弹时间的游戏列表，可登录：http://www.gamesradar.com/a-videogame-history-of-bullettime/。

2　作为这种文化宣传的一部分，许多关于《黑客帝国》尤其是子弹时间的学术和非学术作品已经出版（参见本书参考文献中以下作者的作品：Constandinides; Denson and Jahn-Sudmann; Glasenapp; Hawk; Meinrenken; Sudmann; Tofts）。尽管其中一些作品（参见本书参考文献中霍克 [Hawk 2007] 的作品）讨论了子弹时间的时间含义，但它们并未将这种效果当作特定的后电影时间性来处理。

现在佩金帕的《日落黄沙》（*The Wild Bunch*，1969）和吴宇森的电影（例如《英雄本色》[*A Better Tomorrow*，1986] 或《辣手神探》[*Hard Boiled*，1992]）中。

然而，尽管有许多先驱，但这部电影还是利用这种效果强调了一种看似全新的现象，许多流行电影（例如《终结者2：审判日》[*Terminator 2: Judgment Day*，1991]，《侏罗纪公园》[*Jurassic Park*，1993]，《阿甘正传》[*Forrest Gump*，1994]）近年来一直在向这个方向努力：借助数字技术，电影终于到达了其历史上的某个时刻，几乎所有可以想象的事物都能够用逼真的方式描绘[1]。因此，在光学上区分计算机生成的（或用数字方式处理的）影像与传统的电影影像已经不太可能了。根据列夫·马诺维奇的说法，完全在计算机上生成逼真场景的过程，并且可以通过使用3D软件工具单独修改其中的每一帧，不仅标志着电影索引质量的根本性突破，还可以被视为对"手绘和手工制作影像的19世纪前-电影实践"[2]的回归。

《黑客帝国》中子弹时间的使用说明并强调了一个事实，即数字时代的电影不再是索引媒体技术。特别是，子弹时间作为一种数字效果（即使这种效果并非完全由数字技术产生）吸引了人们的注意力，但这并不是因为其本身，而是因为前面提及的视觉的不可分辨性。如果我们不再能够将数字影像与传统影像区分开来，这也可能意味着我们或许会忽略那些数字化生产的影像。然而，就《黑客帝国》来说，对电影美学的媒介技术条件感兴趣的观众意识到，子弹时间影像的具

1 Andreas Sudmann, *Dogma 95. Die Abkehr vom Zwang des Möglichen* (Hannover: Offizin, 2001).

2 Lev Manovich, *The Language of New Media* (Cambridge: MIT Press, 2001), p. 295.

体且技术上复杂的形式只有通过数字技术能实现。的确，观众对了解效果的确切技术背景表达了强烈的兴趣；在某些情况下，这种兴趣甚至引起了人们重现效果的尝试，尽管手段较为温和。[1]

鉴于 20 世纪流行媒体的叙事技巧和视觉奇观总是引起人们对其（部分隐藏的）操作性的兴趣，即对它们如何工作和被生产的兴趣，在子弹时间的情况下，我们面临着一种新的效果，即其视觉奇观的可操作范围，从一开始就可以确定为数字的特定操作性。

因此，子弹时间效果不仅仅是在电影中借助于计算机生成影像可以实现什么的有力演示。这种形式与电影的主题和哲学焦点无缝对接：作为数字幻觉的后世界末日（post-apocalyptic）景象。这里所讨论的世界就是赋予这部电影名称的世界，即由人工智能机器建造的计算机模拟系统（Matrix），用来控制被奴役的人类，并让他们相信他们在 1999 年仍然生活在地球上。另一个世界是角色墨菲斯（Morpheus）所说的"真实的沙漠"，即计算机模拟系统的仿真，它是人类在 21 世纪被他们创造的智能机器人打败很久之后，在地球上遗存下来的东西。

《黑客帝国》是在数字时代出现后的首批大片电影之一，旨在明确处理人们在数字世界中生活是何感觉的问题。当尼奥（Neo）第一次遇到墨菲斯时，后者对他说："就是那种一生都有的感觉。那种这个世界出了点问题的感觉。你不知道

1　例如，以下视频作为许多示例之一展示了如何使用 GoPro 摄像机和吊扇制造子弹时间效果：http://www.youtube.com/watch?v=wTQjIZR6xHA&feature=youtu.be。

那是什么，但是它在那里，就像你心中的碎片一样，使你发疯，并把你引向我。"因此，正是一种"感觉"促使尼奥首先跟随白兔，服用红色药丸而非蓝色的那个，以"留在仙境里"，并沿着他第一次质疑他生活的世界的道路前进。显然，《黑客帝国》利用了从一开始就与网络空间和人工智能的（历史性）话语深深纠缠在一起的焦虑情绪，这种焦虑几乎伴随着每一个"普罗米修斯台阶"[1]：对自我造成的自然生命丧失和创造一种不再可控的技术的焦虑，这种技术开启它自己的生命，并转向反对人类。然而，尽管这些话语值得批评，尤其是在其冗长和无处不在方面，但正如马克·汉森所言，同样重要的是，不要轻视它们或简单地将其视为误导，而应将这些焦虑视为"人类文化变革经验的构成要素"[2]。

然而，《黑客帝国》并没有邀请我们占据尼奥在"真实的沙漠"中身处的位置——在这个位置上，数字世界存在的不真实性问题对尼奥来说变得切实可见。更确切地说，电影中描绘的两个世界都让人产生一种陌生感，就像一个人从外部甚至从元视角（meta-perspective）看待它们一样。这种特定的凝视，在很大程度上要归因于电影特有的无疆域性和全时性，其强调了整体的后现代主义，同时也包含后电影的形式。[3]行动、角色和事物似乎存在于一个实质性的时间、空间和系统的情境逻辑之外，尤其是在电影的前三分之一中。在这里，《黑客帝国》快速地从一个场景跳到下一个场景，没有具体

1　Mark B. N. Hansen, "New Media", in *Critical Terms for Media Studies*, ed. W. J. T. Mitchell and Mark B. N. Hansen (Chicago: University of Chicago Press, 2010), p. 174.

2　Mark B. N. Hansen, "New Media", in *Critical Terms for Media Studies*, ed. W. J. T. Mitchell and Mark B. N. Hansen (Chicago: University of Chicago Press, 2010), p. 174.

3　Steve Shaviro, *Post-Cinematic Affect* (Winchester: Zero, 2010).

说明不同地点之间的空间联系。影片似乎想要迷惑观众，让他们无法确定某些情节事件是真实的还是只是一个梦。不止一次，我们看到尼奥在床上迷迷糊糊地醒来。

直到尼奥终于加入了尼布甲尼撒号（Nebuchadnezzar）上的反抗组织，叙事才真正开始提供时空定位。从这一刻起，电影投入了更多的精力来解释"母体"（Matrix）是什么，它是如何形成的，等等。因此，在此之后，反抗者何时存在于"母体"中以及何时不存在（考虑到还有一个训练程序类似于"母体"——我在下文讨论的内容）都是透明的。此外，情节时间线性发展；没有闪回或预叙。

在我们的语境中，最重要的是，子弹时间效果是由故事驱动的。影片向我们详细介绍了尼奥是如何获得可以操纵时间和空间的超级能力的。因此，就时空而言，《黑客帝国》并没有完全弃用经典好莱坞电影的基本原则，如线性叙事，透明度，或因果关系（波德维尔，汤普森 [Thompson] 和斯泰格 [Staiger]）。

然而，尽管在叙事透明度方面做了所有这些努力，我们却看到了这样一个故事世界，其中的叙事元素看起来近乎压迫性地互不相关、可以转化和不稳定。那个叫锡安（Zion）的地方到底在哪？我们听说了这个地方，但影片还没有给我们展示它。比如，我们是否知道为什么反抗者会选择一个特定的地点作为进入"母体"的入口。大多数情况下，距离和地理位置关系并没有发挥任何特殊的作用。"母体"里面的世界首先是一个可交替的环境。这同样适用于模拟程序之外的世界。这是一个黑暗而不适合居住的、威胁生命的空间，

不存在有意义的地点。所有这一切都说得通：空间完整性根本没有存在的余地，无论是在"真实的沙漠"，还是在叫作"母体"的模拟程序里。

因此，正如《黑客帝国》呈现了一个可以模拟一切的世界，这部电影暂停——或扬弃，从黑格尔"扬弃"的意义上讲——了经典好莱坞电影的典型特征，即叙事的连续性和再现完整性，而这种暂停影响了整个叙事世界。这一点在墨菲斯向尼奥展示其运作与"母体"相似的虚拟工作空间的著名片段里尤其明显："这……是构造。这是我们的载入程序。我们可以载入任何东西，从衣服……到设备……武器……训练模拟……我们需要的任何东西。"所见即所信，因此"构造"（Construct）的功能也可以通过视觉方式得到展示——在某个时刻，尼奥站在墨菲斯旁边，身处"构造"的空白空间，然后在下一个瞬间，他马上发现他（和墨菲斯一起）处在真实的沙漠中。

鉴于尼奥和其他反抗者能够创造任何环境或他们想要的身份（本质上不改变"母体"本身），人物和地点之间没有稳定的联系。这完全符合灵活的叙事和开放的身份，并总是在网络空间中存在（如果不是占主导地位的话），尤其是在流行媒体文化中。互联网（总）被想象成一个虚拟空间，人们可以在其中产生任何身份遐想。

但关键是《黑客帝国》的叙事旨在帮助我们理解叙事顺序的逻辑之外的东西，[1] 即美学形式的相对自主性和模块化功

1　在最近对当代电视连续剧的讨论中，奥利弗·法勒（Oliver Fahle）展示了如何将影像、主题等构想为连续的实体，这些实体独立于其叙事和剧情的功能以及整合。

能，例如子弹时间。《黑客帝国》通过这种模块化功能的方式暴露了我们当代数字文化的关键特征之一，即"数据库逻辑"，马诺维奇称之为"可以无休止地连续构建新的叙事"[1]。当然，数据库逻辑和模块化功能在我们当代的数字文化里都不是排他性的。在我们这个时代，数据库的逻辑似乎已成为渗透到文化的各个层面的主导形式，从生产到不同渠道的分配，再到消费水平。

因此，子弹时间不仅是一种创新或壮观的效果，而且将自己显露为一种数字范式，即后电影媒体制度，这个制度也改变了我们从情感体验的角度来参与这些形式的方式。[2]在《黑客帝国》中，子弹时间作为时间性的特定中介就明确说明了这种后电影的敏感性。

电影中最具标志性的子弹时间镜头之一发生时，尼奥和另一个角色正试图营救被特工严密看守在军事建筑内的墨菲斯。布朗特工（Agent Brown）在建筑物的屋顶停机坪上将武器对准了尼奥。首先，相机直接聚焦在武器上，以特写镜头框起，直到火拼开始。在下一个影像中，视角更改为中远镜头，前景是尼奥（从背后拍摄），背景是布朗特工。在极端的慢动作中，我们看到子弹的轨迹飞向尼奥，而他也以慢动作运动，从而有足够的时间躲避了第一颗子弹。

现在，摄影机开始围绕尼奥旋转，并绕垂直轴旋转，以便我们更好地观察尼奥在躲避下一颗子弹时的优雅举止。子弹的运动被减慢到这样的程度，以至于我们可以很容易地跟

1　Patricia Pisters, "Flashforward: The Future is Now", *Deleuze Studies* 5(2011), p. 109.

2　Steve Shaviro, *Post-Cinematic Affect* (Winchester: Zero, 2010).

随它们的轨迹——实际上，速度已减慢到我们可以看到它们在空气中引起的振动。在摄影机进行了圆周运动后，一颗子弹直接飞入摄影机，朝向我们，而另外两颗则掠过尼奥的身体。总而言之，整个子弹时间镜头只需不到20秒的银幕时间。但是，鉴于银幕事件在认知上具有挑战性和压倒性，因此感知的绵延可能会更短。但我们真的看到了吗？我们观察到三个物体同时移动但速度不同，实际的摄影机有自己的速度，而尼奥身体的慢动作速度也不同于更快的子弹。

正如拜伦·霍克（Byron Hawk）所说，《黑客帝国》系列电影中的子弹时间论证了布莱恩·马苏米关于虚拟的概念，它描绘了一些东西发生得如此之快，以至于人脑无法感知，例如，子弹的轨迹。显然，这种可视化的形式没有数字技术是不可能的。然而，对马苏米来说，"比起将其等同于数字，没有什么比虚拟的思维和想象力更具破坏性了"。[1]正如他所说，数字化关乎"可能性，不是虚拟性，甚至不是潜在性"；确实，

> 把数字和虚拟混为一谈，混淆了真正幻影的和人造的。
> 它将其简化为一种模拟。这遗忘了强度和等级潜力，并以同
> 样的横扫姿态绕过了直觉的运动，即虚拟的现实包裹。[2]

除却数字实际上总是以类比的方式被感知这一观点，影片《黑客帝国》中的子弹时间不仅仅是单纯的模拟问题，其与现实世界仍然存在着深刻甚至致命的联系。如果一个人在

1　Brian Massumi, *Parables for the Virtual: Movement, Affect, Sensation* (Durham: Duke University Press, 2002), p. 137.

2　Brian Massumi, *Parables for the Virtual: Movement, Affect, Sensation* (Durham: Duke University Press, 2002), pp. 137-138.

"母体"中死亡，那么他也将在现实世界中死亡。正如墨菲斯所说："没有思维，身体就无法生存。"霍克进一步声称，子弹时间标志着电影史上的杰出时刻，因为到目前为止，观众只经历了"静态画面"，而没有真正的动作：例如，一幅描绘枪响的影像后面紧接着另一幅展示子弹冲击力的影像。"[现在]有了子弹时间，观众可以看到子弹放慢、增强的运动和轨迹，这样他们就可以感觉到这种运动，这是超越视觉感知静态画面的一种主要的现实形式。"[1]从稍微不同的角度来探讨，并用不同的术语来表达，子弹时间形象化了在战后电影中产生"时间 – 影像"的无法表达的"间隔"，即行动与感知（或行动与反应）之间的"时区"。

但是，我们如何才能评估此时间 – 影像的特定数字维度，而又不会像马苏米所批评的那样，陷入虚拟与数字的矛盾？我们在多大程度上可以将其称为后电影时间 – 影像？正如我已经说过的，子弹时间是适合我们当前数字时代的时间 – 影像，因为它是与数据库逻辑明确且密不可分地联系着的影像。《黑客帝国》不仅通过子弹时间的使用将数据库美学形象化，还明确地将数据库作为子弹时间的（非）物质资源和基础。尼奥在母体内部的行动和能力不仅仅是"他的"心理投射，因为后者只有在他与模拟程序实质性地耦合时才形成（不是母体，就是训练程序构造）。

更重要的是，当与尼布甲尼撒号上的机器物理连接时，尼奥（或更准确地说，他的大脑）也变成了一台计算机，转

1 Byron Hawk, *A Counter-History of Composition: Toward Methodologies of Complexity* (Pittsburgh: University Press of Pittsburgh, 2007), p.118.

变为一台机器，另一台计算机可以在上面上传几乎任何可能需要的信息（例如战斗能力）。换句话说，当连接到母体时，尼奥是一个电子人（cyborg），一部分是人，一部分是机器。然而，由于他的人性和作为"被选中的人"的"精神"身份，他可以打破母体的规则并成功地与特工战斗。

但是，我们如何在数字时代将这种特殊的时间－影像理论化呢？最近，帕特里夏·皮斯特斯提出"神经－影像"（neuro-image）这个术语来指定那些让我们直接体验"精神景观"的影像，而这些影像同时和伴随着"无穷无尽的新组合、排序和混合"的数字的数据库逻辑紧密联系在一起。[1] 皮斯特斯甚至声称，神经－影像应该被看作一种位于电影中心的新的影像，它已经超越了古典和现代电影的运动－影像或时间－影像，但没有（完全）取代这些前数字时代的影像体系。正如皮斯特斯所宣称的，就时间维度而言，神经－影像（和总体上的数据库逻辑）是与德勒兹关于第三种时间综合的概念相对应的，即"作为永恒回归的未来的重复"[2]，"时间的（无尽的）系列变化与过去和现在的再混合"[3]。

表面上看，所有这些考虑似乎都适用于《黑客帝国》的子弹时间，很明显，皮斯特斯在她的文章中没有对此进行讨论。确实，从主题上讲，子弹时间是"来自未来的影像"，但作为20世纪末期电影实践的美学形式，"[它]也表明未来是现在"。[4] 我不同意皮斯特斯的一点是，"由于第三种综合的

1　Patricia Pisters, "Flashforward: The Future is Now", *Deleuze Studies* 5(2011), p. 109.

2　Gilles Deleuze, *Difference and Repetition*, trans. Paul Patto (London: Athlone, 1994), p. 90.

3　Patricia Pisters, "Flashforward: The Future is Now", *Deleuze Studies* 5(2011), p. 106.

4　Patricia Pisters, "Flashforward: The Future is Now", *Deleuze Studies* 5(2011), p. 113.

主导地位"，神经－影像倾向于"瓦解"时间－影像的时间顺序。[1] 至少，《黑客帝国》似乎不支持这一说法。相反，把子弹时间视为一种"神经－影像"强调了为什么把这种效果看作一种特定的后电影时间－影像是有意义的。子弹时间（作为时间－影像）的美学形式是通过数据库逻辑来塑造和连接的，它本身就表达了计算分离和重组的时间性。

有趣的子弹时间

"作为永恒回归的未来的重复"的另一个例子也许是子弹时间效果的传播速度，在第一部《黑客帝国》中流行之后，它以这种速度传播到计算机游戏等不同的媒体上；从这个意义上讲，它在其他媒体上的传播也可以被看作我们当前数字时代的"鲜明特征"。一旦审美效果在文化上变得可见，它就似乎通过各种媒体形式无处不在，它的出现是同时发生而不是先后发生的。因此，探索子弹时间的时间性如何被另一种媒介，例如数字游戏的（软件）媒介塑造就变得更加重要。因为我们很快就会看到，游戏本身就表达了同时性的时间逻辑。

接下来让我们看看《马克思·佩恩》系列游戏的第一部，它由 Remedy 娱乐公司与 Take 2 娱乐公司合作开发，由集聚公司（Gathering）发行。虽然《马克思·佩恩》在《黑客帝国》第一部电影上映之前就已经在开发中，但它成了第一款利用子弹时间的电子游戏，同时它的游戏美学也从吴宇森的电影中获得了灵感。除了子弹时间，对香港动作电影的影射也是整个游戏系列的一个重要特点，正如它的整体电影风格是新

1　Patricia Pisters, "Flashforward: The Future is Now", *Deleuze Studies* 5(2011), p. 110.

黑色的。马克思·佩恩是一个所谓的定居于当代纽约的第三人称射击手（摄影机从角色背后进行透视）；马克思·佩恩也是剧中主要角色的名字，他是一个有着悲惨背景的残缺英雄。当他还是纽约警察局的警探时，他的妻子和孩子被吸毒成瘾的罪犯杀害。三年后，这时他已被调到缉毒局，正在调查瓦尔基尔（Valkyr）的案件，在进行秘密行动的过程中他被陷害暗杀了他的同事和朋友亚历克斯（Alex）。从此，他不仅要与贩毒集团作斗争，还遭到警方的追捕。

游戏以电影般的开场开始：在纽约的一个暴风雪夜，一架直升机飞过流向曼哈顿天际线的哈德逊河。这些影像伴随着警方无线电广播的声音：我们听到了在一个叫作"爱西尔广场"（Plaza Aisir）的地方发生枪击的报道。两辆警车正驶过城市峡谷。它们终于到达了目的地，一座巨大的摩天大楼。摄影机沿着建筑物的正面往上移动。最后我们看到一个人站在屋顶上，手里拿着狙击步枪。是马克思·佩恩，我们刚刚听到过他的画外音：

> 他们都死了。最后一声枪响是对这一切的终结。我松开了扳机上的手指。然后就结束了。为了弄清真相，我需要回到三年前。回到那个痛苦开始的夜晚。

佩恩的话语一开始令人困惑，但很快我们就明白了：这个黑暗而令人激动的情节描绘了游戏的最终场景，该场景正是现在。其他的所有内容，几乎是整个游戏，都被设计成闪回形式。第一次倒叙，也是第一个可玩的情节，讲述了佩恩的家人在家中被谋杀的事件。在这一情节中，马克思（以及

玩家）无法阻止罪犯杀死其妻儿，但他们尚未离开建筑物，角色的任务是将他们带出去。下一个游戏情节介绍了仅在两天前发生的事件：马克思·佩恩被叫到火车站去见亚历克斯。同样，他必须目击一个与其关系亲密的人的死亡。接下来是一个长期的复仇任务，一直持续到当"他们都死了"的现在（因此将我们带到了马克思的叙述开始的那一刻——在游戏开始和故事结束时）。

在《马克思·佩恩》之前，闪回在数字游戏中很少见。即使在当代游戏世界中，它们也不常发生。重要的是要注意，《马克思·佩恩》中的闪回仅具有叙述功能，对游戏本身没有任何影响：这些闪回中的角色动作不会对进一步的游戏产生影响。我们不能改变游戏的未来或过去。《马克思·佩恩》的时间美学的另一个突出元素是漫画小说式屏幕，该屏幕以叙事方式将游戏情节并置，取代了动画剪辑场景。[1] 除了此功能外，这些屏幕还强调了游戏的"叙事野心"，并为新黑色电影的审美作出了贡献。

这与子弹时间作为后电影的时间－影像有什么关系？在本文的第一部分中，我认为《黑客帝国》对子弹时间的使用与数据库逻辑相对应，特别是计算的分离时间性，电影试图通过视觉手段对其进行中介。现在我们转向计算机游戏中更直接的计算介质时，我们注意到许多重要的区别。就视觉表现而言，像《马克思·佩恩》这样的游戏在子弹时间上的表现可能无法与沃卓斯基电影中的特殊效果相提并论。在游戏

1　"过场动画"（有时称为事件场景）表示位于游戏的好玩或可玩部分（关卡，世界）之间的镜头。在这些场景中，玩家几乎无法控制屏幕事件。

中，这种壮观的质量并没有消失（事实上，最后一部《马克思·佩恩》已经建立了新的电影视觉效果），但它现在已经取代了这种效果的趣味功能性：子弹时间通过降低屏幕上的移动速度（不仅是对手的移动速度，还包括自己的移动速度）来帮助玩家掌握游戏中的事件，而输入设备的技术调查仍会实时进行（例如，计算机仍在"监听"玩家的指令，并且当指令通过键盘、鼠标或控制器被发送时，速度仅为人类感知时间窗口的一小部分）。这为玩家提供了决定性的优势，尤其是当他们在数量上远远落后，或者当特定的游戏挑战需要超人的精度时。当然，游戏中子弹时间的长短在于，它可以帮助玩家躲避射出的子弹，同时仍然能够向敌人开火（在《马克思·佩恩》中，此动作被称为"躲避式射击"）。自商业视频游戏诞生以来，慢动作游戏就一直是重要的美学／游戏功能，尤其是作为一种所谓作弊的独特功能。[1]然而，《马克思·佩恩》系列游戏将慢动作的游戏美学提升到了一个全新的水平，尤其是在视觉奇观方面。

与第一部《黑客帝国》的显著不同是，《马克思·佩恩》中的子弹时间在游戏中并非由故事推动。没有任何关于马克思为何拥有这项特殊技能的解释。实际上，重要的是，子弹时间在关系到玩家的表现时成为一种技能（而不仅仅是一种效果），也就是说，子弹时间从大片中的电影媒介转变为数字游戏中的计算媒介。此外，玩家无需执行任何特殊任务即

1　所谓的"作弊"或"作弊代码"通常用于使游戏更轻松（超越标准游戏玩法）。例如，激活作弊代码可以降低总体游戏速度或降低玩家对手的速度。作弊在数字游戏文化中有着悠久的历史，至少可以追溯到1980年代初期（参见本书参考文献中孔萨尔沃 [Consalvo 2007] 的作品）。

可掌握这项技能；他可以立即使用它。但是，子弹时间效果是一种有限的资源，只能持续几秒钟，并且每次激活都会被耗尽。屏幕底角的沙漏形仪表（如果是第三部《马克思·佩恩》，则为垂直条）会告知玩家还剩多少子弹时间可以使用。在游戏系列的第一部中，子弹时间只能通过杀死敌人来补充。这与第二部有所不同，在第二部中，子弹时间会自动恢复，但速度较慢。每当《马克思·佩恩2》中的玩家能够在可用的子弹时间内一次消灭多个对手时，仪表就会变黄，当"目标"的时间流动同时变慢时，他可以移动得更快。仪表变得越黄，子弹时间效果越强烈。毫不奇怪，《马克思·佩恩3》提供了最复杂的子弹时间变体。它不仅通过杀死对手的行为，而且也通过伤害对手来进行重载。此外，在此部中，有一种特殊的子弹时间模式，被称为"最后一个站着的人"。如果马克思的健康状况下降，他仍然拥有止痛药（可恢复角色健康状况的药片）以及装载的武器，他会自动切换到子弹时间模式，以使他能够找到敌人并试图将他杀死。如果玩家成功杀死攻击者，马克思将会恢复；如果失败，则玩家和马克思一起死亡。

除了其游戏功能占主导地位之外，《马克思·佩恩》对子弹时间的使用提供了与电影《黑客帝国》类似的重要视觉效果。例如，在第一部《马克思·佩恩》中，当马克思杀死一个敌方团体的最后一个成员时，摄影机会变换成围绕下落的尸体旋转的第三人称视角。影射《黑客帝国》美学的另一个突出特征是摄影机沿着子弹的轨迹拍摄。

因此，为了理解游戏中子弹时间的特定时间性，我们必

须同时考虑再现性或叙事性层面以及操作性或趣味性层面（游戏性层面）。叙事层面和趣味性层面之间的区别本身就是游戏研究作为一门学科的早期历史上一个争论激烈的地方——尤其是在时间方面，以及数字游戏与其他媒体（包括电影）相比的特殊性方面，它发挥着重要作用。在这里，我们可以找到电影时间－影像和具体的后电影时间－影像之间的差异。出于这个原因，为了评估《黑客帝国》对后电影时间的电影化中介与《马克思·佩恩》对后电影时间性的更为直接的操作化之间的根本区别，我们必须简单地回到所谓的叙事学与游戏学（ludology）之争，这是2000年左右在该领域形成的重大讨论之一。

一方面，像珍妮特·穆雷（Janet Murray）或玛丽－劳瑞·瑞安（Marie-Laure Ryan）这样以叙事学为导向的学者声称，通过引入互动性，计算机游戏（和一般的数字平台）大大改变了叙事的参数。同时，这些学者或多或少地暗示故事是数字游戏的核心功能之一。另一方面，与这些叙事学家的主张相反，马库·埃斯克里宁（Markku Eskelinen）或杰斯珀·尤尔（Jesper Juul）这样的"游戏学家"（ludologists）认为，与游戏玩法的"核心"相比，叙事维度是次要的，"核心"将玩家置于互动的首位，使用正式的规则，而不是使用故事的元素。对于尤尔而言，数字游戏的介质特性在于它为行动、运动和决策提供了空间，而不是以线性方式呈现叙事。埃斯彭·阿尔塞斯认为，这些空间也可以用"遍历现象"来解决；遍历性源自希腊语 ergon 和 hodos，即工作和路径，遍历性的概念将数字游戏定义为一种话语类型，"它的符号是由一个有意义的工作元素产生的

路径"。[1] 这种话语与其他文本（或视听）形式有很大不同。游戏的叙述"剧本"不只是给我们阅读或观看的内容；相反地，它是在游戏和玩家互动的瞬间产生的。而且，正如尤尔所表明的那样，从我们通常如何处理非互动故事形式的不同时间层次（即在古典叙事学范畴内）看，这意味着一个深刻的悖论。由于其遍历形式，我们无法区分故事时间（或历史）、情节时间（话语时间或叙述时间）和接收时间（媒体消费的经验时间）的级别。根据尤尔早期的语言学立场，这些时间关卡的特殊性在游戏玩法中逐渐消失；故事时间、情节时间和接收时间以一种非计算性媒体中前所未有的方式相互吻合。

如果我们认真对待激进的游戏学家的论点，即游戏和电影本质上是不同的媒体形式，那么游戏能够在多大程度上表达时间－影像就是一个问题。让我们回想一下，时间－影像以同时性原理取代了连续的时间性，后者是运动－影像的关键时间原理。现在，如果数字游戏总被同时性原则所束缚，那么时间－影像如何用同时性逻辑代替连续逻辑来发挥不同的运动和时间关系，进而作为一种特定的时间形式脱颖而出？

但是，正如我们从麦克卢汉那里所知，"任何一种媒介的'内容'总是另一种媒介"[2]。当然，游戏能够改变（或模拟）其他媒体（例如电影）的美学形式。我们可以解析性地区分电脑游戏的再现层面和操作层面（包括游戏玩法和游戏机制），

1 Espen Aarseth, "Aporia and Epiphany in *Doom* and *The Speaking Clock*: The Temporality of Ergodic Art", in *Cyberspace Textuality: Computer Technology and Literary Theory*, ed. Marie-Laure Ryan (Bloomington: Indiana University Press, 1999), pp. 31-41.

2 Marshall McLuhan, *Understanding Media. The Extensions of Man* (NewYork: McGraw-Hill, 1964), p. 8.

这意味着时间－影像并不是因为数字游戏的遍历形式破坏了故事时间、情节时间和接收时间的区别而变得不可能，因为时间－影像可以简单地出现在游戏的再现或界面的层面上。

但是子弹时间的趣味功能对其视觉功能的主导是如何影响它的时间特性的呢？就游戏玩家情感体验的维度而言，我认为这与电影版本并非完全不同。游戏中的子弹时间镜头仍是上面提到的关于《黑客帝国》系列电影的时间－影像。唯一的主要区别是，《黑客帝国》中的子弹时间镜头被认为是出色的时刻，而在像《马克思·佩恩》系列这样的游戏中，这是一个常见的特点。然而，在数字游戏中，子弹时间的特殊特征是它"中介"算法时间的方式。[1] 也就是说，它让玩家能够感受到玩家无法感知到的数字微时间性，特别是当玩家沉浸在游戏中并对游戏呈现的持续挑战做出自动反应时。

基于我们对计算时间性的忽视（它以低于或超过人类意识体验的时间框架的尺度和速度运行），子弹时间镜头让玩家能够通过对时间的操纵体验到前所未有的空间控制水平，结果是算法生成的时间矛盾地变成了触觉体验的绵延。在这个转导过程中产生的东西与其说是实质性的，不如说是一种相关的绵延，也就是说，它标志着意识体验的时间性与发生在每个游戏玩法行为中的微时间计算过程的难以察觉的时间之间的差距。我认为，这种触觉维度与电影或电视等媒体中指向时间性"潜意识"区域的子弹时间效果有着重要的区别。[2] 强调子弹时间的触觉体验并不意味着要淡化数码性的整体触

1 根据拉图尔的说法，"中介人……是原始事件，并创建它翻译的内容以及在其中扮演的实体中介角色"（81）。

2 Daniela Wentz, "Bilderfolgen, Diagrammatologie der Fernsehserie", Diss. Weimar University, 2013.

觉维度，这里的触感被理解为麦克卢汉意义上的"感官的相互作用"。[1] 相反，我们可能会说，子弹时间的触觉接触使我们敏感地理解了作为一种历史上特定的方式和触觉的技术实现的数字性。[2]

此外，由于子弹时间效果可以重复但只能在某些预定义条件下间歇地重新激活——这不仅意味着效果的重复，还意味着其在不同形式范围内的变化（请回忆上述子弹时间的变化）——上面概述的现象学含义随时间推移而累积：通过使用子弹时间效果的数字游戏，对算法计算的原则上看不见的时间的感知经过反复曝光而增强，在这个过程中，这种体验被赋予了实验结构的质量，这种设置让我们游戏式地测试一种新形式的"人类技术界面"[3] 的时间模式。

而且，在游戏中子弹时间不仅是连续使用的，而且是可重复的。另外，子弹时间的模块化配置导致了这一效果的部分自主性。也就是说，子弹时间是一系列相关过程中的一部分，它在即时玩法挑战之外被激活，在游戏中独立于这一效果的功能性（或叙事性）动机结构。玩家可以在不面对敌人的游戏情节或空间中精确测试子弹时间能力，例如在空走廊或空房间中的安全区域，以便学习如何更有效地使用它或只是简单地了解技巧。但到目前为止，这并不是唯一的结果。他们还测试了它们与计算机连接的时空维度。在这些子弹时间的

1 Till Heilmann, "Digitalität als Taktilität. McLuhan, der Computer und die Taste", *Zeitschrift für Medienwissenschaft* 2 (2010), pp. 125-134.

2 Till Heilmann, "Digitalität als Taktilität. McLuhan, der Computer und die Taste", *Zeitschrift für Medienwissenschaft* 2 (2010), pp. 125-134.

3 Shane Denson, *Postnaturalism: Frankenstein, Film, and the Anthropotechnical Interface* (Bielefeld: Transcript, 2014).

时刻，玩家会意识到并探索一个特定的数字时间。玩弄子弹时间也是一种观察它的行为。正是由于这些"无端的"实验事件，游戏、进行中的游戏系列、各种媒体和跨媒介组合中子弹时间的不同部署之间的美学变化，就批判性研究而言变得最为明显和开放。在这里，我们见证了探索审美极限的数字媒体作品，以及这种效果向计算环境过渡的过程。[1]

结论：情动的自主性

子弹时间是操作层面上无形的、算法的计算时间与（从数字媒体如电影中继承下来的）再现层面上文化的"沉淀的"时间性的具体而矛盾的相遇。因此，这也是一种不同速度间的相遇，非常快和相对较慢。正是这种时间性的特殊结合，在很大程度上促成了子弹时间的相对自主性，也就是说，无论在操作性还是在文化逻辑上，它的自主性来自叙事，甚至是散漫的叙事。

子弹时间，作为一种后电影的时间－影像，展示了间隔的时间，即动作和反应（或感知）之间的时间"区域"。它以特定的绵延和运动来扩展和充实这一间隔。因此，它不是显示的后电影(或计算)情动的时间(因为它根本不能被显示)，而是这种情动时间性的影像。尽管如此，它还是精确地指出了它所替代的时间性。同时，它建立了一个新的情动时间（或绵延），但是在不同的水平上，即在游戏和玩家之间。

1　不足为奇的是，我们发现无数的例子揭露了"自主性"对 YouTube 等社交网络平台的影响，在这里，用户可以上传"让我们一起玩"视频和"最佳子弹时间"汇编。因此，它们提供了序列化的时态技术调解的个人经验，这些经验可以被评论、比较或用于社区建设。有关将社区构建作为一种连续实践的讨论，参见本书参考文献中凯勒特（Kelleter 2012）的作品。

正如我已经指出的那样，游戏和电影在这方面最终没有根本的区别，也没有本体论上的鸿沟。然而，游戏的特征在于不同的时间逻辑在这里起作用：遍历时间。由于它们的遍历形式，我们从古典叙事学中了解到，故事时间、话语（或叙述）时间和消费（接收）时间的时空差异在游戏与玩家之间的互动联系中得以消除。结果，间隔的时间成为绵延的触觉体验，在麦克卢汉理论的意义上，这也指向情感的整体触觉维度。最终，这再次适用于电影和游戏中的例示，子弹时间效果的自主性暴露出的正是"情动的自主性"[1]。

1　Brian Massumi, *Parables for the Virtual: Movement, Affect, Sensation* (Durham: Duke University Press, 2002).

走向非时间影像：数字时代的德勒兹笔记

塞尔吉·桑切斯 文　黄奕昀 译

《走向非时间影像：数字时代的德勒兹笔记》（Towards a Non-Time Image: Notes on Deleuze in the Digital Era）选自肖恩·丹森和朱莉娅·莱达主编的文集《后电影：21世纪电影理论研究》，该文最早发表于 2011 年，原文为西班牙语，后由伊莎贝尔·玛格利（Isabel Margelí）译为英语。作者塞尔吉·桑切斯（Sergi Sánchez）现就职于西班牙庞培法布拉大学传播学系，研究方向是传播与媒介。作者在《走向非时间影像：德勒兹与当代电影》（Hacia una imagen no-tiempo: Deleuze y el cine contemporáneo）一书中对本文观点进行了详细阐释，德勒兹将影像划分为运动－影像与时间－影像，"二战"的历史断裂造成了两种影像的断裂。作者认为以电视为代表的数字影像扩展了德勒兹时间－影像的概念，并催生出非时间影像，非时间影像拒绝年龄、讨厌侵蚀、远离时间，成为一个未被触及的完美缩影，它与瞬间强度有关，并呈现出完全的内在性。本文可被视为该专著内容的精简版。

I

根据吉尔·德勒兹的说法，你眯起双眼就会察觉运动 – 影像让位于时间 – 影像的时刻：埃德蒙（Edmund）在《德意志零年》（*Germania Anno Zero*, 1947, 罗伯托·罗西里尼 [Roberto Rossellini] 执导）中的自杀。在战后的柏林废墟中，一个十二岁的男孩埃德蒙听从了他以前一位老师的建议（正如他所理解的那样），毒死了自己生病的父亲。这位老师是一个纳粹分子，还可能是一个恋童癖者。他劝告埃德蒙，弱者应该灭亡，如此强者才能繁荣。埃德蒙现在所能做的就是紧盯着对他而言无法反抗且再也无法理解的现实：人类的价值观被战争永远改变，且人们面临着不确定的未来。人类适才重获艰苦奋斗而来的自由，但不知该如何应对它。《德意志零年》是先知电影的代表：先知只能看见，他也不得不看见；可视的先知无法付诸行动。先知犹如梦游者和幽灵。罗西里尼的埃德蒙就是这样顺应他再无法改变的潮流，如同一艘漂流的沉船。埃德蒙不是受到大众认可的角色，而是向心力的黑洞。大屠杀（Holocaust）向我们揭示了作为人类耻辱的战争，它的裂缝永久地将人与物分离，或许也将文字与事物、概念与其意义分离。

罗西里尼的零年即影像的零年：电影描绘一个少年自杀的那一年，正是纯粹的运动 – 影像似乎不足以理解一个四分五裂的世界的一年。它那冒着热气的内脏还躺在地板上，但是这个影像——"被认为只是遵从我们的感知和行动的一组逻辑集合（ensemble）中与其他影像自然排列的一个元素"[1]——

[1] Jacques Rancière, "From One Image to Another? Deleuze and the Ages of Cinema", *Film Fables*, trans. Emiliano Battista (Oxford: Berg, 2006), p. 107.

已经不够了。雅克·朗西埃质疑德勒兹在电影影像分类和历史发展之间建立的关系。德勒兹警告我们，他不是在书写电影史，而是在书写对符号的分类。朗西埃表示，德勒兹与布列松（Bresson）一样旨在绘制一张世界事物地图，即某种自然哲学，其中"影像根本不需要构成"，因为在亨利·柏格森之后，"它本身就存在。它不是一种心理表征，而是运动中的物质光……物质是眼睛，影像是光，光是意识"。[1]

众所周知，德勒兹理论中最具争议的一点在于他如何划分电影的两个时代，其与"二战"的历史停顿有关。朗西埃驳斥了这一按照常识划分电影史的观点：如果这两种影像属于其演变的两个不同阶段，那么它们如何能同样被布列松的电影所例证？[2]实际上，我们不是在谈论两种影像，而是在谈论具有两种不同声音的影像，朗西埃将其比喻为由此及彼的同质影像。[3]时间－影像与战后时期之间突如其来的强烈联系似乎与德勒兹关于他不想写影像史的断言相矛盾，但事实并非如此。德勒兹肯定十分感激安德烈·巴赞，后者是第一个承认新现实主义（Neorealism）在迫使人往外看的同时也关注人的内在的理论家。但是，德勒兹将巴赞的观点带出现实主义并融入思想的领域——如果我们曾经有过美好的、有机的表征，那么由于对人类行为的信任危机，我们现在所拥有的皆属陈词滥调，我们不知疲倦地回到其中，以免忘记它是多

1 Jacques Rancière, "From One Image to Another? Deleuze and the Ages of Cinema", *Film Fables*, trans. Emiliano Battista (Oxford: Berg, 2006), p. 109.

2 Jacques Rancière, "From One Image to Another? Deleuze and the Ages of Cinema", *Film Fables*, trans. Emiliano Battista (Oxford: Berg, 2006), p. 112.

3 Jacques Rancière, "From One Image to Another? Deleuze and the Ages of Cinema", *Film Fables*, trans. Emiliano Battista (Oxford: Berg, 2006), p. 113.

么陈旧。这就是朗西埃将运动 – 影像视为一种自然哲学——与巴赞关于现实主义的理论十分接近——并将时间 – 影像视为一种精神哲学的原因。[1]"电影所需要的思想和精神（我们也需要），"保拉·马拉蒂（Paola Marrati）写道，"是生命的内在力量，承载着在人类和这个世界之间建立新联系的希望和挑战。"[2]德勒兹从文森特·明奈利（Vincente Minnelli）或约瑟夫·L. 曼凯维奇（Joseph L. Mankiewicz）等非常熟悉好莱坞经典电影因果关系的电影制作人身上，窥见到从运动废墟中浮现出的时间 – 影像的某些特征，这似乎令人费解。然而这位法国哲学家围绕着许多不同的中心转动，并且享受不断前进的过程中指向的交叉区域和昔日领域。

II

另一起自杀同样源自一个孩子，标志着时间 – 影像在当代电影中的轮回。值得注意的是，自杀是由史蒂文·斯皮尔伯格（Steven Spielberg）构思的，戈达尔指责他将大屠杀改编成了《辛德勒的名单》（*Schindler's List*，1993）中的好莱坞故事，并在其作品《爱的挽歌》（*Éloge de l'amour*，2001）中公开对此进行批评。戈达尔召唤斯皮尔伯格来洛迦诺电影节与之对峙；这位美国导演拒绝了，但他的电影《人工智能》（*A.I.: Artificial Intelligence*，2001）可能是这位先知电影制作人的回复。在双子塔袭击发生前两个半月，斯皮尔伯格的电影首映式席

1　Jacques Rancière, "From One Image to Another? Deleuze and the Ages of Cinema", *Film Fables*, trans. Emiliano Battista (Oxford: Berg, 2006), p. 113.

2　Paola Marrati, *Gilles Deleuze: Cinema and Philosophy* (Baltimore: John Hopkins University Press, 2008), pp. 63-64.

卷了曼哈顿：大卫（David，海利·乔尔·奥斯蒙 [Haley Joel Osment] 饰演）把脚悬在深海之上，这个拥有无限爱的能力的机器人发现，他只不过是一个被输入情感程序的电缆回路。他沉默地徘徊于一座废墟之城，这与埃德蒙在《德意志零年》中的处境并无太大差异：两者间唯一的差异—— 一个巨大的差异——即在卡罗·科洛迪（Carlo Collodi）的《皮诺曹》（Pinocchio）无限纯真的环境中长大的大卫永不死亡。大卫沉入了一个巨大的子宫，沉浸在女性气质的平静水域中，被他的保护神舞男乔（Gigolo Joe，裘德·洛 [Jude Law] 饰演）散发的阳光所拯救。他再次跌入遗失的童年海洋，科尼岛（Coney Island）生锈的摩天轮将其困在养母的崇高形象面前：圣母的象征。[1]

乔纳森·罗森鲍姆（Jonathan Rosenbaum）和 J. 霍伯曼（J. Hoberman）等批评家在首映式后坚信，《人工智能》是两种看似相反的敏感因素相结合的产物：斯坦利·库布里克（Stanley Kubrick）和史蒂文·斯皮尔伯格，前者推动了该项目，后者则是灵感的来源。[2] 我们必须赞同德勒兹的观点，"对库布里

1 在《我们的音乐》（Notre musique，2004）中，戈达尔似乎无意中透露出对斯皮尔伯格的轻蔑，他讲述了卢尔德（Lourdes）的一个年轻的佃户圣伯尔纳德（Saint Bernadette）与圣母玛利亚十八次会面的故事。在当地的修女和神父向伯尔纳德展示由拉斐尔（Raphael）和穆里罗（Murillo）创作的圣母像时，她发现两者没有任何相似之处。但当她看到一幅拜占庭的圣像——康布雷圣母（Virgin of Cambrai）时，最终认出了她。戈达尔说道："没有运动或深度，没有受影响的一面：神圣"，仿佛他指的是《人工智能》中的圣母。

2 罗森鲍姆写道：

> 如果《人工智能》——这部电影的分裂性格甚至在其由两部分组成的片名中都有明显体现——既像是库布里克的电影，又像是斯皮尔伯格的电影，这在很大程度上是因为它使斯皮尔伯格陌生化，使他变得奇怪。然而，它也使库布里克陌生化，带来了同样模棱两可的结果——使他的不熟悉变得熟悉。

霍伯曼问道："技巧属于斯皮尔伯格，而智慧属于库布里克吗？"（17）

克而言，世界本身就是一个大脑"[1]，以及"世界与大脑的认同，即自动装置，不构成整体，而构成一条界限，一个连接外在和内在，使它们碰面、对抗或对立的脑膜"[2]。这种脑膜被德勒兹称为"记忆"——不是指记忆的能力，而是使"过去层面适应真实层次，前者来自总已在那里的内部，后者来自一个总将到来的外部，两者都紧紧咬住它们相逢的现在"。[3]大卫是德勒兹的自动装置，从字面意义上而言——他是一个消亡世界的意识，这是在万物终结两千年后造访地球的外星人的宇宙记忆的唯一容器。[4]他是人类探索浩瀚的时空连续体的唯一希望，但他无法在超过24小时的时间内重建生命流。如果大卫是库布里克寄予斯皮尔伯格的希望的具像，斯皮尔伯格作为运动-影像的捍卫者将时间-影像延续到无限期的未来，那么会怎样？当谈到雷乃和库布里克的时候，德勒兹强调了大脑电影的概念——将其与心理电影相提并论是错误的。[5]尽管后者——一部经典的"心智"电影（德勒兹将其与爱森斯坦联系在一起）——不缺乏情感和知觉，但它更多地与运动-影像有关，这取决于外部世界中感觉运动情况引起的反应。另一方面，大卫是一个纯粹的柏格森式的记忆库，以永恒生

1　Gilles Deleuze, *Cinema 2: The Time-Image* (Minneapolis: University of Minnesota Press, 1989), p. 205.

2　Gilles Deleuze, *Cinema 2: The Time-Image* (Minneapolis: University of Minnesota Press, 1989), p. 206.

3　Gilles Deleuze, *Cinema 2: The Time-Image* (Minneapolis: University of Minnesota Press, 1989), p. 207. 更多关于德勒兹的这一概念及其与电影、后电影之间关系的内容，参见帕特里夏·皮斯特斯的《闪速前进：未来就是现在》。

4　外星人的形象是严格按照典型的斯皮尔格手法制作成像的。严格地说，这些外星人不过是大卫的机器人种族"超级机器"进化的结果。

5　Gilles Deleuze, *Cinema 2: The Time-Image* (Minneapolis: University of Minnesota Press, 1989), pp. 204-215.

命为特征。斯皮尔伯格的外星人满足了大卫与复活的母亲多待一天的愿望，这个圆满的结尾并没有发挥斯皮尔伯格一贯的伤感风格，而是打开了一扇通向可逆时间的大门，通向斯皮尔伯格颇为享受的可能的复活。因此，幸福经历了死亡和轮回，而运动－影像（斯皮尔伯格）和时间－影像（库布里克）精神的结合，使时间的复兴作为当代电影的情感载体成为可能。

在《人工智能》之后，斯皮尔伯格本人从他的创意灰烬中重生，这不足为奇。在斯皮尔伯格后来的两部电影中，汤姆·克鲁斯（Tom Cruise）扮演的英雄们帮助我们理解大卫的遭遇，理解那个无法在溺水世界里生存的记忆世界，这似乎也不值得惊叹。分析布莱恩·德·帕尔玛（Brian De Palma）的《碟中谍》（*Mission: Impossible*，1996）而不是斯皮尔伯格电影中的克鲁斯的角色，并将其与默片时代璀璨夺目的道格拉斯·范朋克（Douglas Fairbanks）相比较，努里亚·布（Núria Bou）和泽维尔·佩雷斯（Xavier Pérez）写道：无意识、没有安全网的快乐跳跃和无休止的追逐已经被无尽的空虚所取代，这使新的男英雄变成了一个甚至不知其造物主的木偶[1]——这一观点在斯皮尔伯格的《少数派报告》（2002）中得到证实。在这部影片中，克鲁斯扮演的是"预防犯罪"特别执法部门负责人约翰·安德顿（John Anderton），该部门在三个"先知"的协助下预测和打击犯罪，他们拥有预见未来的特殊天赋。当我们看到安德顿在虚拟多屏幕控制台上编辑预言家的未来记忆以避免谋杀发生时，当我们看到他走向同一张影像

1　Núria Bou and Xavier Pérez, *El temps de l'heroi* (Barcelona: Paidós, 2000), p. 104.

网的诱捕，而这将给他带来罪恶感并将其推向危险的障碍时，我们会想起罗西里尼的埃德蒙和《人工智能》中沉入羊水的大卫，他们永远处于被遗忘的边缘。同样，克鲁斯在斯皮尔伯格的《世界之战》（*War of the Worlds*，2005）中扮演的单亲父亲雷·费瑞尔（Ray Ferrier）逃离了一场无情的外星人入侵，这对我们来说意味着记忆世界正在经历一个虚无的时代，除非我们的英雄努力重新征服它，否则虚无可能会摧毁时间。在某种程度上，21世纪的电影在试图呈现这种重新征服的过程中经历了一个过渡空间：它研究了时间–影像的恒久性，并观察了其身体在存活和转化为其他东西之前自由落体的姿态。其次，它这样做是为了证实其自然倾向于的"其他事物"的出现，部分归功于由像素或非时间粒子（或永恒的时间粒子，不会死亡，就像斯皮尔伯格的大卫）构成的电子和数字媒体影像。

III

我们应该重新思考究竟什么是影像。这正是戈达尔从驱使他从事电影批评和电影制作的"电影的三千小时"以来一直在探寻的问题。[1] 他越急切就越难得出一个合理的结论：在过去的几年里，他的美学计划虽然破灭了，但充满活力，并带有一定程度的渴望。这种渴望曾在他对援引的热衷和他对共鸣式电影的积极参与中找到慰藉，但现在沦为彻底的失落。这就是为什么，在他的影片《我们的音乐》（2004）描述的大师课堂上——戈达尔扮演自己，在萨拉热窝的欧洲文学交

1　《电影的三千小时》（Three Thousand Hours of Cinema）是戈达尔最著名的一篇文章，类似于特吕弗关于《华氏451度》（*Fahrenheit 451*）的拍摄日记。

流会上发表演讲（与 2002 年他在那里真正发表的演讲主题相同）——面对罗莎琳德·拉塞尔（Rosalind Russell）和加里·格兰特（Cary Grant）在《女友礼拜五》（*His Girl Friday*，1940，霍华德·霍克斯 [Howard Hawks] 执导）中的两个对称的电话通话画面，他解释道："如您所见，同一影像重复了两次。这是因为导演看不到男人和女人的区别。"他告诉观众（或者我们），这是电影中常见的错误，并且当影像涉及历史事件时，情况只会变得更糟，"因为那是我们意识到真相具有两面性的时候"。因此，必须对其进行差异化处理。

在谈到以色列人和巴勒斯坦人的二分法时，戈达尔一言蔽之，"以色列人喜欢虚构故事，巴勒斯坦人喜欢纪录片"。想象属于确定的领域，而现实属于不确定的领域。戈达尔对霍华德·霍克斯的运动 – 影像的著名怀旧，变成了对梦中国度（拥有权力）和不眠之邦（受到压迫）之间的正反打镜头关系的虚无主义的政治反思。在大师课堂开始时，戈达尔问道："你们认为这张照片是在哪里拍摄的？"答案有"斯大林格勒""贝鲁特""华沙""广岛"。他回答道："弗吉尼亚州里士满，1865 年，美国内战。"戈达尔证明了德勒兹是正确的，他认为重复是**历史**本身的一个条件，没有重复就不可能谈论**历史**。于是戈达尔在《我们的音乐》中回到了萨拉热窝的废墟中，因为他现在觉得在道义上有必要变成罗西里尼的埃德蒙，以感受其在后期的无助。在《德国玖零》（*Allemagne 90 Neuf Zéro*，1991）中，戈达尔《阿尔法城》（*Alphaville*，1965）中的角色雷米·柯雄（Lemmy Caution）走出坟墓，穿越了柏林墙倒塌后重新统一的德国的其他废墟。柯雄是戈达

尔的另一个自我，一个行走在城市人行道上的幽灵，这座城市曾经是一个巨大的墓地。多年来，戈达尔一直在绘制这个墓地的地图。在《向玛丽致敬》（*Je vous salue Marie*，1983）的时代，戈达尔将电影定义为苦难的存放处。[1] 影像的职责之一不再是见证当下，而是让过去以多种方式回归，就像我们向水中扔石头时产生的波浪：它们既相似又不同，它们都注定要环绕地球，并使地球随着每一道波浪而改变。时间不存在辩证法，因为现在与过去的关系不是线性的：现在包含过去，吸收它，让它泄漏，从而形成沉淀。过去不像咖啡里的奶油，而像糖一样溶解在咖啡中，成为液体自身的组成部分（在柏格森的著名影像中）。我们可以说，《电影史》（*Histoire[s] du cinéma*，1988-1998）[2] 中的戈达尔就像《人工智能》中的大卫：他以观影经验为基础，将电影的历史重新演绎为自我瓦解和重叠的"记忆世界"。

IV

在纪录片《两少年环法漫游》（*France Tour Détour Deux Enfants*，1977）中，戈达尔询问一个小女孩黑夜是空间还是时间，她毫不犹豫地回答"两者皆是"的时刻，一个影像正在镜头下成形，空间和时间在这里融合叠加，生成了黑暗。它是真理的黑暗，是自我思考、挣扎着穿越存在之深渊的影像的真理。戈达尔继续问道："当你照镜子时，你的形象存在吗？你是仅以自己的身份存在吗？或者相反，你是否有多个

1 Alain Bergala (ed.), *Jean-Luc Godard par Jean-Luc Godard. Tome 2, 1984-1998* (Paris: Éditions de l'Étoile-Cahiers du Cinéma, 1998), p. 608.
2 《电影史》是戈达尔拍摄的系列纪录片。——译者注

存在？当你的母亲想到你并拥有你的一幅画像时，虽然她看不见你，但你不存在吗？"女孩犹豫不决：她是感官的奴隶，不允许自己接受她的形象不顾自己的在场而存在。"镜中的你——是你的镜像（an image of you），还是你的想象（your image）？"戈达尔问她。"你在电视上的形象，不如你真实吗？难道不是和你一样存在吗？"在采访中一个不经意的瞬间，这个女孩的不确定暴露在被头发遮住脸的影像中。电子影像冻结了一个真相，这个真相既不存在于戈达尔在银幕外好奇的话语中，也不存在于塞西尔（Cécile）孩子气的犹豫中。这是隐藏在影像透明墙内的秘密。

因此，影像象征着某种希望——影像的希望以及我们对它的憧憬。瓦尔特·本雅明的《历史哲学论纲》将影像的意义视为对存在的承诺；换言之，作为一种在本体上承载着未解决的过去的预测，唯一的时间性可能在当下划开裂缝，未来可能从中出现。这与戈达尔在他的《电影史》中所设定的影像相同，他将自己的艰辛奋斗转化为一份宣言，这份宣言并没有表面看起来那么悲观。丰富的影像包含自身的局限和颂扬，所以当本雅明谈到"**历史**的终结"时，我们绝不能从字面上来理解它。它不是指事件的终结，而是指像思考它的边界一样思考**历史**。这是一个很好的教训，遵循多年来那些预言电影死亡的末日警告：我们意识到，当我们从非历史的角度来思考电影的历史时，我们是以对边界的认知来思考的——当然，这是一个我们很可能不知道的边界。因此，就像本雅明会说的那样，为我们所知的电影的死亡寻找原因或罪人毫无意义，尤其是因为这种死亡内在于电影固有的可理解性。

其次，还因为终结不是任何实证意义上的事件：

> 历史的终结并不立即呈现在历史当中，也就是说，它不存在于历史的每一个当前时刻或任何一个时刻。终结在历史中的不存在可以用第一种方式来理解：历史的终结超越了历史本身；终结取消了历史，废除了它特定的时间性。因此，对历史的超验终结的认识是具有**启示性**的：它使我们一目了然，凭借这一点，终结以影像的形式令人心醉神迷地呈现在当下。[1]

思考电影就是思考它的死亡，思考其死亡就是将其视为一个可变的赫拉克利特的实体。这就是为什么数字化问世并不意味着电影的终结：数字影像就像一粒种子，一个等待成为合子和生命体的受精胚珠，这就像时间－影像被刻进运动－影像中一样。

V

"在圆点里，空间通过时间成为隐喻，而时间通过空间成为隐喻。"[2] 在此洛伦兹·恩格尔（Lorenz Engell）极富洞见地解读了电视影像作为德勒兹时间－影像的极致化表达。恩格尔认为，电视屏幕的影像不是由正方形——空间坐标网格——来定义的，而是由构成它们意义的最小单位的间隔和

1　Pablo Oyarzún, "Cuatro señas sobre experiencia, historia y facticidad. A modo de introducción", introduction, Walter Benjamin, *La dialéctica en suspenso. Fragmentos sobre la historia* (Santiago de Chile: Universidad ARCIS, LOM Ediciones, 1996), p. 26.

2　Lorenz Engell, "Regarder la télévision avec Gilles Deleuze", in *Le cinéma selon Deleuze*, ed. Lorenz Engell and Oliver Fahle (Weimar: Verlag der Bauhaus-Universität Weimar/ Presses de la Sorbonne Nouvelle, 1999), p. 483.

重复——时间性——来定义的。[1] 电视影像的音素是构成屏幕的行和列的点状影像，此外还包括它们之间的间隔。那些若有若无的点状影像永远不会同时出现，但它们以时间序列的形式显现出来。在我们的感知中，影像是由点状影像之间的间隔构成的，根据恩格尔的观点，这些间隔是空间和时间。[2] 因为像素或点是无法被延伸或被表现的隐喻，即因为该点是非表现性的表现，所以电子影像不是由像素影像的存在决定的，而是由其缺乏的维度决定的。当该点变得可见时，它就失去了被赋予的意义：如果它存在、能被看见、能用显微镜测量，它就不再只是一个点。电视影像注定是一个交集的时间和空间，即正在到来的影像和已经离开的影像的交集。它是持续传输的影像，所以它也是双重影像：在其中，我们可以看到真实和虚拟是如何共存的，以至于几乎无法分辨它们。恩格尔完美且精确地阐释了电视影像如何根据以下参数形成：在屏幕上，我们所感知到的影像从不存在，但电视影像分裂成两个由阴极射线勾勒出轮廓的子影像，后一个影像从前一个影像中产生，然后完全覆盖前者：如果一个影像需要通过它的虚拟影像来完成，它就不能被感知为真实。过去和现在

1　我们必须记住模拟电视中影像的转换过程：

> 首先顺序扫描 625 行中的第一组 312½ 奇数行，称为第一字段或奇数字段（odd field）。在第 313 行中间，该点返回到屏幕顶部，剩余的 312½ 偶数行，称为第二字段或偶数字段（even field），在第一组行之间交错跟踪。这是通过以 50 赫兹的频率进行垂直场扫描完成的，以便两个连续的隔行扫描组成完整的影像帧，每个扫描速率为 25 赫兹。这样可以降低行扫描速度，在 1/50 秒内仅扫描 312½ 行。全图 625 行的扫描时间为 1/25 秒。（Dhake 24）

2　根据恩格尔的理论，马歇尔·麦克卢汉在《理解媒介》（*Understanding Media*）一书中提出的最重要的电视理论是基于一种误解、一个错误的假设：麦克卢汉的理论始于一个前提，即仅从空间的角度考虑点之间的间隔。

的同时性是电视影像本体所固有的，因此它不会被误认为"电视不过是变成了影像的时间"。[1]

VI

我们很难相信德勒兹在《电影 2：时间 – 影像》的结论部分所体现出的远见卓识并没有延伸到对电视影像的审美评价上。德勒兹指出，他关于电影的两卷书以一种艺术为主题，这种艺术受到了一种改变的意志，以及一种将永远改变其本体论维度和其思考方式的新样式的威胁：

> 电子影像即电视或录像影像，数字影像的出现要么改变了电影，要么取而代之，宣布它的死亡……新影像不再具有任何外在性（画外），也不再在一个整体中被内化；相反，它们具有可逆转的和不可重叠的正面与反面，来作为自身转动的权力。它们永远是一种重构的对象，在这种重构中，前影像的任何一点都会产生一种新影像。空间构建在此失去了其特权方向，首先是屏幕位置体现的垂直性特权，它提供一个不断更换的角度和坐标，不断交换纵向和横向的多方位空间。而屏幕本身，即使它照例保持垂直位置，似乎也不再像一扇窗或一幅画那样贴合人类的姿势，而是构成了一个信息台，即存储各种"数据"的黑暗平面，信息取代了自然，而大脑 – 城市，即第三只眼睛，取代了自然的眼睛。[2]

1　Lorenz Engell, "Regarder la télévision avec Gilles Deleuze", in *Le cinéma selon Deleuze*, ed. Lorenz Engell and Oliver Fahle (Weimar: Verlag der Bauhaus-Universität Weimar/ Presses de la Sorbonne Nouvelle, 1999), p. 485. "电影和电视之间的差异在于，电影是影像和空间；而电视中没有空间，没有影像，只有线条和电子线路。电视中的基本概念是时间。"（Fargier, Cassagnac and van der Stegen 10）

2　Gilles Deleuze, *Cinema 2: The Time-Image* (Minneapolis: University of Minnesota Press, 1989), p. 265.

从历史上看，战后时期标志着时间－影像的诞生以及电视作为大众媒介的确立。正如我们所见，电视影像完全符合时间－影像的要求：电影依靠蒙太奇、布景、构图和声音（四大要素）使时间呈现为一种纯粹的视听效果；另一方面，时间刻在电视的基因里，时间在本体论意义上属于电视。如果德勒兹意识到了电子影像的秘密，为什么他还会拒绝电视呢？仅仅因为他指责电视未能利用其美学特质，沦为彻底商业化的传播机器，只能发送过剩的形状和内容。电视缺乏德勒兹所说的"补充"或审美功能，这些功能让位于"社会功能、权力和控制功能、媒介镜头的主导地位，它以专业眼睛的名义否认了任何对感知的探索"。[1]因此，电视以一种社会技术功能代替了自然的审美功能。

VII

洛伦兹·恩格尔得出的结论是，作为时间本质的升华而建立起来的电子影像为我们准备了超越性影像。无独有偶，1970年代中期的戈达尔，在经历了1968年后的希望幻灭以及一场使他远离世界近三年的严重摩托车事故之后，放弃了激进电影，成为第一个注意到电子影像新表现力的人。他在其电视作品中以另一种形式战斗：思考影像的本质，思考其"超越性"，它远离又靠近，却像一个服从其研究的时间细胞一样仍然完好无损。这是一个充满希望的复兴，不仅根据对立物相互作用的规则而发展，还附和进行实验的坚定意图，而在赛璐珞媒介中，戈达尔被认为已经精疲力竭了。他具有先

1 Gilles Deleuze, *Negotiations, 1972-90* (New York: Columbia University Press, 1995), p. 72.

锋性质的电视项目尝试吸引大量观众（"每秒向数百万人发送 25 张明信片"[1]），这是他与罗西里尼的教学电视的共同梦想。令人惊讶的是，当戈达尔高估了罗西里尼电视实验的媒体效应时，他是多么天真，尤其是当他意识到《苏格拉底》（*Socrates*，1971）或《笛卡尔》（*Cartesius*，1974）等电影糟糕的观众反应时。然而，最重要的是戈达尔在这些视频实验中的发现：电子影像的本体论基础扩展了德勒兹时间 – 影像的概念，并导致非时间影像的诞生，这与数字媒体的发展息息相关。我们已经遇到了双重影像的概念；所有这些视频时期的电影都暗示或展示了这种双重性（例如《此处与彼处》[*Ici et Ailleurs*，1976] 中的民族文化和中间极性），或双重性扮演了重要的角色（《六乘二 / 传播面面观》[*Six fois deux/Sur et sous la communication*，1976] 的协作二重奏和双结构，或《两少年漫游法国》的结构、概念和性别对称），或者数字 2 表示新的开始（例如《第二号》[*Numéro deux*，1975]，戈达尔称之为他的首部电影《精疲力尽》[*À bout de souffle*] 的"翻拍"）。以上所有都说明了一种辩证法，一种对立系统，总是在思考一个镜头之后和另一个镜头之前会发生什么，最后质询自己两个镜头之间有什么。假设这个间隔建立了双重性，戈达尔更接近于定义一个已经超越时间 – 影像的新影像的可能性：在剪辑过程中，不可能在影像之间划一条清晰的分界线，因为其中一个影像在重构为第三个影像之前会分裂成另一影像。戈达尔将文本作为影像，一层嵌入另一层，或迫使一个影像

1 Alain Bergala (ed.), *Jean-Luc Godard par Jean-Luc Godard. Tome 1, 1950-1984* (Paris: Éditions de l'Étoile-Cahiers du Cinéma, 1998), p. 385.

穿透另一个影像，或将其分解为慢动作。数以百万计的影像点分布在数以百万计的影像点当中：业余剪辑设备足以让奇迹发生，让影像更喜欢强度而不是轨迹，更喜欢随机分解而不是预定的时间行程。前两个影像相遇、碰撞、融合、叠加，"第三个影像"从中诞生：从点与间隔的交融或碰撞中，那些具有纪念意义的《电影史》新影像将会诞生。如果"第三个影像"是从《德意志零年》和《人工智能》的两起自杀事件的碰撞中诞生的，那会怎么样？

VIII

1998 年中田秀夫（Hideo Nakata）导演的和 2002 年戈尔·维宾斯基（Gore Verbinski）导演的两版《午夜凶铃》（*The Ring*），都围绕着一盘录像带的话题展开，它会导致任何观看其内容的人的死亡。死亡将会在观看七天后发生，除非倒霉的观众将录像带副本提供给他人观看。救赎来自接受电子影像的病毒维度，并理解那些迷人的影像在被复制时会传播死亡。尼古拉斯·罗姆布认为，《午夜凶铃》提出了一个对于理解数字时代的电影现状至关重要的问题："就像单个病毒的大规模繁殖可能会威胁甚至毁灭地球上的生命多样性一样，相同影像的大量复制会威胁甚至毁灭多样性吗？"[1] 这盘录像带的影像看起来像先锋派电影。它们令人不安，似乎是因为缺少"原创性"。它们是一种从虚无中复制的病毒，因为它们没有起源。所以它们质疑现实：没有可以复制的现实。"现

1 Nicholas Rombes, *Cinema in the Digital Age* (New York: Wallflower-Columbia University Press, 2009), p. 4.

实是如今的特效。"[1]

在这种情况下，人处于什么位置？如果德勒兹还在世，他无疑会提出这个问题，因为他关于电影的两部著作都在竭力回答这个问题。人类与那些缺乏"原创性"的影像之间是什么关系？如果现实是一种特效，那么人类的意识在哪里？人们依靠什么模型来形塑身份？这些问题也贯穿本文，如同洞穴探险者试图绘制的地下水域。一个影像研究者希望按下按钮暂停影像，分析时间－影像与非时间影像的殊异——这远非否认影像。在第一种情况下，时间－影像、冻结的影像向我们展示了它的缺陷，这几乎凸显了人的畸形，人们需要相信世界，因为他们知道世界就在那里，尽管它已经破碎了。在第二种情况下，非时间影像、数字定格模拟了静态摄影的锐度，使得粘在窗户上的照片具有原始质感，它展示的景色如此逼真以至于看起来不真实。我们知道时间－影像拥抱时间，即便时间－影像并不信任它，也拼命抓住伤害它却使它存在的事物。相比之下，我们知道非时间影像拒绝年龄、讨厌侵蚀、远离时间，它成为未被触及的完美缩影，与永恒持续或仅持续片刻的瞬间强度有关。它是 VHS 影像的暂停，也是 DVD 影像的暂停。从这两次停顿的间隔中，出现了一个新的影像时代，它试图为人类创造一个蔑视现实的持续，或者更确切地说，蔑视现实本身的空间。

电视是时间－影像最纯粹的代表形式。它的形态结构本身——点和其间的间隔——有利于真实与虚拟的混合。德勒

1 Nicholas Rombes, *Cinema in the Digital Age* (New York: Wallflower-Columbia University Press, 2009), p. 5.

兹在《电影2：时间－影像》的结论中指出了这一特征，但他也像影视批评家塞尔日·达内（Serge Daney）一样，指责电视没有利用其美学可能性，这种美学功能被社会功能所淹没。只有视频才能让植根在电视影像中的种子生根发芽，寻找摒弃时间概念的"超越影像"的存在。电子影像表达的可能性发展为数字影像的先例，它将显示出不朽、永恒和永存。正如我们所说的，数字影像更突出的特征之一是它不受时间影响：它的易变性、对侵蚀的漠视、其本体论条件的非物质性。数字影像倾向于重新诠释景深，强调画面的独断专行，它重新诠释诺埃尔·伯奇（Noël Burch）所说的"早期表现模式"（Primitive Mode of Representation）[1]，依据的是一种仅凭其长度经验就能满足我们凝视的媒介标准（参考阿巴斯·基亚罗斯塔米 [Abbas Kiarostami] 的《伍》[*Five Dedicated to Ozu*, 2003] 中静态镜头的迷人效果，它与卢米埃尔兄弟的纪实主义非常相似）。这种对早期电影的关注也变成了对恢复过去影像的极大兴趣，仿佛数字技术的真正意义是挽救赛璐珞不可避免的化学性质恶化。就像一些无声电影总是显得永远新鲜，但它们对时间的影响也很敏感。

然而，有一种非时间影像渴望它的祖先，即被德勒兹定义为行动－反应链的运动－影像。它是三维非时间影像，从否定时间开始，想要实现对现实的完全复制。这是最广为人知的非时间影像形式，即一种挤满了多家影院的流行数字电影，它希望像"大爆炸"一样扩张，将放映转变为沉浸式体验，

1　Noël Burch, *Life to those Shadows*, trans. Ben Brewster (Berkeley: University of California Press, 1990), pp. 186-201.

这是一种早期"吸引力电影"的新版本。它是一种难以与其矛盾共存的非时间影像，它被抛向其本质的多变的灵活性，却在不可能的真实表征中寻找边界，仿佛在声称一种不属于它自己的叙事逻辑。数字影像尽力为运动－影像在当代大片中的生存作出贡献，却没有意识到引起人们对它自身过激行为的关注是在毁灭它。

从本体论的角度来看，非时间影像是完全的内在性。它的二维性使一切都可能在镜头内发生：重影出现，情绪呈现出色彩，单一现实的不同层次被一同展示，聚焦在前景中。脸部被压平，距离被消除，风景被彩绘，光线被过度曝光。这种对现实的重新诠释，和执迷于比现实更真实的数字效果曾经寻求的那种模仿没有关系。从 DV 的粗糙画质到 HD 的高清完美，影像得以展示其皮肤，并沉浸于其质感呈现。大卫·林奇（David Lynch）将 DV 的粗糙画质与赛璐珞时代早期的影像进行了比较，当构图和感光乳剂都没有包含太多信息时，前者在影像和观众之间建立了一种新的关系：我同意罗姆布的观点，数字影像的形态特征换来了人文主义的复苏。如同有关错误或未完之事的理论范式试图弥补非影像时间的一致行动，好像我们需要人为因素来变得可见，好像我们希望它仅通过失败和不准确性来表现自己。[1] 这种新人文主义不仅存在于不可能出现的道格玛 95 后现实主义（一种虚假的回归现实，显示了数字现实主义是多么具有欺骗性），而且还

1　在道格玛宣言之后，哈莫尼·科林（Harmony Korine）发表了仅有三条规则的"错误宣言"（Mistakist Manifesto）："1. 没有情节，只有影像，故事很好。2. 仅用摄影机编辑影片效果。3. 600 台摄影机／一面影像墙／电影界的菲尔·斯柏克特（Phil Spector）。"（Roman viii）

存在于家庭电影的演变，存在于让自我同时出现在镜头前和镜头后的拍摄自传的可能性，存在于现在进行时的死亡展现，其中，非时间影像让我们将动词时态永驻。什么是人类的归来留存下来的：既是解毒剂，又是刺穿墙壁向无尽方向逃脱的力量。人类成为根茎，呈现出新的分子维度。[1] 人类将其转化为超文本、分屏、马赛克和多样性。它是一种消解的状态，离开了自己的个体状态，然后变成了一股意识流，变成了一个没有器官的身体，很难区分凝视和银幕之间的分隔点。观众投入"成为女人"的过程中，将女性的维度具象化为——微亮的、流动的和难以把握的——非时间影像，这种影像（以大卫·林奇的两部颇有意义的电影作品为例）在《穆赫兰道》（*Mulholland Drive*）中初见端倪，并在《内陆帝国》（*Inland Empire*）中得以广泛应用。大卫·林奇是一个观影型作者，他是一个小世界的造物主，这个小世界也属于整个宇宙，组成这个世界的时间无休止地复制，直到它迷失于一个由背景噪声和支持性或攻击性评论构成的地狱边缘。

1 进一步补充："一个根茎可以在其任意部分被折断、粉碎，但它会在原有的线段或新的线段上重新开始生长。人们无法消灭蚂蚁，因为它们形成了一个动物根茎：即使其大部分被消灭，仍然能够不断地重新构成自身。所有的根茎都包含着节段性的线，并沿着这些线分层化、界域化、组织化、被赋意和被归属等等；然而，它同样还包含着解域之线，并沿着这些线条不断逃离。每当节段线爆裂为一条逃逸线时，在根茎之中就出现断裂，但逃逸线构成了根茎的一部分。"（Deleuze and Guattari 9）

错误影像：论记忆的技术

戴维·兰博 文　陈天宇 译

《错误影像：论记忆的技术》（The Error-Image: On the Technics of Memory）选自肖恩·丹森和朱莉娅·莱达主编的文集《后电影：21 世纪电影理论研究》。作者戴维·兰博（David Rambo）是美国杜克大学研究员。在本文中，作者基于柏格森、德勒兹等人的时间影像理论，从现象学的角度出发，引入了"前摄"和"持留"这两大概念，从理论、技术和生理角度对"错误影像"这一概念进行溯源分析。错误影像作为存在过程或审美呈现的对象，构建了宇宙学上存在的基本范畴，但它的产生对人类感觉运动模式所涉及的数据和过程有一定的技术要求。后电影最广泛的特征之一是强调了这种通过无意识形式对人类的技术控制，这是资本的内在参与。后电影是一种难以察觉的技术过程的集合，而"错误影像"则试图回应这种似乎无法确定的人类世界的中介——无论是在电影院内还是在电影院外。

时间的错误

欢迎来到影像的世界，或者说，世界的影像。这就是亨利·柏格森关于事物本身及其所有关系的术语。因此，在他的《物质与记忆》（*Matter and Memory*）一书中，他称宇宙为"影像的集合"。运动需要一种无缝的过渡，其中任何中介点和端点都代表了映射到实际物质绵延的空间的绝对抽象。吉尔·德勒兹在其关于电影的著作中追随了柏格森，称其为运动–影像。[1] 电影将银幕指定为其影像的世界中心。[2] 电影由任意抽象的"静止的"或"瞬时的影像"组成，它们代表从属于运动的时间。德勒兹认为，电影在具体的时间里描绘了这些影像。但是，为了做到这一点，它必须为其影像指定银幕作为"整体"或世界的中心，而这一"整体"或世界对关系的持久变化是开放的。同样，观看者的身体是作为自我中心的"活生生的影像"，根据这个中心，它通过分析影像，并将其作为——例如——一种感知影像反射在自身上，从而"架构"起无数外部影像。[3] 简单地说，身体是一个自我导向的反应系统，取决于它所架构的影像。因此，电影美学通过其自身的框架行为来预示各种运动–影像时，观众反过来在他们自己的存取框架内反映这些影像。

电影中呈现的运动–影像符合观众的感知运动图示，该图示指导着影像的构建和随之产生的身体反应。因此，这些

1　Gilles Deleuze, *Cinema 1: The Movement-Image*, trans. Hugh Tomlinson and Robert Galeta (Minneapolis: Athlone, 1986), p. 11.

2　Gilles Deleuze, *Cinema 1: The Movement-Image*, trans. Hugh Tomlinson and Robert Galeta (Minneapolis: Athlone, 1986), p. 10.

3　Gilles Deleuze, *Cinema 1: The Movement-Image*, trans. Hugh Tomlinson and Robert Galeta (Minneapolis: Athlone, 1986), pp. 62-63.

影像显示了时间从属于运动。相反，德勒兹所称的时间－影像，通过不合理的剪切、虚假的连续性、缺席的运动或可变的过去的共同存在，打破或阻碍了感知运动图式，描述了时间的工作本身。为了在与"异常运动"相关的"直接的"纯粹状态中表示时间，影像"将自己从感知－运动联系中解放出来"。[1]在大卫·林奇的《蓝丝绒》（*Blue Velvet*，1986）的一个场景中，那个被击中头部的黄衣男子仍然站立着。除了他几乎看不到的摇摆之外，这一场景是一个从运动中解脱出来，而主人公跌跌撞撞地进入其中的静止的时间镜头。作为一种间隙，时间－影像提供了与相邻的电影影像前后同步的分离，它是独一无二的，并且只包含在那个间隙内：一个在自己不确定的时间里漂浮的中心。[2]

德勒兹描绘了大量的时间－影像，每一个都有其原则式的时间性。例如，在"非理性的剪辑"中，空隙不能决定可通约性，"只有受剪辑影响的重新链接，而没有受链接影响的剪辑"。[3]这突然转移了观众对未来的预期，并更多地将思想催化成它自己的连续性的自动缝合。在间隙的任一侧，观看者可能会有感知运动的具身性（embodiment），但从这一个到下一个的过渡缺乏与预期运动相适应的连接。克里斯托弗·诺兰（Christopher Nolan）的《记忆碎片》（*Memento*，2000）清楚地说明了这种非理性的剪辑。主角莱纳德（Leonard）

1 Gilles Deleuze, *Cinema 2: The Time-Image*, trans. Hugh Tomlinson and Robert Galeta (Minneapolis: Athlone, 1989), p. 41, p. 23.

2 Gilles Deleuze, *Cinema 2: The Time-Image*, trans. Hugh Tomlinson and Robert Galeta (Minneapolis: Athlone, 1989), p. 39.

3 Gilles Deleuze, *Cinema 2: The Time-Image*, trans. Hugh Tomlinson and Robert Galeta (Minneapolis: Athlone, 1989), p. 41, pp. 213-214.

的创伤后短期记忆丧失导致他的意识只能保留过去的八分钟，他借助笔记和文身寻找杀害他妻子的凶手。每个场景持续八分钟，终止于莱纳德突然意识到他已经忘记了在场景开始时发生的事情。诺兰对这些镜头的排列形成了反向叙述，这样每个场景的结尾都与前一个场景的开头相连。另一个故事穿插在影片主要的时间进程中，它是对莱纳德的电话采访，他讲述了受伤前的一份工作。因此，除了按照逆时间顺序组织的间隙之外，我们还有一个更广泛的间隙，它将过去与主要镜序（main sequence）分开，它既被困在自己的时间里，也存在于每八分钟一次的运动－影像中：以光线为载体、以屏幕为框架的时间作品。

然而德勒兹并不认为，为了被理解为从运动中"脱离"的时间，时间－影像必须由受制于身体间接的时间表现的观看者来框定和重新成像。也就是说，时间－影像必须被继续受制于身体间接的时间表现的观看者抽象化、重构和重新成像。德勒兹承认，当他呼吁通过"影像分析"来解读这些不同的符号时，他没有探究活生生的影像反映一个单独的框架的过程。[1] 因此，时间－影像仍然是由电影的选择技术所构成的电影影像，观众接受它，就会引入一种独特的重新链接机制，这首先受制于间隙，但也受制于大脑自身基于记忆物质基础的计算和记忆技术。《记忆碎片》的间隙以一种方式传达了时间－影像如何依赖观众来实例化其时间体现。随着影片以逆时间顺序展开，观众在记忆中呈网状形成符合规范的

1　Gilles Deleuze, *Cinema 2: The Time-Image*, trans. Hugh Tomlinson and Robert Galeta (Minneapolis: Athlone, 1989), p. 245.

连续的感知运动图式。但是，我们的问题不在于时间－影像作为一种美学如何运作，而在于当我们试图理解时间－影像时所产生的影像如何也在体验流逝的时间现实性。这就是错误影像：一种思想运动，其预期的前摄缺乏任何后续的持留，因此它悬而未决地循环向前，留给了记忆无意识扩张的剧痛。

正如我的术语所表明的，对胡塞尔现象学的简要研究为错误影像理论提供了一块垫脚石。意识通过跨越现在的鸿沟在时间中持续存在：对过去延长的持留与预期即将到来的事物的前摄一致。我们稍后还会提到的贝尔纳·斯蒂格勒指出，在经验的不断变化中，前摄与知觉复合，并随着或多或少准确实现的持留而循环返回，这一过程"带来了新前摄的选择"。[1]这是记忆一致性测试所带来的可能性经济。然而，时间－影像从根本上否定了这种预期图式的实现。我认为，在试图理解这种影像的过程中，观看者的持留－前摄图式陷入了一种技术性困境，在这种困境中，意识的时间性与外部刺激分离，而思想没能成功地为身体反应寻求一个正当理由。屏幕上的时间－影像打破了前摄与持留之间的递归连接，引发了错误影像，这种错误影像内爆成螺旋状或爆炸成不稳定的通量。只有持留的有限性才能使我们免于这种不断的计算：时间促使记忆的现实化进入未来，我们记录了一些情动，忘记了错误带来的问题，将其压制到无意识中。

错误影像可以作为一种惊恐性攻击发挥作用，这种攻击通过预期的估算使意识过度膨胀，从而造成意识的丧失。或

1　Bernard Stiegler, *Technics and Time, 2: Disorientation*, trans. Stephen Barker (Stanford: Stanford University Press, 2009), p. 231.

者记忆的有限性可以通过多种方式消除记忆的回路。让我们先看一个例子，它直接展示了错误的初始成分，其中时间－影像只是激发了它们。

以《芹菜人》（Celery Man）为例，这是一个由保罗·路德（Paul Rudd）主演的数字短片，取自《蒂姆和埃里克惊奇秀，干得漂亮》（*The Tim and Eric Awesome Show, Great Job*）。保罗正在操作一个电脑程序，上面显示着他自己穿着表演服装随着合成音乐跳舞的几个版本。在尝试一个新的测试版本时，出现了不稳定的过载（1∶41）。在不断变化的最后一个画面中，所有的窗口都呈现出几帧相同画面的循环，画面中是保罗穿着演出服的形象。通过《芹菜人》，我们可以体验到错误影像。

这种在屏幕图形用户界面（GUI）上的错误显示不应被称为数字的，而应被称为视觉的。一种恰当的数字影像——现在扩展一下柏格森的影像宇宙学——为晶体管继电器的计算划分了界限：例如，在运行时崩溃的代码和机械电压的循环部分。我们也能在一段拼接声音的疯狂重复中听到错误影像。这样的听觉效果在当代音乐中已经流行起来，在一首歌的旋律之间起着单拍桥梁作用。所谓的“数学摇滚”流派的吉他手，以复杂的节拍记号和旋律的突然变化而闻名，他们经常踩着延迟踏板，以获得这种数字记录的中间音音调。更能说明错误的是，声音效果是通过重复自己的附加音符来反馈的，因此，随着音量的增加和音符之间延迟的减少，声音效果产生了间隙。音乐错误影像通过暂时干扰预期的时间流，用无法计算的悬念影响着听者。一种偏离其预期前摄的持留，使听者产生一种即时的快感，这种快感是通过歌曲随后对错误的超越

而实现的：一种新的不和谐的音乐模式，被投入时间上的不和谐，而不仅仅是音调上的不和谐。

除了对吉尔·德勒兹的柏格森主义电影理论和贝尔纳·斯蒂格勒的技术现象学进行干预的理论意义外，错误影像也有助于聚焦基于时间的媒体的最新发展。我们在这里感兴趣的是，错误影像对电影内时间－影像的具体化重构，如何与后电影将媒介干预扩展至知觉构成产生共鸣。虽然对观看者身体的再投入会产生对时间－影像有反应的错误影像，但我们对技术和记忆的研究将使这种对具身性的关注从人类角度转向一个更包容、更广泛的范围。这样，在媒介哲学和美学语境中对错误影像的多样性进行理论化，就可以促成肖恩·丹森所描述的影像生产与人类现象学标准的"不相关性"（discorrelation）[1]。就像从任一直接的人类角度来看错误影像凸显了时间－影像的潜在断裂一样，后电影技术也意识到并强化了电影从根本上改变世俗经验基础的能力。

走向没有灵魂的记忆

除了这种初始外观所表现出的时间阻塞之外，错误影像还暗示了更广泛的记忆框架。在错误之下，一种潜在的记忆痕迹编织填补了时间－影像的空隙，并高举思想的运动作为它的基底，即"尚未存在"的视界就在那里：潜在。

首先界定一些术语。意识的时间性（temporality）是指对时间的感知，它将物理时间流逝的现在扩展为被体验的当下。

1　参见 Shane Denson, "Crazy Cameras, Discorrelated Images, and the Post-Perceptual Mediation of Post- Cinematic Affect", in *Post-Cinema: Theorizing 21st-Century Film*, ed. Shane Denson and Julia Leyda (Falmer: REFRAME Books, 2016), pp. 193-233。

直觉（sensation）是指在意识的感性认知阈限下发生的生理感官的微小变化（perturbation）。身体和心灵、无意识和意识，作为动态的、过程中的关系而存在于物质宇宙和物理实时中。它们的经验仍然局限于时间性。

鉴于物理过程、身体感性和感知时间性之间的时间差异，意识存在必须由已经过去的物质的相互作用组成。记录过去需要持留，这指的是通过时间保持的一种形式。任何记录，无论是像书写这样的技术痕迹，还是像疤痕或神经通路这样的生理标记，都是一种持留。当现在过去时，记忆的内容通过它自身内在的和现在的持留告诉我们有关过去的东西，从而为我们提供了意识的时间性。马丁·黑格伦德从持留和前摄的角度解释了时间化的后果：

> 这些功能证明了延异（différance）构成性的延期（deferral）和延迟（delay）。延迟的标志是对为时太晚（相对于不再存在的事物）的持留认知，而延期的标志是对为时过早（相对于尚未发生的事物）的前摄认知……只有通过持留保持自我和通过前摄期待自我，我才能向自我显现。[1]

由于其存在的必要性，意识必须至少与记忆有某种直接的构成性联系。持留－前摄模式证实了作为一种额外现在的（extra-present）流动的意识经验的基础，但它本身并没有明

1　Martin Hägglund, *Radical Atheism: Derrida and the Time of Life* (Stanford: Stanford University Press, 2008), p. 70. 尽管与德里达的时间概念有很多重叠，但我不同意"每一个现在都在其事件中被另一个现在所取代"这一观点（Martin Hägglund 72）。因为这种推论仍然需要亚里士多德的否定之否定的无限倒退，而柏格森的绵延则通过将"现在"分配给事实抽象的位置，省略了准瞬时性的任何问题。关于否定之否定，请参见德里达的研究。关于柏格森对这个问题的解决方案，请参见马苏米的研究。

确地将记忆的宇宙整体置于所有意识现象的基础上。

例一。乔纳·莱勒（Jonah Lehrer）在他的《普鲁斯特是个神经学家》（*Proust Was a Neuroscientist*）一书中讲述了纽约大学的诺贝尔奖获得者埃里克·坎德尔（Eric Kandel）在实验室工作的经历。在通俗地描述坎德尔博士和考西克·斯（Kausik Si）广为人知的让老鼠对特定声音感到恐惧的实验时，莱勒解释了对形成新的记忆所必需的蛋白质的限制是如何抑制"唤起记忆的过程"的。[1] 这些老鼠不仅失去了恐惧这一感觉，也丧失了原始的记忆痕迹，这一现象在蛋白质阻滞剂离开老鼠的身体后变得明显。一种被称为朊病毒样蛋白的蛋白质，既能抵抗伴随时间的衰变，也能在没有遗传物质影响的情况下使记忆得以持续，直到形成回忆。回忆的记忆痕迹存在于感觉过程中的回忆里，其在回忆后随之而来的持留，记忆了新的感觉，从而替代了先前的（记忆）。这一过程被称为"记忆巩固"，它遵循了德里达的踪迹逻辑，通过对破坏性分化的开放，提供了物质持续性的持留。事实上，根据赫布学习理论，整个神经系统是通过调节激活的突触权重或者神经递质的释放来变化的，且与它们之前的权重成比例[2]。情感因此提高了它对环境的感受性，这一环境与在阅读和写作中感受到的身体变化相一致。

再举一个例子。加利福尼亚大学圣地亚哥分校的神经心理学家 V. S. 拉马尚德拉（V. S. Ramachandran）在其关于神经

1　Jonah Lehrer, *Proust Was a Neuroscientist* (Boston & New York: Houghton Mifflin Company, 2007), pp. 84-85.

2　Paul M. Churchland, *Plato's Camera: How the Physical Brain Captures a Landscape of Abstract Universals* (Cambridge: MIT Press, 2012), pp. 157-159.

疾病的研究中补充了这些记忆的发现。在卡普格拉妄想症中，患者不能辨识熟人的面孔，因为其头部创伤或脑损伤切断了梭状回和边缘系统之间的神经联系，梭状回处理从单词到脸的视觉信息，而边缘系统负责产生情绪。[1]因此，一种看似是单一感知的感觉依赖于在记忆中保留下来的情感调性，并渗透到作为伴随的回忆的感知中。然而，患者仍然能识别声音，这表明大脑的听觉中枢有自己的神经通路通往边缘系统。柏格森也精确地解释了这些现象。他认为，无意识的联想先于认知，任何有意识的联想意识都来自思维与认知中存在的成分的分离。[2]同样的道理，"所谓的大脑损伤对记忆的破坏不过是记忆成为现实的持续进程中的一个中断"。[3]

这一当代神经学的小案例表明，生理记忆将一种解构的痕迹结构与柏格森的记忆范式结合在一起，即记忆通过回溯经历来读取其持留从而产生体验。我们现在可以用现实（the actual）和潜在（the virtual）来表达记忆、感知和意识之间的差异。"纯粹记忆包含了"所有潜在的可能性的"潜在状态"。[4]感觉通过记忆驱动影像，"在从过去到现在的过程中……通过一系列不同的意识层面"将过去融入其中，使之成为有意识的"现实"状态下的回忆。这种大脑活动与柏格森的"锥体"

1 W. Hirstein and V. S. Ramachandran,"Capgras Syndrome: A Novel Probe for Understanding the Neural Representation of the Identity and Familiarity of Persons", *Proceedings of the Royal Society of London B: Biological Sciences* 264 (1997), pp. 437-444.

2 Henri Bergson, *Matter and Memory*, trans. N. M. Paul and W. S. Palmer (New York: Zone, 1991), p. 165.

3 Henri Bergson, *Matter and Memory*, trans. N. M. Paul and W. S. Palmer (New York: Zone, 1991), p. 126.

4 Henri Bergson, *Matter and Memory*, trans. N. M. Paul and W. S. Palmer (New York: Zone, 1991), pp. 239-240.

相一致，其中水平面代表各种联想路径的记忆痕迹。延伸最广的平面对应于无意识的、完全未解决的持留的整体，而锥体的点则是"感觉 – 运动机制"在知觉阈下的行动的绵延最具代表性的收缩状态，从而将其保持在完全的情感水平上。[1]

柏格森的记忆包含了现实和潜在两种情况。一种是将记忆在过去的现在中维持的过去的持留装置等同于潜在，把潜在的解读等同于现实化，由此产生的有意识的直觉等同于现实。另一种是使身体所感知到的实际感知影像与选择联想的潜在记忆影像相碰撞，从而提供一种由现实元素和潜在元素不可分割地组成的记忆影像体验。锥体代表记忆现实化为意识的无意识的潜在性，而不是各种意识状态的可能性。每一个层面，包括现在意识的收缩点，都包含了过去的全部，因为未被追溯的持留作为记忆影像潜伏着，它们从意识中被排除，不是从现实中被抹去，而是对收缩有限性的必要衡量。当它经过时，具象化的直觉和有意识的知觉存在于所有的记忆中，它们与意识有关的潜在状态采取了实现混合的先期潜在形式。

当然，锥体只是柏格森串联使用的一种启发式方法，他以说教的方式将纯粹的知觉或无恒久的物质，与纯粹的记忆或完全未实现的精神区分开来。锥体点是纯知觉平面。它最大的扩展面参与——但仍然不等同于——纯粹记忆。柏格森将纯粹记忆称为"精神的领域"，同时也将人类自由的范围固定在物质的影像、记忆的影像上，或者更确切地说，将这

1 Henri Bergson, *Matter and Memory*, trans. N. M. Paul and W. S. Palmer (New York: Zone, 1991), p. 162.

些形象集合在一个身体里。[1] 尽管物质和精神融合在一起，但他仍然保留了这个非物质的术语，这是绵延本体论原理的结果。作为一种真正的质的运动，绵延必须重复完整的过去，这是感性品质的基础，并且在所有重复的时间的多重收缩中表现出现在的厚度。[2] 如果没有二元论，柏格森的宇宙论就会变成静态的纯粹的感知，或者是没有实现的、非物质的纯粹记忆的精神。绵延，我们可以说，是物质和记忆之间的和。

与柏格森坚持物质感知和非物质精神的二元论相反，潜在必须表示潜伏在现实物质关系中的潜在力量。"精神"不是指任何先验的属性，而只是一种残留的意象，它能使人们对知觉做出一系列的反应。记忆之所以是精神的，只是因为当身体感知到刺激时，它增加了刺激，用记忆所保留的过去充满了知觉。这种通过促使记忆的"重新整合"而使记忆变为现实的回忆，是潜在在时间中存续的机制，是过去活的影像的倍增。[3] 记忆无法在不可避免地改变它们的情况下恢复过去的记忆，从而关闭了德勒兹所说的"精神重复"，也就是对过去本身的重复。[4] 对于德勒兹的时间综合体来说，过去在其不可改变的共存中重复作为对时间的形而上学的要求。但为了在人类记忆方面传达这种共存，德勒兹转向了和莱勒一样的回忆例子，莱勒在他关于等待回忆的非时间记忆的完全

1　Henri Bergson, *Matter and Memory*, trans. N. M. Paul and W. S. Palmer (New York: Zone, 1991), p. 240.

2　Henri Bergson, *Matter and Memory*, trans. N. M. Paul and W. S. Palmer (New York: Zone, 1991), p. 202, pp. 246-247.

3　Jonah Lehrer, *Proust Was a Neuroscientist* (Boston & New York: Houghton Mifflin Company, 2007), p. 85.

4　Gilles Deleuze, *Difference and Repetition*, trans. Paul Patton (New York: Columbia University Press, 1994), p. 84.

实质性解释中使用了这个例子：在品尝了玛德莱娜蛋糕之后，普鲁斯特不由自主地想起了贡布雷（Combray）。

间隙错误

直觉与记忆在主观不确定的旋涡中碰撞，这是不可避免的。没有记忆的建构时间性，任何有意识的即时现在都不存在。没有潜在的过去，任何感觉都不会变成现实的直觉。另一种时间 – 影像对应于这一现实 – 潜在的分叉，即德勒兹的"晶体影像"，它是一个现实影像"与它自己的潜在影像的晶体化"[1]。在现实和它的镜像之间，我们看着时间流逝，真正的现实变成了潜在，而潜在在镜像里变成了现实。在现实化过程中，主观变成了客观：一个稍纵即逝的自我，由当前环境下或多或少延续的记忆所遗留。因为记忆和直觉先于知觉而结合，所以现实和潜在是难以识别的，但它们仍然是不相容的，"因为它是一种永恒的自我区分，是在产生过程中的区别"[2]。德勒兹试图通过晶体将柏格森哲学进一步融入电影，通过传达由流逝的现在和被保存的过去组成的时间的两面性，来展示时间的内在性。与伪连续性的间隙不同，现实 – 潜在在间隙层把过去的片段放在循环影像内部，在这些过去的片段中，按时间顺序排列的时间与片段自身的时间性创造和持留不会共同存在。危险的是"内在"的意识与"外在"的潜在无意识的对抗。[3]像大卫·芬奇（David Fincher）的《搏击俱乐部》

1　Gilles Deleuze, *Cinema 2: The Time-Image*, trans. Hugh Tomlinson and Robert Galeta (Minneapolis: Athlone, 1989), p. 68.

2　Gilles Deleuze, *Cinema 2: The Time-Image*, trans. Hugh Tomlinson and Robert Galeta (Minneapolis: Athlone, 1989), pp. 81-82.

3　Gilles Deleuze, *Cinema 2: The Time-Image*, trans. Hugh Tomlinson and Robert Galeta (Minneapolis: Athlone, 1989), p. 207.

（*Fight Club*）和达伦·阿伦诺夫斯基（Darren Aronofsky）的《黑天鹅》（*Black Swan*）这样具有分裂特质的叙事经常使用晶体，前者有两个不同的演员在一幅画面中的快速切换，后者则有镜像。同样地，幽灵的存在超越了它死亡的现在时，时间的作用被显现，因为过去奠定了现在的基础。米开朗基罗·安东尼奥尼 1975 年的电影《过客》（*The Passenger*）讲述了一个人盗走死者身份的故事。影片中的两个场景将探讨这种"循环影像"如何将过去的片段层叠在一起，而按时间顺序排列的时间完全不会与这些片段同时出现。观众首先看到大卫·罗伯逊（David Robertson）脸朝下死亡。他穿着一套衣服，后面是一头棕色的头发。这是我们第一次看到由杰克·尼科尔森（Jack Nicholson）扮演的大卫·洛克（David Locke）和罗伯逊处在同一空间。他们的关系的闪回还没有到来，我们也不太了解洛克自己的性格。到目前为止，场景设置为这部电影提供了唯一重要的证据：空旷且无特色的沙漠等待被布置，德勒兹称之为"任何空间都可以"。安东尼奥尼因此呈现了杰克·尼科尔森成为行动者的过程，在此过程中，他开始了心理上的剥离，寻找一个将反映出洛克的建构影像的客体。当洛克发现罗伯逊死了的时候，这一刻到来了，因为洛克停顿了一下，凝视着，意识到他的死亡，但是他处于一个时间的不定状态，后者取决于他决定接受还是否认他的死亡。他的身份盗用两者兼而有之。

我们只是在洛克扮演了他的角色之后才知道罗伯逊。因此，了解罗伯逊的身份仅仅是为了建构洛克的身份。起初，他们的声音从录音机中沙哑地回响以组成一个独特的声音影

像，大卫和大卫通过窗户从摄像机的视觉镜头进入过去的现在，而他们的后脑勺面向观众。安东尼奥尼邀请我们混淆这些几乎一模一样的头发，并看到它们与无形的沙子结合在一起。大卫·洛克一边听着重播过去的录音，一边穿上了罗伯逊的衣服，这标志着他迈出了大卫·罗伯逊身份的第一步。透过窗户的过去和现在，我们无法确定在卡其布裤子和蓝色衬衫或棕色裤子和红色格子衬衫下，哪个身体在呼吸和说话。我们认为洛克的声音是杰克·尼科尔森的声音，但在这个时间层中，洛克在一个瞬间变成了罗伯逊，在另一个瞬间变成了洛克和罗伯逊，一个在画面之外，另一个在画面里面，我们无法确定洛克的声音是否已经脱离了实体，或者更准确地说，是否在对过去的描述中重新找到了实体。

只有见证了罗伯逊死后罗伯逊和洛克的对话，我们才能理解洛克停下来观看罗伯逊尸体时看到的是什么。他在被动地看，同时他积极地创造了观众透过那个窗口经历到的同样的纠缠。观众头脑中的错误影像不再仅仅是一个不可分离的前摄，它为思想开放现实基底的路径，并根据间隙所引起的时间维度在如此多的过去层中缝合了连续性。比异常行动的循环流动更为有力的是，在试图克服人类记忆（现实化）内部和（潜在）外部在平等条件下相互对抗的必要不可能性时所引发的错误。这是惊恐发作的错误影像，它的影响力随着作为递归循环的绵延而增加，其中包括模拟人的晕倒或数字机器，其分配的记忆在程序重复、暂停和崩溃下负荷过重。在这种情况下，这样的错误影像是由一种新的技术造成的：由于经典的电影平滑的拍摄方向，两个不同的时间的流动并置实际上反映了摄影机和录音机对观众和角色的非理性连接

的感知的生产。现实被直接强制转化为被现象学排除在外的潜在结构，说明了后电影"疯狂摄影机"的相对疯狂[1]。安东尼奥尼的影像作品所勾勒出的时间－影像使观众的思维陷入错误，它将作为人类感知通道的摄影机从传统的死亡程序中分离出来，并直接呈现了其技术性的感性功效。换句话说，错误影像有可能将注意力从电影呈现的对象转移到该呈现的中介过程。在纯粹的状态下与时间的对抗只能导致观者与时间的物质性的对抗，时间的实质性是一个时间化的复合体，它不是感知的客体，而是感知的事件。

时间－影像在概念上表示一种认知不和谐的信号，在这种不和谐中，现实和潜在出于感知而结合在一起，然而错误影像的潜在性指的是在思想中通过模棱两可、充满情调的回忆影像传递的未现实化的、潜在的记忆。时间－影像通过把时间与行动分离开来，打开了思想到记忆的大门；正如我在这里从理论上说明的那样，错误影像探索了思想行动本身的另一个中间地带，在时间服从物质关系之前，寻找它的潜在基底，结束有意识的时间性在技术上和时间上的转换，并因此掩盖了"时间的纯粹状态"。同样，后电影美学倾向于通过强调逃离现象学意识的技术，来质询人类可感知的多重中介创造。我们看到的不是视听呈现，而是基于数据的中介连接。正因如此，错误影像强调了人类的知觉不可能与它本质上排斥的事物达成一致——即使被排斥的事物在为人类知觉提供感觉材料方面起着主要作用。

让我们看看另一个例子。称名癖（onomatomania）指的

1 Shane Denson, *Postnaturalism: Frankenstein, Film, and the Anthropotechnical Interface* (Bielefeld: Transcript-Verlag, 2014).

是令人沮丧地无法回忆起一个已知其含义可以满足预期语言含义的单词。由于记忆的实现遭遇了障碍，意义不能转化为语言，而只能预期一个预定的记忆影像作为语言的终点，这是一个人类意识特有的错误影像。称名癖者不能完成收缩的回忆，而是不停地且不成功地用真空填充意识空间。就像一盏没有电的原始抛光霓虹灯：我们知道它就在那里，但我们不能用看到它所必需的电震动来激发它。但是接近纯粹记忆本身的回忆意味着什么？或者用德勒兹引用柏格森的术语：潜在性的剥离对潜在的现实化意味着什么？对这种意识时间性的根本不稳定的证实，将会成问题地将第一次被动的时间综合（它通过习惯性的重复使时间服从于动作）等同于第二次被动的时间综合（它是过去的共存）。[1] 相反，错误影像需要在属于其时间层级的陌生扩展中产生第一次综合的感觉。对被感知到的单词的盲目摸索形成了或多或少符合将发生的持留的迟钝手势，在这个过程中形成了一个非时间化的无限时间的时间触觉空间。在它狂躁的幻想中，持留的现实化抛弃了不合适的语言，就像绞刑猜词游戏中失败的一堆字母。无论称名癖者通过选择一个替代词来默认潜在记忆的顽强，还是管理着正确的回忆路径，驱使现实向被保存的记忆进行转移，直到错误终止的，始终是作为持留的未来的压力。

　　错误影像理论的独特性在于它将自己的理解变化嫁接到时间–影像上。通过"梦"或"隐喻"，电影试图"将思想

[1] 更多关于德勒兹对时间综合的阐述，以及它们与后电影理论的关联，参见 Patricia Pisters, "Flash-Forward: The Future is Now", in *Post-Cinema: Theorizing 21st-Century Film*, ed. Shane Denson and Julia Leyda (Falmer: REFRAME Books, 2016), pp. 145-170。

整合到影像中"——"带来无意识……意识"。[1] 这都是运动 –
影像的思想，而时间 – 影像则会瓦解思想与行动之间的鸿沟，
而不是描绘能让思想服从行动影像的时间。但将意识转化为
无意识又如何呢？对于观众来说，时间 – 影像仍然是一个符
号，代表了现实的回忆和潜在的过去。只有错误影像在试图
填补对时间缺失的客观描述时，才把"思想者"带到"思想
者中另一个思想者的无限存在"。[2] 它的美学——在艺术性和
感性两方面——支配了经验的标准知觉次序，并用这种次序
的次知觉成分来对抗它。

记忆的技术

那么，记忆痕迹是如何形成的？更确切地说，在错误影
像的情况下，如何使它们藏身于本应保持在其合理范围之外
的东西？在重叠的环境和技术集合中，它们是如何联系、协
作的？我们在讨论人的记忆通过回忆来重新巩固时就提到了
这个问题，在此延伸到贝尔纳·斯蒂格勒对马丁·海德格尔
的存在论分析和埃德德蒙·胡塞尔的内时间意识现象学中的
技术的结合。根据斯蒂格勒《技术与时间》（*Technics and
Time*）的第一卷，技术是"有组织的无机物"，从语言和写
作技术到工具和全球网络。[3] 他提出，由于"人工记忆支持"
提供了对已经存在的事物的访问，技术标志着与人类共同进

1　Gilles Deleuze, *Cinema 2: The Time-Image*, trans. Hugh Tomlinson and Robert Galeta
(Minneapolis: Athlone, 1989), pp. 160-161.

2　Gilles Deleuze, *Cinema 2: The Time-Image*, trans. Hugh Tomlinson and Robert Galeta
(Minneapolis: Athlone, 1989), p. 168.

3　Bernard Stiegler, *Technics and Time, 1: The Fault of Epimetheus*, trans. Richard
Beadsworth and George Collins (Stanford: Stanford University Press, 1998), p. 49.

化的开始：一部分位于身体外部，称为叶生，另一部分是前额叶皮层的系统发育。[1] 这里存在着人类的技术本体论：等待的持留的基础，预期的技术，或作为持留现实性的前摄意识。

在第二卷中，斯蒂格勒谈到胡塞尔的内时间意识现象学，以及主体间的概念性知识的历史延续，如数学研究中所构成的概念。继胡塞尔之后，目前的有意识感知被称为主要持留（或记忆），回忆的记忆被称为次级持留（或真正的记忆），人类生物学以外的技术持留被称为第三级记忆（体现为书面记录、视听媒体等）。在对反复聆听录制的旋律的分析中，胡塞尔认为，次级记忆决定了初级记忆在短暂的当下会选择它所保留的内容。正如斯蒂格勒指出的那样，胡塞尔忽略了他对回忆决定意识知觉的认识是如何依赖于旋律的技术记录的。外部记忆技术的第三个层次是斯蒂格勒的补遗，它将技术支持带到了智力劳动的中心。相比之下，胡塞尔将符号表示法和记录技术的"艺术和方法"降级为"代用性的操作概念"。[2] 从他在逻辑研究中的现象学方法的最初表述到被称为最终手稿的《欧洲科学危机和超验现象学》（*The Crisis of European Sciences and Transcendental Phenomenology*），胡塞尔一直将科学知识或理想知识与纯人类经验的具体情况联系起来。根据胡塞尔的说法，技术方法阻断了这种感觉的起源，通过把无关的技术替代品的"艺术和技术"相提并论，并回到现象学的起源，想象力的最初持留必须被频繁地激活。然而，斯

1 Bernard Stiegler, *Technics and Time, 1: The Fault of Epimetheus*, trans. Richard Beadsworth and George Collins (Stanford: Stanford University Press, 1998), p. 159.

2 Edmund Husserl, *Logical Investigations, Volume 1*, trans. J. N. Findlay (New York: Routledge, 2001), p. 126.

蒂格勒主张重新激活"封闭在"第三级记忆中的想象力，并且"恢复是不可能的，这意味着次级记忆会渗透到第一级记忆中，除非存在第三级记忆"。[1] 因此，他将知识劳动的意识植根于精确重复的技术逻辑基础，从而颠倒了知识的起源的顺序。第三级记忆通过为有意识的回顾维持相同的感知，来消除初级记忆和次级记忆之间的区别。最终，斯蒂格勒得出结论，电影和音频记录之类的时间对象将它们的通量直接嫁接到意识流上，与写作相比，这需要更精确地获得想象力。[2]

根据斯蒂格勒的观点，前额叶皮层是外部技术内部化的顶点，反之亦然：自我反思的意识体验本身就受到技术的制约。斯蒂格勒相信，技术记录的日益精确避免了次级记忆对活生生的现在的污染，这意味着，在次级持留中，当主要意识在当下传递时，它先于它的感知，或者说它的创造。次级持留的"选择标准"，用他的话来说，可以最终与"程序行业"的超工业化三级持留保持同步，从而使大众媒体越来越多地积累个人经验。[3] 当然，谁是什么，意味着人类的主观性及其客体都是技术制品，但人类的记忆与无机物体的记录技术大

1　Bernard Stiegler, *Technics and Time, 1: The Fault of Epimetheus*, trans. Richard Beadsworth and George Collins (Stanford: Stanford University Press, 1998), pp. 229-230.

2　Bernard Stiegler, *Technics and Time, 1: The Fault of Epimetheus*, trans. Richard Beadsworth and George Collins (Stanford: Stanford University Press, 1998), p. 241.

3　关于这篇论文的更多信息，参见斯蒂格勒的《象征的贫困》（*Symbolic Misery*）。此外，关于斯蒂格勒对哲学史上"技术盲点"的批判中这一论点的起源，参见《技术与时间 2：迷失方向》的导论、第 3 章"记忆的工业化"以及第 4 章"时间物体和持留有限性"的结尾，或参见《技术与时间 3：电影的时间与存在之痛的问题》的第 1 章"电影的时间"中对这些论点进行的有用且更清晰的总结。关于技术录音在康德图式理论中的必要先验条件，斯蒂格勒将其用于评估阿多诺和霍克海默关于文化产业的论文，参见《技术与时间 3》的第 2 章"意识犹如电影"、第 3 章"'我'和'我们'：美国的接受政策"。

不相同。如果要用第三级记忆来取代潜在记忆的现实化，就需要完全抹掉任何人类持留，否认其特定的、构成的物质性。相反，次级记忆与其他任何直觉影像一样都具有第三级持留，并将其置于它所保留的过去记忆影像中，以便在主要持留中构成感知。同样地，技术客体自身的技术通过时间提供了持留的延续和持久性，使到来的行动影像服从于它自己的技术框架。

作为遗传和神经生理学题词的人类记忆被并入一种差异化的技术领域，即谁或人类个体，其与外部技术客体的历史性接触只有通过共同的基础技术才能实现。斯蒂格勒的关键见解是在谁和什么的共同起源成就中指定了这种技巧。但是，人类学和义肢学在他的三方记忆分层中的局限性限制了我们对技术的概念化。尽管从根本上扩大了海德格尔式的在世论作为人类空间性和时间性的必要条件的范围，斯蒂格勒在他的批判中既保持着一种过度认知的偏见，又在人类文明中把技术系统的发展趋势和"生物人类学"的进化趋势完全区分开来。[1]例如，在《技术与时间》第三卷的以下段落中，他非常接近于一种对谁／什么的二元解构的更平衡的实现：

> 在世界中的存在（being-in-the-world）是在世界记忆的"世界历史性"中的存在，世界是客体的记忆和记忆的客体，除去"复杂的工具"和"参照物"：一种三级持留的结构，这是一级和二级持留的条件，正如《存在与时间》所表明的：

[1] Bernard Stiegler, *Technics and Time, 2: Disorientation*, trans. Stephen Barker (Stanford: Stanford University Press, 2009), p. 7. 肖恩·丹森的《后自然主义》一书第5章也提出了类似的论点，尤其是第319-332页。

存在主义分析告诉我们，只有通过已经存在的事实，它们才是可能的。[1]

我们在这里看到斯蒂格勒对现象学的一个开创性的批判：海德格尔本应在他的"世界历史性"存在范畴中包含所有形式的外在的、技术性的持留或记忆支持，但恰恰相反，它们被视为对于此在（Dasein）的在世存在而言"不真实的"，因此有助于封闭而不是揭示现象。然而，斯蒂格勒没有必要继续排除那些与外部非技术性客体或我们简称的自然过程的记忆联系，它们在柏格森主义者的理解中有自己的记忆机制。

相反，我找到了内在的谁的主体，不是仅仅作为一个什么的第三级记忆，而是一个由记忆的附属物组成并在其中存在的超验场域，这些附属物中只有一些是根据技术的作品而有所区别的。我们可以把世界本身看作一个通过技术和非技术的沉淀的物理化学过程来收缩记忆的组织领域。作为世界的记忆是时间所必需的，因此它与德里达的"原型书写"或者黑格伦德所指的时间化的"超验"逻辑[2]同义。时间需要一个既已存在又延迟出现的现在，而它在空间中的内容则处于一个额外现在的差异化的不断变化中。柏格森的"影像集合"现在变成了通过绵延的现在的纯粹记忆的行动：一种非灵性的潜在，使过去作为潜在的力量作用于现在。

错误影像理论以其与记忆的探索性关系，提供了一种解决以下问题的途径，首先是第三级记忆"重新启动通量"的

1 Bernard Stiegler, *Technics and Time, 1: The Fault of Epimetheus*, trans. Richard Beadsworth and George Collins (Stanford: Stanford University Press, 1998), p. 161.

2 Martin Hägglund, *Radical Atheism: Derrida and the Time of Life* (Stanford: Stanford University Press, 2008), pp. 50-75.

问题，其次是促进第三级记忆发展的问题。与称名癖的错误影像相反的是，在失去了一连串思考之后，从一个半书面化的句子中找出想要的结论这一尝试失败了。在这种情况下，意识有一种界定清晰的回忆影像的直觉，即意识参与了流畅地写出一个成形的意义和形成文字的思想的（被中断的）过程。虽然一个错误不能将感觉转化为语言，但这列迷失的火车是一种遗忘的无意义的意识，就像一幅浸在墨水池中的凹版画。在潜在和真实的记忆之间，没有任何东西像错误影像那样被困在中间，就像凹版的部分磨砂平面上的墨迹一样。与错误的技术障碍不同，遗忘障碍使第三级记忆（体现在技术性的题词中）充当一种感知影像，可以促使与丢失的通量重合的记忆影像"回归"意识：剩余时间里的回忆物。有一点不能忘记，由于再巩固，人类记忆对意识的现实化是持留清除后的重生，因此对同样的重新激活免疫。时间客体的通量和经验通量之间的经验关系构成了一种间隙，一种思维与银幕或思维与书页之间的晶体影像。因此，对第三级持留的任何补充，都来自潜在的过去，也来自现实的感知。电脑显示器显示的文字呈现出相同的现实－潜在组合：字体的符号体系与作者对这些符号的技术操作相配合。在读者和作者之间，这些痕迹作为回忆－影像的体验是不同的，而对银幕来说，持留保持着各自不同的物质运动－影像。这些连接操作说明了记忆附属物作为技术性对话者的功能分化，它们平等地参与到记忆集合的领域。

邓肯·琼斯（Duncan Jones）的电影《源代码》（2011）将人类和计算机结合在一起，形成了一个显示协作式居所的

错误影像。从技术上讲，居所是指"机器零件运动中的轻微停顿"，我们在电影中将其视为同名程序对被炸通勤列车的8分钟模拟的重新启动。对于科特·史蒂文斯上尉（Captain Colter Stevens，杰克·吉伦哈尔 [Jake Gyllenhaal] 饰演）来说，居所在海德格尔的意义上是一种挥之不去的"清晰感知"。[1]"源代码"是与电影同名的虚拟现实程序，提供了与火车上一名炸弹受害者的记忆相同的初始场景，并在史蒂文斯的反应中修改了其体外生态，在第二颗炸弹在现实世界中爆炸之前，他对每一次试图找出罪魁祸首的努力都有自己的理解。程序和人作为外部记忆的支持彼此服务，总是在同一个连贯的过去中服务于现在。史蒂文斯还依赖于更进一步的医疗居所，因为在本应致命的阿富汗直升机坠毁事件发生后，他的身体只剩下不到一半。有了"源代码"程序，时间片段本身就被压缩成影像形式并作为数据存储起来，以便无限复制。有趣的是，这种长格式的错误影像实例瓦解了叙事化/非叙事化的分裂，后电影时代对自身生产技术条件的反射性结合，往往削弱了这种区别。当我们看到史蒂文斯在一个球形房间兼直升机座舱中的自我表述时，这显然也是针对观众的叙事化表述。但当我们看到墙上的硬件和监控设备，使军事小组能够访问史蒂文斯的计算支持的大脑状态时，叙事与非叙事的基础在后期特效中发生了碰撞。在这里，错误的思想运动不仅仅把分离的时间性缝合在一起。它必须抓住由于摄影机的缺席而可能产生的无谓的视觉效果。如果电影在意识的体验上

1　Martin Heidegger, *Being and Time*, trans. Joan Stambaugh, revised by Dennis J. Schmidt (Albany: State University of New York Press, 2010), p. 61.

最强烈的问题是纯粹的时间或绵延，那么后电影很可能是柏格森的《物质与记忆》中启发式概念的另一个非时间终点：纯粹感知。

最终，随着第二起炸弹威胁被挫败，史蒂文斯重返"源代码"，这表明电影中描述的错误影像可能不是将模拟场景与恐怖分子继续安置炸弹的现实世界联系起来的前摄串联而成的居所。最后，在史蒂文斯上尉的身体死亡时，错误影像催生了模拟的静止影像。不同于他在程序中经历的死亡，它将史蒂文斯重新带回到"源代码"中，观众观看这个"真实的"死亡，作为一个编码现实的被冻结的框架，随着视角的向后浮动，它慢慢地随着深度的增加而显露出来。这直接调用了柏格森的纯粹感知，或从绵延中获得的物质影像的总和。这一镜头是否应该被视为它自己的时间–影像是不明确的，因为（不知）它是从感知产生的动作的感觉运动连续性中被移除的，还是从没有运动的感知影像中被移除的。在这个单帧的镜头中，电影影像停滞了，默认了它描述真实连续运动的时间承诺，而提供了一个后电影幻想的数字数据的视觉，并给出了一个没有具体对应的物理事件的人为的绵延。

最终影像对死亡的视觉呈现，使源代码程序的机械居所承担着未来的记忆技术协作时间的重量。当然，这是一部好莱坞大片，因此《源代码》以记忆和亲吻的形式成为永恒，而不是最终的死亡影像。"源"世界对纯粹记忆的潜在性进行了无限的扩展，它拯救了生物性死亡的上尉，借用昆汀·梅亚苏的话说就是，在"创造的死亡"中，内部爆炸并扩展到外部，外部在填充的动态入侵规避中突然崩溃，通过实例化自身，

内部打破了"源代码"记忆的后居所移动的标准。[1] 这标志着一个独特的记忆世界的内在潜在化，它脱离了过去超越它的东西，从而包含了它。《源代码》以一种记忆的方式结束，它传递的不是两种在共同存在的间隙中的过去，而是间隙的缺失——因为什么切口能使完全不同时间中的两个完整的锥体重新连接起来呢？

当我们开始时，错误影像是对电影的时间－影像的回应，而在这里，我们追随一个错误，直到它成功超越了电影的技术文化体制，得到了另一个时间－影像。这是错误影像进行的一种按时间顺序的编排：它的前瞻性探索在寻找未来的道路上循环前进，但它只揭示了更广阔的过去。在这个例子中，"过去"包含了数字后期制作在银幕两边的人工性：叙事记忆与无镜头感知的非叙事。而另一方面，数字技术和人类生活在一个相互内化的领域。只有通过保持人类记忆的错误倾向——回忆的现实－潜在意识思想的出现——第三级记忆才能向错误影像扩展一些潜力，而不仅仅是可能性。错误影像的美学呈现传达了对这种不确定性僵局的高度敏感性，这种不确定性的僵局是双重根源于记忆的破坏性分化和意识的持留的有限性。思想的前摄永远不能与其相应的持留相匹配，而自身却成为在一个周期中的持留，发散到一个极限，无论那是一个理智的边界，还是区分失败的持留的界限。错误是一种延异的技术逻辑，或者说是一种替代的更新，一种创造力的前奏。

1 Quentin Meillassoux, "Subtraction and Contraction: Deleuze, Immanence, and Matter and Memory", *Collapse III*, ed. Robin Mackay and Dustin McWherter (Falmouth: Urbanomic, 2007), pp. 103-107.

结论

对于许多读者来说，这篇文章会让他们想起马克·汉森对人类情感的研究，以及他在《新媒体的新哲学》（*New Philosophy for New Media*）中对数字艺术的体现。虽然严格意义上的柏格森宇宙学中的"数字影像"指的是数字机器的实际计算过程，汉森却将人机界面称为"数字影像"，以表明他关于人类身体情感在与数字的任何接口中的主要作用的观点。他的"论点（数字影像界定了信息的具体处理）"可能被误解为否认了人类"身体－大脑行为"与人类原始技术之间的本质联系。[1]然而，我认为这个论点是一种误解，部分原因是受他后期作品启发而产生的追溯性忠诚，这一观点更清楚地体现在人与技术耦合的理论上，这一理论提供了人类具身性的独特性，并在同等程度上体现了广泛多样的技术。[2]

然而，我对记忆的关注确实为德勒兹的柏格森主义电影理论和斯蒂格勒的技术现象学提供了另一种干预。汉森认为，人类对数字影像的体验是由人体的自我情感能力构成的，"独立于所有先前存在的技术框架"——不管影像与中央处理器和随机存取存储器中存在的数字矩阵相关联时有多武断。[3]例如，罗伯特·拉扎里尼（Robert Lazzarini）的《头骨》（*skulls*，2001）在观众中引发了一次不成功的触觉重新定位，以面对数

1　Mark B. N. Hansen, *New Philosophy for New Media* (Cambridge: MIT Press, 2006), p. 12.

2　除了众多文章（其中有些从胡塞尔的"影像意识"或严格意义上"活在当下"的人类经验出发，关注贝尔纳·斯蒂格勒对三级持留的限制处理）外，汉森的书《代码主体：与数字媒体的接口》（*Bodies in Code: Interfaces with Digital Media*）与《前馈：二十一世纪媒体的未来》（*Feed-Forward: On the Future of Twenty-First-Century Media*）为进一步探索现象学，以及最近的基于人与技术互动的阿尔弗雷德·诺斯·怀特海（Alfred North Whitehead）的过程形而上学，提供了丰富资源。

3　Mark B. N. Hansen, *New Philosophy for New Media* (Cambridge: MIT Press, 2006), p. 266.

字化制造的变形头骨，汉森总结说，这是数字的"一个根本非人的领域"的结果[1]。正如我们所注意到的，对卡普格拉综合征（Capgras syndrome）的研究表明，对人脸的识别源于集中在梭状回的个人记忆历史。当我们面对拉扎里尼的艺术作品时，我们的记忆会因为头骨声称它是什么而认出变形的头骨，但当它不能恰当地符合我们的头骨生态规范标准——也就是说，由无数的感知和回忆决定的持留——时，我们有意识的视觉感觉和情感上的身体间距有助于我们的记忆引导我们的感知，试图将变形的头骨融入我们对一个刻板的人类头骨的记忆。这难道不是一个人类意识中的基于空间的错误影像吗，它是由一个物体与记忆的前摄不一致引起的？情感与错误的预期、感性的感觉以及最关键的拉扎里尼的头骨本身的技术框架的形象一起发挥作用。如果这些变形头骨的经验证明了数字的"非人的领域"，正如汉森所说的那样，那么形容词"非人的"不能被理解为反人类的或与人类不可通约的，而要被理解为人类本质的可变性的指示。也就是说，拉扎里尼的头骨突出了所谓人类存在所必需的非人的记忆技巧。

通过援引柏格森的纯粹记忆锥体来对抗斯蒂格勒对存活的当下作为技术性的均衡手段的关注，通过援引斯蒂格勒的技术现象学来具体地回应德勒兹的电影影像符号学，我们可以把记忆看作一种回忆，它通过同时的自我删除和改写来保存自身。这既关系到某些技术重复机制的适应，也关系到新颖性的本体论条件。与其利用这一概念将人类定义为其媒介，或借用某些直觉上的人类生机论将两者同时排除在外，还不

1　Mark B. N. Hansen, *New Philosophy for New Media* (Cambridge: MIT Press, 2006), p. 205.

如这样考虑人类身体的技术与生理的同延：它既内在于其与技术对象的连通性，也内在于它们的相互区别。以记忆为基础，将人类的经历视为身体内部和外部的技术设备的集合体，这一思考突出了人类对技术文化的独特贡献。错误影像求助于唯物主义哲学，因为它的美学可以应用于不同的技术情境，使我们能够通过作为世界的记忆范畴来思考它们的通约性。错误影像从已经存在的事物中逃逸，似乎有一种固有的学习或适应原则，这就是它与斯蒂格勒对技术的描述和时间－影像的经验框架相背离的地方。《源代码》除了讲述玩家多次未能完成同样的电子游戏关卡的故事外，还有什么其他内容吗？或者回到我们的第一个例子，音乐家的延迟踏板的反馈描述了许多共存的过去的表现，除了由最初的延迟效应所增加的音调之外，还有之前重复的音符。为了继续进行，记忆必须在收缩现在的要求下，消除错误影像对过去的负担，也就是说，消除错误影像对过去虚拟性的负担，并通过实现的技术选择性地将其重建。一个创造性的未来实例需要一个遗忘的行为作为差异或改变的核心，然而过去的重复使之成为可能。持留有限性在本体论上优先于物质真实性的技术编程。就像我们在这里所做的，使斯蒂格勒的论证的结果超越了一种受技术影响的正统现象学，并没有完全打破基于时间差异的人与工具之间的二分法。它更广泛地从其他材料的重复中模糊了技术或程序性重复的界限。

虽然错误影像作为存在过程或审美呈现的对象，制定了宇宙学上的构成的存在范畴，但它的产生需要对人类感觉运动图式所涉及的数据和过程有一定的技术把握。后电影最广

泛的特点之一是强调了这种通过无意识方式对人类的技术控制，这是资本的内在参与。[1] 后电影技术的影响力如此之大，对技术的要求也如此严格，这意味着这类电影往往在世界主要的生产和销售经济组织中占据显著地位。只要看看预算、票房收入以及迈克尔·贝的《变形金刚》和奥伦·佩利（Oren Peli）的《灵动：鬼影实录》等电影续集的数量，就可以相信这种直觉。随着摄影机的调停工作不再是摄影机的功能，而更多的是在屏幕上模糊地出现的后期制作，在后电影中，与错误影像的产生密切相关的主要中介与调解方式一样透明：全球剩余劳动力的网状价值化。我们可以记录它的影响，我们可以通过商品化来反思人类生活的从属中介，但运动中的价值发生在这些无数的交换和转换的间隙中。后电影可以被认作一种高度的刺激，它正是对这种主宰的麻木的无处不在，以及错误影像的技术美学后果作出的反应。

如果在第二次世界大战之后，无论何时何地都出现了纯粹时间的电影影像，那么错误影像可能是对时间 - 影像的具体反应，现在也可能是它自身的一种自主的审美观，只有随着资本对人类经验的高度工业化处理的出现，这种现象才变得显而易见。从表面上看，以内爆为结束的错误递归逻辑反映了资本的实际积累的扩张，资本的实际积累在价值的持续移动和加剧的危机中周期性地崩溃。从更基本的层面看，错误影像中频频焦虑、恐慌的技术情感调性，进入了当代的生活饱和，其伴随着工作时间、商品化以及金融秩序的可能体

1　关于对媒体理论进行马克思主义的干预，以解决无意识在理智中的主导作用，参见 Nathan Brown, "The Distribution of the Insensible", Mute, 29 Jan. 2014，可登录：http://www.metamute.org/editorial/articles/distribution- insensible。

验的条件。镜头在后电影技术下的融合，与这种非人的系统作用于人类世俗体验的强大转变相似。一方面，将知觉的诸多技术中介整合在一起，将错误影像理论化，突出了后电影中与多视角的不统一性相关的一些美学属性。另一方面，我们应该期望后电影作为一种文化生产和理论机构，能够呈现和识别出数量更大、更具多样性的错误影像。后电影提炼出了一系列无法察觉的技术过程，而错误影像试图对这种看似无法确定的中介，即剧院内外人类世界的中介作出回应。

后电影的场所：趋向基础结构主义诗学

比利·史蒂文森 文 王　蕾 译

　　《后电影的场所：趋向基础结构主义诗学》（The Post-Cinematic Venue: Towards an Infrastructuralist Poetics）选自肖恩·丹森和朱莉娅·莱达主编的文集《后电影：21世纪电影理论研究》。作者比利·史蒂文森（Billy Stevenson）2015年博士毕业于悉尼大学，主要研究后电影媒体、电影场地和城市基础设施之间的关系。本文探讨的中心问题是后电影场所的形态，作者认为电影爱好者对电影基础设施的依附方式会随着数字传输技术的发展而发生变化，并提出了研究后电影场所的三个方向，一是研究个体电影，二是研究场地本身，三是研究一种依恋模式，可称为基础结构主义。本文对后电影的场所的畅想，为未来数字时代电影场所的形态探索提供了多重想象。

后电影媒介生态无法回避的关键问题之一是：什么构成了后电影的场所？更具体地说，在过去十年里电影生产、消费和发行发生巨大转变之后，传统的电影场所是如何被重构和重新想象的？从传统来说，对电影场所的依恋就是迷影的一种症状，如果这不完全是迷影的传统，即根据克里斯蒂安·凯斯利（Christian Keathley）的开创性专著《迷影及历史，或林中风》（*Cinephilia and History, or The Wind in The Trees*）被重新审视的传统的话。然而，凯斯利将迷影的历史建立在电影中的特殊时刻上，这些时刻超出了它们的本意或名义上的意义，[1] 有一种可选择的迷影历史更关注于场所和屏幕之间的共生和协同作用，以及场所本身作为一种奇观的偶然性和快乐。

虽然这两种不同迷影模式的历史化不在本文的考虑范围内，但可以说，所谓的迷影场所（venue-cinephilia）源于齐格弗里德·克拉考尔（Siegfried Kracauer）对城市空间与电影景观共生关系的观察，而凯斯利所说的迷影的类型——可以称为"迷影时刻"（moment-cinephilia），更多地来自瓦尔特·本雅明对电影与日常城市生活中更不和谐的体验之间的不和谐关系的反思。在《电影的本性：物质现实的复原》（*Theory of Film: The Redemption of Physical Reality*）一书中，克拉考尔通过以下观察来描述迷影场所：

> 电影使我们多次经历类似的感觉。它以多次展现环境的方式让我们对熟悉的环境感到陌生。一个反复出现的电影场景如下：两个人或更多的人在交谈。在他们谈话的过程中摄

1 Christian Keathley, *Cinephilia and History, or The Wind in the Trees* (Bloomington: Indiana University Press, 2005), p. 20.

影机（好像对这种情况完全不关心）缓缓地平移穿过房间，邀请我们以一种局外人的心情观看听众的脸和各种家具……随着摄影机的摇拍，窗帘也会变得传神，眼前仿佛别有一番景象。对于我们一生都熟悉的街角、建筑物和风景，即使我们很久没有看到它们的照片，我们也自然会认出它们，但是，它们似乎是从近在咫尺的记忆深渊中浮现出来的原始印象。[1]

这种描述之所以如此强大，部分原因在于它融合了——最起码留下了融合的可能性——观众目光在银幕上的游移以及在剧院建筑中的游移。如果这个"电影场景"是不断"重现"的，这不仅仅是因为它发生在每部电影中，还因为它描述了一个可以在每部电影中实施的过程，即视线从银幕上的对话，转向了电影院中的"设备"、观众中"听众的脸"、银幕周围的"窗帘"，最后，所有观众的眼前都"别有一番景象"。在描述这一过程如何更普遍地转化为都市依恋时，安克·格雷伯（Anke Gleber）指出，"散步的艺术引入了一种运动美学（比其他任何美学形式都重要），它揭示出使用摄影机的长镜头以及延伸跟踪镜头的亲和力，该摄影机运动接近并包含外部世界的视觉发散"。[2] 但是，如果跟踪镜头是为了按程序教人漫游（flânerie）[3]，而不仅仅是吸纳它，那么观众需要

1　Siegfried Kracauer, *Theory of Film: The Redemption of Physical Reality* (Princeton: Princeton University Press, 1997), p. 55.

2　Anke Gleber, *The Art of Taking a Walk: Flânerie, Literature and Film in Weimar Culture* (Princeton: Princeton University Press, 1998), p. 152.

3　"都市漫游"是波德莱尔提供的一个意象，本雅明在《发达资本主义时代的抒情诗人》中对其展开了全面素描与立体呈现。漫游体现了一种独特的生活和思考方式：在现代性的催化下产生，居于人群中，不断巡逛和张望，并以此为武器对资本主义的完整性进行意向性抵抗。——译者注

在影院内部创建自己的跟踪镜头。个体的眼睛非常愿意用这种方式来接近摄影机、远离银幕以及穿过剧院的网络结构和细微差异，这标志着克拉考尔从本雅明的漫游转向了离我描述的迷影场所更近的东西。

在阐述对迷影时刻的想法时，凯斯利将"迷影逸事"（cinephiliac anecdote）[1]——"迷影"一词来自保罗·威勒曼（Paul Willemen）[2]——介绍为一种新的话语和交际的工具。凯斯利认为迷影逸事是我们向他人和我们自己讲述的故事，这些故事有关于那些一次又一次困扰着我们的电影时刻。[3]在大多数情况下，迷影逸事都是原始的叙述，是关于我们第一次经历这些时刻的故事。凯斯利认为，如果以正确的方式看待这些叙事，它们就可以反映出更广泛的历史和电影关注。在书末提供的五个典型逸事中，他展示了如何做到这一点，即通过概括和联想的特殊组合，从他的一些最宝贵的经验转移到一般的理论关注。这样一来，他声称迷影逸事是一种"做"电影史的新方式，特别是作为"切入点，在我们已经知道的那些历史的裂缝中闪现出另一段历史的线索"。[4]凯斯利没有声称迷影逸事仅仅提供了一段"可选择的"历史，而是认为，它代表了对历史和历史主义本身的概念的唯物主义挑战——

1　Christian Keathley, *Cinephilia and History, or The Wind in the Trees* (Bloomington: Indiana University Press, 2005), p. 140.

2　Paul Willemen, "Through the Glass Darkly: Cinephilia Reconsidered", *Looks and Frictions: Essays in Cultural Studies and Film Theory* (London and Bloomington: British Film Institute and Indiana University Press, 1994).

3　Christian Keathley, *Cinephilia and History, or The Wind in the Trees* (Bloomington: Indiana University Press, 2005), p. 130.

4　Christian Keathley, *Cinephilia and History, or The Wind in the Trees* (Bloomington: Indiana University Press, 2005), p. 124.

这是一个经验性的"切入点",迫使我们挑战和重建我们已经习惯的宏大叙述和概括,而不是用别的东西代替它们。

也许令人惊讶的是,对于这样一种唯物主义观点、这样一种窥见历史生产根源的渴望,凯斯利的逸事对它们描述的电影片段的物质性几乎没什么兴趣。毫无疑问,他从他的逸事中收集了对技术、物质的历史的一些反思或观察(例如,其中一个围绕着 VHS[1] 的制作展开)。但是毫无意义的是,他对电影场所的迷恋与对迷影时刻的迷恋是一样的,或者说这两者可能属于相同的依恋,除了他讲述的第一次观看《邦妮和克莱德》(*Bonnie and Clyde*)的逸事:

> 我第一次观看《邦妮和克莱德》是在 1970 年代初电影重新发行的时候。我当时大概九岁——看这个还太小了。我(和四个年长的兄弟姐妹,他们都是十几岁的孩子)被我上大学的哥哥蒂姆(Tim)和他的朋友凯茜·里德(Cathy Reed)带去看电影。我已经听说了这部电影的最后一场大屠杀,而由于上面描述的枪战起到了剧透的作用,我开始焦虑不安。在枪战上演时,凯茜注意到了我的不适,主动提出和我一起在大厅等,直到电影结束。我感到如释重负,同意了。正是因为凯茜有非凡的善良和同情心,所以她是我们最喜欢的人。我们总是很兴奋地看到她沿着街道驶向我们的房子,她的车很容易被发现。具有讽刺意味的是,凯茜车前面的车牌上写着她名字的首字母:CAR。这次《邦妮和克莱德》的放映是我们最后一次见到凯茜。两周后,她死于脑膜炎。[2]

1　VHS(Video Home System)即家用录像系统。——译者注
2　Christian Keathley, *Cinephilia and History, or The Wind in the Trees* (Bloomington: Indiana University Press, 2005), p. 158.

从一开始，这则逸事比其他四则中的任何一则都更关注放映空间和放映条件。有一个非常具体的、详细的信息，即电影放映当晚在场的观众中有哪些人，更突出的事实是，凯斯利比跟他一起看电影的人以及预期的观众年轻得多。这种差异无论在期待中还是在现实中，显然占据了他关于这部电影的经历的很大一部分，这似乎给观众和电影本身带来了同样多的敬畏，正是这种差异、这种期待和经验的融合，导致了这一特定的迷影逸事的核心矛盾：迷影时刻，即电影爱好者迷恋的时刻，实际上与逸事本身发生的时刻和地点无关：

> 我有几年没再看《邦妮和克莱德》了，直到我十几岁时才又观看了这部电影的录像。当我以前看它的时候，正是克莱德被霰弹枪击中的那一刻引起了人们不由自主的认同感。但是当我第二次看电影的时候，我真的**记得**在我九岁那年电影第一次放映时，克莱德被霰弹枪击中的瞬间吗？正是因为这一点，凯茜才把我带到大厅。克莱德的那个形象是我最后看到的吗？这是我在电影中看到的最难忘的画面吗？从那一刻起，我唯一能记起的心理意象就是凯茜坐在剧院大厅长凳上的情景：一头长长的棕色头发，戴着金色镶边眼镜，穿着一件棕色大衣。[1]

正是这种不确定性——所讨论的时刻是与电影中的某个时刻有关，还是与发生在围绕电影展开的空间中的某个时刻有关——标志着从一个迷影时刻到我感兴趣的那种时刻的转

1 Christian Keathley, *Cinephilia and History, or The Wind in the Trees* (Bloomington: Indiana University Press, 2005), p. 158.

变。从本质上讲，凯斯利的逸事指的是当时他从未真正占据过的电影片段，这或许可以解释，为什么他自由漂浮的依恋逐渐被吸引到最不利于占据的电影场所中的一个组成部分：大厅。正是因为这则逸事是结构化的，大厅作为一个中间术语存在于一个转喻链中，其中包括电影中的汽车（凯斯利不忍去看的场景背景）、凯茜陪伴凯斯利的空间、凯茜自己的车，最后还有"印有她名字首字母CAR"的车牌。大厅和汽车都提供了舒适和危险的空间：电影院大厅向外转向了街道，但同时也深入了凯斯利设法逃离的电影世界。同时，这两种空间（由于其短暂的性质）都是非个人的。然而，就像凯茜设法将大厅的非个人的、短暂的空间个体化一样，她的车牌号将汽车的通用名称与她自己名字的首字母融为一体。这则逸事的逻辑是，大厅变成了"LOBBY"，就像凯茜的车变成了"CAR"一样。

在早期的《林中风》中，凯斯利借鉴了查尔斯·桑德斯·皮尔斯（Charles Sanders Peirce）的观点，认为迷影时刻也可以被理解为预先确定的电影进行索引的过程，而不是相似性或象征性的过程。[1]在这里，同样的过程也会发生，但这种依恋与电影本身一样，也是戏剧基础设施的一个组成部分。银幕和更广阔的戏剧环境之间的一系列协商和细读意味着，这种环境的一个组成部分（大厅）对凯斯利来说既有象征意义，也有索引意义。它不再仅仅是其他空间之间的空间，也不再是进入电影院所需的交易和协商的表现；它印上了它的首字

1 Christian Keathley, *Cinephilia and History, or The Wind in the Trees* (Bloomington: Indiana University Press, 2005), p. 27.

母，就像凯茜的车牌上印有她的首字母一样。正如"鲁滨逊·克鲁索（Robinson Crusoe）在沙滩上发现被印在著名花岗岩上的脚印一样，对鲁滨逊来说，它是表明某些生物在海岛上生活的一种指示"[1]，所以凯斯利的逸事把凯茜本人（而不是一个特定的电影时刻）提升为一种指示意义："每当我看到克莱德手臂中枪的那一刻，我就会觉得凯茜还活着，就像这种暴力让我想起她的死亡一样。"[2] 正如克拉考尔在关于电影大厅的著作中所说的，凯斯利的庇护所变成了"为一些人提供的场所，这些人既不寻找，也发现不了那个总是被寻找的人"[3]，似乎是为了实现并居住于迷影时刻的"不超越自身的空间，而与它相对应的审美条件构成了自身的极限"[4]。

从这个意义上说，凯斯利的逸事或许始于迷影的角度，但很快就开始讲述一种不同的故事，比起聚焦于电影和他（几乎）体验过的地点之间的共生关系，他对电影中的某一时刻没有那么多特殊的反应，因为他从来没有真正体验过那一刻。在这篇文章中，我的论点是这些逸事对确定后电影的生态环境来说越来越普遍，越来越有必要，正如史蒂文·沙维罗所言，"所有活动都在摄像机和麦克风的监视之下进行，而作为回报，视频屏幕和扬声器、移动影像和合成的声音，几乎散布在各

1 Charles Sanders Peirce, "Prolegomena to an Apology for Pragmaticism", in *Peirce on Signs: Writings on Semiotic*, ed. James Hoopes (Chapel Hill: University of North Carolina Press, 1991), p. 252.

2 Christian Keathley, *Cinephilia and History, or The Wind in the Trees* (Bloomington: Indiana University Press, 2005), p. 149.

3 Siegfried Kracauer, "The Hotel Lobby", in *The Mass Ornament: Weimar Essays*, ed. and trans. Thomas Y. Levin (Cambridge: Harvard University Press, 2005), p. 175.

4 Siegfried Kracauer, "The Hotel Lobby", in *The Mass Ornament: Weimar Essays*, ed. and trans. Thomas Y. Levin (Cambridge: Harvard University Press, 2005), p. 177.

处"[1]。随着发行和展览的物质基础变得越来越难以察觉或后知后觉，人们越来越多地寻找逸事，这些逸事在某种程度上能够阐明这些不易察觉的条件，即使它们不是物质基础本身。

从这个意义上说，这种新的逸事与蒂莫西·莫顿（Timothy Morton）所描述的"幽暗生态学"（dark ecology）特别协调。幽暗生态学是一种信奉"世界漏洞"（leakiness of the world）[2]的环保主义立场，是一种简·班尼特（Jane Bennett）描述为"既不是部分的平稳和谐，也不是由共同精神统一的多样性"的"生态敏感主义"（ecological sensibility）[3]。莫顿反对幽暗生态学，将其描述为沉浸感和氛围的生态批判幻想。对于莫顿来说，生态批判主体在自然中实现沉浸感的动力借鉴了一种传统，即将自然具体化为环境（ambience）和氛围，或者用布鲁诺·拉图尔的话来说，将其理解为"由……从宇宙到微生物的连续渐变中光滑、无风险的分层物体组成"[4]。莫顿认为，这一观点重申了生态主体与生态客体之间的本体论区别，尽管其意图是挑战或瓦解生态主体：

> 物化旨在打破审美距离、打破主客体二元论，使我们相信我们属于这个世界。但最终的结果是加强审美距离，即主客体二元论所坚持的维度依然存在。由于去距离被具体化了，

1 Steven Shaviro, *Post-Cinematic Affect* (Winchester: Zero, 2010), p. 6.

2 Timothy Morton, *Ecology Without Nature: Rethinking Environmental Aesthetics* (Cambridge: Harvard University Press, 2005), p. 159.

3 Jane Bennett, *Vibrant Matter: A Political Ecology of Things* (Durham: Duke University Press, 2010), p. xi.

4 Bruno Latour, *Politics and Nature: How to Bring the Sciences Into Democracy* (Cambridge: Harvard University Press, 2004), p. 26.

距离在环绕声中以全景式的强度变得更强烈。[1]

因此，这种新形式的逸事所追求的是用来表达后电影的"幽暗媒介生态学"（dark media ecology）的某种语言——这种情况来源于肖恩·丹森所描述的通过后电影中现象学意义上的"非理性"摄影机而产生的影像"不相关"，即一种"渗漏的"（leaky）生态环境，它既排除了完全沉浸在个体电影中的可能性，也排除了将个体电影完全抽象到如此多的氛围或气氛中的可能性。为了抵制沉浸在这种新兴生态系统的相互竞争和中介界面中的诱惑，这样的逸事可能会开始描绘一种没有媒介的媒介生态，在这种生态中，"事物之间没有单一的交互媒介，而是有多少物体就有多少媒介"[2]，就像莫顿的幽暗生态学代表没有自然的生态一样，"自然"恰恰是在这个沉浸于氛围的时刻瞥见和感受到的幻想。借鉴了莫顿，莱维·R. 布莱恩特（Levi R. Bryant）使用术语"荒野本体论"（wilderness ontology）来指我们的生态观点从"非人类的主权"向"非人类的存在"转变的时刻。[3] 布莱恩特认为，"'冷漠'（amongstness）意味着某种东西有幽暗的……维度"[4]，特别是那些"幽暗主体"——"一种除了现有的差异之外没有产生任何差异的东西"[5]。虽然我们目前的媒介生态可能还没有

1　Timothy Morton, *Ecology Without Nature: Rethinking Environmental Aesthetics* (Cambridge: Harvard University Press, 2005), p. 135.

2　Graham Harman, *Guerrilla Metaphysics: Phenomenology and the Carpentry of Things* (Chicago: Open Court, 2005), p. 95.

3　Levi R. Bryant, "Wilderness Ontology", in *Preternatural*, ed. Celina Jeffery (New York: Punctum, 2011), p. 20.

4　Levi R. Bryant, "Wilderness Ontology", in *Preternatural*, ed. Celina Jeffery (New York: Punctum, 2011), p. 20.

5　Levi R. Bryant, "Dark Objects", *Larval Subjects*, 25 May 2011. 可登录：https://lar-valsubjects.wordpress. com/2011/05/25/dark-objects/。

变成媒介的荒野，但它将中介行为降级为纯粹的"形而上学的可能性"，无疑是渴望将中介的主体和场所转变为幽暗主体，该主体"是如此孤独，以至于它们根本不影响任何其他东西"[1]，或者至少是这些主体如此孤独，以至于被认为无法影响到任何其他事物。莱恩·德尼科拉（Lane DeNicola）在反思这种奇特的"数字文化不透明性"时写道：

> 相对于暗物质，我们通常能够观察到暗文化，比如我在这里探索过的形式：EULA、codec、API[2]。然而，我们对它的影响以及它对我们如何建构意义的影响，却没有得到有序的理解。使它在日常检查中变得"幽暗"、不可见的东西，并不仅仅是它要求高度专业的流利性（法律的或技术的），或者它被主权的约束所掩盖（版权和国家监管机构的其他方面），还有它内在的非物质性、复杂性以及它在调解人民、国家和建成世界的过程中的边缘地位。然而不可否认，幽暗文化是人为的（是人类的建构），并能深刻地塑造我们的日常体验和互动，它通常很少或间接地潜入我们绝大多数人的意识。随着我们用来相互联系和调解环境的多种技术的不断扩散，"幽暗"文化的比例只增不减。[3]

如果一种"幽暗"的或后感知的媒介生态是一种无法察

1 Levi R. Bryant, "Dark Objects", *Larval Subjects*, 25 May 2011. 可登录：https://larvalsubjects.wordpress. com/2011/05/25/dark-objects/。

2 EULA（End User Licence Agreement）即最终用户协议；codec 即编码译码器；API（Application Programming Interface）即应用程序接口。——译者注

3 Lane DeNicola, "EULA, Codec, API: On the Opacity of Digital Culture", in *Moving Data: The iPhone and the Future of Media*, ed. Pelle Snickars and Patrick Vonderau (New York: Columbia University Press, 2012), p. 276.

觉的中介场所，那么从后电影过渡到丹森所描述的后感知生态，可能有望开启电影银幕对幽暗媒介物质的吸收，或许还伴有"文化压抑的回归"，在这种背景下，"当前 [触] 屏的流行可以追溯到 19 世纪以及早期的光学玩具，比如活页书，在活页书中物理接触和操作是视觉体验的先决条件"[1]。像吉尔·德勒兹所说的那样，如果电影从"二战"前到"二战"后的过渡见证了感官 – 运动整合的减弱，那么我们在这里看到的是氛围和环境的减弱、沉浸的可能性的减弱，这恰恰取决于视觉被重新整合到一个经过翻新和修复的感官。[2]莫顿把环境解释为一个矛盾的生态对象，但它也是一个同样自相矛盾的电影对象，因此它的动觉优先性只在从属于视觉时才会产生分歧。这并不是说有氛围、环境的电影已不复存在，而是说那种氛围经常被理解为回溯和模仿。在对过去几年最自觉的历史化电影之一——尼古拉斯·温丁·雷弗恩（Nicolas Winding Refn）的《亡命驾驶》（*Drive*）的采访中，瑞恩·高斯林（Ryan Gosling）将其高度风格化的氛围与他即将重拍的迈克尔·安德森（Michael Anderson）的《逃离地下天堂》（*Logan's Run*）进行了比较，并将它们归类为"特别适合剧院这种公共氛围的电影"。[3]因此，沙维罗将"当代沉思电影"——实际上电影什么都没法带给你，只能给你带来一种环境——描述

1 Alexandra Schneider, "The iPhone as an Object of Knowledge", in *Moving Data: The iPhone and the Future of Media*, ed. Pelle Snickars and Patrick Vonderau (New York: Columbia University Press, 2012), p. 55.

2 Gilles Deleuze, *Cinema 2: The Time-Image*, trans. Hugh Tomlinson and Robert Galeta (New York: Continuum, 2005), p. 59.

3 Roth Cornet, "Interview: Ryan Gosling on *Drive* and *Logan's Run*", *Screen Rant*, 9 July 2013. 可登录：http://screenrant.com/ryan-gosling-drive-interview -rothc-131983/。

为一种怀旧休息场所，它来自"电影业，其生产流程已经完全被数字化所颠覆，电影本身也越来越多地被新媒体所取代，并被重新塑造，试图在这些新媒体中找到自己的位置"。[1]

因此，幽暗的媒体生态割裂了沉浸感和氛围、媒介和中介，而专注于幽暗文化的最高"缺失"。在讨论理查德·凯利的《南方传奇》中全球变暖和环境灾难的治理方法时，沙维罗以"时间的流失——它渐进地接近它从未完全达到的终点"阐述了这一独特的后电影项目。[2]同样，在《连接》（Connected）一书中，他把这种剩余价值的流失与生活在一个网络社会中的意义联系在一起，而这个社会的存在依赖于后电影银幕的大规模扩散："我们已经走出了时间，进入了空间。你想要的任何东西都是你的……盈余已经从交换过程中流失。"[3]从这个角度来看，氛围沉浸感以及辨别凯斯利迷影逸事依恋的特权时刻，或许在这个时候难以像逸事那样，恰当地让人联想到后电影和电影基础设施之间、电影和后电影基础设施之间——总之，电影（无论我们现在指的是什么）和基础设施之间——的过剩缺失、感知空隙。因此，这种新的逸事可能被认为其本身就是一种明显的漏洞百出的形式。虽然这种迷影逸事可以被完整地书写或叙述——或者至少在优雅中享受一种浪漫的整体感，这种优雅唤起了早期尚不成熟的东西——但这种新逸事需要的是不久以后被阐述为"预言"（produsage）的东西的缺失，在"情动劳动"（affective labor）的一个实例中，

1 Steven Shaviro, "Slow Cinema vs. Fast Films", *The Pinocchio Theory*, 12 May 2010. 可登录：http://www.shaviro.com/Blog/?p=891。

2 Steven Shaviro, *Post-Cinematic Affect* (Winchester: Zero, 2010), p. 87.

3 Steven Shaviro, *Connected, or What It Means to Live in the Network Society* (Minneapolis: University of Minnesota Press, 2003), p. 249.

沙维罗根据迈克尔·哈特提出的概念将其定义为后电影媒介生态中的"典型生产方式"[1]。在那里，迷影逸事有一个特定的、有特权的对象，这种新的逸事反而针对着莫顿所描述的"超级对象"（hyperobjects），这个概念或实体如此庞大、不稳定且分布广泛，以至于我们无法从我们对其的参与中分清自己。[2]我想指出，从这个意义上来说，后电影的场所是某种超级对象，而我们在这个场所经历的逸事实际上必然是不完整的、参与性的、协作性的。

我现在想简略地勾勒出未来研究后电影场所可能采取的三个主要方向。这样一来，我也想采用这种新的、后电影的方式来讲述关于电影的逸事。首先，我们可以把我们的焦点转向个体电影。在最直接的层次上，这可能涉及观看电影，这些电影在过去十多年里已经明确地主题化了视觉冲击技术的变化。通常，这些电影往往是恐怖电影，如《致命录像带》（V/H/S）系列，但它们也陷入了喜剧的或悲剧的模式，比如米歇尔·贡德里（Michel Gondry）的《王牌制片家》（Be Kind Rewind）。正如肖恩·丹森指出的那样，序列化的媒介对于校准媒介依恋中的变化特别有效（参见丹森等人的评论[3]），因此对《月光光心慌慌》（Halloween）和《猛鬼街》（A Nightmare on Elm Street）等电影续集的深入研究，将是另一种适应当下的有用机制。这样一项研究也可能有助于阐明

1 Steven Shaviro, *Post-Cinematic Affect* (Winchester: Zero, 2010), p. 97.

2 Timothy Morton, *Hyperobjects: Philosophy and Ecology after the End of the World* (Minneapolis: University of Minnesota Press, 2013), p. 2.

3 Shane Denson, Therese Grisham and Julia Leyda, "Post-Cinematic Affect: Post-Continuity, the Irrational Camera, Thoughts on 3D", *La Furia Umana* 14 (2012). 可登录：http://www.lafuriaumana.it/index.php/archives/41-lfu-14。

郊区——从多厅电影院（multiplex）开始的所有电影体验的基本场所，是如何随着后电影媒体的到来而被重构的。

除了对电影制作进行明确的主题化和变化分析，考虑那些对它们的无场地特别有预见性的电影也可能是有益的，这些电影被一种事实困扰着，即现在几乎可以在任何地方放映这些电影。这一类别的电影（包括《峡谷》[The Canyons] 和《珠光宝气》[The Bling Ring]）似乎定下了任务，要把自己设定为自己的场所，拒绝让观众沉溺于安慰性的幻想，即电影所描绘的空间与它们所处的和被放映的空间有本质上的不同。上述两部影片都明确介绍了洛杉矶，这并不是巧合，因为想象整个电影神话即将发生的这一努力（一个可以在任何地方拍摄和观看电影的世界），很可能在这座与电影产业本身最不可分割的城市里进行着最敏感的校准。我目前的项目之一是构建洛杉矶的后电影史，因为它将生产和分销、地点和场所融合到阿克塞尔·布伦斯（Axel Bruns）所描述的"预言"中，后者是一种社会和经济安排，即"将更大的整体任务分解为一系列更细的问题，因此首先会产生一系列个体的、不完整的艺术品"[1]。

除了对真实电影或准真实电影的关注，第二种接近后电影场所的方法是借助场地本身。显然，在某种程度上，这部分涉及在电影中构成或呈现出来的场所，特别是在最近的电影发展趋势中，既要重温早期电影的拍摄地点，也要突出拍摄地点本身的过程，即使仅仅为了通过一种奢侈、华丽的方

1 Axel Bruns, "Beyond Difference: Reconfiguring Education for the User-Led Age", in *Digital Difference: Perspectives on Online Learning*, ed. Ray Land and Siân Baymne (Rotterdam: Sense, 2011), p. 140.

式复兴像《亡命驾驶》这样的电影中的定场镜头。仅举两个例子来说明这种趋势是多么不分青红皂白地广泛存在着，迈克尔·温特伯顿（Michael Winterbottom）的电影《意大利之旅》（The Trip to Italy）以及福克斯（Fox）将科恩兄弟（Coen Brothers）的《冰血暴》（Fargo）扩展成一部10集的迷你剧，都暴露了一种不成熟的渴望，即通过已被抛在脑后的地点，回到早期电影时代的媒体生态。《意大利之旅》尤其令人伤感，史蒂夫·库根（Steve Coogan）和罗伯·布莱顿（Rob Brydon）踏上了前往拜伦和雪莱生平中重要地点的朝圣之旅，在他们最喜欢的一些电影中，这段旅程逐渐演变为重要地点的朝圣之旅。就像你可能感觉到的那样，你不可能真正地读懂一首浪漫的诗，除非你去写这首诗的地点看一看，或者到诗中所写的地点看一看。所以库根和布莱顿在参观他们最喜欢的电影中的地点时有一种迷影的顿悟，以至于他们好像终于而且是第一次看到这些电影。相比之下，《冰血暴》采取了一种略显冷酷、更加低调的方式，回到了构成电影背景的基础设施和建筑中，但这更多地让人感觉到在此期间发生了多大的变化——这种变化推动了角色、氛围和悬念的变化，这种变化更像是一种补救性的叙事，而不是简单的改编、致敬或延续。

然而，对于人们继续以集体方式观看和发行这些电影的实际场所和实际空间，也尚有研究空间。到目前为止，还没有系统的关于多厅电影院依恋的历史，更不用说随着后电影媒体到来会有什么变化了。在这个模式之外，还有足够的空间来对前卫的后电影放映空间进行建筑和电影分析，这类空

间是由奥雷·舍人事务所（Büro Ole Scheeren）这样的公司设计的。奥雷·舍人事务所负责设计了幻影城影院（Mirage City Cinema）、中国中央电视台（CCTV）、电视文化中心（TVCC）、动感体验影院（Kinetic Experience Cinema）、水晶媒体中心（Crystal Media Centre）、洛杉矶郡立艺术博物馆（Los Angeles County Museum of Art），也许最著名的是泰国库都岛（Kudu Island）的纳皮拉礁湖（Nai Pi Lae）中的漂浮电影院。事实上，舍人自己的使命宣言为后电影的新场所提供了一份真实的宣言，并邀请人们进一步描述、分析和反思：

> 一块屏幕，坐落在岩石之间的某个地方。而观众漂浮、徘徊在海面上，在这个令人难以置信的潟湖中间的某个地方，目光聚焦于横跨水面的运动影像：一种瞬时性、随意性的感觉，几乎就像浮木一样。或者是更有建筑感的东西：模块化的组件，松散组装在一起，就像一群小岛，聚集在一起形成观众席。[1]

另一方面，后电影的场所也可能被理解为包括所有那些临时的、替代的放映安排，这些放映安排会把电影院纳入周围的基础设施，比如最近出现的游击式电影放映，其中电影或多或少是被人自发地投射到城市基础设施的组件中的，尤其是桥柱和仓库，以创造出米切尔·施瓦泽（Mitchell Schwarzer）所描述的"动物园"、展览馆，它们"鼓励我们去想象框架之外的东西，以及那些建筑中的可能出现在视野之内或仍然看不见的部分"[2]。有趣的是，这两个极端（高端

1　"Archipelago Cinema: A Floating Auditorium for Thailand's Film on the Rocks Festival: Press Release", Büro Ole Scheeren, 20 Mar. 2012. 可登录：http://buro-os.com。

2　Mitchell Schwarzer, *Zoomscape: Architecture in Motion and Media* (Princeton: Princeton Architectural Press, 2004), p. 23.

的精品场馆和即兴的独立场馆）都做了一些事情来重振和全球化汽车影院，以及它在屏幕和世界之间的特殊空隙：

> 汽车影院可能是北美的一个独特的机构，但作为美国广袤地区的标志性建筑，它在泰国经历了最英勇的复兴，从其谦卑、根基深厚的起源跃起，跃进了位于库都岛的清澈的蓝湖：纳皮拉礁湖。[1]

最后，还有研究后电影场所的第三种选择，它既不是对电影本身的研究，也不是对场所本身的研究，而是一种依恋模式，我暂时将其描述为基础结构主义。如果电影场所已经被分散或"迁移"到几乎所有地方[2]，甚至到了具体的电影基础设施的概念越来越少的地步，那么，场所爱好者可能会通过一种与基础设施本身类似的电影依恋来补救它。在这方面，基础结构主义最有力的寓言之一是斯蒂文·奈特（Steven Knight）2013 年的电影《洛克》（Locke）。该片围绕着一名建筑经理约翰·洛克（John Locke，由汤姆·哈迪 [Tom Hardy] 扮演）展开。他花了一整晚的时间与他的妻子、情妇和老板进行了交谈，老板对他在前一夜决定不参与欧洲历史上最大的混凝土浇筑工程的行为感到非常愤怒。关键是整部电影的场景都发生在一辆车里——洛克的车里——他通过电话与每个角色交流。然而，也许更令人惊讶的是，最具戏剧性的时刻被留给了他与前老板的谈话，而不是他与妻子和情妇的对话，而

1　Kelly Chan, "Thailand's Floating Cinema", *Architizer*, 28 Mar. 2012. 可登录：http://architizer.com/blog/floating-cinema/。

2　Francesco Casetti, "The Relocation of Cinema", in *Post-Cinema: Theorizing 21st-Century Film*, ed. Shane Denson and Julia Leyda (Falmer: REFRAME Books, 2016), pp. 569-615.

且谈话是围绕着对未来无比重要和前所未有的混凝土浇筑工程的怀疑性反思建立起来的。与此同时，随着洛克的手机、全球定位系统和各种有利位置开始融合成无差别的移动性、光线和视觉的组合，汽车本身让人感觉越来越脆弱，这使得人们无法相信曾经存在像混凝土一样具体的东西。这不仅捕捉到了后电影对基础设施保障的极度渴望，还提供了坚硬的基础设施，其被特别当作一个已经离我们远去的模拟世界中的挽歌近似物。

如果说后电影代表的是完全的电影，那么斯蒂文·奈特使用汽车作为谈判的场所，也表明后电影在某种程度上恢复并纠正了电影和驾驶之间的现象学关联。安妮·弗莱伯格将其描述为"汽车运动"（automobility）——"一种城市移动性和汽车视觉性的结合"，她认为这是与洛杉矶的"电影和电视观众的虚拟活动"交织在一起的独特现象。[1]对弗莱伯格来说，汽车代表了一种后电影或完全电影化的潜力，它分布在洛杉矶的城市景观中，尤其是每当挡风玻璃和电影银幕发生碰撞或协作时，就会特别容易看到。[2]反过来，只要洛杉矶的城市景观确实具备了这一潜力，那么只有将汽车分散到不再依赖于使用挡风玻璃或电影银幕的程度，才能实现这一点。相反，就像《洛克》里演的一样，挡风玻璃和电影银幕被捆绑成一种自由浮动的感知装置或感知载体。正如我所理解的那样，基础结构主义通常包含对这种汽车的见证，而且它不

1 Anne Friedberg, "Urban Mobility and Cinematic Visuality: The Screens of Los Angeles—Endless Cinema or Private Telematics", *Journal of Visual Culture* 1.2 (2002), p. 184.

2 Anne Friedberg, "Urban Mobility and Cinematic Visuality: The Screens of Los Angeles—Endless Cinema or Private Telematics", *Journal of Visual Culture* 1.2 (2002), p. 186.

能区分电影和非电影的基础设施，也不能区分我们对电影中高速公路的依恋和我们在现实生活中（或在一部想象的电影中）对同一条公路的依恋。[1]

尽管《洛克》可能是基础结构主义诗学的宣言，但我不愿仅仅因为它是如此容易辨认的一部电影，就把它描述为一个基础结构主义的产物，尽管它是一部具有后电影倾向的电影。为了找到基础结构主义的实际例子（最直接的是在网上找），我们需要在近几年成为研究对象的各种粉丝论坛和社区中寻找。在这些社区中，最近出现了重温早期电影的拍摄地点和位置的趋势。在许多情况下，一个粉丝社区实际上会围绕一个拍摄位置进行重温活动。例如，这一点从影迷对1997年的恐怖电影《我知道你去年夏天干了什么》（I Know What You Did Last Summer）的反应中就可以看出。就像许多复兴的1990年代恐怖电影一样，《夏天》使用了一种相当具有渗透性的、令人眩晕的空间感来营造杀手无所不知的存在感。最戏剧化的时刻之一是詹妮弗·洛芙·休伊特（Jennifer Love Hewitt）扮演的朱莉·詹姆斯（Julie James）第一次直接说出这种存在。与《惊声尖叫》（Scream）或《下一个就是你》（Urban Legend）不同，《夏天》中凶手和受害者之间没有多

1 将这种自由漂浮的、被抛弃的汽车视为一种思考后电影音乐或后配乐的方式是有用的。近年来，出现了一种音乐流派，它试图唤起人们对后电影时代数字媒体的体验，它彻底吞噬了我们曾经认为的有特权的、封闭的汽车空间。在这方面，约翰尼·朱厄尔（Johnny Jewel）的各种项目特别有启发性，尤其是色彩学（Chromatics）为《亡命驾驶》制作的配乐让位于对称性（Symmetry）的《一部虚构电影的主题》（Themes For An Imaginary Film）。约翰·莫斯（John Maus）和艾丽尔·平克（Ariel Pink）的《鬼魂涂鸦》（Haunted Graffiti）进一步推动了这个项目——通过特别借鉴1980年代电影的过渡音乐和配乐，他们创造了一个世界，在其中，后电影媒体不仅整合了汽车，还成功整合了每一次相邻的电影体验，以及在寒冷的黑夜驾车穿过郊区街道时对多厅电影院的每一次期待或回忆。

少直接或间接的沟通：大多数情况下，他在一个接一个地恐吓他们之前，潦草地写下了著名的口号（"我知道你去年夏天干了什么"）。然后，当朱莉在一个小十字路口转了一圈又一圈时，她向凶手哭喊是为了让他知道自己的位置，这是一个相当具有戏剧性的动作。这一刻引起了大量影迷的关注，特别是对这个场景的关注，就像电影里的大部分场景一样，它是以北卡罗莱纳州外滩的一个豪华的、超真实的地点为背景的。

这种粉丝模式在 YouTube 网站上尤为突出，它可能在 K&JHorror[1] 的一系列视频中得到了最充分的体现，这对电影痴迷者为了寻找恐怖电影的拍摄地点而环游美国各地。就他们对《夏天》的致敬而言，K&JHorror 或多或少是按时间顺序进行寻找的，即以一种他们描述为"娱乐"的姿态按照我们在电影中遇到他们的顺序来寻找地点。[2] 然而，这并不是传统意义上的电影场景的再创造，因为除了一些随意的参考和引用之外，没有任何叙事或对话。这也不是 YouTube 粉丝更执着的一种消遣，因为人们对复制原作的镜头和顺序没什么兴趣。相反，K&JHorror 提供了更接近于证词、证据（或坚持）的东西，即证明这些地点、建筑和景观仍然存在。同时，他们的数码摄像机往往被不稳定地手持着或安装在仪表板上，它们记录了自上次拍摄以来这些地点发生了多少变化。在 1990 年代的恐怖片中，恐怖来自一种新的信息视野即将到来的感觉，

1 K&JHorror 是 YouTube 上的博主，两人是恐怖电影的疯狂迷恋者，记录了环游美国恐怖电影拍摄地的过程并上传至 YouTube。——译者注

2 KandJHorrordotcom, "*I Know What You Did Last Summer* Film Locations", YouTube, 14 July 2008. 可登录：https://www.youtube.com/watch?v=vCBku5yZn1Q。

只有通过连环杀手对通信节点和网络的控制才能察觉到它，而 K&JHorror 又回到了这些恐怖电影的拍摄位置，好像是为了测量地平线已经后退了多少，以及在其之后可能不经意间留下了多少电影。观看他们的影迷电影会让你意识到 1990 年代的恐怖电影在某种程度上是电影艺术的最后一搏，这是过度饱和的胶片对即将到来的后电影世界的一种召唤，因为它们开始从电影院曾经徘徊或停留的地方提取一些电影素材，这是一种浪漫的补救，一种对地点记忆和恢复特性的诉求。

然而，正如手持摄影机和仪表盘摄影机的结合所暗示的那样，朱莉在那个致命的十字路口开始体验到的电影和后电影的分离，并不会因为这些粉丝的行为而被逆转甚至停止。相反，它是完整的——只有在这个意义上，K&JHorror 的影迷电影才能发挥娱乐作用，尽管在某种意义上这种娱乐比原来的电影更完整，只要他们继续转移到后电影的迷失方向。在最初的十字路口场景中，朱莉在她的汽车后备箱里发现一具被螃蟹覆盖的尸体，这促使她说出凶手的存在。很难想象凶手是如何把尸体放在那里的——这是影片中令人难以置信的一幕——但更难理解的是，在朱莉向凶手呼喊并马上跑去寻求帮助的短时间内，凶手是如何能够移除尸体和螃蟹以及清理沙子和碎石的。在叙事、电影和时空方面，坦白地说，这是不可能的。然而，正是这种不可能性才清楚地表明，凶手不仅听到了朱莉的话，而且对她的要求做出了回应，以显示自己的真面目。从这一刻起，我们开始越来越多地看到凶手，但这只是因为真正的启示已经出现了：他有深刻的汽车意识，他有能力把朱莉的车改造成一种感知工具，这种工具是一种

或多或少地驱动我们自身的怀疑和电影参与的连续机制。换句话说，就在这一刻，凶手设法把自己塑造成我们凝视的媒介和场所，即一种超越电影的汽车化场所体验。

这种作证的感觉，见证了某种程度上理解电影化的基础结构的感觉，以及作为一种追溯行为的定位侦察的调整，都在流行的博客"侦察纽约"（Scouting New York）中被进一步探讨。该博客由纽约的外景侦察员尼克·卡尔（Nick Carr）管理，博客中的文章采用了延伸摄影随笔或蒙太奇序列的形式，交替地对典型的纽约电影中的地点进行了追溯，并报告了在侦察过程中遇到的基础设施的特性、怪癖和叙事。在卡尔的眼中，"地点"本身只存在于所有已经（或可能已经）在那里拍摄的电影和所有将来可能在那里拍摄（或想象中在那里拍摄）的电影之间的某个地方。结果，每个空间都充满了一种电影的依恋和意义，这与任何一部特定的电影都不一样——我想说明的是，这种依恋在后电影和基础结构主义方面都是独特的。在这方面，有两篇文章特别有用。在第一篇文章中，卡尔记录了从布朗克斯（Bronx）经由杰罗姆大道（Jerome Avenue）到布鲁克林（Brooklyn）的权威方法，他提供了一个非常简单、直截了当的网站视觉修辞的例子：一篇根据驾驶节奏和挡风玻璃视野来组织的摄影文章，提供了应该在电影中或也可能已经在电影中出现的基础设施和地形景观，所以它会电影化地呈现在我们面前。[1]第二个例子是许多例子中的一个，在这个例子中，卡尔追溯了一家被隐藏在后续结构——在这个例子中是一家药店——中的电影院的建筑和基础设施，

[1] Nick Carr, "Where New York Begins", *Scouting NY*, 23 June 2013. 可登录：http://www.scoutingny.com/where-new-york-city-begins/。

同时遵从第一篇文章中相同的视觉修辞，就像在放映的电影中勾勒出连续的镜头一样。[1] 综合来看，这些博客文章提出了一种通向城市基础设施的方法，它不可避免地被电影化，尽管它与任何电影的实际体验都脱节，更不用说任何特定的电影了，而且它与驾驶有着不可避免的联系，尽管这与实际的驾驶体验是不符的。我想说明的是，这一姿态表明谷歌街景和谷歌地图技术是基础设施主义者依恋的新领域，而且我们应该把注意力转向它们与我们现在仍然所称的电影的交叉点，并以一种富有成效和挑战性的方式来思考后电影的场所可能是如何构成的。

我还认为，更广泛地来说，我们需要以一种新的思维方式来思考我们讲述的关于电影的故事，甚至我们谈论电影本身的方式——这本书本身和书中所阐述的各种方法论都涉及了这一点。目前，人们常常感觉到好像有一种反方向的倒退，对"电影化"的渴望太容易变成对"经典"（canonical）的渴望，或者至少在某种程度上解释了千禧年来电影批评中复兴的对经典的思考。但是这些把电影观众从一个超级物体转变成一个单一物体的努力，也已经被这种令人困惑的电影体验的分散所吸引，在这种新的世界秩序中，"电影"和"地方"之间的区别似乎已经濒临崩溃。在过去的十五年里，或者说在整个电影批评界，最显著的典型行为之一就是保罗·施拉德（Paul Schrader）以导演、作家和学者的身份努力构想出一个决定性的甚至总结性的电影标准。当然，这个项目失败了，

1　Nick Carr, "Hidden in a Rite Aid, Ghosts of an Old Movie Theater", *Scouting NY*, 3 Mar. 2010. 可登录：http://www.scoutingny.com/the-ghost-of-a-movie-theater-on-manhattan-ave/。

施拉德用他典型的才思和智慧对此进行了反思。不过，他的部分反思却一直萦绕在我的心头，即他关于以下问题的解释：究竟是什么使他真正致力于将这一典型项目放在首位，以及如果它没有完全分散的话，是什么使他觉得电影本身是多么迫切地需要被沉淀和推崇。这似乎是施拉德向媒体透露这件事时已经说了很多次的逸事，它已经变成了一个讲述逸事的逸事，或者是这样的逸事，即他发现自己经常回到这个逸事，而不是回到他真正的经典项目本身：

> 2003年3月，我在伦敦和费伯与费伯出版社（Faber and Faber）的电影图书编辑沃尔特·多诺霍（Walter Donohue）以及其他几个人共进晚餐时，话题转向了电影批评现状，以及对电影史总体知识的匮乏。我谈到一位前助理，当我让他去查查蒙哥马利·克利夫特（Montgomery Clift）时，几分钟后他回来问："那在哪儿？"我回答说我认为是在好莱坞山庄，然后他就继续用搜索引擎查找。[1]

1　Paul Schrader, "Canon Fodder", *Film Comment* 42.5 (2006), p. 34.

媒介考古学：过时的诗学

托马斯·埃尔塞瑟 文　竺　萃 译

《媒介考古学：过时的诗学》（Media Archaeology as the Poetics of Obsolescence）选自托马斯·埃尔塞瑟 2016 年出版的著作《作为媒介考古学的电影史》（ *Film History as Media Archaeology* ）。作者托马斯·埃尔塞瑟（1943—2019）是德国电影史学家、电影理论家，主要研究领域包括电影史、早期电影文化、先锋电影与装置艺术、媒介理论与历史。本文基于作者早期提出的"电影史作为媒介考古学"观点，围绕影片本体论与电影考古学之间的鸿沟，使用"过时的诗学"这一概念进一步解释媒介考古学，作为电影过时和电影未来新生这两种可能性之间的完美平衡。作者认为，这种解释有助于人们对未来的可能性保持信仰，是一种有吸引力的幻想。

在某个精确的瞬间，局势逆转，电影过时，终成艺术。
这种富含感染力的幻想暗示着电影元历史学者的一次特殊任
务。[1]

序言

如标题所述，我的论述带有些许回顾性，尤其是因为，
它们来自我们对过去二十或三十年里电影史和媒介考古学研
究所取得的成果的自我审问和反思：就作品而言，意大利
北部的三角地带波代诺内 – 博洛尼亚 – 乌迪内（Pordenone-
Bologna-Udine），几乎已变得与五百年前的佛罗伦萨 – 威尼
斯 – 热内亚（Florence-Venice-Genua）三角区同样重要：每一
次，它带来的"文艺复兴"都远远超越了地域的限制。我特
别感谢波代诺内和乌迪内，同样需要感谢莱昂纳多·夸雷西
马（Leonardo Quaresima）和组织单位邀请我再次参加电影论
坛（Film Forum）。借用万达·斯特劳文（Wanda Strauven）
演讲中的一句话，"在某些方面，我是在'侵入我自己的历史'；
但为了让它有意义，我必须简短地描述一下这段历史"。

作为 1950 年代中期以来的忠实影迷和 1970 年代"配置"
（dispositif）概念的讨论者之一，我在 1980 年代将自己的研
究转向早期电影和前电影是由三个因素决定的：我对经由巴
黎到伦敦并在《银幕》（Screen）杂志上广泛传播的大规模理
论缺乏历史特殊性的不满；我在波代诺内发现了早期电影（以
及它在电影选集资料馆 [Anthology Film Archive] 周围的纽约

1　Hollis Frampton, "For a Metahistory of Film: Commonplace Notes and Hypotheses",
Artforum, vol. 10, no. 1, 1971, p. 35.

电影先锋派中找到的回声）；第三，米歇尔·福柯的《词与物》和《知识考古学》对我的巨大影响。在1988或1989年前后，我在我编辑的《早期电影：空间、画面与叙事》（*Early Cinema: Space Frame Narrative*，1990）[1]的一章中提出了"电影史作为媒介考古学"这一概念，并在1998年的《电影的未来》（*Cinema Futures*）一书中进一步发展了这一想法。[2]这是试图重新审视录像机问世以及电视这一新角色成为（至少在欧洲）故事片的主要生产者以来，电影发生了什么。我们还研究了影像声音的层次结构的变化、展示场地的日益扩展、新的传输格式和发行平台以及银幕的激增，以及由此带来的观影体验的多样化观看条件。《电影的未来》汇集了关于数字化开端的论文。彼时，大家还没有明确认识到：数字媒介会带来剧烈的时代更迭，还是会像一个电子产品那般，继续由他人进行机械化影像制作，而这当然已经是电视和视频非常行之有效且成熟的做法了。

我在一篇更具纲领性的论文《作为媒介考古学的新电影史》（The New Film History as Media Archaeology）中回到了媒介考古学的问题，该文刊发于2004年安德烈·戈德罗的刊物《电影》（*CiNéMAS*），在文中，我反对把模拟技术和数字技术彻底决裂开来，而是试图利用数字时代的到来对电影史的基本假定进行更根本的反思。[3]特别是，我试图证明我所

1 Thomas Elsaesser, "Early Cinema: From Linear History to Mass Media Archaeology", in *Early Cinema: Space Frame Narrative*, ed. Thomas Elsaesser (London: BFI, 1990), pp. 1-8.

2 Thomas Elsaesser and Kay Hoffmann (ed.), *Cinema Futures: Cain Abel or Cable* (Amsterdam: Amsterdam University Press, 1998).

3 Thomas Elsaesser, "The New Film History as Media Archaeology", *CiNéMAS: revue d'études cinématographiques*, vol. 14, no. 2-3, 2004, pp. 71-117.

谓的电影的"开放式的过去"，反驳数字电影再次引发的关于"电影之死"的讨论。我寻找被忽视的发明者与企业家，寻找被抛弃的、走到死胡同的实验，我对过去所认为的它自己的未来感兴趣——通常与现在的实际未来如此不同。如今，当"先驱者"的想象和已经实现的未来都成了我们遥远的过去时，如果我们想到了阿尔伯特·罗比达（Albert Robida）的草图或爱迪生的电话影像机（Telephonoscope）中的潘趣卡通漫画（Punch cartoon），一些被抛弃的幻想和未实现的未来似乎具有不可思议的先见之明。换句话说，正如我所设想的那样，媒介考古学的一个重要目的是撼动传统的年代顺序和扰乱标准的历史年代分期，挑战诸如"纪实"与"虚构"这样的二元对立；但最重要的任务是反驳"越来越接近现实"的目的论，质疑"电影"媒介会通过现代主义自反性来实现其本质的假设，不论是从现象学还是从认识论的角度，并表明在"发明"电影的竞赛中，昨天的"失败者"可能会变成明天的"赢家"，从这个意义上讲，过去永远不会过去，即使它看起来已经逝去。

媒介考古学：让过去再次变得陌生

然后在阿姆斯特丹，我主要与万达·斯特劳文和迈克·韦德尔（Michael Wedel）合作，我们开始再次审视院线电影，"分解"其各个部分，如同一个工程蓝图通过为各个部分提供分解视图来表示复合对象一样，即把实际上整体运作并相互依存的部分在空间上分隔开来。我们对摄影机、银幕、放映、影院空间及其与银幕空间的关系、同步声音、运动和静止、亮度和透明度等进行了一系列横向研究（或"考古"）。

我也从一开始就发展了我所谓的电影设备的地下 S/M 实践，即其作为传感器和监测器，作为存储和记忆，在监视和军事、科学和医学方面的用途，并关注了从 19 世纪中期到 20 世纪末期观众的感知运动图式及其变化。

一个问题吸引了我：在 19 世纪最后十年和 20 世纪前二十年被建立后，为什么电影院全部押注在摄影上（当时人们也已知晓了电子影像制作和影像传输的可能性）？为什么电影没有突破文艺复兴时期的透视投影、矩形框架视角和支撑架上画作的个性化与主观化的意识形态？如我们所知，受计时摄影影响而产生的立体主义和未来主义本可以带领电影走向突破，然而电影界却大规模地回归到影像展示的经典模式。我意识到这一举动有许多绝非不可避免的原因，也意识到从爱森斯坦的蒙太奇理论到各种先锋派的不懈努力，都在尝试突破经典模式，但它们大体上仍是少数人的努力。换句话说，电影从一开始没有受到某种追溯，至少在它的历史——事实证明是错误的——围绕着几个目的论被构想的意义上。这些目的论宣称电影的发展历程如下：从原始到成熟，从游乐场娱乐设备到合法的技术形式，从幼稚的恶作剧到故事叙述的媒介，从舞台表演和伪造的表演到越来越现实。

现在，我们肯定在主流电影中也退出了单眼透视时代——想想《阿凡达》和《盗梦空间》，想想《地心引力》（Gravity）和《星际穿越》（Interstellar），想一想网络叙事和心理游戏类电影，那些原本没有被接受或被积极压制的另类可能性变得更明显了，而画面矩形和"世界的窗户"以及线性故事的讲述必须以这种不言而喻的力量突出自己，这也变得不再那

么不可避免了。

因此，这些考虑因素现在让我更具批判性地反思，并且"侵入"了这段历史。因为我的感觉是，媒介考古学不仅成为新的正统观念，成为一些学者完全忽视电影而直接转向更迷人的在线媒体形式和新媒介实践的默认价值，而且还让我们在电影史、早期电影和前电影中翻找，仿佛电影史就是波多贝洛路（Portobello Road）上的跳蚤市场：在那里你获取这个或那个无用的物品来装饰你的精神客厅。

我无法比肩西格弗里德·齐林斯基救世主般的热情，他为我们勾画出能够成功拯救过去的考古学和全球化的方法论，而他拯救的过去才生长出了可创造的未来。[1] 但是，我和他同样怀疑，我们经常为了自己的目的而合理化过去，认为现今看起来如此无与伦比的事情，是过去100多年前的人们已预料到的；而事实上，媒介考古学的其中一个主要动力就是让过去变得陌生，而不是熟悉。尽管如此，我既不愿意否认我自己思想史中重要的一部分，也不想否认那些同事、学生和会议组织者，他们分享和支持了这些寻找隐匿的血统和失去的父亲身份的时间旅行，他们致力于这些传统的发明，后者有助于电影和媒介研究成为人文学科和其他领域不可或缺的一部分。

元力学的过时

相反，我想更进一步地探讨历史的边界之一，即越来越让人感兴趣的过时（obsolescence）概念，这既是一种对众多

1　Siegfried Zielinski, *Deep Time of the Media: Toward an Archaeology of Seeing and Hearing by Technical Means* (Cambridge: MIT Press, 2006).

前电影或原电影黄金时代的过度假定和（消费）怀旧的掩饰，又可以作为一种更矛盾的表达方式来应对对新奇与新生事物的纯粹假设。作为近乎崇拜电影"第一机器时代"的怀旧情结，过时注重于其基本装置（荷利斯·法朗普顿明智地称之为"最后的机器"[1]），以一种姿态把后见之明的优越感和对失去纯真的嫉妒混合起来。然而，作为对再现、恢复和救赎的模仿冲动，过时可以为重新绘制（电影）历史的边界打开一个进一步反思的丰富领域。概括地说：

近年来，"过时"一词重新出现在媒介历史学家[2]和艺术世界[3]的词汇中，快速浏览一下谷歌条目也会得到证实[4]。在这个过程中，它的含义已经通过扩大其语义和评价范围，发生了巨大变化。当设计师和营销者们推进了计划性淘汰这一原则，它就从一个"通过创造性破坏的过程"的技术-经济话语中的负面术语，变成了马克思主义话语中的一个关键术语。不过 1950 年代的消费主义评论家，例如万斯·帕卡德（Vance Packard），认为计划性淘汰是浪费和不道德的，并对此作出了批判。[5]

但是现在过时的含义再次发生了变化：它已经进入了积极的领域，象征着对一些持续加速的东西的顽强抵抗，在这个过程中，它已经变成了那些不再有用的事物的荣誉勋章（这

1 Hollis Frampton, "For a Metahistory of Film: Commonplace Notes and Hypotheses", cit., p. 35.

2 2013 年于哥廷根大学举办的大型会议"过时文化"（Cultures of Obsolescence），可登录：http://www.uni-goettingen.de/de/419609.html。

3 参见 October 100, Obsolescence: A Special Issue, no. 100, 2002。

4 被搜索过的术语包括：数字过时、媒介过时、过时-硬件和媒介、行尸走肉的媒介-过时和冗余、"行尸走肉的媒介？过时的通信系统"等。

5 Vance Packard, The Waste-Makers (Philadelphia: Vance Packard Inc., 1960).

里所谓的不再有用的事物本身将过时与审美冲动的"漠不关心"联系在一起）。[1]过时甚至可以成为可持续性和循环利用的凝聚点，同时也为面向对象的哲学以及新唯物主义的唯一性和自足性的存在作了有力的辩护。[2]

这就提出了两个问题：是什么导致其含义和参考意义发生了变化，以及我们的论述立场到底是什么。换言之，作为电影学者，当我们将过时重新评估为潜在的"真实性"的新黄金准则，或更甚者——与阿兰·巴迪欧（Alain Badiou）交谈——视为我们自身的"对事件的忠诚"，我们的立场是什么。首先要回答第二个问题：毫无疑问，我们之所以可以提出过时的概念，并对其含义进行解释，是因为我们意识到，通过数字媒体，我们已然无法回头，有如恺撒越过鲁比孔河：它使得我们对于另一面的事物能够有全新的理解。正如我们必须回溯性地发明"模拟"一词以将其与数字区别开来，或者重新命名"乙烯基"（vinyl）一词来指定过去被称为"黑胶唱片"的东西，因为音乐录音变成了光盘和MP3文件，[3]因此，我们用"过时"这个词来标记一个裂缝或断裂，它似乎使我们处于一个优越的位置，但又处于迟到的位置。换句话说，过时这一概念是暧昧不明的，我们希望从中获得一段心理距离：

1　2014年5月，朋克乐队GRYSCL发行了唱片《在过时中寻找慰藉》（*Finding Comfort in Obsolescence*），可登录：http://brokenworldmedia.bandcamp.com/album/finding-comfort-in-obsolescence。

2　参见Steven J. Jackson and Laewoo Kang, "Breakdown, Obsolescence and Reuse: HCI and the Art of Repair", 可登录：http://sjackson.infosci.cornell.edu/Jackson&Kang_BreakdownObsolescenceReuse%28CHI2014%29.pdf。

3　起初乙烯是指氯乙烯，一种工业塑料，它悦耳的名字来源于葡萄酒，因为与乙醇有偏远的亲属关系。有趣的是，作为一个返璞词，"乙烯"没有命名过程（录音）或产品（声音），而是指它们的物质基础，从而显示出情感关注的转变。

或是反讽，或是感性，也许两者兼之。鉴于其之前的负面含义，过时甚至可能加入那些自我归属的阵营，在那里，少数人骄傲地使用大多数人口中含沙射影的辱骂或冒犯性词语来指代自己：过时被理解为数字时代闪亮的媒介新宠中的霸气（bad-ass）或蒸汽朋克。

随着电子消费品和软件领域的更新升级周期的加快，过时主要被用来指代电子产品的消极面。这在其当下的定义中得到了反映：

> 过时指即使一个物件、一项服务、一种做法仍然能够良好地工作，却不再被需要的一种状态。淘汰品指已经废弃、不再使用或陈旧的东西。[……] 新兴产业正面临产品生命周期不再与零部件生命周期相适应的问题。这种"差距"被认为是过时的，并且它在电子技术中是最普遍存在的。[……] 然而，过时已经超越了电子元件的范围，延伸到了其他物品，如材料、纺织品和机械零件。此外，过时还体现在软件、[制造业]规格、标准、流程和软资源（例如人的技能）中。[1]

这段话的最后一部分是令人信服的，因为它阐明了过时并包括了这里所谓的"软资源"的过时，"软资源"即人类的技能，进而延伸到人类：我将回到这一点，因为它暗示了我们自己的焦虑，即无法跟上技术和资本主义强加于人类生命周期的加速周转周期。[2]但首先，我想提出一个略有不同的语境，在这个语境下，过时已经成为一种新的流行趋势，尽

1　参见维基百科关于"过时"的定义：http://en.wikipedia.org/wiki/Obsolescence。
2　在这一背景下，加速已经成为一个模棱两可的词，一方面，"慢"已经被改变，另一方面，"加速宣言"声称只有速度的需要才能保证我们的未来。

管它也不是没有本身的矛盾和潜在的陷阱。我将这个语境称为"重新发明历史的必要性",正是在这个主题下,我认为它值得我们在关于"历史边界"的会议上给予它的特别关注。

是历史的终结还是历史的边界?

20多年来,我们听说过"历史的终结"。1989年弗朗西斯·福山(Francis Fukuyama)的同名文章尽管评论了当年柏林墙的倒塌和某种意识形态的终结,但它本身就是1970年代和1980年代关于宏大叙事之终结、启蒙信仰进步之终结的辩论的尾声:简而言之,后马克思主义、后现代的论点都与让-弗朗索瓦·利奥塔、让·鲍德里亚、米歇尔·福柯这些名字联系在一起。当鲍德里亚谴责"复古模式"(la mode rétro)是盲目崇拜,辩称"电影本身着迷于一个已经迷失的自我,如同它(和我们)着迷于一个已经迷失的真实",[1]他是从历史(即政治和社会变迁)仍然被认作一种可能性的角度出发和发言的,即使他承认"历史是一个已经迷失的对象"。当福柯重塑事物的秩序时,为了揭示知识考古学、它的知识型(episteme)以及将权力与话语联系起来的微观政治,他不再假设一种历史力量,这种力量的丧失或缺席可能会让人哀悼,而是假定不同的知识型或多或少只是通过将它们分开的断裂而相互跟随的,从而避免命名一种动力,后者决定了从一种知识型到另一种知识型的转变。

大部分媒介考古学最初都源于福柯的这一时刻,对线性电影史或电影出现的单一因果解释提出了疑问。但这一"转

1　Jean Baudrillard, "History: A Retro Scenario", *Simulacra and Simulation* (Ann Arbor: University of Michigan Press, 1994), pp. 43-48, p. 47.

折"也呼应了历史作为一门将事实和证据有序排列的学科所面临的其他几个挑战。特别是，"档案"和"记忆"这两个截然不同但又相互联系的概念，开始与19世纪以来发展起来的历史观念相抗衡。随着20世纪的革命、战争和其他灾难给人们带来的后果超出了通常与历史相关的范畴，档案和记忆都成了另一种组织原则。它们都不受严格的线性轨迹的约束，也没有义务遵循单向的时间箭头。相反，它们让我们习惯了时间的空间化（spatialization of time），后者允许时间和空间中的不同时刻的同时性和共存性。空间转向已经改变了我们对因果关系的理解，从台球模型（billiard ball model）转向了更复杂和矛盾的多重因果链关系，转向了连续性和重复性，转向了随机的因果性以及对联想性动因（agents）的偏好，直到转向如今对偶然性作为唯一的因果依据的关注。

历史空间转向的另一个后果是依靠叙事作为史学的支柱。在1970年代，海顿·怀特（Haydn White）的《元历史》（*Metahistory*）告诉我们：某些修辞和叙事比喻一直是确保合理历史解释的论证模式的核心。不再是这样了：也许那样的日子已经不远了，即叙事——已面临博弈论的压力——不再被视为对感知数据、动作和事件进行可理解的和易于交流的排序或组织的唯一可能的方式，甚至是广泛使用的方式。叙事作为人类特权性的存储模式至少有5000年了，它以人类对时间的体验为顺序的连续性为模型，因此遵循"后发者因之而发"（post-hoc ergo propter hoc）的逻辑，同时把起始、中间和结束的生命周期作为其戏剧性的弧线（以及它的默认值）。但现在，档案的原则与叙事之间的竞争越来越激烈，可能会

出现其他存储模式和访问及回忆的方法，这些模式和方法可能会将叙事（也与历史有关）简化为一个如何将过去呈现在当下并使其易于理解的特殊实例。

记忆的转折也影响了我们对历史的看法，特别是因为我们倾向于把记忆与创伤联系起来。毕竟，通常来说，20 世纪的灾难，尤其是大屠杀，最常被引用为我们如此专注于集体和文化记忆的原因。[1] 所谓历史的客观性——关于谁对谁做了什么、何时、何地、出于什么原因的描述——已被证明不足以作为一个适当的回应，所以记忆——活生生的见证、主观 - 情感的描述和局部的视角——介入，以填补空白或充当我们需要坚持的难以理解的占位符，即使我们无法理解那些对我们影响最大的事件。

然而，除了 20 世纪的灾难之外，记忆和创伤也是我们处理过去的首要原因。因此，数字媒体为我们提供了迄今为止难以想象的大量机器内存和档案存储空间，无论在深度和广度上，还是在访问速度以及安排和操作的便利性上，这一事实也助长了历史危机。数据库和档案：一方面，随机访问带来了创造新的存在秩序的自由，另一方面，为了应对海量的信息或大数据，以元数据的形式寻找新的普遍性和约束性带来了压力，这种压力使记忆和创伤成为有用的概念，可以为信息过载和数据泛滥的挑战提供人性面孔和经验维度。然而正如雅克·德里达富有说服力地指出的那样，档案并非一个中立的文献库，也非一个收集好奇心的珍宝馆，而是强加了

1　Michael S. Roth, *Memory, Trauma, and History: Essays on Living with the Past* (New York: Columbia University Press, 2011).

自身的权力结构和意义制造机制。[1]

社交媒体是德里达档案热的负面证据。它们证明了我们愿意将个人档案——我们的内在和外在生活、我们的日常生活和我们最宝贵的情感——外包出去，将我们的生活越来越多地与数据库逻辑、概率演算和算法偏好程序连接到一起，而这些反过来又无情地吞噬了历史的两个主要功能，即确保我们在世代相传中的地位和身份，并让我们通过学习过去来预测未来。如今，历史往往要么是一种风险评估、向后投射，要么是一个信息的海洋和一组数据，随时准备收集和整理，以支持目前需求、政治要求或国家当务之急。因此，数据挖掘和信息管理是历史的边界。

媒介记忆作为对历史的挑战

记忆成为对历史如此突出的挑战，还有一个与电影研究和电影史更直接相关的原因。我们的电影遗产，也就是说，大量的动态影像和录制的声音，它们丰富和不稳定的生存，它们生动的证词和证据能力都是一种力量，我们才刚刚开始充分考虑它们的影响。

如果历史恰好在这样一个时刻从记忆中被接管过来，即过去不再体现为有生命的物质，而是只能通过一个事件或一个人留下的物质痕迹来获取，那么录制的声音和动态的影像会给历史和记忆带来一个难题和悖论：因为录制的声音和动态影像不仅仅是纯粹的痕迹，也不是完整的体现，它们具有神奇的力量，能召唤活生生的存在，同时也只留下曾经的回

1　Jacques Derrida, *Archive Fever: A Freudian Impression* (Chicago: University of Chicago Press, 1996).

声和影子。在电影中，过去从来没有真正地过去，那它如何能成为历史？相反，电影幽灵般的今生和来世，无论虚构的还是纪实的，无论完整的还是碎片化的，无论精心制作的还是匆忙完成的，它的本质更接近于我们所理解的创伤性记忆，它被理解为过去发生的事件的突然出现，它可以用生命瞬间的全部力量重现或重复自己，它立即与我们分离，却又那么熟悉。换句话说，我们现在倾向于把记忆置于历史之上，认为记忆更真实，并把记忆首先与创伤联系在一起，这在某种程度上可能不是由于实际的历史创伤，而更像是我们的文化应对如下事实的方式所表现出的一个症状，即20世纪的历史也是由机械和电子记录的声音和图像的存储库组成的：我们才刚刚开始找到分类程序的档案库和能够管理其含义并能承受其规模的叙事比喻。对数字人文的呼吁，以及关于元数据的讨论，都是进一步的症状：电影遗产所带来的挑战和我们目前在充分处理它时的混乱局面。[1]

在与如此庞大的影像物质存在的对峙中，这些影像不会加入自然的衰亡循环，因为无论何种类型的电影，既会失去生命，又会在它们所展示的事物的死亡中幸存下来，而"过时"一词的强大回音使其重新出现，或许这就是动态影像的永生不死让我们背负的一些模棱两可和矛盾的代名词。过时命名了悲伤和哀悼、拒绝和否认，但它也培养了一种疯狂的希望

1　佛朗哥·莫雷蒂（Franco Moretti）、艾伦·刘（Alan Liu）和列夫·马诺维奇等学者一直处在数字人文的"危险与承诺"辩论的最前沿。参见以下博客：Alan Lui (http://liu.english.ucsb.edu/is-digital-humanities-a-field-an-answer-from-the-point-of-view-of-language)，Scott Kleiman (http://scottkleinman.net/blog/2014/02/24/digital-humanities-as-gamified-scholarship/)，Adam Kirsch (http://www.newrepublic.com/article/117428/limits-digital-humani-ties-adam-kirsch)。

和狂妄自大，让我们相信或许我们能够使这个经过防腐处理的过去起死回生。

过时产生稀缺，稀缺创造价值

希望与狂妄的一个很好的例子——也是对电影遗产更为寄生性的挪用的一个标志——是考古冲动，它在 YouTube 或 Vimeo 上为网络提供了数百万个视频，有效地依靠（并试图将其货币化）过去几代人积累的资本生存。尽管我们从立即呈现在当下的众多老电影中受益，但这种家庭白银的分散可能会产生长期的文化影响，甚至超越版权和所有权等棘手问题。如果说媒介考古学最初的目的是让我们记住过去的差异性、奇异性和陌生感，那么，现在如此多素材的普遍可用性需要创造新的稀缺性，以便继续赋予"区别"、保持"地位"或者产生"价值"。过时产生稀缺，稀缺创造价值。[1]

艺术世界和博物馆空间是一种传统的环境，在这里，稀缺性被标记为独特性、自主性和独创性，并被转化为价值。因此，在这些地方，过时毫不奇怪地成为电影在其第一个世纪末所采取的反射性转变的一个主要因素。不可忽视的是，动态影像——以视频装置、纪录片、散文电影的形式，或者更广泛地说，以白色立方体内的黑盒子的扩散形式——戏剧性地进入了当代艺术的舞台。突然之间，屏幕和投影、运动和声音无处不在，而之前寂静的沉默和沉浸式沉思的宁静在

1 在这种情况下，塔奇塔·迪恩（Tacita Dean）的一句话很有启发性："过时的东西让我的工作生涯充满了活力。实验室关闭。商店不再储存线轴 [……]。因此，在黑暗的房间和跳蚤市场货摊上交易的人们的世界里，这种过时就结束了，直到有足够的时间流逝，所以不论过时的是什么东西，它现在已经变得罕见了。而罕见不再能够吸引我的注意力了。"*October*, no. 100, 2002, p. 26.

我们称为博物馆的艺术殿堂中占据了至高无上的地位。有些原因是现代艺术实践发展的内在原因，如果你承认，对于今天的许多艺术家来说，数码相机和计算机与一百年前的画笔和画布一样，是从事这一行业的主要工具。其他原因是先锋电影——自1980年代以来令人痛苦和濒临死亡——和轰动一时的展览、双年展、半年展以及纪录片展之间复杂权衡的一部分：艺术已经成为一种大众媒介，展览是世界上中产阶级的主题公园，艺术旅游现在支撑着阿姆斯特丹、威尼斯、巴黎、柏林、贝尔法斯特、毕尔巴鄂和布里斯班等城市的发展。这意味着，大品牌博物馆——像现在这样联网或特许经营的——有办法委托艺术家们制作电影和视频，而电影制作人想接触到电影观众或在深夜电视上找到一席之地的资金早已枯竭。

但是，为什么我们会看到这么多向电影的过去致敬的作品，而且它们如此完美地展示嘎嘎作响的放映机器，就像它们展示投影图像本身一样频繁？例如，为什么艺术家们对16毫米放映机产生了这种热爱，他们重新调整了用途或将其改装，以循环展示赛璐珞条？或者，当放映机作为一件轻型雕塑被展出时，它根本没有任何胶片，但由于齿轮和线轴发出的咕噜声，它会显得过时，成为一个机械发条玩具？

一个答案是，现在艺术界普遍对电影有一种归属感，这一点在博物馆不断变化的方式中体现得尤为明显。从1990年代中期开始，当泰特现代美术馆、蓬皮杜中心、纽约的惠特尼博物馆等机构开始在这方面提出重大主张时，它们通常拥有执行这些主张的机构权力、合法性（和金钱）。通过委托

创作新的作品，而且以自己的方式将其展示置于情境中，博物馆界本质上已经"获得"或"挪用"了前卫的电影。四十多年来，我密切关注的一位艺术家——哈伦·法罗基（Harun Farocki）——的职业生涯在这方面堪称典范：他从一位1960年代至1980年代相对鲜为人知的政治电影制作人，转变成了一位国际知名的装置艺术家，专攻战争和监视、体力劳动和监控机器。他也是一位媒介考古学家，利用已被发现的画面片段和工业胶片，以及闭路电视影像和军事训练电子游戏，在这个资料库中为其政治关注和当代主题寻找一个公共领域，后者似乎已经从电影史甚至目前正在进行中的媒体考古学中消失了。[1]

但是，挪用的问题仍然存在，特别是如果我们还考虑到，媒介考古学最初小心翼翼地把居住地和名称（即历史背景和作者）赋予了被遗忘和忽视的对象和实践。博物馆对电影与其历史的新所有权的认知属于另一个优先事项和议程。那么，艺术家们自己呢？他们中的许多人现在把自己看作策展人，有时只是自己作品的策展人，也会更大胆地把自己看作电影档案的策展人。他们同样声称拥有电影的所有权，并从中获得了挪用的权利。艺术家电影的症状——这个词现在在英语中被广泛用于法国人所说的电影博览会（cinema d'exposition）——是对经典作品的回收、重新制作或再创造，最好是阿尔弗雷德·希区柯克的作品：道格拉斯·戈登（Douglas Gordon）的《24小时惊魂记》（*24 Hour Psycho*），马提亚·穆

1　参见《电子流》（*e-flux*）杂志纪念刊上关于哈伦·法罗基的文章，可登录：http://www.e- flux.com/announcements/issue-59-harun-farocki-out-now/。

勒（Matthias Müller）和克里斯托弗·格拉德特（Christoph Girardet）的《凤凰录像带》（*The Phoenix Tapes*），约翰·格里蒙普莱（Johan Grimonprez）的《寻找阿尔弗雷德》（*Looking for Alfred*）——以上是我想到的十几个中的三个。[1]

博物馆、艺术家和艺术空间对电影的这种新的所有权意识与永远被预言的"电影之死"和周年纪念日的奇怪结合，并非完全无关。仿佛1995年的卢米埃尔兄弟发明一百周年纪念成为赞美电影以便更好地掩埋它的理想场合。许多雄心勃勃的大型展览的成功——例如洛杉矶现代艺术美术馆的"镜厅"（Hall of Mirrors）、伦敦海沃德画廊的"意乱情迷"（Spellbound）、纽约惠特尼博物馆的"进入光"（Into the Light）、维也纳路德维希基金会现代艺术博物馆的"X银幕"（X-Screen）、巴黎蓬皮杜艺术文化中心的"运动影像"（Le Mouvement des Images），或是华盛顿史密森尼学会（Smithsonian）的赫希洪博物馆的"电影的情动：幻觉、现实与动态影像"（The Cinema Effect: Illusion, Reality and the Moving Image）——有助于推广这样的观念，即最适合电影史——而不仅仅是先锋派电影——的位置是博物馆中的策划展览：

> 在数字融合的时代，电影正逐渐成为新媒体和视频艺术的试金石——不再是这些媒介的对立面（它们本身各有不同的发展），而是作为所有移动影像的构造原型。尽管早期的调查将电影定位为隐喻或强调了采样和模仿，赫希洪博物馆

1　有关博物馆中的希区柯克的更广泛分析，参见 Thomas Elsaesser, "Casting Around: Hitchcock's Absence", in *Looking for Alfred: The Hitchcock Castings*, ed. Johan Grimonprez (Ostfieldern: Hatje Cantz, 2007), pp. 139-161。

的两步走努力方向侧重于电影的认知效果。第一部分探讨了基于时间的媒介将我们带入似在梦中的状态；二是它们构建新现实世界的能力。1963—2006年创作的40幅作品由几乎同样多数量的艺术家所贡献。名单表明，我们可以期待从电影胶片的奢华品质（塔奇塔·迪恩）到对电影装置的质询（安东尼·麦克考尔 [Anthony McCall]），再到超现实主义的放映视频（保罗·陈 [Paul Chan]）的一切。[1]

博物馆：过时的政治

赫希洪博物馆的声明证实了鲍里斯·格罗伊斯（Boris Groys）的一句格言：大意是，今天的艺术不是由艺术家创作的，而是由策展人创作的。因为要决定什么是艺术，你首先必须控制它出现的空间，第二，保证其真实性的机构，第三，保证使其合法化的话语。[2] 电影档案似乎也是如此，我在此所说的"过时的政治"完全有利于博物馆，从某种意义上来说，这构成了一种收购要约，目前尚不清楚这是一种敌意收购要约还是友好收购要约，这就留下了一个悬而未决的问题，即究竟是博物馆（人气）还是电影（地位）从它们的相互调整中获益最多。

然而，对过时的不可否认的迷恋也支持新的迷影（cinephilia）：它不再仅仅崇拜作者电影（cinema d'auteur），

1 Kerry Brougher, Anne Ellegood, Kelly Gordon and Kristen Hileman, "The Cinema Effect: Illusion, Reality, and the Moving Image", Hirshhorn Museum and Sculpture Garden, Washington, DC.

2 Boris Groys, "The Art Exhibition as Model of a New World Order", in *Open 16: The Art Biennial as a Global Phenomenon. Strategies in Neo-political Times* (Rotterdam: NAI Publications, 2009), pp. 56-65.

也不再回避好莱坞的类型电影；它对高雅文化和流行文化几乎一视同仁；它愉快地袭击了过去的电影，在此过程中，它使电影匿名，并将它们变成碎片。它利用家庭电影（彼得·福加斯 [Peter Forgacs]）、工业电影（古斯塔夫·德池 [Gustav Deutsch]）、医学电影、色情电影，以现成片段汇编的形式来庆祝电影，简而言之，它诗化了所有使用移动影像来记载和记录过程、事件与行动的领域。同时，艺术家们往往受到电影资料馆本身的欢迎和邀请，因为他们被认为可以为世界各地处于休眠状态的金库或存储设施中的资产增值，而这些资产目前还没有找到任何用处。艺术家的所有权意识意味着，有时他们会忘记或忽略先前的作者或出处，有时他们会故意剥离背景，有时他们会混淆相关素材的来源，以便将他们的重新创作和重新演绎呈现为新鲜片段的超现实拼贴画，或呈现为一个非常熟悉的空间的步入式装置。这个暗箱也变成了技术意义上的暗箱，那是一个任何事情都有可能发生的空间，其中投入与产出不是预先确定的。[1]

另一个极端是，拼贴和汇编可以产生它自己的一种神化，就像克里斯蒂安·马克雷（Christian Marclay）的《钟》（*The Clock*），它为所有梦想着制作一部迷影"现成影片"（found footage film）的人们大大增加了筹码，而对这部电影历史的"视觉无意识"的研究——实际上是辛勤工作——会同时证明和反驳一点，即电影史所未发现的财富就躺在表面上，在无数的物体、细节、声音、姿势和纹理中。因为正是在像《钟》

1 有关旧片重制电影，参见：Cecilia Hausheer and Christoph Settele (ed.), *Found Footage Film* (Luzem: VIPER/zyklop, 1992)，Catherine Russell, *Experimental Ethnography: The Work of Film in the Age of Video* (Durham: Duke University Press, 1999)。

这样的作品（在某种程度上还包括马提亚·穆勒或古斯塔夫·德池的电影）这里，"过时的诗学"与艺术界"过时的政治"相遇并相互对抗。诗学是一个模糊的术语，它处于批判理论和自我强加的创造性约束之间，介于媒介考古学和自由形式的即兴创作之间，但我所说的"过时的诗学"不仅指已经提到过的塔奇塔·迪恩对 16 毫米胶片的图腾式使用，南·戈丁（Nan Goldin）或詹姆斯·科尔曼（James Coleman）装置中的转盘式投影机的定期咔嚓声，或者威廉·肯特里奇（William Kentridge）和罗德尼·格雷厄姆（Rodney Graham）作品中反复出现的打字机。

这些是外在的标记，可以说是商标，艺术家们用这些商标来标识他们为这一过时的场景附加的价值。在许多方面，过时已成为一个至关重要的概念，在其广泛的词源范围和多样的比喻中，电影作为共同遗产被占用，但它作为艺术家（自我）反身性和重新评估的特权领域的价值也得到了最有效的提升，在怀旧和复古时尚的机构交易与艺术家们对电影——在 20 世纪的大部分时间里，艺术史一直在努力忽视这种媒介——初步乐观的重新审视之间架起一座细长的桥梁。在我看来，至关重要的是，不仅通过时代错误的创造性行为，还通过把技术过时看成一支锚并抛入不确定的未来的汹涌大海，过时的诗学宣告了现在、过去和未来之间不同的关系，这不仅是由数字化的知识型带来的，也是由艺术和博物馆实践的全球化带来的。在这种反身追溯的转向中，艺术家们创造了一些更具深远意义的东西，对我们其他人也是如此。认识到（社会）停滞和（政治）瘫痪的当下，可以把过去的过时看成自

己命运的镜子，不仅从中获得安慰，而且通过积极保护这些过时的物品并珍惜它们的无用，让我们以一种半自恋的代理姿态来保护、爱与救赎自己。

现在正在挪用电影丰富的历史和多样的遗产的大型博物馆，正好抓住这个机会，通过给予自己守护档案、保存遗产的理由，为我们普遍的怀旧和对失去的纯真的渴望提供服务。在它的护佑与支持之下，电影、视频和数字艺术家可以实践自己的诗学：主动和预防性地部署过时的技术，以对抗日益依赖于视听硬件或数字软件的性能与存在的作品的短暂性。这样的作品要求未来的策展人将自己变成档案管理员：他们需要编录、存储和研究的，不仅是作品，还有再次展示作品所需的技术。这些支持性技术——像磁带录音机或高射投影仪那样的硬件，磁盘格式或操作系统等软件——也许能成为艺术品中最有价值的一部分，在一种主从辩证式的反转中，过时的事物因其自身的遗忘和抗拒的物质性而受到尊重，罗兰·巴特称之为"钝义"（obtuse meaning），它是为太多含义、意向性和意义准备的解药。[1] 因此，它不仅是垃圾变成财富的构成，在价值循环中过时一直是不可或缺的一部分：被丢弃的物品可能是垃圾，但是如果它们保持足够长的时间，就能成为收藏品，并且作为收藏品，只要它们变得足够稀缺，就能向前推进成为经典，甚至——更恰当地说——艺术。[2]

1　Roland Barthes, "The Third Meaning: Research Notes on some Eisenstein Stills", in *Image Music Text*, ed. Stephen Heath (New York: Hill & Wang, 1977), pp. 49-68.

2　有关价值周期，参见 Michael Thompson, *Rubbish Theory: The Creation and Destruction of Value* (Oxford: Oxford University Press, 1979)。

艺术家：过时的诗学

过时，被理解为在见证过去"新事物"的生存的同时放弃曾经的效用，因此也可以怀有乌托邦式的愿望，甚至成为失去的承诺和无法实现的潜力的载体。这种对过时的诗学的积极看法，我们可以追溯到瓦尔特·本雅明和他对超现实主义对象的思考。[1] 摆脱了实用性和市场价值，手工制作的工具和工业制造的商品都能展现出意想不到的美感，并散发出强大的魅力：从使用价值转变为展示价值，从崇拜的对象转变为对世界的祛魅，本雅明不仅推导出了收藏家的崇高观，[2] 而且推导出了关于艺术起源的整体理论。扩展他的思想，人们可以说，在回收废弃物、保存短暂物品、救赎新的无用物时，我们也在向可持续性和循环利用的伦理致敬，即使只是以艺术作品的象征性行为的形式，或媒介考古学家的学术话语的形式。

在这一点上，值得回顾一下马歇尔·麦克卢汉的媒介效果的四元律："媒介增强和放大了什么？媒介使什么被丢弃和过时？媒介逆转了什么，或者被推动时它是怎样翻转的？已被抛弃的媒介可以复原什么？"[3] 只需稍作调整——例如，将麦克卢汉的因果弧（causal arc）从旧的方向转到新的方向，并允许在旧媒介中发现新的东西，而不仅仅是新媒介对旧媒介的影响——当前艺术界和电影档案之间的互动让麦克卢汉的

1　Walter Benjamin, "Surrealism: The Last Snapshot of the European Intelligentsia", *New Left Review*, no. 108, 1978, pp. 47-56.

2　有关收集，参见：Walter Benjamin, "Unpacking my Library", in *Illuminations*, ed. Hannah Arendt (New York: Schocken Books, 1969), pp. 59-67.

3　Marshall McLuhan, "The Tetrad of Media Effect", Marshall McLuhan and Eric McLuhan, *Laws of Media: The New Science* (Toronto: University of Toronto Press, 1988).

四元律的所有部分都保持假死状态（suspended animation）：我们是否想起艺术史学家罗莎琳·克劳斯（Rosalind Krauss）在拯救现代主义的努力中提倡作为"新媒介特性"（new medium specificity）的后媒介状况，[1] 我们是否把博物馆空间作为增强（价值创造）和检索（公共访问）交叉点的关键场所，或者我们是否研究塔奇塔·迪恩、罗德尼·格雷厄姆或威廉·肯特里奇这样的艺术家，他们把旧媒介推到翻转的地步，他们充分意识到随着旧媒介以新的"新事物"的形式出现，数字已经影响了一种图形背景的逆转（figure-ground reversal）。[2]

这些过程和现象的核心是我们自身非常矛盾的文化时刻，复古就是新颖，"复古的"就是"前卫的"。然而，更广泛的含义表明，过时的诗学和进步的观念（或它剩下的东西）已经成为彼此的封面和封底：通过过时，我们消极地唤起过去进步的幽灵。从这个意义上说，过时作为一个批判概念的战略性用途之一可以在这样一个事实中找到，即作为一个必然将资本主义和技术联系在一起的术语，它在艺术界和视听媒介的背景下——无论是旧的还是新的，都具有特别的兴趣，因为它含蓄地承认，今天除了资本主义和技术之外，没有任何艺术。我们的历史和批判性思维都需要考虑到这一事实，作为电影学者和媒介档案管理者，我们比艺术史学家和策展人更容易得到这种洞察力。

1　Rosalind Kraus, *A Voyage on the North Sea: Art in the Age of the Post-Medium Condition* (London: Thames & Hudson, 2000).

2　"让我兴奋的一切都不再在自己的时间里发挥作用。我想追溯时代的错误——这些东西曾经是未来主义的，但现在已经过时了——我想知道，我所追求的客体和建筑是否曾经满足于它们自己的时代，就好像过时在它们的观念中被邀请过。"Tacita Dean, *October*, cit., p. 26.

那么，过时将暗示着一个政治维度，因为当代艺术界似乎已经屈服于（技术）创新和（资本主义）过时的辩证法，而不是继续作为抵御创造性破坏的壁垒，不受它所声称的时尚循环的影响。但是，怎么可能不是这样呢？如果说资本主义确实是最具革命性的，也就是说，是当今世界最具破坏性的力量，那么它同时也是我们思想和存在不可逾越的地平线。这不仅意味着内部没有外在，还使得任何批判性的立场都更难阻止自己被吸收，而且意味着它给予过时一种新的自相矛盾的尊严：它在内部，但它的立场与内部对立，因此说出了一个自相矛盾的真理，即它本身就是它的化身。因此，过时可以是新的"新事物"，这一事实不仅表明，时尚系统已经完全渗透到文化生产中（就像鲍里斯·格罗伊斯所认为的那样）；它也证实了我开始的观点：我们已经失去了对进步的信念，从而失去了对历史的信心。

　　过时是"停滞的历史"，改变了本雅明关于寓言意象的著名格言。但是，通过捕捉历史、暂停时间和反转其流动，过时也可以是重新评估和更新的时刻，这就是为什么我要坚持认为过时意味着过去与现在之间的一种特殊关系，它不再遵循因果的直接线性关系，而是采取循环（loop）的形式，在这个循环中，现在重新发现了某一特定的过去，并赋予它塑造未来的力量，而未来就是我们的现在。在本雅明的参考系中，我们可以引用其"现时"（Jetztzeit）的弥赛亚（Messianic）概念，并说"过去总是在现在形成并由现在形成，它以与现在相关的分析方式进入话语，并且由于它是从现在的角度被

解读的，它也是预言性的，因为它形成了'当下的时间'"。[1]
我将这种分析－预期（analeptic-proleptic）的关系称为"迟来的循环"（loop of belatedness），也就是说，从某些特殊的或此时此地亟需关注的问题的角度来看，我们追溯性地发现过去是有预见性和先见之明的。作为媒介考古学家，我们的大部分工作，无论好坏，都陷入了这个迟到的循环，在这个循环中，我们追溯性地将神秘力量赋予或归因于突然以一种特殊的方式与我们对话的某个过去的时刻或人物。

　　作为媒介考古学者，我们通常偏爱电影的考古学而不是电影的历史。例如，许多新电影史都以在没有实际观看任何电影的情况下完成自己的工作为荣，我们同情那些在或多或少模糊的解释过程的基础上费力地推断社会历史或意识形态的人。但是，如果我说的没错，电影通过其独特的不死性和非生命本体论有效地中止或破坏了传统所理解的历史的可能性，那么我们的考古学转向不会永远地帮助我们。影片（film）与电影（cinema）之间的鸿沟注定会再次出现，如果它还没有出现的话：究竟是什么潜伏在历史的边缘？如果我们研究当代系统理论，例如尼克拉斯·卢曼（Niklas Luhmann），我们会被告知历史并不存在，事实上过去的观念只不过是我们为了映射重复和差异而发明的假想的虚构，为了不被我们现实生活中不可抗拒的偶然性所吞噬，我们在其中加入了因果关系。如果我们研究量子物理学，那么因果关系要么不存在，要么被认为是可逆的：斯蒂芬·霍金（Stephen Hawking）和

1　Jeremy Tamblin, *Becoming Posthumous: Life and Death in Literary and Cultural Studies* (Edinburgh: Edinburgh University Press, 2001), p. 4.

托马斯·赫托格（Thomas Hertog）等物理学家提出了一种"自上而下的宇宙论"，认为宇宙已经以各种可能的方式开始，而最有可能的过去现在正被确定。[1]因此，迟来循环——我把它与过时的诗学联系起来，似乎既不像它看上去的那样同义反复，也不像它看起来的那样倒退。因为在历史的边界上也存在着我们的死亡，以及时间之箭对所有生物的不可逆转性。"影片"（在数字时代）显然终止了这种不可逆转性，且似乎以某种不朽的承诺嘲笑我们，而"电影"（再一次被设想为黑暗空间、洞穴、暗箱）保存了所有死亡的恐惧，并成为我们作为个体主体和物种的不稳定的缩影。这也许就是为什么雷蒙·贝卢尔只想把坚持投影影像的不可逆转性的东西称为"电影"。[2]但这也表明，"影片"本体论与"电影"考古学之间被开辟的鸿沟是一个重要的甚至必不可少的问题：它有助于我们对未来的可能性保持信仰，即使作为一个物种，它不确定我们是否拥有未来，并使我们认识到，作为宇宙中的一个小插曲，我们从未有过过去。媒介考古学——被理解为过时的诗学的一部分，将是这两种可能性之间的完美平衡，当我们将电影的过时视为一种承诺时，电影的未来就会自我更新。正如荷利斯·法朗普顿所说，这是"一种吸引人的幻想"。

1 "与在宇宙中寻找一些主要／原始物理定律的基本集合相反，它从'顶部'开始，用我们今天知道的，向后回顾最初的可能性是什么。赫托格说，实际上，现在'选择'过去。如果我们从现在开始，很明显，现在的宇宙必须'选择'那些导致这些条件的历史。"Philip Ball, "Hawking rewrites history... backwards", *Nature News*, 2006, 可登录：http://\V\VW.bioedonline.org/news/nature-news/hawking-rewrites-history-backwards。
2 "一场真真正正的放映是在一个房间里进行的，在黑暗中，一个共同度过的银幕时间也是规定好的，它转化成并保持为独特的经验状态，是你感知和记忆的一种状态。哪怕这些景象已经褪去或变质了，观众还是能够去回忆或定义这些场景，这被称为'电影'。"Raymond Bellour, *La Querelle der dispositifs. Cinéma,installations,ex positions* (Paris: P.O.L., 2012), p. 14.

艺术与媒介的无考古学与变体学是为何以及如何丰富电影研究的

西格弗里德·齐林斯基 文　李诗语 译

　　《艺术与媒介的无考古学与变体学是为何以及如何丰富电影研究的》（Why and How Anarchaeology and Variantology of Arts and Media Can Enrich Thinking about Film and Cinema. Nine Miniatures）是西格弗里德·齐林斯基参加2014年意大利乌迪内大学主办的第十一届国际电影学学术研讨会的论文，后收入会议文集《（电影）史学研究的边界：时间性、考古学与理论》（At the borders of [film] history: temporality, archaeology, theories）。作者西格弗里德·齐林斯现为柏林艺术大学媒介理论教授，瑞士欧洲研究院米歇尔·福柯讲席教授，主要从事媒介的考古学与变体学领域的研究，著有《媒介考古学》《媒介的深层时间：以技术通往听觉与视觉的考古学》等。本文中，作者阐述了媒介考古学研究中的深层时间、无考古学、多样的谱系学等概念，并提出在已经过去的事物发展的复杂历史中探寻未来之可能性的观点。作者从电影中提炼出了视觉、听觉、自动化、拟人化等要素，并通过在历史的深层时间中追溯这些要素的发展脉络，进行了一次对电影媒介的无考古学的实践，力图为电影的发展提供更为多样性的系谱学呈现和阐释。

1. 媒介资源丰富／已经过剩

通过互联网作为一种个性化的大众媒体在全球范围内的实现，一种基于远程信息处理单媒体的条件得以建立，自此，就再也没有理由认为最新、最先进的通信技术也代表了文明发展的最先进水平。我在 1990 年代初开始阐述这一见解，它使我在当下研究过去的一系列事物，它们比当代的事物更令人兴奋，也可能更适合未来。对于这一探索的焦点，媒介（media）是一个既不充分也不必要的参照点。或者，就我们此处的主题而言，电影（cinema）既不是特定技术文化和文化技术的开始，也不是结束，这种文化和技术能够创造、记录、处理和体验基于时间的图像和声音。

2. 起源（Origin）=未来（Future）

这个准数学公式经常与马丁·海德格尔的一个精简的哲学陈述一起被引用。[1] 根据这一观点，任何创造的作品都服从于"未来的优先性"（Primat der Zukunft）。[2] 这与生态没有太大关系，但与开发利用有关。我的意思是，在那些旧的（过去的）事物中找到新的（也就是即将到来的）事物，事实上，是能够找到它的，[3] 我的这一想法是对这个带有修辞性的认识论公式的一种批判性修正。

从媒介考古学的角度看，我们正在做的，就是把过去的

[1] "起源总是未来"（Herkunft bleibt stets Zukunft），参见 Martin Heidegger, *Unterwegs zur Sprache* (Pfullingen: Neske, 1959), p. 96，国际版参见 *On the Way to Language* (New York: HarperCollins, 1982)。

[2] 参见 Claude Ozankom, *Herkunft bleibt Zukunft* (Berlin: Philosophische Schriften Band 26, 1998)，特别参见 Chapter II. 1., 36ff。

[3] 关于此问题的详细讨论，参见 Siegfried Zielinski, *Deep Time of the Media*, trans. G. Custance (Boston, MA: MIT Press, 2006)。

东西从它必然会导向或者趋向于的一个确定的终结状态中解放出来，这种终结是被当下和未来所分配给它的。同时，我们允许记忆的机器作为（重新）生产机器运行。这就是节能模式下的艺术和文化生产。如果先锋派（假设这个词还能够被接受的话）的拥趸能够以一种令人信服的美学方式去塑造这种转变过程的话，那么，通过利用和提供对已经过去了的那些当下（past present-days）的创造性再阐释，先锋派将会变得更为前沿、热门和成功。正如柏林社会学家、哲学家乌里奇·索尼曼（Ulrich Sonnemann）所说，未来是一个来自外界的反复出现的记忆。

3. 时间机器

传统的电影史学研究早已过时。技术（再）生产中的声音与影像艺术并不是在 19 世纪才被发明出来的。认知进化的各个阶段以及这种装置（dispositif）和表达形式的发展延续的时间要比这更长。我们可以把 19 世纪定义为媒介技术盛行的工业化与资本主义的巩固时期，然而，这并不意味着，我们所感兴趣的艺术、科技与技术的交织是从 19 世纪才开始呈现出这种多样性的逻辑。资本主义的工业化进程天然地包括了媒介的多样性。集中化、普遍化和标准化都铭刻在它的发展进程中。要向前推进到之前的时间层，就要打破媒介在发展其系统性功能的过程中所造成的概念和对象上的局限。

根据塞兰姆（Ceram，1965）及弗兰德里克·冯·齐科里尼奇（Friedrich von Zglinicky）的早期电影考古学，或西格弗里德·吉迪恩（Sigfried Giedeon，1948）有关机械化和雷内·霍

基（René G. Hocke，1957）关于矫饰主义（Mannerism）的富有开创性的文化史的研究，我们赋予影院电影（cinema）和胶片电影（film）的思辨艺术以一种深层时间（deep time），就像我们一段时间以来对绘画、雕塑、建筑和音乐所做的那样。从技术和审美的层面看，院线电影是一种高度复合的媒介，胶片电影是一种综合性的表达力量。在19世纪末，它的集中形式达到了一个高峰，导致其转变为一种被广泛应用的大众文化技术。如果把这一现象的构成要素拆解开，就可以更容易地进入对其深层时间的探索。例如，投影、动力学、声音与影像的场面调度、特效以及连续性叙事的起源与发展，我们可以跨越数百年，并在世界不同地区的众多不同的现代性的事物中对其进行追溯和重建。通过这种方式，我们可以纵向地探讨和处理发展问题，例如时光机或者冰芯。结构主义本身不是不好，只是对它的运用不能太僵化了。

4. 历时分析边界的消融

进入并穿越深层时间，在水平面上相当于异质文化地质机器的演化。深层时间和文化起源的多样性不仅是相容的。这二者还不可避免地相互联系在一起，并相辅相成。通过对过去的现在进行深度的地震勘探，人们不仅会把重点放在北欧、西欧的大都市上，还会朝着南部的内海、地中海以及东部宏伟的乌拉尔山脉移动。事实上，任何事物都处于一个发展进程中，这个发展进程是在全世界范围内由来自东方、非洲、南美、中美的知识文化，以及伊斯兰文化影响下的中东传统所共同决定的。消除纵向的历时分析（diachrony）的边界，

同样也是消除水平的共时（synchronous）结构的边界。

5. 无考古学与多样谱系学

从方法论上看，有必要对福柯提出的关于欧洲的知识与权力星座的早期考古学进行一些重要的补充，从而形成一种元方法（meta-method）。在后来的著作中，这位法国历史学家和哲学家通过改编尼采的谱系学（genealogy）概念而朝着这个方向迈出了一步。在1990年代，我开始相信一种分析方法对我个人的研究是有好处的，这种分析方法并不主要关注那些可辨认的源头或目的，而是相反，它对现象、事件和过程这些有趣的主题展开自由发挥。从另类又繁复的无考古学（anarchaeology）[1]中发展出了越来越多独立的谱系学——比如，关于电神学的研究，研究启蒙时代的电神学家（2006，2010）；关于战争与媒体的相互作用研究（2009）；关于投影（projection）作为一种古老技术和审美行动，其位于设计与揭示之间的研究（2010）；关于维兰·弗拉瑟（Vilém Flusser）和马丁·海德格尔的研究；还有将动画（animation）的概念扩展为一种为已逝之物赋予灵魂（en-souling）的文化技术的研究（"扩展的动画"，2013[2]）。我们在过去十年里

[1]　在近期刚刚出版的晚年的巴黎演讲中，米歇尔·福柯使用了这个兼有考古学和无政府主义含义的新词。在文章的结尾，他以如下评论检视了自己所使用的方法："因此，我现在告诉大家的我所建议的概念更像是类考古学。"引自 Michel Foucault, *Du gouvernement des vivants / Die Regierung der Lebenden. Vorlesungen am Collège de France 1979-1980*, trans. Andrea Hemminger (Frankfurt am Main: Suhrkamp Verlag, 2014), p. 115。

[2]　"扩展的动画"（Expanded Animation）研讨会是由上奥地利应用科技大学和英国创意艺术大学联合主办的国际研讨会，旨在探索数字动画不断扩展的边界。自2013年起，该研讨会每年举办一届，并于2019年出版会议同名文集《扩展的动画：描绘无限景观》（*Expanded Animation: Mapping an Unlimited Landscape*，2019）。——译者注

一直在发展的变体学（Variantology），也可以被理解为一种关于特定现象的所有可能谱系的想象性之和。

变体学概念的语义场作为一种原则为我们提供了积极的内涵。不同（be different）、差异（differ）、改变（change）、替换（alternate），这些词都是拉丁语动词"viriare"的译法。只有当它们被一个强势的主体表达，并被用作一种排斥的手段时，它们才会转变为一种负面的含义，而这是微妙的新概念变体学无法容忍的。改变已经存在的事物是摧毁它的替代方式，这在 20 世纪的各种先锋派（包括先锋派实验电影）中发挥了非常重要的作用，如今它作为一种模式已经被淘汰了，因为在现实中发生的真实的破坏已是如此成功，并且在未经任何检视的情况下继续快速地进行着。同时，一种媒介形态也会自然地在变体学的概念中形成共振。早在电影发明之前，就已经有各种各样的演出形式了，它们尝试把不同类型的舞台表演组合成一个丰富多彩的整体，只不过这些表演都被组合在了一个特定节目的时长内。

6. 例如，眼睛／视觉

两次切割（cut）决定性地塑造了视觉的历史。这两次切割切的都是牛的眼睛。第一次切割的出现是因为早期伊斯兰教禁止用人体做解剖实验——这与早期基督教的要求是一致的。这两次切割中间相隔了十一个世纪。影迷们应该会非常熟悉第二次切割[1]，那就是在路易斯·布努埃尔（Luis Buñuel）和萨尔瓦多·达利（Salvador Dalí）创作的电影《一条安达鲁狗》

1　这里的"切割"也取其与剪辑（cut）的双关含义。——译者注

（*Un chien andalou*，1929）中平行于穿过满月的云的水平剪辑的那个镜头。这个创意出现后，电影中的观看从此改变了（这个切眼睛的镜头在哲学层面上可以同乔治·巴塔耶的"另一个"《眼睛的故事》[*L'Histoire de l'œil*] 联系起来，在这部作品中，牧师的眼睛被扯下来并被塞入了小说女主角的生殖器）。

第一次切割是在 9 世纪初由阿拉伯医生完成的。结合实验所得，这项工作为人们带来了颇为惊人的知识，比如将眼睛理解为视觉信号的复杂接收器，以及将观看的过程与大脑的活动联系在一起，进而形成判断；即人们认识到，视觉感知在本质上是神经性的。在这一解剖学研究的基础上发展出的 11 世纪早期的技术实验就包括用于观察投影屏幕上特殊光效的暗室，以及用于光折射的几何学研究的仪器。

简单总结一下，从媒介的无考古学这一关键角度来看，关于视觉、光学和视觉感知的知识可以分为以下五个阶段：

1）古希腊自然哲学家中的前苏格拉底派和原子论者（恩培多克勒、德谟克利特、卢克莱修）把视觉想象为感官性的和交互的，以一种永恒的能量交换的形式存在于被看者与观看者之间。把世界区分为被动的和能动的（客体与主体）这一观念在当时还未出现。

2）在希腊思想的第二个阶段，关于视觉的研究出现了明显的理想化。在《蒂迈欧篇》（*Timaeus*）中，柏拉图将视觉与知觉联系起来，并在他的洞穴预言（Allegory of the Cave）中对此进行了政治上和哲学上的强化。亚里士多德既反对恩培多克勒的交互理论，也反对原

子论者的感官论，他将眼睛定义为揭示世界的特权感官。亚里士多德将视觉理解为唯一的能动（active）感官，并且它能与欧几里得的视线理论巧妙地联系在一起。在此后的十二到十三个世纪里，这种联系成为西方基督教文化中的主导性观念。

3）在盖伦（Galen）工作的基础上，阿拉伯的眼科医生又重建了视觉与感知和认知的身体之间的紧密关系。伊本·阿尔－海什姆（Ibn al-Haytham）的接受导向（reception-oriented）概念与将三维物体以原子化光点的形式投射到眼睛的暗室中的科学有关，这一概念是中世纪晚期欧洲透视技术发展的一个重要刺激因素。

4）培根、佩卡汉姆（Peckham）和维帖洛（Witelo）研究了海什姆的学说，因为他们致力于拯救柏拉图的理想化观点，也致力于促进透视再现（perspective representation）观念的发展。中心透视（central perspective）是他们对于视觉的数学化、几何化的构想，主要关注于世界的可控性（controllability）和可（再）构造性（[re]constructability）。

5）随着马若利科（Maurolico）、开普勒和笛卡尔的出现，古典自然哲学界顺理成章地走向了终点，与此同时，现代科学及其研究视觉现象的多样化路径和技术，开始蓬勃发展。在视网膜上的图像中被精确计算出的颠倒世界以一种特定的方式被翻转和校正，这种方式使之能够适用于各种生产和复制。

让－路易·鲍德利（Jean-Louis Baudry）和其他1970年代早期的装置理论家们应该会赞同这个观点：关于视觉（vision）和视觉感知（visual perception）的两个突出的概念是通过眼睛看向洞穴甚至是从洞穴内部发展而来的，即柏拉图的《理想国》，和海什姆那本据他说是他在开罗被禁闭于暗室中时所作的光学著作。关于视觉感知的下一个改变边界的洞见直到大概一千年之后，才在研究如何使盲人可见的领域中出现。这里，视觉器官不再需要作为一种媒介；它被模拟大脑视觉刺激的机器所取代。视觉感知通过与大脑视觉能力的直接联系来运作。这将会是字面意义上的神经－电影（neuro-cinema）。

7. 例如，耳朵／听觉

起初，清晰的声音（articulated sound）主导着欧洲先锋电影之神让－吕克·戈达尔的创作，他像个虔诚又教条主义的天主教徒，自1980年代初以来，在与视频电子笔记本合作多年后，他开始再次为电影院制作电影，还翻遍了自己的唱片柜，为电影寻找各种美妙的协奏曲、交响乐和歌曲——从莫扎特的《魔笛》到莱昂纳德·科恩（Leonard Cohen）和费德里科·加西亚·洛尔加（Federico García Lorca）的浮夸又美妙的维也纳通俗歌曲《跳支华尔兹》（Take this Waltz）和《小维也纳华尔兹》（Little Viennese Waltz）。当下，在解释宇宙如何发展的这些互相竞争的理论中，最被广范接受的就是大爆炸理论。在这一宇宙模型中也有力地回荡着来自古代神话传说的回响。伴随着这一猛烈的事件，结构从无限物质的未形成的黑暗中、从声音和光亮中、从能够把万事万物都撕碎的巨大洪流中形成。"土著民族的创世神话和亚非文化的宇

宙起源都提到了作为造物主之母的黑暗的整体声音。"[1] 马吕斯·施耐德（Marius Schneider）是民族学家和音乐学家，他的专业领域是在石质结构和建筑中捕捉声音、节奏、旋律和音乐结构，在他看来，神是"纯粹的声音"。在一些我们最早知道的对于形如天使般的生物的想象中，比如婆罗门教的创世神话中，就有"发出声音并在地球上空飞行的透明而发光的生物。但当它们来到地面，开始吃植物时，它们就失去了轻盈的质感和发光的能力。它们的身体不再透明，剩下的只有它们的声音"。[2] 由趋光性生物变异为异养生物，从那时起，它们不得不摄取大量太阳产生的物质来维持生存。它们学会了说话并有效地组织它们的仪式。单词，用恰当的形式发出的声音，成为表达有组织的效果的最重要的方式，在更狭义的意义上讲，它就是用来表达现实的最重要的方式。声音被和谐地组织在一起而成为音乐。因此，能够被听见的其实是语法和具有可辨识的规则的结构——数学、几何、物理和生理规则。这就是从让-吕克·戈达尔到亚历山大·克鲁格（Alexander Kluge）的电影中都有的夹杂在空气杂音中的低语之声。

罗伯特·弗拉德（Robert Fludd）关于宏观世界与微观世界的历史的论著《逻辑哲学论》（*Tractatus*）的第二卷《自然科学是宏观宇宙的历史》（*De naturae simia seu technica macrocosmi historia*，法兰克福 / 奥本海默，1618），是一部各

1　Marius Schneider, *Singende Steine. Rhythmus-Studien an drei katalanischen Kreuzgängen Romanischen Stils* (Kassel-Basel: Bärenreiter, 1955), p. 12.

2　Marius Schneider, *Singende Steine. Rhythmus-Studien an drei katalanischen Kreuzgängen Romanischen Stils* (Kassel-Basel: Bärenreiter, 1955), p. 14.

种意义上的伟大作品，在其中第四本书的第四章"论数字与人的内在和谐"（Of Numbers and the Harmony of Inner Man）中，罗伯特·弗拉德引用了希腊–叙利亚哲学家伊安布里柯斯·查尔希丹西斯（Imablichus Chalcidensis，约245—325）和他的观点，即人的灵魂有能力听到神圣的和谐之声；灵魂仿佛记得这个结构，因为它先于人类个体的微观世界而存在。在他对于伊安布里柯斯思想（后被归为新柏拉图主义）的解释中，弗拉德强调人的肉体的物质性与记忆功能的联系。他写道，"人的灵魂——其黑暗的内部空间曾经被神圣的和谐所浸透——存在于物质的人体之中，这个身体不仅保存着自己对宇宙交响乐的记忆，也保存着神圣的思想；这就是为什么人类会如此奇妙地被简单而普通的音乐所打动"，[1] 此时，生物体就成了信息的储存器。

情绪键盘：从中世纪到现代早期——后来到欧洲现代主义的情感导向的（affect-oriented）和充满情感的（affect-charged）媒介概念的知识之父是伊纳爵·罗耀拉（Ignatius of Loyola），他是耶稣会的巴斯克（Basque）创始人，这一组织体现了梵蒂冈准军事化组织的先锋思想。罗耀拉是这一组织的第一任首脑。他著名的《神操》（*Exertitia Spiritualia*）最初只是单纯地被当作个人殉道与个人惩戒的指南；这本书主要是并且仍然是祈祷和冥想的沉浸指南。作为一部虚构的作品，书里所写的那些指令完美地符合亚里士多德的美学，读起来就像一部惊悚片的剧本。情感的净化是通过对恐惧、折磨、地狱的想象，并通过使它们在一个椭圆循环中重复而

1　Robert Fludd, *Tractatus theologo-philosophicus*, vol. II (Tomus Secundus), Oppenheim, 1617.

使之成为仪式的方式来实现的——这是这本书最重要的修辞手法。[1]

至少有两个来源可以被确定对圣伊纳爵的感知世界产生了强烈影响。二者都是与声音有关且充满了简单的音乐结构的领域。相对较早的一个影响来源是改编自圣经中《雅各布的天梯》（*Jacob's Ladder*）的一部作品，由 7 世纪时西奈山（Mount Sinai）的修道院院长圣约翰·克里马克斯（St. John Climacus）所作。他的《神升之梯》（*Ladder of Divine Ascent*）描绘了如何通过想象在一个困难重重而陡峭的阶梯上艰难攀向形而上体验的最高处来净化灵魂：与全能的上帝相遇。用音乐术语来表达克里马克斯的上升（Ascent）就是一种戏剧化的音阶。凭借歌曲《通往天堂的阶梯》（Stairway to Heaven，1971），齐柏林飞艇乐队（Led Zeppelin）在摇滚乐史上树起了一座备受肯定的里程碑；阿诺德·勋伯格（Arnold Schoenberg）试图将这个阶梯弯曲成无尽的仓鼠滚轮，他失败了——但这是非常壮丽的失败，尽管在这项创作上花费了数年的心血，但他最终没能完成这部清唱剧《雅各布的阶梯》。

圣伊纳爵的第二个灵感来源是中世纪晚期弗拉芒（Flemish）传统中尤为突出的关于虔诚的思潮。让·蒙拜尔（Jean or Jan Mombaer，d.1502）是其中最杰出的代表人物之一。在他于 15 世纪出版的关于精神修炼与宗教冥想的重要著作中，有一幅奇怪的版画，画中有一个巨大的十字架，十字架的横

1　更为详细的解释，参见 Siegfried Zielinski, "Modelling Media for Ignatius Loyola. A Case Study on Athanasius Kircher's World of Apparatus between the Imaginary and the Real", in *Book of Imaginary Media, Excavating the Dream of the Ultimate Communication Medium*, ed. Eric Kluitenberg (Amsterdam: NAi Publishers, 2006), pp. 29-55。

纵交叉处散发出上帝神圣的光辉。在这上面画着一种奇怪的乐器：

神秘的坎蒂弦琴（cantichord）类似于一种极为简化的羽管键琴（harpsichord）。它有五根弦，每根弦都被调为不同的音高。每根弦都连着一个键，每个键上都标着不同的希腊元音字母。琴的下方画着的十字架为我们提供了解开这个谜题的密码：这些元音字母分别对应着上帝的某种特定神性，这些神性在罗马天主教信仰中是不言自明的——媒介无考古学家们很熟悉这些公理，它们是由加泰罗尼亚僧侣拉曼·鲁尔（Ramon Llull, 1235/6—1316）在其《伟大艺术》（*Ars magna*）一书中所描述的伟大组合艺术中的拉丁字母表示的。A 与上帝的善良有关，E 与全能有关，I 与怜悯有关，O 与自由有关，U 与智慧和公正有关。在祷告的过程中，与此相关的是情感体验的各种特质，蒙拜尔是这样总结的："A 是喜悦和爱，E 是希望，I 表示同情，O 是恐惧，U 是（面对罪恶时）感到的痛苦和憎恶：一定要记住这些！"[1]

自中世纪以来，这种基于公理的控制美学，成为所有致力于在不知不觉中有效摄人心智的装置和设备的基础。心灵成了可塑的材料。表述的语法要尽可能简洁。19 世纪的彩色管风琴也基于这样的观念；除了音符外，它们还使用了某些具有特定情感内涵的色彩。年轻的阿蒂尔·兰波（Arthur Rimbaud）通过创作十四行诗《元音》（Sonnet des voyelles）

1　原文为："A gaudens amat, E sperat, sed I miseretur; O timet Uque dolens odit: et ista notes." 引自阿兰·吉勒莫（Alain Guillermou）撰写的伊纳爵·罗耀拉的传记，1960 年于巴黎出版；德文版参见 Alain Guillermou, *Ignatius von Loyola* (Reinbek: Rowohlt, 1962), p. 70。

以诗歌的形式实现了这一成就，他在诗中赋予了每个元音以不同的颜色。今天的迪斯科舞厅和俱乐部也是以这样的诗学观念为基础的。庞大的设计师队伍开发了标准化的声音－影像关系，使之成为灵魂的触发器（以及访客钱包的开启者）。

让我们简单地用阿拉伯医生割牛眼睛的手术做个类比。在阿拉伯－伊斯兰科学的黄金时代，知识文化领域的地缘与政治热点都在 9 世纪的巴格达智慧宫（Bait al-hikma）。它的创立者哈里发麦蒙（Calif Al-Ma'mun，813—833）被认为促进了很多关于自然哲学的古希腊文本的翻译，同时他鼓励求知若渴的年轻人独立思考并发展一种实验方法来探究世界。[1]

在众多从这个无可匹敌的学术机构中获益的人里，就有穆萨·伊本·沙克尔（Musa bin Shakir）的三个儿子穆罕默德（Muhammad）、艾哈迈德（Ahmad）和阿尔哈桑（al-Hasan），三兄弟组成了一个合作小组，其研究涵盖了整个科学领域：数学和几何学、天文学、自然哲学、医学、音乐、工程技艺。这三人以班努·穆萨（Banu Musa）的身份被载入科学技术史。这三个王子中，艾哈迈德尤其被视为一位天才工程师，也被认为是 9 世纪中期《精巧装置之书》（Kitab al-Hiyal）的主要作者。这本纲要中充满了各种工艺品、装置及其原件、动力学雕塑和自动机的一百多种模型的草稿和精确的建造指南——这里的自动机（automaton）指能自行运动的人工装置：有液压的机械自动舀水机和饮水机，有能发出声音的气动型动物，还有能自动添油的灯，这种灯能够自动补充灯油，还

1　参见 Henry George Farmer, *The Organ of the Ancients: From Eastern Sources (Hebrew, Syriac and Arabic)* (London: William Reeves, 1931), p. 55。

能转动风罩保护火焰，理论上讲这种灯可以永远燃烧不熄。[1]

某种东西能不间断地运动，这对班努·穆萨而言好像非常重要。他们诸多杰作中的一个作品就有这种特点；这个作品没有被收录在现存的《精巧装置之书》中，但阿拉伯－伊斯兰科学史上的历代权威都将这一发明归功于艾哈迈德王子。这个作品的文本原本收藏在隶属于希腊东正教会的贝鲁特三月修道院的图书馆中。这似乎是一份单独的手稿，后于19世纪被一些激进的基督教徒盗走。1931年，乔治·法莫（George Framer）重新发现了关于手稿的描述，那就是法国东方学家路易斯·谢赫（Louis Cheikho）对手稿的翻译。[2]

手稿的开篇描述了一个可以连续演奏的吹笛小人。"自动演奏的乐器"（Alalat illati tuzammir binafsiha）是班努·穆萨给这个音乐装置起的名字，强调了它自动化的特点。这个标题也说明，他们认为其在描述中所概述的技术具有普遍的意义；显然，他们希望人们能够独立地理解这个发明本身，而不仅仅将它与其在吹笛小人上的具体应用联系起来。

液压控制和气压驱动的鸟和吹笛小人也出现在中国古代文学，以及古希腊的阿基米德、阿波罗尼奥斯（Appollonius）和亚历山大港的希罗（Hero of Alexandria）等人的著作中。推进技术的先进方法的出现要归功于阿波罗尼奥斯。他开发了一种巧妙的液压泵装置，只要水流到机械装置中，吹笛小人

1　关于班努·穆萨作品的最可靠材料，参见 Donald R. Hill, *The Book of Ingenious Devices (Kitab al-Hiyal) by the Banu (sons of) Musa bin Shakir* (Dordrecht: Springer Science & Business Media, 1979)，也可参见 Siegfried Zielinski and Eckhard Fuerlus (ed.), *Variantology 4* (Köln: König, 2009)，该书探讨了阿拉伯－伊斯兰知识文化的黄金时代。

2　也可参见 *Al-Mashriq. Revue Catholique Orientale Bimensuelle* (Beyrouth: Imprimerie Catholique, 1906) 第 9 辑。

这个人形雕塑就会不停地吹奏。这是一种循环结构，当第一个水箱的容量清空并把空气压出去传送给吹笛小人时，第二个水箱就会被灌满，从而确保这个自动机真的能实现持续的能量供应。[1]

巴格达智慧宫的三个王子不仅开发和改进了液压与气动机械装置，他们还描绘并建造了一台能改变节奏、能输入不同旋律的音乐自动机。乔治·法莫在翻译手稿片段时援引了发明者的意图："我们意在说明一种乐器是如何 [……] 制作出来的，它能够演奏我们想要的各种旋律 [……] 有时候是慢节奏的 [……] 有时候是快节奏的，并且在我们需要时能够从一个旋律变为另一个旋律。"[2]

自动机的核心是一个液压驱动的气缸。气缸的表面有用木头或金属制成的带子，上面系着不同长度的凸出的小销钉。根据销钉在带子上的位置，以及带子之间的排列关系，这个机械转换装置能够打开或关闭笛子的阀门、风琴的音管，或者移动其他发声元件。程序（prographein）意味着制定规则。气缸上销钉的排列方式规定了乐器的形制，它们就是这个乐器的程序（programme）；销钉和带子是被转换成硬质材料的符号。这套硬件几乎与 500 年后中世纪晚期的欧洲钟琴（glockenspiel）所用的带销钉的气缸完全一样，甚至与之后文艺复兴时期的机械风琴，以及启蒙运动时期的自动写作机和自动乐器等都是一样的。

1　Eilhard Wiedemann, "Über Musikautomaten", in *Sitzungsberichte der physikalisch-medizinischen Sozietät in Erlangen*, ed. Oskar Schulz, vol. 46, 1914 (Erlangen: Max Mencke, 1915).

2　引自 Henry George Farmer, *The Organ of the Ancients*, p. 88；法莫在文中插入的有关阿拉伯人物的相关内容，此处并未涉及。前文的引用内容亦来自此书。

8. 扩展的动画（Expanded animation）

从历史角度看，动画可以被简单地理解为一种电影或影片类型。在这种情况下，我们所看到的是一段长达120 ~ 150年的充满了好奇心的动画发展史，但这一研究仅限于电影领域。然而，如果我们在一个扩展的模拟生命功能的生物装置或机器的门类的背景下思考动画，那么我们就会发现一个迷人的主题结构，对我而言，这些主题是与那些与众不同的对象、作家、艺术家和发明家联系在一起的。这个充满机械单身汉和机器新娘（马塞尔·杜尚语）的世界中，到处都是玩偶和假人、人造模特、木偶大师和皮影艺人、假面具和反串角色。他们或是成为皮格马利翁效应（Pygmalion effect）的受害者，或是将诱人的美丽人造物作为令其执迷的存在的意义。

他们最伟大的欧洲英雄之一是波兰诗人兼艺术家布鲁诺·舒尔茨（Bruno Schulz，1892—1942），他在奎氏兄弟（Brothers Quay）的电影作品中有幸经历了一场奇妙的重生。他的作品《肉桂色的铺子》（*Zimtläden*，一本故事集，内含一篇同名故事，该书的英文版为《鳄鱼街》[*Street of Crocodiles*]）中的主角都是人造生物、橱窗假人、诱人的人形衣架和神秘生物，这些都是舒尔茨在幻想生活中所唤醒的事物。当舒尔茨在德罗霍贝奇（Drohobycz）的加利西亚小城（Galician town）——后奥匈帝国的一部分，今属乌克兰——描绘着他的假人模特时，远在乌拉圭的菲利斯波特·赫尔南德斯（Felisberto Hernández，1902—1964）正在醉心于自己的创作。当时的赫尔南德斯是一位作家、钢琴家，也是一个普通工人，他正在用可以媲美诗歌的强度和文学批评中所说的"魔幻现实主义"

手法创作一篇关于"绣球花"（hortensias）的中篇小说，他也以此命名他笔下优雅的橱窗模特。"霍藤西亚"（Hortensia）是赫尔南德斯给这些人造美人起的名字，实际上也是小说里主人公挚爱的妻子玛利亚，以及作者本人的母亲年轻时的姓氏。[1]

汉斯·贝尔莫（Hans Bellmer）来自波兰的卡托维兹（Katowice），1920年代在柏林工业大学学习工程学。1933年，他开始了他古怪的皮格马利翁计划。他在柏林卡尔少斯特区茵伦芬瑟特斯街（Ehrenfelsstrasse）8号的一间一楼小公寓里，用木头和黑色的头发做了一个迷人的洋娃娃，他声称要以此"来抵制法西斯主义和即将到来的战争：停止一切对社会有益的活动"。在1934年他创作的第一版洋娃娃中装有一个媒体装置。他在洋娃娃的胃部这个原本"完全没什么用"的地方安装了一个自动西洋镜。洋娃娃左胸上的按钮可以让这个西洋镜里的全景图转起来。通过娃娃的肚脐，能够窥视到一些机械绘制的低俗图像。其实，这个东西整体上就是一个动画。1948年，在流亡巴黎十年后，贝尔莫终于打破了长久以来的沉默（也结束了他的封杀期），在他的手册《玩偶的游戏》（*Les Jeux de la poupee*）中公开了他的项目。他着重介绍了这些能动的工艺品的机械原理和球形接头构件，贝尔莫将拜占庭甚至犹太教神秘主义的自动机装置视为这一技术的先驱："这个装置的构造类似于古代的香炉，当它摇摆时会发生旋转，但始终能保持平衡。"在这本手册的开篇词中（可能创作于"二

1　Frank Graziano, *The Lust of Seeing: Themes of the Gaze and Sexual Rituals in the Fiction of F. Hernandez* (Cranbury, NJ: Associated University Presses, 1997), p. 201.

战"爆发之前），贝尔莫为他的项目给出了一个有趣的解释，其中包括他关于"游戏的人"（homo ludens）这一概念的独特观念：[1]

> 游戏是属于实验性诗歌一类的存在；因此玩具可以被称作诗意的唤起者（poetry-arousers）。最好的游戏不一定要去追求一个结果；而应该像一个承诺那样，让游戏者们一想到他们还没玩到的部分，他们的激情就会被点燃；因此，最好的玩具是那些让人察觉不到其中已经预设了一些一成不变的功能的玩具；玩具是如此富有可能性和偶然性，比如最不起眼的布娃娃，玩具也如此富有挑战性，比如占卜棒，你拿它去探索世界，就是为了在某个地方听到那个自己其实一直期待着的、能令自己兴奋的声音，任何人都可以重复这样的操作；因为这时突然显现的其实就是真正的"你"。[2]

布鲁诺·舒尔茨和汉斯·贝尔莫，这两位创作人偶形象的波兰诗人和波兰艺术家，为扩展了的动画概念有着怎样的复杂性提供了一个模糊的轮廓，这还只是其中的两个例子。戏剧导演塔德乌兹·坎特（Tadeusz Kantor）为保持 12 世纪的波兰传统而创作的《爱与死的机器》（*Machine of Love and Death*, 1987）[3] 也属此类作品。海恩里希·冯·克莱斯特（Heinrich

1　约翰·赫伊津哈（Johann Huizinga）1933 年在莱顿以校长的身份发表了关于这一主题的开幕演讲，1938 年他的同名著作出版。

2　汉斯·贝尔莫《玩偶的游戏》（Paris: Editions Premieres, 1949）一书的序；德文版参见 Hans Bellmer, *Die Spiele der Puppe* (Berlin: Gerhardt Verlag, 1962), p. 49, p. 52, details p. 188f. 法文版中并没有"诗性的唤起者"（Poesie-Erreger）这一美好的表达。

3　也可参见西西里巴勒莫莫博物馆（Marionette Museum）为纪念波兰戏剧大师而出版的目录。

von Kleist）撰写的关于提线木偶剧院（Marionette Theatre）的文章在现实中已成为动画人的圣经，同样的例子还有恩斯特·西奥多·阿玛迪斯·霍夫曼（Ernst Theodor Amadeus Hoffmann）创作的故事《睡魔》（*The Sandman*，1817）以及该故事中引起轰动的人造女主角奥林匹娅（Olimpia）。维利耶·德·利尔·阿达姆（Villier de L'Isle Adam）创作于1880年代的《未来的夏娃》（*L'Eve future*）和托马斯·阿尔瓦·爱迪生（Thomas Alva Edison）发明的会说话的留声机娃娃也是这类的例子。20世纪第一场先锋派浪潮就紧随着工业时代对于人造物的迷恋而到来。杜尚的《大玻璃》（*The Large Glass*）又名《新娘被她的单身汉们扒光了衣服，甚至》（*The Bride Stripped Bare by Her Bachelors, Even*，1915—1923），这件作品的下半部分"机械单身汉"（The Bachelor Machine）的画面中央有一个"巧克力研磨机"，这部分作品由想象出来的被赋予了灵魂的机器所构成，这跟作品的上半部分"新娘的领域"（Domain of the Bride）是一样的。1972年电影人杨·史云梅耶（Jan Svankmajer）创作的《自淫的机器》（*Ipsation Machine*）显然能与杜尚的作品联系起来。在20世纪下半叶的艺术中，从皮埃尔·莫里尼埃（Pierre Molinier）的讽刺作品，到尤尔根·克劳克（Jürgen Klauke）和辛迪·舍曼（Cindy Sherman）这类的摄影艺术家，"玩偶的游戏"（贝尔莫语）已经发展为一个独立的亚类型，这一流派的艺术家的创作都与有生命的人造物和生命的机械装置有关。

像洋娃娃一样可动的人像是迄今为止探索甚少的一个门类分支，考古学家将其追溯到了古埃及时代。"万物有灵论

可能就是动画最初的根源"，德瑞克·德·索拉·普莱斯（Derek de Solla Price）在1964年的一篇关于由皮带操控的印尼皮影戏的文章中这样写道。[1] 西方基督教世界对于创造人形拟像有着深厚而丰富的传统，比如，作为耶稣化身的小娃娃或各种圣徒，以供虔诚的人抚摸。这些肖像都是用木头小心而虔诚地雕刻而成的，朝拜者会用各种各样的方式绘制和装饰它们，并赋予其灵魂。意大利南部和西西里地区盛产各式各样的此类娃娃样的物件，也确有与之相关的迷信文化。这些东西的实体有着很强的存在感和明显的性暗示。到目前为止，艺术史只是将这些工艺品作为图像来对待，但忽略了它们作为立体实物的触感维度。

9. 终点／又一个起点

为了确保电影创作有一个丰富的未来，作为研究者的我们，应该让电影这个被我们许以美好期待的事物，能够拥有一个和我们期许的未来同样丰富多彩的过去。我希望能够在方法论上更进一步：将我们所期待的随着时间之箭一同向前发展的多样化（diversity）和异质性（heterogeneity），与存在于过去和被淹没的当下中的令人困惑的多样性（multiplicities）结合在一起，这是合乎逻辑的。媒介的无考古学，若以我怀着巨大的热情付诸实践的方式开展的话，可以说是一种极具潜力和可能性空间的特殊游戏。正如我们不太愿意接受一个在技术上已经预先编程好的未来一样，我们也不赞同一些历史学家或物理学家的观念，即将历史视为必须通过线性的方

1　Derek De Solla Price, "Automata and the Origins of Mechanism and Mechanistic Philosophy", *Technology and Culture*, vol. V, no. 1, Winter 1964, pp. 9-23.

式挖掘出来的一排排既定事实的集合。在纪录片《电影史》2A、2B 部分的开头，戈达尔用一支细签字笔在他自己的电影公司声影工作室（Sonimage）的白盒子上写下了影片名，笔尖划过发出恼人的噪声。这个镜头中的第一句话就声明："历史学家的工作就是为那些从未发生过的事提供一个精确的描述。"

有了能垂直地、水平地、历时地、共时地穿梭的时空机器的抚慰，我们也应该能专注于未来最为重要的东西：那就是伟大的光影艺术，它在 370 年前的罗马耶稣会大学中就已经是一门非常有效的课程了。

大多数关于时间的西方哲学，包括黑森林中的天主教徒马丁·海德格尔的哲学，都是关于焦虑和恐惧的哲学。一种积极乐观的哲学并不排斥忧郁，但作为一种原则，它要求自由能够摆脱如土星环一般无尽的循环，并能够抢先于任何死亡的降临一步。电影可以做到这一点——它以一个不断重新再造的世界的形式来实现这一点，因为它只存在于投影之中。

《灵动：鬼影实录》与《灵动：鬼影实录2》中的后电影性

特蕾丝·格里沙姆 等文　邬瑞康 译

《〈灵动：鬼影实录〉与〈灵动：鬼影实录2〉中的后电影性》（The Post-Cinematic in *Paranormal Activity* and *Paranormal Activity 2*）最初发表于在线期刊《人类之怒》2011年第10期，后收录于肖恩·丹森和朱莉娅·莱达主编的文集《后电影：21世纪电影理论研究》。本文是围绕《灵动：鬼影实录》和《灵动：鬼影实录2》展开的圆桌讨论，参与讨论的四位作者是美国欧克顿社区学院人文和哲学系博士特蕾丝·格里沙姆、朱莉娅·莱达、美国底特律大学教授尼古拉斯·罗姆布、史蒂文·沙维罗。

尼古拉斯·罗姆布对后电影和电影史上的先锋派运动进行了比较，认为与先锋派运动相比，后电影缺乏相应的宣传渠道。史蒂文·沙维罗将后电影放置在媒介的背景下进行考量，认为新的数字技术对后电影在形式上构建自己的特质有相当的推动作用。朱莉娅·莱达则认为两部影片除了在形式上值得人们关注之外，对影片的意识形态解读也同样能够构成后电影境况下对身份的探讨。此外，他们还将影片放在资本主义政治经济体制的语境下，对影片形式和内容上的细节部分进行了相应的讨论。

格里沙姆：我想从最理论化的层面出发，了解您对我们正在讨论的两部电影——《灵动：鬼影实录》（2007；奥伦·佩利导演）和《灵动：鬼影实录 2》（2010；托德·威廉姆斯 [Tod Williams] 导演）——的看法。如果您对"后电影"（post-cinematic）或您使用的等效术语做一个简要定义，并且其中包含一些有关这两部后电影的介绍性评论，那将会很有帮助。

罗姆布：很荣幸来到这里，感谢特蕾丝提出的这个开放性问题。我对后电影的思考肯定受到了史蒂文论著的影响，尤其是他在《电影哲学》（*Film-Philosophy*）上发表的论文《后电影情动：论葛蕾丝·琼斯、〈登机门〉和〈南方传奇〉》（Post-Cinematic Affect: On Grace Jones, *Boarding Gate*, and *Southland Tales*）及其著作《后电影情动》。我认为，史蒂文关于后电影媒体的表达方式如何产生"一种弥漫在我们当今社会环境中的、自由浮动的感性"的表述特别恰当。[1] 我本人目前正在进行的绘制后电影地图的课题将从这种现象开始：我们的日常生活完全沉浸在数字化、电影化想象的洪流中，这在《灵动：鬼影实录》系列电影中得到了很好的体现，这些电影在最根本的层面上着手解决如何在这种新媒体格局中探索私人空间的问题。

在此，我将转向一些精神病医生使用的概念——边缘共振（limbic resonance）——来描述人类是如何通过神经协调和镜像神经元"调谐"彼此的。后电影具有一种生命力，它对我们产生多少影响，我们就对它产生多少影响。我们感受它，

1　Steven Shaviro, *Post-Cinematic Affect* (Winchester: Zero, 2010), p. 2.

它也感受我们。电影如何实现这种感知状态仍然是个谜，需要理论化；为此，我们可能会求助于量子物理学和精神病理学，这些学科的方法（在最根本的意义上）是实验性的。

在《灵动：鬼影实录》系列电影中，闹鬼的不是房子或者主角，而是摄影机，不管它们是移动和手持的（像第一部中那样），还是稳定和固定的（像第二部中那样）。在某种程度上，我想知道这是否会改变人们熟悉的电视真人秀（reality-TV）的修辞手法。

后电影的另一个特点与先锋性相关，从历史上看，先锋性在保持电影和大众文化之间的一定临界距离上起着重要作用，并在"电影"周围培养了某种灵韵和神秘感。（尽管正如罗伯特·雷 [Robert Ray] 雄辩地指出的那样，先锋派运动通常是由明星驱动的，并获得了主流的欢迎。）但是，今天有可能出现电影先锋派运动吗？《灵动：鬼影实录》系列电影很能说明问题。在略有不同的历史环境下，我们可以将它们视为先锋艺术。可以说，它们在形式和限定方面的实验——尤其是《灵动：鬼影实录2》——与其他被认为是实验性的或至少具有挑战性的当代电影一样严格，例如《十段生命的律动》（Ten，2002；阿巴斯·基亚罗斯塔米用两部安装在车上的数码摄像机导演了这部电影），《俄罗斯方舟》（Russian Ark，2002；亚历山大·索科洛夫 [Alexander Sokurov] 导演；96分钟一镜到底），《时间编码》（Timecode，2000；迈克·菲吉斯 [Mike Figgis] 导演；将屏幕分成四个象限，每个象限实时显示同一时间的情节，没有剪辑）。先锋艺术和资本之间的关系是多样化且富有质感的，但我们应该记住第一部《灵动：

鬼影实录》是独立制作的，制作成本仅为 15000 美元左右，由奥伦·佩利执导，他完全是电影业的局外人，此前从未拍摄过电影，甚至连一部短片都没有。

后电影缺乏多样性的宣传渠道。与法国新浪潮、意大利新现实主义或电影文化运动不同，没有人声称像《女巫布莱尔》（*The Blair Witch Project*）或《灵动：鬼影实录》系列电影这样的电影是实验性的，因此它们就不是实验电影。拍摄这些电影的人——不同于拉斯·冯·提尔、斯坦·布拉哈格或梅雅·黛伦（Maya Deren）——也不是作家、批评家或挑衅者。先锋艺术始终依靠宣传来获得并维持其一度非常有名的挑衅现有标准的地位。在后电影世界中，社交媒体渠道的激增带来的不是更多的跨平台话语，而是更少的跨平台话语。总的来说，电影制作人是灾难的推广者而不是动因。这并不是说资本将电影彻底商品化了（情况似乎并非如此），而是后电影缺乏强大的元叙事，无法与非正统宣传潮流相逆而行。宣称先锋后电影为先锋后电影的声音在哪里？

莱达：我同意尼古拉斯的观点，史蒂文之前关于后电影的论著是一个坚实的基础，可以从这里开始讨论现已发行的两部《灵动：鬼影实录》。我特别想要强调的一点是，在《电影哲学》杂志从史蒂文的书中摘选的众多论文当中，最让我感兴趣的就是《后电影情动：论葛蕾丝·琼斯、〈登机门〉和〈南方传奇〉》。我主要喜欢他对技术（尤其是新的数字生产方式）、资本和情感之间相互联系的关注。他认为后电影媒体制作

生产主体性……并在资本增值中起关键作用。正如旧的好莱坞连续性剪辑系统是福特主义生产模式不可分割的组成部分一样，因此数字视频和电影的剪辑方法与形式技巧直接属于当代新自由主义金融的计算和信息技术基础设施。[1]

这在这两部电影中——可能在第二部当中更是如此——听起来尤为正确，因为数字化的电影摄影和剪辑与我感觉到自己陷入某种感知模式的方式之间，存在着如此明显的关系。比如，固定的安全摄像头所拍摄的镜头迫使我不断地扫描画面，因为我意识到摄像头不会挑出我应该关注的动作或细节。

正如您在此所见，我通常不会在不求助于例证的情况下在理论层面停留很久——这通常是我理解理论的唯一方法。但我也觉得史蒂文的定义鼓励了一种政治解读，即考虑性别、种族和阶级在电影中错综复杂地交织在一起的方式，尤其是在《灵动：鬼影实录2》中。在这部电影中令我震惊的是，几个不同轴心的权力关系迅速而危险地发生了逆转。首先和最明显的是，美国郊区中产阶级的房屋本身。当然，长达数世纪之久的哥特传统和关于闹鬼房子的恐怖小说以及后来的电影，为电影所描绘的一个陌生化的家庭空间转化成一个恐怖场所奠定了基础（这也是对特蕾丝关于黑色家庭 [Home Noir] 的讲座的肯定）。但更具体地说，对于特定的观众而言，这些电影很精妙地用一种低预算的写实手法描绘了 21 世纪的美国房地产噩梦。虽然我是美国人，但是我从 1998 年起就没在美国生活过了，所以我自己对麦克豪宅（McMansions）和我

1 Steven Shaviro, "Post-Cinematic Affect: On Grace Jones, *Boarding Gate*, and *Southland Tales*", *Film-Philosophy* 14.1 (2010), p. 3.

们在此看到的那种郊区生活方式的体验是非常间接的，但我感觉这部电影就像是一种关于过量的时间和空间的表述——过多的个人生活空间，过多的消费品，过多的汽车，过多的游泳池，过多的能源消耗，过多的新型金融手段，等等。

这也暗示了过去的男性祖先和魔鬼做了一个浮士德式的交易，以换取物质财富。从这个意义上讲，我认为这部电影和罗梅罗（Romero）的一些恐怖电影有相似之处：不只是《活死人之夜》（*Night of the Living Dead*）中与世隔绝的家和《活死人黎明》（*Dawn of the Dead*）中的购物中心，还有《马丁》（*Martin*）中位于匹兹堡郊区的荒凉的铁锈地带。和这些电影以及其他身体类恐怖电影一样，恐怖的原因并不像鬼魂或幽灵那样与特定的地点相关，而是基于身体本身。恐怖似乎总是（到目前为止）和一个年轻女性的身体相关，这一点在几个月后上映的第三部电影中可能会得到更多的解释。另一个明显的权力关系逆转发生在这个家庭和其拉丁裔女仆之间，他们一开始就高人一等地称她为"奶妈"，暗示她只是一名育儿工作者。但后来，我们看见她做饭、洗衣服、打扫房子。影片重复了一种陈词滥调，即她就像一个家庭成员，但被草率地开除，然后当他们意识到需要她的专长时，又重新召回她。到那时，她已经完全控制了这个家庭——幸运的是，她似乎是真诚地关心他们，而不是利用这个机会报复他们，就像《坠入地狱》（*Drag Me To Hell*，2009）这类恐怖电影中被压迫的人所做的那样。如同特纳／莱顿（Tourneur/Lewton）的恐怖电影系列和许多其他电影，我们在这里看到一个富裕的白人男性拒绝女性他者角色的原始知识，之后他又接受并依赖于

她的知识。

但是，接着研究权力关系及其反转，我发现技术本身和房主之间的权力关系是脆弱的，因为他们购买了安全监控系统和家用摄像机，却难以掌握其操作，后来似乎又为了自己的生存而依赖于它们。在每部电影的某些时刻，观众都会意识到一种以数字化的形式呈现的戏剧性讽刺：因为摄像机不管"知道"的还是"看到"的都比角色们要多，所以观众也比剧中人更了解情况。但是，监控摄像头的全知全能开始变得和某种控制人的方式相似——我认为，与其说摄影机在闹鬼，不如说摄影机是一种高级的、无所不能且不被干扰的目击者，同时迫使我们无能为力地见证一切。我感到这种强制性的、笨拙的监视散发出一种近乎虐待狂的氛围：监控视频成为观众酷刑装置。从这个意义上来说，这里的数字生产方式似乎对电影所产生的各种情感有影响。

沙维罗：我对后电影的理解首先来自媒介理论。电影通常被认作 20 世纪的主导媒介或美学形式。在 21 世纪它显然不再拥有这个地位了。所以，我首先要问，当电影不再是弗雷德里克·詹姆逊所谓的"文化主导"时，当它被数字和基于计算机的媒体"超越"时，电影的角色或地位又是什么？（我给"超越"加上引号是为了防止给这个词汇加上目的论的意义，搞得好像一个媒介被另一个媒介取代肯定是一种合理的发展，或者是朝向最终目标又前进了一步。虽然从这个方面而言，安德烈·巴赞目的论式的"完整电影神话"肯定是值得考虑的，然而还有很多其他因素也在这里起作用；这是一个非常复杂

的、由多个因素决定的情况。）

当然，如果非常严谨地说，对于20世纪上半叶来说电影确实是唯一的主导；在下半叶，它让位给了电视。但很长一段时间以来仍旧存在一种等级划分："大屏幕"在社会意义和文化威望上继续优于"小屏幕"——尽管后者创造了更多的收入，收看的观众也多得多。早在1950年代，电影就在电视上找到了第二春；一直到了很久之后，才有人想到要将电影翻拍成电视剧。电视新闻或现场直播确实很快就变得非常重要：回想一下尼克松的跳棋演讲（1952）、尼克松和肯尼迪之间的辩论（1960）以及肯尼迪遭到刺杀的新闻报道（1963）。但是直到最近的十年或二十年，人们才开始认为电视情节剧要比电影情节剧更加深刻、更有价值。（在1970年代，《教父》[Godfather]系列电影和《出租者司机》[Taxi Driver]是文化里程碑；对之后的十年来说，类似的里程碑是像《黑道家族》[The Sopranos]和《火线》[The Wire]这样的电视剧。）

随着一系列电子化以及随后而来的数字化的发明创新的出现，电影才逐渐地失去了它们的主导地位。安妮·弗莱伯格和列夫·马诺维奇这样的理论家写了很多相关的东西：他们涉猎了多频道有线电视的发展，对红外线遥控日益增长的使用，VCR、DVD、DVR的发展，以及个人电脑的普及，这些电脑本身具有拍摄画面、录制声音并对其进行编辑的功能，电脑游戏日益流行并且水准也变得越来越高，而网络的扩展让各种各样的上传和下载、Hulu和YouTube这类网站的兴起以及流式视频的出现成为可能。

这些（电子化）录像和数字技术的发展完全搅乱了电影

和传统无线电视。它们引入了一个全新的文化主导，或者说文化－技术体制：我们现在对这一体制的大致情况还没有完全了解。我们确实知道新的数字技术让视听材料的制作、剪辑、分发、录样和混编变得比以往任何时候都更容易、传播得更广；我们也知道我们现在已经能在一个史无前例的广阔范围中得到此材料，在各种各样的地点，在小到手机、大到 IMAX 的屏幕上。我们也知道，这个新的媒介环境对一个社会、经济、政治发展的综合体起着重要作用，并深深地根植于此：全球化，金融化，后流水线零库存式生产和"弹性积累"（flexible accumulation；大卫·哈维 [David Harvey] 语），劳工的无产化，以及大规模的微监控。（这些发展情况中有很多都不是新出现的，它们是资本主义逻辑中固有的东西，在一个半世纪之前马克思就已经概述过了；但是我们在以一种新的形式体验它们，而且强烈程度也到了一个新的等级。）

　　我就将后电影放置在这种背景之下。在这个更为广阔的领域当中，我正在尝试回答的问题是：当电影不再是文化主导，当它的制作和接收的核心技术过时或者被纳入某种完全不一样的力量之后，电影会变成什么样子？如果我们现在已经超越了乔纳森·贝勒所谓的"电影化的创作模式"，那么电影又处于什么位置呢？数字化或后电影的视听化影像的本体论是什么？它和巴赞的摄影影像本体论之间又有什么关系？具体的电影或者视听作品，在一个不再是电影化的或者说以电影为中心的时代，要怎样进行自我改造或找出新的表达力量呢？就像马歇尔·麦克卢汉在很久之前指出的那样，当媒介环境改变的时候，我们就会体验到和之前不一样的"感知比率"

（ratio of the senses），旧的媒介形式不一定消失，而是被重新规划。我们仍旧制作并观赏电影，就像我们仍旧广播并收听无线电、仍旧创作并阅读小说一样；但我们在拍摄、广播和写作以及观看、收听和阅读时，都以一种和之前不一样的方式进行。

我觉得（迄今为止的）两部《灵动：鬼影实录》以一种非常有力的方式逐一表现了这些困境，并针对这些困境提供了可能的答复。它们由最近（先进，但是便宜）的数字技术制作而成，而且它们也将这些技术融入了自己的叙事，并探索了这些技术所带来的新的形式可能性。作为恐怖电影，它们通过让人们注意到这些数字技术与这些技术所处的社会经济之间的关系来调节恐惧的情感。《灵动：鬼影实录》系列电影实际上运用了 20 世纪恐怖片中的主要表现手法。首先，有一个空间的断裂，这个断裂产生于一个神秘的外来力量入侵这个住宅，并在这个生活化、隐私化、中产阶级父权制的核心家庭当中清晰可见。其次，还有时间的扭曲（扩张和压缩），这些扭曲产生自吓人的旋律、期待视野和紧急事件：角色和观众在等待某事发生或某物出现的空闲时间；以及丰满时间，即他们忽然遇到猛烈袭击或侵犯，从而无法清晰准确地察觉发生了什么，也无法区分这到底是外来的侵犯还是内心的过度反应（或者说，无法做出有效反应）。《灵动：鬼影实录》系列电影也运用了这些对空间和时间的控制调节，但采用了各种新的方式，因为这些方式所蕴含的技巧和新的时空构建方法相一致，或者说它们帮忙展示了这种新的时空构建方法（有的人在这里可能会想到大卫·哈维的"时空压缩"[space-

time compression]，或者曼纽尔·卡斯特的"流动空间"[space of flows] 和"永恒时间"[timeless time]）。

格里沙姆：我的第二个问题和尼古拉斯在他的回答中提到的一些东西有关，那就是《灵动：鬼影实录》和《灵动：鬼影实录2》中的后电影性与真实电视[1]中的后电影性之间的区别。我经常读到和听到的一种对这些电影的批评是，它们非常无聊的原因正是它们很像《宅鬼逐个捉》（*Ghost Hunters*）等包含了"超自然"的电视节目。这个批评合理吗？为什么呢？

罗姆布：从某些方面来讲，我觉得《灵动：鬼影实录》系列电影既反映了关于真实电视的更深层次的焦虑，也映射了在美国社会中真实电视本身是如何反映为数众多的监管的。对于第一个问题，朱莉娅写到了房主和他们为了保障自己的安全而安装的摄像机/监控之间的"脆弱的权力关系"。我认为这是一个梳理影片中正在发生什么的非常有用的方式。尽管很多关于作为一个独立的公民意味着什么的根本观念正在经历深远的转变，但是在这个国家我们并没有很多关于监控和隐私集体化的公共讨论或辩论。电影是一个未被言说的社会焦虑能够以叙事形式得到表达的地方。我想那些关于"二战"后"回归常态"以及黑色电影如何通过非正常的光影操作来描绘这些矛盾的问题就是例子。

　　真实电视似乎一直都和镜头的真实性有关，而且它经常

1　"真实电视"原文为 reality TV，通常指电视真人秀，即看上去没有经过刻意安排的、客观记录下来的影像，这里将其译作"电视真人秀"略有不妥、略显口语化，所以采用直译"真实电视"。——译者注

指出镜头本身将私人欲望转化成公共商品的作用，但是又不对此进行批评。《灵动：鬼影实录》系列电影——就和《女巫布莱尔》一样——甚至更进一步地强调了摄像机的在场，并相当有效地将摄像机变成了恐怖的集合体。这些影片中的魔鬼之所以是不可见的，恰恰是因为根本没有魔鬼。摄像机本身就代表着着魔（possession），也就是说：它们让那些恰巧进入它们视线的人们着魔。真实电视有捕捉人类真实的情感瞬间的功能：恐惧、嫉妒、愤怒、爱。但是其根源是着魔：人类被他者的视线所占据，被摄像机目不转睛的视线所占据。我们在网上和街上干的事情都处于大量监控之下，而且是相当隐秘的监控：我们甚至都不知道自己正在被观察、追踪、记录。从存在的维度来说，这实在是太恐怖了，既然我们似乎无法在公共领域中表达这些忧虑，那么还有什么比恐怖电影更好的方法来将这些影像构成一种叙事形式呢。

沙维罗：我很喜欢朱莉娅所提出的"一种以数字化的形式呈现的戏剧性讽刺：因为摄像机不管'知道'的还是'看到'的都比角色们要多"，以及尼古拉斯所说的"摄像机本身就代表着着魔，也就是说：它们让那些恰巧进入它们视线的人们着魔"。两部《灵动：鬼影实录》都运用了传统恐怖电影的手法，即邪恶力量只能在你某种程度上邀请了它们之后才能显现自己，而且当你质疑它们并试图找出它们到底想要什么的时候，这种行为只会助长并强化它们。想必那个"想要"附身凯蒂（Katie）并在两部影片的结尾处都成功附身的魔鬼本体不管怎样都会紧随她，但为了观察它的行动而安装的科

技设备似乎强化了它。在这两部电影中，都是丈夫或者男朋友安装了这些监控设备，想要借此证明危险并不存在。这是类似的恐怖电影中常见的处于主导地位的男性权威角色的一种变体：一个见识狭隘的理性主义者，而且不相信超自然，他们对这些女性"非理性"恐惧的蔑视只会加剧灾难的降临。科技理性颇为讽刺地导致并助长了它本应该预防的非理性力量；一个拥有最大化的可视性的设备为无形、不可视、完全看不见的东西提供了可能性。魔鬼之力只能通过它的效果被看见（碰撞家具，关上门，点火，把人从楼梯上面拽下来，等等）；为了发挥全部的力量，它需要将自己具现化在一个女人的身体（凯蒂）当中。

我不禁想起了吉尔·德勒兹关于力量和形式的观点。在他分析弗朗西斯·培根（Francis Bacon）的书里，德勒兹写道，艺术"不是一种重现形式或者创新形式的东西，而是一种俘获力……绘画的任务就是试着将可视化力量赋予那些本来看不见的东西。同样，音乐尝试着将声音的力量赋予那些本来没有声音的东西"。[1] 每一种感觉都产自力量（force），德勒兹说，但是这些力量本身并不能被感知到。

德勒兹所论述的是被他称为"潜在"（virtual）的东西；尽管有所倒置，但我认为他的观点对恐怖类型也非常适用。恶魔、魔鬼的侵犯本身是一种感知不到的力量，它的影响却变得能被感知、认知和意识。用德勒兹的话来说就是，这一力量在致力于让自己"现实化"。邪恶力量来自外部：并非

[1] Gilles Deleuze, *Francis Bacon: The Logic of Sensation*, trans. Daniel W. Smith (London: Continuum, 2003), p. 56.

源于别的什么经验主义的地方，而是源于德勒兹所谓的"一个远于任何外部世界甚至任何外部形式的外部"[1]。强行和我们进行紧密接触的正是这个外部。

人们经常认为德勒兹赞扬外部力量的到来；但是我觉得这过于简单化了。在任何情况下，恐怖片在处理这种侵犯性事件的时候都会有一种明显的情感矛盾。来自外部的侵犯创造了害怕和焦虑的感觉。当然，这是一种能追溯到一百年前弗洛伊德的恐惑（uncanny）的东西（实际上，可以再追溯到弗洛伊德之前一百年的德国浪漫主义根源）：正是这个中产之家、内部性的所在地，以及我们在一个冷酷无情的世界中所拥有的天堂，成了外部力量展示它自己的地方。

在《灵动：鬼影实录》系列电影中，对被入侵家庭的描绘借鉴了中产阶级的加利福尼亚住宅区，很多美国人在过去的十年里都购买了那里的房子（他们当中的很多人都在后来2008年的金融危机中失去了房子）。这种住宅从本质上来说没有什么特色：就在你努力让它变成了"你的"之后，它看起来还是很普通。我从某处看到，奥伦·佩利用自己的房子作为第一部电影的场景；我对此一点也不觉得惊讶。我应该强调一下，我在此并没有表达任何对市郊生活的鄙夷的厌恶。（我住在城里，离加利福尼亚很远，但是我自己的家非常普通；我所有的家具几乎都来自开市客或者宜家。）但是电影强调了一种普遍流行的内部设计标准：这是一种我们都渴望的生活状态。只有非常穷的人（或者那些最近失去了抵押出去的房子的人）不能享有这种状态，而只有非常有钱的人才能承

1　Gilles Deleuze, *Foucault*, trans. Seán Hand (London: Continuum, 1999), p. 96.

担得起任何比这种生活状态更有个性的状态。正是在这种普通的平淡中，在我们仅有的私人状态的幻影中，外部力量展现了自己。这种侵犯既是唯一能让我宣称自己独特性的存在，又是某种要将我从所有的舒适和所有的希望中分离出来的威胁。

当然，真正将《灵动：鬼影实录》系列电影和更早的恐怖电影区分开来的不只是家具陈设，而是技术。所有东西都是用手持摄影机的镜头、笔记本电脑自带的摄像头或者监控摄像头拍摄的。此外，这些技术元素本身在电影中就大量存在。结局是一种等级的崩溃。在五十年前的现代主义电影当中（不管是法国新浪潮还是更激进的实验性先锋电影），一个重要的行为就是明确表明我们正在看的是一部电影，而不是现实本身。这也让电影有了自省性，并将我们对其的审视转向了元层次（meta-level）。反过来，《灵动：鬼影实录》系列电影中没有什么"元层次"的东西。运用很多人家里已经拥有的技术表明，这些技术并不是从外面审视着我们，而是将它们自己整个编织进了日常生活当中。不存在什么特殊的自省层级；所有的事情都在同一个平面上发生。这是让这些电影后电影化的一部分。记录下这些神秘活动的技术其本身一点也不神秘。

从这个角度来说，《灵动：鬼影实录》系列电影不仅和1970年代及1980年代的恐怖电影有很大的区别，还和它们公认的前身《女巫布莱尔》（1999）很不一样。这部电影是第一部运用廉价和普遍的摄像机技术的恐怖电影，这些技术在影片当中所处的地位就和它们在电影制作过程当中所处的地位一样核心。但是《女巫布莱尔》在运用碎片化技术和构建

壮观场景方面依旧更像传统电影。相反，《灵动：鬼影实录》系列电影强调了极端的连续性而不是碎片化，毕竟，它们的录像应该来自一直运行着的监控镜头，或者非常便宜和易于使用的家用录像机，所以我们一有机会就会删除它们，不会出于什么特别的原因将它们保存下来。同样，被这些计算机记录或者创造出来的侵扰事件，也不像之前的恐怖电影当中经常出现的事件一样壮观，相反，它们更趋于平淡。就像尼古拉斯在他之前对《灵动：鬼影实录2》的分析中写的那样："骚动的幽灵恰恰是通过对这些家庭（提供各个房间情况的监控摄像头的）画面的单调重复出现的。"[1]

尽管我们一直在论述"监控"录像，但我觉得这个用词可能有点不恰当。和米歇尔·福柯所描绘的传统的监控相反，这里没有任何人在看摄像机的输出画面；甚至没有福柯所谓的不知道是不是有人在看的不确定性。实际上，我们应该说只有笔记本电脑在看它自己拍摄的这些录像。笔记本电脑并不是一个观众，更不是一个监视人员。相反，我们应该说它确确实实什么也不是。这也意味着作为观众正在看这些电影的我们什么也不是。不存在什么身份认同。每一个东西都是极端去个性化了的（这也是万物都变成纯粹的"数据"时发生的事情——这就是电脑所做的事情）。因此，我想发展一下尼古拉斯提出的说法，即在电影当中"人类被他者的视线所占据，被摄像机目不转睛的视线所占据"。在我看来，摄像机的"目不转睛"是一种持续性的行为，这种行为和我们

1　Nicholas Rombes,"Six Asides on *Paranormal Activity 2*", *Filmmaker*, May 2011. 可登录：http://www.filmmakermagazine.com/news/2011/05/six-asides-onparanormal-activity-2/。

所认为的占有性的凝视（gaze）完全不是一个东西——相反，它是剥夺性的。同样，对于朱莉娅所说的电影当中"监控摄像头的全知全能开始变得和某种控制人的方式相似"，我也要进一步完善。对我来说，摄像机的效果并不是致力于控制，而是要消除任何控制的形式，让它变得无与伦比和不可思议。

简而言之，《灵动：鬼影实录》系列电影无关乎监视（surveillance），而关乎未来主义者吉米斯·卡西奥（Jamais Cascio）所谓的逆向监视（sousveillance）："最近的一个表示'从下面看'的新词汇——和'监视'这个表示'从上往下看'的词相对。"卡西奥描绘了其所谓的"参与性圆形监狱"（participatory Panopticon），后者颠覆了福柯所描绘的模式。这种新的信息搜集形式并不是老大哥的侵犯，而是由"数以百万计的小老弟和小老妹手中的摄像机和记录仪"实现的。卡西奥对这一进程持有某种程度的乌托邦式的希望：它有让信息被每个人自由获得的可能性，而不是被大企业和国家安全组织垄断。并且我不得不说，我非常喜欢卡西奥关于那些像鲍德里亚一样对后现代社会当中的"下流"（obscenity）和隐私与安全的缺失进行强烈指责的人的看法。我经常觉得鲍德里亚是最后的老派欧洲知识分子，他非常害怕美国流行文化的"庸俗"（vulgarity）。然而，我觉得《灵动：鬼影实录》系列电影给了我们一些非常不一样的东西：一种非常适用于逆向监视世界的恐惧感，一个无限"平"（flat；托马斯·弗里德曼 [Thomas Friedman] 语）的世界，而"扁平的本体论"（flat ontology；曼纽尔·德兰达语）是其最大的特质。

莱达：我对史蒂文的观点特别感兴趣，他认为没有任何人在那里看，因为笔记本电脑或摄影机正在将主体的生命数字化，并以此将某种或被我们称为现实的东西转化成数据，也就是变成了什么都不是。我也很喜欢他使用的逆向监视这个术语，从某种意义上来说，这个术语与鲍德里亚甚至福柯的术语相比，肯定有一个更加乐观的前提。但是那让我很好奇为什么我确实觉得影像有某种不祥感，仿佛摄像机在扮演一个险恶的观察者或观众。这可能是因为我（太）熟悉传统的恐怖电影摄影方式了，我们可以称之为"跟踪镜头"（stalker-cam）或者"窥淫镜头"（voyeur-cam），在这些镜头当中，我们从一棵树后面或者通过一扇窗户来看角色，这暗示着一个隐藏的或者在远处的秘密观察者，在恐怖电影中这个观察者是有歹意的。从某个特定的、我们无法断定出自哪里的视点看角色是很让人不安的。

或许影片中一个具象化的魔鬼的缺席，也让我更加倾向于认为固定的摄像机镜头（《灵动：鬼影实录》中三脚架上的镜头和《灵动：鬼影实录2》中各个房间里的监控摄像头）有某种不祥的弦外之音。这再次和我们先前对摄像机的评价相吻合，它让我想起常见的将作为避风港的家庭陌生化，并将其变成一个可怕且离奇的地点的恐怖传统。具体而言，监控摄像头在理想的状态下是应该让我们感到更安全的，然而这些持续的录像通过展现凯蒂永远无法亲自看见的东西，即正在睡觉的她本人以及当她睡觉时发生的事情，让我们和角色更加焦虑。不只是摄像机拥有正在睡觉的人的"外部"视角，魔鬼也有——睡觉的人永远无法从外部看她自己，但是魔鬼

可以附身于她，然后从她的身体、她的意识内部往外看。

魔鬼的移动性和不可见性、它在这个家里转悠并附身凯蒂身体的能力，回应了金融资本暗含的移动性，它最终导致很多和电影里的这些人很像的夫妻们失去了收回他们所抵押物品的权利——这或许也是一种附身（possessed）？就跟魔鬼要求兑现一份祖先的契约一样，掠夺式住房抵押也允许一个外人夺走相对应的房产和家庭（和影片中的家庭一样普遍且没有什么特征）。特蕾丝提出了"起伏"（undulating）这个词，我觉得它在这里非常合适：金融系统和机构的数字化、移动性和去中心性让我们更难打击或者抵抗它们。当我们看到魔鬼附在凯蒂身上的证据时，发现它是一个淤青的、撕裂式的圆形咬痕——我觉得如果七鳃鳗会咬人的话，七鳃鳗的咬痕估计看起来就是这样的。七鳃鳗是一种海洋生物，通过吸取别的鱼养活自己，就像魔鬼依赖凯蒂的身体来给予自己一个形体，而且，我不必用抵押贷款行业，甚至更加广泛的金融资本来说明这个明显的隐喻。但是如果用吸血鬼来比喻的话，这个隐喻就不会这么有效；影片将这个魔鬼塑造成一个更加难以捉摸、没有实体但具有人格的邪恶存在。它能够并且会跟随这对姐妹一辈子这一事实，让它变得比鬼魂或者促狭鬼更加可怕，这意味着搬家并不能让她们逃离魔鬼。

格里沙姆： 我想要用三个问题来结束我们的讨论，我问你们每个人一个问题，再根据我所发现的你们每个人的兴趣进行展开。尼古拉斯，我的第一个问题是向你提问的，它由几个相关部分组成。

在发表于《电影制作者杂志》(*Filmmaker Magazine*)的《《灵动：鬼影实录2》的六个题外话》(Six Asides on *Paranormal Activity 2*)中，你在很大程度上将《灵动：鬼影实录2》看成一部"先锋电影"，而且你觉得托德·威廉姆斯是一个先锋派电影导演。你甚至合作写了《固定摄像机宣言》(The Fixed Camera Manifesto)，并最初将这篇文章发布在你的博客上，以此来协助创造一个将用固定摄像机进行拍摄的电影导演——比如《帝国大厦》(*Empire*，1964)的导演安迪·沃霍尔和《流感》(*Influenza*，2004)的导演奉俊昊——看作先锋的语境。

你为什么觉得创造这种语境是重要的呢？通常适用于现代主义电影的先锋电影依旧是一个合适的类别划分吗？我注意到，比方说《灵动：鬼影实录2》和《帝国大厦》的拍摄情况是相当不一样的。你认为《灵动：鬼影实录2》是后电影性的。你觉得其他具有先锋性的电影又怎么样呢？还有，用手持摄像机拍摄的第一部《灵动：鬼影实录》在你所认为的当代先锋电影中又处于什么位置呢？

罗姆布：电影方面的先锋派一直都是高度自觉的，也就是说，其将自己看作一种反叙事。但是，两个相关的晚期现代的发展破坏了先锋的可行性。首先，边缘文化产品向主流移动的速度破坏了先锋保持其先锋的能力。实际上，流行／艺术主流和流行／艺术边缘在今天并没有真正的区别，但这并不是因为人们经常说到的高低之间区别的崩溃，而是因为一旦围绕着它形成了共识，先锋的氛围就消失了，而且现在共识——通过网络——比之前形成得更快了。

其次，很多文化都变得"元"（meta）了，陷入了它们自身存在的意象。我们的数字技术和媒介不是某种"被观看"（to-be-looked-at）的东西。相反，它们回看（look back）我们，将我们的凝视重新传播，变成一个在任何环节当中都没有损失的完美循环。我在之前的问题中提到了《灵动：鬼影实录》系列电影中的摄像机实际上是怎么闹鬼的。它们用我们自身的画面闹鬼，回看着我们。现在我们成了自己的监视者。这种强烈、自恋的自省，说明电影先锋派的代表性前沿阵地之一——一个在重要的方面将它和主流电影"看不见"的风格进行区分的、关于它自身实践的严格评价——现在已经被彻底侵占了，它也就不存在了，除非我们说它存在。

至于说，为什么为像《灵动：鬼影实录2》这样的电影创造一个先锋的语境很重要，我的理解是，它的核心是一种保守的姿态，想要努力恢复并修整"传统"。实际上，电影的先锋派一直在看向过去，比如卢米埃尔兄弟、爱迪生、梅里爱、迈布里奇等启发了先锋运动的经典人物，以及同样丰富的结构电影和沃霍尔的银幕实验。先锋派的这种传统、怀旧的性质恰恰是其最具有颠覆性、最激进的秘密。实际上，这一递归维度让最"先进"的先锋派电影——比如迈克尔·斯诺（Michael Snow）的《波长》（Wavelength，1967）——能够参考最"原始"的电影。同样，《灵动：鬼影实录2》中使用单一长镜头的固定摄像机不只在形式限制上借鉴了卢米埃尔的电影（单一镜头、没有剪辑），而且还借鉴了它们所创造的被拍摄主体和摄像机之间的关系。和卢米埃尔电影里的那些人一样，对于《灵动：鬼影实录2》中的雷（Rey）一家

来说，他们知道他们正在被拍摄，而且这有两个层面：作为角色，他们知道他们正在被自己所安装的监控摄像头记录着，而作为演员，他们也当然知道他们正在被拍成一部叫作"灵动：鬼影实录 2"的电影。

从根本上来说，给像《灵动：鬼影实录 2》这样的固定镜头电影创造一个先锋的语境需要一种不一样的、更加实验性的剧本写作方式。在之前的一个回答中，史蒂文提到他比较喜欢的几个批评家时论及了鲍德里亚，而鲍德里亚的重要性和他写作的惊奇、诗意、警示的风格以及结构有着很重要的关系，他写的东西超越了其本身的"内容"。这也是先锋电影的真实情况，一部电影的"概念"经常是次要于形式的。但是，在写作当中我们还是倾向于将过度重视技术看作一种奇技淫巧，仿佛现实主义其实并不是一种在历史中被构建出来的美学，而是一种自然现象，或者说，仿佛它是一种创造知识的最佳媒介，罗伯特·雷在《电影理论如何迷失以及文化研究中的其他神话》（*How a Film Theory Got Lost and Other Mysteries in Cultural Studies*）中详细讨论过这个问题。[1] 那么，对于特蕾丝所提出的这些问题，我们要怎样才能创造出一种不同类型的知识呢？好吧，我们没做到。我们没有尝试。只有在确保失败的情况下我们才能自信向前，一切不会都没有问题，我们梦里闹鬼的房子真的在闹鬼，为了证明这一点我们用上了摄像机，为了证明摄像机的存在我们将它们对准了我们自己，一切都是为了证明闹鬼的空间真的在闹鬼，因为

[1]　Robert Ray, *How a Film Theory Got Lost and Other Mysteries in Cultural Studies* (Bloomington: University of Indiana Press, 2001).

如果它没有在闹鬼的话，历史就不是真的，只是——一个没人预料到的转变——结果证明是摄像机本身在闹鬼，它本身就包含了我们自己的各种脑回路、影像创作者和消费者的画面、掠食性的影像，它是一个最终的也是致命的、可用图灵测试来判定的递归性语言。[1]

格里沙姆： 史蒂文，你在你的书里讨论了"加速主义"（accelerationism）。同时，你下了很大的功夫对加速主义政治和美学进行了区分，部分原因是政治和美学是不能够放在一起相互比较的。但是，它们有关系吗？如果有的话，是以什么样的方式？如果你能在这里结合你的论述谈一下这两部电影将会很有意思。电影的／电影里的加速主义美学对于作为观众的我们有什么价值？还有，我想从你这里听听你在书中提到的有关《变形金刚》系列电影的东西，因为它们很明显是后电影性的。《变形金刚3》这类电影和《灵动：鬼影实录》系列电影在后电影性上的区别是什么呢？

沙维罗： 要回答这个问题我首先要兜个圈子。因为我觉得《灵动：鬼影实录》系列电影政治上的重要性，更多在于它们的形式以及对新的媒介技术的运用，而不在于其直观的内容。所以我想要从摄影机和用来储存这些摄影机产物的电脑的功能开始说起。在我们迄今为止的讨论当中，尼古拉斯、朱莉娅和我都已经指出了这些摄影机本身在电影中是如何让摄影机看上去是一个招致魔鬼附身的引导者或促进者的。这

1 此处译文有删节。——译者注

是电影将它们自己生产的技术方式戏剧化的结果。《灵动：鬼影实录》系列电影当中的摄影机进一步放大并聚焦了它的力量，按理来说，它的力量只是在那里进行记录。这些设备是非常具有表现性的：除了对发生的一切事情进行记录，它们还促使事情发生。

尼古拉斯将看上去很普通的监控摄像头的恐惑性（uncanniness）和我们当今社会中显得理所当然的、现实中无处不在的监视联系在一起。不管我们做什么，我们都在为了镜头而做。在他之前发表的讨论《灵动：鬼影实录2》的文章当中，尼古拉斯也认为电影触动人心的力量很大程度上来自其"创造性的局限"（creative restraint）：它在美学上对精心设定的手段富有成效的运用。尼古拉斯将其和极简主义以及经常在先锋派和实验性电影当中遇到的在结构上非常严苛的实践进行了比较。因此，《灵动：鬼影实录2》的特征就是由固定的监控摄像机拍出来的画面。这些摄像机拍出来的镜头不断重复地按照同样的顺序排列，循环着从一个场面变动到下一个场面。同样，这部电影当中，一组组持续时间很长的、表现同一个场景的镜头也都是由这些固定的监控画面组成的，一个镜头接一个镜头，没有任何对白。尼古拉斯表示："静止的监控录像是场面调度的终极表达，让观众仔细从镜头上面搜寻信息、线索、最细微的运动。我们在对这个家庭空间的视觉查询中成了共谋：单调的走廊、厨柜、家庭娱乐室的沙发、橱门。"

这确确实实就是我对《灵动：鬼影实录2》的体验。比如，只要电影切回到午夜时俯视着门外游泳池的监控摄像头的输

出画面时，我就觉得我自己特别关注游泳池中的吸污泵缓慢、跌宕的运动。我发现无法判断这个吸污泵只是在无序地动，还是在被一个魔鬼之力驱动。每一个早上，录像都证实了这个吸污泵不知为何从游泳池当中跑了出来，这一点无法用常理来解释。而每一个早晨，丹尼尔（Daniel）都再次将这个吸污泵放回游泳池。然而，晚上的监控录像并没有确切地表明吸污泵被从水中推出来。

另外，在电影中，炉子上的什么东西忽然就烧起来了。这完全是在另一个午夜监控摄像头的远摄镜头当中表现出来的。火焰出现在远处的背景中；没有特写来引起观众对它的注意。这样的结果就是，我第一次看这部电影的时候，甚至不知道火具体是什么时候烧起来的；当我发现的时候，火已经在烧了。就像尼古拉斯指出的一样，这种电影拍摄方法迫使观众进入一种特殊的关注模式：比起商业电影，这种模式在先锋派当中更常见。比方说，回想一下香特尔·阿克曼（Chantal Akerman）的《让娜·迪尔曼》（*Jeanne Dielman*）中的那些时刻，我们忽然意识到让娜本来枯燥无味的日常生活当中出现了一个微小的变化。或者回想一下尼古拉斯明确提到过的最近的一些实验作品（比如基亚罗斯塔米的《十段生命的律动》或者索科洛夫的《俄罗斯方舟》）迫使我们等待并注意模糊的细节的方式。

然而，在这些所举例的先锋电影实践和《灵动：鬼影实录》系列电影之间有一个很重要的差别。在《让娜·迪尔曼》中，固定镜头的作用是一种正规的美学建构法则，是导演先验的运用。我们也可以说，这同样适用于索科洛夫那99分钟的单

一连续镜头（尽管很大程度上是拼接的），或者基亚罗斯塔米将摄影机放置在汽车的仪表盘上，而整部电影就发生在这里。这些都是使用现有摄影设备时令人惊奇并富有创新性的方法。相反，在《灵动：鬼影实录2》中，托德·威廉姆斯的主要形式原则完全可以说是他所使用的技术本身的内在性质及其默认操作模式的结果。这么说并不是要否认威廉姆斯像尼古拉斯所说的那样"化局限为创造力"，他是有意将电影设计成这样的。但是《灵动：鬼影实录2》依旧遵循了标准操作来使用监控技术，这不同于阿克曼、索科洛夫或基亚罗斯塔米的情况。监控摄像头通常来说都设置在固定的地方；它们的影像质量不好。更便宜、更常见、不能摇摆或推拉。而且，以一个固定的顺序反复在多个镜头之间循环观看监控摄像头的输出画面是一件非常平常的事情。

不管怎么说，我觉得尼古拉斯在他的《固定摄像机宣言》中对《灵动：鬼影实录2》的详细评价，只给了我们故事的一面。朱莉娅的评论给了我们另一面。（因此，你们可以将我的解读看作一个想要在尼古拉斯的观点和朱莉娅的观点之间建立一种辩证的尝试。）尼古拉斯关注的是静止和不变的空间，朱莉娅的兴趣则在移动性和非局域性上。尼古拉斯说"我们颤抖的时代需要一个固定的镜头"；这指的是最近几年在博客空间中被大量讨论的"慢摄像头"的实践，它或许能被看作一种对日益成为主流商业文化特征的极速、活动性的狂热以及额外的焦躁感和断裂感的抵抗。

然而，我也同意朱莉娅的观点，她在静止和一眼不眨的监控摄像头中观察到了离奇的位移感。朱莉娅意识到监控摄

像头让《灵动：鬼影实录》系列电影充满了"不安"，这恰恰是因为它们给我们提供了"某个特定的、我们无法断定出自"哪个角色的"视点"。摄像机就和魔鬼一样，可以"从外部"看凯蒂，这是一件凯蒂自己做不到的事情。人类（和动物）只能从内部看；只有基于我自己的内部，我才能分辨外部的他者。相反，监控摄像头具有完全的"外部性"，它们拒绝任何内在视角，这让它们变得阴森恐怖或像魔鬼一样。换言之，这是在暗示摄像机的视点不仅和影片中任何其他主观性的视点不同，也无法被简化成任何形式的主体性。摄像机的输出画面和任何可信的现象学都不相符。尽管各个监控摄像头——不管是像第一部电影一样位于三脚架上面，还是像第二部电影一样内嵌在墙壁上——都确实在房子里有一个固定的位置，但是从这些镜头当中提取出来的画面其实来自不存在的地方（nowhere）。这是一种我们无法"产生共鸣"的视点。摄像机的视点（如果我们还能这么称呼的话）和魔鬼之力的视点之所以联系在一起，正是因为这两者都"处于外部"且非人；后者即使在它附身了凯蒂并从她的身体"内部"往外看向我们的时候依旧保持了下来。

沿着这一点，朱莉娅继续表示"魔鬼的移动性和不可见性……回应了金融资本暗含的移动性"。她还回过头来将这种移动性和房地产繁荣以及之后十年的泡沫破裂联系在一起。在（财产）抵押和（魔鬼）附身之间有一种共鸣："就跟魔鬼要求兑现一份祖先的契约一样，掠夺式住房抵押也允许一个外人夺走相对应的房产和家庭。"我最私密的那些东西（不管是我的主体性还是我的"房产和家庭"）被交给了外部力

量。所有最坚固的东西（"房产"里的"房"[the "real" in "real estate"]，或是笛卡尔主义的"我在"中至关重要的确定性）都化为乌有。批评家和观众一样，早就有这样一种感觉，电影画面的拍摄——或者更准确地说，用镜头捕获东西——相当于一种剥夺性行为。回想一下本雅明对机械复制如何撕裂光晕的解释；或者更普遍一点，想想给某人拍照就等于偷走他的灵魂的疑虑（大家通常都否认这种疑虑，并认为这是门外汉或者"原始人"才会有的想法）。当数字复制代替了机械复制，这个过程具有了一种新的、更强烈的形式。

马克思著名的论述认为："资本主义生产方式占统治地位的社会的财富，表现为'庞大的商品堆积'。"[1] 在我们目前的情况下，财富（尤其）表现为庞大的信息堆积。监控摄像头将所有发生在它们面前的事情储存下来，并将随之产生的信息导到电脑硬盘里。浏览器追踪、信用卡清单、手机导航记录等也都搜集信息。所有这些信息都被谁所拥有并不是一直都很明确的。谷歌和亚马逊所拥有的关于我们的信息比我们自己都多；而且它们还用各种方式将这些信息"货币化"。就此而言，被搜集的关于我们的信息是非定域的——就像《灵动：鬼影实录》系列电影中的魔鬼一样。如同朱莉娅所提到的，《灵影：鬼影实录》系列电影中的魔鬼之力"能够并且会跟随这对姐妹一辈子"——就像信用等级一样（或者，在这个语境中，就像曾经发布在脸书[Facebook]上的一张不雅照或过激言论一样）。既然魔鬼之力是不固定的，也和特定的房

1　Karl Marx, *Capital: A Critique of Political Economy*, vol. 1, trans. Ben Fowkes and David Fernbach (New York: Penguin, 1992), p. 125.

子或者地址没有什么联系，那么它就能跟我们到任何地方以及每个地方。和传统的鬼屋电影相反，在《灵动：鬼影实录》系列中（如朱莉娅所说的那样）"搬家并不能让她们逃离魔鬼"。

当然，也存在不断积累的信息——不管其本身还是内部——都不包含任何内在含义的情况，这种情况也很常见。它对阐释的多样化保留了开放性——而且也为挪用和重新情景化提供了开放性。数据本身是多义且模棱两可的；真正重要的是它们如何被使用。当《灵动：鬼影实录》系列电影中家里的男主人们依旧无法理解他们的机器为他们一丝不苟地搜集的证据时，我们就明白了这一点。在第二部电影中，艾丽（Ali）为了让丹尼尔相信超自然力量确实在运作，给他看前一晚他被锁在房子外面的视频录像。但是他直接拒绝了她的说明：比方说，他坚持那只是一阵疾风把门关上了。即使有了累积下来的所有影像，也没办法"提供"任何不一样的东西。

换句话讲，魔鬼的可移动性就和资金流的可移动性一样，抵制并超越了任何固定的表现形式。而且魔鬼的影响就和金融系统的影响一样，因为它非常庞大，以至于人们感觉不到。在《灵动：鬼影实录》前两部电影当中，当活生生的身体确确实实地被一股看不见的力量拖拽着穿过楼梯时，这一点被令人印象非常深刻地证明了。朱莉娅说"金融系统和机构的数字化、移动性和去中心性让我们更难打击或者抵抗它们"。我想再加上一点，即我们几乎不可能去辨别、掌握甚至看到它们。监控摄像头所搜集的资料，不管多么庞大，所包含的只有痕迹和后果。导致这些痕迹或者说制造这些后果的力量

既无处不在，又哪里都不在。它们缺少实体存在。

就和大卫·休谟对感官印象的论述一样，我们或许也可以这么描述录像机所抓取到的信息，我们能够看到某些事件的"连续的接合"，但是看不到任何让这些接合成为必然的力量。休谟总结说，因果关系只存在于思维和思维的习惯中；《灵动：鬼影实录》系列电影中持无神论的男性角色同样总结道，实际上并没有超自然力量，只有对它幼稚的恐惧。常言道，魔鬼所搞过的最大的把戏就是让这个世界相信它并不存在。

如果说《灵动：鬼影实录》系列电影是"加速主义的"——或者更笼统地说，如果在后电影性的创作中有一种加速主义美学在起作用——那么，这是因为，为了向我们呈现感知不到的魔鬼之力，最近这些电影都被迫接受并适应现存的资本主义最前沿的技术。经常有人说经典好莱坞连续性剪辑展示了和福特–泰勒工业的大众生产一样的逻辑。同样，我觉得当代电影和录像制作的剪辑手段表现出了和后福特体制的灵活性、适时生产（just-in-time production，对此最好的描述出自大卫·哈维[1]）一样的逻辑。在这种体制下，大卫·波德维尔的"强化连续性"呈指数增长，从而发生转变，成为我之前在我的书里说的"后连续性"。传统的流线型的叙事发展模式和简单易懂的场景构建已经不再占据统治地位了。实际上，纵观当代电影作品，这些模式被同时从多个角度违背。在后电影性中，我们既发现了过分的运动（抖动的摄像机），

1　David Harvey, "From Fordism to Flexible Accumulation", *The Condition of Postmodernity: An Inquiry into the Conditions of Cultural Change* (Oxford: Blackwell, 1990).

也发现了过分的静止（固定的摄像机）。我们既发现了巴洛克式精心设计的叙事和复杂化，也发现了对叙事或因果逻辑的弃用。我们还既发现了极为直接的角色发展心理，每一个最微小的抽搐和情感活动都要有一个"合理的"动机，又发现了对任何类型的角色发展或者推动力的完全抛弃。两种极端都被认作摒弃了传统的模式或者方法。

也正是因为这一点，现在的商业电影作品——不管是迈克尔·贝这种级别的大制作，还是《灵动：鬼影实录》系列这种预算极低的电影——经常似乎接近了先锋派的美学。举一个极容易让人产生共鸣的例子，迈克尔·贝极为混乱的剪辑和《灵动：鬼影实录》系列电影那"概念派艺术式"的固定机位长镜头，都违背了传统的连续性剪辑。贝的剪辑不是以事件和空间中准确的表达为目标的（这是经典剪辑的目的，也是唐·希格尔 [Don Siegel]、萨姆·佩金帕、吴宇森以及今天的凯瑟琳·毕格罗 [Kathryn Bigelow] 这种类型的电影作者富有运动性的动作剪辑的目的），而是为了在观众中制造尽可能多的失望和震惊。另一个极端的反面则是，在像《灵动：鬼影实录》系列这样的电影当中，导演对基于监控摄像头的远摄镜头和长镜头的运用，以及随之而来的对观众所期待的特写镜头和反应镜头的取消，强化了恐惧和期待，也就是传统恐怖片的情感效果。

《灵动：鬼影实录》系列电影还频繁地使用运动的手持镜头。一系列手持镜头经常是由叙事推动的：它们应该是由电影中的一个角色即时拍摄的。为了有业余家庭录像的样子和感觉，这些镜头也不使用传统的连续性剪辑。摄像机从一

个角色颤颤巍巍地晃到或者滑到另一个角色，而不使用正反打镜头设置。手持影像和固定机位影像往往都具有跳接的特征。但是这些都没有别的意味，因为并没有能让它们站出来违背的"正确"的剪辑背景。实际上，当我们在看电影的时候，我们会将这些调节归因于录像设备本身；我们都知道如何间断性地打开和关闭摄像机。在常规剪辑方面，《灵动：鬼影实录》系列电影也经常使用传统电影中从来没见过的技术，因为这些技术只有用录像设备才能实现。我在这里特指在第一部《灵动：鬼影实录》中我们经常看到的午夜场景的（模拟）快进。让我试着总结一下我的看法。电影一直都被用于提供关于这个世界的可视化证明。安德烈·巴赞说，电影的终极目的是"用世界本身的面貌（image）来重建世界"。但是，和其他的魔鬼案例一样，资本积累是一种没有画面（也没有声音）的力量和存在。在构成《灵动：鬼影实录》系列电影的大量堆积的画面和声音中，我们在哪都无法找到它。然而，魔鬼资本既不至高无上，也不超凡脱俗，因为它不过是，或者说，无非就是大量的堆积本身。

这也是为什么我把《灵动：鬼影实录》系列电影看作资本主义叙事（或者我应该沿用弗雷德里克·詹姆逊和乔纳森·弗拉特利的说法，说它是图谱 [cartographies]），因为在今天它确实存在。它们展望这样一个世界——或者觉得这个世界理所应当是这个样子的，在这个世界里，处于起步阶段或正在冒芽的全球化的新自由主义资本主义趋势已经毫无疑问地将自己推行开来。我一直在描述的两种极端的表现——一方面是尼古拉斯所谈论的固定性，另一方面是朱莉娅所讨论的非

局域——对一种力量的形成（conjuring）[1]来说都是必不可少的，这种力量无处不在地充满了空间，而没有在任何特定的地方显现自己，并且在没有任何判断和指导的情况下无情地迈向其完全附体这一目标。我在这里用"形成"这个词是经过深思熟虑的；因为它唤起或者激发的主要意思（既指英语里的，也指法语中的"conjurer"）被除魔或者驱鬼的次要意思掩盖了（至少法语如此）。《灵动：鬼影实录》系列电影既不是赞美，也不是批判（这也是为什么对它们的意识形态解读不怎么有效，或者没什么好说的）。它们是我刚刚用过的双重感觉的形成；或者说得更好一点，它们可能是证明（数学求证意义上的证明，即一个定理的证明 [QED]）。此外，我觉得它们的证明性是让它们在情感上变得如此扣人心弦的原因：如此让人毛骨悚然，如此令人不安，与低级的恐惧和基本的不安全感如此合拍，以至于形成了我们今天消费–资本主义生活的连续性背景。

格里沙姆：朱莉娅，在恐怖类型当中，恶魔都是具象化的，不管这个身体是来自外部的，还是来自身体本身内部的。通常来说，魔鬼／怪物都是一个"异质性身体"（foreign body），最终变得可以看见。就像你在这里写的，"持续的录像通过展现凯蒂永远无法亲自看见的东西，即正在睡觉的她本人以及当她睡觉时发生的事情，让我们和角色更加焦虑。不只是摄像机拥有正在睡觉的人的'外部'视角，魔鬼也有——

1 英文"conjure"作召唤、唤起之意时，指将某种无形的、非物质的（通常为精神类的）存在具现化，在此根据语境将其意译为"形成"。——译者注

睡觉的人永远无法从外部看她自己，但是魔鬼可以附身于她，然后从她的身体内部往外看"。魔鬼会留下痕迹（比如它"咬"的印记），但是它——迄今为止，不管怎么说——无法作为一个身体被追踪。它的位置基于镜头视角，以及由此带来的诸如内部和外部、主体和客体这种类别的转变和颠覆。你怎么看《灵动：鬼影实录》系列电影和身体类恐怖电影之间的关系？性别、种族和阶级元素与我们对在此运作的魔鬼之力的理解有密切关系吗？

莱达：和很多恐怖电影不一样，在我看来，前两部《灵动：鬼影实录》并不属于恐怖、色情和情节剧的"身体类型"。就我所理解的琳达·威廉姆斯（Linda Williams）的想法而言，这些是激发观众强烈生理反应的"垃圾"电影。此外，尽管使用的方式差别很大，这三种类型也在构建观众的性别观念上投资甚广。这个概念对于思考达伦·阿伦诺夫斯基的《摔角王》（The Wrestler）和《黑天鹅》这类电影非常有效，而史蒂文关于这些电影的文章帮我完成并理解了我对它们的一些本能的、审美上的反应。[1]这些电影虽然各自都有一两处成功的惊吓之外，但是并不完全符合这种分类。实际上，这些电影在很多方面都几乎与通常身体类型对立或者否定后者。

所以，我开始好奇为什么会那样，以及这里是否有什么东西实际上和性别与女性身体有关。我非常认同史蒂文的观点，意识形态的解读对我们的帮助不是很大，但或许我们能

1　Steven Shaviro, "Black Swan", *The Pinocchio Theory*, 5 Jan. 2011. 可登录：http://www.shaviro.com/Blog/?p=975。

干点别的什么事情，更努力地拽一下这条脉络，与此同时也不放过形式的重要性，正如史蒂文和尼古拉斯非常具有说服力地论述过的那样，这是研究这些电影的关键。在此，我想更进一步地审视作为恐惧事发地的女性身体、两部电影中的整体家庭装潢，以及电影形式可能改变影片中性别呈现的方法。

和1980年代的杀人狂电影以及今天它们令人发毛的后代（《电锯惊魂》[Saw]系列）不同，《灵动：鬼影实录》中几乎没有血腥。在过去40年里，就算是幽灵电影和闹鬼电影都经常将血腥和肢解作为它们恐怖的一部分。但是这两部电影只展示了几个咬痕的镜头，角色被不明物体抓着脚拖拽的场景，还有极少数其他元素。从某些方面来说，看不见的恐怖让人回想起B级恐怖电影中经典的瓦尔·鲁东（Val Lewton）系列：《豹人》（Cat People，1943）中银幕外豹子的呼噜声或者咆哮声留给我们更多的想象，这往往总是更吓人的。

这些电影当中很少有性，通常来说这在杀人狂电影和别的恐怖电影中至少要占据一小部分，而在色情片中则是绝对的焦点。在第一部《灵动：鬼影实录》中，迈卡（Micah）把摄像机设置在他们床前的一个三脚架上，并开玩笑要拍摄关于他们做爱的录像，但是并没有拍。摄像机录下来的内容几乎都是他们在睡觉、被惊醒，或者凯蒂的身体被魔鬼控制或附身。

至于戏剧性事件，这些电影当中几乎没有。角色是扁平且没有发展的；影片并不鼓励我们将他们作为个体来关心，或者担心他们的关系。我们能够发现男性伴侣的居高临下和对女性伴侣的不诚实并没有构建什么叙事张力，因此很难在情感上陷入这种肤浅的、没有发展的角色。我第一次看的时

候甚至都分不清凯蒂和克里斯蒂（Kristi）。这部分是因为她们是姐妹，因此看起来有点像——两个人都有长长的深色头发，年龄也很接近——还因为她们都很肤浅和空洞。她们的名字听起来很像，她们住在类似的看起来很普通的房子里，她们穿着类似的衣服。她们没有让人难忘的辨别特征，而且，很不幸，在我对剧情的理解当中，她们在一段时间内是可以互换的。

尽管姐妹两个很难分辨，但第二部电影中有一个更加清楚的区分性的特征，那就是克里斯蒂有一个宝宝，而凯蒂没有。因此，虽然两个女人看起来都没有工作，但至少有一个是和"奶妈"（女仆）一起参与繁衍这一分工的。而这种非常具有人类特征的关系——母亲和婴儿——也感觉有点肤浅。我们看见她照顾并担心婴儿，但可能是因为摄像机画面的疏远效果——缺少传统好莱坞连续性剪辑呈现给我们的有爱的母亲和孩子的特写以及正反打系列镜头——我并没有在克里斯蒂的角色当中感受到很多母性，与之形成对比的是，比方说，在看传统母性主题的情节剧时，看到芭芭拉·斯坦威克（Barbara Stanwyck）出于对她孩子的爱而遭受苦难并牺牲时，那泪眼朦胧、充满感情的特写使我感到哽咽。（在这里我甚至都不想提起《生命之树》[*Tree of Life*] 中的母亲角色……）随着"奶妈"的加入，作为一个（不是两个）孩子生母的中产阶级白人女性，和作为花钱请来的护工的拉丁裔女性之间又存在一种几乎可以互换的母亲角色。随着我们越来越了解这个魔鬼，我们发现第二部电影里的婴儿就是魔鬼的欲望对象，就是能用来偿还债务的货币。因此，就算是宝宝——女人（和女仆）

繁衍工作的物质成果——从某方面来说也是一个交易物品。

和强调肉体极度伤残的其他类型的恐怖电影不同，我很好奇是不是因为女人（不管是凯蒂还是克里斯蒂）的身体是一种空洞、普遍的容器或者躯壳，甚至可能是一个数字化的躯壳，所以它才没有受到大量的伤害或者折磨？我同意史蒂文的说法，电影本身，以及里面的"真正"的视频录像，是对角色以及他们的身体和痛苦的一种数字化——和赛璐珞胶片不一样，在此，镜头前不需要真正的物质身体和光线进行互动以在底片上创造一个物理印记，而画面也被简化成了真正的数据和数字。从物质性当中抽离出来本身就挺恐怖的；或许如果有更多传统的血腥画面的话，我们会觉得电影更多地以物质、实体或者具体化的方式为基础。实际上，它给我们留下了史蒂文所谓的"形成了我们今天消费–资本主义生活的连续性背景的低级的恐惧和基本的不安全感"。母子关系的安全和保障以某种劣质且不稳定的样子展现，我猜这就像廉价的郊区房子那纤薄的墙壁一样，它并没有为住在其中的家庭提供真正的保护（阻止魔鬼、数字化、金融资本——让我们保留史蒂文的术语"魔鬼资本"）。

这些电影里面的房子就像这对姐妹一样相似，就像我们已经说过的那样，都没有真正的特点。和哥特鬼宅电影（Gothic house movie）不一样，除了它们（对我来说）特别大的面积之外，这些房子的结构没有什么奇特的。但是就如我们已经略有讨论的，这里有一些和恐怖传统之间的连续性。两部电影都完全发生在加利福尼亚郊区住宅的内部空间里：尤其是厨房和卧室，它们并不是爱意和呵护之地，而是恐怖的地点。

和经典的好莱坞"黑色家庭"以及哥特电影一样，我们可以将这种幽闭的场景限定看作一种对以异性恋为基础的美国生活方式所暗含的恐怖的常规迭代：男性伴侣在外工作（当美股交易员和饭店老板），而女性伴侣虽然不工作，但是待在家里照管这个家和孩子，并监督帮工。两个女性在家庭关系中都相对无力，她们在经济上都依赖于男性伴侣，而且在两部电影中，男人都在明知女人会反对的情况下做出了重大的、单方面的决定：迈卡买了显灵板，而丹用照片实行了转移魔鬼注意力的仪式。我们甚至在艾丽和她男朋友的关系中看到了一点回应。在她们的被动性和依赖性当中可以看到，尽管女性主义和社会变革运动已经取得了种种成功，但这些女性角色和她们的好莱坞前辈之间还是有这么紧密的呼应，这才是最让人震惊的。

但是不管怎么样，对我来说，真正让人害怕的事情是魔鬼的不可见性——正如我们已经说过的，这可以和金融资本的移动性、超凡性相联系，但是这也提醒了我，白人异性恋中产阶级身份虽然"不可见"，却以明确的个人为中心。在这些电影当中，不可见力能够附身并杀人。因此，尽管我同意尼古拉斯和史蒂文的观点，即将这些电影作为后电影理解的关键在于我们对它们形式的仔细关注，我还是认为，一种意识形态路径能够支持并扩展我们从关于它们形式特征的理论中得出的阐释。就算在后电影当中，身份也很重要。

格里沙姆：这是一场让人很有启发的讨论。谢谢你们。

后连续性、非理性摄影机、关于 3D 的思考

肖恩·丹森 等文　陈　瑜 译

《后连续性、非理性摄影机、关于 3D 的思考》（Post-Continuity, the Irrational Camera, Thoughts On 3D）最初发表于在线期刊《人类之怒》2012 年第 14 期，后收录于肖恩·丹森和朱莉娅·莱达主编的文集《后电影：21 世纪电影理论研究》。本文以圆桌讨论的形式探讨了后电影研究领域的三个关键词："后连续性""非理性摄影机"和"3D"，参与讨论的三位作者是肖恩·丹森、特蕾丝·格里沙姆、朱莉娅·莱达。本文以《第九区》《忧郁症》《雨果》《艺术家》等近年来的电影作品为分析对象，主要围绕后电影美学的特点，从摄影机功能的变化、新世纪以来美国电影的保守主义、怀旧趋势以及电影序列化现象等话题展开。数字技术、新近电影形式风格及其与后电影情动的关系是本文关注的焦点。

格里沙姆：首先，我想谈谈我们去年秋天发表于《人类之怒》第 10 期的关于后电影的圆桌讨论。我们主要讨论了《灵动：鬼影实录》系列电影的前两部（2007，奥伦·佩利导演；2010，托德·威廉姆斯导演），影片通过家庭中安装的家庭监控（和"反监控"）摄像头向我们展示情节，并将其传达给角色。我有兴趣在此进一步探讨我们对后电影的思考，部分原因是史蒂文·沙维罗的"后连续性"（post-continuity）概念，他在 2010 年的著作《后电影情动》中对此进行了定义：

> 我用这个词来描述一种电影制作风格，此风格在过去十年左右的动作片中已经变得非常普遍。在我所谓的后连续性风格中，"对即时效果的专注胜过对更广泛连续性的任何关注——无论是在即时的逐个镜头层面，还是在整体叙事层面"。[1]

在 2012 年电影与媒体研究学会会议上的一篇论文中，沙维罗进一步详细阐述了这一概念：

> 后连续性是一种超越大卫·波德维尔所谓的"强化连续性"的风格，在这种风格中，似乎不再需要明确地将动作固定在时间和空间上来描述其地理位置。取而代之的是，枪战、武打和汽车追逐场景，都是通过摇晃的手持摄影机、极端甚至不可能的摄影机角度及大量合成的数字材料镜头进行呈现的——所有这些都使用快速剪切拼接在一起，常常涉及故意不匹配的镜头。这组镜头变成了锯齿状的拼贴画，由爆炸、

1　史蒂文·沙维罗，《后连续性》。该文是史蒂文·沙维罗 2012 年在美国电影与媒体研究学会年会上发表的论文，随后发表于沙维罗的博客"皮诺曹理论"，可登录：http://www.shaviro.com/Blog/?p=1034.［译按：本文作者引用的内容出自沙维罗的博客，与本书收录的《后连续性》一文稍有出入，后者是较新的修订版本。］

碰撞、物理冲击和剧烈加速运动的碎片组成。没有时空连续性的感觉；重要的是给观众带来一系列持续的冲击。[1]

后连续性风格的例子，可以在迈克尔·贝和已故的托尼·斯科特的最新电影中找到。然而，沙维罗并没有谴责后连续性是"动作电影制作的衰落和堕落"，正如马蒂亚斯·斯托克在他的视频文章《混沌电影》中所说的，而是总结道：

> 在经典连续性风格中，空间是一个固定而刻板的容器，无论叙事中发生什么，其都保持不变；即使影片的时间顺序被闪回打乱，时间也会以均匀的速率线性地流动。但在后连续性风格电影中，情况并非如此。我们进入了现代物理学的时空；或更好地说，进入了"流动的空间"以及微间距和光速转换的时间，这是全球化、高科技金融资本的特征。因此，在《后电影情动》中，在反思耐沃尔代和泰勒的《真人游戏》时，我力图审视后连续性动作电影风格如何表达并植根于全球化金融资本主义的谵妄，以及其不断的积累过程、其对旧形式主体性的分化、其增殖技术在最亲密的层面上对知觉和感觉的控制、其所发挥的具身化和离身化双重作用。

沙维罗表示，我们需要更多地谈论后连续性风格的美学，以便将它们与后电影情动联系起来：

> 关于后连续性风格的审美感性，以及这种感性与其他社会、心理和技术力量相关的方式，还有很多可说的。后连续性风格既表现了技术变革（即数字媒体和基于互联网的媒体

1 史蒂文·沙维罗，《后连续性》。

的兴起），也表现了更普遍的社会、经济和政治状况（即全球化的新自由主义资本主义以及与之相关的加剧的金融化）。像任何其他风格规范一样，后连续性涉及电影在其利益、承诺和审美价值方面的最大多样性。然而，将它们结合在一起的并不仅仅是一堆技术和形式上的技巧，而是一种共享的*知识*（米歇尔·福柯）或情感结构（雷蒙·威廉斯）。我想进一步阐明的正是这个更大的结构：找出当代电影风格是如何既表现了这些新形态，又对它们做出了富有成效的贡献。通过对后连续性风格的持续关注，我至少正在努力向当代文化的批判美学迈进。

以沙维罗的论著为背景，我想思考当代电影制作的其他方面：数字技术、近期电影的形式属性/风格，以及它们与后电影情动的关系。

现在开始我们的讨论。我感到摄影机的功能已经发生了变化，或者至少它们已经被普及，或者也许它们在后电影认知中的意义已经改变。我想我们已经深入讨论了摄影机在《灵动：鬼影实录》系列电影中的固定性和不可定位性的功能，以及如何理解这些功能。我脑海中立刻浮现的两部电影是《第九区》和《忧郁症》，在这两部电影中我看到了摄影机功能的明显变化。在经典和后经典电影中，尽管存在被简单化的风险，但为了简洁起见，摄影机具有主观性、客观性或功能性，以使我们与可能存在于电影之外的主体性保持一致，例如在希区柯克的电影中。我认为，《第九区》（2009，尼尔·布洛姆坎普 [Neill Blomkamp] 导演）之类的电影则与之完全不

同，或者有的电影与之有所不同，例如《忧郁症》（2011，拉斯·冯·提尔导演）。

例如，可以确定的是，在《第九区》中，数字摄影机拍摄了作为新闻报道播出的影像。类似的摄影机断断续续地以"角色"的身份"出现"在影片中。在它出现的场景中，很显然，剧情中的任何人都不可能在那里拍摄。但是，我们通过溅在其上的鲜血看到了摄影机，或者我们意识到我们在通过一个手持摄影机观看情节，此摄影机突然闯入，而没有任何叙事或美学上的理由。相似，但又有所不同，在《忧郁症》中，我们突然开始通过一个"疯狂"的手持摄影机来观看情节，这不仅是迟来的道格玛95美学的一种干扰性练习，也超出了任何角色的视点（Point of View，简称POV），无论我们将后者视为字面义还是隐喻义。您如何理解这两部电影中这些摄影机的形塑（figurations）？除了定义它们和思考它们发生的原因之外，在您视为"后电影"的电影中，我们能否把摄影机的概念概括为角色（不是一个真正的角色——我想，我会说它是一种主体性）？

丹森： 首先，感谢您让我参与讨论，特别感谢特蕾丝组织了这次圆桌会议并提出了这一系列问题。为了回答这些问题，我想先比较笼统地提出，这些电影中无法定位 / 非理性的摄影机"符合"（因为缺乏更好的词）数字影像生产、加工和传播的基本非人类本体特点。我认为，在不暗示当代媒体中远非显而易见的因果关系和 / 或作者意图的情况下，具体说明这种对应关系的确切性质是有些困难的。因此，我希望我的评

论不会被认为暗示了在后电影中摄影机的功能仅仅由工作中的技术决定，或者这些对应关系只是（即直接地）寓言性的，并可被简化为电影制作人有意识的决定。话虽如此，所有这些层面的表达都有显著的共鸣。

生产。首先，数字影像技术几乎在每一个层面上都与人类的参与和兴趣断绝了关系：最根本的是，它们打破了先前在摄影机镜头和人眼镜头之间获得的物质类比，而这种类比的相关性被人类不可处理的数据的介入所切断。（通过使用"相关性"一词，我有意尝试援引昆汀·梅亚苏提出，并由思辨实体论者更普遍采用的"相关主义"[correlationism]概念；虽然数字技术的出现可能不是打破相关主义的必要和充分条件，但我认为，可以肯定地说，存在着将它们联系在一起的强烈历史趋势。在这种情况下，我认为，史蒂文关于后电影情动的论著的一大优点是，为思辨实在论者的项目提供了一些急需的历史化和相关的具体材料。）

加工。此外——更接近（后）电影的特定语境——在基于赛璐珞的电影剪辑过程中，人手／眼睛的参与也中断了（在很大程度上，非线性剪辑突破了在剪辑台上被实例化的具身代理的物理和现象参数——不管在数字剪辑和合成软件应用程序的界面设计中对此现象如何致敬，都会出现这种突破，无论专业还是业余的版本都以可用性的名义，继续模拟物理装置、控制旋钮、擦洗头等，尽管所有相应的操作都有充分的数值基础）。在这个意义上，我们可以说，在数字电影中，被广泛讨论的与摄影指数性有关的中断——通常是从认识论角度出发而构想的——实际上只是其中的几个中断之一，它

们并不局限于认知和证据领域，而在具身能力（embodied capacities）、感官关系和前个人情动的方面具有广泛影响。史蒂文的论著，从《电影身体》到《后电影情动》，都有助于揭示这些广泛的转型场所，其阐明了为什么仅对剪辑实践的变化进行狭隘的技术关注，必然无法完整地描述向适当的后电影媒体体制转变过程中所包含的变化；正如我在其他地方所建议的——参见我的《不相关影像》（Discorrelated Images）和《〈机器人总动员〉对比混沌（电影）》（WALL-E vs. Chaos [Cinema]）——正是在这方面，史蒂文的后连续性概念强调了剪辑技术的变化，却不假装这是转型的唯一或中心位置，它仍然优于纯粹的形式阐释，如马蒂亚斯·斯托克的混沌电影概念。

传播。然后，今天的影像传播是完全非人类的，这些影像通过监视、社交媒体（和相关网络应用程序）以及其他聚集、交流和传播的场所的形式，以各种方式（扩展和削弱人类代理机构）影响人类，但尽管如此，而且确实恰恰是在这种影响下，它仍然在许多方面对人类的需求、利益甚至感官都漠不关心（例如，想想自动识别系统，这些系统在我们知情或不知情、同意或不同意的情况下收集数据，并且在某个特定事件发生或某一预先定义的数据阈值被越过时，它可能会，也可能不会提醒某些人类"用户"，但它可以在没有人工输入或干预的情况下，继续捕获、生成、复制、处理、比较、合成、置换和转换影像，采用人类无法直接感知或控制的方式和形式进行）。从网络迷因（Internet memes）到后电影制作，各种文化或创意实践都可以说是对这些过程的反映、阐释或

"中介"；有时这些行为可能是由有意识的决定引起的（例如，在那些寓言了或明确表现出对我们当代媒体状况的自我反省的电影中），但它们当然不需要这样做。同样，这里所讨论的共鸣远远超出了人类意识的狭窄范围。

在概述这三个不具有排他性、并非详尽无遗的变化点时，我有意选择了一些术语，包括但不限于它们在（前数字）电影领域内更狭义的相关项：电影制作、剪辑和发行。我想以此方式建议的是电影技术和影像技术的总体扩展和转变，而不是简单的决裂，这与文化实践相对应，体现了当下向后电影媒体景观过渡的敏感性。更广泛地说，这些变革性的扩展（从电影制作到影像制作，从剪辑到加工，从发行到传播）标志着负责各自领域的人类代理的位移（displacement）：电影制作人 / 导演，剪辑师，发行商 / 营销人员 / 制片人，等等。观众也被转移了——不再被定位为电影的连贯主体，即时空感知的封闭或连贯对象，而是被当作更大的由情感、意识、资金、技术和感觉运动流汇聚的池子中的子流或偶然交集来处理。换句话说，经典电影与其观众之间的情感和认知关系被一种截然不同的结构所取代：狭窄的主体 – 电影关系虽然没有被废除，但如今已不再那么重要了，它进入了一个更大的领域，该领域部分地符合当今的多屏幕及消费环境，其中许多设备还在进行实时的相互竞争。电影银幕不再引起人们的全神贯注，而是期待其能在电视和电脑屏幕上得到补救，此外，它还知道它与智能手机、平板电脑和社交媒体共存，这些屏幕可能会在观众"观看"电影的同时，占用他们的感知、触觉和情动注意力。显然——最后是特蕾丝的问题的焦点——

摄影机是一个中心支点，因此，在协调、传递或具体地中介后电影作品与其分散的接收者之间、"电影银幕"与观众在较大的后电影屏幕环境中的位置之间的新关系方面，以及更普遍的后电影媒介与其所对应的人类代理的转移或边缘化之间的新关系方面，它是一个至关重要的站点。

由于它对我们现有的媒体系统或体制施加的过渡力量（这里，最集中施加在我们所谓的"电影"上），后电影摄影机必然会产生高度自相矛盾的情况，例如，我们瞥见了诸如数字动画制作中虚拟摄影机"镜头"上的计算机生成的镜头光晕现象：这立刻强调了（"前电影"）CGI 对象的虚幻"现实"，同时它们通过模拟（事实上是突出了这种模拟）（非叙事）摄影机的物质存在来突出电影本身的人为性。在此，计算机图形的"真实性"通过计算技术模拟前 - 数字（pre-digital）电影制作条件的能力得以证明和衡量：核心是前电影物体、摄影机以及光在其镜头上的物理相互作用的物质共存——事实上，没有任何一种物质（或非计算性）存在。这里的悖论在于，虚拟摄影机与叙事关系中存在着建构现实与使现实问题化的不确定性——其中，这种现实主义的"现实"被认为是完全中介的，它是模拟物理摄影机的产物，而不是被定义为没有摄影机或其他媒介装置状态下的即时性感知的标志——这一悖论提出了一些关键议题，涉及后电影摄影机的更普遍的情动功能（也就是说，无论虚拟的还是实物的摄影机，都被用作后电影的中介）。

再来看看特蕾丝的建议，即摄影机充当一个"主观角色"：我想指出的是，正如特蕾丝的问题所概述的那样，非理性摄

影机与叙事性和非叙事性主体位置的关系的整体不确定性问题，与我上面概述的人类现象学的多层面的断裂和位移相对应。因此，我们可以说，后电影摄影机并不是特定电影中的一个有问题的或非理性的角色（尽管这确实发生了）；更确切地说——或者更具有后电影制作的特征——摄影机的特定感知方式及功能的选择（其问题、用途、与前述各个方面的关系和前景），实际上是在定义电影的整体"角色"或一般情感品质。这与我上面描述的变迁性扩展相一致，它标志着观众从对电影人物的情感参与，转变为对电影本身的定性特征的多模态参与，而不仅仅是叙事和视觉上的有目的的参与，电影不再被认为是时空/感知"内容"的封闭单位，而是更大的后电影环境中不可或缺和不断发展的一部分。换句话说，如果说经典电影中的人物为故事世界中的戏剧性兴趣提供了中心焦点和场合，而故事世界是根据自己内部定义的逻辑展开的，摄影机则以透明窗户的方式交替显示这个世界，或者，更特别的是，为了宣布自己作为（不可思议或自反性的）感知对象的存在，后电影制作中根本不确定的摄影机就会（以上次关于《灵动：鬼影实录》系列电影的圆桌讨论中提到的"监视"的方式）取代人物，使他们离开知觉注意的中心，将其放置于整个非人类影像生产、加工和传播的环境的边缘位置——并相应地将我们定位为观众。

这种双重或自反性操作的实现正是由于摄影机的非理性，即其在叙事与非叙事之间，或在屏幕上的世界与屏幕在我们世界中的位置之间的不确定关系，这同样普遍存在于这些后人类或非人类技术的影像中。因此，在后电影叙事和我们后

电影世界的非叙事生态之间存在着可逆的关系，而这正是由摄影机引起的，它不再将我们定位为与电影对象相对的主体，而是建立了一种普遍的边缘性关系，即一切都在其他事物的边缘或与之相邻。这与特定的后电影模式相对应：摄影机不再对特定世界中的动作、情感和事件进行构图，而是提供了电影的颜色、外观和感觉，这是我们这个世界的物质组成部分或某个方面：它通过监视等机制直接或转喻地在某种程度上影响和涉及我们，但并不是电影的主要或核心关注点。因此，摄影机的存在决定了电影（和世界）的情感品质，而不是我们投入其中的情感品质：作为摄影机的功能，电影／世界本身散发着威胁、恐惧、兴奋、惊慌或诱惑，但与经典好莱坞形成鲜明对比的是，我们自己以偶然的、不必要的方式参与这些情感关系，因此容易受到竞争性利益、其他媒体和屏幕的干扰。电影世界本身表现出我们可能但不必共享的恐惧或其他情感品质。事实上，摄影机的这个"角色"变成了电影的中心对象，取代了作为经典电影兴趣（和"缝合"）的推动力的角色参与。但是，这种电影"角色"的客体性和摄影机的主观品质一样有问题，因为电影的情感品质包围了（或无法包围）我们，但无论如何，它拒绝让我们充当这种情感（affect）的中心或关键所在。简而言之，后电影摄影机调节了更广阔世界的情感特征；它不会把这个世界排除在外，也不会取代自己制造的世界；它仍然不确定地与当代现实的各个层面相连，包括物理的、想象的和虚拟的。

　　因此，观众－电影关系的不相关性绝不排除我们对电影和摄影机影像的积极参与：事实上，它加速了电影本身之外

活动的扩散。当然，我认为，跨媒介和伴随的粉丝实践过程需要更精确地考虑后电影制作的情感品质，它们与媒体技术变化和摄影机修正作用的关联，以及电影利用这些转变以情感来感染我们，实际上使我们在与电影的在线互动（维基、论坛等等）中，成为上述情感的自动传播者，从而将其情感向前推进，就像一个独立于任何明确续集的系列化行为的过程，等等。

《第九区》体现了非理性摄影机的这些动态及其对相邻世界的情感调节，而不是经典的对独立电影世界的封装，这些机制正是特蕾丝在她的问题中所指出的。正如她恰如其分地指出的，这种新闻报道摄影机，有时难以置信地再次出现，而且"没有任何叙事或美学上的理由"，它又回到推动上面讨论的看似简单的 CGI 镜头光晕的不确定性的相同动态。就像技术上无用的镜头光晕一样，《第九区》的非理性摄影机正是通过不可能创造出了真实性的感觉，通过超中介模拟了直接的情感参与。这里的悖论并不会使我们与电影疏远，相反，它有利于在电影和我们自己混乱的、非理性的生活世界之间建立更紧密的联系，其中新闻媒体、监控摄像头、卫星影像、全球定位系统、社交媒体，以及其他（通常是不可见的）制作、处理和传播后电影影像的渠道，每天日益相互串通，以生成看似不可能的图景：如果不是无中生有的，那么至少在人类化身的现象学方面是无法解释的图景。

再次申明，我不建议把这部电影当作此类过程的寓言，但我认为，这部电影讲述了主人公逐渐非人性化的故事，因此，与《忧郁症》相比，它无疑更适合于此类阅读。这两部电影

之间的另一个显著差异是，《第九区》的非理性摄影机和它建立的与我们在电影外体验的非叙事世界的接近性，在逻辑上有助于续集的准备（即使布洛姆坎普没有计划去做），而由于对世界末日情景的不懈努力，《忧郁症》似乎绝对排除了任何形式的延续。然而，正如特蕾丝所指出的，这部电影中的"疯狂"摄影机，不仅无法与任何电影内外的视点完美关联；它还向我们揭示了需要但又坚决拒绝解释的事物，并以此方式承认并激起了电影外的延续，这是后电影叙事与非叙事形式之间本质的连续性的一个方面，实际上，这是今天生活的一个基本事实。这个悖论怎么强调都不为过：世界终结了；没有人从梦中醒来；一切都结束了。然而事情还在继续：我们被迫——正如电影所知道的那样——上网去为摄影机的启示寻求一个合理的解释，例如，举一个随机的例子，它是高尔夫球场上的第十九个洞，而正如影片对话中反复强调的那样，标准的球场只有十八个洞。从 IMDb 数据库、维基百科上专门讨论电影相关琐事的文章以及脸书、推特（Twitter）和在线论坛上对连续性问题的细致分析，可以看出，这部电影似乎对其不可避免的来世表现出了敏锐的认识，所有这些内容现在都构成了当代接受的基本事实，而这种接受早已不再局限于电影院。这部电影，甚至在暗示其对叙事连续性的完全和彻底的抵抗以及对人类意义的漠不关心的同时，激发了连续性以及寓言性的解读和类似的寓言读物等（这也将在网上交易）。显而易见，影片第一部分的剧情以承认其琐碎的人类戏剧而告终，并以这种方式标志着对通过情感和人物认同的经典观众参与的拒绝，最终拒绝了我们与角色共情的

慰藉；相反，它展示了一个可选择的情动世界，它可以但不需要感染我们。这部电影的叙事或多或少让我们感到冷漠，即使电影本身可能会对我们产生深远影响。人死了——而且不是我们期望第一个自杀的人；但除了一种轻微的惊讶感觉之外，没有别的了。形式上——而不仅仅是寓言地——这部电影通过调节忧郁来调节后电影世界中明显的琐碎情绪和感伤。非理性摄影机对应着人类兴趣的这种基本的冷漠和不相关。摄影机和观众（至少这个观众）对角色的漠不关心，实际上是电影的电影/情感"角色"，它是摄影机帮助创建的更广阔世界的一部分。我认为，这是一种典型的后电影模式，将情动表达（即解析和相互连接）为依附与自由浮动的交互，个性化与非个人化的交替，并且情动与非理性摄影机所接触的任何邻近世界有关。

莱达：在上一次关于《灵动：鬼影实录》系列电影的圆桌会议上，我们讨论了家庭视频和安全监控摄像头对电影意义的影响，以及它们在流行的恐怖电影类型和先锋电影运动如道格玛95中的有趣共存。虽然这是先锋派定义的一个有趣的测试案例，但我最终确信，流行恐怖片和先锋派电影之间的形式重叠的事实很有说服力，这更多的是后电影情动和后连续性技术无处不在的证据，而不是任何先锋美学的主流化。借用史蒂文关于后电影情动的论著，《灵动：鬼影实录》系列电影、独立旧金山城市幻想《第九区》，以及更艺术的导演如拉斯·冯·提尔的作品，以不同的方式表现了晚期新自由主义数字时代的生活感受。因此，从某种意义上讲，我想

对其进行延伸，进而讨论摄影机工作如何模糊——有时是字面上的模糊，我们如何看待世界以及通过谁的眼睛看。像《灵动：鬼影实录 1》和《灵动：鬼影实录 2》这样的电影，以及现在正在讨论的《第九区》和《忧郁症》，对 21 世纪的生活产生了情感认知，鼓励我们去观察、同情或认同它们的摄影机所捕捉的人物和处境。也许更仔细地审视摄影机的工作，可以成为史蒂文在他的后连续性论文中呼吁的"当代文化的批判美学"的一种方法。

《第九区》、视点（POV）和政治。《第九区》是关于视点的。我们被定位为威库斯（Wikus）的故事的观众，他是类似哈里伯顿（Halliburton）的 MNU[1] 公司的雇员。但随着威库斯从一个仇外的公司工具发展成一个对外星人的困境敏感的更人道的人，我们也逐渐被鼓励去同情他。他的性格发展的部分原因似乎是他自己从人类到外星人 – 人类（alien-human）杂交体的生物变形——只有从字面上成为（一部分）他者（Other），威库斯才能从外星人的角度看待事物。

这部电影用看起来不同层次的外部化视点，将虚假新闻镜头和更传统的非叙事摄影作品结合在一起。有些镜头包含直接对着摄影机说话的角色，下面的三分之一则叠加在新闻阅读器或者对各种专家和有关角色的家人进行的伪纪录片访谈的影像上；手持战地电影摄影表示，有一个摄制组陪同威库斯和其他 MNU 公司雇员向外星人送达驱逐通知；还有看似来自固定监控摄影头的镜头。但是，在我们知道没有实际的

1　MNU（Multi-National United）即"跨国联合组织"，在《第九区》中是一家私人公司，承包了政府管理第九区的项目。——译者注

摄制组或监控摄影头的场景中，这些叙事内摄影机工作的场景经常会被没有解释的非叙事的或叙事外的摄影机工作所取代。从这个意义上说，一些摄影采用的是不可见的摄影机揭示事件这种熟悉的主流电影风格，否则我们就无法看到事件。

正如肖恩所指出的，这种在叙事和非叙事之间的不断变化"调节了更广阔世界的情感特征"，在这种情况下，我们越来越多地融入媒体电路、社交网络，以及数字化、非人类的表达和交流模式。在我最近第三次观看《第九区》时，我并没有因为看似随机的叙事内和叙事外的交织而感到任何干扰或困惑；我已经习惯了，就像在面对面或电话交谈、撰写电子邮件以及看电影或电视节目时一样，我会被我的电脑、智能手机或同时在两者上安装的 Gmail、推特、博客、谷歌等应用程序的通知（越来越无缝地）打断。

但电影中另一种重大的转变发生在故事中：威库斯在身体和精神上从仇外的人到被迫承认自己对他人的道德责任的人类–外星人杂交体的转变。在这部电影公开的政治信息中，外星人代表被压迫的种族群体；由于他的杂种性，威库斯开始体现出对种族主义的驳斥，以此来批判在南非种族隔离的军事化政权下非白人群体的制度化压迫。像摄影方法一样，威库斯的视点在支持人类优于外星人的技术官僚雇员与承认外星人人权的同情者之间来回转换。当他从外星人克里斯托弗（Christopher）手中偷走宇宙飞船时，他在利他主义和自私之间犹豫不决，但最终他使克里斯托弗得以逃回母船，尽管这意味着他必须至少等待三年才能返回地球（如果他真的回来的话）。他的转变还包括拒绝他先前对 MNU 公司的忠诚，

该公司显然为政府提供各种承包服务，包括军事化的安全部队，这让人联想到美国在伊拉克战争中的黑水（Blackwater）或哈里伯顿公司，MNU公司的任务是向第九区帐篷城的数千名外星人发出驱逐通知。这是一个次要但乌托邦式的姿态，暗示一个非公司甚或反公司的世界是可能的吗？

《忧郁症》、情节剧（Melodrama）和视点。在整理对这次讨论的想法时，我在博客上发表了对《忧郁症》的部分评论；后来，史蒂文也把未发表的关于它的论文寄给了我。我的评论主要集中在作为一部讲述世界末日的女性电影的一般怪异之处，特别是影片中从贾斯汀（Justine）的第一部分向克莱尔（Claire）的第二部分的转变。这两部分是由它们的标题所指的姐妹中的其中一个，以及它们明显不同的色调所定义的。我发现这种对色彩的技术关注——通过在表面上仅使用道格玛批准的情境照明以及服装和场面调度——具有启发性且难以捉摸。这让我想起许多1950年代的情节剧使用色彩的方式，其多年来一直被评论家们研究[1]，并在托德·海因斯（Todd Haynes）的《远离天堂》（*Far from Heaven*）中被精心再现[2]。电影中贾斯汀的部分主要是在夜间明亮的室内和没有额外照明的灯火通明的室外拍摄的，影片浸透在金色的光芒中，映衬着她和她的新郎的稻草色头发以及婚礼派对夸张的奢华。第二部分是克莱尔的，主要是在白天用柔和的自然光拍摄的，

1　Mary Beth Haralovich, "*All that Heaven Allows*: Color, Narrative Space, and Melodrama", in *Close Viewings: An Anthology of New Film Criticism*, ed. Peter Lehman (Tallahassee: Florida State University Press, 1990), pp. 57-72.

2　Scott Higgins, "Orange and Blue, Desire and Loss: The Color Score in *Far from Heaven*", in *The Cinema of Todd Haynes: All that Heaven Allows*, ed. James Morrison (London: Wallflower, 2007), pp. 101-113.

产生的主要是淡蓝色或苍白的色调，以配合柔和、较暗的影调，伴随着希望的消逝，克莱尔因意识到自己美好的生活将和地球上其他地方一样被冲向离子而崩溃。在角色的最后转换中，贾斯汀照顾克莱尔和里奥（Leo），发明了由木棍制成的魔法洞穴，这说明了任何一种安全感确实是多么虚幻，同时却实际上安慰了他们（和我们）。

电影的金黄色和蓝色部分以及序幕中的电影摄影通常美丽得惊人，这一事实仅部分地被自觉晃动的手持摄影方法所抵消，该方法主导了贾斯汀的部分，在克莱尔的部分中显得较少。不过，正如史蒂文在其关于后连续性的论文中所指出的那样，在戈达尔甚或道格玛95电影的先锋语境中，可能会产生一种特殊的审美共鸣，它在电视真人秀和YouTube视频的视觉风格中已相对常规化。对我来说，派对上摇晃的摄影机、变焦（rack focuses）和跳切（jump cuts）似乎确实与贾斯汀不稳定的精神状态有关，但过了一会儿，我就适应了，再也没有注意到它，就像许多不想关注视觉风格的观众一样。这里的非理性摄影机（在肖恩的定义中）产生了被史蒂文恰当地命名的关系性的和不稳定的空间，而不是经典电影中清晰界定和限定的空间，在这部电影中，这适合于姐妹们非理性的心态和不稳定的家庭关系，以及地球本身在与忧郁星球相撞爆炸时完全不稳定的空间。[1] 最终，在特效镜头中呈蓝色和金色的两颗行星相遇并碰撞，呼应了像克莱尔和贾斯汀这样的情节剧家庭成员之间经常发生的破坏性联系；尽管彼此推进，

1 Steven Shaviro, "*Melancholia*, or, The Romantic Anti-Sublime", *SEQUENCE: Serial Studies in Media, Film and Music* 1.1 (2012). 可登录：http://reframe.sussex.ac.uk/sequence/1-1-melancholia-or-theromantic-anti-sublime/。

但最终被摧毁。

正如史蒂文所写的那样，这两姐妹不是对立的，也不是同类的——她们是家庭情节剧中的女性角色，配有传统的大房子、居高临下的丈夫和悬而未决的问题。两位女性都认识到家庭和社会对她们的期望，她们对这些期许的处理方式不同——贾斯汀辜负了它们并拒绝假装，而克莱尔显然想实现它们，她努力但最终未能履行作为丈夫、父母、妹妹、儿子以及庞大的房屋和仆人的守护者的职责。[1]《忧郁症》是后电影的，它将 21 世纪的视觉风格和金融资本黄金百分之一的气息融合在一起，即使它最终在面对人类和地球自身的死亡时唤起了爱和财富的无意义。

但我发现，20 世纪的社会议题，如种族和性别，继续渗透到这两部电影中了，这令人着迷。

格里沙姆：首先，肖恩和朱莉娅，感谢你们的详细答复。我立即想到的是你们对这两部电影的看法不同。我想通过阐明我自己对第一个问题各部分的立场来补充讨论，这样你们才能知道我为什么问这个问题。这是一个非常具体的问题，与我在关于后电影的第一次圆桌讨论中提出的更广泛问题不同。

我对探讨后电影中各种电影技术的用法感到兴奋，部分原因是我告诉学生，技术是帮助电影创造意义的形式手段，但技术的意义始终与它的语境相关联，这些语境是哲学的、社会的、历史的、工业的、制度的等等。没有强化，这就是

1 Steven Shaviro, "*Melancholia*, or, The Romantic Anti-Sublime", *SEQUENCE: Serial Studies in Media, Film and Music* 1.1 (2012). 可登录：http://reframe.sussex.ac.uk/sequence1/1-1-melancholia-or-theromantic-anti-sublime/。

我不喜欢使用波德维尔和汤普森（Thompson）的《电影艺术》（*Film Art*）一书的原因。它的思考纯属形式主义。当我们谈论后电影时，即使电影、电视和旧的媒体形式仍然存在，我们当然也在谈论认知的转变。定义这一转变仍然是一个开放的课题，史蒂文已经在他的书里展开研究了。因此，电影技术在后电影中往往"意味"着一些不同于其在电影中的东西。我在这里使用的"意义"（meaning）概念更接近于史蒂文的"情动"概念，而不是含义（signification）或表征（representation）。因此，我的引用是欺骗性的。简要介绍一下朱莉娅在回应中讨论的《第九区》和《忧郁症》中摄影机的用法和叙事元素。

朱莉娅，你说《第九区》是"关于视点的"。我个人的观点是它具有经典的叙事结构。在这方面，它更接近最新的动画电影如《鬼妈妈》（*Coraline*）、《美食总动员》（*Ratatouille*）、《了不起的狐狸爸爸》（*The Fantastic Mr. Fox*）等等，而不是后电影的情动。有趣的是，经典叙事结构似乎已经出现在今天的幻想片和科幻片中。我们逐渐支持威库斯，他最初是一个软弱的自由主义官僚，体现出了种族隔离的偏见。随着他的变形，他成了英雄。这是电影的一个亮点：当他不再是人类时，我们发现他是英雄。他永远不会完全变成外星人，最终也保留了他的人类记忆。我们"认同"他，因为他处于变态状态。相比之下，当我第一次看这部电影时，我想到了卡夫卡的《变形记》。随着格里高尔（Gregor）变得不再是格里高尔（not-Gregor），我们逐渐把自己与他的家人联系在一起，这是卡夫卡认识论再现生活形式的轨迹，这当然是卡夫卡的观点。威库斯是一个不断变化的人物，但对我们来说，是完

全能让人同情的。这是一部讲述明确的英雄和反派的电影。摄影机的叙事方式和用法却彼此背离。

"手持"式战斗场景不仅仅与通常的打斗（或追逐）有关，观众在其中要分享悬念或焦虑。从一开始，我们就已经看到了很多电影（最好的说法是数字摄影机）中的电影。因此，我们不禁会想到战斗场景正在拍摄中（我在此指的不是我们个人对这部电影的体验，而是其形式逻辑）。但它不是叙事内的拍摄。而且，如果摄影机正在拍摄，比如说，它在经典电影或后经典电影中，我是不会看到的。在那里，我们无意去注意它，只是沉浸在紧张中；或者如果我们确实注意到它的话，那也是对其进行分析并将其归类为通用技术。在《第九区》中，我想我们应该注意到它，因为摄影机的变化是突然的，并且发生在场景本身中。在我看来，即使是那些似乎无法拍摄、不能拍摄的时刻，也将被拍摄；影像正在收集中。同样，鲜血突然溅在摄影机上，以前这是不存在的。突然，它闯入镜头。我的学生们说这很清楚；所有这些都是由某人直接拍摄下来，然后变成了纪录片《第九区》。这样的不合逻辑根本不会困扰他们。但对我而言，仿佛叙事中存在摄影机，它不是角色的或摄制组的，也不是客观的摄影机。这就是我在问题中称之为"主体"的原因。在我看来，这种使用摄影机的方式显然属于后电影的情动。

与您不同，朱莉娅，我的确不会把您在《忧郁症》中提到的摄影技术视为只与贾斯汀（或克莱尔）相关，无论是她的外在视点，还是内在视点或不稳定的精神状态。相反，我认为这些技术是主观的；空间是不稳定且不断变化的，没有

真正降落在任何地方，并不断自我调整——这是可能性的条件。正如您所说，现在，这种可能性条件确实与贾斯汀相关，但不仅仅是贾斯汀，而且不是贾斯汀。如果您愿意，这是即将结束的整个世界。贾斯汀是一种破坏力，但不具有全球性破坏力。可能性的条件，或者换句话说，潜力作为变革的潜在力量，看来在世界终结之前无法以任何方式实现，但这种潜力是不受时间影响的。潜力无法根据既有的电影语言被拍摄，或者根本不可能被拍摄，但这是由摄影机的高度不稳定性所暗示的，否则我们可能会认为这是一部使用通用摄影技术的女性情节剧。作为一种主观和理性的力量，潜力仍然超出了任何叙事理由，在新自由主义资本主义和电影雄辩地展现的富人的表象中，穿越我们和我们的生活。这是我喜爱《忧郁症》之处。这是充满希望的。摄影机的使用有助于这种希望。

丹森：我只想简短地评论上述内容，尤其是到目前为止已经阐明的不同观点。确实，也许回想起来有点奇怪，对我而言，这些差异并不像对特蕾丝那样明显，她写道："我立即想到的是你们（也就是朱莉娅和我自己）对这两部电影的看法不同。"虽然我肯定认识到一些明显的重点差异，但我没有被任何不可调和的差异所震惊。我想这可能被归结为一种过度调和的性格，但是，鉴于特蕾丝对一个或多或少以叙事为重点的视角与一个越来越不以叙事为重点的视角之间的一些基本张力的清晰描述，我认为这些观点之间存在何种交流值得探讨。

首先，我基本上同意特蕾丝的观点，即在《第九区》中，"叙

事方式与摄影机彼此背离"——而且，正如她很好地指出的，"即使是那些似乎无法拍摄、不能拍摄的时刻，也将被拍摄；影像正在收集中"。这种类型的摄影机——它比全知全能的摄影机更能通吃一切——对应于我前面提到的非人类的生产、加工和传播，我确实认为它在这部电影中的用法使朱莉娅的说法产生了问题，即"我们被定位为威库斯的故事的观众"，说它是有问题的，但不是说它是错误的；事实上，我认为，我们"定位"的日益问题化——而不是缺乏此类定位——是转向后电影媒体的主要特征。

什么样的问题呢？我同意朱莉娅的观点，即后电影摄影机和先锋摄影机通常带来的问题不一样。特别是，叙事和摄影机之间的"分歧"并不是（通常或必然）以布莱希特式的"间离效果"被宣布的，这会使我们意识到叙事／调节的事实。然而，我认为，对于特蕾丝的判断，即"作为一种主观和理性的力量，潜力仍然超出了任何叙事理由"，还有很多话可说。因此，虽然我们确实逐渐同情威库斯，但还有更多的事情发生。朱莉娅合乎情理地指出，我所说的非理性摄影机并不干扰这种同情："我并没有因为看似随机的叙事内和叙事外的交织而感到任何干扰或困惑；我已经习惯了……"我也是，像茱莉亚一样，我看到这种非理性摄影机的正常化与我们在处理多个设备、应用程序以及其他可能成为我们关注对象的接受者和引导者时遇到的不断中断之间的对应关系。不过，对我而言，这种对应关系及其日益变得无形，使我们在摄影机上的定位以及对威库斯这类角色的同情变得更加复杂。特蕾丝强调了这种复杂性的叙述关联之一——随着威库斯变得不那

么人性化，我们的同情与日俱增。事实上，威库斯的变形以及他在人类（人性的）和非人类（非人性的）之间过渡性的、不稳定的立场，非常巧妙地对应于摄影机的非理性，这种摄影机既存在于叙事世界内，也存在于叙事世界外。这种摄影风格不一定能引起我们注意的这一事实，是它与先锋派截然不同的部分原因。没有作为对震惊的认知／感知操作（或对摄影机中介的识别）的"异化"，相反，"异化"（威库斯和我们自己都变成了异物）发生在一个明确的前个人的，因此是无意识的层面：威库斯不断变化的基因型反映了我们所体现的亚知觉存在或行为习惯的变化，这些变化是由数字生活世界的技术基础设施及其他导致的，它支持朱莉娅描述的非常正常的、日常的注意力分散。

非理性摄影机再次站在它所接触的世界"旁边"，而不是"反对"它所接触的世界：它精确地建立了日常世界和叙事世界之间的接近性，使它们可以互换而不是严格地对立。因为它不超越、不相矛盾、不反对或不震撼，而是建立联系，所以这种摄影机并不排除故事、故事人物、他们的道德困境和发展的身份认同的参与。我认为，这仍然是后电影的潜力。然而，这种潜力已经不再像在经典电影中那样，是电影围绕的核心关注点，它们必须不惜一切代价以情感（和准个人）参与的形式实现这一点。那么，即使是这种潜力，即叙事导向的认同的潜力，似乎也将自己定位为"作为一种主观和理性的力量，超出了任何叙事理由"。这至少部分是因为联系点，即我们作为现实世界的观众与像威库斯和贾斯汀这样的叙事世界的人物进行身份认同的基础，正是那些分散的、往往不

稳定和不聚焦的、模糊的和简短的透视参与形式，这些都是由非理性的后电影摄影机和我们更广泛的后电影生活世界共同分享的。我们不必凸显摄影机的（现在是标准化的）非理性，或它在我们与角色及其世界之间建立的联系，但由此产生的隐形性并不会生产任何像"缝合"的经典联系的东西，因为后电影的身份认同和叙事投入主要基于这种分散的事实，而不是经典摄影机的专注和对感知注意力的束缚。这种绝对非先锋的自反性，并不基于异化和认知失调，而是基于内部与外部、叙事和我们日常现实之间强烈的物质共鸣。非理性摄影机的功能是精确地充当共振室，我认为，这是它面对当代的叙事世界和非叙事世界对我们进行巧妙而有问题的"定位"的基础。

格里沙姆： 我们正在从与 20 世纪的电影有何不同的角度，因此是从非理性摄影机或后连续性角度，来审视当前的电影。事实是，正如史蒂文在关于后连续性的演讲中所提到的那样，他的学生不一定会注意到违反连续性的行为，而且正如朱莉娅在此作出的回应，观众不会注意到没有意义的摄影机的存在；他们通常会填补不存在的逻辑，或者缺乏逻辑不会困扰他们，特别是如果这类电影伴随着他们长大。正如我提到的那样，我的学生只是假设一个无形的角色正在故事中拍摄即将成为《第九区》的东西。我也记得，几年前我的学生在电影美学课程中，没有注意到吴宇森的《喋血双雄》(*The Killer*, 1989) 中违反连续性的行为。我必须指出违反 180 度规则的情况。即使学生理解这个概念，他们也不认为这些违

反行为对他们理解空间关系有任何影响。这些观看方式伴随我们的时间比到目前为止允许的时间长得多。它们在当今电影中的广泛或极端使用值得关注吗？

这只是为了引入一个事实，我发现很难谈论"后千禧年"（post-millennial）美学并将其归因于数字技术。同时，我看到数字技术有巨大的潜力，电影制作人可以利用它来创造新的审美形式。然而，我认为大多数电影现在都在使用数字技术，而没有利用这种潜力，或者将其用于模拟较旧的形式。另一种说法可能是，数字技术的功能是让沉迷于观看如《变形金刚》《阿凡达》等电影的观众"重新体验"电影，或更准确地说，第一次体验"它"。考虑到这最明显的方面，斯科塞斯拍摄《雨果》时使用了数字 3D 摄影机，并用数字模拟了主要在摄影中发现的早期"天然彩色相片"（Autochrome）的色彩。他的项目是让人们与"电影的诞生"（实际上，他的重点是戏法片的诞生）面对面，而其纪录片《马丁·斯科塞斯的美国电影之旅》（*A Personal Journey with Martin Scorsese Through American Movies*，1995 年为电视制作）并没有这样做，仅仅是因为后者利用了档案录像，我的电影史专业的学生非常讨厌这种东西。如果我选择一部 1950 年代的教育片来向初学者展示如何使用图书馆及其资源，那我做得糟糕极了。在这方面，我对《雨果》没有任何批评，并可能将其用作教学工具。

然而，我确实对其"保守主义"有异议，不仅在内容上，它是我不会使用的电影史教科书，还因为它缺乏对早期电影中曾经有过创新的女导演（例如，爱丽丝·盖尔－布拉切 [Alice Guy-Blaché] 作为导演制作了第一部叙事电影）的认识（与斯

科塞斯的纪录片不同）。《雨果》被称为斯科塞斯迄今为止最具个人色彩的电影。我有点讨厌"个人电影"，它使用"个人"一词来忽略导演认为不便或麻烦承认的任何内容。我的批评并没有停留在极其古老的选择上，即再次呈现作为贤内助和家庭伴侣的女性角色，并把她们放大为壮观的影像。如果这是弗雷德里克·詹姆逊所看到的那部"怀旧电影"，那么它确实在重要意义上抹杀了历史，赞成过去的文化成见。尽管有这些批评（我确实认为需要对与后电影相关的性别、阶级、种族和性意识进行理论研究，别误会我的意思），但也许我最关注《雨果》的地方是其庞大的预算——这意味着它可以使用所有可能的数字技术。然而，斯科塞斯能想到的就是用这些技术创造出一个巴赞的噩梦：俗艳的色彩，人为纵深空间中的夸张运动，人物突然向观众扭曲地突出（令人难忘的是杜宾犬的鼻子），等等。显然，相反的论点是他的主题需要这些策略，以配合他所使用的历史细节和参考文献的拼贴——用以向观众介绍其前电影（pre-cinematic）及电影形式的历史。这些内容与分为小插曲的经典叙事相结合，意在指向早期短片，在其中，一切对每个人来说都是幸福的结局，而预示着电影运动的自动装置（并且它是即将到来的事物的预言者）扮演着关键的角色。

　　但是，根据 Alexa 3D 摄影机的色彩范围校准的数字"天然彩色相片"色彩（来自派拉蒙的宣传材料：斯科塞斯第一次使用 3D 制作《雨果》，第一次完全使用 3D 摄影机拍摄一部专题片，这些摄影机第一次被用来制作一部专题片），不太像卢米埃尔兄弟进行的自动变色实验，更不像梅里爱电影

的手工上色画面，它让我同时想到了与各种动画电影和1950年代流行的电影彩色染印法相关的色彩。正如文献中讨论的每一部美国怀旧电影一样，我认为，《雨果》最受尊崇的时光不在前电影或早期电影，而在1950年代和美国纯真的神话中，这种神话是1950年代的电影本身的谎言，而一些当代电影，如海因斯的《远离天堂》，则无可救药地将其问题化。（就《远离天堂》而言，1950年代也被用来向我们展示，我们是如何不幸地似乎在一个非常相似的时代被电影和社会政治所困。）至于斯科塞斯与这段时间的关系：他要求在摄影机前面和后面工作的所有人都观看他小时候观看的第一部3D电影，这就是安德烈·德·托特（André de Toth）的《恐怖蜡像馆》（*House of Wax*，1953）。但这还不够。演员和工作人员还必须观看希区柯克的《电话谋杀案》（*Dial 'M' for Murder*，1954）、《吻我，凯特》（*Kiss Me, Kate*，1953）和《黑湖妖潭》（*Creature from the Black Lagoon*，1954）。美国怀旧电影中对1950年代"失落的对象"（lost object）的渴望和通常与之紧密相连的对童年"失去的纯真"的渴望，还有什么比二者更契合呢？

这是我通过《雨果》的美学项目进行思考的出发点。更进一步讲，我的第一个问题是，3D的优点和目的是什么？斯科塞斯说："我在3D模式的工作中发现，它增强了演员的能力，就像观看移动的雕塑一样。它不再是平的了。通过正确的表演和正确的动作，它变成了戏剧和电影的混合体，但与两者有所不同。这一直令我兴奋。我一直梦想拍一部3D电影。"[1]他提到了一种更古老的艺术形式，雕塑，这让我思考

1 "Hugo", *Cinema Review*. 可登录：http://www.cinemareview.com/production.asp?prodid=6753。

了 3D 电影如何根本不像雕塑。暂时忘记运动。二者的差异当然是内在的：雕塑是三维的；电影给人以三维的错觉，此处被增强和夸大了。由于缺乏表达斯科塞斯视觉风格的批评词汇，我特意使用了艺术史的词汇，即绘画词汇。我发现最惊人的类比是超级写实主义（hyperrealism）。简而言之，超级写实主义美学超越了照相写实主义（photo-realism）美学，因为它不仅仅以高分辨率再现摄影现实，而且聚焦于主题和细节，通过融入主观的、情感的或不可能的细节，从而进入梦幻世界。在我看来，这是在《雨果》中使用 3D 的完美理由，因为雨果·卡布里特（Hugo Cabret）穿过火车站时，它专注于火车站的每个"真实"或"想象"的细节（如果不是绝大多数，至少大部分电影都来自他的视点），并且对在空间中移动并最终落在特写镜头上的主观和情感细节感兴趣。

美国电影常常包含怀旧元素。但在 2011 年，有一大批美国电影上映，其美学结构表现出对早期电影形式的向往，并利用数字技术为当代观众进行"翻新"。《兰戈》（*Rango*）渴望西部片；《丁丁历险记》（*The Adventures of Tintin*）渴望黑色电影；《穿靴子的猫》（*Puss in Boots*）渴望侠客；《雨果》和《艺术家》（*The Artist*）（后者不是美国电影，但是在好莱坞制作的，大量参照好莱坞电影史）重塑了电影本身的创始时刻。这一事实本身就凸显了我们明确地进入了后电影知识体系。

我刚刚开始思考这一切，但就现在而言，我要说的是，《雨果》的数字化生产和后期制作技术与它的形式属性不符：这部电影将数字 3D 技术的创新与经典叙事、对预示电影运动

的工具的热爱，以及运动、空间、色彩和图案的超级写实主义美学相结合。斯科塞斯最终暗示，他是数字戏法片之"父"、当代的梅里爱，《雨果》是他迄今为止最精细的范例。《雨果》作为电影史上的一个创始时刻被提供给我们；然而，尽管有技术创新，但其美学可以回溯到旧的技术和旧的社会权威形式持续存在的世界。

莱达： 我同意特蕾丝的看法，《雨果》的保守主义击中了怀旧电影的一切基础，而没有对模仿进行任何潜在的破坏性重构，正如理查德·戴尔（Richard Dyer）所阐述的那样。对我来说，3D 和过饱和的色彩也不协调，它们的"新"技术显然与电影的历史背景、其传统的故事公式以及其几乎完全消除的女性气质所产生的过时感，在某种程度上产生了冲突。

这种旧式的感觉来自准狄更斯的故事，孤儿秘密地生活在火车站的隐蔽通道中，从凶猛的车站检查员和其他各种（男性）反派那里侥幸逃脱，寻找他失去的仁慈父亲（他从来不了解他神秘的母亲），并揭开电影开端隐藏的秘密。场面调度突出了雨果的孤独和不稳定的存在，与此形成鲜明对比的是，对他慈爱的父亲（非常可爱的裘德·洛）从事令人惊叹的手表制作和其他精细机械制作工作的温暖、模糊的闪回。雨果最终找到了梅里爱的父亲形象，梅里爱最后拥抱了这个男孩、自动机械和他早期电影作品的遗产。孤儿经常出现在儿童文学和电影作品中，这是一种安全的方法，使儿童观众可以想象独立，而不必选择放弃父母。这个公式允许儿童角色独自生活（通常是男孩），同时仍然纪念已故父母的神圣

记忆，享受成人世界的冒险和刺激，而不受母亲或父亲的限制和保护。因此，观众中的孩子们可以间接地体验这种独立，而没有失去父母的实际危险和悲伤。《雨果》的情节并没有偏离那条死记硬背的道路，它似乎激发了同情和嫉妒，因此儿童观众可能并不完全想过雨果孤独的生活，无论这种生活多么令人兴奋。

但母亲的缺席，作为这类男孩冒险故事的标志，在这里也与特蕾丝所指出的电影对早期电影中女性的省略产生了共鸣。女孩伊莎贝尔（Isabelle）也是一个孤儿，但受到庇护，对世界上的一些重要事情一无所知（主要是电影及其监护人的身份）。梅里爱的妻子被塑造成一个被动的人，她默许丈夫的痛苦，保守他的秘密，并试图保护他不被发现。电影的结尾显示伊莎贝尔是未来《雨果》一书的作者，这暗示着女性创造力和顺从的奇怪组合：我们认为她是一位如饥似渴的读者，具有丰富的想象力和智慧，但是她写的书是雨果的故事，而不是她自己的发明。斯科塞斯的父权制电影故事中几乎没有女性的位置，除了作为男性天才的助手、安慰者和缪斯。在上一届戛纳电影节上，女演员向抗议者大声疾呼，想要引起人们对女性电影制作人数量之少以及她们在奖项竞争中的相对隐形性的关注，这只表明电影业的父权制仍然深深地内化于 21 世纪的众多男性或女性专业人士。也许不用说，《雨果》没有通过贝克戴尔测试（Bechdel test）（是的，有两个具名的女性角色，但她们很少互相交谈，而且除了男人以外，别无其他）。

特蕾丝提到的与重新唤醒对早期电影的怀旧情绪有关的

另一部电影是《艺术家》，正如她所说，该电影的运作方式与《雨果》相当类似。它也鼓励我们同情一位曾经成功、现在走向衰落的电影艺术家，并调动熟悉的故事公式以引起悲伤和同情，它也表达了对女性权力的矛盾情绪（在世界范围内？在行业中？在家庭中？）。我在这里的一些想法借鉴了我2011年12月22日写的关于《艺术家》的简短博客文章。[1]

这个故事不是一部儿童冒险小说，以我自己的电影历史背景，可以最好地将其概括为：《日落大道》（Sunset Boulevard）遇见《雨中曲》（Singin' in the Rain），遇见《一个明星的诞生》（A Star is Born）。这位过气的老默片明星和这个"活泼的"年轻新女性（New Woman）或"新潮女郎"明星，是模仿那些古老故事情节和场景的最佳选择。然而，至少我记得，这部电影的技术似乎不是特别后电影的：它是用胶片制作的，以4：3的画面比例拍摄，并稍微加快了速度以模仿老默片。然而，我同意特蕾丝的观点，它在情感上是后电影的——正如史蒂文的概念构想所认为的那样，后电影的特点也表现为它的情动，即它产生和描绘21世纪生活感受的方式。如肖恩先前所述以及查理·贝尔奇（Charlie Bertsch）在《关怀》（Souciant）期刊上指出的那样，我们可以很容易地把《艺术家》解读为一部关于当今电影工业的电影，就像一部关于早期好莱坞的怀旧电影一样。它植根于我们这个时代在电影史上表现的情感结构：生产、后期制作和发行方面日益加剧的数字化；人们对电影工业和电影艺术发展方

1　Julia Leyda, "*The Artist* (2011)", Screen Dreams, Weblog, 22 Dec. 2011. 可登录：http://fade-away-never.blogspot.de/2011/12/artist-2011.html。

向的焦虑，以及一种可以理解的趋势，那就是当（我们可以假设）事情变得更好、更简单、更清晰时，对电影"黄金时代"的深情回顾。

然而，正如雷蒙·威廉斯在《乡村与城市》（*The Country and the City*）中所论证的那样，回顾过去的黄金时代的怀旧思想意识一直存在：每一代西方文明都哀叹前一个时代的逝去，一直回望到古罗马，当时罗马人也在回首古希腊。威廉斯的观点还在于，这种黄金时代思维一直是保守的，人们渴望一个黄金时代，实际上它并不像那些援引它来批评新发展的人所认为的那样完美。我实际上认为，伍迪·艾伦（Woody Allen）最近的电影《午夜巴黎》（*Midnight in Paris*）很好地说明了这一点：今天的年轻作家很高兴地穿越时空游历到格特鲁德·斯坦（Gertrude Stein）和斯科特·菲茨杰拉德咆哮的 20 年代，然而，在那里他遇到了另一个向往更早的 1890 年代的黄金时代的穿越者，当他访问那个时代时，他遇到了渴望更早的黄金时代的其他人。无论它有什么缺点，这部电影都显示了将过去理想化，并以此逃避或脱离现在的危险（另见我的博客文章《午夜巴黎》[1]）。另一方面，《艺术家》完全接受了这种黄金时代的思维方式，并鼓励我们这样做，显示了电影工业技术变革（如声音的引入）所付出的人力成本。

不过，有趣的是，女主人公佩皮（Peppy）不是一个被动的帮手，而是一个积极进取、有抱负的专业人士，她迅速成名，并向瓦伦丁（Valentin）伸出援助之手，这是出于对他的爱慕

1　Julia Leyda, "*Midnight in Paris* (2011)", Screen Dreams, Weblog, 2 Dec. 2011. 可登录：http://fade-away-never.blogspot.com/2011/12/midnight-in-paris-2011.html。

之情，也许她对衰落的默片时代本身也有些怀旧。在 1920 年代和 1930 年代，新潮女郎或现代女孩 / 女性对西方社会构成了威胁，因为她代表了女性的性和社会自信，这公然违抗了父权制和以前女性在压迫中扮演的同谋角色。然而，《艺术家》鼓励我们用瓦伦丁的眼睛去看佩皮，因为她（和她的一代）取代了他（和他的一代）。他们的年龄差异被反复强调，他最终甘心成为一个慈祥的叔叔角色，并接受了她在明星阶层中的优越地位。这部电影为观众再现了这种动态，因为我们的目的是感受到对佩皮一代的好莱坞、早期有声电影以及瓦伦丁的无声电影的热爱。从我们当代的角度来看，两者都是古老的历史，往昔的黄金时代。

在性别方面，我也注意到，当"落后"的近乎过时的角色是男性时，我们注定会同情他，但当她是女性时，我们就不会了。在《雨中曲》中，女明星莉娜（Lena）被嘲笑并落在后面，而男明星唐（Don）则成功地适应了有声电影，并与他的门生和情人凯茜（Cathy）一起重振了他的职业生涯。然而，我们并不想对莉娜表达同情——她是这部电影的笑柄；另一方面，瓦伦丁是一个悲剧人物，更像詹姆斯·梅森（James Mason）在《一个明星的诞生》中饰演的角色。同样，在《日落大道》中，诺玛·戴斯蒙德（Norma Desmond）也只是略微让人同情，被塑造为可怜和虚荣的形象。

丹森： 我想重提特蕾丝关于《雨果》和当前怀旧电影浪潮的评论中的一些内容，并将它们与我对系列性（我当前工作的主要关注点）和后电影之间联系的想法相结合——作为一

种回应和继续我们的讨论的方式。我先从特蕾丝的陈述开始，她"发现很难谈论'后千禧年'美学并将其归因于数字技术"。虽然我之前的评论可能会给人以不同的印象，但我确实认为特蕾丝的说法是正确的：

1）首先，如果我们能够谈论后电影美学，那么这并不决定性地局限于21世纪的作品（特蕾丝提到吴宇森1989年的《喋血双雄》），而这种美学本身在形式或主题偏好上也不是特别"后千禧年"的（数字技术经常被用来呈现非常经典的叙事，就像《玩具总动员》那样。当代电影通常的做法是，以一种完全怀旧的方式，以一种修正主义的眼光来看待20世纪及其适当的电影调解形式，就像特蕾丝关于《雨果》的观点）。

2）此外，关于特蕾丝陈述的第二部分，我同意，我们如果通过说某物"可归因于"他物来理解"由因果关系决定"之类的任何事物，那么"将[后电影美学]归因于数字技术"是错误的。我认为，数字技术的使用对于我们一直在讨论的各种后电影事物来说，既不是充分条件，也不是必要条件。也就是说，如果不使用数字技术，许多看起来具有后电影美学特征的形式和表现技术是可能的（并且已经实现），而许多数字产品却没有显示它们。话虽如此，仍然可能存在着更深层次的联系：我曾指出，数字影像与人类视觉在技术上的不相关性，这个因素在当代电影人的审美选择及其对当代观众的影响中产生了"回响"。我在此想到的不是严格的线性因果关系，而是一种散布的物质与适当情感的相互关系，它遍布于我们环境的技术基础设施、我们在该环境中所做的事情以及这些事情影响我们的方式。假设这种观点是有道理的，

那么我认为我们可以一致地说，后电影的某些趋势可能早于数字技术的出现，而不能直接归因于数字技术的出现，但是数字技术的不断发展（无论在我们的日常生活中，还是在当代媒体的生产环境中）确实激发了这些趋势——不是仅仅作为唯一的决定性因素，而是作为一个正在经历深远的中介物质变革的世界的一部分。从这个角度来说，后电影指的是在这种变化之后出现的情感－美学体制，或者换句话说，是我们时代持续转型的媒体美学体现。

现在，我认为明显违反旧规范的行为（我们在此可以从当代科幻片、动作片或"混沌电影"中想到一些例子）构成了一种应对彻底变革的方式，但怀旧绝对是另一种方式。正如特蕾丝指出的，许多最近的电影"表现出对早期电影形式的向往，并利用数字技术为当代观众进行'翻新'"。它们"重塑了电影本身的创始时刻。这一事实本身就凸显了我们明确地进入了后电影知识体系"。我喜欢特蕾丝在此为我们打开的视野，因为我认为它让我们认识到，新事物以及这种新事物在更大的叙述、历史，或审美和媒介技术革新、升级或重生的历程中的刻入，它们在后电影中是同存共在的。我想，我的观察可能显得相当平庸，因为任何新事物的展示都必须以某种方式承认过去的事物，并证明与之相去甚远。早期电影展览关注的就是展现这种新事物，就像早期的有声电影以无声电影为背景（想想《爵士歌手》[The Jazz Singer]："您还没听到"）；色彩和宽银幕的进程也是如此（就像 1956 年《环游世界八十天》[Around the World in 80 Days] 的片头／序幕一样，其以梅里爱的《月球旅行记》开场，随后将其标记为"原

始"，同时帷幕被拉得越来越远，以揭示新的现代银幕前所未有的尺寸）。《侏罗纪公园》在推出新颖的、计算机生成的恐龙方面做了类似的事情，这些恐龙的设计旨在让银幕外的观众像叙事内的围观者一样惊叹不已。当然，《玩具总动员》不"只是"经典叙事，而是对计算机动画可能性的大笔预算展示。但是，如果这种更大、更好、更快的发展轨迹继续影响着我们可能希望称其为后电影的电影（如《变形金刚》或《阿凡达》，以特蕾丝提到的两个例子为例），那么最近怀旧电影的向后看趋势，也同样是在探讨今天媒体变革的意义。

我要说的是，如果后电影可以被认作对世界的中介 – 物质转变的一种突发的情感反应形式，正如我上面所述，这绝不意味着这种转变是前所未有的（尽管其确切的历史品质可能确实是独一无二的）；事实上，这种转变一直是广泛的电影（和其他介质）现象的条件。因此，我们不应该感到意外的是，后电影以模糊的、熟悉的方式对这种变化作出反应——或者通过炫耀性的创新，从而重复现代性的核心姿态，或者通过本身旨在升级或更新旧事物的重复行为（怀旧或其他方式）。从非常笼统的角度看，这种重复和变异之间的相互作用，通过重新探寻旧事物来创造新事物，构成了序列性（seriality）的基本内容（例如，参见安伯托·艾柯 [Umberto Eco] 的《诠释系列》[Interpreting Serials]）。而且，尽管后电影对新奇和/ 或怀旧的广泛表达可能不符合我们通常的"系列"概念（除了许多电影系列——从《变形金刚》《灵动：鬼影实录》到《冰川时代》[Ice Age] 或各种超级英雄系列——我们可能想从后电影的角度研究这些），但我认为将后电影和序列性紧密联系

在一起是很有意义的。

序列化一直是现代媒体寻求应对自身转变（包括它们的最初出现、它们与其他新兴媒体的竞争和区别、它们的内部多元化和过渡时期等）的一种主要方法。罗杰·哈格多恩（Roger Hagedorn）曾指出，"当媒体需要观众，它就会变成连续剧"；[1] 持续不断的故事是吸引消费者，激励他们投入广播或电视等新的媒体，鼓励他们"保持关注"（stay tuned），从而确保媒体未来的有效途径。此外，当既定媒体改变其媒体环境或应对其媒体环境的变化时，它也可能从事一种序列活动，重新利用熟悉的叙事和主题材料，既可以弥合媒介变化的差距或破裂，同时又可以在熟悉的背景下标记新事物。例如，我认为弗兰肯斯坦（Frankenstein）电影系列——从托马斯·爱迪生 1910 年的电影短片到詹姆斯·威尔（James Whale）的经典早期有声电影，再到哈默（Hammer）公司的伊士曼彩色哥特式电影和沃霍尔的 3D 怪物，以及最近的 CGI 技术创造的实例——形成了一个高阶系列（不是叙事层面，而是媒介性层面的一个系列），通过重复和变异之间的相互作用来跟踪和协商媒体的变化（参见我的著作《后自然主义》）。

为了进一步概括，我认为，序列性本身构成一种中心（更高级的）媒体，其中现代性世界——通过工业化及其系列化生产过程（包括商业化的系列文化），在 19 世纪得以巩固的世界——可以观察到自身正在经历中介物质的变化。（显然，这是一个很大的主张，它是我在 DFG 研究小组"流行序列

1 Roger Hagedorn, "Doubtless to Be Continued: A Brief History of Serial Narrative", in *To Be Continued: Soap Operas Around the World*, ed. Robert C. Allen (London: Routledge, 1995), p. 29.

性——美学和实践"中正在进行的工作核心；有关我对序列性、媒体转变和现代性之间联系的简要概述，参见我的《序列性和媒体转变》[Seriality and Media Transformation]。）

所以，这通常是我尝试应对新奇和怀旧的紧张关系，或解释数字时代美学的新变化及其与旧趋势的共同之处的方式。我认为，将后电影置于这种中介物质转换的一系列弧形运动中，使我们能够避免特蕾丝正确警告的庸俗还原主义（后电影可以直接被归因于数字技术的想法），然而同时也让我们认识到，在后电影继续通过系列地重复和变异的方式探索运动世界的轮廓这一关键趋势中，媒体技术变化和新事物（首先是数字技术在生活各个领域的普及）居于中心地位。如前所述，我认为后电影不是一个简单的中断——当然也不只是一个技术决定的中断——而是根据快速变化的生活世界对既有媒体形式的转变性扩展。

但是，更具体地说，序列性和序列化进程与后电影有什么关系？换句话说，序列性如何与后电影联系起来，作为其对我们世界（以及我们自己）中介物质转变的情感探索的一种手段或相关性？我将尝试简要地论证几种联系，包括我所谈的不相关影像、非理性摄影机以及由此产生的邻近世界模糊性的形式 – 美学关联，以及目前一些更广泛的文化联系。

正如我在上面提到的，我们在许多后电影系列中发现了明显的序列化趋势：《变形金刚》《蝙蝠侠》和其他超级英雄系列、数字动画系列等。如今，无论我们在哪里观看序列电影，其中许多都充满了非理性摄影机和违反连续性的情况，这都是我们在此讨论的具有后电影特征的形式。当然，这些

系列电影——其中许多表现出强烈的对童年英雄和玩物的修正性的怀旧倾向——并不限于电影领域，而是在我们所谓的"融合文化"（convergence culture）中参与了更大的跨媒体活动。因此，它们发生在更大范围的跨国资本和数字融合环境中——也就是说，恰恰发生在后电影情动的分散的中介物质领域。此前，全球化程度低一些，我曾建议我们应该从后电影情动方面尝试重新思考当代的跨媒体制作以及随之而来的粉丝实践，我现在认为序列性／序列化可能恰好提供了这样做所需的链接。正如亨利·詹金斯和其他人所描述的那样，序列性是跨媒体叙事的关键原则之一：故事在情节中展开，但跨越了各种媒体，以实现叙事世界的非线性建构。现在，关于我一直在论证的后电影的一些内容，我感兴趣的是，为了使这种建构世界的过程起作用，跨媒体系列必须避免经典封装（例如，狭隘的电影‒观众关系），而要在各种媒体之间、叙事世界和非叙事世界之间建立邻近性（proximity）和接近性（contiguity）关系，读者／观众／媒体用户在连续消费跨媒体制作的过程中会反复滑入和滑出。正如我之前所说的，后电影的非理性摄影机是精确创建这种接近性的一种工具，因此，跨媒体序列性和后电影技术之间自然会有一些重叠。

作为这种重叠的基础，我们可以说，非理性摄影机——正如我关于《第九区》和《忧郁症》的论述，它在叙事领域和非叙事领域方面的阈限是不确定的——在形式上类似于在整个流行系列叙事的现代历史中呈现的典型角色类型：双面脸人物，其既有公共面孔，又有私人面孔，或者在道德与犯罪、人类与动物、技术与邪恶之间分裂。创建连续的中介世界和

物质世界之间的接近性和便利通道，一直是双重身份、边缘身份和秘密身份的核心功能或自反性意义之一，这些身份填充了从尤金·苏（Eugène Sue）的《巴黎的秘密》（*Mysteries of Paris*）到弗兰肯斯坦、泰山（Tarzan）、蝙蝠侠或超人的无数多介质再现，并一直延续到鲍伊（Bowie）、麦当娜和 Gaga 的系列化自我定制（参见我的《面向对象的 Gaga》[Object-Oriented Gaga]）。正如我在目前的研究中所主张的，这种阈限性（liminality）与连续接收的实践（其通常是移动的，在情节上被分割或打断，因此会将"真实"世界和虚构的或"想象的"世界分开），以及跨文化、跨国和跨媒体系列形式衍生物的激增和伴随的关系方式（例如，基于媒体粉丝关系的分散的"社区"）产生了共鸣。接近性——存在于分期之间、事实与虚构之间、真实地理与想象地理之间、多元媒介与跨媒体文化形式之间——是所有此类系列现象的前提条件。这种不必要但可以导致明确序列化做法的接近性，在非理性后电影摄影机中处于核心地位。通过它，甚至在没有明确的系列化过程来利用它的情况下，隐性或虚拟系列化也会侵蚀经典电影作品的自给自足、连贯性和封闭性，将所有电影作品以动态和过程性的情感流方式连根拔起并重新安置，这表现为跨媒介开放性（如果不是续集）——例如，尽管《忧郁症》明确排除了叙事延续，但几乎嘲讽地又对在线讨论和剖析持开放态度。因此，后电影摄影机以相当出人意料的方式与当代融合文化的序列化趋势相对应。

因此，最终，我们发现非理性摄影机及其不相关影像不仅仅存在于后电影中，而且跨越了今天高度连续的视听媒体

景观。无论是出于美学设计的考虑，还是由于故障和材料技术的限制，电子游戏都可能被视为体现了不相关影像相对较长（肯定不只是"后千禧"）的历史，我们可以质疑这一历史来扩展我们对后电影媒体的看法。但我想说的是，杰森·米特尔（Jason Mittell）所谓的"复杂电视"在很多方面都恰恰是后电影电视，无论在非常普遍的意义上，其中所有当代媒体（中介边界的融合和侵蚀，使所有媒体至少在最小限度上与所有其他媒体接触）必须被视为后电影的，还是更具体地，在采用后电影摄影技术和影像形式方面。想想最近的一集《绝命毒师》（Breaking Bad）。（我会尽量做到不剧透，但是仍在追该系列剧集的人可能希望跳到下一段，以防万一。）第五季第七集"说出我的名字"开场于一条沙漠公路，在那里我们见证了两个区域冰毒团伙头目的会面。这段对话以暗示枪战随时可能爆发的方式拍摄，其中穿插着一些极端长镜头，由于某种无法解释的原因，在镜头的右上方出现了模糊的污迹，几乎就像一根手指部分地遮住了摄影机镜头。（在此至少提醒我，当我不小心使用智能手机拍照时会发生什么。）这种视角被重复了多次，并且每次都会出现污迹，但其原因始终不清楚。这是否表示会面是暗中拍摄的？有隐藏的监控摄像头吗？在沙漠中？无论如何，监视话题在此集里都占据主导地位——无论是缉毒局对当地毒品活动的监视，还是冰毒团伙对缉毒局的反监视。在此集的后面部分，一个熟人从特工的办公室将麦克风移开了——他就是那个把麦克风放在那里的人，他已经参与生产高级冰毒一段时间了，而特工对此毫不知情。当特工为他的朋友／间谍端了一杯咖啡回来时，

镜头突然（尽管可能不太显眼）被切到一个有点尴尬的角度：一个悬停在房间角落的天花板附近的广角镜头拍摄到了这两名男子，按照惯例，监控摄像头就安装在这个地方。但是，剧情没有透露是否有犯罪行为被录下来，此外，摄影机的状态是叙事上存在的，还是纯粹非叙事的，都尚不清楚。这种不确定性由于该集反复使用的一种技术而加剧，该技术已成为《绝命毒师》中的视觉商标：非人类／面向对象的视点镜头，例如，从倾倒化学品的池塘的不可能的角度，或者从一个装满数千美元的保险箱的角度进行拍摄。影像的这种不相关性在这一集结尾的场景中达到了高潮，一名男子开枪射击另一名男子，将他追到河边，发现他流血而死。有一个后悔的时刻，在最后的对话中被表达出来，并且是根据经典的连续性原则拍摄的——直到突然间，正反打镜头的视线匹配让位给了一个相对于河流的、奇怪的无实体视角，它高得不属于其中任何一个人，离他们的位置不够高或不够远，显然不是他们的。这是最后的影像，伴随着垂死之人的身体从他坐的原木上摔下来的声音。河水一直在流。正如我们在下一集"全力以赴"中所了解的，冰毒生意及其产生的现金也是如此。实际上，这里的不相关性不仅与监视（和死亡）有关，而且与全球化（因为跨国公司的后勤基础设施被用来向世界各地运输冰毒，从而扩大了当地的毒品帝国）以及伴随全球化的人类深不可测的资本积累有关：一堆钱——确实太多了，无法计数，无法洗钱，因此毫无用处，而且对于所有意图和目的来说都是毫无意义的（盖上防水布，定期喷灭蠹虫，从而只保留纯粹的物质性）——揭示了不相关性是更大的中介物质世界的情

感状态。

后电影的非理性摄影机为何进入当代电视领域？同样，这样的摄影机创建了接近性：序列形式（叙事复杂的电视的特点是其增加的序列性）总是受到接近性条件的影响，因为它们的消耗与观众、读者和其他接受者的真实世界相平行。在当代电视中，正如杰森·米特尔所指出的（用尼尔·哈里斯 [Neil Harris] 最初描述巴纳姆 [P. T. Barnum] 的展览实践的术语），"操作美学"将注意力分成叙事层面和话语层面，作为将序列展开（以及其所能实现的事实和虚构、叙事媒介性与外叙事媒介性之间的平行性或接近性）的分段／连续动态打包到节目本身的一种方式。这与后电影的接近性以及通过不相关影像媒介生产、加工和传播它的摄影机产生了强烈的共鸣。

最终，我认为正是在视觉技术、系列形式、跨媒体环境、当代资本主义的状态以及数字融合之后媒体技术变化的汇合中，我们发现，在任何媒体中，后电影美学都有更大的意义：非理性摄影机只是世界的一种工具或表达，通过对新事物的宣称和对怀旧的类似向往，它让世界参与物质的自我探索，不断揭示出一个事实，即区隔化（compartmentalization）已被侵蚀，接近性已成为生活的基本状态。

格里沙姆：这是一个很棒的讨论。肖恩，感谢您如此出色地扩展了您最初对电影技术，以及它们如何在其他媒体形式和序列化背景下起作用的关注。我认为您的跨学科项目对进一步理论化后电影情动真的很重要。朱莉娅，感谢您就性别

和后电影情动所进行的周到而详尽的评论，它们关系到当代电影中长期存在的保守与父权主义趋势，尤其是那些获得"普遍好评"的电影。

感谢两位参加本次讨论。

参考文献

A Better Tomorrow. Dir. John Woo. Cinema City and Films, 1986. Film.

Aarseth, Espen. "Aporia and Epiphany in *Doom* and *The Speaking Clock*: The Temporality of Ergodic Art." *Cyberspace Textuality: Computer Technology and Literary Theory*. Ed. Marie-Laure Ryan. Bloomington: Indiana University Press, 1999. 31-41. Print.

Adler, Lynn. "US 2009 Foreclosures Shatter Record Despite Aid." *Reuters* 14 Jan. 2010. Web. 15 Oct. 2013. <http://uk.reuters.com/article/us-usa- housing-foreclosures-idUSTRE60D0LZ20100114>.

After Hiroshima Mon Amour. Dir. Silvia Kolbowski. 2005-08. Video/16mm B&W film. Vimeo. Web. <http://vimeo.com/16773814>.

Annesley, Claire, and Alexandra Scheele. "Gender, Capitalism, and Economic Crisis: Impact and Responses." *Journal of Contemporary European Studies* 19.3 (2011): 335-47. Print.

Avatar. Dir. James Cameron. 2009. USA: 20th Century Fox. DVD.

"Archipelago Cinema: A Floating Auditorium for Thailand's Film on the Rocks Festival: Press Release." Büro Ole Scheeren. 20 Mar. 2012. Web. <http://buro-os.com>.

Bailey, John. "Matthias Stork: Chaos Cinema/Classical Cinema, Part 3." *John's Bailiwick*. 5 Dec. 2011. Web. <http://www.theasc.com/blog/2011/12/05/matthais-stork-chaos-cinemaclassical-cinema-part-three/>.

Banet-Weiser, Sarah. *AuthenticTM: The Politics of Ambivalence in a Brand Culture*. New York: New York University Press, 2012. Print.

Bataille, Georges. *Visions of Excess: Selected Writings 1927-1939*. Trans. Allan Stoekel, with Carl R. Lovitt and Donald M. Leslie, Jr. Minneapolis: University of Minnesota Press, 1985. Print.

Baudrillard, Jean. *Fatal Strategies*. 1983. Trans. Phil Beitchman and W. G. J.

Niesluchowski. Cambridge: MIT Press, 2008.

Bazin, André. "The Myth of Total Cinema." *What is Cinema?* Ed. and trans. Hugh Gray. Berkeley: University of California Press, 1967. 23-27. Print.

Bell, Daniel. *The Cultural Contradictions of Capitalism*. New York: Basic, 1996. Print.

Beller, Jonathan. *The Cinematic Mode of Production: Attention Economy and the Society of the Spectacle*. Hanover: Dartmouth College Press, 2006. Print.

Benjamin, Walter. *Selected Writings, Vol. 4 (1938-1940)*. Eds. Howard Eiland and Michael W. Jennings. Trans. Edmund Jephcott et al. Cambridge: Harvard University Press, 2003. Print.

—. "The Work of Art in the Age of Mechanical Reprodcution." 1936. Trans. Harry Zohn. *Illuminations*. Ed. and Introd. Hannah Arendt. New York: Schocken, 1968. Print.

—. "Theses on the Philosophy of History." *Illuminations*. New York: Schocken, 1969. 253-64. Print.

Bennett, Jane. *Vibrant Matter: A Political Ecology of Things*. Durham: Duke University Press, 2010. Print.

Benson-Allott, Caetlin. *Killer Tapes and Shattered Screens: Video Spectatorship from VHS to File Sharing*. Berkeley: University of California Press, 2013. Print.

Bergala, Alain, ed. *Jean-Luc Godard par Jean-Luc Godard. Tome 1, 1950-1984* and *Tome 2, 1984-1998*. Paris: Éditions de l'Étoile-Cahiers du Cinéma, 1998. Print.

Bergson, Henri. *An Introduction to Metaphysics*. Trans. T. E. Hulme. New York: Putnam, 1912. Print.

—. *Matter and Memory*. Trans. N. M. Paul and W. S. Palmer. New York: Cosimo, 2007. Print.

Bertsch, Charlie. "Hollywood Counter-Reformation." *Souciant*. 10 Feb. 2012. Web. <http://souciant.com/2012/02/hollywood-counter- reformation/>.

Biggs, John. "Help Key: Why 120Hz Looks 'Weird'." *TechCrunch*. 12 Aug. 2009. Web. <http://techcrunch.com/2009/08/12/help-key-why-hd-video-looks-weird/>.

Blanchot, Maurice. *The Writing of the Disaster*. 1980. Trans. Ann Smock. Lincoln: University of Nebraska Press, 1995. Print.

blankfist. "Dancing on the Timeline: Slitscan Effect." 2010. *Videosift*. Web.

Blue Velvet. Dir. David Lynch. Perf. Isabella Rossellini, Kyle MacLachlan, Dennis Hopper. De Laurentiis Entertainment Group, 1986. Film.

Bordwell, David. "A Glance at Blows." *Observations on Film Art*. 28 Dec. 2008. Web. <http://www.davidbordwell.net/blog/2008/12/28/a-glance-at- blows/>.

—. "Intensified Continuity: Visual Style in Contemporary American Film." *Film Quarterly* 55.3 (2002): 16-28. Print.

Bordwell, David, Janet Staiger, and Kristin Thompson. *The Classical Hollywood Cinema: Film Style and Mode of Production to 1960.* New York: Columbia University Press, 1985. Print.

Bou, Núria, and Xavier Pérez. *El temps de l'heroi.* Barcelona: Paidós, 2000. Print.

Breihan, Tom. "Album Review: Massive Attack, Splitting the Atom." 2009. *Pitchfork.* Web.

Brinker, Felix. "On the Political Economy of the Contemporary Blockbuster Series." *Post-Cinema: Theorizing 21st-Century Film.* Ed. Shane Denson and Julia Leyda. Falmer: REFRAME Books, 2016. Print.

Brown, Nathan. "The Distribution of the Insensible." *Mute*, 29 Jan. 2014. Web. <http://www.metamute.org/editorial/articles/distribution- insensible>.

Bruno, Giuliana. *Atlas of Emotion: Journeys in Art, Architecture, and Film.* New York: Verso, 2002. Print.

Bruns, Axel. "Beyond Difference: Reconfiguring Education for the User-Led Age." *Digital Difference: Perspectives on Online Learning.* Eds. Ray Land and Siân Baymne. Rotterdam: Sense, 2011. 133-44. Print.

Bryant, Levi R. "Dark Objects." *Larval Subjects.* Weblog. 25 May 2011. Web. <https://larvalsubjects.wordpress.com/2011/05/25/dark-objects/>.

—. "Wilderness Ontology." *Preternatural.* Ed. Celina Jeffery. New York: Punctum, 2011. 19-26. Print.

Burch, Noël. *Life to those Shadows.* Trans. Ben Brewster. Berkeley: University of California Press, 1990. Print.

Burroughs, William S. *The Soft Machine.* New York: Grove, 1966. Print.

Carr, Nick. "Hidden in a Rite Aid, Ghosts of an Old Movie Theater." *Scouting NY.* Weblog. 3 Mar. 2010. Web. <http://www.scoutingny.com/ the-ghost-of-a-movie-theater-on-manhattan-ave/>.

—."Where New York Begins." *Scouting NY.* Weblog. 23 June 2013. Web. <http://www.scoutingny.com/where-new-york-city-begins/>.

Casablanca. Dir. Michael Curtiz. 1942. USA: Warner Bros. DVD.

Cascio, Jamais."The Rise of the Participatory Panopticon." *Worldchanging. org.* 4 May 2005. Web. <http://www.worldchanging.com/archives/002651. html>

Casetti, Francesco. "The Relocation of Cinema." *Post-Cinema: Theorizing 21st-Century Film.* Ed. Shane Denson and Julia Leyda. Falmer: REFRAME Books, 2016. Print.

Castells, Manuel. *The Informational City: Information Technology, Economic Restructuring, and the Urban Regional Process.* 1989. Print.

—. *The Rise of the Network Society.* 2nd ed. Oxford: Blackwell, 2000. Print.

Chan, Kelly. "Thailand's Floating Cinema." *Architizer.* Weblog. 28 Mar. 2012. Web. <http://architizer.com/blog/floating-cinema/>.

Chion, Michel. *Audio-Vision: Sound on Screen.* Trans. Claudia Gorbman. New York: Columbia University Press, 1994. Print.

Churchland, Paul M. *Plato's Camera: How the Physical Brain Captures a Landscape of Abstract Universals*. Cambridge: MIT Press, 2012. Print.

Cieply, Michael. "Thriller on Tour Lets Fans Decide Next Stop." *New York Times*. 20 Sept. 2009. Web. 9 Oct. 2013.

Clover, Carol. "Her Body, Himself: Gender in the Slasher Film." *Misogyny, Misandry, and Misanthropy*. Ed. R. Howard Bloch and Frances Ferguson. Berkeley: University of California Press, 1989. E-book.

Cohn, D'Vera. "Middle-Class Economics and Middle-Class Attitudes." *Pew Social Trends*. 22 Aug. 2012. Web. 15 Oct. 2013.

Consalvo, Mia. *Cheating: Gaining Advantage in Videogames*. Cambridge: MIT Press, 2007. Print.

Constandinides, Costas. *From Film Adaptation to Post-Celluloid Adaptation: Rethinking the Transition of Popular Fiction and Characters across Old and New Media*. New York: Continuum Books, 2010. Print.

Cornet, Roth. "Interview: Ryan Gosling on *Drive* and *Logan's Run*." *Screen Rant*. Web. 9 July 2013. <http://screenrant.com/ryan-gosling- drive-interview-rothc-131983/>.

Craig, Pamela, and Martin Fradley. "Teenage Traumata: Youth, Affective Politics, and the Contemporary Horror Film." Hantke *American* 77-102.

del Río, Elena. "Cinema's Exhaustion and the Vitality of Affect." *In Media Res*. 29 Aug. 2011. Web. <http://mediacommons.futureofthebook.org/imr/2011/08/29/cinemas-exhaustion-and-vitality-affect>. Reprinted in *Post-Cinema: Theorizing 21st-Century Film*. Ed. Shane Denson and Julia Leyda. Falmer: REFRAME Books, 2016. Print.

DeLanda, Manuel. *A New Philosophy of Society: Assemblage Theory and Social Complexity*. London: Bloomsbury, 2006. Print.

—. *Intensive Science and Virtual Philosophy*. New York: Continuum, 2002. Print.

Deleuze, Gilles. *Cinema 1: The Movement-Image*. 1983. Trans. Hugh Tomlinson and Barbara Habberjam. Minneapolis: University of Minnesota Press, 1986. Print.

—. *Cinema 2: The Time-Image*. 1985. Trans. Hugh Tomlinson and Robert Galeta. Minneapolis: University of Minnesota Press, 1989. Print.

—. *Difference and Repetition*. Trans. Paul Patton. New York: Columbia University Press, 1994. Print.

—. *Foucault*. 1986. Trans. Seán Hand. London: Continuum, 1999. Print.

—. *Francis Bacon: The Logic of Sensation*. 1981. Trans. Daniel W. Smith. London: Continuum, 2003. Print.

—. *Negotiations 1972-1990*. Trans. Martin Joughin. New York: Columbia University Press, 1995. Print.

—. "Postscript on the Societies of Control." *October* 59 (1992): 3-7. Print.

—. "The Brain is the Screen." Trans. Marie Therese Guirgis. *The Brain is the*

Screen: Deleuze and the Philosophy of Cinema. Ed. Gregory Flaxman. Minneapolis: University of Minnesota Press, 2000. 365-73. Print.

Deleuze, Gilles, and Felix Guattari. *A Thousand Plateaus: Capitalism and Schizophrenia.* Trans. Brian Massumi. Minneapolis: University of Minnesota Press, 1987. Print.

—. *Anti-Oedipus: Capitalism and Schizophrenia.* Trans. Robert Hurley, Mark Seem, and Helen R. Lane. Minneapolis: University of Minnesota Press, 1983. Print.

—. *What is Philosophy?* Trans. Hugh Tomlinson and Graham Burchell. New York: Columbia University Press, 1994. Print.

DeNicola, Lane. "EULA, Codec, API: On the Opacity of Digital Culture." Snickars and Vonderau 265-77.

Denson, Shane. *Postnaturalism: Frankenstein, Film, and the Anthropotechnical Interface.* Bielefeld: Transcript-Verlag, 2014. Print.

—. "Crazy Cameras, Discorrelated Images, and the Post- Perceptual Mediation of Post-Cinematic Affect." *Post-Cinema: Theorizing 21st-Century Film.* Ed. Shane Denson and Julia Leyda. Falmer: REFRAME Books, 2016. Print.

—. "Discorrelated Images: Chaos Cinema, Post-Cinematic Affect, and Speculative Realism." *medieninitiative.* Weblog. 22 June 2012. <https://medieninitiative.wordpress.com/2012/06/22/discorrelated- images-chaos-cinema-post-cinematic-affect-and-speculative-realism/>.

—. "Object-Oriented Gaga." *O-Zone: A Journal of Object-Oriented Studies.* 27 Nov. 2012. Web. <http://o-zone-journal.org/oo-frequency/2012/11/27/object-oriented-gaga-by-shane-denson>.

—. "Seriality and Media Transformation." *medieninitiative.* Weblog. 9 June 2012. <https://medieninitiative.wordpress.com/2012/06/09/seriality-and-media-transformation-goserial/>.

—. "WALL-E vs. Chaos (Cinema)." *medieninitiative.* Weblog. 19 July 2012. <https://medieninitiative.wordpress.com/2012/07/19/wall-e-vs- chaos-cinema/>.

Denson, Shane and Andreas Jahn-Sudmann. "Digital Seriality: On the Serial Aesthetics and Practices of Digital Games." *Eludamos: Journal for Computer Game Culture* 7.1 (2013). Web. <http://www.eludamos.org/index.php/eludamos/ article/view/vol7no1-1/7-1-1-html>.

Denson, Shane, Steven Shaviro, Patricia Pisters, Adrian Ivakhiv, and Mark B. N. Hansen. "Post-Cinema and/as Speculative Media Theory." Panel at the 2015 Society for Cinema and Media Studies conference, Montreal. 27 March 2015. Videos online: <https://medieninitiative. wordpress.com/2015/05/24/post-cinema-panel-complete-videos/>.

Denson, Shane, Therese Grisham, and Julia Leyda. "Post-Cinematic Affect: Post-Continuity, the Irrational Camera, Thoughts on 3D." *La Furia Umana* 14

(2012). Web. <http://www.lafuriaumana.it/index.php/ archives/41-lfu-14>. Reprinted in *Post-Cinema: Theorizing 21st-Century Film*. Ed. Shane Denson and Julia Leyda. Falmer: REFRAME Books, 2016. Print.

Derrida, Jacques. *Of Grammatology*. Trans. Gayatri Chakravorty Spivak. Baltimore: Johns Hopkins University Press, 1998. Print.

—. "Ousia and Grammē: A Note on a Note of *Being in Time*." *Margins of Philosophy*. Chicago: University of Chicago Press, 1982. Print.

Dhake, A.M. *Television and Video Engineering*. New Delhi: Tata McGraw-Hill, 1979. Print.

Doane, Mary Ann. "The Voice in the Cinema: The Articulation of Body and Space." *Yale French Studies* 60 (1980): 33-50. Print.

Eco, Umberto. "Interpreting Serials." *The Limits of Interpretation*. Bloomington: Indiana University Press, 1990. 83-100. Print.

Eisenstein, Sergei. *Film Form: Essays in Film Theory*. Trans. Jay Leyda. New York: Harcourt, 1949. Print.

Emerson, Jim. "Agents of Chaos." *Scanners*. 23 Aug. 2011. Web. <http:// www. rogerebert.com/scanners/agents-of-chaos>.

Engell, Lorenz. "Regarder la télévision avec Gilles Deleuze." *Le cinéma selon Deleuze*. Eds. Lorenz Engell and Oliver Fahle. Weimar: Verlag der Bauhaus-Universität Weimar/Presses de la Sorbonne Nouvelle, 1999. Print.

Eskelinen, Markku. "Towards Computer Game Studies." Harrigan and Wardrip-Fruin 36-44.

Evangelista, Benny. "How Net Activity Boosted *Paranormal Activity*." *San Francisco Chronicle* 16 Oct. 2009. Web. 10 Oct. 2013. <http://www. sfgate.com/business/article/How-Net-activity-boosted-Paranormal-Activity-3213274.php>.

Fahle, Oliver. "Im Diesseits der Narration. Zur Ästhetik der Fernsehserie." Kelleter 169-181.

Fargier, Jean-Paul, Jean-Paul Cassangnac, and Sylvia van der Stegen. "Entretien avec Nam June Paik." *Cahiers du Cinéma* 299 (1979): 10-15. Print.

FlashForward. Concept Brannon Braga and David S. Goyer. 2009. USA: ABC. Television.

Flatley, Jonathan. *Affective Mapping: Melancholia and the Politics of Modernism*. Cambridge: Harvard University Press, 2008. Print.

Forrest Gump. Dir. Robert Zemeckis. Paramount Pictures, 1994. Film.

Foucault, Michel. *Discipline and Punish: The Birth of the Prison*. 1975. Trans. Alan Sheridan. New York: Vintage, 1979. Print.

—. *The Birth of Biopolitics: Lectures at the College de France, 1978-1979*. Trans. Graham Burchell. New York: Palgrave-Macmillan, 2008. Print.

—. *The Order of Things: An Archaeology of the Human Sciences*. New York: Vintage, 1973. Print.

Friedberg, Anne. *The Virtual Window: From Alberti to Microsoft*. Cambridge: MIT Press, 2006. Print.

—. "Urban Mobility and Cinematic Visuality: The Screens of Los Angeles— Endless Cinema or Private Telematics." *Journal of Visual Culture* 1.2 (2002): 184-204. Print.

Friedman, Thomas. *The World is Flat: A Brief History of the Twenty-First Century*. New York: Farrar, 2005. Print.

Fuller, Matthew. *Media Ecologies: Materialist Energies in Art and Technoculture*. Cambridge: MIT Press, 2005. Print.

Galloway, Alexander. *Gaming: Essays on Algorithmic Culture*. Minneapolis: University of Minnesota Press, 2006. Print.

—. "On a Tripartite Fork in Nineteenth-Century Media, or an Answer to the Question 'Why Does Cinema Precede 3D Modeling?'" Wayne State University, 2010. Lecture.

—. "Social Realism." *Gaming: Essays on Algorithmic Culture*. Minneapolis: University of Minnesota Press, 2006. 70-84. Print.

Glasenapp, Jörn. "'Wake up, Neo...' oder Einige Überlegungen zu einem aus dem Schlaf gerissenen Hollywood-Helden." *Cyberfiktionen. Neue Beiträge*. Ed. Jörn Glasenapp. München: Reinhard Fischer, 2002. 100-24. Print

Gleber, Anke. *The Art of Taking a Walk: Flânerie, Literature and Film in Weimar Culture*. Princeton: Princeton University Press, 1998. Print.

Godard, Jean-Luc. "Three Thousand Hours of Cinema." *Cahiers du Cinéma in English* 10 (1967): 10-15. Print.

Gorbman, Claudia. *Unheard Melodies: Narrative Film Music*. Bloomington: Indiana University Press, 1987. Print.

Greenaway, Peter. "Cinema=Dead." Interview (2007). YouTube. Web.<http://www.youtube.com/watch?v=-t-9qxqdVm4>.

Grisham, Therese, Julia Leyda, Nicholas Rombes, and Steven Shaviro. "Roundtable Discussion on the Post-Cinematic in *Paranormal Activity* and *Paranormal Activity 2*." *La Furia Umana* 10 (2011). Web. <http://www.academia.edu/966735/Roundtable_Discussion _about_the_Post-Cinematic_in_Paranormal_Activity _and_Paranormal_Activity_2>. Reprinted in *Post-Cinema: Theorizing 21st-Century Film*. Ed. Shane Denson and Julia Leyda. Falmer: REFRAME Books, 2016. Print.

Hagedorn, Roger. "Doubtless to Be Continued: A Brief History of Serial Narrative." *To Be Continued: Soap Operas Around the World*. Ed. Robert C. Allen. London: Routledge, 1995. 27-48. Print.

Hägglund, Martin. *Radical Atheism: Derrida and the Time of Life*. Stanford: Stanford University Press, 2008. Print.

Hamilton, James F., and Kristen Heflin. "User Production Reconsidered: From Convergence to Autonomia and Cultural Materialism." *New Media and*

Society 13.7 (2011): 1050-66. Web. 18 Oct. 2013. <http://nms.sagepub. com/content/early/2011/03/30/1461444810393908>.

Hansen, Mark B. N. *Bodies in Code: Interfaces with Digital Media*. New York: Routledge, 2006. Print.

—. *Feed-Forward: On the Future of Twenty-First-Century Media*. Chicago: University of Chicago Press, 2015. Print.

—. *New Philosophy for New Media*. Cambridge: MIT Press, 2006. Print.

—. "Living (with) Technical Time: From Media Surrogacy to Distributed Cognition." *Theory, Culture and Society* 26.2-3 (2009): 294-315. Print.

—. "Media Theory." *Theory, Culture and Society* 23.2-3 (2006): 297-306. Print.

—. "New Media." *Critical Terms for Media Studies*. Eds. W. J. T. Mitchell and Mark B. N. Hansen. Chicago: University of Chicago Press, 2010. 172-85. Print.

—. "Ubiquitous Sensation: Toward an Atmospheric, Collective, and Microtemporal Model of Media." *Throughout: Art and Culture Emerging with Ubiquitous Computing*. Ed. Ulrik Ekman. Cambridge: MIT Press, 2012. 63-88. Print.

Hantke, Steffen. "Introduction: They Don't Make 'Em Like They Used To: On the Rhetoric of Crisis and the Current State of American Horror Cinema." Hantke *American* vii-xxxii.

Hantke, Steffen, ed. *American Horror Film: The Genre at the Turn of the Millennium*. Jackson: University of Mississippi Press, 2013. Print.

Haralovich, Mary Beth. "*All that Heaven Allows*: Color, Narrative Space, and Melodrama." *Close Viewings: An Anthology of New Film Criticism*. Ed. Peter Lehman. Tallahassee: Florida State University Press, 1990. 57-72. Print.

Hard Boiled. Dir. John Woo. Golden Princess Film Production, 1992. Film.

Hardt, Michael. "Affective Labor." *boundary 2* 26.2 (1999): 89-100. Print.

Hardt, Michael, and Antonio Negri. *Multitude: War and Democracy in the Age of Empire*. New York: Penguin, 2004. Print.

Harman, Graham. *Guerrilla Metaphysics: Phenomenology and the Carpentry of Things*. Chicago: Open Court, 2005. Print.

Harrigan, Pat, and Noah Wardrip-Fruin, eds. *First Person: New Media as Story, Performance, and Game*. Cambridge: MIT Press, 2004. Print.

Harvey, David. "From Fordism to Flexible Accumulation." *The Condition of Postmodernity: An Inquiry into the Conditions of Cultural Change*. Oxford: Blackwell, 1990. Print.

Hawk, Byron. *A Counter-History of Composition: Toward Methodologies of Complexity*. Pittsburgh: University Press of Pittsburgh, 2007. Print.

Heidegger, Martin. *Being and Time*. Trans. J. Macquarrie and E. Robinson. New York: Harper, 1962. Print.

Heilmann, Till. "Digitalität als Taktilität. McLuhan, der Computer und die

Taste." *Zeitschrift für Medienwissenschaft* 2 (2010): 125-34. Print.

Higgins, Scott. "Orange and Blue, Desire and Loss: The Color Score in *Far from Heaven*." *The Cinema of Todd Haynes: All that Heaven Allows*. Ed. James Morrison. London: Wallflower, 2007. 101-13. Print.

Hiroshima Mon Amour. Dir. Alain Resnais. 1959. France: Argos Films. Nouveaux, 2004. DVD.

Hirstein, W., and V. S. Ramachandran. "Capgras Syndrome: A Novel Probe for Understanding the Neural Representation of the Identity and Familiarity of Persons." *Proceedings of the Royal Society of London B: Biological Sciences* 264 (1997): 437-44. Print.

Hoberman, J. "The Dreamlife of Androids." *Sight and Sound* 11.9 (2001): 16-18. Print.

Huhtamo, Erkki, and Jussi Parikka, eds. *Media Archaeology: Approaches, Applications, and Implications*. Berkeley: University of California Press, 2011. Print.

Husserl, Edmund. *Logical Investigations, Volume 1*. Trans. J. N. Findlay. New York: Routledge, 2001.

"Hugo." *Cinema Review*. Web. <http://www.cinemareview.com/ production. asp?prodid=6753>.

Ihde, Don. *Technology and the Lifeworld: From Garden to Earth*. Bloomington: Indiana University Press, 1991. Print.

Inception. Dir. Christopher Nolan. 2010. USA: Warner Bros. DVD.

James, William. *The Principles of Psychology*. 1890. Cambridge: Harvard University Press, 1983. Print.

Jameson, Fredric. *Postmodernism, Or, The Cultural Logic of Late Capitalism*. Durham: Duke University Press, 1991. Print.

Jarrett, Kylie. "The Relevance of 'Women's Work': Social Reproduction and Immaterial Labor in Digital Media." *Television and New Media* 15.1 (2014): 14-29. Web. 15 Jan. 2014. <http://tvn.sagepub.com/content/ear ly/2013/05/13/1527476413487607.abstract>.

Je t'aime, Je t'aime. Dir. Alain Resnais. 1968. France: Les Productions Fox Europa. DVD.

Jenkins, Henry. *Convergence Culture: Where Old and New Media Collide*. New York: New York University Press, 2006. Print.

Jurassic Park. Dir. Steven Spielberg. Universal Pictures, 1993. Film.

Juul, Jesper. "Games Telling Stories? A Brief Note on Games and Narratives." *Game Studies* 1.1 (2001). Web. <http://www.gamestudies. org/0101/juul-gts/>.

KandJHorrordotcom."*I Know What You Did Last Summer* Film Locations." YouTube. 14 July 2008. Web. <https://www.youtube.com/ watch?v=vCBku5yZn1Q>.

Kant, Immanuel. *Critique of Pure Reason*. 1781. Trans. Werner Pluhar.

Indianapolis: Hackett, 1996. Print.

Kaufman, Eleanor. "Introduction."*Deleuze and Guattari: New Mappings in Politics, Philosophy, and Culture.* Eds. Eleanor Kaufman and Kevin Jon Heller. Minneapolis: University of Minnesota Press, 1998. 3-13. Print.

Keathley, Christian. *Cinephilia and History, or The Wind in the Trees.* Bloomington: Indiana University Press, 2005. Print.

Kelleter, Frank, ed. *Populäre Serialität. Narration – Evolution – Distinktion. Zum seriellen Erzählen seit dem 19. Jahrhundert.* Bielefeld: Transcript, 2012. Print.

Kracauer, Siegfried. *Theory of Film: The Redemption of Physical Reality.* Princeton: Princeton University Press, 1997. Print.

—. "The Hotel Lobby."*The Mass Ornament: Weimar Essays.* Ed. and trans. Thomas Y. Levin. Cambridge: Harvard University Press, 2005. 173-85. Print.

Last Year in Marienbad. Dir. Alain Resnais. 1961. France: Cocinor. DVD.

Latour, Bruno. *Politics and Nature: How to Bring the Sciences Into Democracy.* Cambridge: Harvard University Press, 2004. Print.

—. *We Have Never Been Modern.* Trans. Catherine Porter. Cambridge: Harvard University Press, 1993. Print.

Lazzarato, Maurizio. *The Making of the Indebted Man.* Trans. Joshua David Jordan. Amsterdam: Semiotext(e), 2011. Print.

—. *Videophilosophie: Zeitwahrnehmung im Postfordismus.* Berlin: b_books, 2002. Print.

—. "Machines to Crystallize Time: Bergson." *Theory, Culture and Society* 24.6 (2007): 93-122. Print.

Levi, Golan. "An Informal Catalogue of Slit-Scan Video Artworks and Research." 2010. *Flong.* Web.

Leyda, Julia. "Demon Debt: *Paranormal Activity* as Recessionary Post-Cinematic Allegory." *Jump Cut* 56 (2014). Web. Reprinted in *Post-Cinema: Theorizing 21st-Century Film.* Ed. Shane Denson and Julia Leyda. Falmer: REFRAME Books, 2016. Print.

—. "*Midnight in Paris* (2011)." Screen Dreams. Weblog. 2 Dec. 2011. <http://fade-away-never.blogspot.com/2011/12/midnight-in-paris-2011. html>.

—. "*The Artist* (2011)." Screen Dreams. Weblog. 22 Dec. 2011. <http://fade-away-never.blogspot.de/2011/12/artist-2011.html>.

LiPuma, Edward, and Benjamin Lee. *Financial Derivatives and the Globalization of Risk.* Durham: Duke University Press, 2004. Print.

Mackenzie, Adrian. *Transductions: Bodies and Machines at Speed.* London: Continuum, 2002. Print.

Malabou, Catherine. *What Should We Do with Our Brain?* Trans. Sebastian Rand. New York: Fordham University Press, 2008. Print.

Manovich, Lev. *The Language of New Media.* Cambridge: MIT Press, 2001. Print.

—. "What is Digital Cinema?" Web. Online at the author's website: <http://www.manovich.net/TEXT/digital-cinema.html>. Reprinted in *Post-Cinema: Theorizing 21st-Century Film*. Ed. Shane Denson and Julia Leyda. Falmer: REFRAME Books, 2016. Print.

Marrati, Paola. *Gilles Deleuze: Cinema and Philosophy*. Baltimore: John Hopkins University Press, 2008. Print.

Martin, Adrian. "Tsai-Fi." *Tren de Sobras* 7 (2007). Web. [no longer online]. <http://www.trendesombras.com/articulos/?i=57>.

Martin, Randy. *The Financialization of Daily Life*. Philadelphia: Temple University Press, 2002. Print.

Marx, Karl. *Capital: A Critique of Political Economy*. Vol. 1. 1867. Trans. Ben Fowkes and David Fernbach. New York: Penguin, 1992. Print.

Massumi, Brian. *A User's Guide to Capitalism and Schizophrenia: Deviations from Deleuze and Guattari*. Cambridge: MIT Press, 1992. Print.

—. *Parables for the Virtual: Movement, Affect, Sensation*. Durham: Duke University Press, 2002. Print.

—. "Concrete is as Concrete Doesn't." *Parables for the Virtual: Movement, Affect, Sensation*. Durham: Duke University Press, 2002. 1-21. Print.

Max Payne. Remedy Entertainment. Gathering of Developers. 2001. Video Game.

Max Payne 2: The Fall of Max Payne. Remedy Entertainment/ Rockstar Vienna. Rockstar Games, 2003. Video Game.

Max Payne 3. R* London et al. Rockstar Games, 2012. Video Game.

McLuhan, Marshall. *The Gutenberg Galaxy: The Making of Typographic Man*. Toronto: University of Toronto Press, 1962. Print.

—. *Understanding Media: The Extensions of Man*. New York: McGraw-Hill, 1964. Print.

McLuhan, Marshall, and Eric McLuhan. *Laws of Media: The New Science*. Toronto: University of Toronto Press, 1988. Print.

McLuhan, Marshall, and Quentin Fiore. *The Medium is the Massage*. New York: Bantam, 1967. Print.

Meillassoux, Quentin. "Subtraction and Contraction: Deleuze, Immanence, and *Matter and Memory*." *Collapse III*. Ed. Robin Mackay. Assoc. Ed. Dustin McWherter. Falmouth: Urbanomic, 2007. Print.

Meinrenken, Jens. "Bullet Time & Co. Steuerungsutopien von Computerspielen und Filmen als raumzeitliche Fiktion." *Spielformen im Spielfilm. Zur Medienmorphologie des Kinos nach der Postmoderne*. Eds. Rainer Leschke and Jochen Venus. Bielefeld: Transcript, 2007. 239- 70. Print.

Memento. Dir. Christopher Nolan. Perf. Guy Pearce, Carrie-Anne Moss, Joe Pantoliano. Helkon, 2000. Film.

Merleau-Ponty, Maurice. *Phenomenology of Perception*. Trans. C. Smith.

London: Routledge, 2002. Print.

Minority Report. Dir. Steven Spielberg. 2002. USA: 20th Century Fox, Dreamworks. DVD.

Morton, Timothy. *Ecology Without Nature: Rethinking Environmental Aesthetics.* Cambridge: Harvard University Press, 2005. Print.

—. *Hyperobjects: Philosophy and Ecology after the End of the World.* Minneapolis: University of Minnesota Press, 2013. Print.

Mulvey, Laura. *Death 24x a Second: Stillness and the Moving Image.* London: Reaktion, 2006. Print.

Muriel, or the Time of Return. Dir. Alain Resnais. 1963. France: Argos. DVD.

Murray, Janet. "From Game-Story to Cyberdrama." Harrigan and Wardrip-Fruin 2-10.

My American Uncle. Dir. Alain Resnais. 1980. France: Philippe Dussart, Andrea, TF1. DVD.

Negra, Diane. *What a Girl Wants? Fantasizing the Reclamation of Self in Postfeminism.* New York: Routledge, 2008. Print.

Negra, Diane, and Yvonne Tasker. "Introduction: Gender and Recessionary Culture." *Gendering the Recession.* Ed. Diane Negra and Yvonne Tasker. Durham: Duke University Press, 2014. Ebook.

—. "Neoliberal Frames and Genres of Inequality: Recession-Era Chick Flicks and Male-Centered Corporate Melodrama." *European Journal of Cultural Studies* 16.3 (2013): 344-61. Web. 31 Aug. 2013.

Neveldine, Mark, and Brian Taylor. "Ghost Directors: Mark Neveldine and Brian Taylor get Cage-y." Interview with *Nerdist News.* 17 Feb. 2012. Web. <http://www.nerdistnews.com/region/national/story/national/ghost-directors-mark-neveldine-and-brian-taylor-get-cage-y>.

Newman, Michael Z., and Elana Levine. *Legitimating Television: Media Convergence and Social Status.* New York: Routledge, 2012. Print.

"New Low: Just 14% Think Today's Children Will Be Better Off Than Their Parents."*Rasmussen Reports.* 29 Jul. 2012. Web. 15 Oct. 2013. <http://www.rasmussenreports.com/public_content/business/jobs_employment/july_2012/new_low_just_14_think_today_s_children_will_be_better_ off_ than_their_parents>.

O'Carroll, Eoin. "How *Paranormal Activity* Became the Most Profitable Movie Ever." *Christian Science Monitor.* 30 Oct. 2009. Web. 9 Oct. 2013. <http://www.csmonitor.com/Technology/Horizons/2009/1030/how- paranormal-activity-became-the-most-profitable-movie-ever>.

Oyarzún, Pablo. "Cuatro señas sobre experiencia, historia y facticidad. A modo de introducción." Introduction. *La dialéctica en suspenso. Fragmentos sobre la historia.* By Walter Benjamin. Santiago de Chile: Universidad ARCIS, LOM Ediciones, 1996. 7-44. Print.

Parikka, Jussi. *What is Media Archaeology?* Cambridge: Polity, 2012. Print.

Pasquinelli, Matteo. "Google's PageRank Algorithm: A Diagram of Cognitive Capitalism and the Rentier of the Common Intellect." *Deep Search: The Politics of Search Beyond Google.* Ed. Konrad Becker and Felix Stalder. London: Transaction, 2009. Web. 11 Jan. 2014. <http:// matteopasquinelli. com/google-pagerank-algorithm/>.

Peirce, Charles Sanders. "Prolegomena to an Apology for Pragmaticism." *Peirce on Signs: Writings on Semiotic.* Ed. James Hoopes. Chapel Hill: University of North Carolina Press, 1991. 249-52. Print.

Percy, Walker. *The Moviegoer.* New York: Vintage, 1961. Print.

Pias, Claus. "Das digitale Bild gibt es nicht. Über das (Nicht-)Wissen der Bilder und die informatische Illusion." *zeitenblicke* 2.1 (2003). Web. <http://www. zeitenblicke.de/2003/01/pias/>.

Pisters, Patricia. *The Neuro-Image: A Deleuzian Film-Philosophy of Digital Screen Culture.* Stanford: Stanford University Press, 2012. Print.

—. "Flashforward: The Future is Now." *Deleuze Studies* 5 (2011): 98-115. Print. Reprinted in *Post-Cinema: Theorizing 21st-Century Film.* Ed. Shane Denson and Julia Leyda. Falmer: REFRAME Books, 2016. Print.

—. "Synaptic Signals: Time Travelling Through the Brain in the Neuro-Image." *Deleuze Studies* 5.2 (2001): 261-74. Print.

Platt, Charles. "You've Got Smell!" *Wired.* 1999. Web.

"*Paranormal Activity.*" *Box Office Mojo.* Web. 9 Oct. 2013.

Rancière, Jacques. *Les Écarts du cinéma*, Paris: La Fabrique Éditions, 2011. Print.

—. *The Future of the Image.* Trans. Gregory Elliott. London: Verso, 2007. Print.

—. "From One Image to Another? Deleuze and the Ages of Cinema." *Film Fables.* Trans. Emiliano Battista. Oxford: Berg, 2006. 107-23. Print.

Ray, Robert. *How a Film Theory Got Lost and Other Mysteries in Cultural Studies.* Bloomington: University of Indiana Press, 2001. Print.

—. *The Avant-Garde Finds Andy Hardy.* Cambridge: Harvard University Press, 1995. Print.

Reid, Bruce. "Defending the Indefensible: The Abstract, Annoying Action of Michael Bay." *The Stranger,* 6 July 2000. Web. <http://www.thestranger. com/ seattle/defending-the-indefensible/Content?oid=4366>.

Rodowick, David. *Gilles Deleuze's Time Machine.* Durham: Duke University Press, 2003. Print.

—. *The Virtual Life of Film.* Cambridge: Harvard University Press, 2007. Print.

Roman, Shari. *Digital Babylon: Hollywood, Indiewood, and Dogme 95.* Hollywood: IFILM, 2001. Print.

Rombes, Nicholas. *Cinema in the Digital Age.* New York: Wallflower-Columbia University Press, 2009. Print.

—. "Six Asides on *Paranormal Activity 2.*" *Filmmaker.* May 2011. Web. <http://

www.filmmakermagazine.com/news/2011/05/six-asides-on-paranormal-activity-2/>.

—. "The Fixed Camera Manifesto." *Nicholas Rombes*. Weblog. <http://nicholasrombes.blogspot.com/2011/05/fixed-camera- manifesto.html>.

Romero, Mary. "*Nanny Diaries* and Other Stories: Immigrant Women's Labor in the Social Reproduction of American Families." *Revista de Estudios Sociales* 45 (2013): 186-97. Web. 8 Jan. 2014. <http://www. redalyc.org/articulo. oa?id=81525692018>.

Rosenbaum, Jonathan. "The Best of Both Worlds." *Chicago Reader*, 13 July 2001. Web. <http://www.jonathanrosenbaum.net/2001/07/the-best-of-both-worlds/>.

Rudd, Paul. "Celery Man." *Tim and Eric Awesome Show, Great Job!* Web. 10 May 2011. <http://youtu.be/maAFcEU6atk>.

Ryan, Marie-Laurie. *Avatars of Story*. Minneapolis: University of Minnesota Press, 2006. Print.

Sawyer, Robert. *FlashForward*. New York: Tor, 1999. Print.

Schneider, Alexandra. "The iPhone as an Object of Knowledge." Snickars and Vonderau 49-60.

Schrader, Paul. "Canon Fodder." *Film Comment* 42.5 (2006): 33-49. Print.

Schwartz, Herman. *Subprime Nation: American Power, Global Capital, and the Housing Bubble*. Ithaca: Cornell University Press, 2009. Print.

Schwarzer, Mitchell. *Zoomscape: Architecture in Motion and Media*. Princeton: Princeton Architectural Press, 2004. Print.

Shaviro, Steven. *Connected, or What It Means to Live in the Network Society*. Minneapolis: University of Minnesota Press, 2003. Print.

—. *Post-Cinematic Affect*. Winchester: Zero, 2010. Print.

—. "Accelerationist Aesthetics: Necessary Inefficiency in Times of Real Subsumption." *e-flux* 46 (2013). Web. <http://www.e-flux. com/journal/accelerationist-aesthetics-necessary-inefficiency-in-times-of-real-subsumption/>.

—. "Black Swan." *The Pinocchio Theory*. Weblog. 5 Jan. 2011. <http://www. shaviro.com/Blog/?p=975>.

—. "Emotion Capture: Affect in Digital Film." *Projections* 2.1 (2007): 37-55. Print.

—. "*Melancholia*, or, The Romantic Anti-Sublime." *SEQUENCE: Serial Studies in Media, Film and Music* 1.1 (2012). Web. <http://reframe.sussex.ac.uk/sequence1/1-1-melancholia-or-the-romantic-anti-sublime/>.

—. "Post-Cinematic Affect: On Grace Jones, *Boarding Gate*, and *Southland Tales*." *Film-Philosophy* 14.1 (2010): 1-102. Web.

—. "Post-Continuity." Text of a talk delivered at the Society for Cinema and Media Studies 2012 annual conference. *The Pinocchio Theory*. 26 Mar. 2012.

Web. <http://www.shaviro.com/Blog/?p=1034>. Reprinted in *Post-Cinema: Theorizing 21st-Century Film*. Ed. Shane Denson and Julia Leyda. Falmer: REFRAME Books, 2016. Print.

—. "Slow Cinema vs. Fast Films." *The Pinocchio Theory*. Weblog. 12 May 2010. Web. <http://www.shaviro.com/Blog/?p=891>.

Silberman, Steve. "*Matrix 2*. Bullet Time was Just the Beginning."*Wired* 11.05 (2013). Web. <http://www.wired.com/wired/archive/11.05/matrix2. html>.

Simondon, Gilbert. "The Genesis of the Individual." *Incorporations*. Eds. Jonathan Crary and Sanford Kwinter. New York: Zone, 1992. 297-319. Print.

Snelson, Tim. "The (Re)possession of the American Home: Negative Equity Gender Inequality, and the Housing Crisis Horror Story." *Gendering the Recession*. Ed. Diane Negra and Yvonne Tasker. Durham: Duke University Press, 2014. Ebook.

Snickars, Pelle, and Patrick Vonderau, eds. *Moving Data: The iPhone and the Future of Media*. New York: Columbia University Press, 2012. Print.

Sobchack, Vivian. *The Address of the Eye: A Phenomenology of Film Experience*. Princeton: Princeton University Press, 1992. Print.

—. "The Scene of the Screen: Beitrag zu einer Phänomenologie der 'Gegenwärtigkeit' im Film und in den elektronischen Medien." Trans. H. U. Gumbrecht. *Materialität der Kommunikation*. Eds. H. U. Gumbrecht and K. Ludwig Pfeiffer. Frankfurt am Main: Suhrkamp, 1988. 416-28. Print.

—. "The Scene of the Screen: Envisioning Photographic, Cinematic, and Electronic Presence." *Carnal Thoughts: Embodiment and Moving Image Culture*. Berkeley: University of California Press, 2004. 135-62. Print. Reprinted in *Post-Cinema: Theorizing 21st-Century Film*. Ed. Shane Denson and Julia Leyda. Falmer: REFRAME Books, 2016. Print.

—. "Toward a Phenomenology of Cinematic and Electronic Presence: The Scene of the Screen." *Post-Script* 10 (1990): 50-59. Print.

Solomons, Jason. Rev. of Paranormal Activity. *Guardian,* Guardian Media Group. 29 Nov. 2009. Web. 4 Nov. 2013. <http://www.theguardian.com/film/2009/nov/29/paranormal-activity-review>.

Source Code. Dir. Duncan Jones. Perf. Jake Gyllenhaal, Michelle Monaghan, Vera Farmiga. Summit Entertainment, 2011. Film.

Spivak, Gayatri Chakravorty. "Scattered Speculations on the Question of Value." *Diacritics* 15.4 (1985): 73-93. Print.

Stevens, Dana. "*Paranormal Activity:* A Parable about the Credit Crisis and Unthinking Consumerism." *Slate.com* 30 Oct. 2009. Web. 6 Jan. 2014. <http://www.slate.com/articles/arts/movies/2009/10/paranormal_activity. html>.

Stiegler, Bernard. *Technics and Time, 1: The Fault of Epimetheus*. Trans. Richard Beadsworth and George Collins. Stanford: Stanford University Press, 1998.

Print.

—. *Technics and Time, 2: Disorientation.* Trans. Stephen Barker. Stanford: Stanford University Press, 2009. Print.

—. *Technics and Time, 3: Cinematic Time and the Question of Malaise.* Trans. Stephen Barker. Stanford: Stanford University Press, 2011. Print.

Stork, Matthias. "Chaos Cinema [Parts 1 and 2]: The Decline and Fall of Action Filmmaking." *Press Play.* 22 Aug. 2011. Web. <http://blogs. indiewire.com/ pressplay/video_essay_matthias_stork_calls_out_the_ chaos_cinema>.

—. "Chaos Cinema, Part 3." *Press Play.* 9 Dec. 2011. Web. <http://blogs. indiewire.com/pressplay/matthias-stork-chaos-cinema-part-3>.

Sudmann, Andreas. *Dogma 95. Die Abkehr vom Zwang des Möglichen.* Hannover: Offizin, 2001. Print.

Sullivan, Kevin P. "'Paranormal Activity 4': Behind the High-Tech Scares." *MTV News.* 18 Oct. 2012. Web. <http://www.mtv.com/news/ articles/1695798/ paranormal-activity-4-special-fx.jhtml>.

Terminator 2: Judgment Day. Dir. James Cameron. TriStar, 1991. Film.

The Campanile Movie. Dir. Paul Debevec. U California Berkeley, 1997. Short film.

The Matrix. Dir. Andy and Larry Wachowski. Warner Bros., 1999. Film.

The Matrix Reloaded. Dir. Andy and Lana Wachowski. Warner Bros. / Roadshow Entertainment, 2003. Film.

The Matrix Revolutions. Dir. Andy and Lana Wachowski. Warner Bros. / Roadshow Entertainment, 2003. Film.

The Passenger. Dir. Michelangelo Antonioni. Perf. Jack Nicholson, Maria Schneider, Steven Berkoff. Metro-Goldwyn-Mayer, 1975. Film.

The War is Over. Dir. Alain Resnais. 1966. France/Sweden: Europa. Film.

Thrift, Nigel. *Non-Representational Theory: Space | Politics | Affect.* New York: Routledge, 2008. Print.

Tofts, Darren. "Truth at Twelve Thousand Frames per Second: 'The Matrix' and Time-Image Cinema." *24/7: Time and Temporality in the Network Society.* Eds. Robert Hassan and Ronald E. Purser. Stanford: Stanford University Press, 2007. 109-121.

Turek, Ryan. "Exclusive Interview: Oren Peli." *Shock Till You Drop.* 9 Mar. 2009. Web. 4 Oct. 2013. <http://www.shocktillyoudrop.com/news/5123- exclusive-interview-oren-peli/>.

Van den Berg, J. H. *The Two Principal Laws of Thermodynamics: A Cultural and Historical Exploration.* Trans. Bernd Jager, David Jager, and Dreyer Kruger. Pittsburgh: Duquesne University Press, 2004. Print.

van Zon, Harm. "Edouard Salier: Massive Attack 'Splitting the Atom'." 2010. *Motionographer.* Web.

Vancheri, Barbara. "Making of *Paranormal Activity* Inspired by Filmmaker's

Move to San Diego." *Pittsburgh Post-Gazette* 19 Oct. 2009. Web. 4 Oct. 2013. <http://www.post-gazette.com/ae/movies/2009/10/19/Making-of-Paranormal-inspired-by-filmmaker-s-move-to-San-Diego/stories/200910190154>.

Vertigo. Dir. Alfred Hitchcock. 1958. USA: Alfred Hitchcock Productions, Paramount. Film.

Wark, McKenzie. *Gamer Theory*. Cambridge: Harvard University Press, 2007. Print.

Wentz, Daniela. "Bilderfolgen, Diagrammatologie der Fernsehserie." Diss. Weimar University, 2013. Print.

Whitehead, Alfred North. *Process and Reality*. [1929] New York: Free Press, 1978. Print.

Wild Bunch, The. Dir. Sam Peckinpah. Warner Bros.-Seven Arts, 1969. Film.

Willemen, Paul. "Through the Glass Darkly: Cinephilia Reconsidered." *Looks and Frictions: Essays in Cultural Studies and Film Theory*. London and Bloomington: British Film Institute and Indiana University Press, 1994. Print.

Williams, James. *Gilles Deleuze's Philosophy of Time: A Critical Introduction and Guide*. Edinburgh: Edinburgh University Press, 2011. Print.

Williams, Linda. "Film Bodies: Gender, Genre, and Excess." *Cinema Journal* 44.4 (1991): 2-13. Print.

Williams, Raymond. "Structures of Feeling." *Marxism and Literature*. Oxford: Oxford University Press, 1977. 128-35. Print.

Wittgenstein, Ludwig. *Tractatus Logico-Philosophicus*. 1921. Trans. D.F. Pears and B.F. McGuinness. New York: Routledge, 2001. Print.

Zaretsky, Natasha. *No Direction Home: The American Family and the Fear of National Decline, 1968-1980*. Chapel Hill: University Press of North Carolina Press, 2007. Print.

大都会文献翻译小组

许多青年学者和研究生先后参与了"新迷影丛书"的文献翻译工作，他们是（按姓名拼音字母排序）：

陈天宇，上海大学上海电影学院硕士

陈瑜，上海大学上海电影学院副教授

程思，北京舞蹈学院芭蕾舞系副教授

丛峰，诗人、独立电影导演，《电影作者》杂志编委

崔艺璇，北京大学艺术学院硕士

丁昕，实验艺术家、中央美术学院教师

丁艺淳，北京大学艺术学院硕士研究生

窦平平，剑桥大学建筑系博士

杜可柯，北京外国语大学同声传译专业硕士，日本武藏野美术大学美术史博士

冯豫韬，北京大学工学院博士，北京联合大学讲师

符晓，东北师范大学文学博士，长春理工大学文学院讲师，著有《巴黎往事》《流动的影像》

甘文雯，北京大学外国语学院法语系硕士

高兴，北京大学社会学系博士

谷壮，北京大学艺术学院硕士、导演

贺玉高，郑州大学文学院副教授，主要研究兴趣为西方批评理论与文化研究

洪知永，北京大学艺术学院博士

黄海涛，中山大学中文系毕业，广州独立撰稿人，专栏作家

黄燕，北京大学心理与认知科学学院硕士

黄奕昀，上海大学上海电影学院硕士

黄兆杰，北京大学艺术学院博士

贾云，北京大学法语系硕士、里昂第二大学电影硕士，主要从事影视翻译工作

蒋含韵，北京大学艺术学理论博士，研究方向为艺术批评

缴蕊，北京大学博雅博士后、巴黎高等师范学校－巴黎第三大学电影学博士

金桔芳，华东师范大学法语系教师，法国巴黎第三大学比较文学系博士

柯云风，北京大学建筑学研究中心硕士

孔令旗，英国拉夫堡大学博士，北京大学艺术学院博士后

蓝江，南京大学哲学系教授、博士生导师

李竞言，巴黎索邦大学比较文学博士

李念语，北京大学信息科学技术学院博士

李诗语，北京大学艺术学院博士

李思雪，英国伦敦大学伯贝克学院电影策展硕士，北京电影学院电影学硕士，目前在伦敦从事影像策展实践

李洋，北京大学艺术学院教授、博士生导师

李忆衾，北京大学艺术学院硕士

梁栋，芝加哥大学电影学博士，现任斯坦福大学在线教学设计师

廖鸿飞，荷兰阿姆斯特丹大学人文部阿姆斯特丹文化分析研究院博士

林宓，纽约大学社会学学士，哈佛大学公卫学院硕士

刘小奇，北京大学艺术学院硕士

刘宜冰，东北师范大学文艺学博士，主要研究电影音乐史

娄逸，北京大学艺术学院硕士

罗朗，南京师范大学电影学博士

马故渊，北京大学艺术学院硕士，英国伦敦电影学院MFA

闵思嘉，中国电影资料馆硕士、影评人

钱正毅，英国东英吉利大学电影学硕士

邵一平，东北师范大学文艺学博士

沈安妮，厦门大学外文学院助理教授

宋嘉伟，南京理工大学讲师，中山大学－伦敦国王学院联合培养博士

宋伊人，北京大学艺术学院硕士

孙啟栋，法国斯特拉斯堡大学美学硕士，上海民生现代美术馆展览部总监

孙茜蕊，北京大学艺术学院硕士

孙一洲，复旦大学哲学硕士

谭笑晗，东北师范大学文学院副教授，主要研究华语电影海外传播与法国电影

唐柔桑，北京大学艺术学院硕士

唐卓，哈尔滨师范大学文艺学硕士

天格斯，北京大学艺术学院硕士

田亦洲，中国传媒大学博士、北京大学博士后，南开大学文学院讲师

佟珊，香港城市大学创意媒体学院博士

涂俊仪，北京大学新闻与传播学院博士

汪瑞，中国艺术研究院副研究员，主要研究西方艺术史与艺术理论

王继阳，东北师范大学文艺学博士，长春大学美术学院副教授

王佳怡，文学博士，吉林大学文学院师资博士后，主要研究方向为英国电影批评和中英电影交流

王蕾，上海大学上海电影学院硕士

王立秋，北京大学国际关系学院比较政治学系博士

王琦，西南大学文艺学博士

王巍，北京大学城市与环境学院博士

王伟，北京大学艺术学院博士后，深圳大学传播学院助理教授

王垚，北京电影学院电影学系教师，影评人、策展人

尉光吉，中国人民大学哲学院博士，南京大学助理研究员

魏楚迪，北京大学法学院硕士

邬瑞康，上海大学上海电影学院硕士

吴键，北京大学艺术学院博士，北京师范大学艺术与传媒学院博士后

吴萌，北京大学艺术学院戏剧与影视学硕士

吴倩如，北京大学艺术学院硕士

吴啸雷，自由学者、艺术史与艺术理论的研究者与翻译者

肖林琳，北京大学艺术学院硕士

肖熹，法国戴高乐大学硕士，东北师范大学博士，北京电影学院中国电影文化研究院讲师

许珍，吉林建筑大学艺术设计学院讲师，东北师范大学文艺学博士

薛熠，北京大学艺术学院硕士

杨佳凝，南京大学电影学硕士

杨晶，英国伯明翰大学文学与电影研究硕士，北京大学新闻与传播学院博士

杨柳，北京师范大学艺术与传媒学院艺术学系硕士，现供职于小桌电影文化传播有限公司

杨若昕，北京大学艺术学院硕士

杨守志，北京师范大学艺术与传媒学院影视系硕士，现为自由编剧

姚远，北京大学艺术学院硕士

叶馨，北京大学艺术学院硕士

尹星，中国人民大学外国语学院讲师

于昌民，美国爱荷华大学电影艺术博士

于蕾，北京大学艺术学院硕士

于小喆，北京大学艺术学院博士

俞盛宙，巴黎高等师范学校哲学博士

张大可，北京大学艺术学院硕士，编剧，即兴剧指导

张蔻，北京大学历史学院硕士

张立娜，北京大学艺术学院博士，主要研究电影理论

张泠，芝加哥大学电影与媒介研究系博士，纽约大学Purchase 分校助理教授

张斯迪，上海大学上海电影学院硕士

张仪姝，北京大学艺术学院硕士

周朋林，北京师范大学文学院硕士

庄沐杨，北京大学艺术学院硕士

庄宁珺，巴黎索邦大学硕士，自由译者，主要翻译法国现当代文学艺术作品

祖恺，北京大学艺术学院硕士

国家社科基金艺术学项目"数字时代的电影叙事研究"
（批准号：22BC056）

图书在版编目（CIP）数据

闪速前进:后电影文论选/陈瑜主编;(荷)帕特
里夏·皮斯特斯等著;陈瑜等译. —上海:上海文艺
出版社,2023
（拜德雅·新迷影丛书）
ISBN 978-7-5321-8729-4

Ⅰ. ①闪… Ⅱ. ①陈…②帕… Ⅲ. ①电影理论—文
集Ⅳ. ①J90-53

中国国家版本馆CIP数据核字（2023）第055483号

发 行 人：毕　胜
责任编辑：肖海鸥
特约编辑：马佳琪
书籍设计：周伟伟
内文制作：重庆樾诚文化传媒有限公司

书　　名：闪速前进：后电影文论选
作　　者：〔荷〕帕特里夏·皮斯特斯 等
编　　者：陈　瑜
译　　者：陈　瑜 等
出　　版：上海世纪出版集团 上海文艺出版社
地　　址：上海市闵行区号景路159弄A座2楼201101
发　　行：上海文艺出版社发行中心
　　　　　上海市闵行区号景路159弄A座2楼206室　201101　www.ewen.co
印　　刷：上海盛通时代印刷有限公司
开　　本：850×1194　1/32
印　　张：14.375
字　　数：299千字
印　　次：2023年8月第1版　2023年8月第1次印刷
ＩＳＢＮ：978-7-5321-8729-4 / J.603
定　　价：78.00元
告 读 者：如发现本书有质量问题请与印刷厂质量科联系　T：021-37910000